藝術

中國繪畫通史

王伯敏 著

東大圖書公司

國家圖書館出版品預行編目資料

中國繪畫通史(下) / 王伯敏著. －－初版二刷. －－臺
北市: 東大, 2011
面; 公分

ISBN 978-957-19-1954-6 (上冊:精裝)
ISBN 978-957-19-1955-3 (下冊:精裝)
ISBN 978-957-19-2156-3 (上冊:平裝)
ISBN 978-957-19-2157-0 (下冊:平裝)
1.繪畫-中國-歷史

940.92 86008698

© 中國繪畫通史(下)

著 作 人	王伯敏
發 行 人	劉仲文
著作財產權人	東大圖書股份有限公司
發 行 所	東大圖書股份有限公司
	地址　臺北市復興北路386號
	電話　(02)25006600
	郵撥帳號　0107175-0
門 市 部	(復北店)臺北市復興北路386號
	(重南店)臺北市重慶南路一段61號
出版日期	初版一刷　1997年11月
	初版二刷　2011年11月
編 號	E 900550

行政院新聞局登記證局版臺業字第○一九七號

有著作權‧不准侵害

ISBN 978-957-19-2157-0 (下冊:平裝)

http://www.sanmin.com.tw 三民網路書店

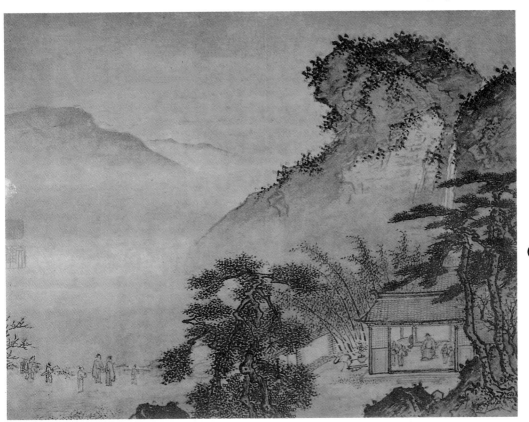

33

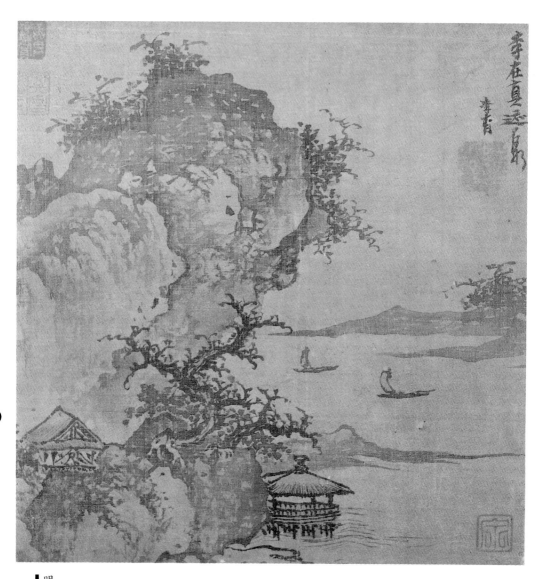

明
李在
圖49 江山歸帆圖冊頁

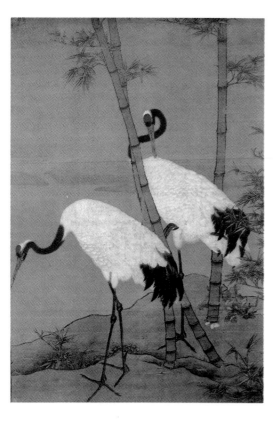

圖50
明
邊文進
竹鶴圖

35

圖51
明
呂紀
殘荷鷹鷺圖

圖52
明
計盛
貨郎圖

36

明

朱邦

圖53 雪江賣魚，局部

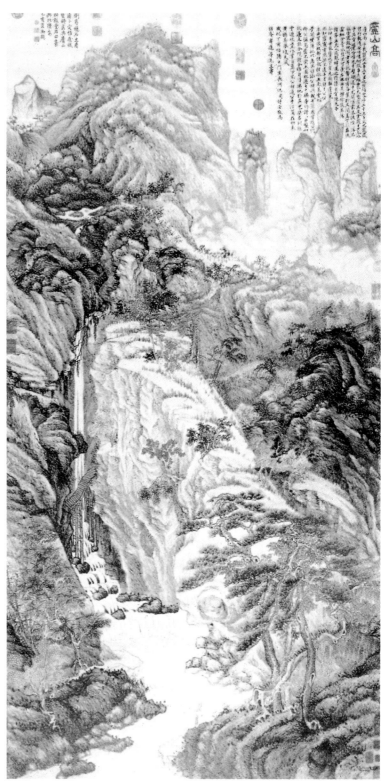

圖54

明
沈周
盧山高圖

38

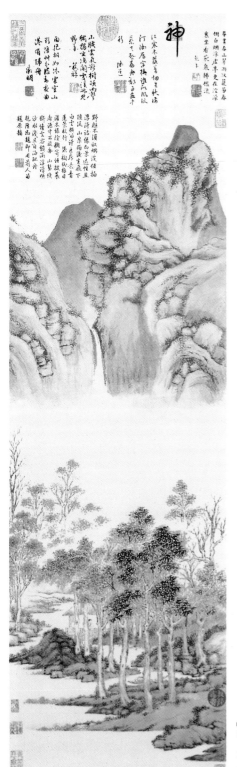

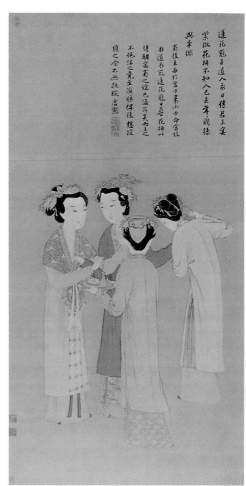

明
唐寅
圖56 孟蜀宮妓圖

圖55
明
文徵明
歸舟圖

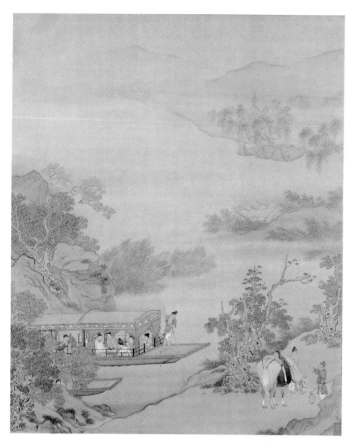

明

仇英

圖57 潯陽琵琶圖

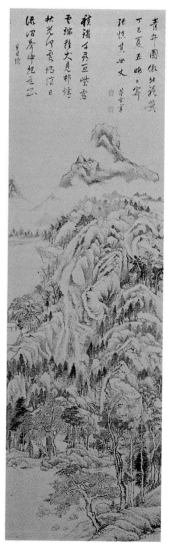

圖58

明

董其昌

青弁山圖

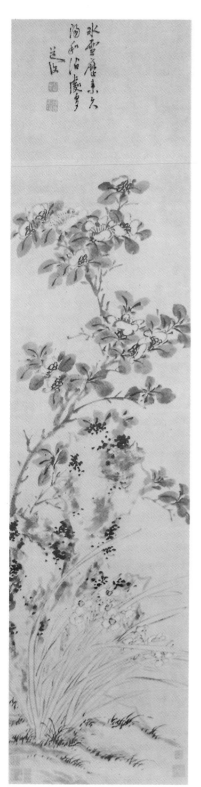

圖59

明
陳淳
茶花、水仙圖

明
徐渭
圖60 牡丹蕉石圖

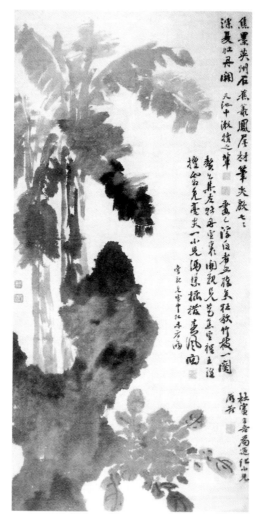

41

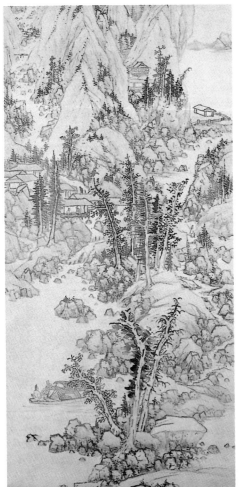

圖61

明

藍瑛

秋山圖

42

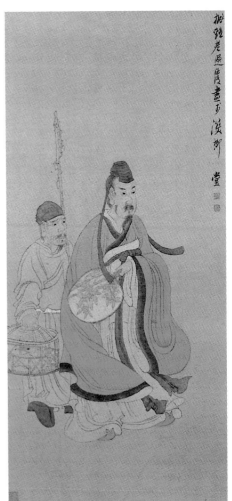

圖62

明

陳洪綬

羲之籠鵝圖

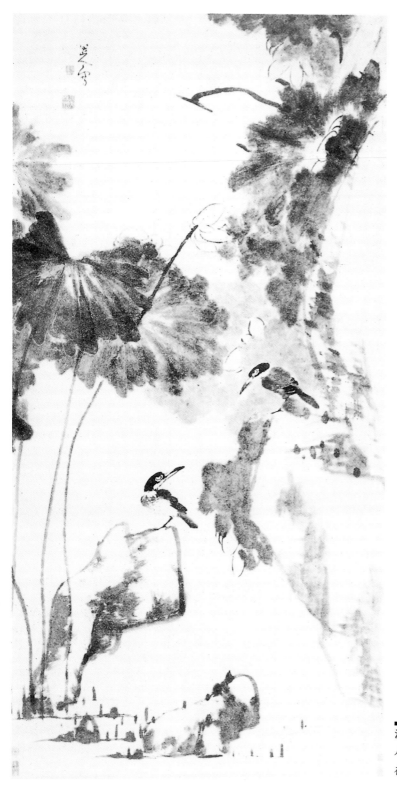

圖63

清
八大山人
荷花雙鳥圖

東疇綠遠

羅山宅畔甫田多以紙面春溪水縈和五兩細風搖翠練一犂毋兩展青羅魚縱隱伏輕圍徑擺尾遠遊不作況最喜經鋤多有穫豐年寧隱代樵歌

清
石濤
圖64 南溪八景冊，之一（東疇綠遠）

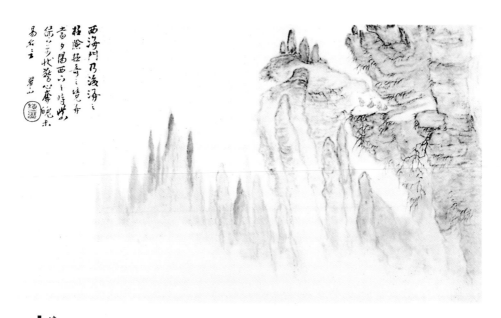

西海門乃後海之
招險挺奇之境弁
當夕陽西下特此
綠二多狀發心摩皖東
易庵主
弼小

清
梅清
圖65 西海門

清

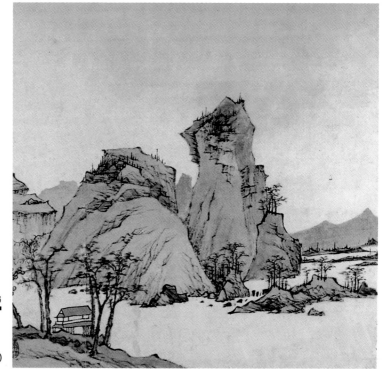

清
弘仁
圖66
山水冊，之七(碧江秋豔)

45

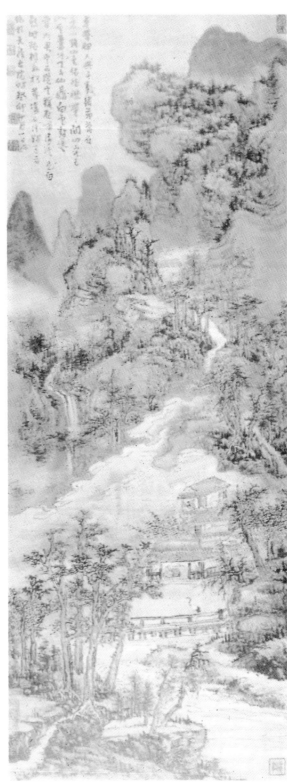

圖67

清
髡殘
蒼山結茅圖

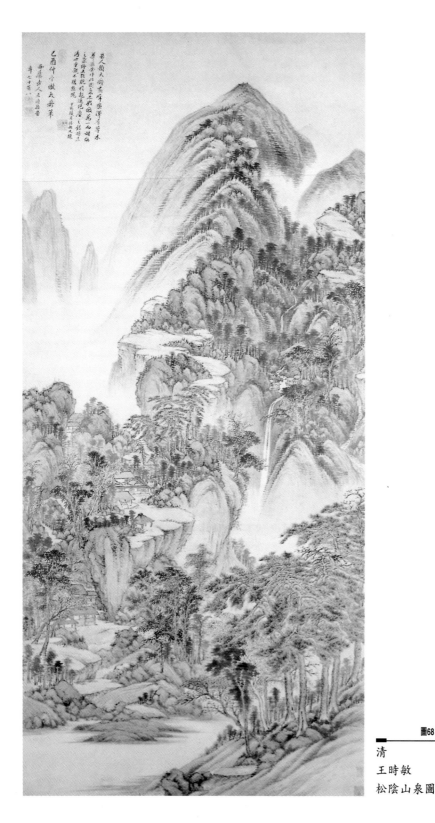

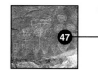

圖68

清

王時敏

松陰山泉圖

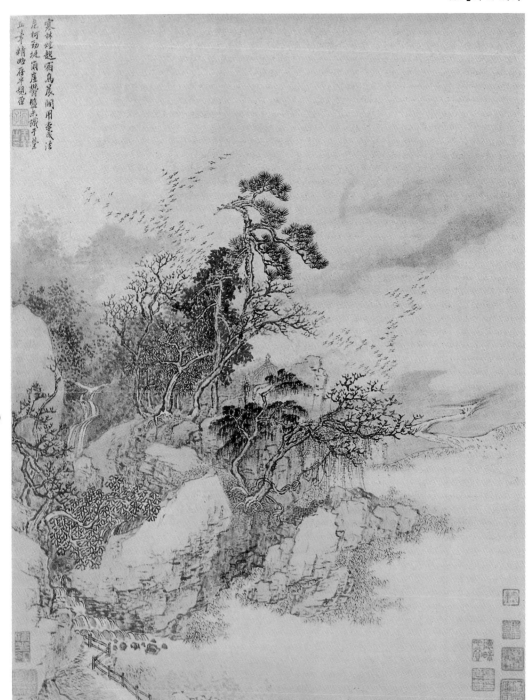

48

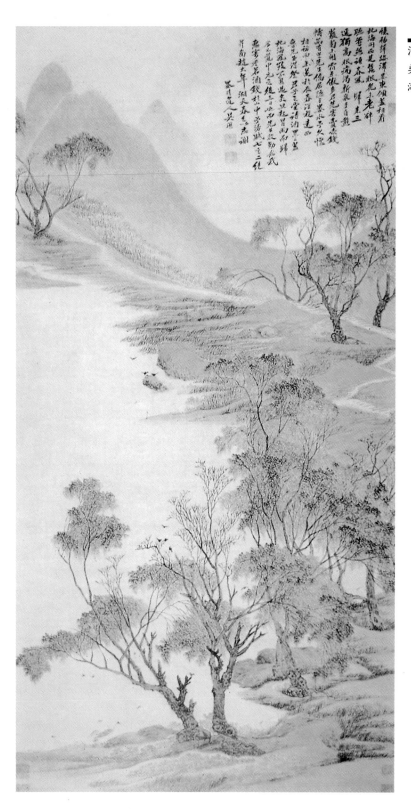

圖70

清
吳歷
湖天春色圖

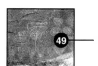

49

千巖競秀
萬壑爭流

英戊五秋月二

相國汕畫大人
江東璜□□謹呈

圖71

清
龔賢
千巖競秀圖

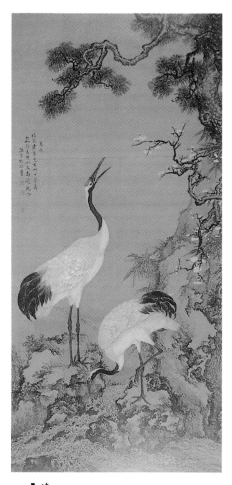

清
沈銓
圖73 松鶴圖

清
袁江
圖72 柳岸夜泊圖

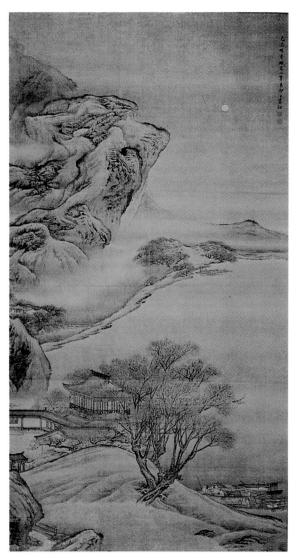

圖75

清 李鱓
月季圖

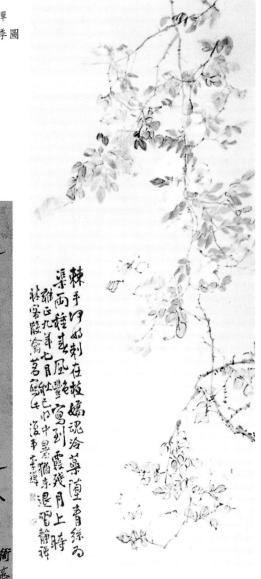

棘手伊如刺在枝嫣魂洽藥真青綠る
渠兩種甚風色豐寫到霜殘月上時
雍正九年七月秋中暑猶未退留靜對
秋窗展翁茗齊郵時淺事李鱓

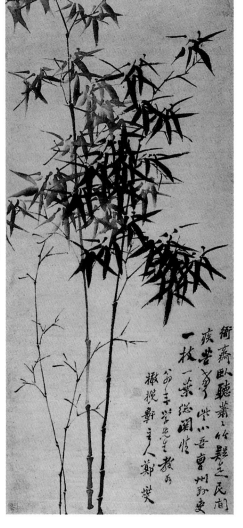

衙齋臥聽蕭蕭竹疑是民間
疾苦聲些小吾曹州縣吏
一枝一葉總關情
撤授�}�

圖74

清 鄭燮
墨竹

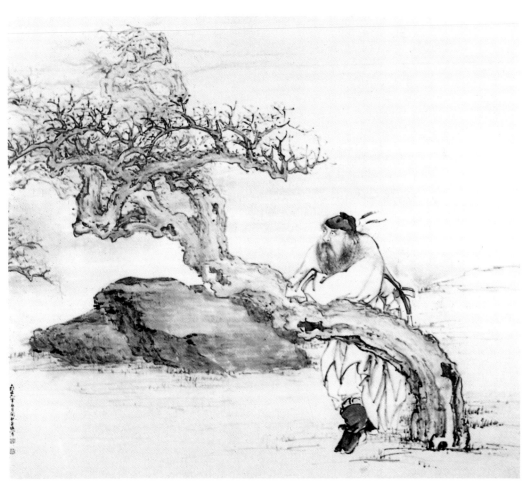

清
黃愼
圖76 鍾馗圖

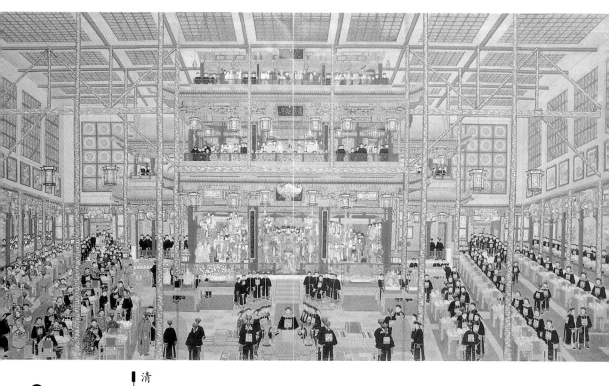

清
無款
圖77　慶壽圖

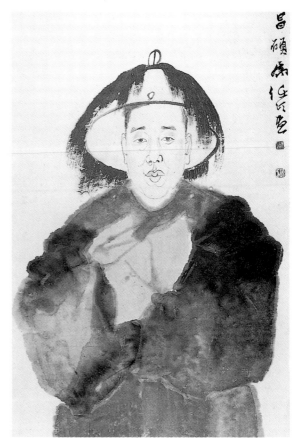

圖79
清
任頤
酸寒尉像，局部

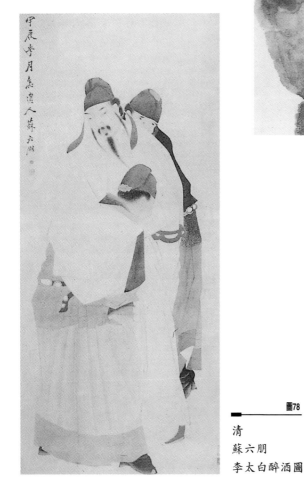

圖78
清
蘇六朋
李太白醉酒圖

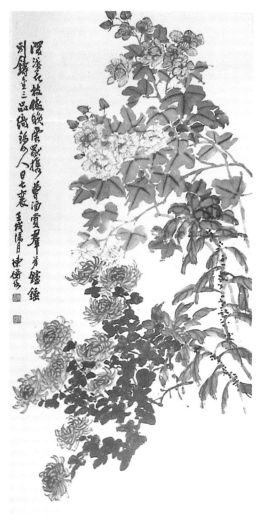

圖81

近現代
陳師曾
秋花圖

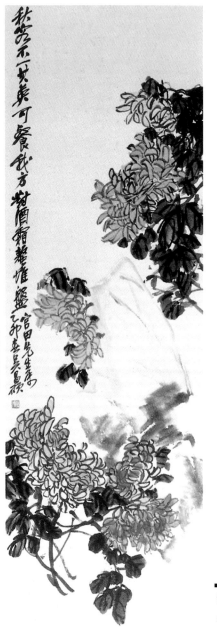

56

圖80

清
吳昌碩
菊石圖

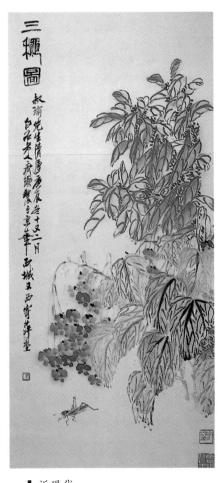

近現代
齊白石
三秋圖

近現代
黃賓虹
白嶽紀游

圖83

圖82

57

圖84

近現代
張大千
江山古寺

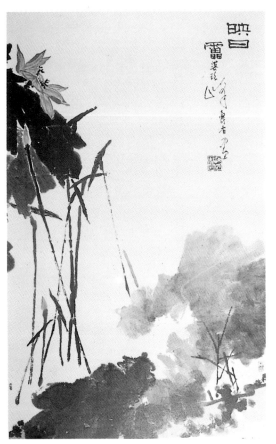

近現代
潘天壽
映日

圖85

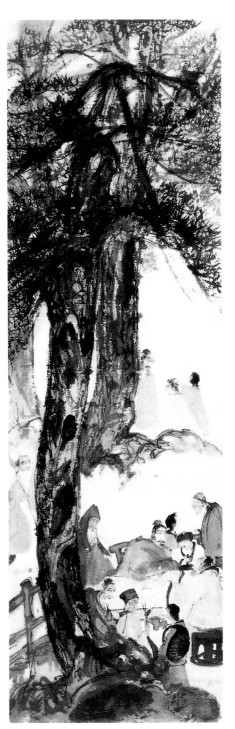

圖86

近現代
傅抱石
九老圖

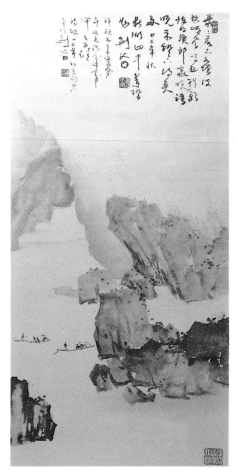

圖87

近現代
高劍父
江上棹歌

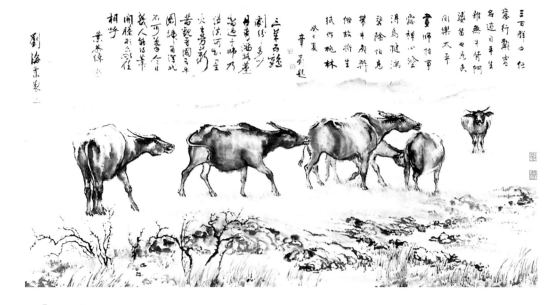

三百群山住
窣行戲志
名近日平生
班無牛情阿
澳首也危矣
闾樂太平

近現代
劉海粟
群牛圖

圖89

圖90
近現代
林風眠
村屋

圖91
近現代
于非闇
牡丹

61

圖92
近現代
李鐵夫
瓜蔬與螺盤
油畫

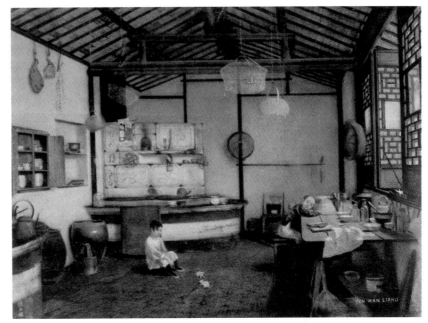

62

圖95
近現代
古元
挑水
木刻

63

圖96
近現代
彥涵
向封建堡壘進軍
套色木刻

近現代
力群
豐衣足食圖
圖97 套色木刻

近現代
胡一川
牛犋變工隊
圖98 套色木刻

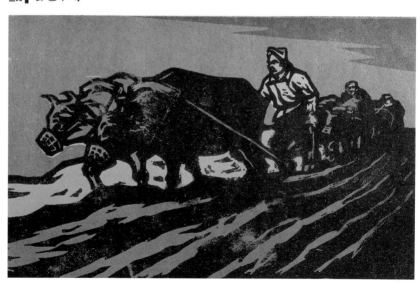

中國繪畫通史

下冊目次

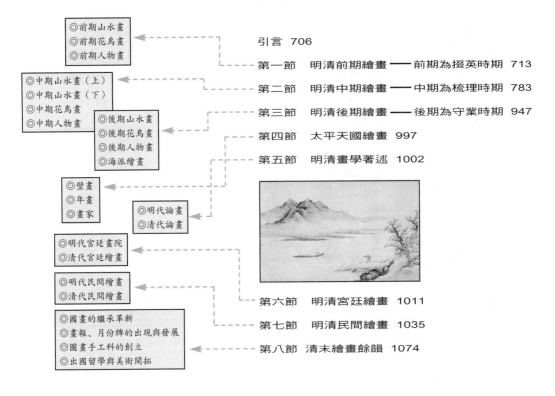

◎新興的繪畫
◎抗戰期間的繪畫

◎革命的美術學校
◎《在延安文藝座談會上
　的講話》的發表
◎革命美術的開展

◎京、滬、嶺南三鼎足
◎畫家（上）
◎畫家（中）
◎畫家（下）
◎古畫保護和研究

◎歷史的回顧
◎出國留學
◎畫家

◎歷史的回顧
◎新興版畫社團
◎版畫家及其作品

◎辛亥革命前後期漫畫
◎30年代的漫畫
◎戰爭時期的漫畫
◎30至40年代漫畫家

◎概述
◎畫家

◎畫（美術）史編著
◎畫（美術）史書目
◎畫論研究
◎叢輯

第十章　畫史編餘

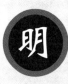

（公元１３６８～１９１２年）

引　言

　　明代是中國封建社會發生急劇變革的時期。建國之初，皇室爲了鞏固政權，安定社會秩序，採取了一系列的積極措施，因此階級矛盾得到了一定的緩和。在實行恢復農村生產的同時，對工商業的發展也力加扶植；解放了元朝的手工業奴隸，准許其自由經營；並使宋元以來已有相當基礎的手工業得到迅速的恢復。因而商品經濟獲得了進一步的發展。

　　明初，對南洋、中亞、日本、朝鮮的關係不但恢復，而且有所加強。永樂時曾派鄭和七下「西洋」①，到過中南半島、南洋群島、印度、伊朗和阿拉伯等地區，目的是爲王朝在經濟和政治上的發展，但與南洋各國的文化交流，也因此產生了一定的作用。此後，歐洲的傳教士和商人就不斷東來。明末意大利傳教士羅明堅及耶穌會教士利瑪竇的來中國，輸入了「西學」，也帶來了一些西方的宗教繪畫。

　　這個時期，中國與日本在商業和文化的交往頻繁。成化間，日本足利將軍義政，曾派了幾艘遣明船來中國，日本畫僧雪舟及其好友㮷夫良心就於公元 1468 年 2 月隨船到了中國。雪舟旅行了中國的南北勝地，看到了一些宋元名畫與當時名家的作品，也接觸了中國畫家如李在等，受到中國繪畫的影響。明末，我國畫僧逸然(公元 1601～1668 年)，俗姓李，浙江杭州人，號浪雲庵主，擅山水、人物，東渡日本，往長崎崇福寺，日本河村若

①以婆羅洲爲界，東爲「東洋」，西爲「西洋」。
　即今汶萊以西的南洋群島和印度洋一帶。

芝、渡邊秀石等，都曾從學於他，至成爲日本十七世紀末葉有獨特成就的逸然畫派②。其他如朝鮮、越南，在十六世紀時都與我國文化藝術發生密切的關係，並深受中國繪畫的影響。

明朝的封建統治，處於沒落狀態，資本主義關係開始萌芽。在這二百七十多年中，由於商品貨幣經濟的不斷發展，刺激了官僚、地主的貪欲，加緊對土地進行掠奪與兼併，逐漸造成土地占有的高度集中，加以苛捐雜稅的逐漸增加，因而使得階級矛盾又日趨尖銳。廣大農民在各地紛紛起義。李自成農民革命軍的攻入北京，終於推翻了在北方的朱明王朝。

在歷史上，明代是近古繪畫發展的重要時期，它的發展與當時的其他各種學術思想的發展有一定的關係。在適應當時城市繁榮和市民的需要，明代的通俗文學是發達的。施耐庵的《水滸傳》，羅貫中的《三國演義》，吳承恩的《西遊記》，都在文學史上占有重要的地位。這些通俗文學的出現，直接或間接地影響到當時民間美術以至版畫的發展。

明代設有畫院，但制度與宋代畫院不同。民間繪畫，爲廣大的市民階層所歡迎，並有行會組織，在工商業發達的地區，一度相當活躍。

這個時期，山水畫出現了沈周、文徵明的吳門派，戴進的浙派等不同流派。這些流派，在這個時期產生一定的影響。

②據日本野間淸六，谷信一編《日本美術辭典》
(東京堂出版)畫家派系圖表：

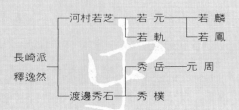

人物畫的發展，顯得緩慢，但有仇英、陳洪綬等都爲明代傑出的人物畫家。花鳥畫則如邊文進、林良、呂紀、周之冕等爲大家。陳淳、徐渭的水墨寫意花鳥，別創一格，其他墨竹、墨梅並盛，王紱、夏㫤等都以寫竹獨步一時。士大夫畫家重視繼承並總結前人畫法的經驗，對於宋、元繪畫的研討，尤爲重視。但是明代中葉以後，文人畫家中的末流，因襲模仿之風大盛，又強調筆墨情趣，致使繪畫藝術，幾無出新可言。繪畫領域內的革新派與保守派的鬥爭，也於此顯得較爲激烈。

　　滿族統治階級建立統一的清帝國後，繼承了明朝的各種制度，曾以全部力量把封建秩序穩定下來。在經濟上，一方面鞏固封建農業生產、恢復和發展自然經濟的統治地位，另一方面，卻又阻礙著明代中葉以來萌芽的資本主義經濟的成長。

　　明末清初，階級和民族矛盾的鬥爭激烈。清王朝對於革新思想和反封建禮法的思想採取禁絕的政策。在對待士人學子嚴加鎮壓的同時，又採取引誘、麻醉和籠絡的手段。清代沿襲明代辦法，推行八股取士的科舉制度，給一些地主、士大夫以有限度的滿足。

　　在清代這樣的歷史條件下，各種不同思想的鬥爭，非常尖銳。有不少文學藝術作品，在批判封建制度和反對清朝民族統治方面反映了進步的思想的要求。

　　清廷沒有設立畫院，但是宮廷的繪畫活動，卻比明代更頻繁。

　　民間繪畫，承明代之風，有所進展，行會的組織，促進了民間繪畫的提高與發展。民間年畫的興盛，爲歷史上所空前。

　　清代繪畫，以山水、花鳥較爲發達，人物畫次之。

　　山水畫方面，清初有弘仁、髡殘、八大山人、石濤，外師造化，風格獨創。尤以八大山人和石濤，筆法恣縱，打破陳規，

立意新奇，爲士大夫畫家的代表。

山水畫在清代較發達，這與文人的山林隱逸思想有關。這種思想，在當時既包含愛國、愛好山川的感情，也包含著對人生消極的看法。蔡嘉(松原)於乾隆七年畫了一幅絹本山水，在他的題詩中，典型的表明了當時一般文人的意識。蔡詩曰：「半世心情愛住山，苦遭塵夢不能閒，年來輸於林中客，獨抱靈根對石頑。」又如李念慈，於康熙間舉博學鴻詞後，遇事不適，就在一幅《幽壑清流圖》中流露出「但願身居幽谷裡，赤心長與白雲遊」的思想。這類畫題，及至清末都有出現。

康、乾時，以山水畫影響於大江南北的有王時敏、王鑑、王翬、王原祁及吳歷、惲恪等，稱「四王、吳、惲」，功力深厚，所謂「婁東」、「虞山」，爲清代較有勢力的畫派。其他如「新安」、「金陵」、「江西」諸派，各於吸收傳統，描寫江南山川，有其精到之處。金陵派之龔賢，得董源筆法，沈雄深厚。還有程邃、梅清、吳山濤等，亦各有成就。嘉慶、道光以後，有黃易、奚岡、湯貽汾、戴熙等，雖重摹古，略有變法。又張崟開「鎮江派」，畫山水有名於時，清末山水畫發展不大，雖有胡公壽、吳伯滔、吳穀祥等，但他們的作品，沒有特殊成就可言。

花鳥、梅蘭竹菊畫，不乏傑出人材。雙鉤、沒骨、勾花點嘂，或重彩，或水墨，既承古法，又有所革新。王武、惲南田、蔣廷錫、鄒一桂、華喦等，各有所長，其中以惲派花卉，影響較大。乾隆間，金農、鄭燮、李鱓等「揚州八怪」，獨抒個性，他們具有創造性的表現，被目爲「異端」，但給人們耳目一新。同治間有居巢、居廉花卉，執牛耳於廣東，近代的「嶺南畫派」，淵源於此。

人物畫以肖像，行樂圖較爲盛行，風俗畫尚稱發達。禹之鼎畫肖像，焦秉貞之繪耕織圖，以及嘉慶、道光以來余集、改

琦、費丹旭等所畫人物，稱譽一時，高其佩作指頭畫，別具一格，獨步畫壇。

十九世紀中，太平天國的繪畫，大多見於壁畫。現今在江蘇、安徽、浙江等地所遺存作品，略有它的繪畫特色。

十八、十九世紀時，所謂「泰西之學」，曾不斷傳入東方各國。當時我國雖處於封建保守的狀態中，但有一些畫家，吸收了外來畫法，作出了革新的嘗試。外國受我國繪畫影響的，以日本、朝鮮爲顯著。康熙至乾隆間，先後有不少畫家東渡，浙江吳興畫家伊海，字孚九，於公元 1720 年至長崎，日本南畫派大家池大雅即受其薰染。繼伊海之後，有費瀾、張秋谷、費晴湖等前往。費瀾字漢源，浙江苕溪人，善山水，把浙派畫風傳到了長崎。費漢源著有《山水畫式》，日人爲之刊行。清代在日本影響較大的有花鳥畫家沈銓，應日本國王之聘，偕學生前往，被崇爲「舶來畫家第一」，一時從學者蜂湧而至，成爲日本江戶時代長崎畫派中的主要流派③。日本繪畫，除長崎畫派外，有土佐派、光琳派等，都與我國繪畫有一定關係。

朝鮮與中國繪畫交流也相當密切。朝鮮李朝時期的不少繪畫題材，採自中國的傳統繪畫題目，如「商山四皓」、「虎溪三笑」、「竹林七賢」、「西園雅集」、「武夷九曲」等，我國十七世紀至十八世紀間的畫家唐岱、黃植、閔貞，對李朝的畫家如金弘道（檀園）等的山水、人物，都有一定的影響。

鴉片戰爭以後，封建社會日趨衰落，我國在世界資本主義、帝國主義的侵略和壓迫下，由封建社會淪爲半封建半殖民地社會，畫壇也因此而發生了變化。

封建社會的末期，繪畫少有生氣，作品因襲模仿，脱離實

③詳本章「沈銓」。

際的情況嚴重。具有維新思想的改良主義者康有爲，在他的《萬木草堂藏畫目》中，也表示無限的感慨。繪畫至清代中葉之後的急劇衰落，情況確是如此。唯於清末任伯年、吳昌碩等興起，縱筆揮毫，自寫胸臆，有所創造，也只是文人畫的強弩之末。

二十世紀初，資產階級民主革命高漲，新的思潮，猛烈衝擊著封建的舊文化。中國繪畫的發展，就在清王朝的崩潰後，及至「五四」運動才進入新的歷史階段。

明清兩個朝代，前後共五百五十年左右，過去的美術史或繪畫史，截然以明代與清代來劃分。我原來的那部《中國繪畫史》也是如此。但據上述，可知明清繪畫，有它自身的發展規律，如果完全按照朝代來劃分，似乎很難避開切斷兩個朝代之間繪畫的連續性。對於明清的繪畫研究，過去向有一種「明清之際」的説法。這個説法，既包含明末相當的一段時間，也包含清初相當的一段時間，將這兩段時間相加起來的繪畫時期，它不同於它的上一個階段，又不同於它的下一個階段，因此，把明清五個多世紀的繪畫發展，分爲三個時期是符合歷史實際的。明朝亡，清朝興，朝綱更換了，最高的統治者——帝王，在多民族的大家庭中，還改變了不同的族屬，以致某些風俗習慣多少也有所改變，但是，儘管這樣，「明清之際」的繪畫，仍然顯得有它自身的特點。一部繪畫史，畫家是這個歷史上的主要登場人物，所謂「明清之際」的繪畫顯得有它的特點，畫家活動是起主要的作用，譬如稱爲清代「四王」之一的王時敏，他並不是單純的清朝人，他不僅是明代宰相之孫，太史公之子，他本人竟於明神宗萬曆二十九年（公元 1601 年）時中的進士。入清已五十四歲。在繪畫上，就有人稱他是「華亭血脈的眞正傳人」。他如陳洪綬、蕭雲從、程邃、張風、祁豸佳、藍瑛以至漸江、梅清等，都是典型的「明清之際」的人物，更如沈銓、八

大山人出生於明朝天啓末，石濤、王石谷、吳歷、惲南田等出生於明朝崇禎三年至六年間，而他們都在清初成爲非常有影響力的畫家。所以劃分明清繪畫爲三個時期是合理的，這三個時期是：洪武至萬曆中爲「掇英時期」，即前期；萬曆中至乾隆爲「梳理時期」，即中期；再一個階段是嘉慶至宣統爲「守業時期」，即後期。後期畫壇比較冷落，能把傳統的精華保存下來已算難得，比較有成就的還在於光緒時期海上畫派的崛起。

　　現在，就上述所分三個時期，作爲明清繪畫歷史闡述的序次。

第一節 明清前期繪畫——

前期爲掇英時期

洪武至萬曆中，相當於十四世紀中至十六世紀，到了這個時期，中國繪畫的發展，少說也有兩千多年的歷史，就畫家們普遍重視的唐、宋、元繪畫起算，歷史也有六、七百年之久，這都給了明清繪畫發展以基礎。

明清前期的畫家，尤其對待山水畫的表現，他們都在潛心學習。無論是王紱、戴進、吳偉、王諤，抑或是吳門代表畫家沈周、文徵明，以及周臣、唐寅、仇英等等，在他們的腦子裡，都存在有宋、元名作的形象，因此，他們落筆時，筆端脫不開宋、元的傳統。他們認眞地臨摹，認眞地默記背寫，他們摸透了、看熟了宋之董、巨、李、范和劉、李、馬、夏以及元之黃、王、倪、吳的藝術。一句話，他們對於繼承我國中古時期的繪畫傳統是非常虔誠的。人物畫與花鳥畫同樣是這樣。

在這個時期，浙派也好，江夏派也好，院體派也好，勢力最大、影響最大的吳門派也好，他們的作品，固然各逞其能，不能說沒有一點創造，基本上，他們各就自己的喜愛，繼承著前期各大家的衣缽。所以說這個階段的繪畫爲「掇英時期」是符合歷史實際的。

所謂「掇英」，有這麼三個特徵：

(1)當時的畫家們都在尋找古人的「本原」，自覺或不自覺地走著「師古人」的道路；

(2)在筆墨上，認認眞眞地花下功夫，緊扣宋元傳統的模式，甚至畫面的章法，大體上都局限在宋元的範圍內；

(3)對於古人，要求是極爲嚴格的，他們以「不取古人之長爲下」爲自律，竭力「以古人精英爲用」。所以說「掇英」，意即當時的畫家，盡一切努力吸取傳統的精華。

以上三點之外，只是在審美情趣上，當時的文人畫家，更熱衷於山林隱逸，他們是有儒家的道釋觀，即興寫意，在描繪「松聲一榻」、「蒼

崖高話」或「清風明月不用一錢買」的方面，似乎比前人更感興趣，更為普遍。當時的畫家，即使人在「塵寰」之中，但在落筆之時，題材，「非靜似太古雲山不取」；意境，「非清絕幽雅之景不置」。這是當時的部分畫家，在「掇英」的同時，還具有這麼一個特徵。

從明初到萬曆中，有二百多年，是整個明清繪畫的前期，亦即掇英時期。所謂掇英，無非吸取傳統之精華。這種掇英，不僅在這個二百多年間，而且預示著中國繪畫發展，必將產生一次大總匯。到了大總匯時，情況愈複雜，因此又產生了一些在思想上能進取的，於總匯的基礎上作了排比，並給以分宗立派，就是說，像董其昌的「南北宗說」就是在明清前期，畫家們盡一切努力「掇英」後，獲得新的啟發才出現的。

作為繪畫的發展，「掇英」是非常必要的。不向傳統掇英是愚昧無知的，但是一味「掇英」，又會帶來它的局限性，所以對「掇英時期」的繪畫，不能不看到它存在著令人遺憾的，即進展無多的缺陷。

明　王履

華山圖，之一

明代山水畫較爲發達，前期畫家以繼承傳統爲自重，故能吸取傳統精英，有的創造不多，但對掇英，他們是十分認眞的，另有一些畫家，則善自寫生，而如昆山王履(公元 1332～？年)，字安道，深悟作畫不可泥古，要以自然爲師，於是遊歷華山，創作《華山圖》四十幅，這在明初山水畫家中是較爲難得的。明代山水畫的表現方法，都以傳統爲基礎，然後加以變化，主要的有：(1)以繼承五代、北宋董、巨、李、郭的畫法，以董、巨爲主者；(2)以繼承南宋院體，以馬、夏畫法爲主者；取法元人，特別重視黃、倪者。但取法元人者，大都上窺董、巨，由此融合。而又出現各種畫派。在這階段，以「浙派」與「吳門派」爲最有影響的畫派。

明初到武宗嘉靖時，是浙派山水畫得勢的時期。

浙派創始人戴進。戴一度在畫院，但其影響及於院外更大。這派山水的畫法，以南宋院體爲基礎。當時宮廷畫家如倪端、王諤、朱端等，都取法於馬、夏，屬於浙派體系。時有吳偉，爲江夏派的創始人。此派畫風雖與浙派有所不同，但有很大相近之處，亦於此際風行。

明代中葉至神宗萬曆時，是吳門派繪畫得勢的時期。吳門派以沈周、文徵明爲代表。他們推崇北宋山水，祖述董、巨畫法，同時兼採趙孟頫及黃、王、倪、吳之長。

唐寅、仇英，雖與吳門派關係密切，但祖述李唐及趙伯駒等畫法，稱作院派。

前期山水畫

浙派戴進、江夏吳偉等

戴進被目爲浙派，因爲吳偉的畫風，略與戴進相似，是故後人凡論浙派山水，總要帶上吳偉。實則吳偉非浙人，所以又有江夏派之稱。

自明代後，畫派之目衆多，大多爲後人所立，浙派、吳門派都如此。明清立畫派，或劃分畫派，名目多而稱法不一，有的名稱似乎差不多，但涵義多不相同，有的看法角度不同，稱謂也不同。我不同意你所稱，

我又來個名稱。有從地方名派，有從師承名派，有從同一出身名派，有的對同一個畫家，稱法不一，如對戴進，有稱浙派畫家，有稱浙人畫家，意義就不同，又如稱吳門畫派，亦有稱吳門畫家，更有稱「吳門四畫家」，有的索興泛稱「吳門」，也有稱「姑蘇」。一種稱法有一種涵義。如認為吳門畫家，不一定屬於吳門畫派，又認為，吳門畫派，不盡是吳門畫家。對於「何為畫派？」概念也不一，這樣，分派時，可謂很少有共同語言。再就是，甚至還有涉及「行家」、「利(戾)家」之分，如說戴進為「行家」，而如沈周、文徵明，被分為「利家」，更有一種「利家」可以兼「行」，而「行家」不能兼「戾(利)」之說，凡此等等，加上批評的要求與標準不同，所以要整理明清畫家的派系，確是一件極為複雜的事。這裡，對於這個問題，擬在本章評介中期山水畫之後，另立「山水畫派認識」一則再行闡述之。

■浙派戴進

戴進(公元 1388～1462 年)，字文進，號靜庵，又號玉泉山人，錢塘(浙江杭州)人。初為銀工，後入畫院。當時畫院畫家如謝廷循、李在、倪端、石銳等，都遠不及他。因而遭到妒忌，詆其狂妄，宣德間被讒④，潛歸杭州，結果死於窮途。所以有人評他，畫藝雖高，但是「生前作畫，不能買一飽」。他自己也慨嘆：「吾胸中頗有許多事業，怎奈世無識者，不

④戴進被讒事，說法不同。《無聲詩史》等，載其仁智殿呈《秋江獨釣圖》，因畫上穿紅袍的人垂釣水次，被謝廷循所讒，說是有辱朝官，放歸以窮死。清代以來，引證這則材料的很多。但孫承澤在《庚子銷夏記》中，另有看法。孫說：「世傳宣廟時，召文進至京，令作《釣魚圖》，一人衣緋，有讒者謂緋乃朝服，不宜釣魚，遂罷回。此山家村中語也。宣廟善畫，嘗見御筆《雪山圖》，一人衣緋，策杖入寺，此豈朝服耶？其不取文進，定有在也。」此外，《虞初新志》載郎瑛《七修續稿》，又

能發揚。」⑤可知戴進一生坎坷，內心多有不平。

戴進的山水畫，注重題材意義。他的畫，有一定的生活依據。在畫法上，繼承南宋水墨蒼勁一路，受李唐、馬遠的影響極大，但也吸收董、范之長。李開先說他「原出於馬遠、夏珪、李唐、董源、范寬、米元章、關仝、趙千里、劉松年、盛子昭、趙子昂、黃子久、高房山」等，說明他對傳統不是「專攻一家而出於一家者」。李開先在《中麓畫品》中對他的評價很高，他認為「戴文進之畫如玉斗，精理佳妙，復為巨器」。李開先還在論筆法「六要」說時，「一曰神，筆法縱橫，妙理神化；二曰清，簡俊瑩潔，疏豁虛明……」。居然把戴進列為首，次則列吳偉。足見其對戴進的推重。就是認為浙派「多惡習」的董其昌，對於他的作品，也是稱讚的。如戴進為用言老師畫的《仿燕文貴山水》，紙本、水墨，縱98.2cm，橫45.8cm，今藏上海博物館，比較淡雅，董其昌題其畫，認為「國朝畫史以戴文進為大家，此學燕文貴，淡蕩清空，不作平日本色，更為奇絕」。

這裡還應該提到的是李在。《畫史會要》評李在「自戴文進以下一人而已」。

李在（生卒未詳）⑥，字以政，福建莆田人。曾「與戴文進、謝廷循、石銳、周文靖同待詔值仁智殿」⑦，其所畫，細潤處近郭熙，豪放處宗

是一種說法。郎著云：「宣廟召畫院天台謝廷循評其（指戴進）畫，初展《春》、《夏》，謝曰『非臣可及。』至《秋景》，謝遂忌心起而不言。上顧，對曰：『屈原遇昏主而投江，今畫原對漁父，似有不遜之意。』上未應，復展《冬景》，謝曰：『七賢過關，亂世事也。』上勃然曰：『可斬。』是夕，戴與其徒夏芷飲於慶壽寺僧房，夏遂醉其僧，竊其度牒，削師之發，賫夜以逃歸，隱於杭之諸寺。」

⑤見《中麓畫品後序》。

⑥據近人考證，李在於成化四年（公元1468年）尚健在。

⑦《佩文齋書畫譜·卷五五·畫家傳——》引《閩畫記》。

明　李在

闊渚晴峰圖

馬遠、夏珪。

　　李在在京師供奉宮廷的時候，正值日本畫僧雪舟⑧渡海來到了中國。雪舟在中國期間，飽覽中國的名山大川，也看了不少中國名畫。雪舟在北京時，曾與李在切磋藝事，並從李在那裡學到許多宋代「院體」山水的技法。

　⑧雪舟名等揚。日本畫僧，公元 1420 年出生於
　　今之岡山。公元 1467 年，以畫僧身份，隨同
　　日本遣明船到中國。雪舟除與李在接觸外，
　　深受南宋馬、夏影響，也學元代高克恭的畫
　　法。公元 1469 年回日本，開設畫室，名爲「天
　　開圖畫樓」，以在中國學到的筆墨技法授徒。
　　形成以雪舟爲首的「漢畫派」，極有影響。卒
　　於公元 1506 年。

日本　雪舟

四季山水，之一

明　戴進

春山積翠圖

　　戴畫山水，不少用斧劈皴，行筆用頓跌，他的「鋪敍遠近，宏深雅淡」的表現，便是運用濃淡墨的巧妙變化獲得的。其流傳作品有如《春山積翠圖》、《風雨歸舟圖》、《金臺送別圖》、《春遊積翠圖》、《關山行旅圖》等，都足以代表他的山水畫上的表現特色。《風雨歸舟圖》，絹本、

明　戴進

風雨歸舟圖

淺設色，款書「錢塘戴進寫」。充分表現出雨暴風狂的氣勢，用筆挺勁，水墨淋漓，從大局到細部，有緊有鬆，有虛有實，在刻劃上一絲不苟，略有院體遺風，更多的是浙派山水的創新面目，可謂戴進的代表作。又如他的《南屏雅集圖》⑨，絹本、設色，畫中不作斧劈皴，較為秀雅。據李傑在《石城山房稿》中說，戴進畫大幅山水尤妙，境界開闊，使人「有凌虛御風，歷覽八極之興」，所以評者謂其「行家而兼利家」，即是說，有南宋院體遺風，又有元人水墨畫意。至於推其為浙派的開創人，此話來自董其昌的《容臺集》。見《佩文齋書畫譜》引《容臺集》，加標題曰「明董其昌論浙派畫」，其中提到「元季四大家，浙人居其三……國

⑨此圖描繪元末楊維楨與故老宴於西湖。圖藏
　北京故宮博物院。卷中除了畫人物外，還畫
　出杭州西湖的景色。

朝名士，僅戴進爲武林(杭州)人，已具浙派之目」。自此之後，戴進便成了「浙派山水首席畫師」⑩。戴進亦精寫人物，「描法則釘頭鼠尾」，間亦用蘭葉描。也能畫肖像。

戴進子戴泉及其婿王世祥都傳戴的畫法，尚有夏芷、方鉞、仲昴、汪質等都學畫於戴，自爲浙派系統。

■江夏吳偉

吳偉(公元 1459～1508 年)，字士英，又字次翁，號小仙，江夏(武昌)人。山水、人物均擅長。少時孤貧，曾被收養於錢昕家。成化時，憲宗朱見深授以「錦衣衛鎮撫」，待詔仁智殿。後來孝宗朱祐樘授以「錦衣百戶」，並賜印章，稱他爲「畫狀元」。他在宮廷出入，權貴常常向他求畫，有不能得到滿足的，即在憲宗前面說他的短處，因此，一度被迫辭歸。

明　吳偉

松風高士圖

⑩乾隆時朱杲 (曉滄) 跋高簡 (澹遊)《幽谷送春圖》卷。

他的畫，用筆奔放，初學文進，故有「浙派健將」之謂，實則他的畫法與浙派有所不同。李開先評他的畫：「如楚人之戰鉅鹿，猛氣橫發，加乎一時。」⑪何良俊在《四友齋叢說》中說：「我朝善畫者甚衆，若行家，當以戴進爲第一，而吳小仙（偉）、杜古狂、周東村其次也。」吳偉還被目爲「江夏派」的創始人。張路、汪肇、蔣嵩等，雖受浙派薰染，但是他們的畫法，更接近吳偉，當屬江夏一派。他如李著、薛仁等，亦爲此派畫家。

吳偉作品，流傳下來不少，但在明末至清代，不少文人畫家斥吳偉的畫爲「野狐禪」，因此，他的作品，一度不爲藝林所重⑫。吳偉畫法，

明

吳偉山水畫點景人物（漁、樵、琴、酒）

⑪見《中麓畫品》。

⑫據說淸末時，他的有些作品，被古董商挖出款印，冒充南宋畫。

明　吳偉

漁樂圖

除粗簡一路之外，他的《鐵笛圖》、《武陵春像》，就是細筆雅典之作。過去批評吳畫「惡俗」，這是由於他的某些作品，略有接近民間繪畫的地方。他的現存作品，如《漁樵琴酒圖》、《漁樂圖》、《松江漁父圖》、《松風高士圖》等，都可以說明他的特點。《漁樵琴酒圖》寫漁、樵及文人的生活。用筆奔放，他的表現方法，正如《中麓畫品》所說：「片石一樹，粗且簡者，在文進之上。」吳偉的《漁樂圖》，紙本、設色，縱270.8cm，橫173.5cm，現藏北京故宮博物院。這件大幅山水圖，寫峰巒疊疊重重，江水碧連天。江邊樹蔭下停有漁船，漁民粗衣短衫，於收船之際，行將休息，相爲互語，都以快樂爲自慰，富有濃郁的生活氣息，畫法祖述南宋馬、夏，山石作斧劈皴，皴衲略染，墨不礙色，充分表現了山川雄偉壯麗的景象，成爲佳構。又傳其作《長江萬里圖》，尤見深厚的功力。

　　吳偉的畫風，有粗豪，有精緻，粗豪者居多。雖有摹古的習氣，但也有創造發揮的地方。觀察對象，似較敏銳，故其表現，能得自然神韻。畫山水如此，畫人物也這樣。

■張路

　　張路（公元 1464～1538 年），字天馳，號平山，大梁（今河南開封）人。少時便表露出有極高的才智，曾以庠生遊太學。從繪畫藝術而言，他是戴進、吳偉一路主要的跟隨者。王世貞於《藝苑卮言》中認爲「傳吳偉法者，平山張路最知名」。一度仿吳偉畫逼眞。所畫筆勢遒勁，但亦有人厭其「草率頹放」，與朱端、蔣嵩、汪肇等同列爲浙派名家。張路畫有《山雨欲來圖》、《清江垂釣圖》⑬以及《蒼鷹攫兎圖》等。

明　朱端
釣雪圖

⑬《清江垂釣圖》，絹本、淡彩，已流傳西歐，收藏者作爲南宋佚名之作。此畫於 1960 年重裱時，發現右角折損處有「平山」款，始眞相大白。

明　張路

山雨欲來圖

　　張畫《山雨欲來圖》，絹本、淡設色，縱 174cm，橫 105cm，現爲北京故宮博物院收藏。此寫「山雨欲來風滿樓」意，山區溪邊，狂風已起，山雨將至，圖中人物雖小已起點景作用，尤其畫石橋上之漁夫，只要看他的神態，即知狂風大作。山石作斧劈，而以滿墨帶水，既潑又染，但又在筆墨間能留出飛白痕，使乾濕調和，水、墨、色渾然，的確是張路的代表作，也是浙派、江夏派一路繪畫的範例。

■汪肇

　　汪肇 (生卒未詳)，字德初，休寧 (今屬安徽) 人。所畫自謂「筆意飄若海雲」，所以自號海雲。初與程達受業於詹景宣。山水出於戴進、吳偉，

與張路、蔣嵩、鄭文林⑭等並稱。傳世作品較多，有如《曉風殘月圖》、《平山欲雪圖》、《起蛟圖》、《松風樵話圖》及《月下撫弦圖》等，都為汪之力作。

《起蛟圖》，絹本、設色，縱 167.5cm，橫 100.9cm，現為北京故宮博物院收藏，其實是一幅風狂雲起圖。由於畫上了一條騰空而起的蛟龍，畫面上就顯出了一種帶有神話般的意趣，所畫筆致遒勁，山硼的幾筆斧劈，猶如狂草，在技巧上，已經嫻熟之至，故其自云：「作畫不用朽」，即作畫不打草稿，尤其在用墨上，大筆帶水鋪開，十分俐落。他的另一

明 汪肇
起蛟圖

⑭鄭文林，號顛仙，閩候（今屬福建）人。為浙派後期名家，專用焦墨枯筆，點染粗豪，被吳派、松江派斥之為「狂邪」之「野狐」。實則佳構亦不少。

現存作品，《暮雲欲雨圖》畫狂風卷雲，畫稿高約 140cm，一山拔地而起，中間卷雲，盡用水墨，不是潑，便是染，或是任凝水鋪開，氣壯神顯，令人激賞。總之，戴、吳這一派畫，只要作粗獷一路，自有其豪放的特點。

戴、吳一路的山水，尚有如蔣嵩，字三松，江寧（今江蘇）人，常常「酣酒使氣」，而能縱筆豪放。還有如鍾禮、朱端、朱邦等，都爲戴、吳一派的名家。朱邦，字正之，新安（安徽歙縣）人，草草用筆，水墨淋漓，有時反映現實生活，兼工帶寫，如其所作《雪江賣魚》即爲一例。

明　蔣嵩
蘆浦漁舟扇面

吳門沈周、文徵明等

明代的中期。吳門畫派是在蘇州崛起的一個有深遠影響的繪畫流派。
吳門畫派之所以影響大而深遠，一在於該派主要畫家實力強；二是畫家集中於江南經濟、文化發達的中心地區；三是吳門諸家的畫學思想，與當時及明清之際多數文人的審美要求相適應；四是他們的人數多，師承關係廣，有的還由於社會地位高；五是畫家多數有學養，經常與文化

界人士交往，甚至在詩酒唱和之中，相互標榜，又得到多一方面的宣傳。在這時期，畫史上「明四家」（沈周、文徵明、唐寅、仇英）之稱，也就很快地約定成俗。

對於這個時期，稱「吳門」、「吳門文沈」，或稱「吳派」、「吳門畫派」、「吳門傳人」、「姑蘇精英」以至「明四家」等等，一句話，這都指的蘇州畫家。清初徐沁《明畫錄》，畫家除宗室外，約計八百人，其中蘇州一地占一百五十人，而江蘇其他地區約七十人，《明畫錄》的編寫，並非作了嚴密調查後所得，但多少可以用來說明畫家在蘇州的高度集中。

「社會的結構，它是人為的，也是自然的」。正由於蘇州在當時是封建經濟發達的地區，特別是明代中葉後，手工業的大量產生，出現了一些資本主義萌芽的因素。許多新鮮的事物，衝破了舊的約束。又由於富商巨賈的雲集，市上百物的交易便增多，人文也因此而薈萃。人文之中，包括書畫家、詩人以及其他賣藝的，也包括了三教九流。甚至增多了歌伎。就因為這樣，社會上相應的情況還不斷出現，諸如書畫古玩的買賣。鑑賞家的活躍，裝裱業的擴大⑮，「文房四寶」店鋪的不斷開設等等，都應運而生。就當時的書畫買賣來說，尤其地蘇州，可謂興盛之極。比沈周年歲大三十歲的杜瓊，就感到書畫應酬已夠忙，他曾寫詩道：「紛紛畫債未能償，日日揮毫不下堂；郭外有山閒自在，也應憐我為人忙。」⑯杜是文人，以賣畫為生，卻也感到畫債太「紛紛」。足見求畫者之多，至於像沈周那樣的大名家，求畫者更多。據說，沈老在蘇州應付不了，避到杭州，不意在「西湖畫債高築」，他只好嘆息，「何時了卻」算不清的「書畫債」。在蘇州的當時，還有書畫作假，除了造古人的假畫外，還造

⑮明周嘉冑在《裝潢志》中提到：「裝潢能事，普天之下，獨遜吳中。」著名的裱工，當時有孫鳳、湯傑、湯翰、湯敏靈、凌儼、仝叟、虞猗蘭、強百川、莊希叔、湯時新等。《裝潢志》中特別提出「湯（翰）、強（百川）二氏，無忝國手之稱」。

⑯郁逢慶《郁氏書畫題跋》卷一二。

明　朱朗

赤壁賦圖，局部

「時下名家畫」，如沈周畫，早上眞本上市，下午就有「贗本」出售。與沈周同時的王淶，就是專造沈周畫的「高手」。有些名畫家自己來不及應酬，只好讓人家代筆。如與文徵明同鄉的朱朗，字子朗，號靑溪，文徵明常請他代畫靑綠山水，文曾給朱一信，內云：「今雨無事，請過我了一淸債。」有一事，很有趣，說某人封了銀子，只要朱朗僞造文徵明的畫即可。不意信送錯了，轉到了文徵明手裡，文徵明非但不責怪，反而給那個求畫者畫了一幅，還回話：「假朱朗可否？」一時傳爲佳話。在蘇州，當時的書畫交易，遠通南粵、川蜀，不少名未顯的畫家，往往專學名家而爲自己的生計。如鄧韍，常熟人，還是一個擧人，畫沈周山水絕似。又如袁孔彰，蘇州人，學沈、文山水，而仿唐寅畫逼眞。說到唐寅，又不免想到唐寅常常請他的老師周臣代筆。更如吳應郎，無錫人，爲祝允明（枝山）外孫，僞其外公祝允明字獲利。這些現象，都可以從側面說明當時蘇州書畫的發達。

　　一部繪畫史，確實存在著這些社會現象。這不僅在歷史上，在現代的社會，也有同樣的現象出現。

■沈周

　　沈周(公元 1427～1509 年)，字啓南，號石田，長洲相城(今屬江蘇吳縣)人。有文學修養，一生沒有做官，是吳門派的代表畫家。他對北宋董、巨、李、范諸家，都有心印，追求摹擬，不遺餘力。對元四家中的王蒙、吳鎮，理會更深。有時也取用黃公望的畫法。他的家學淵源，父親恆吉，伯父貞吉，都是有一定成就的山水畫家。恆吉之畫，傳自王紱、杜瓊，故沈周早年與王、杜畫法也有關係。這裡還需要提到的，沈周至五十多歲，還曾臨寫過戴進的作品，從而可知吳門畫派與浙派並非是絕緣的，

明　王紱

薊門煙樹圖

明　杜瓊

太白山圖，局部

這在沈畫的《仿戴進謝太傅遊東山圖》中，完全可以得到證明。

　　沈周中年享盛名，文徵明、唐寅都曾出入其門，遠方來求畫者不絕。僞造他的繪畫者不少，據祝枝山記述，沈周畫的「片楮朝出，午已見副本，有不日到處有之，凡十餘本者」⑰。情況近似元代的錢選。在歷史上，名畫在市上定出價格，作爲商品交易，唐宋時便有，不過到了明代更加風行。

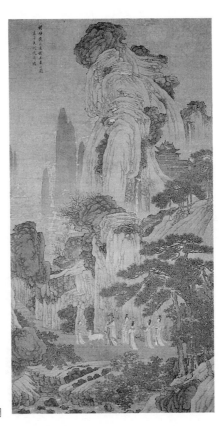

明　沈周
仿戴進謝太傅遊東山圖

⑰《佩文齋書畫譜》卷五六引《震澤集》云：
　或有人「作贗品求題以售，(沈周)亦樂然應之，
　近自京師，遠自閩、浙、川、廣，無不購求
　其跡以爲珍玩」。

　　沈畫流傳的不少，他的《園池文會圖》和《爲叔善作水墨山水》，是他四十歲以前的代表作。他在四十歲以後，多作大幅。長林巨壑，一氣呵成，「小節寒墟，高明委曲，風趣洽然」⑱。他的《廬山高圖》，紙本、淺設色，縱 193.8cm，寬 98.1cm，現藏臺北故宮博物院。畫爐峰瀑布景色，有一人星冠立眺。自題「廬山高」，並書長詩其上，是他開始畫巨幅山水時的精心傑作。用王蒙皴法，頗得山川神采。畫具文秀作風，正是吳門繪畫的特色。晚年山水，變爲闊大雄渾的風貌，用筆灑脫，益見簡練，他的《滄洲趣圖》、《春山欲雨圖》、《策杖圖》、《夜坐圖》、《匡山秋霽圖》及《石田詩畫冊》等作品，都有這種作風。

明　沈周

春水船圖

⑱明王穉登《吳郡丹青志》。

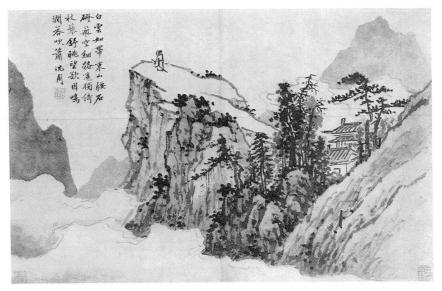

明　沈周

杖藜舒眺

　　沈周的《夜坐圖》，紙本、淡設色，縱 84.5cm，橫 21.8cm，現藏臺北故宮博物院。作於弘治五年（公元 1492 年），時沈周六十六歲，表露其對人生、對自然的種種感受，畫寫夜山，山麓有茅屋數間，屋內一人秉燭危坐。圖的上方，作者自書《夜坐記》。這幅作品，與其說是一幅山水與人物相結合的圖畫，倒不如說是一篇文詞清麗，論理說道的散文詩，文四百餘字，可謂他的審美興感錄。這篇題記，可分兩大部分：前部分，寫夜坐「四聽闃然」，並寫出聽到各種聲音後的自己感興。後部分，表明自己爲什麼有這種感興，並對自己提問，又提出應該怎樣去對待這些感興與所處的境遇。人與現實世界，是主體與客體的關係，西歐一位哲學家把它分爲「求善」、「求眞」和「審美」的三種關係⑲。沈周的《夜坐圖》，表達了他與客觀環境的求眞態度。他把所聽到的聲音，當作審美對象，他賦予客觀環境以神祕的意蘊，並把當時的各種所聞，成爲一種靈

⑲葉朗主編《現代美學體系》第九章《審美體驗》引康德的劃分。

明　沈周
夜坐圖

感的心聲。所以當他在「清耿之後」，聞「風聲撼竹木」，或聞「犬聲狺狺」，或聞「大小鼓聲」，立即作出三聞有三種不同感受與聯想。他的聯想，固然屬於儒家符合社會倫理的人情和心態，但能引起這種聯想的動力，與道、佛家給予的「感悟」是相通的。在這篇《夜坐記》中，他還道出了夜坐時得「外靜而內定」的情思，甚至對世上的「人喧未息」，還表示出非常的感慨。這幅畫可與他的《燈下小聚圖》共讀。《燈下小聚圖》，紙本、設色，作於弘治十七年（公元 1504 年），寫燈下與朋友小坐，因感世態數更，炎涼無常，心想「與君且臥茅檐下，九仞高雲看鳳凰」。都是藉畫抒情，自遣其意趣。有評其「畫格率出詩意」，可從這些作品中看出

明　沈周

虎丘十二景，局部

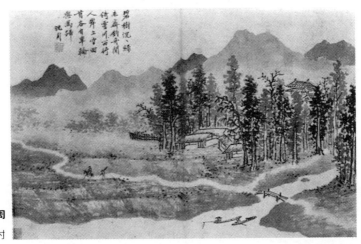

明　沈周

碧樹水村

來。王世貞讀了他的《春山欲雨圖》後，覺得他的畫雖「不作驚風怒霆戰掣之狀，而元氣在含吐間」⑳。也說明他畫山水能得藝術含蓄的效果，也是文人畫所欲追求的境地。

沈周是我國十五世紀下半世在戴進之後最有影響的畫家。其弟沈豳、沈召，傳兄法。當時師效其畫者很多，如陳煥、宗周、陳鐸、杜冀龍、沈顥、沈碩㉑、徐弘澤等都是。尚有與沈周交善的吳顥、史忠㉒，縱筆揮寫，亦類其法。在文人畫家開始趨向仿古的時期，沈周能從古人中跳出來，在作品中較明顯地闡明自己的主題意旨，自然難得，故為一時所重。

比沈周晚出的吳門另一位大家是文徵明。畫史上與沈周並稱「文、沈」（或「沈、文」）。

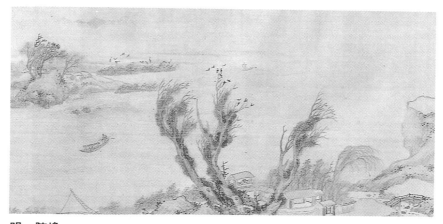

明　陳煥

江村旅況圖，局部

⑳見《弇州山人稿》。

㉑沈碩，字宜謙，長洲人。初學畫，三年不下
　樓。作《江柳小艇》，自謂「長年師法石田翁」，
　也學唐寅、仇英，有「碩亦是院體」之謂。

㉒史忠，字端本，一字挺直，號癡翁，復姓徐。

明　杜冀龍

後赤壁賦圖

明　沈顥

攜琴觀瀑圖

明　沈顥

山水圖册，之一

■文徵明

　　文徵明（公元 1470～1559 年），初名璧，字徵明，更字徵仲，號衡山，與沈周同爲長洲人。並出入沈周門下，在藝術上，受到沈的影響。五十後以歲貢生薦試吏部，授翰林待詔，在京師三年辭歸。與王寵、陸師道、陳道復、王穀祥、彭年、周天球、錢穀等交往。有文學修養，是一位畫家兼詩人。據《明史》載，他在年輕時，「學文於吳寬，學書於李應禎，學畫於沈周」，他的書法亦精妙，工行草書，體勢流利秀勁。當時與祝枝山、唐寅、徐禎卿等被稱爲「吳中四才子」。晚年聲望愈高，向他求畫者，車馬盈門。有的以重金爭購其畫。據說生平有三不肯應，「宗藩、中貴、外國」㉓，有一豪貴「以寶玩爲贈，不啓封而還之」。但「門下士贋作者

㉓徐沁《明畫錄》，黃佐《衡山文公墓誌銘》均
　有所載。

明　文徵明

山雨圖

明　文徵明

夏窗晴瀑

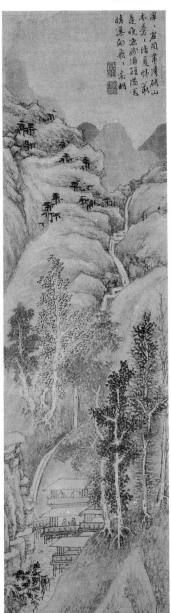

頗多，徵明不禁」㉔。類似這種作風的，上述沈周外，在明代畫家中還
不少。

文徵明學畫，遠師郭熙、李唐，近追趙孟頫與王蒙。對於古人作品，
能作「師心自詣」，重於「神會意解」，不在「一筆一墨之肖」。

他的繪畫作風，早年細緻清麗，中年用墨粗放，晚年則粗細兼具，
而得清潤自然之致。一般來說，他的畫風有粗有細，粗的曰「粗文」，細
的曰「細文」。粗的有以水墨為之，其所作《溪橋策杖圖》，紙本、水墨，
縱 95.8cm，橫 48.7cm，現在北京故宮博物院。寫一老人於溪橋策杖，似

明　文徵明
眞賞齋圖，局部（八十歲作）

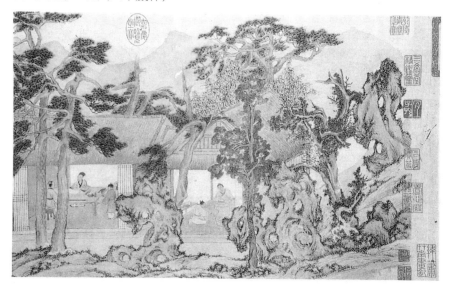

㉔見《明史・卷二八・列傳一七五・文苑三》。
又《無聲詩史》卷三載一事：「朱朗字子朗，
文徵仲（徵明）入室弟子。徵仲應酬之作，間
出子朗手。金陵一人，客寓蘇州，遣童子送
禮於朗，求作徵仲贋本，童子誤送徵仲宅中，
致主人求畫之意，徵仲笑而受之曰：我畫眞
衡山（文徵明），聊當假子朗，可乎。一時傳以
爲笑。」

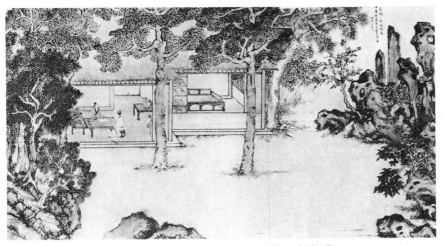

明　文徵明

眞賞齋圖，局部（八十八歲作）

作漫吟狀，老墨健筆，又極清麗，可謂「粗文」代表。至於「細文」，比較工整，往往以靑綠爲之。萬曆之後，被讚揚的是「粗文」。他的流傳作品，如《春深高樹圖》、《眞賞齋圖》與《山雨圖》、《古木寒泉圖》，即是兩種畫風，前者工，後者放。細文之作如《眞賞齋圖》，紙本、設色，作於八十八歲㉕，描繪修竹叢生，古檜高梧掩映著草堂書屋，用筆細謹沈穩，設色典雅，這樣的高齡作者，竟能畫出這樣的細緻作品，這在歷史上是不多的。沒有充沛的精力和認眞對待藝術的態度是辦不到的。文徵明的作品，亦有兼工帶寫的如《溪亭客話圖》、《綠陰長夏》、《松塋飛泉圖》等。總之，文徵明的作品，不論粗細，都以蒼秀婉逸見長。《溪亭客話圖》，紙本、淡設色，縱 64.5cm，橫 33.1cm，現藏臺北故宮博物院。寫二叟坐於山鄉的溪亭中作「對語」狀。此畫於密中求疏，實景而作虛空處理，用筆方圓兼施，墨則乾濕相間。在這幅作品中，可以看到他力求

㉕文徵明爲好友華夏畫過兩幅《眞賞齋圖》，這幅八十八歲之作，北京市文管處收藏；另一幅八十歲之作，爲上海博物館收藏。華夏，字中甫，江蘇無錫人。爲明代書畫收藏家。

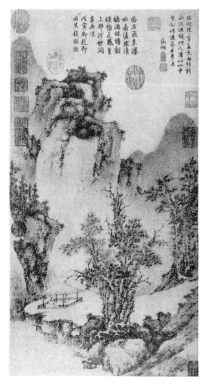

明　文徵明

溪亭客話圖

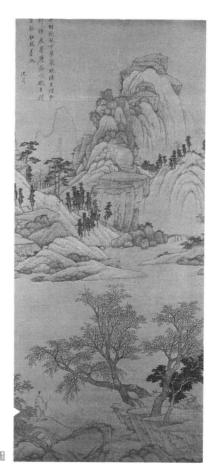

明　沈周

青溪紅樹圖

追北宋李、郭，又取梅花道人之墨韻，更有早年師沈周的遺意，所以他的這幅兼工帶寫之作，應當看作是研究文徵明山水的重要遺例。

　　這裡不能不提到，沈文關係，「粗文」受沈的影響，容易了解，至於「細文」，有人認爲，這與沈畫作風無關，甚至說：「(細文) 全爲文翁自創」，實則不完全如此，別的不說，只要細細的看一看沈畫《青溪紅樹圖》，即知文曾受其影響，該圖坡石的皴、點、設色，以及紅樹的勾染，這在文畫中有所牽連是非常明顯的。作爲這個問題的探討，沈畫的這件《青溪紅樹圖》無疑是可以作爲「細文」受學於沈的進一步證明。

　　文徵明有不少記遊的作品，有它一定的寫生意義，如畫《石湖圖》、《洞庭西山圖》、《金焦落照圖》、《金陵十景》、《拙政園圖》等。

文徵明高壽，至九十歲卒，一生過著較爲舒適的士大夫生活。《明史》本傳有一段話值得注意，說「徵明幼不慧，稍長，穎異挺發」，這就透露了文徵明年輕時的認眞磨鍊。「幼不慧」者而能達到「穎異挺發」，除了用功努力，沒有其他捷徑。由於時代的局限，文徵明所畫，只止於一般士大夫之所得，藝術境界似不夠開寬。在他的影響下學畫的，掇英風氣大開。這也是吳門畫派影響畫壇的一個特徵。

文徵明的子姪孫輩，都善畫，有的成爲明代中葉以後的名家。其子彭、嘉，從子伯仁，姪臺，孫元善，孫女英。玄孫從簡，曾孫女淑，曾孫柟、震亨，及震亨子點，從簡子柍等，都爲吳門文家的能手。其中文淑，是明代著名的女畫家。這些文家畫手，克承家學，以文伯仁、文震亨有較高成就。文伯仁(公元 1502～1575 年)，號五峰，又號攝山老農。性雖暴躁，然而揮毫作品，心氣平和，落墨無一筆苟且。所畫富韻味，時

明　文震亨
唐人詩意圖

以巧思發之，故布景奇兀。如所作《都門柳色圖》、《花谿圖》，布局經營，至爲別致。又中年所作的《四萬圖》（現存日本），寫萬壑松風，萬竿煙雨，萬頃晴波，萬山風雪等景色，表露出作者對自然的不同變化，有著強烈不同的感受。尚有錢穀、陸師道、張堯思、侯懋功、徐弘澤、居節、錢貢等不下二、三十人，都出文徵明之門，所以明代中葉之後，吳門畫派的聲勢還是喧赫的。

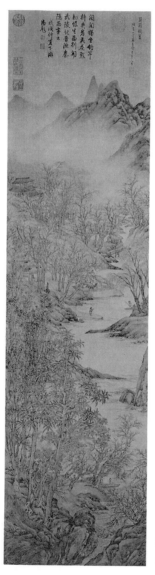

明　文伯仁

花谿圖

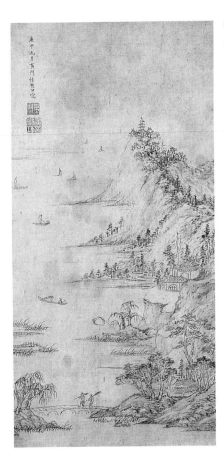

明　侯懋功

江塔圖

明　居節

江山樓觀圖，局部（水閣）

■唐寅

　　唐寅(公元1470～1523年)，字子畏，一字伯虎，號六如，蘇州人。是一個早熟畫家。他與文徵明同年，文徵明壽至九十，而唐寅卻在五十四歲，即與世長辭了。但唐寅是一位多才多藝的畫家，不論山水、人物、花鳥，都有卓越的成就。他所畫的《孟蜀官伎圖》、《風木圖》、《枯槎鸜鵒圖》等，都可以表明他在人物畫和花鳥畫方面的成就。他是明代傑出的畫家，他的影響遠超過老師周臣。

　　唐寅遭受過挫折，一生飽受炎涼世態的滋味，他在詩文中往往透露出這種感觸㉖。二十九歲鄉試得中「解元」，聲名大顯，誰料會試時，被累科場案㉗，曾「下詔獄，謫為吏」，這是他一生最厄運最痛心之事。自此生活益發狂逸，終日詩酒，或漫遊名山大川，致力於繪畫。他在《松溪獨釣圖》中所題：「煙水孤篷足寄居，日常能辦一餐魚，問渠勾當平生事，不弄綸竿便讀書。」又自刻印章曰「江南第一風流才子」㉘外，又刻「百年障眼書千卷，四海資身筆一枝」為自況。後靠賣畫為生，寧王(明藩王之一)朱宸濠曾以厚禮聘請，他到了江西，不習慣於藩府生活，

㉖他在《三友圖》中題詩道：「松與梅竹稱三友，霜雪蒼然入歲寒，只恐人情時反覆，故教寫入畫圖看。」

㉗見《明史·文苑傳》：唐寅「舉弘治十一年鄉試第一，座主梁儲奇其文，還朝示學士程敏政，敏政亦奇之。未幾，敏政總裁會試，江陰富人徐經賄其家僮，得試題，事露，言者劾敏政，語連寅，下詔獄，謫為吏。寅恥不就，歸家益放浪」。

㉘這位「風流才子」，因民間有《三笑姻緣》傳奇故事，所以唐伯虎的名字，幾乎家喻戶曉。其實，所謂《三笑姻緣》，無非盲詞彈唱，完全出於虛構。近時似乎更有發展，演唐伯虎「香豔逸事」，不僅上舞臺，更上電視、電影。總之，一切劇情，與唐寅本傳無關。

無久歸家，曾有詩道：「不煉金丹不坐禪，不爲商賈不耕田，起來就寫青山賣，不使人間造孽錢。」他的畫名雖高，晚年生活仍不免窮困，有詩自述：「青山白髮老癡頑，筆硯生涯苦食艱，湖上水田人不要，認來買我畫中山。」這是四十九歲（公元 1518 年）寫的詩。雖然說的是他自己，但間接反映了明朝中葉社會的經濟情況。

在繪畫藝術上，唐寅尊重兩宋李成、范寬、李唐、劉松年、馬遠、夏珪諸家畫法。對元代趙孟頫、黃公望、王蒙等畫法，也經過苦心的鑽研。王穉登於《吳郡丹青志》中有段話，評唐寅繪畫，旣風趣，又得體，王說：「(唐寅) 畫法沈鬱，風骨奇峭，俐落庸瑣，務求濃厚，迷江疊巘，灑灑不窮，信士流之雅作，繪事之妙詣也。評者謂其畫，遠攻李唐，足任偏師，近交沈周，可當半席。」但是他在老師周臣 (字舜卿，號東村) 的

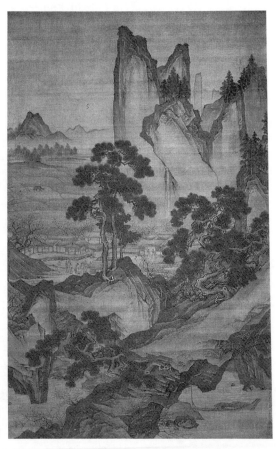

明　周臣
桃花源圖

啓發下，較多的接受了李唐的筆法。唐寅流傳下來的作品，有如《山路松聲圖》、《毅庵圖》、《落霞孤鶩圖》、《騎驢歸思圖》等，可以看出他變化南宋院體的風致。《騎驢歸思圖》，描繪一個敝袍寒士，正於秋風瑟瑟、林木蕭騷、峰巒奇崛的溪山深處，騎著疲驢而歸。這位騎驢寒士，可憐得很，那是「乞求無得束書歸」，與其說，他是寫旁人，不如說是他的一種自況。畫法取李、劉之長，自加新意，但仍然保留了院體的風味，可謂唐寅山水畫的代表作。唐寅另一件稍有變法的作品是《春山伴侶圖》，紙本、水墨，縱82cm，橫44cm，上海博物館珍藏。全圖具有幽淡天眞之趣，寫泉頭池石上，兩三伴侶坐談，得山水風流的雅韻。布局開合自然，「開」使山谷深得進去，「合」則以幽深之景相調合。在這幅畫上，無論畫樹，畫飛泉，畫岡巒，都見其道地的功力，有論者評其畫為「北人南相」，說的準確，很是恰當。他的作品中，表現了與社會生活有明顯聯繫的，例如《江南農事圖》，描繪了江南水鄉耕織捕魚的生活情景，這在吳門派的繪畫中是不常見的。

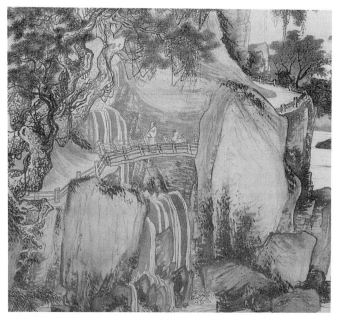

明　唐寅
山路松聲圖，局部

明　唐寅

騎驢歸思圖

　　唐寅的造景，或雄偉險峻，或平遠清幽，都能小中見大，粗中見細。他常常以細長挺秀的筆線來畫山，這是將「斧劈」化面爲線的變法。有時將「披麻」、「亂柴」結合起來，使畫中的皴擦，別具細勁流動之趣。清初惲南田評其畫云：「六如居士筆墨靈逸，李唐刻劃之跡，爲之一變，洗其勾斫，煥然神明。」其烘染墨彩，能隨物象的陰陽虛實而起巧妙的變化，達到明潔滋潤，給人以強烈的實感。

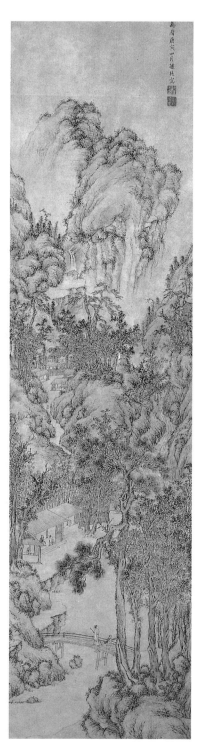

明　孫枝

攜琴訪友圖

唐寅畫法的後繼者，有如王綸、朱生、錢貢、蕭琛等。王綸㉙字理之，昆山人，以爲唐寅「妙過晞古（李唐），不師其法者爲癡」，故見王綸所畫《柳溪歸棹圖》、《白下落木圖》卷，行筆絕類唐寅。又有孫枝，既師法文徵明，也學唐寅法。

■仇英

仇英（公元 1493～1560 年），字實父，號十洲，本太倉人，後移居蘇州。漆匠出身，但吳地文人濃厚的藝術風氣著實薰染了他。周臣是他的老師，後又結識了文徵明及其子文嘉。與唐寅的交往外，陸師道、周天球、彭年等，都是他的至友。在當時的社會，文人與工匠是有差別的，所以在這方面，仇英是吃了虧的，所以如王稚登於《吳郡丹青志》中評論時，列仇英爲能品，主要原因，恐不在於藝術水準上。他的山水作品，多作青綠重彩。正如董其昌所稱「仇實父是趙伯駒後身」。在藝術技巧上，他有千錘百鍊的功力。無論大幅、小幅，都能結構謹嚴。他不只是畫山水擅長，所畫人物如《列女圖》、《春夜宴桃李園圖》、《桐陰清話圖》、《蕉陰結夏圖》等，都是筆力剛健，造型準確，顯出有高度的概括能力。對人物的精神，刻劃都極自然。他與晚明陳洪綬的人物畫，有異曲同工之妙。他的山水畫，有時作界畫樓閣，尤爲細密，設色講究法度，要求嚴格。對宋代「青綠巧整」的院體畫法，有所發展。仇英的《玉洞仙源圖》，絹本、青綠，縱 169cm，橫 65.2cm，現藏北京故宮博物院。畫面奇峰峻嶺，翠柏蒼松，瓊樓翠閣隱現於雲煙飄渺間，好一派的人間仙境。山、樹、樓閣，都以細勁的線條勾出輪廓，然後敷色施彩，山色則以濃麗的石青石綠去渲染，墨、色和諧，豔而不俗，基本上宗南宋趙伯駒的畫法，但在淡赭鋪底上的一道表現，似有他的變化與發揮。仇英的青綠作品中，

㉙王綸，《無聲詩史》作朱綸，字理之。後來多有引用其名。《明畫錄》作王綸，字理之，昆山人。現存王綸《白下落木圖》，作於正德十五年，款署「昆山王綸」，鈐白文「理之」印章。可證《無聲詩史》之誤。

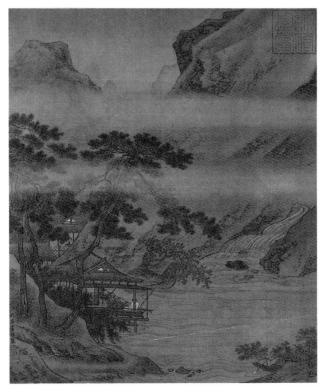

明　仇英

臨溪水閣圖

與之相近的，還有《桃源仙境圖》、《秋山紅樹高嶺圖》等。作為仇英另一種風格的作品，還有如《柳下眠琴圖》，這是紙本、水墨，縱 17.2cm，橫 89.3cm，珍藏於上海博物館，寫山坡柳蔭下，一位文人正在倚琴休憩，坡下童子負笈而來。正所謂「道書攤未讀，柳下故人思」。此畫雖有南宋院體遺意，但主要運用元人的水墨遺韻，抒寫自然，正如有些評者所言，這是仇英「自出己意的變格之作」，也是受吳門文人畫家影響的一種表現。

後繼仇英畫法者，由有沈碩、程環、尤求、沈完等。

沈、文、唐、仇為蘇州地區著名畫家，都得一時之重。沈、文代表吳門畫派，也是此派山水畫的開創者。唐以詩文兼長，以有文人的風趣，與沈、文相近，就畫格而言，唐與仇較相近。

這四家藝術，也正是當時蘇州一帶所具有的山水畫風貌。他們的發展是平穩的，不是奔騰澎湃。藝術的表現，在傳統掇英的基礎上有所提高，但不是奇峰突起。這個估價，也可以用來說明這一時期山水畫發展的基本情況。

■ 錢穀

錢穀（公元 1508～？年），字叔寶，號磬室，長洲（今江蘇吳縣）人。少孤貧，壯年始讀書。從文徵明學，精勤不懈。無力買書，抄寫書卷成了他的好習慣。凡吳中有雅集，必爭取參加，既前往，坐一旁，不發一言。其實他在打腹稿，所以每臨到他唱和，表現出詩才敏捷，博得衆人稱讚。凡在公共場所，見他人詩文有誤筆處，不在當衆指人之短，會後提出商榷，所以朋友也都尊重他。有一次，在一家酒樓宴飲，座中有一青年見其衣上打補釘，在舉杯之時，表露出一種譏笑之意，錢穀從來少發言，這次他忍不住了，便說：衣衫只要清潔，有補釘何妨，如作詩文，滿紙補釘，就會貽笑大方。衆人無不稱讚錢穀說得有理，都起立敬了他一杯㉚。

錢穀所畫，筆墨疏朗穩健，自爲一派吳門風味，他的《竹亭對棋圖》，頗見功力。該圖紙本、設色，縱 62.1cm，橫 32.3cm，今爲遼寧省博物館收藏。寫文人的閒適生活，也是蘇州文人消夏的寫照。茅亭在芭蕉、松、竹之下，又在水池之上，環境的適當布置，使畫作的主題，自然生趣地展開了，人物是在下棋，但其情態不在棋，而在悠悠的消閒中。這幅畫的下筆，幾乎沒有用取巧的方法來處理，都是處處塞實，卻又處處靈空。爲了讓茅亭之前，留出大片的空曠，則於茅亭之後，使芭蕉與青竹叢生，凡茅亭的空隙處，竹子一竿一竿的直立，塞得滿滿實實，由於筆致鬆動，使實處顯得不悶，這便是畫家從難處著手，卻又於難處取勝。在吳門畫家中，錢穀在這方面，確是有過人的地方。錢穀的現存作品，尚有《虎

㉚錢穀的這些逸事，黃賓虹不只一次的對客人們說起。當時未問出處，而今只好待查。

明　錢穀

求志園圖，局部

明　錢穀

山水扇面

丘小景圖》、《惠山煮泉圖》、《求志園圖》、《雪山行旅圖》等，錢穀亦能畫人物與花鳥，作有《鍾馗圖》、《杏花喜鵲圖》，居然還有一幅《仿王蒙蕉石圖》。

前期花鳥畫

花鳥畫在晚唐已很發達，至五代、北宋有了顯著的提高，然而這只是工筆著色花鳥畫大發展的時期。到了南宋，出現以水墨畫花鳥的新風氣，元代不斷發展，到了明代，即成爲水墨寫意花鳥畫大發展的時期。

明代花鳥畫雖以水墨寫意爲主，但工整豔麗的花鳥畫，也相當盛行。嘉靖以後，這種工麗的畫風幾成絕響。寫意一派的畫家，明代前期有林良，明代中葉時有沈周、陳淳，繼而有徐渭等。至如周之冕、孫克宏的勾花點葉，雖屬兼工帶寫，還是偏於「寫」的一路。

明代的寫意花鳥，崇尚秀雅，強調有「士氣」，屬於文人畫的體系。墨竹、墨梅，風行一時，蘭、菊、草蟲，亦作爲專門畫題。王跋、夏㫤、陳錄等，都以寫竹、寫梅，稱妙一時。

工整豔麗派的花鳥畫家，以邊文進、呂紀最傑出。但明代文人對工整豔麗的院體花鳥畫，並不稱賞。徐沁在《明畫錄》中提到，當時出現一種「右徐熙、易元吉而小左黃筌、趙昌」的情況，並以爲工筆畫不及寫意畫，乃是「人巧不敵天眞」。當時文徵明、周天球、李日華等，都有這種論調。書法家祝枝山還說：「繪事不難於寫形而難於得意。」[31]邢侗更是明確地說：「畫以三筆五筆得其神者佳，雖筆筆工整，敷彩濃麗，即得其妙，神亦難至。」[32]徐沁論花鳥，貶呂紀之工筆，而譽徐渭的寫意。徐在《明畫錄》中說：「呂廷振一派，終不脫院體，豈得與太涵[33]牡丹、

[31]《書畫鑑影》引枝山題畫花果。

[32]見來禽館題沈周花果。

[33]太涵是畫僧，法名海懷，俗姓周，浙江鄞縣
　　人。「畫牡丹最工，淡墨欹斜，縱筆點染，深
　　淺尚背，灼灼欲生。」（《明畫錄》）

青藤花卉超然畦徑者同日語乎？」明人之推崇寫意畫，由此可以了然。

明清時代，由於文人繪畫的興起，使宮廷繪畫的地位，不及兩宋畫院那樣的顯赫，無非是整個畫壇中的一翼。明清的宮廷繪畫，已不能也無法左右文人與民間繪畫的活動。山水畫如此，花鳥畫也如此。當然，宮廷畫家中的有些畫家，如本節所要評介的林良、呂紀，他們能在近古花鳥畫的發展上產生深遠影響，都不是因爲他們是宮廷畫家的緣故。

明代雖有畫院，但是畫家的「職銜」，都掛在與繪畫毫不相關的另一個機構上，如供職於「文華殿」或「直武英殿」，而他們的職稱是「錦衣千戶」，或「錦衣衛指揮」。當然，個別畫家，有稱「畫院祕丞」或「武英殿待詔」。宮廷畫家署款，多自書與畫工作不相關的職稱，如呂紀即書「錦衣衛指揮呂紀」。到了清初，便有士大夫認爲這些宮廷畫家，可憐得很，領微薄的俸祿，卻掛「捕盜緝私」的職銜而不知「俗」，「誠可嘆」㉞。其實，明代中期以前風氣如此，已經由不得他們了。

邊文進

邊文進 (生卒未詳)，字景昭，福建沙縣人。在永樂時任武英殿待詔，與蔣子成、趙廉被稱爲「禁中三絕」，至宣德中尙健在，是明代畫院中影響較大的工筆花鳥畫家。博學能詩，畫花鳥，注重花鳥的形神特徵，對於花鳥嬌笑飛鳴之態，都作精心地刻劃。曾與王紱合作《竹鶴雙淸圖》，今藏北京故宮博物院。他的現存作品《三友百禽圖》，絹本、設色，縱151.3cm，橫78.1cm，臺北故宮博物院藏。寫入冬季節，百禽戲於松竹梅間。於永樂十一年（公元1413年）作於長安官舍。注意花鳥神韻，工而不板。用筆堅實有力，設色妍麗而沈著，帶有南宋院體花鳥的風味。具體的說，他曾上追「黃家富貴」，後又師法南宋畫院李安忠的表現，李畫在南宋較淸淡，邊文進在這方面是特別注意的。在明初畫院，像邊文進的這種作風是極爲普遍的。

㉞裴日修（叔度）與客對話，見《羅山堂金石索要·卷二·殘瘞鶴銘》小記。

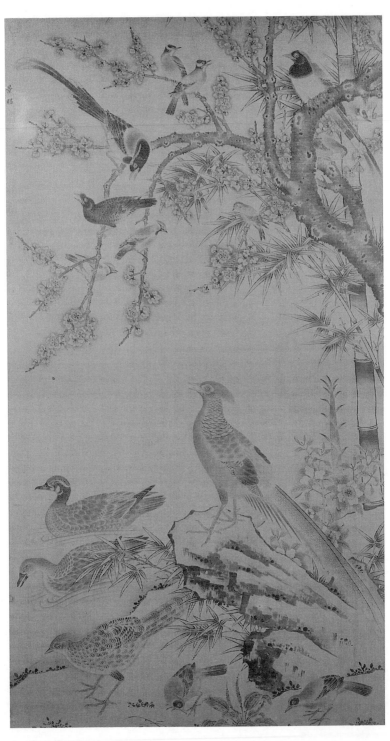

明　邊文進
花鳥圖

文進之子楚方、楚善，外甥兪存勝，婿張克信，皆善畫，以楚善較有成就。後有常熟錢永（永善），宗法文進，成爲名家。

林良

林良（公元約 1426～1495 年）⑤，字以善，南海（今廣東廣州）人。少聰穎，有巧思，相傳「布政使陳金假名人畫，良從旁庇謫商評。金怒，欲撻之。良自陳其能，金試使臨寫，驚以爲神，自此騰譽縉紳間」⑥。後晉京於宮廷畫家，當在景泰、天順間最爲活躍。

林良曾學山水於顏宗，學人物於何寅，後則專攻花鳥。蕭鎡於景泰六年秋，題他的《九思圖》云：「……宣廟間，邊景昭五色翎毛稱獨步，近日林良用水墨，落筆往往皆天趣。」林良的作品，如他的《雙鷹圖》、《灌木集禽圖》、《白頭翁圖》、《鷹擊八哥圖》、《鳳凰圖》等，筆力沈穩，都可以看到他擅長水墨的深厚功夫。詩人李夢陽有詩道：「林良寫鳥只用墨，開縑半掃風雲黑，水禽陸禽各臻妙，掛出滿堂皆動色。」⑦

林良也有設色之作，如所作《山茶白羽圖》，絹本、著色，縱152.3 cm，橫 77.2cm，今爲上海博物館收藏，此畫工整精緻。《無聲詩史》評其「畫著色花果翎毛極其精巧」。在這幅畫上，雖畫有山茶和喜鵲，但是畫家主意打定，使站立在巉岩上的白鶻突出，因此構圖工整而穩定，而又主次分明，可以代表明代院體前期花鳥畫的第一流水準。

但是，必須明確，從林良繪畫作全面估價，也從院體花鳥的總情況

⑤此據 1990 年出版之《紀念陳垣校長誕生──一〇週年學術論文集》，內汪宗衍撰文考證，認爲「林良約生宣德初（公元 1426 年），卒弘治中（公元 1495 年）。又見《故宮博物院花鳥畫選》，內說明林良約生於公元 1416 年前後，卒於公元 1480 年前後，但不知何據。

⑥嘉靖《廣東通志·卷七〇·雜事下·補遺·顏主事畫》。

⑦朱謀垔《畫史會要》卷四。

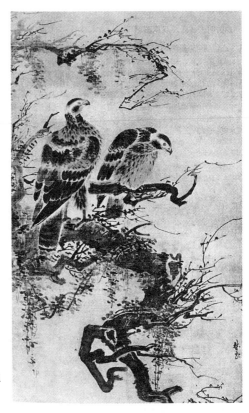

明　林良
雙鷹圖

來看，他的主要成就還在於對水墨的善於運用與創造上㊳。

　　林良，也可謂明代寫意畫派的先驅者。

　　在當時，與林良於天順間名重於世的有廣東順德畫家鍾學。《廣東通志》、《順德縣志》、《廣州人物傳》等載其事，新會陳獻章曾有詩題其畫，現在流傳的尚有他所作的《壽萱圖》。

　　此外，需要在這裡提到的是一位吳縣畫家范暹。范暹字起東，號葦齋，工書法，永樂中徵入畫院。工書法，更善花竹翎毛，筆致雋逸。說是「居嶺南多年」，時人將范暹與林良並提，稱「善東」（即以善與起東），

㊳詳可參閱李公明《廣東美術史》第八章第二節。（1993 年，廣東人民出版社出版）。

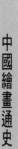

中國繪畫通史

並有「善東派」之目㉟。以爲他們的作品，得水墨之趣，在極邁逸處，頗有足觀。朱文嶸（峻山）有詩云：「一派畫圖今入閣，善東花鳥墨淋漓。」㊵

林良子效，字子達，亦工畫，繼父畫法。後有王乾(一清)亦學其法。

呂紀

呂紀（公元1477～？年），字廷振，號樂漁，浙江鄞縣人。「弘治辛酉前後」供事仁智殿，領錦衣衛指揮使銜。「作禽鳥如鳳、鶴、孔雀、鴛鴦之類，俱有法度，設色豔麗，生氣奕奕」㊶，是畫院中嚴守繪畫法規的作家。每逢「承制作畫」，總是「立意進規」，博得孝宗的稱賞。初，呂紀畫名未顯，傳其於畫上題林良。後，呂紀名顯，將他與林良並稱爲「林良、呂紀」。相傳武宗即位，有人在武宗前訴說呂紀之短，武宗立即召呂紀來面試，此時仁智殿前飛來雙鵲，武宗命畫，呂紀立即揮毫，畫得十分生動，武宗大悅，並詢問呂紀家鄉風光。呂回答：「村前繞水，飛禽嬉其上，他鄉不可見」，武宗給了他南歸的假，讓這位三十二歲的宮廷畫家，得以回到寧波，並暢遊了杭州的西湖。

呂紀的畫，工整而富變化。初學邊文進，後又取宋、元諸家之長，是一位早熟畫家。他的流傳作品不少，如《鷹雀圖》、《桂菊山禽圖》、《竹禽雙雉圖》及《雪景翎圖》等，都可以說明他的畫風。《桂菊山禽圖》，絹本、設色，縱190cm，橫107cm，北京故宮博物院珍藏。畫桂丹盛開，三隻八哥和三隻綬帶鳥，構圖飽滿，花鳥和諧，景色統一。體現了院體花鳥的風致。他的布局，往往將花鳥配以風景，他的《浴鳧圖》、《雪景翎毛圖》、《雪岸雙鴻圖》及《秋鷺芙蓉圖》等，就具有這種特點。日本十七世紀的有些花鳥畫，不無受到影響。呂紀的花鳥畫，敷色燦爛，可以代表明代中葉畫院花鳥畫的風格。但是呂紀的有些作品，用筆較放，

㉟㊵見黃賓虹《古畫微》（修定稿），引朱文嶸《峻山畫跋》。

㊶見《無聲詩史》。

明　呂紀

桂菊山禽圖

如《鷹雀圖》，可謂脫去院體約束，與平日所繪作風不同。說明水墨寫意風氣的盛行，就在工筆花鳥畫家中也見到了影響。呂紀繪畫，學他的不少，如羅素、葉雙石、車明興、陸錫、唐志尹等。當時在畫院的尚有呂文英（括蒼人），以其與呂紀同以畫顯，所以有「小呂」之稱。

　　明代院體花鳥之外，士大夫畫花畫鳥，此風已盛，有的畫家，原來著重於山水或人物畫的創作，但是閒或爲之，也很精到，這樣的畫家，實在不少，如杜菫、吳偉、沈周、文徵明、唐寅、孫艾、錢穀等，無不

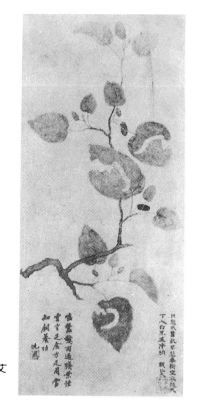

明　孫艾

蠶桑圖

如此。尤其是在墨花墨禽方面，取得了明顯的進展。這裡例舉如下。

　　明代確立水墨寫意花鳥最有影響者，在林良之後，是沈周與唐寅，尤以沈周所畫，影響較大。明末論畫花鳥的，無不稱美沈周，而學花鳥者，也多受他的啓導。沈周的水墨花鳥是有來源的，從沈周跋南宋法常《寫生蔬果圖》卷看來，他在這方面的衣缽，就是繼承法常而來的。他的《水墨寫生冊》及《水墨白菜》等作品，清楚的表明脫胎於法常的畫法。但沈周也參進了自己的意思，故有所變。他的現存作品《慈烏圖》，烏背運用積墨法，最爲別致，慈烏神態亦極生動，爲明代水墨花鳥畫中所不可多得。又唐寅畫《枯槎鸜鵒圖》，或《臨水芙蓉》，都用潑辣而滋潤的墨法。就是畫《杏花圖》，他也以水墨爲之。又有如周天球，所畫《水仙竹枝》和《墨蘭圖》等，都是一色水墨。說明水墨寫意花鳥，至十六世紀初確立是十分明顯了。

明　沈周

枯木鸜鵒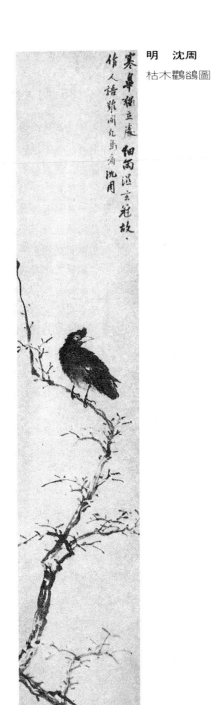圖

寒梟獨立處　細雨退玄冠故
作人語難聞兒鳥病沈周用

明　唐寅

墨梅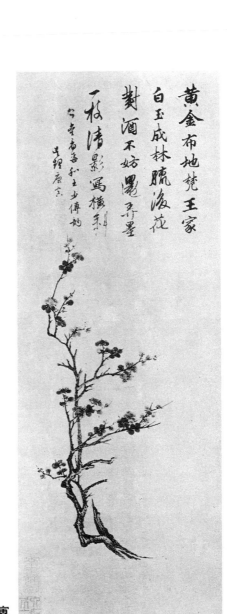圖

黃金布地梵王家
白玉成林脆液花
對酒不妨塗幾墨
一枝清影寫橫斜

吳郡唐寅于玉女潭別飾

明　周文球

墨蘭圖

　　至於水墨蘭竹及其他雜畫，明代繼宋、元傳統，有所進展。尤其在文人畫家中，頗以畫蘭寫竹爲雅事。他們畫梅、蘭、竹、菊象徵「四君子」，畫松、竹、梅爲「歲寒三友」，畫松、菊以爲讚美陶令「不爲五斗米折腰」而歸田里。正如宋、元文人一樣，多有寄情。在封建社會中，士大夫自以爲清高、堅貞、虛心，往往在畫圖中表露其意。其所表露，對現實或有不滿的，或有憤慨的，也有自得其樂的。但他們的種種寓意，往往帶有消極的成分。

　　明初畫竹著稱一時的，有王紱。董其昌說：「國朝 (明朝) 畫竹，王中祕爲開山手。」

王紱

王紱(公元 1362～1416 年)，字孟端，號友石生，又號九龍山人，江蘇無錫人。一生清苦，年輕時即受挫折，充軍到山西大同，在北方住了二十年之久。至永樂元年，才以善書舉薦到文淵閣供職，後升中書舍人。

王紱不僅在畫竹上有成就，他的山水，功力也很深，對吳門山水，有一定影響。王紱墨竹，稱「國朝第一」，瀟灑磊落，充分表達出竹的清翠特點。李日華評論道：「孟端寫竹與倪徵君（瓚）、柯博士（九思）兩家斟酌多寡濃淡而爲之，是以有倪之逸，無其疏野；有柯之雄，無其亢浪。若夫蓄雨含雲，舞風弄日，秀姿妍態，又其偏長者。」從這些評語中，可以得知他的畫竹特點。他的現存作品有《竹鶴雙淸圖》、《墨竹圖》、《臨風圖》卷等。《臨風圖》卷描繪西風勁吹中的叢竹，葉葉有致，一竿挺勁，具有頂風勢氣。《墨竹圖》紙本、水墨，縱 113.8cm，橫 51.3cm，現藏北

明　王紱
墨竹圖

京故宮博物院。寫竹三竿，枝梢挺然。竹葉的「个介」變化，於「有法中無法」，所謂「熟能生巧」，於此可知。據查考，此圖於王紱謫戍山西大同，被釋歸家後二年所作，畫家的那種孤高瀟灑之氣，仍見之於筆墨間。

王紱的畫竹傳派是夏㫤。

夏㫤

夏㫤（公元 1388～1470 年），字仲昭，號玉峰。正統中，仕至太常卿。名馳域外，時人爭購其畫，有「夏卿一個竹，西涼十錠金」之謠。用筆

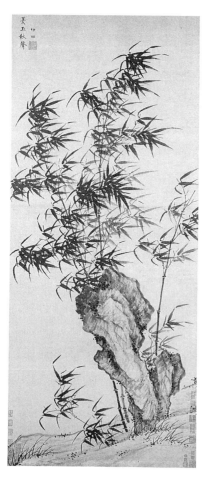

明　夏㫤

夏玉秋聲圖

遒勁中而饒韻致。流傳作品如《夏玉秋聲圖》，紙本水墨，縱 151cm，橫 63.7cm，上海博物館珍藏。寫坡石獨立，風竹數竿。枝葉瀟爽，風趣巧拔，所畫偃仰濃疏，都甚得宜，生動地表現出風竹飄舉搖曳的姿態。夏㫤畫竹的長處，幾乎不見復筆，正所謂「落墨即是，出筆便巧」，從他畫竹竿中，尤見出他的深厚功力。他說畫竹必須「一氣呵成」，「畫巨幅尤須如此」。他在作畫前，往往問家裡的人，有沒有客人要來，有沒有事要找他，然後「杜門放筆」㊷做到專心創作，不使分心。當時師法於他的有屈礿、魏天驥等。明末馮起震的畫竹，也是他的一派相傳。

明代其他畫竹大家，不勝枚舉。宋克、顧祿、李石林、金湜、朱銓、高松、朱完、孫杕、魯得之、邵彌、王允恭等，或雙鈎，或焦墨，或以朱色抒寫，豐富多彩。他們之中，並編有《竹譜》、《竹史》等。善人物或山水者，也多有兼寫墨竹的。明代畫竹以夏㫤一派的勢力最大。

陳錄

陳錄（生卒未詳），字憲章㊸，號如隱居士，會稽（今浙江紹興）人，曾於盛夏至杭州西湖，訪孤山放鶴亭，人問其何往，回答是探梅，頗以為癡。正統（公元 1436～1448 年）間，畫梅與王謙（牧之）齊名。評者以為「二家格意雖不同，錄筆力實過王謙」。

陳錄流傳作品有《萬玉圖》，絹本、水墨，縱 111.9cm，橫 57.5cm，藏臺北故宮博物院。寫倒垂梅一株，極有氣勢。沒骨寫幹，雙鈎圈花。所畫不是疏疏落落的幾朵，而是千花萬蕊，令人見之，正所謂「擬是經春雪未消」，與他另一幅作品《玉兔爭清圖》，同是寫梅，顯然別有風味。

歷來評畫，認為畫梅品要高，韻要雅，評者以為陳錄所作，「品不高也不低，韻不雅也不俗」，所以獲得雅俗共賞，保重一時。與陳錄齊名的

㊷瞿式耜（起田）題夏㫤《竹圖》卷。
㊸見《佩文齋書畫譜·卷五六·畫家傳（明代）一二》，內有陳憲章，字公甫，號石齋，廣東人。也是善墨梅。

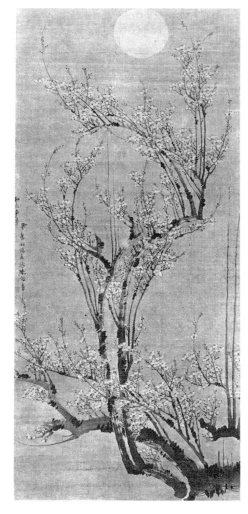

明　陳錄

玉兔爭清圖

王謙㊹，字牧之，號冰壺道人，錢塘（今浙江杭州）人。作梅花清奇可愛，評者以爲「落筆雄逸，有蒼龍出岫之勢」，今所傳《墨梅圖》，絹本、水墨，爲北京故宮博物院所藏，畫中老樹新花，直令觀者讀之，似聞冷蕊寒香，別有一番風味。

㊹王謙，另有一人，武進（今江蘇常州）人。
　書法家，領御爲太常寺少卿。景泰間有名於
　里。

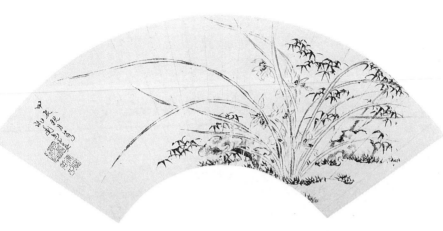

明　馬守貞

芝蘭竹石圖扇面

　　明代畫梅，畫蘭及雜畫的，尚有文徵明、王毓、麋宗伯、詹濚、張寧、商輅、釋石門等，他們從不同的審美情趣，描繪了梅花在風天、雪天以至月下、臨水的各種姿態。

　　更有畫走獸、草蟲、蔬果之類的，亦不乏其人。如俞舜臣之畫百花，岳正之畫葡萄，張一奇之畫《三鬥圖》（鬥雞、鬥牛、鬥蟋蟀）等，各有一得之長。還有孫龍⑤，字從吉，又字廷振，毗陵（今江蘇武進）人，宣德間入直內廷，尤擅花鳥、草蟲、蔬果，所畫號稱「沒骨圖」，是明代繼徐派沒骨一路畫法的重要畫家。便是善山水、人物的汪肇，亦時有花鳥之作。

⑤孫龍、孫隆，當是一人。上海博物館藏孫龍《花鳥蟲圖冊》，吉林博物館藏孫隆《花鳥蟲草圖》卷，北京故宮博物院藏孫隆《花石游鵝圖》可參看。

明　孫龍

蟬圖

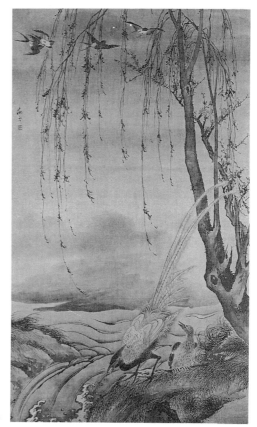

明　汪肇

柳禽白鷴圖，局部

明　無款

鷹擊天鵝，局部（天鵝）

明　陶成

鸜鵒石兔圖

前期人物畫

　　明代人物畫，不及山水、花鳥畫爲盛。萬曆間謝肇淛於《五雜俎》中提到，「今人畫以意趣爲宗，不復畫人物及故事」。又說「至於神像及地獄變相等圖，則百無一矣」。但是，這也不等於明代沒有傑出的人物畫家與重要的作品。僅據《明畫錄》所載，如上官伯達、戴進、吳偉、杜堇、郭詡、周臣、唐寅、仇英、尤求、宋旭、丁雲鵬、崔子忠、陳洪綬、曾鯨、蕭雲從等，有長山水，有精花鳥，但於人物，也能盡神悉態。有些作品，還可以媲美前朝佳構。

　　明代人物畫法，基本上繼承前代傳統。一種學李公麟，作白描形式；一種工筆細密，設色濃麗，繼承宋代畫院的傳統；又一種學梁楷作風，三筆二筆，水墨點染，具有文人寫意特色；更有一種用筆旋轉，用線質樸，形象作「軀幹偉岸」者。此四種畫法中，則以前兩種畫法較爲普遍。

　　繪畫題材，比較狹窄，所表現的，除畫歷史人物，如劉俊畫《雪夜訪普圖》外，畫士大夫與仕女的較多，如《松風高士》、《踏雪尋梅》、《對弈》、《山齋客至》、《送別》、《春睡》、《聞笛》、《聽琴》、《步月》、《倦繡》等。雖也有反映現實生活與風俗的，畢竟不普遍。還有不少作品，人物

明　無款

胡笳十八拍，局部（摹宋畫本）

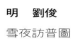

明　劉俊

雪夜訪普圖

明　謝環

杏園雅集（讀畫題詩部分）

與山水相結合，全局看去以山水爲體，但畫中人物很突出，足以表達人物的各種活動。如戴進的《春遊晚歸圖》、吳偉的《峆峒問道圖》、錢穀的《漁樂圖》等即如此。至於如《文姬歸漢圖》、《村童鬧學圖》、《明宣

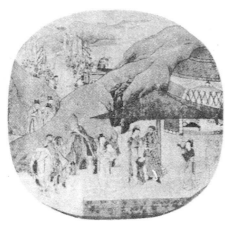

明　無款

文姬歸漢圖

明　無款

村童鬧學圖

宗行樂圖》、《村社豐樂圖》等作品，人物衆多，場面較大，這類作品，當時並不多。總之，這個時期人物畫不及山水畫、花鳥畫爲盛，這個現象，及至清代皆如此。

明代中葉以前，雖有專畫人物的作家，並不突出。而傑出的畫家，都在山水畫方面獲得較大的成就。兼長人物的有如戴進、吳偉等，都以山水著名一時。

戴進畫人物用鐵線描，間亦用蘭葉描，行筆有頓挫，有時稍變蘭葉描法。如其所作《鍾馗夜遊圖》，即爲一例，可知戴進不僅山水畫取法馬遠，就是人物畫法，也有馬遠遺風。

吳偉，工山水之外，他的傳世人物畫如《鐵笛圖》、《崆峒問道圖》，都是用筆細挺，重在傳神，明代中葉以後，有不少人指責吳畫粗率是不公允的。吳偉粗放的人物畫，如《對弈圖》、《松風高士圖》，極寫意能事，與他的《鐵笛圖》，正是兩種不同作風的對照。吳偉在山水畫中的點景人物，直得神似，筆墨無多而意趣橫生。受吳偉影響較大的張路，取法吳的粗放一路，筆意灑脫，留下不少人物性格突出的寫意作品。此時尚有杜菫、郭詡，也兼工人物。

杜菫

杜菫(生卒未詳)，初姓陸⑯，字懼男，一作耀南，號檉居、古狂、青雲亭長，丹徒 (今屬江蘇) 人。因久居北京，故又有北海之稱，平日勤學不懈，對經史諸子集錄，以至閒情小說，無不閱覽，其同儕都稱讚其博學，但於成化間殿試時，未進士不第，遂絕意功名，作畫更勤。畫人物，筆法細勁暢利，爲時所推重，其白描人物，取法李龍眠。亦善山水、花鳥。所畫《古賢詩意圖》卷，紙本、水墨，高 28cm，橫長 1,079.5cm，現藏北京故宮博物院。畫分九段，由金琮書詩，這九段畫，第一段畫王羲之，二段畫韓愈，三段畫李白，四段畫韓愈與穎栖師，五段畫盧全好茶事，六段畫飲中八仙，七段畫杜甫「陪王侍御同登東山宴姚通泉晚攜酒

⑯見金賚《畫史會要》作「陸」。

明　杜堇

古賢詩意圖，局部

明　沈周

歲暮送別，局部

泛舟」詩意，八段畫黃庭堅賞水仙花事，九段畫杜甫於雪舟中的情景。
所畫立意奇特，用筆秀勁，突出人物及其個性，令人耐看。人物用白描，
線條流暢有頓挫，山石則用斧劈。王世貞評其畫「人物嚴雅，深有古意」。
也正如韓昂於《圖繪寶鑑續編》中所說，「由其胸中高古，自然神采活動」。
讀此畫，可以信然。杜堇還繪有《蕉蔭讀畫圖》、《梅下橫琴圖》，另有《九
歌圖》卷，筆意灑脫有致，人物造型極有神采。而且富有文人畫特色。
何喬遠在《名山藏》評其與吳偉、沈周、郭詡齊名。

郭詡

郭詡(公元 1456～約 1529 年)，字仁弘，號淸狂，或淸狂道士，泰和(今屬江西)人。少時應科擧，未及終試即離場而去。何喬遠於《名山藏》中記其事較詳。他用心於書畫，曾「遍歷名山」[47]。到了看山會心之時，便說：「豈必譜也，畫在是矣。」與元季趙孟頫所謂「到處雲山是我師」，其理相若。

郭詡性耿介。有人欲向他多買幾張作品，遇不適時，或瞠目以對，或不客氣地走開。弘治中，孝宗「徵天下善畫者」。郭固辭不就，卻「往依王守仁，獻畫題詩以見志」。

郭畫名重於鄉里，人多知其「善雜畫，信手作人物，輒有奇趣」[48]。現存他的作品如上海博物館所藏《靑蛙草蝶圖》(《雜畫集》之一)，頗得寫意風趣，與孫龍所畫相近。他的人物畫，有《東山攜妓圖》，紙本、水墨，縱 123.8cm，橫 49.9cm，現爲臺北故宮博物院所藏，寫東晉名士謝安事跡。謝曾隱居會稽的東山，放情山水，以聲色自娛，每次出遊，必攜妓女同行。歷史上著名的「淝水之戰」，能以少勝多，敗苻堅百萬大軍於淝水的軍師，便是這位謝東山。此畫爲郭詡晚年手筆，據其署款，作畫時已經七十一歲。對謝安的造型，靑髮飄灑，氣宇軒昂，寫出謝安的狂放之態，突出名士風度，比之同時期的佚名之作《謝靈運像》高出一籌。此畫用筆能放亦能收，線條雖有幾分挺硬，卻又有幾分柔和，兼工帶寫，不遜吳偉之作。

郭詡之作，還有《牛背橫笛圖》，出筆簡練，可以見出文人寫意寫情的表現特點。

[47]金賁《畫史會要》記郭詡：「南窺九嶷，踐衡嶽，轉溯建康，東入吳越，折北經汶泗，弔古齊魯之墟，極抵帝里，過代汴以歸。」

[48]《佩文齋書畫譜・卷五六・郭詡》引《吉安府志》。

明 郭詡
東山攜妓圖

當時反映現實生活的，傳有呂文英畫的《嬉春圖》，這是描繪貨郎活動的作品，重彩設色，仿蘇漢臣之作。又如周官的《索綯圖》，寫一老嫗與孩子正在搓繩索，筆墨無多，表現眞切，正如文彭所說：「不必粉黛，而意態自足。」[49] 更有沈周畫《賞月圖》，這是文人生活的自我寫照。這幅作品旣是山水畫，又是人物畫。寫江邊幽居，時值中秋，客有乘舟而至，主人在屋中設茶點招待。沈在畫上題詩道：「八月十五爲中秋，人人看月樓上頭，十六之夜月仍好，但惜樓頭看人少，看多看少月不知，厚薄人心分兩時……。」無非藉畫中秋賞月來抒發他對世情的感慨。

[49] 見文彭跋《索綯圖》。

　　這裡，不能不提到的是周臣畫的《流民圖》，紙本，冊頁十二開，淡設色，每開縱 31.9cm，橫 40.8cm，此冊因被後人改裝成兩個手卷，現分別爲美國克利夫蘭藝術博物館、檀香山美術館收藏。《流民圖》畫有二十五個乞丐形象，有瞎子，有足疾者，有乞食者，有饑不擇食者，又有引犬耍猴者，或挎小鼓唱蓮花落者，可謂畫的是老弱病殘的下層人物，即使原爲藝人，也已流落街坊或村野。據作者周臣自己在跋中道：「正德丙子（公元 1516 年）秋九月，閒窗無事，偶記素見市道乞丐者來往態度，乘筆硯之便，率爾圖寫，雖無足觀，亦可以助（？）警勵世俗雲。」周臣跋語的要言，即是以此畫作爲「警勵世俗」，無非以此喚起世人的仁愛之心，又如何去憐恤這些悲慘的弱者。評者以爲「《流民圖》的筆致圓潤，

明　周臣
流民圖，局部

明　周臣
流民圖，局部

率爾塗扶而不失之粗，信手揮來而不失之野。筆墨技巧達到了相當高度」
⑤。這在明代人物畫中也是罕見的。

　　明清前期的人物畫中，如唐寅畫人物，在構思方面，與他的山水、
花鳥畫是一致的。他畫的美人、名士，都是生活中爲他所熟知的。他的
畫法，繼承宋代行筆秀潤，設色濃豔的傳統。也有墨畫仕女與其他的人
物。他的《秋風紈扇圖》，是一幅純用墨筆畫的作品。描寫一個仕女，手
握團扇靜立著。從其題詩中得知，作者用以發洩對炎涼世態的憤慨。畫
中題七絕一首云：「秋來紈扇合收藏，何事佳人重感傷，請把世情詳細
看，大都誰不逐炎涼。」唐寅累科場案，出獄之後，不免受到有些親朋的
冷落，他畫《秋風紈扇圖》，實則是他身世隱痛的自況。尚有《風木圖》，
都是作者有傷感情緒的作品。唐寅的人物畫，還有如《孟蜀宮妓圖》、《送
別圖》、《吹簫仕女圖》等。有工、有寫，各有特色。從他的現存作品中
得見，他還臨摹過顧閎中的《韓熙載夜宴圖》，但未能超過前代的這件佳
構。

明　唐寅
吹簫仕女圖

⑤楊新對《流民圖》的評介，見《中國名畫鑑
賞辭典》（1993 年，上海辭書出版社出版）。

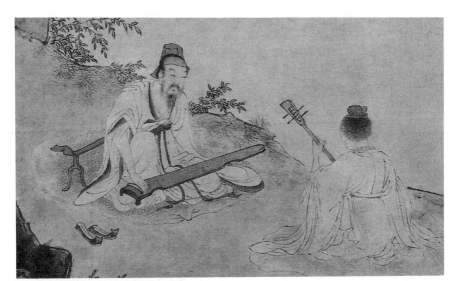

停琴聽阮圖，局部

　　仇英人物畫的重大成就在於追摹古法，參用心裁，畫人物精細謹微，但能自然傳神。他的創作，根據文獻記載，內容豐富，畫有風俗人情、歷史故實、肖像、仕女等，現存作品也不少，如《高士圖》、《列女圖》、《秋原獵騎圖》、《胡笳十八拍圖》、《明皇幸蜀圖》、《西廂傳奇圖》、《昭君出塞圖》、《杜陵詩意圖》、《春夜宴桃李園圖》、《蕉陰結夏圖》以及傳其所作的《倪雲林像》，都是現存較爲精巧的作品。

　　《春夜宴桃李園圖》以李白撰寫的《春夜宴桃李園序》爲題材，寫四學士於春夜設宴於桃李園中，座旁紅燭高燒，表現「古人秉燭夜遊」、「開瓊筵以坐花，飛羽觴而醉月」的情景。這幅畫反映士大夫的樂天情緒和對時間的憐惜。作者是以讚美的心情來塑造這些人物，並經營這樣畫面的。仇英出身於漆匠，來自民間，由於年輕時就結識蘇州一帶的名士，出入吳門，思想作風上，早已深受士大夫的薰染。因此，後人將仇英與文、沈、唐並列，不無原因。

　　仇英的人物畫，徐沁在《明畫錄》中評：「其髮翠毫金，絲丹縷素，精麗豔逸，無慚古人。」他的《秋原獵騎圖》，畫中所繪人、馬，神態無

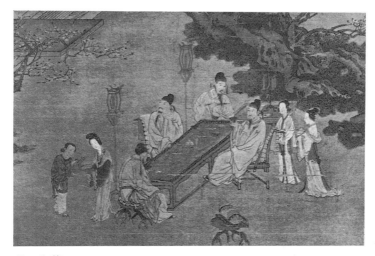

明　仇英

春夜宴桃李園圖

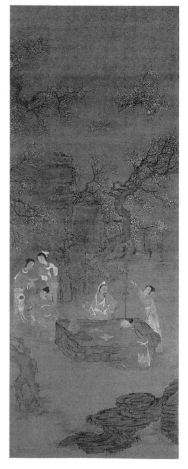

明　無款

春夜宴桃李園圖

不生動。其《臨流詩意圖》，人物神采奕奕，全局得靈秀韶韻之致。更如所作《高士圖》，取法李公麟，尤能形神兼顧，體現出功力的深厚。仇英所畫人物，題材較廣，傳其《移居渡水圖》，寫一家老小移家過水，人物各具個性，情節生動有趣，爲明代不多見的風俗畫。

第二節　明清中期繪畫——

中期爲梳理時期

這個時期，其中一段時間，即人們的所謂「明淸之際」，就這個時期的繪畫而言，時間還要長一些，將近二百年，即十七世紀至十八世紀，也就是明萬曆中至淸乾隆。

這個時期的繪畫，不僅在明淸這個歷史上顯得重要，在中國數千年的繪畫歷史上也是個重要階段，無論在繪畫實踐上、繪畫理論上，都產生承啓的作用與影響。這個時期的許多畫家、史論家、收藏家、都自覺或不自覺地作出了貢獻。

這個時期之所謂「梳理」，即指整理、研究、歸納傳統繪畫的畫學思想。以及歷代畫家在立意、立形和筆墨上的表現特點。他們之中，有的著書立說，如提出繪畫「分宗開派」的理論，多爲過去所未有闡明者。有的通過自己長期的繪畫實踐，認眞嚴肅地研究並概括出傳統繪畫的「規範」和程式，明確地表明中國傳統繪畫有哪些精華，有哪些特殊性與自身的規律。董其昌的《畫旨》，石濤的《畫語錄》，笪重光的《畫筌》，他如王原祁、惲南田、金冬心等的畫跋以及王世貞、陳繼儒、李日華、沈宗騫的畫說等等，都從繪畫藝術的各個方面對傳統繪畫進行了全面的總結，從而理順了它的脈絡。儘管如董其昌的說法，未必沒有偏頗，但他能提出問題，提出自己的看法，提出「分宗」這一概念，都是有益於畫學討論的進展。

在繪畫實踐上，這個階段的畫家，有的激進，如石濤、八大山人是一種類型，他們嘗試著對傳統的突破，創作出不少閃光一個時代的優秀

作品。揚州八怪也是這樣，他們雖然強調個性在藝術表現上的發揮，但又從來不否認對傳統繪畫的那種「規範」模式。他們只不過對傳統的總結與理順，採取另一種「點題」、「破題」的手段而已。

　　至於如「四王」及吳惲等，則是集中精力在山水畫實踐方面，對傳統作了整整一個世紀的長時間的探討與總結，他們一邊整理、研究，一邊揮毫，一點一畫地認真地描摹著北宋人的山水名作，也描摹元代大家的名作，這正如有的美術史論家所說，他們是在為「加急程式化」作出了堅韌不懈的努力。就因為如此，他們受到了不少後人的指責，認為「四王」只是「跟在古人們腳後跟，一味臨摹」，「毫無建樹」，所以每當批判守舊時，「四王」便成為「眾矢之的」，甚至罵得他們「狗血噴頭」。當然，對於「四王」的局限性，我們不能否認。但是，在歷史現象上應該看到事物發展的複雜性，以及某種人和事在相對情況下的積極作用。事實上，「四王」對傳統山水的「加急程式化」，無非是作出一種形象化的總結，在客觀上，他們對於繪畫傳統的那種認真總結，是不可磨滅的功績。在歷史上，沒有一個時期，沒有一批畫家像他們那樣幾乎成為群體而又長期探討著畫學上的一系列問題。他們之間，結下了深厚的友誼，在藝術觀上，他們又是那樣有默契。康熙十一年（公元1672年），笪重光與王石谷、惲南田、楊晉在毗陵連床夜話畫學，居然長達四十日。康熙十九年（公元1680年），王時敏八十九歲，王石谷、惲南田等看望他，坐在他的病榻前，王時敏竟執著惲南田的手而停止了心臟的跳動。我們還可以不費什麼功夫的就可以查到，「四王」的關係從王時敏出生後，以其二十歲開始計算，至王石谷最後謝世，他們在藝壇上的銜接時間竟有一百零五個春秋，這樣的巧合，在美術史上是罕見的。應該充分估計到他們長時間合作共事的作用。

　　中國繪畫的發展，經歷了上千年，應該出現一個給以總結、理順的時期。而在我們的繪畫史上，居然在十七世紀至十八世紀出現了。作為繪畫史上的研究，不能不予以重視。

中期山水畫（上）

中期山水畫，亦即明清之際山水畫，在山水畫家認眞創作外，對山水畫的理論，作出了前人所未及的成績。這些理論，它的價值還在於總結，梳理了傳統繪畫在審美要求，分宗分派，以及表現技巧等方面的諸多問題。

中期山水畫，從總的來說，它不是如有人所說的「停滯」，而是有所發展與提高。有些地方，包括畫家的修養，它的高度，顯然超過了前一時期。當然，也不可否認，出現了一些末流畫，使所畫流於形式，由於摹古風氣的太盛，那種「家家子久，人人大癡」的指責，也是客觀、尖銳的。

華亭董其昌

董其昌（公元 1555～1636 年），字玄宰，號思白，別署香光居士，諡文敏。松江華亭（今屬上海市）人。

在明清的繪畫史上，董其昌的名大，影響大。原因是多方面的，他不僅富有，而且有較高的社會地位。董其昌少負重名，年輕時，他受聘爲私塾先生，曾受聘爲禮部尚書陸樹聲家，也曾受聘於大收藏家項元汴家，他在項家，使他有機會看了不少古代的名跡。至三十五歲，他中了進士，選入翰林院。一度回鄉，不久應詔進京，當上了皇長子朱常洛的太傅。五十歲，出任湖廣提學副使，雖然時間不長，賦閒鄉里十多年，畢竟他已躋身於社會上層，對他的進一步在書畫上的造就，獲得了許多優越條件。到了天啓，他又出仕，官至顯赫的禮部尚書，七十七歲，這位老人，居然又被毅宗任命爲太子太傅。他的一生，謹小愼微，對於家業，他也操過心�51。總之，他出身進士，又是大學士，官至尚書，又是

�51在松江，董家有民憤，明時說書人演唱的彈詞，有《民抄董宦事實》脚本。收在《昆山趙氏風滿樓叢書》中。

太子的老師，地位已高，門庭已榮，何況在爲官之時，對書畫一事，從未懈怠。他精鑑賞，收藏又多，中進士後的第二年，便獲得北宋趙令穰（大年）的《江鄉清夏圖》，此後，他不但藏有元四家的精品，黃公望的《富春山居圖》曾爲董家之寶，便是五代董源的傑作，也成爲他的藏品。平日交往，又多有才學的名士、書畫家。論這種優越的條件，在歷代的書畫家中是不多見的，元代的倪瓚雖富有不如他，比他稍早的文徵明也不如他，只有如宋代的蘇軾、王詵、元代的趙孟頫可與之相比。董其昌不但是明末著名的書畫家，也是倡導文人畫最得力的書畫家，他著書立說，在晚明以來三百多年間，在畫家思想上起著重大的影響。曹溶對他的評價甚高，以爲：「有明一代書畫，結穴於董華亭，文、沈諸君子雖噪有時名，不得不望而泣下。」

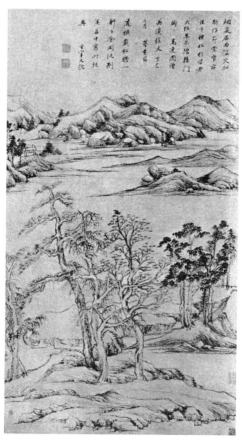

明　董其昌

高逸圖

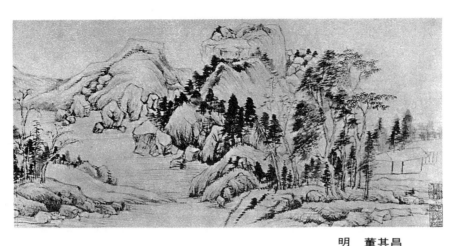

明　董其昌

雲山小憩圖，局部

　　董其昌的繪畫，取董源、巨然、米芾及倪、黃之長，晚年亦有取法
於李唐的。所作山水樹石，煙雲流動，秀逸瀟灑，具有「平淡」而又「痛
快」的特點。他曾說：「余畫與文太史（徵明）較，各有短長，文之精工
具體，吾所不如，至於古雅秀潤，更進一籌。」他的這番話，正好說明華
亭派與吳門派的不同處。

　　明代松江，是工商業比較發達的城市。當時，常有文人學士過往，
文化藝術也因此比較興盛。松江畫家爲數不少。其中如顧正誼，山水得
力於黃公望，與宋旭、孫克宏等友善，窮探旨趣，遂成華亭一派。早年
的董其昌，受到顧正誼啓導。所以董畫山水，屬華亭一派，後來董的聲
望超過了顧，因而「華亭派」遂以董其昌爲代表。

　　董其昌的山水畫，傳世不少。如《林和靖詩意圖》、《夏木垂陰圖》、
《秋興八景冊》、《山川出雲圖》等，可以代表他的畫水墨、靑綠山水的
作風。他的畫，全以筆墨氣勢取勝，如他的《江幹三樹圖》（亦有名之爲《遙
岑潑翠圖》），紙本、水墨，縱 225.7cm，橫 75.4cm，爲上海博物館所藏，
這件巨幛大幅，令讀畫者，首先被淋漓的水墨所吸引。正所謂畫家落墨
從容，觀者悅目怡神，尤其在坡脚的淡墨渲染，無有精到功夫莫辦，從
全局細究，雖然在畫面上，作者書有十六字之訣，說是「王洽潑墨，李

成惜墨，兩家合之，乃成畫訣」。實則他的「畫訣」，更體現在他對董、巨、米芾以至趙孟頫、倪雲林畫法的心印上。後來的王時敏、朱耷，都受到他的影響。他的設色，有的採用沒骨法，有的以淺絳兼青綠。在敷色用彩上，幾與水墨用筆相同。以至把書法滲透到畫法中，具有文人畫的顯著特色。他的有些作品，由於過分強調筆墨風趣與形象的「脫略」，未免缺乏山川自然的眞實感。後人對董其昌的評價，並非沒有指責其瑕者。如惲南田說「文敏秀絕，故弱，秀不掩弱，限於資地」㊾。錢杜於《松壺畫憶》中，更是直截了當的說：「予不喜董香光畫，以其有筆墨而無丘壑，又少含蓄之趣。」還有其他如收藏家梁章鉅對董畫也「嫌病於嫩」，當然這些批評，都不是對董作全盤否認。評畫者無非對其「優劣作公允論耳」㊿。

畫分南北二宗說

在畫史上，董其昌的名字是與「畫分南北二宗說」，連接在一起的。正因爲有「畫分南北二宗說」，董其昌在畫史上的地位也更重要。

「畫分南北二宗說」，它涉及到中國繪畫流派發展的準則，也涉及到文人畫的估價。在繪畫史上，它是極其重大的問題。

旣然重大，則首先提出這個問題的是誰？對此，在美術界有多種看法。近年，上海召集過董其昌的學術研討會，張連、古原宏伸編了一部《文人畫與南北宗》㊿的論文集。這對於探究這個問題，都是非常有益的。

畫(山水畫)分南北二宗的論說，到底是誰提出來，可以作這樣理解：莫是龍提出在先，董其昌繼之於後，陳繼儒則推波助瀾於其中。莫、董、陳，三人年齡有序，但均出一地，畫學觀點，基本相同。卻因爲在三人之中，董其昌名最大，影響最大，故對此說的提出，可推董其昌爲代表。

㊾惲南田《甌香館畫跋》。

㊿吳升跋董其昌《雲過山靑圖》。

㊿《文人畫與南北宗》(1989 年 7 月，上海書畫出版社)。

㈠畫分南北二宗的提出

1.莫是龍是最先提出者

莫是龍(公元1539？～1587年),字雲卿，又字廷韓，號秋水，松江華亭(今屬上海)人。少有「神童」之譽，及長，無意功名，攻古文辭及書畫。詩文宗韓愈、柳宗元諸賢，卓然成家。

莫是龍通畫理，著有《畫說》一卷。

關於畫分南北二宗,《畫說》⑤云：

> 禪家有南北二宗，唐時始分。畫之有南北宗，亦唐時分也，但其人非南北耳。北宗則李思訓父子著色山水，流傳而宋之趙

明　莫是龍

雲山圖，局部

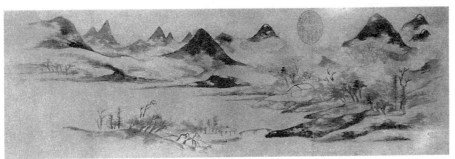

⑤莫是龍《畫說》刊於陳繼儒的《寶顏堂祕笈》中，又是莫是龍《畫說》十二條，見於董其昌的《畫旨》中。換言之，在董其昌的《畫旨》中，載有與莫是龍所說的「禪家有南北二宗，唐時始分。畫之有南北宗，亦唐時分也……」的文字、內容均一樣，因此就產生，到底此說是莫還是董，多年來，論說都不一致。詳可參閱張連《南北宗論芻議》(載《文人畫與南北宗》)。本書以為張的考證有說服力，雖多推測之辭，但合情理。

幹、趙伯駒、伯驌，以至馬、夏輩。南宗則王摩詰始用渲淡，一變勾斫之法，其傳爲張璪、荊、關、郭忠恕、董、巨、米家父子，以至元之四大家。亦如六祖之後有馬駒、雲門、臨濟兒孫之盛，而北宗微矣。

2.董其昌是繼莫論之後提出者

在董其昌的《畫旨》中，提出「禪家有南北二宗，唐時始分」至「亦如六祖之後有馬駒、雲門、臨濟兒孫之盛，而北宗微矣！」內容、文字與莫是龍《畫說》所載完全相同，而且這種相同，還不只這一則，爲什麼會相同，正如余紹宋在《書畫書錄解題》中所說：「頗擬文敏（董其昌）之書（《畫旨》），非其自著，乃後人輯錄而成，輾轉傳鈔，遂將莫說誤入」，這個說法是有道理的，因爲到了別人給董其昌整理文稿去付梓時，董其昌年已七十五歲以上，即使將整理完畢的稿件送去給他看，未必逐字逐句的校閱，同時，他還會相信，給他整理、編校的人，決不會草率從事。對整理者而言，董、莫所撰，格式大體相同，文風也看不出有什麼大的區別，最關鍵之處，還在於他們平日在畫學上的觀點，基本上一致，正由於有此「一致」，則他們的後輩，對於董說、莫說，在整理之時，稍不留心，難免誤入，這是很可能的。但是，儘管這樣，對於「畫分南北二宗」論，並不等於董說。且看董在《畫眼》中說：

> 文人之畫自王右丞始。其後董源、僧巨然、李成、范寬爲嫡子。李龍眠、王晉卿、米南宮及虎兒，皆從董、巨得來，直至元四家：黃子久、王叔明、倪元鎮、吳仲圭，皆其正傳。吾朝文、沈則又遠接衣缽，若馬、夏及李唐、劉松年，又是大李將軍之派，非吾曹所當學也。

董其昌的這個思路，與所提名，可謂「南北二宗」說的進一步闡明。何況董其昌在《跋仲方雲卿畫》，即跋莫是龍的畫時，曾經明確的說過：「雲卿一出而南北頓漸，遂分二宗」，這表明董其昌對莫是龍的「南北頓

漸，遂分二宗」⑯之說，不只是同意並肯定，而且還十分讚賞。又「雲卿一出」，這四字的口氣分量何其重。換言之，如果畫分南北二宗之說是董其昌本人先提出來的，怎麼董會寫出「雲卿一出」的語氣。

3.陳繼儒是推波助瀾者

陳繼儒在《寶顏堂祕笈》（《偃曝餘談》）中有一段話：

> 山水畫自唐始變，蓋有兩宗：李思訓、王維是也，李之傳爲宋王詵、郭熙、張擇端、趙伯駒、伯驌以及李唐、劉松年、馬遠、夏珪皆李派。王之傳爲荊浩、關仝、李成、李公麟、范寬、董源、巨然以及于燕肅、趙令穰、元四大家皆王派。李派極細無士氣，王派虛和蕭散，此又慧能之禪，非神秀所及也。至鄭虔、盧鴻一、張志和、郭忠恕、大小米、馬和之、高克恭、倪瓚輩又如方外不食煙火人，另具一骨相者。

陳說無異是給莫、董二說添注腳。其實，同意畫分南北二宗說的，還有比董、陳稍遲的沈顥，只不過他不是松江人而已，在言論上，他的「崇南貶北」更明顯，就他來說，對於當時的近人，如「戴文進、吳小仙、張平山輩」，他竟認爲「日就狐禪，衣缽塵土」，說得更刻薄了。

㈡畫分南北二宗說的價值

首先應該肯定，在中國繪畫史上，提出畫分南北二宗，使中國畫學形成流派理論的體系，這是一個有意義的創舉。不論其理論是否完善，對於這個時期松江的莫是龍、董其昌、陳繼儒來說，其功績是不可磨滅的。

⑯對於這段文字，近人持有不同看法，甚至還有人懷疑這段話「是有人故意捏造出來」，凡此等等，都有可商榷之處，當以《南北宗論芻議》作者張連的分析較爲合理。

　　南北二宗的區分，它是以繪畫藝術的風格以至某些技法（如皴法）作爲標準來劃定的。在審美要求上，它又是以南禪北禪⑤作爲旁靠的依據，儘管莫是龍、董其昌、陳繼儒並不完全排斥北禪（北宗、北派）。但是他們對於南禪（南宗、南派）的尊崇是明顯的。在骨子裡，他們都在宣揚文人畫。他們強調「頓悟」，強調士氣，強調天趣，幾乎把南宗與文人劃上了等號。

　　至於將畫家在「南北二宗」上的「排隊」，固然可以從具體的名單中形象化地體現繪畫的不同風格，但就具體的畫家，到了對他們進行實際的評論時，畫分南北二宗說的倡議者們，又不是「必嚴宗派」作死硬的議論，所以對北宗的李思訓、李唐、劉松年以至戴文進等，又多有稱讚之意。不過總的來說，他們是崇南的，但是像董其昌那樣，對於北宗，雖然不是很欣賞，卻能用「非吾曹所當學也」來表示，給了北宗以極大面子。

　　畫分南北宗之說，在明清時期影響雖然很大，但在當時也有不同的看法。如李開先的評畫態度，雖未明確反對「崇南貶北」的觀點，但是他對浙派、吳門派繪畫同樣推重，就表露了他不同意獨尊「南宗」的主張。後來如石濤所論，也有他自己主張。又如李修易在《小蓬萊閣畫鑑》中更明確地提出：「近世論畫，必嚴宗派，如黃、王、倪、吳爲南宗，而於奇峰絕壑即定於北宗，且若斥爲異端，不知有北宗由唐而分，亦由宋而合。如營邱、河陽諸公，豈可以南北宗限之。吾輩讀書弄翰，不過書寫性靈，何暇計及其爲某家皴某家點哉。」錢冰在《履園畫學》中更反對畫派之爭，就說：「畫家有南北宗之分，工南派者，每輕北宗，工北派者，亦笑南宗，余以爲皆非也。」在門戶成見日深的明清，他們提出了這種看法，比較客觀一點。事實上，歷代各派繪畫各有所長，絕不能以個人所好而對另一派任意貶責。明末「崇南貶北」的論說，對近古「北宗」繪畫的發展，確是產生了一定阻礙作用。

⑤慧能、神秀皆唐代禪宗五祖弘忍（黃梅大師）
　的門徒，弘忍傳「正法」後，禪分南北兩派，
　南派慧能主頓悟，北派神秀主漸修。

總之，畫分南北二宗說，與謝赫的「六法」論一樣，都是中國古代畫家論畫的經典著作，在歷史上，畫分南北二宗說的提出及其理論體系的形成，十分明顯地體現了明清繪畫梳理時期士大夫的貢獻。

陳繼儒

陳繼儒(公元 1558～1639 年)，字仲醇，號眉公。屢徵不就，以詩畫終身。能山水，亦善寫水墨梅花。有文學修養。竭力倡導文人畫，自言儒家作畫，便是涉筆草草，要不規繩墨爲上乘。對畫分南北二宗說，他是推波助瀾者(詳前，這裡略)，他的作品，如《雲山幽趣圖》、《霧村圖》、《江村雲樹》、《秋水垂釣圖》等，筆墨清麗，但又蒼老秀發，不在董其昌之下，《雲山幽趣圖》，絹本、水墨，縱 110.4cm，橫 54.6cm，現爲遼寧省博物館收藏，筆致灑脫，雜樹疏落可人，雲氣流動，韻味天成，所謂「運墨而五色具」於此可見。款書「仿巨然筆意」，正說明這一派的山水畫法，上追宋元，深受董、巨的影響。

明　陳繼儒
雲山幽趣圖

沈士充

沈士充（生卒未詳），字子居。畫風清蔚，受業於宋懋晉，兼師趙左，以其畫法稍變，向以「雲間派」目之。對於他的畫法，有「根本北宋，而用南宋」，及「雲間不入元人法」之說。實則沈畫取法宋人不多，走的路子與董其昌、趙左都是一樣的。

明代書畫買賣成風，而以假畫充眞，也成慣例。沈周、文徵明的畫，當時都有人作偽，已如前述，董其昌在明末名望大，趙左、沈士充、吳

明　沈士充
松陰柳色圖

振、葉有年、趙洞、吳翹、珂雪等都曾爲他代筆。相傳陳繼儒有信給沈士充，並附去銀子，要他畫一幅山水大堂，來充作董畫⑱。

宋旭

宋旭（公元 1525～約 1606 年）⑲，字初暘，號石門，嘉興人。工詩，善八分書。中年後學佛，遊寓多居精舍，「禪燈孤榻，世以髮僧高之」⑳，與華亭顧正誼友善，相互影響，爲華亭派中自有創意者。山水之外，兼長人物，曾於白雀寺畫壁，名聞遐邇。善畫巨幅大幛，頗有氣勢。現存作品有《峨嵋雪霽圖》、《萬山秋色圖》、《雲巒秋瀑圖》、《天目垂虹圖》、《瀟湘八景圖》（八幅）及《雪江獨釣圖》等，用筆愼嚴，多丘壑，有巧趣，在落墨草草的明末畫風中，比較寫實。《峨嵋雪霽圖》，絹本、設色，縱 225cm，橫 101.5cm，今藏南京博物院。所畫千山緊密相接，圖中之連岡，畫有盡而意無盡，濃染淡彩而出雪意，尤其難得。

⑱清吳修《青霞館論畫絕句一百首》，其一云：「潤筆三星想未苛，捉刀期定不蹉跎，當時好友猶如此，莫怪流傳贗本多。」下注：「曾見陳眉公（繼儒）手札：子居（沈士充）老兄，送去白紙一幅，潤筆銀三星，煩畫山水大堂，明日即要，不必落款，要董思老（其昌）出名也。」這種交易，當時有很多士大夫染上了習氣。至於畫商，竟把它當作獲利的手段。因此，明代僞作多，給後人鑑別繪畫，造成許多困難。

⑲《明畫錄》載：宋旭「年八十，無疾而逝」。又康熙癸卯刊本《松江府志‧卷四七‧遊寓‧宋旭傳》亦記宋旭「八十無疾而逝」，但日本據《宋元明清畫家年表》引《現在支那名畫錄》，宋旭於萬曆三十四年（公元 1606 年）八十二歲，畫《松下壽老圖》。本人尚未見此畫原件。

⑳見徐沁《明畫錄》。

明 宋旭

暮雲春樹扇面

趙左

趙左(生卒未詳)，字文度，與宋懋晉同受業於宋旭。畫宗董源，兼得倪、黃之勝。與董其昌交往。以其所畫山水風貌，接近董其昌，所以時常爲董「代筆」，爲「松江派」的著名畫家。

董、陳、宋、趙、沈，都爲晚明松江一帶著名畫家，他們是繼吳門四家之後而興起的。其中以董其昌對後世的影響最大，是爲代表。

晚明山水，除在松江地區外，在徽、浙諸地，也有不少名家。如杭州的藍瑛、蕪湖的蕭雲從等都有一定的成就。

明 趙左

谿山無盡圖，局部

武林藍瑛

藍瑛(公元1585～約1664年)，字田叔，號蜨叟，晚號石頭陀，錢塘(杭州)人。早年摹寫宋、元諸家筆法，集取優長。不但取法郭熙、李唐及馬、夏，而對二米雲山，也花過精力研究過。對於元人如黃公望的畫，悉心尤力。對當代前輩如沈周的畫，也曾熱心師效，所以他的畫風是從多方面變化出來的。沈宗騫以爲他是杭州地區較有創新成就的畫家，所以稱他爲「武林派」的創始人。但也有人稱他爲「浙派」的殿軍，其實與「浙派」的關係並不大。

藍瑛繪畫的特點，較爲明顯的是用筆有頓挫，以疏秀蒼勁取勝。善寫秋景。在作品的題款中，常署仿某家之作，如「仿張僧繇」、「法荊浩」、「仿李成」、「用雲林法」等，實則所畫都有他自己的面目。他的畫法有兩種，一種如《松岳高秋圖》、《秋景尋詩圖》、《秋山紅樹圖》、《蒼巖嘉樹圖》等，作勾勒淺絳。《秋景尋詩圖》爲其《山水冊》中之一，寫於崇

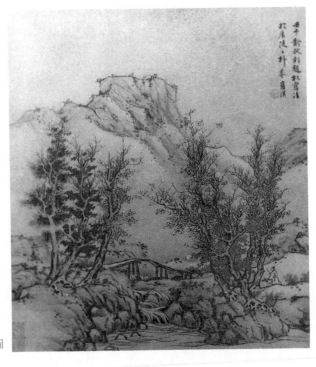

明　藍瑛
秋景尋詩圖

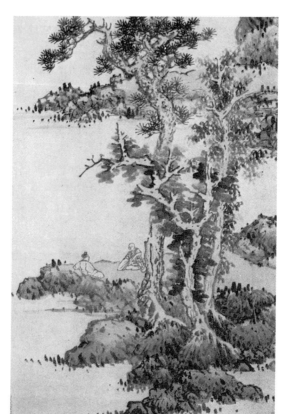

明　藍瑛

支許清言，局部

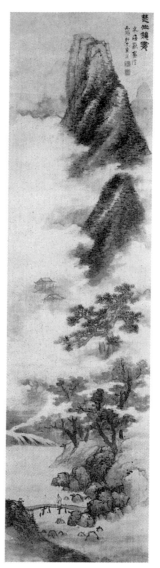

明　藍瑛

楚山秋霽

禎十五年，焦淡並用，筆筆著力。一種如《紅樹靑山圖》，作沒骨法，設色鮮豔突目。《紅樹靑山圖》，絹本、設色，縱 188cm，橫 46.1cm，現爲浙江博物館收藏，藍自云「法張僧繇畫」，或許受到董其昌的啓發。所畫紅樹白雲，純以朱砂、鉛粉寫之，遠峰近岸，則以石靑石綠寫之，與他的《白雲紅樹圖》的沒骨法，又稍有其變，是晚明富有變化的山水作品。

明　藍瑛

梅花書屋圖

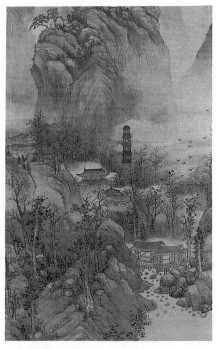

清　藍深

雷峰夕照，局部

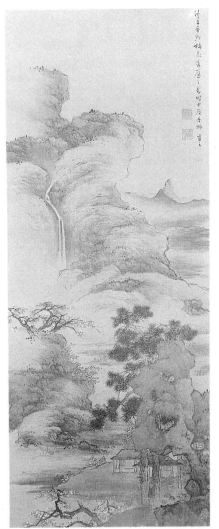

當時傳其畫法者甚多，有劉度、陳璇、王奐、馮湜、顧星、洪都、田賦等，他的兒子孟，孫深、濤，都傳家法，成爲「武林」一派。

蕭雲從

蕭雲從(公元 1596～1673 年)，字尺木，號默思，又號無悶道人、東海蕭生，安徽蕪湖人。崇禎時副貢生，入清不仕。善山水，亦長人物。畫

《太平山水圖》四十餘幅最有名，影響及於日本。蕭畫山水，得倪、黃墨法，晚年放筆，自成一家，稱爲「姑熟派」。他的作品《雲臺疏樹圖》、《千峰萬壑圖》、《澗谷幽深圖》卷等，清疏韶秀，頗具格力。《雲臺疏樹圖》的筆墨爽利，尤見他的特色。《蓮峰高士圖》是他爲友人礎臣所畫的扇面，雖屬小品，但體現了姑熟畫派的「細不繁瑣，出筆俐落」的作風，可以代表他的表現技法。所畫《黃山松石圖》卷，落筆粗豪，又是一格。

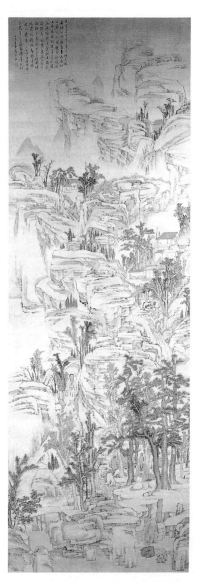

明　蕭雲從
松陰撫軫圖

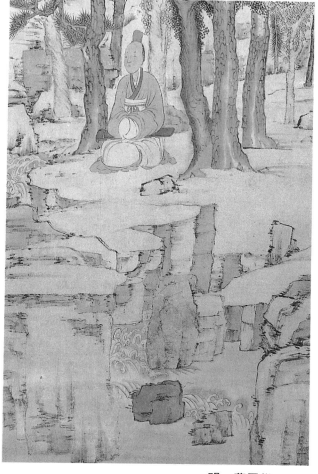

明　蕭雲從
松陰撫軫圖，局部

　　明代二百七十餘年，山水畫最盛，文人凡有餘力，無不以學畫山水、花卉爲雅事。僅《明畫錄》所載山水畫家，即得四百多人。這些畫家，多半江南士大夫，出於吳門的畫家就不少。這些山水畫家，除上述之外，還有如王履、謝縉、張寧、安正文、劉玨、姚綬、顏宗、張復、鄭重、吳彬、李士達、關思、李日華、袁尚統、程嘉燧、文從簡、宋玨、張宏、惲向、邵之麟、蔣乾、吳昌、邵彌、擔當、張風等，都在各地有名一時。其中如吳彬，所畫比較別致，他的《岱輿圖》、《仙山高士圖》，積點爲皴，

明　陳淳

山水扇面

明　楊繼鵬

竹溪峻嶺圖扇面

明　程孟陽

仿王蒙山水扇面

明　呂潛
仿雲林筆扇面

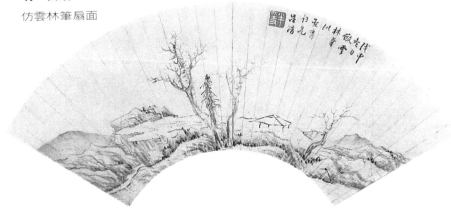

明　戴晉
野渡圖扇面

兼工帶寫，別饒其趣，在明代山水中所不常見。其餘如工花鳥畫的，有
如朱芾、陸治、陳淳、居節、楊明時、李永昌、陳洪綬等，也創作了不
少山水畫。明入清的山西畫家傅山、祁豸佳、毛奇齡等，所畫山水，多
具文人逸趣。明代山水畫的情況是：畫家多、流派雜。雖有創造，但不
顯著，大多畫家著重於繼承傳統，有的只從古今人的作品中討生活，片
面強調藝術的主觀作用，致使山水畫趨向下坡，影響及於清代的畫壇。

明　陶泓

雲山圖

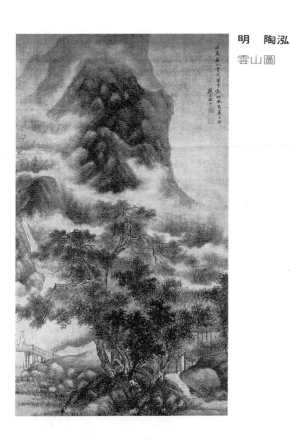

明　項聖謨

巖棲思訪圖，局部

明　陳洪綬

山水册，之一

明　盛茂燁

古木幽居圖

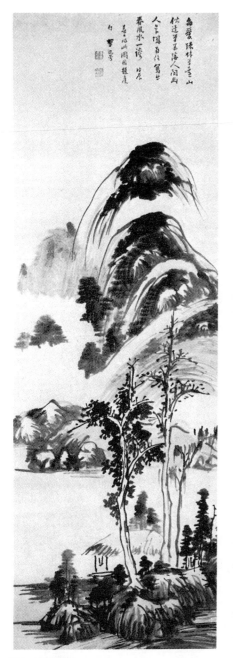

明　李流芳

疏林遠山圖

明　楊文驄

溪山雪霽圖

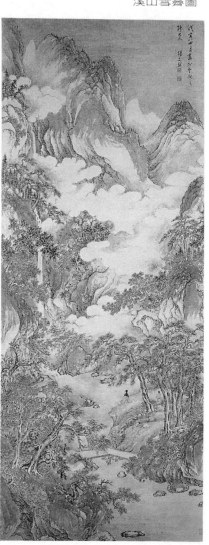

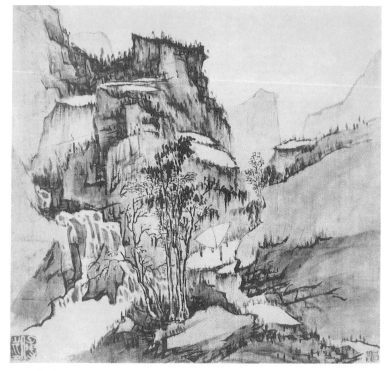

明　傅山

林壑泉聲，局部

「四僧」──八大山人、石濤、弘仁、髠殘

　　繪畫發展到明清之際，文人畫可謂盛極一時。文人畫家的著作，陸續問世，他們對文人畫推崇備至。文人畫幾乎在畫壇上壓倒一切。文人畫在發展中，雖然都以傳統畫為基礎，但是對待傳統的態度不一樣。「摹古」與「創新」不斷地鬥爭著，兩種說法，兩種畫風，截然不同。

　　明末至清代乾隆，約有一百八十年的時間，傑出的文人畫家，他們在繪畫的造型，筆墨以至詩詞題跋等方面，由於經過精心的探討，獲取了一定的成就。儘管在藝術思想上，他們表現出一種消極的意趣，但在藝術技巧上，有的畫家，更加精煉了。

　　繪畫創作上，革新的一派，強調個性的解放，要求「陶詠乎我」，提出「借古開今」，反對陳陳相因。他們不受古人約束，自闢蹊徑，強調「古

之鬚眉，不能生在我之面目，古之肺腑，不能安入我之腹腸」⑥，代表畫家有八大山人、石濤、弘仁、髡殘等所謂「四僧」，其中石濤，最爲突出。

■八大山人

八大山人(公元 1626～1705 年)，明朝寧王朱權的後裔，曾襲封爲輔國中尉。祖父朱多炡工詩文繪畫。父名謀䲨，善畫山水，畫風學沈周、文徵明。八大山人不僅是「王孫」，而且生長於詩書畫的家庭。八大山人名朱耷，籍貫南昌。明亡後，落髮爲僧，後爲道士，居「青雲譜」。號八大山人、雪个、个山、一个山、个山驢、人屋、良月、道朗等號。一生對明朝覆沒之痛，隱之於心。據《南昌縣志》、《隆科寶記》等說他「嘗持《八大人覺經》因以爲號」；但如張庚所說：「八大」二字與「山人」二字緊聯起來，即「類哭之、笑之」，作爲他那隱痛的寄意。在他詩中，也有「無聊笑哭漫流傳」之句。最近發現江西景德鎮民窯燒製的一件清初青花碟形硯，硯底有青色楷書兩行：「磨歌草堂、哭笑定制」⑥。磨歌草堂爲八大山人在南昌所築的簡陋草堂，則「哭笑」二字，似乎是其別號，則所謂「類哭之、笑之」的猜測，已成事實了。當他對現實感到悲憤慷慨而又無處發洩時，佯作狂態，曾於門上貼「啞」字，人家與他談話也不開口。平常作畫，也有題「一个相如吃」的簽字，即示講話「口吃」之意⑥。傳說他從未爲清朝權貴畫過一花一草，而貧民求畫，無不應酬。他的作品中，往往用象徵的手法來表達寓意。如畫魚、鴨、鳥等，

⑥《石濤畫語錄‧變化章》。

⑥詳歐初《哭之、笑之──由一方磁硯佐證八大的簽名》(香港《大公報》1994 年 8 月 26 日「藝林」版)。

⑥陳鼎《留溪外傳》：「(傳綮，即八大)初則伏地嗚咽，已而仰天大笑，笑已，忽趼跼踴躍，叫號痛苦，或鼓腹高歌，或混舞於市，一日之中，顚態百出。」

清　八大山人

「三月十九日」、「一個相如吃」簽字及「八山」印

常作「白眼向人」狀。他畫的鳥，有些顯得很倔強。即使落墨不多，卻表現出鳥兒振羽，使人有不可一觸，觸之即飛的感覺。這樣的形象塑造，無疑是畫家自己性格的寫照，即所謂「慷慨悲歌，憂憤於世，一一寄情於筆墨」。在書畫上，八大山人有個簽字，形狀如「龜」，即 這個樣，而是「三月十九日」五個字組成。這個日子是明代崇禎吊死煤山（北京景山）的日子，八大山人書此，無非用以悼念朱明王朝的覆滅，含有他的沈痛隱情。八大山人又號一個山，他的印是「八山」，人稱「履形印」，他的這個「山」，同樣包含著他對明朝江山的懷念，所以這個山，不是一般山水的山，而是專指明朝的山⑭，即他所謂的「故土」。正因為他的簽名

⑭詳見王伯敏《八大山人的「山」》（《八大山人研究文集》第三集，江西人民出版社，又香港《大公報》1985 年 12 月 14 日藝林版）。

與別號都有如此的寄意，則在他的書畫創作上，自然更明顯了。鄭燮題他的作品道：「橫塗豎抹千千畫，墨點無多淚點多。」又有人題其畫說：「長借墨花寄幽興，至今葉葉向南吹。」都點明八大山人畫中的真情實意。他畫的山水，多取荒寒蕭疏之景，他那消極出世的人生觀，往往在這些意境中體現出來。他在題黃公望山水的詩中寫道：「郭家皴法雲頭小，董老麻皮樹上多。想見時人解圖畫，一峰還寫宋山河。」同樣透露了他的民族意識。

八大山人所畫，筆情恣縱，不規成法，蒼勁圓秀，逸氣橫生；他的章法不求完整而完整，他的山水取法黃公望，受董其昌的影響更大。董畫明潔秀逸而又滋潤的筆意，為其敬服。晚年造詣更深，脫盡早年略有狂怪衝動之氣，在其作品中，不論大幅或小品，都有渾樸酣暢而又明朗秀健的風神韻致。

八大山人於山水之外，花鳥畫傳世極多，成就更高。畫法受明代林良、陳淳、徐渭影響。一花一葉，一鳥一石，結構奇特，生意盎然。在一幅畫上，他往往只畫一隻鳥，或者一朵花。他不只是盤算多少、大小，而是著眼於布置上的地位與氣勢。作畫如用兵，全軍出動是用兵之法，

清　八大山人

魚鴨圖，局部

清 八大山人

魚鴨圖，局部

清 八大山人

魚鴨圖，局部

派幾個偵察兵出去也是用兵之法。有時，幾個偵察兵所擔負的任務，關係整個戰局。所以用兵，有時不在多或少，而是在於是否用得適時又適地，用得出奇又巧妙。八大之畫，也就在這三者取勝。他在繪畫布局上，如發現有不足之處，有時用款書去補其意。八大能詩，書法精妙，所以他的畫，有的畫得不多，有了他的題詩，意就充足了。他的畫，使人感到小而不少，這便是他在藝術上的巧妙。

清　八大山人
鳥

清　八大山人
蘆雁圖

八大山人的繪畫，給於後人的影響較大。他的藝術成就，主要一點，不落常套，自有驚人的創造。他的大寫意，不同於徐渭。徐渭奔放而能收。八大嚴整而能放。他的用墨，不同於董其昌，董其昌淡毫而得滋潤明潔，八大乾擦而能滋潤明潔。所以在畫面上，同是「奔放」，八大與別人放得不一樣，同是「滋潤」，八大與別人潤得不一樣。一個畫家，其在藝術上的表現，既能夠不同於前人，又於時人所不及，這就是難得。讀他的《己卯山水圖》，紙本、水墨，縱 160.6cm，橫 78cm，上海博物館藏，

清　八大山人

設色山水

清　八大山人
書畫合璧册，之一

《隱居來鹿圖》，紙本、設色，縱 166cm，橫 74cm，廣州市美術館藏，以
及藏於浙江博物館的《雙鳥圖》等，猶如一臠之嘗而知其味。八大的繪
畫藝術，他之所以受到後人較高的評價，道理就在於他的獨創。「看之如
易作之難」，因此在明清的中期畫家中，他是出類拔萃者。

　　就歷史情況而言，八大在當時，並不是引起注意的大畫家。傳其畫
法者不多，有牛石慧與萬個等。

　　在繪畫史上，與八大山人並駕齊驅的有石濤。石濤與八大有信札往
來。石濤晚年住揚州時，曾寫信給八大山人，請他畫《大滌草堂圖》。兩
人有文字之交，還合作過畫，又彼此題畫，但未有見面。

　　從多方面來看，石濤的藝術涵養，勝過八大，當然凌駕於弘仁與髡
殘之上。王原祁推石濤爲「大江以南爲第一」。

■石濤

石濤（公元 1642～1707 年）⑥，本姓朱，名若極，明靖江王贊儀的十世孫，享嘉之子。出家爲僧後，釋號原濟，又號石濤、清湘老人(清湘陳人)、苦瓜和尙、大滌子、靖江後人、瞎尊者等。

石濤雖然做了和尙，由於出身於明朝王族後裔，又有其家世的悲慘遭遇，所以在清朝的七十多年中，不時產生內心的複雜矛盾和隱痛。他的禪學修養，不能也不可能解決他對明王朝覆滅後歷盡人間坎坷的種種複雜的思想問題。他畫有《大滌子自寫睡牛圖》。這不是石濤晚年普通的自畫像，正表示了他在眷戀故國，忘不了自己一生的不幸。他在畫中題著：「牛睡我不睡，我睡牛不睡，今日請吾身，如何睡牛背？」他好像在問話，其實已回答了他的隱痛。他的「一生鬱勃之氣，無所發洩，一

清　石濤
大滌子自寫睡牛圖

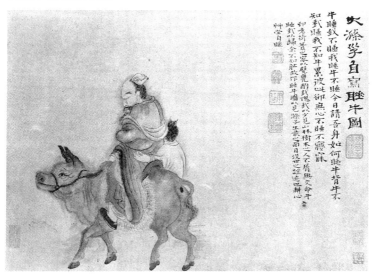

⑥石濤生卒，一作生年爲 1640 年，一作 1641 年
　　至 1718 年。

寄於詩畫，故有時如谺然長嘯，有時若戚然長鳴，無不以筆墨之中寓之」⑥。到了康熙時，他的年歲逐漸大起來，知道恢復明王朝的實際可能性沒有了，由於階級的關係，爭寵之念，一時高漲，他那「王室後裔」的「自尊心」，終於超越了明清兩朝界限。他在清聖祖玄燁南巡時，就積極去接駕。接駕回來，逢人稱玄燁為「仁聖主」，並畫《海晏河清圖》來頌揚康熙的「仁政」，並刻印，稱自己為「臣僧」。但是他的這種爭寵言行是有反覆的。他有「接駕詩」，也有答謝爵公送他一枝明神宗朱翊鈞磁管筆的詩。兩詩內容不同，感情也完全不同，這是他那內心矛盾的反映。這種矛盾有時使他很苦痛。當他七十三歲的晚年，他在詩中表露道「五十年來大夢春，野心一片白雲因。今生老禿原非我，前世衰陽卻是身。大滌草堂聊爾爾，苦瓜和尚淚津津。猶嫌未遂逃名早，筆墨牽人說假真」⑥，這正是他一生心事的總結。

　　石濤半生雲遊，因得飽覽名山大川，為其創作山水畫，打下了充實的生活基礎。他先後遊黃山、華岳、匡廬、金陵等地，也曾北上京師，晚年定居揚州。

　　他在安徽宣城時，與當時名士梅清等交往，梅清（公元 1623～1697 年）字淵公，號瞿山。他早期的山水，給石濤以一定影響，而他晚年畫黃山，又受石濤的影響。石濤與梅清，皆有「黃山派」巨子的譽稱。

　　石濤後在金陵又結識了戴本孝。戴是一位有才華的畫家，較石濤年長，他們作忘年交，給予石濤一定的影響，而且戴本孝在這時期，不僅對石濤，在藝術上對南方的畫壇都曾產生了作用。

　　戴本孝（公元 1621～1664 年），字務旃，號鷹阿，又號前休子，安徽休寧人。明亡時，其父絕食而亡，本孝入清不仕，能詩，縱遊名山，所畫松秀枯淡，墨色蒼渾，用筆得拙味，具有內美。一度與石濤同住金陵長干寺。石濤有詩記本孝：「近日鷹阿成懶癖，往來時臥長干樓」，本孝也

⑥見邵松年《古緣萃錄》。

⑥鄭為《論石濤生活行徑、思想遞變及藝術成
　　就》引《十百齋書畫錄》抄本上函戊集。

中國繪畫通史

由湯口而進右轉渡橋則名湯池左轉為
祥符古院為白龍潭為桃花源巨石
阻塞港石隙中側身而入皆非人世

[印] 臣清

清　梅清

黃山湯池

清　戴本孝

雪橋寒梅圖，局部

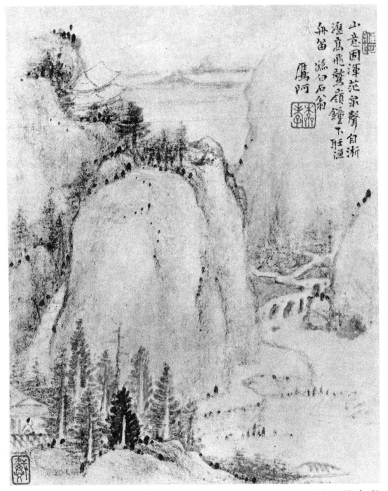

山意圓渾范泉聲自漸
瀝高飛贊嶺鐘下肚溫
舟留漁石石翁

鷹阿

清　戴本孝
渴筆山居

有詩云：「聽盡金陵多舊恨，長干詩酬苦瓜僧。」石濤與本孝讀詩論畫，
還曾看本孝揮毫，說本孝老人「入座開軒寫林麓」，「墨痕落紙虬松禿」，
在作畫之時，本孝不時大笑，而石濤也「狂歌起相逐」，他們都是遺民畫
家，有著相互同情處。石濤畫有一幅《訪戴鷹阿圖》並題長詩，更寄以
朋友們的深情。

　　石濤曾請八大山人爲他作一幅於平坡之上，老屋數椽，古木樗散數

株，閣中有一老叟的《大滌草堂圖》㊲。他們通過間接的關係合畫過《蘭竹圖》，八大山人畫蘭花，石濤補竹石而成。又有八大山人畫《水仙》卷，石濤爲之題詩。石濤的《墨蘭冊》，八大山人在第十一開上，爲之題跋。當時有梁庵居士爲石濤所作的蘭冊寫了一首詩，曾說：「雪箇西江住上游，苦瓜連歲客揚州，兩人蹤跡風顛甚，筆墨居然是勝流。」

石濤所畫山水，筆意恣縱，淋漓灑脫，奇險中兼繞秀潤。鄭燮曾說：「石濤畫法，千變萬化，離奇蒼古而又能細秀妥貼，比之八大山人殆有過之無不及。」他具有大膽的革新與創造精神，所以能脫盡恆蹊。他認眞於「搜盡奇峰打草稿」。他的「雲遊」生活，對於他的藝術成就，起重大的作用。石濤不論畫黃山雲煙、南國水鄉、江村風雨，或畫峭壁長松、柳岸清秋、枯樹寒鴉，都有他自己的構思布意，有他自己的筆路與墨法，以至畫中的題詩書跋，都有著自家的格局與風趣。他畫了不少《黃山圖》，有巨幅，有冊頁，也有長卷，都寫出了黃山的氣勢特色，也畫有匡廬、溪南、涇川、淮揚及常山景色。現存石濤作品不少，如《山水清音》、《淮揚潔秋》、《惠泉夜泛》、《廬山遊覽圖》、《餘杭看山圖》、《黃山八勝冊》

㊲石濤致八大山人信，據大風堂藏本，內云：

聞先生花甲七十四五，登山如飛，眞神中人。濟將六十，諸事不堪，十年已來，見往來者新得書畫，皆非濟輩可能贊頌得之寶物也。濟幾次接先生手教，皆未得奉答，總因病苦，拙於酬應，不獨於先生一人前，四方皆知濟是此等病。眞是笑話人。今因李松庵兄還南州，空函寄上，濟欲求先生三尺高，一尺闊小幅，平坡上老屋數椽，古木檽散數株，閣中一老叟，空諸所有，即大滌堂也。此事少不得者，餘紙求法書數行列於上，眞濟寶物也。向承所寄太大，屋小放不下。款求書大滌子大滌草堂，莫書和尚，濟有冠有髮之人，向上一齊滌，只不能還身至西江一睹先生顏色爲恨。老病在身，如何如何。

雪翁老先生　　　　　　　濟頓首拜

清

石濤給八大山人的信札

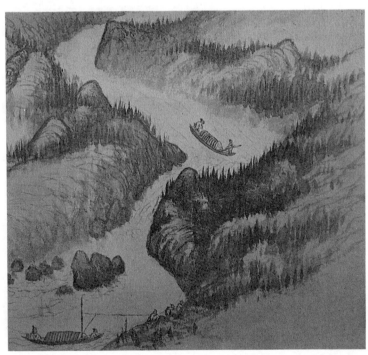

清　石濤

拉縴

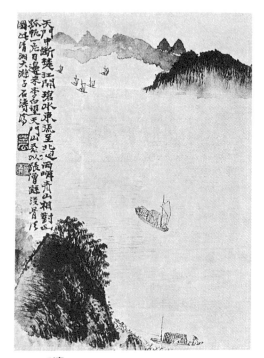

清　石濤

李白詩意圖（望天門山）

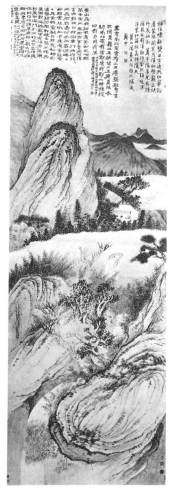

清　石濤

黃山圖

及《林逋詩意》、《秋水野航》等，都極抒寫之妙，達到高度的藝術概括。《山水清音》，紙本、水墨，縱 103cm，橫 42.5cm，上海博物館藏。所畫山水，可以見到石濤平日畫法的本色，既畫山，又畫水，既畫樹，又畫雲，山皴多種方法，水墨潑染、點鋪並用，畫得滿密，但在空疏處，詩意盎然。畫面何其混混沌沌，但又何其磊磊落落，令人激賞。石濤尚有《細雨虬松圖》，點染設色，使人有滄宕空靈之感，即所謂「細筆石濤」，又具一格。

　　石濤對繪畫藝術的理解是較爲深刻的。他在晚年定居揚州後所撰的《畫語錄》，可以充分說明這一點。這部繪畫美學的名著，涉及到中國畫的構成特點、畫家的審美心態以及畫家藝術實踐和藝術素養等一系列重要理論問題。在繪畫表現上，他重視「遺貌取神」，要求達到「不似之似似之」，他畫山水如此，畫人、畫花亦如此。他畫花卉，別有生趣。村野庭園以及案頭所見，往往隨手鉤勒。他畫的花草、蔬果，既寫意又寫實，於爽利之中有含蓄。

清　石濤
西園雅集圖，局部

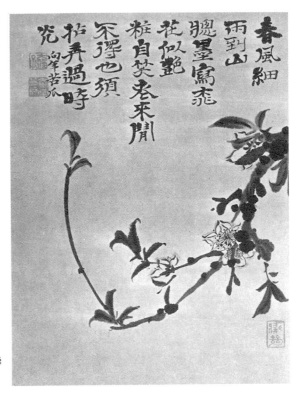

清　石濤
桃花

　　石濤是明清繪畫中期富有創造性的傑出畫家。在繪畫藝術上有獨特成就，成爲明清三百多年的大畫師。

　　在歷史上，弘仁、髡殘、八大山人、石濤被稱爲淸初「四畫僧」。在他們的作品中，佛、道思想的成分相當濃厚。在藝術創作上，往往把自己的傷感、牢騷、憤懣等複雜情感交織在一起。他們的畫法特點：總的來看，比較淸淡素樸。在歷史上，儒家主張以素潔爲貴，歡喜淸淨和淡泊，如以「白玉不琢爲上品」，便是這個道理。至於他們在繪畫表現上的具體區別，弘仁用筆空靈，以俊逸勝；髡殘筆墨沈著，以醇樸勝；八大山人筆致簡練，以神韻勝；石濤筆法恣肆，以奔放勝。當畫壇趨向復古，出現「家家子久，人人大癡」的時期，他們挺身而出，打破畫壇的寂寞，並以獨特的畫風示世，這在歷史上是極不尋常的。

■弘仁

弘仁(公元 1610～1661 年)，字無智，號漸江。俗姓江，名韜，字大奇，又名舫，字鷗盟，安徽歙縣人。明亡有志抗清，離歙去閩。從建陽古航禪師爲僧。圓寂後，其墓在今之安徽歙縣。畫從宋元各家入手，尤崇倪瓚畫法，爲新安畫派的奠基人。張庚在《國朝畫徵錄》中說：「新安畫多宗清閟(倪雲林)者，蓋漸師道先路也。」今所見弘仁作品如《清溪雨霽》、《秋林圖》、《古槎短荻圖》等，取景清新，都有雲林遺意。就在他的題畫詩中，也充分的表露了他對倪瓚的崇拜，「迂翁筆墨予家寶，歲歲焚香供作師」。

弘仁曾遊武夷，後來返歙，住西乾五明寺，往來黃山，目識天都、蓮花諸勝，作黃山眞景五十幅，不爲雲林畫法約束，深得傳神和寫生之妙，筆墨蒼勁整潔，富有秀逸之氣，給人以清新的感覺。查士標題其山

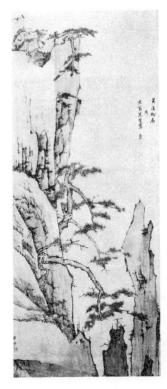

清　弘仁
黃海松石圖

水畫云：「漸公畫入武夷而一變，歸黃山而一奇。」他的《黃海松石圖》就是偉俊有致，不落陳規。《黃海松石圖》，紙本、水墨，縱198.7cm，橫81cm，爲上海博物館珍藏。所畫山峰陡起，破石雲松倒垂，布局疏宕而錯落，簡潔而奇秀，黃山靈氣，溢於這位畫僧的筆墨間。弘仁對黃山是深有感受，相傳他曾在中秋明月夜，坐於黃山文殊石上，面對群山，吹笛至更深，自爲黃山之友者。弘仁又爲其好友吳義所作的《曉江風便圖》，寫浦口景色，林木蕭疏，江水遼闊，遠山錯落，最有氣度；筆墨圓勁，兼用側鋒，是其晚年代表作。李日華說他「畫成未肯將人去」，「酒熱茶溫且自看」，可知這位「二十載有墨癖」的弘仁對自己的作品是很自重的。

　　弘仁精山水外，兼寫梅花和雙鉤竹。王士禎以爲其山水畫開「新安派」，與查士標、孫逸、汪之瑞稱「新安四大家」(亦有稱「海陽四家」)。查士標(公元1616～1698年)，字二瞻，號梅壑。初學倪瓚，後受董其昌影響，人稱「逸品」。當時還有汪家珍、鄭旼、程邃皆歙縣人，與弘仁齊名。又有程義，字正路，號晶陽子，亦歙縣人，寫意山水，風格別創。程邃(公

清　弘仁

疏泉洗研圖，局部

清　查士標

晴巒暖翠圖

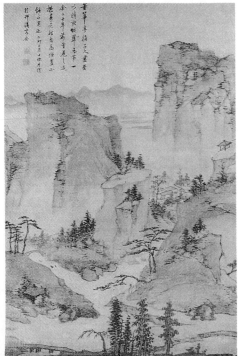

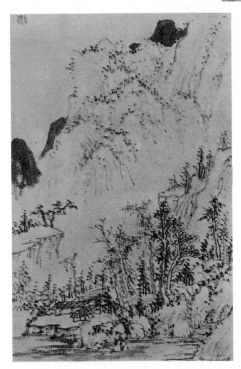

清　程邃

渴筆山水，局部

元 1605～1691 年），字穆倩，號垢道人，畫以渴筆法爲之，有「乾裂秋風，潤含春雨」之妙。他的《垢道人畫冊》及《梅柳渡江春》等作品，乾筆皴擦，頗見功力。邃工詩，善篆刻，爲新安派高手。

弘仁與髡殘、石濤，畫史上稱「三高僧」。髡殘因號石谿與石濤稱「二石」，秦祖永在《桐陰論畫》中說：「蓋石谿沈著痛快，以謹嚴勝，石濤排奡縱橫，以奔放勝。」又石谿與程靑溪稱「二溪」，皆有名於明末清初的畫壇。

■髡殘

髡殘(生卒未詳)，字介丘，號石谿、白禿、石道人、殘道者。原籍武

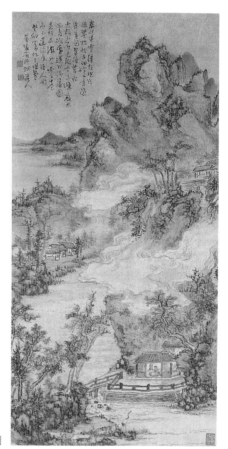

清 髡殘
靑峰凌霄圖

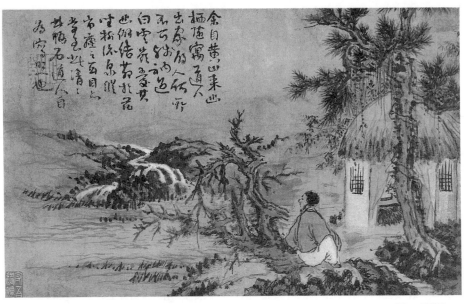

清　髡殘

自爲寫照圖

陵（湖南常德）人。俗姓劉，年輕棄舉子業，二十歲削髮爲僧，雲遊名山，
後往南京牛首寺。由於多病，閉關掩寶，過著一燈一几，偃仰寂然的生
活。曾自謂平生有「三慚愧」：「嘗慚愧這隻脚，不曾閱歷天下名山；又
嘗慚此兩眼鈍置，不能讀萬卷書；又慚兩耳未嘗記受智者敎誨。」所畫山
水，得力元四家的王蒙，專以乾筆皴擦，墨氣沈著，黃賓虹以爲他的特
點是：「墜石枯藤，錐沙漏痕，能以書家之妙，通於畫法。」所作《蒼山
結茅圖》、《秋山紅樹圖》、《蒼翠凌天圖》、《層巒疊壑圖》以及《茂林秋
樹圖卷》等，取元人王蒙、吳鎮遺意，平中見奇。與當時某些刻板、枯
燥的作品比較，表現了他在墨法上的一定創造。如《蒼山結茅圖》，紙本、
淡設色。縱89.8cm，橫35cm，今爲上海博物館所藏。畫幅並不大，而丘
壑特多，畫中有茅舍，有流水，雜樹之間，白雲繚繞，高人在屋內，白
鶴於院中，使畫境又深了一層。這件畫僧的作品，細細讀來，不免有一
種「道家味」，在這畫上，作者蓋上「石谿」印之外，又自鈐「電住道人」，
顯得又多了一層意思。加上他在畫上的題詩，說「仙鼎」、「仙骨」，又是
「白鶴時依欄外松」等，愈使觀者有「入靑霄」之感。他的現存辛丑（順

治十八年) 所作《水墨山水》, 尤為精妙。又所作《溪山幽居圖》, 用筆精煉, 寫出溪山蒼翠, 數間瓦屋, 極清幽之致, 更見出他在晚年立意的高曠絕塵, 誠是難得。

「四王」——王時敏、王鑑、王翬、王原祁

在明清的繪畫史上, 「四王」的名聲, 重極一時。「四王」的繪畫, 是清代前期王室統治趨於比較穩定的歷史條件下的產物。

「四王」之所以出現, 並在畫壇上站住陣腳達一世紀之久, 絕非偶然。一, 他們都處於江南富庶的地區;二, 賞識他們的不只是一般士大夫, 更重要的是最高統治者給予了他們的榮譽;三, 在藝術上, 由於宋、元繪畫的成就, 明清前期的掇英, 使他們對傳統有信心地進行繼承並整理;四, 他們對傳統的研究與整理, 不只是停留在理論上, 而且身體力行, 在繪畫實踐上, 進行了大量的傳摹與寫生。應該肯定四王在歷史上對於繪畫有著梳理、總結的功績。當然, 這不等於說, 四王沒有局限性, 甚至是缺陷。

在一個多世紀來, 對於四王, 有不少人批評, 甚至是唾罵, 有的居然罵得四王「狗血噴頭」, 其罪名是:「階級成分不當」、「玩弄筆墨」的「形式主義者」、「熱衷復古」、「一味摹古, 因循保守」。應該注意, 全盤否定四王, 這對中國繪畫史的全面認識是不利的。

在當時, 「四王」這一派還慨嘆「畫道衰熸, 古法漸湮」, 還說「人多自出新意」, 擔心「謬種流傳」[69]。他們的這種言行, 固然有保守的成分, 但是, 作為他們總結前人的傳統經驗, 提出「古法漸湮」, 不容「謬種流傳」, 還是有一定積極意義的。

■ 王時敏

王時敏(公元 1592～1680 年), 字遜之, 號煙客, 又號西廬老人, 太倉人。少時為董其昌、陳繼儒所深賞。他的祖父王錫爵為明朝萬曆間相國,

[69]王時敏《西廬畫跋》。

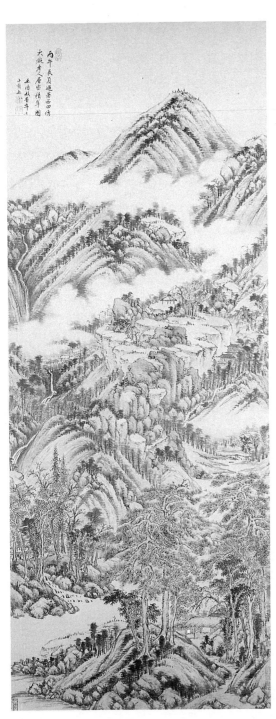

清　王時敏

層巒積翠圖

家本富於收藏，對宋、元名跡，無不精研。王時敏有著家傳的條件，少年時學畫，頗多方便。及長，「每得一祕軸，閉閣沈思，瞠目不語。遇有賞目會心之處，則繞床大叫，附掌跳躍，不自知其酣狂」⑦。對黃公望山水，刻意追摹。從其學畫者，踵接於門。「婁東派」山水，爲其開創。

王時敏畫學宋元，法本黃公望，後受董其昌影響。對於宋元名跡，日夕臨寫，筆筆講求古人法度。他的現存作品頗多。如《雅宜山齋圖》、《雲壑煙灘圖》、《層巒積翠圖》、《夏山圖》、《溪山樓觀圖》及其他山水軸、山水冊，都可以見其繼承傳統，融合前人畫法的特點。王時敏的《仙山樓閣圖》，紙本、水墨，縱 133.1cm，橫 63.3cm，北京故宮博物院收藏。這是爲祝壽所寫，所謂大山堂堂，長松亭亭，正符合他吸取北宋大山大水（全景山水）的傳統模式。所畫功力精到，正如方薰所評，頗得「深沈、渾穆之趣」。

■王鑑

王鑑（公元 1598～1677 年），字圓照，號湘碧，自稱染香庵主，太倉人，王世貞的曾孫。在清代山水派系中，他是「婁東派」的首領。對於北宋董源、巨然，尤有心印。專心於「元四家」，多取法於黃公望。

王鑑與王時敏的風格是一致的，只是王鑑筆鋒較爲靠實。臨古作品，頗見功力。他的有名作品如《長松仙館圖》、《仿子久煙浮遠岫圖》、《雲壑松陰圖》等，都是蒼筆破墨，豐韻沈厚。對於青綠設色，有其獨得之妙，他的《仿三趙山水圖》（《柳塘花塢圖》），便是設色妍麗之作。

王鑑作品，多題仿古，但亦有寫生之作，他畫的《虞山十景圖冊》，即是一例。此冊爲嘉道時的書法家楊沂孫所稱讚，他說，當遊歷常熟「城西北內外者，今視斯圖十有八九在也」。

■王翬

王翬（公元 1632～1717 年），字石谷，號耕煙散人，又稱烏目山人，家

⑦黃賓虹《古畫微》引述。

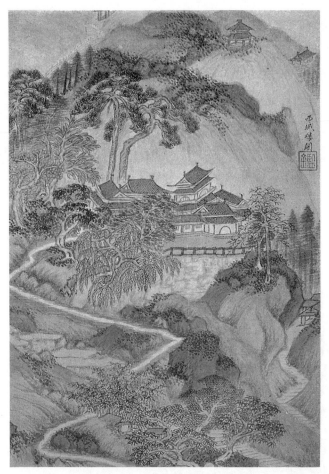

清　王鑑

虞山十景圖册，之一（西城樓閣）

常熟。因畫《南巡圖》稱旨，聖祖玄燁賜書「山水清暉」四字，所以又稱自己爲清暉老人。

　　王翬一生，過著優裕的生活，晚年上京主繪《南巡圖》後，聲譽更高，他的志趣卻在藝術上，故無意作官。他自京師南歸後，曾引杜詩道：「丹青不知老將至，富貴於我如浮雲」。清代山水畫的「虞山派」，即由他導其先。王翬的山水，其影響波及日本。據日本町田甲一《日本美術史》載：日本的文人畫家渡邊華（公元1793～1841年）「效法清人畫家王石

清　王翬

山水冊，局部

清　王翬

山水冊，局部

谷的山水和清人畫家惲南田的花」⑦。

王翬早年親得老「二王」(王時敏、王鑑)的指導與推許。當時錢牧齋、周亮工、王士禎等都對他的藝術讚不絕口，一時「東南畫手，多列門牆」。王翬一生，博覽大江南北的收藏祕本，對於古人作品，下過苦功臨摹，曾力追董、巨，醉心范寬。對王蒙、黃公望的山水，取法尤多；對沈周、文徵明、董其昌的山水，也多有會意。王時敏稱讚他「集古人之長，盡趨筆端」，周亮工在《讀畫錄》裡說他「仿臨宋元無微不肖。吳下人多倩其作，裝潢爲僞，以愚好古者。雖老於鑑別，亦不知爲近人筆。余所見摹古者趙雪江⑦與石谷兩人耳。雪江太拘繩墨，無自得之趣，石谷天資高，年力富，下筆可與古人齊驅，百年以來，第一人也」。在摹古的圈子裡，他是非常認眞嚴肅的，探究古人的筆墨傳統，他的功夫是最到家的。他也注意到摹古與創作的關係，所以他曾說：「仿古之奇妙，不徒尙其形，而直抉其精髓。」他所得的「精髓」，不只體現在他的作品中，還在於理解古人，更好地總結古人之精華。

王翬傳世的作品很多，如《千巖萬壑圖》、《溪山紅樹圖》、《種松軒寫山水》、《斷崖雲氣圖》、《重江疊嶂圖》、《石泉試茗圖》、《夏木垂陰圖》，以及畫《唐人詩意圖》等，都可以看到他得各家的奧祕，具有古樸淸麗的特色。《重江疊嶂圖》爲長卷，紙本、設色，高 51.1cm，橫長 1,875.2cm，上海博物館珍藏，是其五十三歲的一件佳構。他自己在卷末題識，說是「上元甲子結夏秦淮河上，日對鍾陵秀色如在九格間，因追摹巨然筆，參以董源法」而作，又說：「江村景物，略師燕文貴。」這些跋語，無非說明他作畫，無一筆無來歷。這卷畫，確是筆筆精到，寫景寄物，至爲豐富，富有生活氣息，還說是「染翰三月而就」，是他將要進入晚年時的力作，弘曆題此卷爲「國朝第一卷，王翬第一卷」，不無道理，也非偶然。

⑦莫邦富譯《日本美術史》(1988 年，上海人民美術出版社)。

⑦趙雪江即趙澄，穎州人，善臨摹，見大內所藏，即縮爲小幅，說是「無一筆不肖」。並工傳神寫照。

清　王翬

仿關仝山水

王翬亦有寫生作品，他的《虞山十二景冊》，即是一例。至於如他的散冊
中的一幅《仿雲西冊頁》，卻是筆墨清淡簡潔，雖不作平日本色，實爲石
谷生平不可多得的小品。

■王原祁

　　王原祁（公元 1642～1715 年），字茂京，號麓臺。他是王時敏的孫子，
康熙時進士。因專心畫理，筆法大進，入仕後，供奉內廷，嘗奉旨編纂
《佩文齋書畫譜》，曾得一時之榮。

王原祁山水，學黃公望淺絳一路畫法。他的作品，有著「熟而不甜，生而不澀，淡而彌厚，實而彌清」之勝。在「四王」之中，較爲別致。所畫《雲山無盡圖》、《河岳凝暉圖》、《江山清霽圖》、《雲山圖》、《華山秋色圖》、《辛卯仿大癡山水》等，一丘一壑，都以乾墨重筆爲之，頗見功力。王原祁的另一件作品《松溪山館圖》，爲北京博物館所藏，紙本、水墨，縱 118.5cm，橫 54.4cm，卻是取法王蒙的力作，寫山館依山傍水，魏峨秀拔的峰巒間，白雲舒卷，下有流泉。山間皴擦之功，若使黃鶴山樵見到，不能不額手稱讚。此畫右下以小字署「臣王原祁恭畫」，當爲宮廷所作無疑。在清代，「婁東派」的山水，至王原祁影響更大，與王翬的「虞山派」同爲清代最有勢力的畫派。

「四王」山水，得到清代統治階級的最高推崇，被尊爲山水的「正宗」。固然，在筆墨技法上，「四王」都下過千錘百鍊的功夫，但是，畢

清　王原祁

淺絳山水

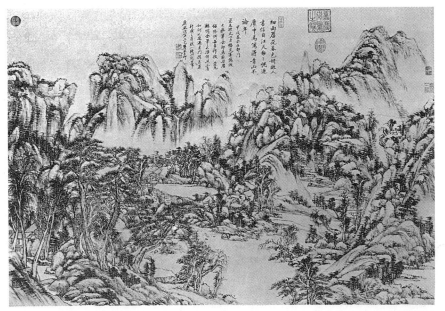

中國繪畫通史

竟缺乏對眞山眞水的實際感受，所以他們的作品，不論如何的經營位置，總有他們一定的局限性。在藝術思想上，被古人所束縛，不能大膽地跳出宋、元人的圈子，所以在創作上，守舊的成分多，創新的成分少。但作爲對傳統繪畫的理順、總結來要求，正由於他們非常認眞對待古人的一筆一墨，理解也因此較深刻。「四王」的這種繪畫作風，在清初封建社會一度得到暫時的穩定時，自爲一般人所讚賞，因此更造成了「四王」山水畫派的聲勢。康熙以後，婁東、虞山兩派，得到了進一步的發展，不少在朝在野的畫家，都受到這兩派繪畫作風的影響。

　　婁東派的主要畫家有黃鼎、唐岱、華鯤、吳振武、王昱、方士庶、張宗蒼、董邦達、錢維城、王宸、王學浩等，其中以黃鼎、唐岱、方士庶、董邦達、王宸等較有名。黃鼎多用乾筆皴擦，淡墨渴染，有蒼鬱之趣，方士庶曾受其法；唐岱兼法宋元，筆墨工穩，略變王原祁面貌，成爲婁東派中的院體畫家；錢維城所畫，則兼有松江派的遺意。

清　黃鼎
山居圖

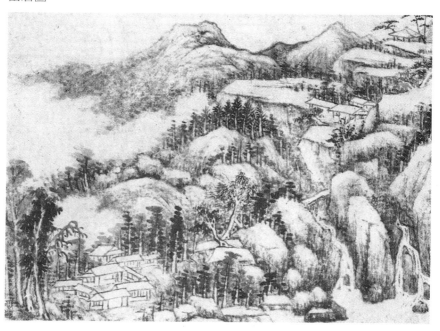

清　唐岱

仿大癡山水，局部

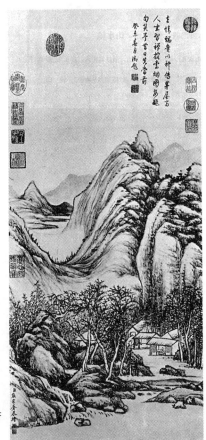

清　張宗蒼

草堂圖

中國繪畫通史

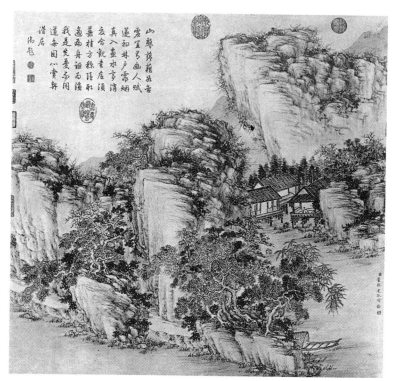

清　董邦達
山村水閣

清　王宸
木竹石

婁東派的影響，至同、光而不減，竟有「小四王」，「後四王」之稱。以王昱最接近王原祁本家面目。王昱，字日初，號東莊，是原祁族弟，與王愫、王宸、王玖合稱「小四王」。乾隆後期有王三錫、王廷之、王廷周、王鳴韶，合稱為「後四王」。

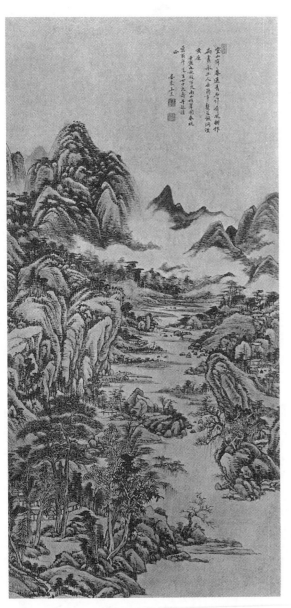

清　王昱
南山積翠圖

清　李世倬

松岩觀瀑，上部

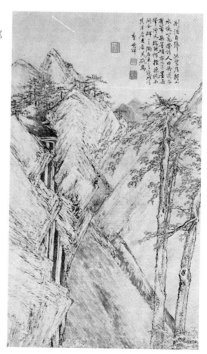

　　虞山派的主要畫家有吳歷、楊晉、蔡遠、胡節、蔡嘉、李世倬等，以吳歷、楊晉、李世倬爲著稱。楊晉(公元 1644～1728 年)，字子鶴，號西亭，常熟人。所畫秀勁工致，常繪農村景物，取材別致，亦工人像。李世倬，字漢章，號穀齋，畫極蒼潤勁秀，朱文哲作《畫中十哲歌》，稱李世倬與高翔、高鳳翰、董邦達、張鵬翀、李師中、王廷格、張士英、允禧、陳嘉樂等爲「十哲」。

　　至於稍後的如潘恭壽，雖不入婁東、虞山，但仍然免不了受「四王」影響。潘的獨創性比較強一些，如其所作《友山閣圖》，章法不落套，筆墨清麗，反映了他自己的主張。

　　吳歷(公元 1632～1718 年)，字漁山，號墨井道人，與王翬同爲常熟人。出於王時敏之門，一生布衣。宗法元人，又得唐寅意趣。爲虞山派巨子。婁東王原祁極崇其畫，以爲「邇時畫家，惟吳漁山而已，其餘碌碌，不足數也」。吳歷初信佛教，五十歲後，信奉耶穌教，曾居澳門，故有人以其所畫參用西法。但從他的作品來看，晚年之作，多枯筆短皴，風味醇

厚，似無參用西法痕跡。所寫作品如《白傅盆江圖》、《柳樹秋思圖》、《苦雨詩圖》、《寒溪山水》、《橫山晴靄圖》等，都表現出他的功力與藝術特色。《橫山晴靄圖》是長卷，高 28cm，橫長 157.3cm，取法王蒙，是他七十五歲之作，乾筆皴擦，層層深厚，山塢處，用焦墨，顯得幽深，故於山岡，顯得白一些，似有光暗，但這種表現，中國畫於宋元時即有，如巨然《秋山問道圖》即可見其大略，並非吳歷「參西法爲之」。吳歷流傳作品較多，他的《湖天春色圖》，據其長題，係寫贈比利時的敎士魯日滿的，故稱「遠西魯先生」，畫以綠色爲主調，溪柳搖曳，禽鳥飛躍，寫盡春光明媚的景色，構圖不落常套。畫爲紙本設色，縱 123.5cm，橫62.5 cm，今爲上海博物館收藏。則又是一種畫風了。

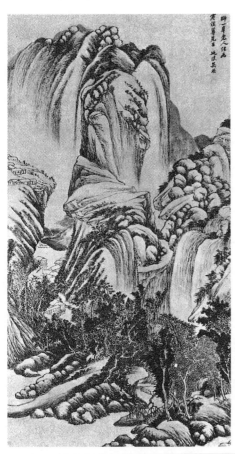

清　吳歷

仿一峰山水

清　惲格

橅公望山水

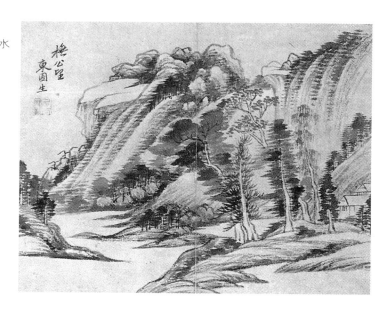

　　此外，尚有惲格，雖精花卉，山水亦有成就，三十歲左右，已卓然成家。早年與王翬都從元四家奠定基礎，但二人風采不同。後因王翬山水日進，聲名日起，惲改爲專攻花卉，終成爲清代花卉大家。實則他的山水，並不亞於石谷。惲格與吳歷及「四王」，合稱「四王、吳、惲」，於嘉慶時，最爲畫界所樂道。惲格藝術，詳本章「明清中期花鳥畫」，此不多言。

「四王」餘論

　　「四王」情況，已在前面作了簡略介紹，對於「四王」的總的認識，以及他們在繪畫史上的地位與作用，在此再作闡述。

　　對於「四王」的繪畫，北京、南京、上海，都曾專門舉辦過展覽，「『四王』繪畫藝術國際研討會」，也於 1992 年在上海召開，並於會後，出版了一本六十萬字的《清初四王畫派研究》⑦³的文集，並對研討會又

⑦³《清初四王畫派研究》，朵雲編輯部編，上海
　　書畫出版社於 1993 年出版，收集了中外學者
　　的論文四十篇。

作了較詳的《綜述》㉔。對「四王」藝術的歷史意義，現實意義，藝術傾向，美學追求和作品的眞僞，流派的盛衰，生平與交往等諸多問題作了多側面，多角度的廣泛而深入地展示與研究，澄清了因各種原因造成的對「四王」的失讀誤解，基本恢復了「四王」的本來面貌，取得了豐碩的學術成果。

這裡的「餘論」，僅節錄本人在「『四王』繪畫藝術國際研討會」上的論文，以爲說明「四王」總結我國十世紀以來南宗（派）山水畫方面所作出的勞績，並對上述「四王」簡介予以補充。

一

人有論四王者，曾下一字評語，曰「笨」。笨在何處，論者又曰：「婁東、虞山，名聞大江南北，聲望不可謂不高，他們作畫一輩子，筆墨都有來路，功力不可謂不深，就是沒出息。」論之者還說：「他們上追董、巨，力學元四家，卻是墨守舊法，依樣葫蘆，亦步亦趨，只是沾點前人的脚汗氣。」更有評者曰：「四王捧死人，眼中只有死人，一心復古。謬種流傳，坑害了不少學子。」無怪乎在近代，便是康有爲、陳獨秀等，早就提出了對四王的批評。陳獨秀更明確的說，要改良中國畫，首先「要革王畫的命」。有人還認爲四王，早被罵得狗血淋頭。有人還把四王比作四具僵屍，「誰也不能給他們起死回生了」。說得四王一無是處。

對於四王，我「罵」不出口，但也不以其一生因畫榮而拜服，只就畫學研究的角度上，正如前面所提到的，對他們作幾句肯定語。

㉔《綜述》由邵琦整理，載《清初四王畫派研究》。

不妨從四王的「笨」說起。

笨與聰明是相對的，有時也是統一的。所謂「統一」，即是說，既聰明又是笨，在中國山水畫的發展歷程上，四王既笨又聰明，尤其是王石谷和王原祁，一生笨，一生聰明。

四王的「笨」，在於他們一生做笨功夫，對宋元人的山水畫，只要他們認為有價值的，他們就看，就臨摹，不斷地學，虔誠之至。如果就這一點而言，他們的這種笨，實則是聰明。愛因斯坦說：「真正聰明的人，是在笨功夫中磨練出來的。」對此，或許有人要問，四王學古認真，自己並無創造，何來聰明之有？實則我所指的四王聰明，是指他們在歷史上，起到了整理、總結十世紀以來南宗山水畫的作用，使後來的人更明確這一派繪畫在民族繪畫中的代表性與它的價值，他們的研究是深入的，做了實事，並不是玄虛的。

當然，所謂「聰明」，可以從不同立場，不同角度，得出對「聰明」的不同看法。有人曾諷刺四王的「聰明」，聰明在「無非適那時的潮流」，符合清王朝對他們的要求，也滿足了「他們對功名利祿的要求」，這個說法，我可以贊同，但與我對四王的所謂「聰明」的看法，並非同一角度。

三

一門學科的形成，或者一項重大的科學發明，都不可能是偶然的，獲得偶然啓發之事有之，但仍然要經過自己不斷地、反覆地實踐。科學家需要毅力與時間，繪畫藝術的研究也同樣需要毅力與時間。

在四王來說，他們所醉心的傳統繪畫，五代、北宋董源和巨然的藝術外，也還有李成、范寬和郭熙及二米，以及趙令穰和王晉卿等。對元代，他們以黃、王、倪、吳為主，當然也還

關注趙孟頫和高房山等。這一路的繪畫傳統，如果按董其昌的觀點，純屬南宗一派，這派山水，追根尋源，有文獻可查的，起自東晉顧愷之《畫雲臺山》，以至南朝宗炳在《畫山水序》、王微在《敘畫》所提到的山水畫風；到唐代，則是王維、鄭虔、張璪、王默等，再下來是荊浩、關仝，然後銜接董源、巨然這條線，成爲一條長長的、在中國畫風上影響不小的線。這條線，直中雖有曲，但畢竟是一條線，就時間而論，到「四王」時，至今有一千百餘年，從董、巨的時代計，至康熙時，少則也有六百年。在這千多年，或是六百多年，其間無數畫家在這條線上，爲華夏民族繪畫的提高、發展，有意或無意地努力著，他們有的把畢生精力投入，直至廢寢忘食地琢磨著一山一水，一樹一石的表現。他們更善於用一管筆、一塊墨、一個硯臺和一缸水，鋪開紙來思考並描繪著大自然無窮變幻的美。又研究如何處理雲與山的關係，山與水的關係，人工建築與自然生態在藝術創作上的合拍，以至四季晨昏、風晴雨雪的不同變化與自己的不同感受。他們專心於繪畫傳統，在臨仿之中，也注入自己的感情。他們並考慮如何内營丘壑，如何藉物抒情……不僅於此，也還端詳著如何在巨幅、屏條、小品、橫卷上處理得更得體，更使人悦目等等。一個畫家有一個畫家的一生經驗，另一個畫家有另一個畫家的一生經驗，他們又有各不相同的個性。但是，在藝術的發展上又有共同的規律與共性。董源平淡天眞，巨然爽氣明潤，而董、巨又有一致的淡墨輕嵐，天然韻致的相通處，傳至後之元四家，又有其發展，以至深化了董、巨的某些表現，正如文、沈、董其昌、陳繼儒的所論，有些又未能超過董、巨，並沒有完全達到「後浪推前浪」的效果。因此，四王他們一生，硬不放過董巨巨子的長處，認認眞眞地研著，把研究繪畫藝術看作是一門極其嚴肅的學問。一個國家，一個民

族，在一個時期，要想把在歷史上的優秀藝術，總結出個名堂，如登泰岱、華岳之頂，要不畏艱險、要付出千辛萬苦的努力，它不是憑一二個人叫喊幾句便可以總結出來。它要花研究者的時間、精力與反覆實踐，還得靠在實踐中所生發出來的靈感與慧悟。研究它，開拓它，有時不是在有限的歲月中獲得成功。大成功，往往由許多小成功累積起來；或者還不只靠單純的累積，更需要獲得一個昇華的條件。

四王，作爲對南宗繪畫的研究，並不是數年、數十年。四王中，如果以王時敏年歲最長，王石谷最後作計算。即以王時敏二十歲，公元 1612 年起算，至公元 1717 年王石谷八十五歲去世，他們在爲一個共同研究的目標中，其間交替延續的時日竟長達一百又五年，竟是整整一個世紀多，在這期間，還有繪製《芥子園畫譜》的王概，卻是有意識地在研究著傳統，總結著傳統畫法成爲「敎課書」。四王他們，雖然沒有明文表示他們這種研究所要達到什麼目標，其實他們與朋友交談，對弟子講解時，都曾明確說出了他們的主張與目的。他們在臨仿、摹寫出董、巨及倪、黃的繪畫下足功夫，其間他們雖想闖出一條新路，他們對朋友和弟子說過：要師法造化，要行萬里路。也說「看山入墊，才能領得古人眞趣」，方能「入古人骨髓」。然而他們除了「看山」，歸根到達底，仍然在董、巨、元四家中鑽。的確，這裡面有可鑽研的地方。由於他們都入「迷」，便造成他們被後人罵爲「復古」的要害，他們入「迷」後，後人似乎不見到他們「出來」，所以又加其罪爲「泥古不化」。「不化」固然不好，但如四王如此「厚古」，把一生精力，如上所述，不論其有意或無意，至少對中國山水畫南宗這條線作深入研究，找出規律，使千萬年發展下來的這部分山水畫有個總結，這個功勞，不能說是大得了不起，總是有他們的勞績在。

後人批評四王「死捧董巨、元四家」，「死捧」二字，固然有點過分貶責，但是「捧」的事實的確不可否認。不說別的，僅所見王原祁《麓臺題畫稿》，內題畫五十三則，全部仿古之作，而仿元代黃公望山水的，多至二十五則，有如《仿黃子久筆》、《題黃大癡巨冊》、《仿黃子久》、《仿大癡筆》、《仿大癡秋山》、《仿大癡長卷》、《仿大癡九峰雪霽意》、《仿大癡設色》、《仿倪黃設色》、《仿大癡手卷》、《學思翁仿子久》、《仿大癡秋山設色》、《仿大癡水墨長卷》等，甚至還有如《仿董北苑》、《仿范華原》、《爲凱功掌憲寫出元季四家》等。當然，王石谷路稍寬一點，但涉獵的其他家數，也不過宋之燕文貴、江貫道、惠崇、劉松年諸家。一句話，他們所擬、所仿、所畫，基本上不出宋、元人南派山水畫的範圍。

至於在畫上題「仿」或「摹」或「臨」或「橅」。這固然有仿古之意，但有些作品，明明是他自己的作風，卻也說是仿古人某某。事實上，在明清的畫上，題上仿某某，已成爲當時畫家的一種「時髦」作風，認爲題上仿古代某大家，可以用來表示自己在畫學上好像有某種修煉與學養，起碼能表示自己作畫是有來路的，看到明清畫家題「仿」的作品，未必對古人就是亦步亦趨的。八大、石濤的畫，都有題「仿」的，其所畫仍然是八大、石濤的面貌。明末清初一位與董其昌同鄉的陳治，字山農，號柳莊，畫有《仿古山水冊》，八頁，紙本設色，每頁縱23.5cm，橫18cm，爲浙江省圖書館珍藏，所畫有仿惠崇，黃鶴山樵，雲林，黃大癡，吳仲圭等，畫得極精，尤其一幅題爲「仿惠崇」的，有王時敏題字：畫中那裡有惠崇的風味，卻是章法奇特，寫兩山高聳，低谷爲流水，簡直是一幅寫生佳構。又見藍瑛一軸山水，寫紅樹青山，又一小艇，題「仿郭河陽」，這那裡有郭熙的風味，尤其畫的紅楓，完全是藍家自己的筆情墨趣。

所以見明清人題「仿」古，固然有「仿」的情況，卻有不完全是仿，甚至題了「仿」而未仿的也不是罕見。所以四王題「仿」，一種，有著他們爲學習傳統而含「仿古」之意，一種題「仿」，正反映了他們心存學習傳統而欲深入整理並總結傳統。應該說四王在畫上題「仿」，其用心是良苦的。

<div align="center">四</div>

究竟四王有什麼出息與作爲。而這些出息與作爲之所以值得我們給予記上一筆功，無非是：他們花了一個世紀的時間與精力，明確地整理了十世紀以來至四王時代，我國南宗(派)繪畫的風格特徵，並進一步細緻到就文人畫的審美情趣，以及形成筆墨，章法等的系列畫法。在這方面，晚明董其昌固然做過了一些整理工作，而四王卻能順董其昌整理的這條長藤去摸瓜，果然被他們摸到了不少瓜，然後捧出了這些瓜。

四王捧出來的是些什麼「瓜」，不妨例舉如下：

——董、巨、元四家的山水，爲什麼是一脈相承的。

——董、巨、元四家的山水畫，有什麼美學價值。

——董、巨、元四家的山水藝術，在歷史上產生什麼作用，在整個文化史上，又有什麼價值。

——董、巨、元四家的山水畫，爲什麼對文人產生較大的共鳴作用。

——在對傳統山水畫的表現上，爲何立意立形，以至如何進行筆墨皴擦，點染，其基本規律及具體表現手法是什麼等。

諸如此類的大「瓜」小「瓜」，在我們看四王的山水作品之外，從《西廬畫跋》、《王奉常書畫題》、《清暉畫跋》、《清暉贈言》、《畫筌評》、《麓臺題畫稿》、《雨窗漫筆》以與四王同時代的朋友著作如《畫筌》、《南田畫跋》等都可以了解到他們論說的共同點，如《雨窗漫筆》十則，其中一則，所捧之「瓜」，竟

連瓜蒂可見。内云：「古人南宋北宋，各分眷屬，然一家眷屬內，有各用龍脈處；有各用開合起伏處，是其氣味得力關頭也，不可不細心揣摩。如董巨全體渾淪，元氣磅礴。令人莫可端倪。元季四家，俱私淑之。山樵用龍脈多蜿蜒之致，仲圭以直筆出之，各有分合，須探索其配搭處。子久則不脫不黏，用而不用，不用而用，與兩家較有別致。雲林纖塵不染。平易中有矜貴，簡明中有精彩，又有在皴法筆法之外，爲四家第一逸品。先奉常最得力倪黃，曾深言源委，謹之，爲鑑賞之助。」王原祁的這些論述，正是十分明白表露了他們的畫學觀點。這個觀點，說出了董巨爲何，元四家中，王蒙爲何？仲圭又爲何，子久又爲何，雲林又爲何，也說出了王時敏得力於倪、黃，曾深言這些「爲何」的「原委」，把一切緊要的，都談得淋漓盡致，且是言簡意賅，這，亦即他們「捧」出來的「瓜」。頃者，本文爲了進一步剖解他們所捧之「瓜」的實質，姑且立一簡表如下（見表一）：

要　目	内　容　與　特　點
時　代	唐、五代、北宋、元、明(重在北宋、元、明)。
涉　及　的主要畫家	王維、張璪、荊浩、董源、巨然、李成、范寬、郭熙、米芾、黃公望、王蒙、倪雲林、吳鎮、高房山、文徵明、沈石田、董其昌。
整理的派別	南宗(派)山水畫(按董其昌的論說)。
畫家要求	文人的審美情趣、理、氣、意兼到。
總結繪畫立意的最高要求	寄意得情、隨境生巧、氣韻生動。具山林野逸之趣。
對宋、元畫的注重	學宋人之法一分不透，則學元筆之趣一分不得。
總結宋、元繪	＊用筆、用墨、摹寫。＊皴法、近遠、層次、章法。

畫的諸要點	＊全局之氣、韻、情、境。 ＊表現上之對立統一： 　　　有正有斜、有渾有碎； 　　　有斷有續、有隱有現； 　　　有藏有露、有起有伏； 　　　有乾有濕、有濃有淡； 　　　有近有遠、有開有合； 　　　有天有地、有方有圓； 　　　有剛有柔、有曲有直； 　　　有明有暗、有虛有實。
總結山水 畫之程式	全景式，大山大水。 大山堂堂，小山簇簇。 有山有水，有雲、有樹、有路有行人、有小舍樓閣、有舟槎風帆，能見其上下、左右、前後、遠近，方成畫之「正統」。
總結功績 之　所　在	畫畢生精力，展示十世紀以來南宗(派)繪畫特點。得其所以然，說出所以然，即「捧出了瓜」，有功於畫史。

　　這張表中所提到的，不妨再用王石谷的話作爲概括。王石谷在《清暉畫跋》中說：畫山水要「以元人筆墨，遠宋人丘壑，而澤以唐人氣韻，乃爲大成」這個意思，如果給以說得塞實一點，再具體一些，無非是：要以唐代繪畫作爲民族繪畫的氣勢和韻致，其章法格局，應取北宋董、巨、李、范的模式，而在用筆用墨以至皴法上，宜取法元四家，這樣就成爲較完整的傳統山水畫。其實王石谷的話裡，在這個傳統範疇內，還包括明代的文徵明、沈石田、董其昌之所畫，以至四王他們自己的山水藝術。這條線，就是四王他們花畢生精力整理總結出來的。正如張庚在《浦山論畫》中所評：「循循乎古人規矩之中，不失毫茫，久之而得其當然之故矣，又久之而得其所以然之故矣！」四王「循循乎古人規矩之中」，作爲他們的山水畫創作，我曾說過，四王不算是大家，但是，作爲對中古繪畫的整理、

分析、研究，他們「循循乎古人規矩之中」還是一代大名家，「不入虎穴，焉得虎子」，不「循循於規矩」，如何能「得其所以然」，進行研究如何能深化。學術研究，早在紀元之初，我們就不是從零開始的。沈宗騫在《芥舟學畫編·卷一·山水·宗派》一節，當述及對南宗繪畫的研究時，提到四王他們爲「悟守南宗衣缽」而作出貢獻，就在於「貴能博觀舊跡」，他們不只在「發其微」，還在於「其言也善」。

<div align="center">五</div>

中國的山水畫，自中古發展到清代，差不多有一千多年歷史，它的表現是豐富多彩的，流派多而關係複雜，換言之，傳統的路線不只是單一的直條，如四王所總結的，只是其中的一條，歸納起來，其大概情況，有如表二所標示。這個簡表，也作爲對前面的「要目表」的補充。表二所示，中國山水畫自中古發展到四王這個時期，基本上是「南宗」（派）、「北宗」（派）和界乎南北之間的另一派。在畫家中，有的靠近這一派，有的靠近那一派，有的靠得多一點，有的自己面貌強一點。比較複雜之處，還在於同是「界乎南北兩派的另一派」，這另一派，實際上又是不同流派的表現。認爲吳偉近浙派，王諤近南宋的馬遠夏珪，在山水畫的風格上，雖然都是界乎南北兩派，卻又完全是兩個派系。又有些畫家，地地道道的文人畫，如四僧之畫，以及比四僧稍早的徐渭之畫，然都屬南宗（派）的繪畫，總之，凡被四王所整理、總結的，總是被四王目之爲「正統」的宗（派）。表二中標出的這片「灰色」即是四王所要捧出來的「瓜」。

代表畫家／派別／時代	北宗（派）	介乎南北宗間	南宗（派）		
唐	李思訓		王維	張璪	鄭虔
			吳道子		
五代	衛賢		荊浩		
			董源		
宋	趙伯駒 趙伯驌	李唐 馬遠	李成 巨然 范寬 郭熙		米芾 米元暉
		劉松年 夏珪			
元	趙孟頫				高房山
	李容瑾 王振鵬	孫君擇	朱德潤 唐棣	黃公望 王蒙 倪雲林 吳鎮	
明		戴進 吳偉			
	仇英 沈碩	王諤	文徵明 唐寅 沈石田 董其昌		
清			徐渭 八大山人 石濤 仁 弘仁 石谿 四王		

　　總言之，四王是在他們自己所説「人多自出新意」，而又是
「畫道衰熠，古法漸湮」的十九世紀，才進行整理、總結傳統
的山水畫。在當時，他們並不是完全没有看到别人的長處。如
對石濤，他們就認爲「海内丹青家，不能盡識，而大江以南，
當推石濤爲第一」。王原祁甚至説：「余與石谷皆有所未逮。」
他們還説自己所畫，「搕搕抹抹，不逾鸚哥」。這些都應該是他
們説的實實在在的話。當然，四王不是没有偏頗，比如他們把
自己認爲的「正統」，就限制在一個不大的範圍内，視野是不寬
廣的。但在今天我們分析他們，只能注意到他們在歷史上的客
觀作用。他們付出了一生辛勞的汗水，在學術整理上，態度是
認真嚴肅的。他們花了「笨」功夫，因而作出了總結傳統的聰
明事。説到底，對四王整理、總結南宗（派）山水的風格特點，
技法表現，雖有局限性，而他們從「南宗」這條藤上捧出了南
畫的大瓜和小瓜，在中國繪畫史上應該給他們記上一筆功勞。

龔賢等「金陵八家」

　　明末清初生長或長期居住南京的畫家，著名的有龔賢、樊圻、高岑、
鄒喆、吳宏、葉欣、謝蓀、胡慥等，世稱「金陵八家」。當時的王朝，政
治極端腐敗，社會黑暗，階級矛盾、民族矛盾尖銳。他們大都隱居不仕，
往來江淮一帶，以書畫爲生。有時聚集一起，以詩酒爲自娛，也就在這
種生活中流露其政治抱負與藝術主張。這些畫家，各擅所長，能於吳門
派、華亭派之外墨耕，才討得生活。這八家以龔賢爲首，遠宗董、巨，
用筆深厚，亦有筆健而疏淡者，各得其法。

　　明末清初，畫史上往往將幾位畫家以地域相同合稱之，或以志趣相
近合稱之，有的則自成畫社，按其社名合稱之。合龔賢等爲「金陵八家」，

就在這種風氣中產生。這與合仁、查士標等爲「海陽四家」，同一個道理。此外，在這個時期，於龔賢同籍的畫家，尚有稱「玉山十三家」者。這十三家是：潘澂、歸昌世、許夢龍、沈宏先、張檟、桂琳、沈樫、張炳、徐開晉、顧宏、許瑑、龔定、姚曦等，他們都是昆山人，曾組織畫社，人有稱其「玉山高隱十三家」，自明末入於清初，只在一地活動，影響不大，附之以聞。

■龔賢

龔賢（公元 1618～1689 年），又名豈賢，字半千，又字野遺，號半畝，又號柴丈，稱柴丈人。昆山人，久寓南京。居南京（金陵）清涼山，修築半畝園，栽花種竹，悠然自得，嘗自寫小照作掃葉僧，因名所居爲掃葉樓。明亡前，他曾參與了復社活動，有著改革朝政的壯志。明亡後，他曾「逃亡十載」。曾有詩云：「十載孤臣逐汎萍，扁舟何處問中興。」到晚年才定居清涼山。

龔賢畫法宗董源，自有其變。程青溪評其「用筆如龍馭鳳，似雲行空，隱現變幻，渺乎其不可窮，蓋以韻勝，不以力雄者也」。在墨法、水法上，龔賢自有獨到的功夫，他善用積墨，故其所畫，濃黑渾厚。他的《夏山過雨圖》，紙本、水墨，縱 57.6cm，橫 41.9cm，今藏南京博物館，畫得墨極，十幾棵樹，可謂以「斗墨成之」，但此畫，亮極，這是由於龔賢善於黑白對比，黃賓虹所謂的「亮墨」，龔賢在這方面，處理起來，似乎得心應手，這在清代，無人出其右者。龔賢作品，如上海博物館所藏的《木葉丹黃圖》，則又是另一種風味。

概括龔賢的畫法：(1)重墨皴染見「亮墨」；(2)求潤不求濕；(3)層次分明，講求大空與小空；(4)水法的靈活運用[75]。

龔賢的畫，由於另有其風格，所畫不落俗套，評者以爲開「金陵畫派」。

[75]詳可參看王伯敏《龔賢墨法水法論》（《朵雲》1990 年第 3 期）。

清　龔賢

木葉丹黃圖

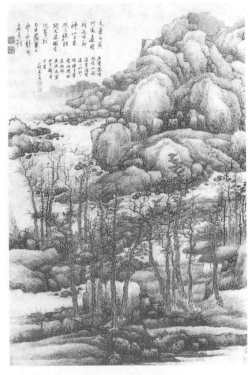

清　龔賢

萬壑爭流圖，局部

龔賢又是美術教育家，曾經認眞課徒，至今還留有《龔半千課徒畫稿手績》。他在課徒時，不只是講筆墨技法，而是在講學中，含有豐富的美學理論和獨到見解。

■其他畫家

樊圻（公元1616～？年）字會公，金陵（今南京）人。孔尙任有詩云：「叉頭挑出古雲煙，混入時流乞畫錢」，可以想見其身世。精山水，亦善花卉、人物。傳世作品有《江浦風帆圖》、《靑山策杖圖》、《山徑騎驢圖》等，又有《柳村漁樂圖》，爲北京故宮博物院收藏，是靑綠設色，柳村爲清代梁允植之居處，據王士禎《池北偶談》記：「柳村在恆山⑦⑥之間，梁冶湄使君讀書其中，屬金陵樊圻畫《柳村漁樂圖》。」此圖用筆繽密細緻，用色明快，靑山、綠樹都極絢麗，於當時文人畫中不多見。

清 樊圻

柳村漁樂圖，局部

⑦⑥恆山在今河北正定縣南，柳村，當屬北方難
得的水鄉。

高岑(公元約 1621～1691 年)，字善長，又字蔚生，浙江杭州人，僑居金陵。工詩，評者以爲「吟來有唐音」，因爲他喜讀中晚唐詩。對於繪畫，早年學朱翰，後學藍瑛，所畫平實，他的《秋山萬木圖》，藏南京博物院，絹本、設色，長 148.1cm，橫 57.7cm，自謂「臨范中立秋山萬木圖」，倒有幾分北宋的意趣，但不見其氣度。

鄒喆（生卒未詳）字方魯，蘇州人，客遊金陵後，即寄居鍾山。鄒典是他的父親，善山水。畫宗其父，所畫喜用墨，自以爲不得法，遂又用

清　高岑

秋山萬木圖

清　鄒喆

松林僧話圖

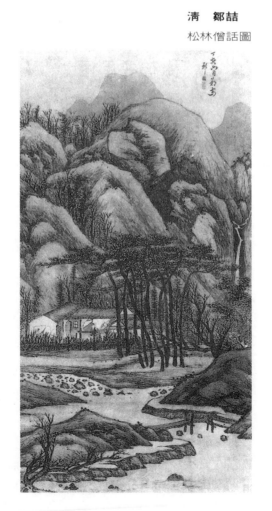

色，所以他的作品，敷色多用墨青，但亦有清淡之作，與高岑之畫相似，有點平實。其所作《松林僧話圖》，紙本、設色，縱80cm，橫43.2cm，今爲南京博物院所藏，畫中松林高而居中，而將茅舍壓低，這是鄒畫布局的不落尋常處。此幅評者以爲「綿密秀潤」，但不免有塞實之嫌。又見其《江楓小艇圖》，倒是由於畫得小，一片空曠，頗得清遠情意，於「金陵八家」中所少見。

「金陵八家」，上述外，尚有吳宏、葉欣、謝蓀、胡慥。

吳宏(公元1617～約1680年)，字遠度，江西金溪人，久居金陵。據載，順治十年(公元1653年)曾渡黃河，遊雪苑，歸而筆墨一變。有《柘溪草堂圖》，絹本、設色，今爲南京博物院收藏。

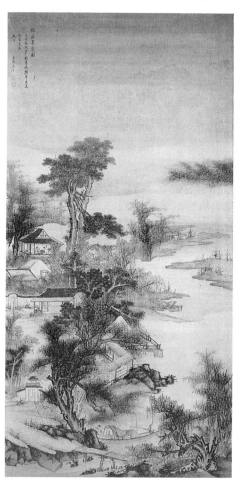

清　吳宏
柘溪草堂圖

葉欣（生卒未詳），字榮木，無錫人（一說，松江人），流寓金陵，山水學趙令穰，曾爲周亮工畫陶詩小景百幅。他畫有南京燕子磯一角的景色，筆筆疏落有致，見於南京博物院收藏之《金陵八家山水集冊》。

謝蓀（生卒未詳），字湘西，又字天令，江蘇漂水人，久居金陵，善山水，有康熙十八年（公元 1679 年）所作的《山水冊》傳世。

胡慥（公元約 1615～約 1671 年）亦作造，字石公，江蘇秣稜（今南京）人，說他氣力很大，精拳術，傳世作品，順治十年（公元 1653 年）作《葛仙移居圖》扇面，康熙二十年（公元 1681 年）作《迴岩走瀑圖》，皆藏南京博物院。

清　葉欣
桃花書屋圖

清　胡慥
山居觀梅圖

所謂「金陵八家」，最早見於張庚《國朝畫徵錄》（卷上）的列名，其實，這些畫家，都不過久居金陵，他們之間，在生活上雖有幾人有來往，有沒有藝術上多大的交流，都不清楚，而且繪畫風格各自取長，各呈其能，談不到一個組成的繪畫流派，與「四王」、吳、惲的情況完全不一樣。其實，張庚列名，無非有時將同里人列於一起，或將祖孫列於一起，如藍瑛、藍濤。又如《國朝畫徵錄》中，列楊芝、徐人龍、顧升、董旭四畫家於一起，這四個畫家，以里籍論，他們不是錢塘即仁和，一句話，都是杭州人，而且都善畫人物，難道只憑這麼一點相同，就可以取名為「杭州四家」嗎？而據張庚的列名，定為「金陵八家」，也是後來人所承認，據說，這還是嘉慶、道光以後的事。又據乾隆《上元縣志》卷二十二，易襲賢、葉欣、謝蓀、胡慥為陳卓、蔡霖滄、李又年、武丹，再加吳宏、樊圻、鄒喆、高岑稱「金陵八家」。

又據張庚於《浦山論畫》中說：「金陵之派有二；一類浙，一類松江」，如此說來，在金陵的畫家中，尤其是這「八家」，原非一派。這從他們流傳下來的作品中都是很容易看出來的。本章，只是按畫史的傳統，姑妄書之「金陵八家」，以便讀者進一步的查究。

《芥子園畫傳》與王概

作為版畫來看，《芥子園畫傳》[77]是繼明末《十竹齋書畫譜》之後，又一部出色的套色水印木刻譜。而作為我國的繪畫教本而論，是一部論述比較全面的繪畫教科書。自出版之後，兩個半世紀以來，產生很大影響。尤其近百多年來，由於畫譜翻印多，銷路廣，幾乎無人不曉，近現代畫家如齊白石、黃賓虹、張大千、徐悲鴻等，當他們回憶少年時，無不提到這部畫傳對他們的啟蒙作用。所以這部畫傳，有著「畫學金針」之譽。

[77]《芥子園畫傳》，至光緒時翻印，才被稱之為《芥子園畫譜》。

清
《芥子園畫傳》封裡

　　《芥子園畫傳》共分四集，初集前有戲曲家李漁序，計分五卷。第一卷爲《畫法淺說》（論畫十八則）與《設色各法》，沒有圖畫，全爲文字。第二卷爲《樹譜》，即以圖畫爲主，並附以文字來論述畫樹的各種方法。第三卷爲《山石譜》，以圖畫並附以文字來論述畫山畫石及畫水諸法。第四卷爲《人物屋宇譜》，亦以圖畫爲主，配以文字來論述畫「點景人物」、「點景鳥獸」及「界畫樓閣」等諸法。第五卷爲《摹仿各家畫譜》，即是摹仿了古代諸家「橫長」、「宮紈」及「摺扇」諸式的作品，作爲示範之例。如仿巨然橫山圖、仿唐六如的畫宮紈山水、仿王叔明的畫摺扇山水等都是。

　　《畫傳》初集刊於康熙十八年（公元1679年），據李漁[78]於序中說，這是李漁的女婿沈因伯請王概(安節)依據明末畫家李流芳的原本增輯而成的，李流芳的原本僅四十三頁，經王概編繪，增至一百三十三頁。王概曾花了三年才脫稿。當畫成之後，時李漁正養病在吳山，他的女婿因伯即持此譜請他翻閱，當時李漁即拍案狂喜，認爲這是「不可磨滅之奇書」，而且又認爲，如果不公之於世，便是「天地間一大缺陷」。於是便「急命付梓」。因爲此譜鐫刻於李漁在南京別墅「芥子園」，所以當畫譜行世時，便命名爲《芥子園畫傳》。至於「芥子園」之稱，據李漁在所著《笠翁一家言》中所說：「金陵別業，地止一丘，故名芥子。」這是初集刻印的經過情況與它的內容。

　　至於《畫傳》第二集，則刊行於康熙四十年(公元1701年)，離開初集的刊行，先後相距有二十二年之久。王概在二集的序中說，此時李漁已去世，而芥子園亦三易主人了。而《畫傳》的作者，也從壯年進入晚年。二集之所以編繪，據王概自己在序中所說，自初集出版以後，各地爭購，而且常有人關心並探詢二集是否出版，又得沈因伯的鼓勵催促，因此即與他的兩個弟弟——王蓍和王臬「重理舊緒」，並「經營臨寫」。即在此時，這位作者王概也已到「髮白齒落」[79]的年紀了。

　　二集計分八卷。卷一卷二爲《蘭譜》。卷三卷四爲《竹譜》，卷五卷六爲《梅譜》，卷七卷八爲《菊譜》。每譜之前，都有畫法淺說，此後即以圖畫爲主，分別示各種畫法與程序。

[78] 李漁，杭州人(一作蘭溪人)，字笠翁，是明末清初一位負盛名的戲曲作家。作劇凡十六種，如《比目魚》、《風箏誤》、《鳳求凰》等十種曲，最爲流行。又其所著《閒情偶寄》，對戲曲的論評，頗多獨到之處。至明亡後，即以遺臣自居，便無意仕進。晚年住南京，築別墅一所，名叫「芥子園」，他自做對聯道：「到門惟有竹，入室似無蘭。」(見《笠翁一家言》)據說「芥子園」在今南京白鷺洲附近。

[79] 見《畫傳》二集王概自序。

清
《芥子園畫傳》蘭譜，之一

清
《芥子園畫傳》菊譜，之一

　　二集之編，主要工作是王概兄弟三人之力，而在每譜之中，並請了錢塘(杭州)畫家協助，其中蘭竹部分，是請諸昇(曦菴)所作，梅菊部分，即請王質(蘊菴)所作。沈因伯在例言中說：「王蘊菴、諸曦菴，武林名宿也。聞《畫傳》二集之請，兩先生白髮蕭蕭，欣然任事，三年乃成。」足見《芥子園畫傳》之成，是由於各方讀者的催促，沈因伯的「不惜重費」與多方設法鼓勵支持，又得諸、王二畫家的協助，於是便使得此時「髮白齒落」的王概及其兩弟，仍然得以順利地完成此譜的印行。這是第二集的內容及其編印的經過。

　　《芥子園畫傳》第三集的編印，與第二集的編印是同時進行的，不過這是繼《蘭竹梅菊譜》之後才著手的。也刊印於康熙四十年(公元1701年)，不過已在長至以後，大概到第二年春天才印刷完竣。在編輯三集的時候，王氏兄弟三人是花費更大精力的，以至廢寢忘食、不憚任勞而成事。當王蓍的族友王澤弘，在那年夏天自北京南歸時，曾邀請王蓍相聚，他因忙於編輯此譜，竟辭而不去。及至「秋菊開殘，嶺梅初放」⑧⑩書成時，才抱著畫稿去回訪。

　　三集前有王澤弘及王蓍序。計分四卷。卷一卷二為《花卉草蟲譜》，有「畫花卉淺說」(指竹木花卉)，也有「畫竹蟲淺說」。卷三卷四⑧⑪為《花卉翎毛譜》，有「畫花卉淺說」(指木本花卉)。卷末附有沈因伯的《設色諸法》，評述石青、石綠、硃砂、泥金、雄黃諸色的性質及使用方法。

　　《芥子園畫傳》的主編是王概。但是此書之成，還出於王概的兩個弟弟(王蓍、王臬)及沈因伯的精心竭力。所以《芥子園畫傳》的問世，

⑧⑩見《畫傳》二集沈因伯的例言中。

⑧⑪卷四(即四集)與王氏兄弟所輯的前三集，除託名之外，與王氏原編完全是兩回事。四集刊於嘉慶二十三年(公元1818)，距《芥子園畫傳》的第二、三集刊行有一百多年之久，且由蘇州小西山房鎸板印行。詳請閱王伯敏《中國版畫史》第六章第四節(1961年，上海人民美術出版社。1986年臺灣蘭亭書店重版)。

實出於這四位之功。

　　王概（公元 1645～約 1710 年），初名丏，後改概；字安節，又字東郭，浙江秀水（嘉興）人而居金陵（南京）。王概好交達官，當時有人稱其「天下熱客」，雖然如此，對於繪畫，仍然專心，盡畢生之力於筆墨之中，王概曾學畫於龔賢，這對於他的編繪畫傳是有極其密切的關係，初集中山水樹石畫法的示意圖，便出於龔賢畫訣中所示諸圖。當然，他也受李流芳及《十竹齋畫譜》的影響。

　　王概作畫，善大幅，極能得勢，以畫松石好評。今流傳作品，見《金陵諸家畫集冊》中，有其《古木溪橋圖》，長 26.9cm，橫 31.2cm，紙本、墨筆，寫枯林瘦石，一人臨水獨立於橋邊，畫法略近龔賢而以乾筆出之，又有其自家面目，筆力蒼老，可以見出他有較深的功力。畫上題有七言律詩一首，係寫奉「伴翁先生」之作。

清　王概
古木溪橋圖

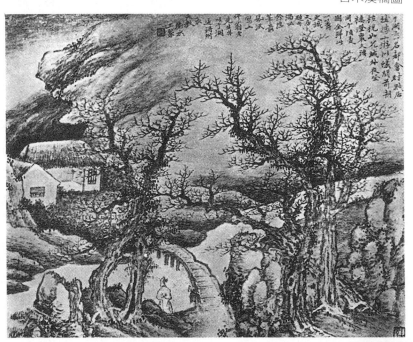

「二袁」——袁江與袁耀

清代作工整山水，而且界畫樓閣、重彩設色者不多，原因是士大夫在繪畫要求上，「重士氣之作，絀行家之所爲」，「士氣之作」，即士大夫的文人畫，所謂「行家」之作，有的直截了當的把它說是民間工匠之所作。對於藝術的高下，固然可以討論，而帶有階級偏見，視民間藝術爲下者，當然是不公允的。在清代，凡作界畫工整的往往認爲「有用而不貴」，即使不作鄙視，但也不會去推崇。

在清初，如袁江、袁耀，畫史至少不把他們目之爲「文人」畫家，所以頗不爲士人所重，因此，有清一代，似乎沒有人專門爲他們寫過傳記，於是畫史上記載其事略也是寥寥無幾。

袁江 (公元約 1671～？年) ⑧，字文濤，江都 (今江蘇揚州) 人。曾在山西太原姓尉的富商家作畫，事實上等於長期被雇聘，因此，「凡尉姓各家，無論堂、屏、卷、冊、燈籠、槅扇之類，無不應有盡有，且每種多至若干幅」⑧。他的一生，除了在山西太原之外，在江浙一帶也生活過，他畫過揚州府江都喬國禎所建的東園爲《東園圖》卷本。又曾在高其佩分巡浙江溫處道時，爲高其佩所作的大幅繪畫加以烘染。高秉在《指頭畫說》中記述此事：「指畫過多，必須倩人烘染，昔 (公) 宦遊兩浙時，延請華亭陸日爲，邗上袁文濤，虎林沈禹門，皆能自豎一幟者，以公之指墨草創而用三君秀筆妙染。」

在《國朝畫徵錄》中，張庚曾說袁江「中年得無名氏所臨古人畫稿，遂大進」，這裡的所謂「無名氏」，很顯然是民間畫工，因爲畫工的臨摹稿，一般都不落款，事實上，袁江的畫，多少有民間繪畫的氣息。這不是他的短處，他發揮了民間繪畫的精妙，正是他的長處。《國朝畫徵錄》

⑧聶崇正據有關資料推測：「袁江大約生於康熙十年左右，死於乾隆十一年之後。」《袁江與袁耀》1982 年，上海人民美術出版社)

⑧李智超《界畫的發展和界畫構圖的研究》《中國畫》1975 年創刊號)。

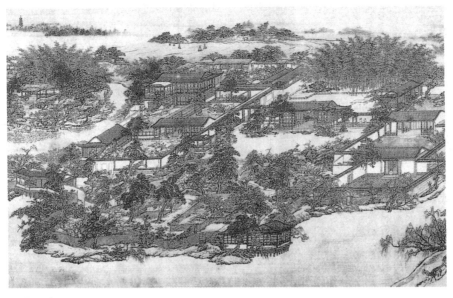

清　袁江

東園圖，局部

又說他「憲廟臺入祇侯」。關於這件事，可能是傳聞失實，不一定可靠。⑧⑧

　　袁江現存作品還不少，而且已經不是集中在山西了，幾乎各地都可見。上海博物館所藏的《東園圖》，絹本、設色，高 59.8cm，橫 370.8cm，以界畫形式，對東園的建築及花木作了盡情的概括，這不是想像中的庭園，而是據實而寫。其所布局，有主有次，有緊有鬆，有塞實處，也有空靈處，其在構圖上，可謂慘淡經營。袁江還有不少畫仙山樓閣，如畫《海上三山圖》、《仙山樓觀圖》等，儘管畫意是虛構的，但是這些建築

⑧⑧秦仲文《清代初期繪畫的發展》（《文物參考資料》1959 年第 8 期）：「至於雍正時代他（袁江）被召為供奉一節，《國朝院畫錄》現無記載，北京故宮的藏古畫也沒有他們的作品，可能是出於當時人的推測。」又據有人考證，如真的是進宮為祇候，落款必書「臣」某某，在袁江的畫款中，沒有一件落「臣」字款。

物，都是經過他從各地所見得來的。對於他的界畫，評者以爲「有清一代推爲第一」。

袁耀（生卒未詳）⑧⑤，字昭道，所畫與袁江相近，青綠塡彩，渾樸有致。

袁耀與袁江，當是叔姪關係，即袁耀爲袁江之姪⑧⑥。曾與袁江在山西太原多年。平日精勤不怠，所以筆力亦精到，大幅起稿，「早歲即能」。所畫《觀潮圖》，絹本、設色，縱 194.2cm，橫 129.5cm，現爲中國美術學院收藏，青綠重彩，在界畫中能見其氣勢磅礡者不多，該畫即具此種特色，至爲可貴。潘天壽平日比較看重文人畫，而對袁耀的這幅《觀潮圖》，他曾不只一次地說：「界畫不是只靠功力可以辦到，還得有悟性，袁耀此幅，筆力之外，還有氣勢，如果畫家胸中沒有一種靈氣，休想畫出這樣大幅的界畫來。畫中潮湧之勢，難道憑界尺可以畫出來嗎？」對此評價甚高，評得也很中肯。

袁耀作品，流傳還不少，有如《秋江觀潮圖》、《江閣圖》、《江山共老圖》等。

「二袁」之前，明末清初顏嶧，界畫「獨步一時」，袁江早年曾受其影響。傳世作品不多。有《湖莊高士圖》，絹本、重彩，高 37.1cm，橫 61cm，今爲中國美術學院收藏，雖畫湖莊高士對弈，實則描繪了湖莊漁民的生活。深得宋人法，用筆嚴謹，頗見功力。他的作品，還有《渭川漁舟》、《江樓對弈圖》等。至於傳「二袁」畫法的，有倪燦、李慶。尚有袁拘，所畫與袁江完全一路，是否爲袁耀子姪，待考。

尚有名於康熙間的有王雲、徐揚、周舜發、許增、李寅等，都以作

⑧⑤約生於康熙後期，卒於乾隆四十三年之後。

⑧⑥關於袁耀與袁江的關係，有三說，一說二袁爲父子，一說爲叔姪，一說爲兄弟。當以叔姪可靠，因《清畫拾遺》說「袁耀，袁江從子」在民間，從子可作「姪」，猶如「甥」亦有作「姪」者。所以袁耀即使是袁江的從子，也可作叔姪看待。

清　袁耀
江山共老圖

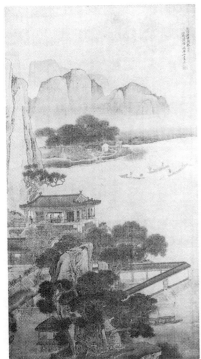

清　顏嶧
江樓對弈圖

中國繪畫通史

界畫山水樓閣稱善，如李寅⑧，字白也，揚州人，與蕭晨齊名，所畫《江天樓閣圖》扇面，用筆細挺，勁力甚深。此外，有如何浩、陳實、周里仁、沈江、袁桐、許維嵩、陸原、周炳南、朱理正等，也都善青綠，他們活躍於民間，或被富商，或被裱鋪聘請，專門為東家作畫。

其他畫家

至於明清中期的山水畫家，不規於畫青綠者，人才更多，如羅牧（公元 1622～1705 年），字飯牛，寧都人，僑居南昌，曾得同里魏書（石林）傳授，又繼黃公望、董其昌畫法，所畫筆意空靈，林壑森秀，被稱之為「江

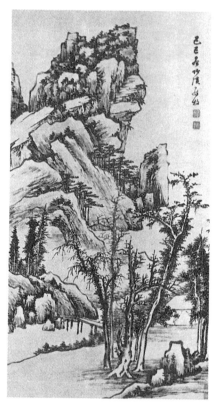

清 羅牧
己巳山水

⑧清代李寅，另有一人，字虎侯，號聽松，杭州人，善沒骨花卉。

西派英才」，當時江淮間畫家，多有受其影響。其餘如陸鴞 (生卒未詳)，字曰爲，號遂山樵，遂昌人，居松江，家貧窮。人欲得其畫者，只要登高處，望其家，至午後炊煙未起，乃持銀米往易之，否則終不可得畫，所以時人呼之曰「陸癡」。初學米芾、高克恭，後自參己意自成一局。曾於康熙二十四年（公元 1685 年）作《溪橋曳杖圖》。所畫布局務求奇僻，不屑作常蹊。今所見他的作品，如藏於中國美術學院的《古木曉煙》，便是以古木爲主體，令人入目便喊奇。又見其《高丘駝影圖》(《高原行旅》)，絹本、設色，縱 61.2cm，橫 50.4cm，爲南京博物院藏品，山丘隱約，山霧迷濛，以人與駱駝爲點景，落局便不凡。於其畫中，可以看出才氣橫溢，惜其名不顯，於此立傳，不妨以松江派之殿軍目之。

　　這一時期的山水畫家他如潘恭壽，字慎夫，號蓮巢，乾隆時鎮江人。

清　潘恭壽
江帆遠岫圖

畫山水章法別致，所作《友山閣圖》、《江帆遠岫圖》即是一例，爲「丹
徒派」名家之一。在廣東地區的，尚有黎簡、李魁等，各逞所長，稱譽
於嶺南。黎簡(公元 1747～1799 年)，字簡民，又字未裁，號二樵、百花村
夫子、多病書生等。廣東順德人，家貧，靠賣畫度日，至五十四歲，才
被選拔爲貢生。性聰敏，多才多藝，詩、書、畫、印皆精能，擅山水，
受石濤影響，流傳作品有《夏山欲雨圖》，《北苑寒林飛瀑圖》等。其餘
畫家，就不一一枚舉了。

清　黎簡

芙蓉灣圖

中期山水畫（下）

山水畫派認識

明清山水畫派多，而且錯綜複雜。為了使讀者明瞭起見，擬在此作些必要的重述，而且在時間上，不僅歸納中期的山水畫，且有論及前期的山水畫派者。

㈠畫派概述

明清的畫派，有的當時在某一地區即已形成，如「吳門派」、「華亭派」。有的後人以其風格及師承關係而稱之為某派，如「浙派」、「院派」。派系的名稱，有的按地名而定，如「吳門」、「松江」；有的按其畫風與傳統的關係而定，如「院派」。就畫家論，以地方稱派的，畫家不一定這地方人。稱「院派」的，不一定是畫院中人。反之，畫院中的某些畫家，不一定屬「院派」，如王諤之屬「浙派」，即是一例。有的不成派系，但其畫風相近，或在某方面有共通之處，當時或後人給以相提並論者。

對於明清繪畫流派的看法，尚多分歧意見⑧⑧。這裡只就傳統的看法，加以歸納，作為資料，提供深入研究者的參考。

明代畫派，見諸著錄的有十多派，根據明清畫家、鑑賞家的說法，「畫派」之稱，主要條件是：一有關畫學思想，二有關師承關係，三有關筆墨風格。至於「地域，可論可不論也」。

明清對有些畫派的評價極不一致，說好說壞，相差懸殊。其中最大

⑧⑧關於明代山水畫派的問題，50 年代，曾經組織繪畫界作過專題討論。有的認為，過去著述，不僅有偏見，而且不符合歷史事實，應該徹底加以否定。有的認為傳記已成俗，不可輕易更改，基本上根據傳統說法，提出一些新的意見，對舊說作了修改、補充。

的分歧點是「畫乃文人畫抑是匠人之畫」，即「畫乃利家之作，還是行家之作」。當時的標準是：文人畫清雅，匠人（畫工）畫粗野；利家「畫有士氣故能高」，行家「畫有匠氣故不雅」。對待一個畫家及其作品，以至對待一個畫派都是以這個標準作爲衡量的尺度。這個標準，自明末至清代三百多年，一直沿用，所以產生偏面性的影響是很大的。

・浙派・

浙派山水，以戴進爲創始人。董其昌在《容臺集・畫旨》中說：「國朝名士，僅戴進爲武林（杭州）人，方有浙派之目。」[89]浙派山水，取法於南宋的李唐、馬遠和夏珪，多作斧劈皴，行筆有頓跌，有「鋪敍遠近」，「疏豁虛明」的特色。

浙派山水，在明代中葉之前，畫家如周文靖、周鼎、陳景初、鍾欽禮、王諤、朱端、陳璣、夏芷、方鉞、王世祥等，都屬此派。王諤爲畫院中畫家，有「今之馬遠」之稱。可見這派繪畫與馬遠、夏珪的關係。他如郭詡、杜堇、李在等，也具此派的特點。明代中葉以後，吳門派興起，浙派雖有郭岩、仲昂、盧鎮等繼此派畫風，卻是強弩之末。

提到浙派，必然涉及到江夏派。

・江夏派・

江夏派的創始人爲吳偉，畫風與浙派略同。所以被看作「浙派」的支派，甚至有人將吳偉歸入浙派。其實，江夏派中如張路、汪肇、李著等，都有這一派自己的面目，只不過在吳門派興起時，凡評述江夏派者，往往把它名列於浙派之中。如沈顥在《畫麈》中的論述，就把他們歸入同一類的畫。

對於浙派、江夏派的評價，明清的鑑賞家、畫家有兩種看法。

一種讚揚浙派、江夏派：

李開先《中麓畫品》認爲戴、吳山水，兼有「神、清、老、勁、活、闊」的特色；並以爲「筆勢飛走，乍徐還疾，倏聚忽散」；又以爲大筆山

[89] 有人認爲提出「浙派」畫的是道光時的江介（石介）。

水，「筆法縱橫，妙理神化」，一般山水，也能達到「筆法簡俊瑩潔，疏
豁虛明」或「含滋蘊彩」、「生氣藹然」的妙處。這種評論，對浙派、江
夏派推崇備至，說得這派畫似白玉無瑕，是一種極端說好的評論，不免
失之於偏。

一種批評浙派、江夏派：

如沈顥在《畫麈》的「分宗」一節中說：「禪與畫俱有南北宗……
南則王摩詰裁構高秀……以至明之沈、文、慧燈無盡。北則李思訓，風
骨奇峭，揮掃躁硬，為行家建幢……以至戴文進（進）、吳小仙（偉）、張
平山（路）輩，日就狐禪，衣鉢塵土。」至清代如唐岱，遂以這些畫家「非
山水中正派」。王概兄弟著書，承屠隆之說，把吳偉、蔣嵩等直斥為「邪
魔」。張庚《浦山論畫》，竟認為浙派繪畫有著「硬、板、禿、拙」四大
缺點。

當時的士大夫，都有這樣一種習氣，凡是看到有不符合文人畫要求
的，一概謂之「邪道」。沈、屠、張等指責浙派用筆的「硬、板、禿、拙」，
無非說浙派的用筆欠講究書法的意趣。「畫中有書，書中有畫」，這是文
人畫所十分強調的，唐寅就要求「工畫如楷書，寫意如草聖」。意思是：
不論工筆、寫意，作畫都要具有書法的意趣。浙派、江夏派之所以遭到
了攻擊，說穿了，就因為他們的書法意趣在繪畫上少一點，「行家」習氣
多一點。這種偏見，在明清士大夫的觀念中是比較牢固的。

·吳門派·

吳門派繪畫在明中葉以後盛極一時。他們的畫法，上探北宋董、巨
諸家，近追元代四家，與浙派途徑不同。

吳門派山水，屬文人畫體系，被稱為「利家」畫。強調「畫有士氣」。
在當時左右畫壇，對發展文人畫作出了貢獻。這一派的繪畫主張，集中
地反映在沈、文諸家的觀點中，後來經過董其昌、陳繼儒的綜合與發揮，
表現得更加系統化。

在沈、文之前，吳門派即有不少作家，如趙原、王紱、徐賁、陳汝
言、劉珏、張寧、杜瓊、沈恆吉、沈貞吉等，他們對沈、文都有一定的
影響，在畫法上都有相近之處，雖然明初還沒有吳門派之目，但是他們

在藝術上內在的先後聯繫，卻是客觀存在，至沈周、文徵明、唐寅起來，加以兼通條貫，遂成一代最有影響的畫派。

繼沈、文、唐之後，吳門派的作家更多，如錢穀、陸師道、陸士行、宋珏、謝時臣、文震亨、米萬鐘、卜文瑜、李流芳等，無不各有所長，而且能詩詞，工書法，有的則以名士稱譽於世。這派畫家，注重文學修養，強調文學意趣的表達，並在畫壇上取得執牛耳的地位。但是，在隆慶、萬曆間，吳門中有深染惡習者，正如范允臨在《輸寥館集》中提到，「今吳人目不識一字，不見一古人眞跡，而輒師心自創，雖塗一山一水，一草一木，即懸之市，以易斗米，畫那得佳耶？」這也是一種針對時弊的批評。在那時的歷史情況與社會條件下，有的畫家，雖掛文人畫頭銜，但對繪畫仍不加研究，有的泥古不化，有的你抄我，我抄你，陳陳相因，畫無新意，以致千篇一律。故有評者曰：「有明一代，高手出吳門，末流亦在吳門。」⑨是有一定道理的。

・院派・

對院派的說法，很不一致，一指祖述南宋畫院李唐、馬、夏的畫風，把浙派畫家如謝環、倪端以及李在、王謂、鍾欽禮都算在院派之中。甚至把院派與浙派聯繫起來看。另一種說法，指祖述趙伯駒、趙伯驌的畫法，但也包括李唐、劉松年的一路，如陳暹、周臣以及仇英等。由於唐寅曾學畫於周臣，所以有人把唐寅也算作這一派。至於仇英，正如董其昌所說，他是「趙伯駒後身」，儘管他與吳門派有多少關係，他的畫風，畢竟與沈、文、唐不一樣。仇英的筆致與賦彩，明顯的屬於南宋靑綠巧整的一路。其他如沈碩、陳裸及石銳等，都是院派的健將。

・華亭派・

華亭派的創始者爲顧正誼，但以董其昌爲代表。陳繼儒、莫是龍等都屬這一派。華亭派亦名松江派。這是與吳門派有密切關係的山水畫派。天啓間唐志契在《繪畫微言》中論蘇、松品格同異時說：「蘇州畫論理，松江畫論筆。」可見明代山水畫至華亭派，更著重於用筆用墨的表現。華

⑨清方吉《偶題杜瓊山水卷》。

亭派的表現特點是用筆洗練、用墨清淡。今見董其昌的作品，便是如此。

在華亭（松江）地區的，尚有趙左的「蘇松派」，沈士充的「雲間派」。他們的美學思想和繪畫作風都是一致的。無非後人在稱派的名稱上沒有統一而已。

·婁東派·

婁東、虞山派，合而言之即「四王」。

「四王」中，王時敏、王鑑、王原祁爲江蘇太倉人，是故稱之爲「婁東」。王時敏等三王，有朋友，有門生，也有推崇三王的，被看成這一派主要畫家的有黃鼎、唐岱、華鯤、吳振武、王昱、方士庶、張宗蒼、董邦達、錢維城、王宸、王學浩等。其中又以黃鼎、唐岱、方士庶、王宸等較有名。有的用乾筆皴擦，淡墨渴染，具蒼鬱之趣，有的兼法宋、元，筆墨工穩，略變王原祁面貌，成爲婁東派中的院體畫家。

婁東派畫家，並非一成不變，有的則有明顯的華亭派遺意。

婁東派影響較大，後之所謂「小四王」、「後四王」，基本上沿婁東派這條線下來。但在「後四王」中，以王鳴韶，評者又以爲兼學虞山派。

凡是與婁東派有關的畫家，如王昱、王玖、王三錫等，又被稱爲「太倉傳人」。

·虞山派·

虞山、婁東，雖然各占山頭，但素來默契。在畫風上，並無嚴格區分，尤其在畫學觀點與審美情趣上，他們基本上一致。

凡居常熟的，如王翬、吳歷，稱爲虞山派。

虞山派的重要畫家有楊晉、蔡遠、胡節、蔡嘉、李世倬等，以楊晉、李世倬爲著稱。這一派畫家，有取材別致者，有取法董巨，用墨清淡者，亦有以老筆重墨又多乾擦者，總之，不出宋、元諸家的範圍。

在「四王」這一百多年中，如果從門庭的熱鬧情況而言，當以王翬爲最，來訪、來求畫者，遠至川蜀及湖廣，有的購到了石谷之畫，還想登「清暉」之門而見他一面。有人勸王石谷隱居，石谷家人不願意，認爲要想來見石谷的人，即使住到深山，也會「登山破門而入」⑨。

總之，婁東也好，虞山也好，其在歷史上的最大功績，還在於理順，

總結我國近千年來南宗(派)山水的體系及其模式，對畫學史作出了貢獻。

·新安派·

根據傳統說法，所謂新安派，即指「弘仁、查士標、孫逸、汪之瑞」四家。而這四家，又被稱之為「海陽四家」。

近人議論，新安派，應該在「海陽四家」中取其二，即取弘仁與查士標，另加之以程邃、戴本孝。而「海陽四家」之名照舊，這樣一來，「海陽」與「新安」之目，各有所謂，自不相亂⑫。

新安「處萬山之中」，有黃山之奇，又跨古來人文薈萃之宣、歙二州，所以新安畫家，以黃山為「營養」，得天獨厚。

新安派畫家，亦有人注稱為徽州派。他們在山水畫的創作上，成就很是顯著。弘仁之學雲林，都能自出新意，有所創造。程邃之善用乾筆皴擦，獨步一時，他如戴本孝、查士標、汪之瑞及孫逸等，守「新安」之門，而各有性格與面貌，有拙有巧。近代黃賓虹是歙人，他對家山的畫派，尤其重視，曾編《黃山畫苑略》，輯錄了一百四十多位畫家，並以為漸江及其畫派，是「清代文人畫之正宗」。

新安派的最大成就，還在於「敢言天地是吾師」。其精神支柱為儒、道、佛三種哲學體系的交錯。

·黃山派·

黃山派、新安派，因為那些畫家的活動彼此都有相關，所以往往糾纏不清。在明清之交，如「海陽四家」的弘仁、查士標、孫逸、汪之瑞，皆以畫黃山著稱，事實上黃山也無異於這些畫家的家山，所以有人以為他們即使被看作新安派，還是要承認他們為「開啓黃山畫派的先河」。

作為「黃山派」之目，則又不能不提到石濤，因為石濤在中年時代，即康熙十至二十年前後的十多年，也即石濤在三十至四十歲前後，他的主要活動在黃山、敬亭山一帶，還曾小住宣城。與梅清有交往。石濤在

⑪金慈英(海山)輯《虞山詩話·南田佳句》條。

⑫詳可參閱朱季海《新安四家新議》，引自《論
　黃山諸畫派文集》(1987年，上海人民美術出版
　社)。

《黃山圖》中題跋道：「黃山是我師，我是黃山友。心期萬類中，黃峰無不有……」。

　　正因爲這樣，美術史論界公認：應該有「黃山派」之目，黃山畫派的主要畫家爲弘仁、石濤、梅清、戴本孝，以及程嘉燧、鄭重、鄭旼、汪徽、吳士龍、程義、汪梅鼎等。

　　總之，黃山派、新安派，實在很難作黃河、長江之分。猶如婁東、虞山，如果放眼看大體，確是難辨。黃山派、新安派的畫家，同是以儒立身，學道參禪，愛畫黃山，喜寫白岳，渴筆亮墨，荒寒自然，而且他們都還具有明清文人畫家的典型風貌。

・武林派・

　　武林派，當以藍瑛爲主。

　　藍瑛，錢塘（杭州）人，因杭州又名武林，故以武林派目之。

　　藍瑛被稱爲浙派的殿軍，也被認爲武林派的開派者。

　　武林派的畫家，藍瑛之外，有如藍孟、藍深、藍濤及劉度、王奐、馮湜、洪都等。

㈡畫派贅言

　　明清畫派，名目繁多，本節所述，不過大略。

　　現在，只就一些既稱派，而在歷史上不顯者；又有一種雖未稱派，但又似乎不是無派無目者，例舉如下，也可知明清畫派的複雜。

・給以成雙成對相稱者・

　　二石──將石濤與石谿之名，取其「石」字，成一對畫僧。

　　二溪──將石谿與程青溪之名，取「溪」字，成一對。

　　二高──將高陽與高友之名，取其「高」字成一對。

　　二張──將張宏與張彥之名，取其姓成一對。

　　　　　　　　　　　⋮

・將某些畫家，作爲群體相稱者・

　　畫中九友──董其昌、楊文驄、程嘉燧、張學曾、卞文瑜、邵彌、

　　　　　　　　李流芳、王時敏、王鑑。

四畫僧——八大山人、石濤、弘仁、石谿。

金陵八家——龔賢、樊圻、鄒喆、葉欣、吳宏、高岑、謝蓀、胡慥。

三才子——歸世昌、李流芳、王志堅。

休寧三逸——吳拭、程敏德、查士標。

畫中十哲——李世倬、高翔、高鳳翰、董邦達、張鵬翀、李師中、

　　　　　　　王延格、張士英、允禧、陳喜樂。

玉山十三家——潘徵、歸世昌、許夢龍、沈宏先、張櫃、桂琳、沈

　　　　　　　楻、張炳、徐開晉、顧宏、許琰、龔定、姚曦。

　　　　　　　　　　　　　　　　⋮

· 其他各派 ·

揚州派——石濤

嘉興派——項元汴

姑熟派——蕭雲從

武進派——惲向、鄒子麟

江寧派——盛時泰（盛出文徵明門下，誤是吳門派的支流）

江西派——羅牧

新米派——劉壽（淮南人，學二米）

越山派——許璋（上虞人，字半珪，與王陽明有交往）

鎮江派——張崩、顧鶴慶（丹徒人）

　　　　　　　　　　　　　⋮

　　這裡只是舉例，餘不一一。有的小派，在畫壇上不起什麼作用。正由於「風氣所開，畫派林立」，多數為後人所定，本人自己稱派者倒少見。作為研究，對於傳統的流派，不必盡廢。因為，既分其派，多少可以反映某時某地某些畫家在某些方面有共通的地方。但是，情況也是極為複雜的。有的師承雖相同，由於吸收之長各有不同，所畫風趣便兩樣。加以每個畫家，自己先後有變化，素養有不同，畫派之間，又免不了相互

影響。凡此等等，都是使畫派發生錯綜變化的種種原因。所以在明代的山水畫家中，也就不免產生這派跨那派，那派跨這派，或兼兩派之長而又另成一派者。

畫派示意圖

・浙派・

1. 戴進

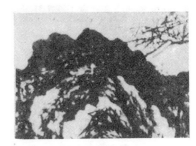

2. 倪端

3. 夏芷

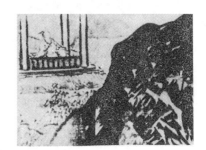

4. 王諤

5. 朱端

1.吳偉

2.張路

3.汪肇

4.鍾禮

5.蔣嵩

1. 沈周

2. 文徵明

3. 陸師道

4. 錢穀

5. 謝時臣

1. 周臣

2. 唐寅

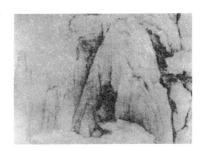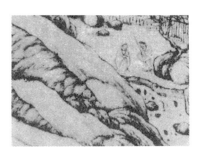

3. 仇英

4. 陳祼

5. 沈碩

·華亭派·

1.董其昌

2.顧正誼

3.宋旭

4.趙左(蘇松派)

5.沈士充(雲間派)

1. 王時敏

2. 王鑑

3. 王原祁

4. 錢維城

5. 王宸

1. 王石谷

2. 吳歷

3. 楊晉

4. 李世倬

5. 蔡遠

第八章 明、清的繪畫

中國畫繪通史

1. 弘仁

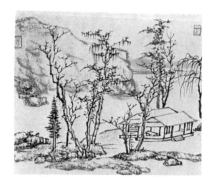

2. 查士標

3. 汪之瑞

4. 孫逸

5. 程邃

· 黃山派 ·

1.石濤

2.梅清

3.戴本孝

4.鄭旼

5.程嘉燧

中國畫繪通史

第八章 明、清的繪畫

1. 藍瑛

2. 劉度

3. 藍孟

4. 藍濤

5. 藍深

中期花鳥畫

中期花鳥畫，有所發展，但是它的發展是錯雜的。

中期花鳥畫的發展趨勢分三個方面：一是，專業花鳥畫的進展，尤其清初的宮廷的畫家，以及如沈銓等的創作，他們以花鳥畫家爲己任，認眞嚴肅地爲花草、爲鳥獸寫照傳神，至今流傳的作品也不少；二是，一般士大夫，以畫梅、竹、松、菊爲自娛，如隆慶時，鄭夢禎成舉人，萬曆時傅光宅、趙夢白登進士後，都喜歡「點染成卉而自得其樂」。天啓間，黃汝亨書《嘯賦》後對在座客人說起：「吾朝嘉靖後，士人落墨點染成風，山水之外，尤喜作雜花野卉，無論寫迎風承露，或風前斜枝，皆抒情之作，文人雅趣，今見之者悅目清心。」這些畫，純屬文人逸筆戲墨，作者雖然不以此爲專業，而且畫名也不大，但這樣的畫家，人數不少，在士大夫中影響很大；三是，介於上述兩者之間的如周之冕、惲南田即如此。惲的審美情趣，完全是文人畫的情趣，由於他在花鳥、山水等方面，都有道地的功力，他不想成爲行家，卻達到了行家的本領，所以他的花卉畫，是一種「戾兼行」，已被人們承認爲「惲派」，類似這種情況的，屬於第三種。在中期花鳥畫的發展中，當以第三種的勢力爲最大。

陳淳

陳淳(公元 1482～1544 年)，字道復，號白陽山人，長洲人。少年作畫以元人爲法，深受水墨寫意的影響。及長，學畫於文徵明。他的寫生畫，一花半葉，有疏斜歷亂之致。現存作品《松菊圖》、《葵石圖》、《菊花圖》、《折枝柿》、《瓶蓮圖》以及扇面《花卉》，正是這種畫法的表現。所畫質樸，還可以看出受沈周畫法的影響。他的《梧桐萱石圖》，用墨設色，則如徐沁所謂「淺色淡墨之痕俱化矣」。

王世貞在《弇州續稿》中曾說：「勝國 (元朝) 以來，寫花卉者無如吾吳郡，而吳郡自沈啓南 (周) 後，無如陳道復 (淳)、陸叔平 (治)。」在

明　陳淳

葵石圖

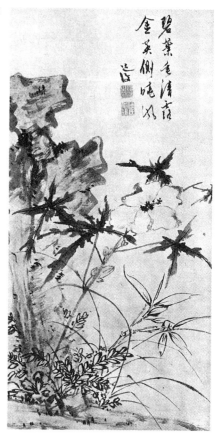

明　陳淳

折枝柿，局部

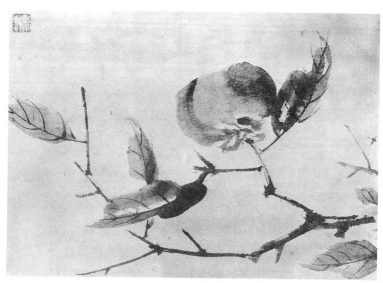

表現上，林良寫意，還不免帶有院體之風；陳淳寫意，淡墨欹毫，獨創面目。在寫意花鳥方面顯得更有貢獻。近代畫家如蒲華、吳昌碩、齊白石在詩文題畫中，都提到師法於白陽與青藤，並對白陽、青藤作極高的評價。

　　陳淳繪畫亦有不足之處。王世貞為了讚美周之冕的繪畫，曾說道：「道復妙而不真，叔平真而不妙，周之冕似能兼攝二子之長。」[93]說他畫得「不真」，似過分，但是王世貞說他所畫「平平未顯逸趣之處」，不無理由。

　　陳淳花鳥，當屬文人雋雅一路。其子陳括，字子正，畫花卉更為逸放。屬於此派者，有張元舉、姚裕、吳枝、林存義、林梅、陳嘉言等。

　　稍後有陸治 (公元 1496～1576 年)，字叔平，號包山，嘗遊文徵明門。山水亦精，畫花鳥得徐、黃兩家之長。所畫大幅《秋耀金華》與扇面《荷花翠鳥》用筆鬆動，點墨秀麗，其為敷色，也很精妍。與陳淳同為明代中葉的大家。

徐渭

　　徐渭(公元 1521～1593 年)，字文長，號天池，又號青藤，浙江山陰(今紹興)人。畫史以白陽、青藤並稱。他不僅是一個開大寫意畫派的傑出畫家，而且是一個有名的劇作家。他的雜劇《四聲猿》，得到湯顯祖、王驥德等曲學家的一致讚許。曾與謝時臣、陳鶴、沈仕等交往。四十歲左右，在兵部右侍郎兼僉都御史胡宗憲幕中任事，參與過東南沿海的抗倭行動，並在詩文中熱情地歌頌了抗倭愛國的英雄。徐渭一生潦倒，八次鄉試都未考中，灰心功名。一度精神失常，致誤殺妻子而被捕，過了七年的監獄生活。出獄之後，已是五十三歲，才真正開始他一生具有歷史意義的文學藝術的創作活動。他的許多重要作品，都在這個時期產生。卒年七

[93]見《弇州續稿》。

十三歲，正所謂「南腔北調人歸去，東倒西歪屋窈冥」，傳其彌留之時，破絮蓋身，草草地埋葬在山陰的木柵山。

徐渭一生的不幸，與當時社會環境分不開。在他的實際的經歷中，使他對世俗人情有了較清醒的認識。平素生活比較狂放，對權勢，不嫵媚。當道官來，求一字不可得。他的這種情緒，有的在書畫中反映出來，如題《螃蟹》道：「稻熟江村蟹正肥，雙螯如戟挺青泥，若教紙上翻身看，應見團團董卓臍。」這是對權貴的憎恨與輕蔑。題《葡萄圖》道：「半生落魄已成翁，獨立書齋嘯晚風，筆底明珠無處賣，閒拋閒擲野藤中。」他那不得志的心情，正於此詩中充分流露出來。他在無可奈何之時，曾經「忍饑月下獨徘徊」。

徐渭以水墨大寫意作花卉，奔放淋漓，追求個性的解放，所畫「無法中有法」，「亂而不亂」。在他那隨意揮寫的花草上，都可以見出筆墨的微妙變化，具有秀逸情趣，他題畫梅道：「從來不見梅花譜，信手拈來自有神，不信試看千萬樹，東風吹來便成春。」這也講出了文人大寫意的繪畫作風，這裡也透露了畫家不願墨守成法的創作精神。現存作品《牡丹蕉石圖》、《石榴》、《雪蕉圖》與《墨花圖》卷，都是筆酣墨飽，淋漓盡致。在墨法水法上邊，徐渭是下足功夫的。他畫墨牡丹、葡萄、荷花、芭蕉以至有些山水，不是水破墨，便是墨破水，由於他慣用生紙，不便凝水，所以在潑墨之後又鋪水，尤其是他所畫的《牡丹蕉石圖》，紙本、水墨，縱 120.6cm，橫 58.4cm，為上海博物館珍藏，這幅畫上所留水漬的韻味，無異如善釀清醇之有味，確非常人所能達到。紹興是江南水鄉，這位生長在那裡的畫家，他沒有辜負家鄉的水，遂在畫上盡情地潑、點、漬、破，成為十七世紀一種既富活力又富特色的南方文人畫。

徐渭曾寫詩道：「不求形似求生韻，根拔皆吾五指栽。」正是他對自己畫風的寫照。這種說法，與元代倪瓚的「不求形似，聊寄胸中逸氣」是同一種觀點。他的所謂「不求形似」，其實是指「不似之似」。他的書法，造詣很高，其跌宕縱橫的筆姿，有助於繪畫藝術的巧妙變化。如畫墨荷、葡萄，似狂草，大刀闊斧，縱橫馳騁，沒有他的書法功力是難以達到的。清代鄭燮（板橋）見到他的作品，讚嘆不已。曾以「五十金易天

明　徐渭

葡萄圖

池石榴一枝」，還刻了一方「靑藤門下走狗」的印，作爲自己的書畫閒章。
近代齊白石在提到徐渭時，竟說自己「恨不生三百年前」爲「靑藤磨墨
理紙」。這些，都足以反映徐渭的繪畫對後人的影響。

　　陳淳、徐渭是明代寫意畫家中的傑出者，他們的作品，正是文人畫
在花鳥畫方面重要發展的標誌。他如王問、魯治、曹文炳、葉大年等，
瀟灑放縱，秀逸情趣，也都在水墨寫意方面，作出了他們的努力。
　　又有裴日英，字文璧，浙江台州（臨海）人，居杭州，性愛竹，雖能

著色花，但其水墨竹石，撇捺成風，再鋪以淡墨，滿紙氤氳。故於此附誌。

周之冕

　　周之冕(公元1521～？年)，字服卿，號少谷，長洲人。他的家中飼養各種禽鳥，朝夕詳察，因而熟識禽鳥的動靜。他的畫法，王世貞以其取陳淳、陸治二家之長，兼工帶寫，創「勾花點葉派」。他的繪畫如《芙蓉鴨圖》、《墨花》卷，可以代表這一畫派的特點。《墨花》卷，作於萬曆壬

明　周之冕
芙蓉鴨圖

寅（公元1602年）秋月，寫雞冠、芙蓉、桂花、菊、水仙、靈芝、梅花、秋葵等，清雅純樸，他在繪畫上的功力、風趣、特色，都得以體現。其婿郁喬枝勤摹其畫，可以亂眞。還有王維烈、劉奇、王醴、孫淼、陸禹言等，都學他的畫法。更有莆田人柯士璜，畫法也屬周之冕的勾花點葉派，所畫《芭蕉圖》，水墨淋漓，氣勢甚壯。

明代花鳥畫，勾花點葉外，有純用沒骨法，或雙鉤法，亦有水墨淡彩者。到了明代晚期，這種種表現，都向著寫意畫方面作出了努力並獲得了發展。

惲格

惲格（公元1633～1690年），字壽平，又字正叔，號南田，又號白雲外史，武進人。是清初最有影響的花鳥畫大家，被稱爲「寫生正派」，大江南北，極爲推重。入清後，「不謁當世」，終身以繪畫謀求生活。詩書畫稱三絕。初善山水，與王翬爲友，「自以爲不能及，因捨山水而學花竹禽蟲」。但是他一生的畫學心得，大多寫在山水畫跋中。

明末清初，花鳥畫法，多以沈周、陳淳、陸治、周之冕諸家爲宗。及惲格出來，遂改變畫風，方薰在《山靜居畫論》中說：「南田氏得徐（熙）家心印，寫生一派，有起衰之功。」方又說：「元明寫生家多宗黃要叔（筌）、趙昌之法，純以落墨見意，勾勒頓挫，筆力圓勁，設色妍靜。舜舉，若水後之冕、叔平、沱江各極其妙，時人惟陳老蓮能之。南田惲氏畫名海內，人皆宗之，然專工徐熙祖孫一派，黃、趙之法，幾欲亡矣。」惲格畫風，祖述北宋徐崇嗣一派的沒骨寫生，有著明麗秀潤的特色，稱爲「常州派」，亦稱「南田派」或「惲派」。

惲格畫花卉，自謂「徐家傳吾法」，又說「春風桃柳，霜天梅菊助我神」。所以他的「灌花南田，玩樂苔草」，對他的創作來說，是有很大幫助的。惲格花卉，其渲染點綴，有蓄筆，有逸筆，所以畫雖工細，亦饒機趣。他的畫法是一種「點花粉筆帶脂，點後復以染筆足之」的特點。方薰以爲「前人未傳此法，是其獨造」。

惲格傳世作品極多，如《紅梅山茶圖》、《梅竹圖》、《玉堂富貴圖》、

明　惲格

花卉册，之一

明　惲格

花卉册，之二

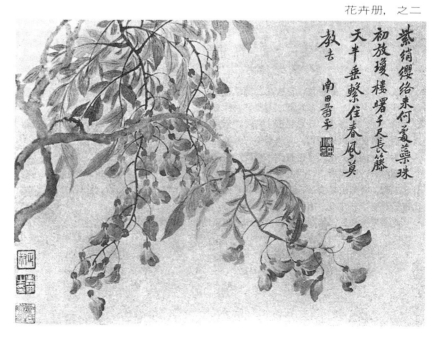

《桃花圖》及《三友圖》等，筆墨潤秀，彩色清麗，雖然隨意點之，但神趣自足，極生動之致。後來摹仿他的畫法者，有的只注意賦色明淨，用筆流暢，以致精意不傳，便產生柔靡不振的流弊。

傳惲格畫者，記載可查，近百人之多，足證此派傳播之廣與影響之深。此派中如唐芠，字于光，又字子晉，武進人，畫風與南田極似，平

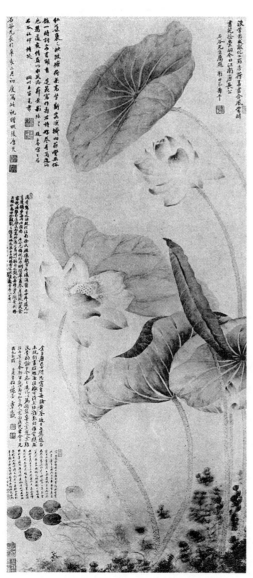

清　唐芠

紅蓮圖

清　馬元馭

枇杷圖

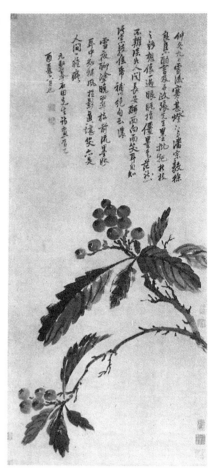

日喜畫，設色清麗之處，時人謂之「惲色」。又如繆椿，字丹林，號東白，以其「宗甌香（惲格）而稍易其法」爲貴，且有「繆派」之稱，成爲「常州派」的支派。還有章紳、馬元馭、張子畏、惲標、惲冰，後之戴公望、周笠、楊燦、陶洪等，所畫花卉，都得南田神趣。乾隆時名重一時的華喦，亦受南田影響。

王武

　　王武（公元 1632～1690 年），字勤中，號忘庵，蘇州人。是清初南方有名的書畫收藏家。兄王會亦善畫花卉，武早年受兄影響。十五歲作巨幅

畫，便「使觀者嘆絕其妙」。及成家，評者以爲前輩陳淳、陸治「不能過
也」。當時王時敏對其作品，極爲稱讚，認爲「近代寫生，率有院氣，獨
勤中神韻生動，在妙品中」。

　　王武所畫，功力深厚，有的作水墨沒骨，有的作勾勒清淡，多取周
之冕、陸治畫法，只在點筆方面有所發展。秦祖永評其創作「位置宏穩，
賦色明麗」。現存《紅杏白鴿圖》、《白頭三友圖》、《天竹水仙圖》等，便
有清雅之趣。其畫《虞美人圖》，則又別具風采。尤在康熙、雍正間，當
「南田派」(「常州派」)繪畫左右畫壇時，王武能稱譽一時，其成就可想而
知。

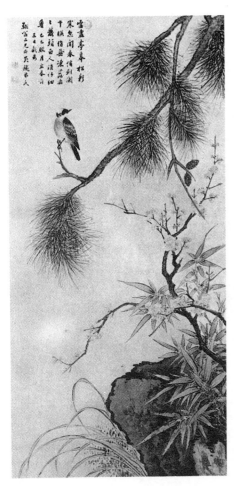

清　王武

白頭三友圖

蔣廷錫

　　蔣廷錫(公元 1669～1732 年)，字揚孫，號南沙，又號西谷、靑桐居士，常熟人。所畫參宋人各家畫法，有極工細之作。並取陳淳、徐渭遺意，也有水墨粗放之作，以後者爲佳。評者謂其所畫花鳥，「風神生動，意度堂堂」。

　　他畫《芙蓉鷺鷥》、《柳蟬圖》，甚得其妙，畫法亦較別致。他的《蠟梅水仙圖》是其晚年之作，放逸而有韻致，頗得意筆寫生之趣。秦祖永以爲南沙「頗有南田餘韻」，當指他中年以前的作品。戊戌年，康熙五十七年(公元 1718 年)，蔣廷錫作《牡丹》扇面，花葉烘染，有光暗的表現，並在畫上題寫著「戲學海西烘染法」，說明其已受西法影響，而且也喜歡在花卉作品上嘗試這是清初畫家在畫法受西洋畫法影響的明證。又庚子年，康熙五十九年(公元 1720 年)，蔣五十多歲，作《歲歲久安圖》與《桃花鸚鵡圖》，頗見功力。當時有人專爲他代筆，流傳作品，眞跡絕少。

　　當時比他年長一點的陳舒，所畫花卉，也在陳淳、周之冕之間。

清　蔣廷錫
牡丹扇面

清　蔣廷錫

桃花鸚鵡圖

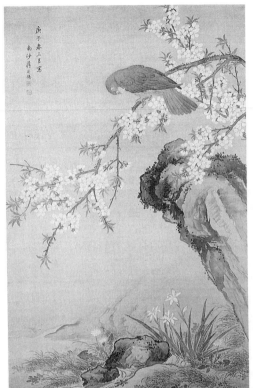

清　陳舒

荷花圖

鄒一桂

鄒一桂(公元 1686～1772 年)，字原褒，號小山，又號讓卿，晚號二知老人，無錫人。雍正時傳臚。評者以爲清初花卉，「南田之後，惟有小山可媲美」。所畫花卉，有重粉點瓣，復以淡色籠染者；亦有設色清淡，暈染潤滋者。其畫《藤花芍藥圖》、《白梅山茶圖》、《雙清圖》等，分枝布

清 鄒一桂

白梅山茶圖

葉，條暢自如，深淺合度，是一種設色明淨之作。有一些作品，評者以爲「染行家習氣」。

鄒一桂著有《小山畫譜》，並謂「昔人論畫，詳山水而略花卉」。他在這部作品中，提出了「畫有八法，四知」⑨，也提出了「畫忌六氣」、「兩字訣」⑨等，都是專論花卉畫法，產生了一定影響。

沈銓

沈銓（公元 1682～1761 年）⑨，字衡之，號南蘋，浙江德清人。少時家境貧寒，跟父親學紮紙花、紙冥屋的手工藝，至二十歲左右，才專門從事繪畫，並以此爲生計。曾受日本國王之聘，於公元 1731 年偕弟子鄭培（字山如，號古亭）、高鈞等東渡日本，留海外三年。日本謫傳沈銓畫法的有熊斐，其他如熊斐明、江越繡浦、鶴亭、眞村斐瞻、宋紫石、建部綾足等。沈銓在日本繪畫史上占有一定地位。

相當於我國明末清初的日本江戶時代，長崎是日本從海外文化輸入的唯一地方。長崎有好多畫派，其中有三派，都受中國東渡畫家的影響·而產生。除了受畫僧逸然影響的「北宗畫派」，受伊海（孚九）⑨、費瀾（漢

⑨八法，指：章法、筆法、墨法、設色法、點染法、烘暈法、樹石法、苔襯法。四知，指：知天、知地、知人、知物。

⑨畫忌六氣，指忌：俗氣、匠氣、火氣、草氣、閨閣氣、蹴黑氣。兩字訣，即是：一活，二脫。

⑨沈銓有兩人。另一人是：沈銓，字師橋，號青來，天津人，山水師沈周，花卉學惲格。善畫人物。畫有《災荒冊》，描寫康熙間廣東災情，內有《菜色圖》、《難食圖》、《鬻兒圖》，頗寫實，萬民痛苦之情畢露。

⑨公元 1720 年到日本的伊孚九。日本的町田甲一著《日本繪畫史》，認爲他是「日本文人畫的先導者」。

源）、江稼圃（大未）⑱影響的「文人畫派」外，便是受沈銓影響而形成的「花鳥寫生畫派」。

　　據日本美術史家著述，承認日本進入江戶時候，出現「圓山、四條派」的「寫生畫派」，它是「吸收了中國明清院體畫風格的寫實主義和西洋畫風的寫實主義，創作了純日本式寫實主義的繪畫作品⋯⋯」圓山應舉「從來到長崎旅居的中國清代畫人沈南蘋（銓）等人的作品中，學習了中國院體風格的寫生技法」⑲，日本美術史也還承認，當時在京都的畫派中，就有「南蘋派」，也還有「逸然派」⑳。

清　沈銓
松鶴圖

⑱江稼圃，字連山，又字大未，名泰交，稼圃
　是其號，以號行。浙江杭州人，嘉慶九年（公
　元 1804 年）東渡至日本長崎。善山水，亦畫人
　物，多用意筆，日人以為他是「日本南畫的
　指導者」。

⑲⑳莫邦富譯，日本町田甲一《日本美術史》，
　（1988 年，上海人民美術出版社）。

沈銓的影響，不僅是客居日本的期間，而且是沈銓離開日本近百年，都還有日本畫家私淑其畫，如長崎的木下逸雲即是一例。

沈銓的從子沈天驤得其家法，又有汪清、陸仁心等，皆傳「南蘋工麗之致」，汪清畫《松鶴圖》，款書「與山如（即鄭培）同門」⑩。

沈銓工畫花卉翎毛，亦能走獸。取北宋黃家畫法，工致精麗，敷色穠豔，並極勾染之巧。所畫《五倫圖》、《柳陰驚禽》、《松鶴圖》等無不生動有致。充分表現出他有深厚的寫生功力。

在此時期，花鳥畫家名家，尚不乏其人，如邵彌、金俊明、趙焞夫、諸昇、沈樹玉、吳博垕、王士、張問陶、蔣溥、姜恭壽、張敔、張賜寧、方薰等，或工或寫，或敷彩，或水墨，都有一定成就。其他有如萬上遴、

明　無款

百雁圖，局部

⑩見黃賓虹《虹廬畫談續錄》稿。汪清字若水，安徽歙縣人。

清　萬上遴

梅花，局部

清　方亨咸

紅樹翠雛

明　藍瑛

花鳥扇面

清　藍深

梅花雙鳥，局部

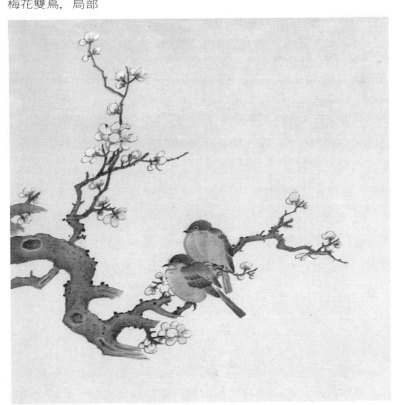

方亨咸以及藍氏的後裔。又如李因、陳書、馬荃等女畫家，稱「閨秀名家」，亦爲時人所重。嘉慶時，薩克達（公元1767～1827年），字介文，號觀生閣主人，爲滿族女畫家，善畫工筆花鳥草蟲，亦能指墨，聞名一時。

在這個時期，還有一些既不屬「正統」的，也不是「馳騁筆墨」、「以畫爲野戰」的畫家。例如曹雪芹、程偉元等。

曹雪芹是古典文學巨著《紅樓夢》的作者。他在著作之餘，「愛將筆墨逞風流」。他的好友張宜泉有詩贈給他，說他「門外山川供繪畫，堂前花鳥入吟謳」。他畫有《石圖》，他的朋友敦敏有《題芹圃畫石》詩：「傲骨如君世已奇，嶙峋更見此支離。醉餘奮掃如椽筆，寫出胸中塊壘時。」魯迅在《中國小說史略》中提到，曹雪芹「生於榮華，終於苓落，半生經歷，絕似『石頭』」，所以他畫的《石圖》，便是他胸中的「塊壘」。惜此畫今未見。

這個時期的花鳥畫，還以活動於揚州的畫家和金農、鄭燮、李方膺、李鱓、羅聘等影響較大。他們被稱爲「揚州八怪」，亦即揚州畫派。他們發揮了獨創精神，名振南北，各有貢獻於畫史。

「揚州八怪」繪畫

「揚州八怪」，據《甌鉢羅室書畫過目考》載，「八怪」是指金農、黃愼、鄭燮、李鱓、李方膺、汪士愼、高翔、羅聘八人。此後說法不同，又有將華嵒、高鳳翰、陳撰、閔貞、李勉、邊壽民以至楊法等，也作爲「八怪」之列。據揚州人的說法，「八怪」就是奇奇怪怪，與「八」的數字關係不大。所以「揚州八怪」，八人也好，九人也好，就是十五人也好，反正是這些「怪」畫家，或稱之爲「揚州畫派」，或稱之爲「揚州畫家」。這十五個畫家，多數畫花鳥、梅竹，亦有善人物或山水的。但對於花卉，他們無人不擅長。

■金農

金農（公元1687～1764年），字壽門，號冬心先生，別號金吉金、蘇伐羅吉蘇代羅、昔耶居士、心出家盦粥飯僧等。浙江錢塘（杭州）人，久居

揚州。平生以「布衣」自樂，未曾做官，薦舉其爲博學鴻詞科未就。一度生活窮困，托袁枚代售畫燈，未得成事，袁枚曾覆信云：「奈金陵人但知食鴨臚耳，白日昭昭，尚不知畫爲何物，況長夜之悠悠乎。」⑩性好遊歷，曾先後至齊、魯、燕、趙、秦、晉、楚、粵諸名勝，飽覽名山大川，考察各地的人情風俗。不少著作，都說他「性情逋峭，世多以迂怪目之」。工詩，長書法，其分隸小變漢法。張庚《畫徵續錄》、蔣寶齡《墨林今話》等，都說他五十多歲，「始從事於畫」。李斗《揚州畫舫錄》中記其「畫竹師竹石老人 (文同)」，「畫梅師白玉蟾 (葛長庚)」。用筆簡樸，常以淡墨乾筆作花卉小品。尤善梅花，自說「畫江路野梅」，有時作枝幹橫斜，花蕊繁密，氣韻靜逸。有時作梅枝欹斜歷亂，花朵疏疏落落，又得一種別致。

<div align="right">

清　金農

墨梅

</div>

⑩見《小倉山房尺牘》。

寫山老顯尚有壯心譬之于人不無日
暮途窮之歎世間罷羸者觀之踏踏
然同一傷感乎又題一詩聊以解嘲詩
曰古今戰場中數箭瘢悲涼老馬憶桑
乾而今衰草斜陽裹人作牛羊一例
看七十五叟杭郡金農畫記

清　金農

老馬圖

　　金農亦畫山水，畫佛，畫馬，又長於題詠，如其七十二歲（乾隆二十三年，公元 1758 年）初春所畫的墨梅，上題長詩曰：「蜀僧書來日之昨，先問梅花後問鶴，野梅瘦鶴各平安，只有老夫病腰脚。腰脚不利嘗閉門，閉門便是羅浮村。月夜畫梅鶴在側，鶴舞一回清人魂，畫梅乞米尋常事，那得高流送米玉，我竟長饑鶴缺糧，攜鶴且抱梅花睡。」詩皆寄意，畫風自成一格。

■黃愼

　　黃愼（公元 1687～1772 年），字恭懋，號瘦瓢，福建寧化人。少時家貧，一生布衣，寓居揚州賣畫自給。早年師法上官周，畫多工筆人物。中年以後，變爲粗筆揮寫。所作人物、仙佛外，常取材於民間生活。曾畫《群乞圖》，也畫漁民、纖夫，與當時專畫富貴人家者有所不同，表現了他的「異端特質」。鄭燮有詩題他的畫道：「愛看古廟破苔痕，慣寫荒崖亂樹根。畫到情神飄沒處，更無眞相有眞魂。」他畫人物，用筆流暢，未見秀俊。不若他畫的花鳥、草蟲，頗能逸趣橫生。他的花鳥畫有《石榴》、《瓶

清　黃慎
老人對坐圖

清　黃慎
蘆鴨圖

梅圖》、《花果冊》、《籬菊圖》、《柳蟬圖》等。其所畫《溪鴨圖》，寫柳溪中二鴨游在水上，由於二鴨的動態畫得妙，雖不見其畫水而有水。有句云「只畫魚兒不畫水，此中亦自有波濤」，即是此謂。邵松年在《古緣萃錄》中說他「用筆奇峭」，至於被認為「非正宗，自寫出一種幽僻之趣」，正說出了他在花鳥畫上的一點創意。

■鄭燮

　　鄭燮(公元 1693～1765 年)，字克柔，號板橋，江蘇興化人。少時家貧，中秀才後，坐教蒙館。雍正時舉人。乾隆元年中進士。任范縣、濰縣知事。為官時，當時鬧饑荒，他為民眾申請賑濟救災，得罪地方大吏，以致「烏紗擲去不為官」。去官之時，「囊橐蕭蕭兩袖寒」。長期賣畫於揚州。

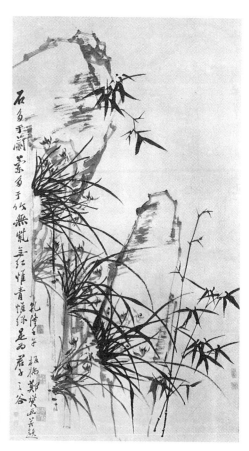

清　鄭燮
蘭竹圖

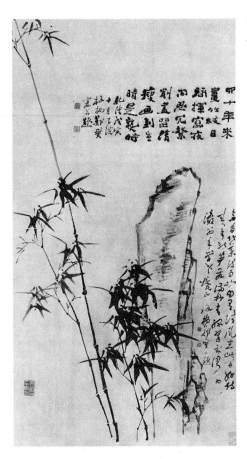

清　鄭燮
竹石圖

　　鄭燮既得中功名，也做過官，但對社會現實，時表不滿。就是對科舉制度，他也有自己的看法。在文藝創作上，他主張「自出己意」，鼓吹發揮個性。「不仙不佛不聖賢，筆墨之外有主張」。他的思想情緒，往往藉藝術創作來發洩。他說自己「三日不動筆，又想一幅紙來以舒其沈悶之氣」。他最工蘭竹，清勁秀逸，頗得蕭爽之趣。秦祖永說他的繪畫，「筆情縱逸，隨意揮灑，蒼勁絕倫」。他所畫的畢竟是蘭竹，所以他的有些表現，只好藉詩與跋來補其畫意。他的畫藝，秦祖永在《桐陰論畫》中議論道：「此老天恣豪邁，橫塗豎抹，未免發越太盡，無含蓄之致，蓋由其易於落筆，未能以醞釀出之，故畫格雖超，而畫力猶粗。」這是對鄭燮作畫比較中肯的評論。事實確是如此，因爲鄭燮描繪之妙，全露其外，

較少內美。

　　鄭燮書法有別致，雜用篆、隸、行、楷，自稱「六分半」。人有稱其「亂石鋪街」體，所以看來大大小小整整斜斜，即是他的書體。

　　鄭燮一生畫竹最多，次則蘭、石，但也畫松畫菊，是清代比較有代表性的文人畫家。

■高鳳翰

　　高鳳翰（公元 1683～1748 年）⑩，字西園，號南阜，又號南村，山東膠州人。曾任歙縣縣丞，又任績溪知縣。當他任泰州巡鹽分司時，因盧見曾的案所累，被誣入獄。受審時，在堂上慷慨陳辭，自白其冤，但在刑部獄中，仍不免遭受苦刑，以致他的右臂，永患疾病。從此以左手作畫寫字，自稱「丁巳殘人」。

清　高鳳翰

雪竹圖

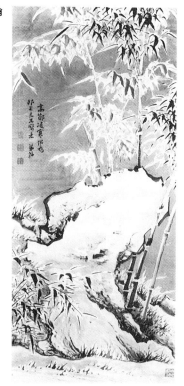

⑩高鳳翰卒年，一作公元 1749 年。

高畫山水，縱逸不拘成法。擅長花鳥，筆致奔放，用色尤為別致。他的《梅花圖》、《鳥鳴春樹圖》，及冊頁梅、竹、芭蕉、銀杏圖等可以代表其畫風。

■李鱓

李鱓（公元1686～1762年）⑩，字宗揚，號復堂，又號懊道人，江蘇興化人。康熙五十年中舉人。曾供奉內廷，後任山東滕縣知縣，因負才使氣，觸犯權貴，棄官為民。鄭燮說他：「兩革科名一貶官，蕭蕭華髮鏡中寒」，可以想見其生活的變化。後在揚州賣畫自給。他對自己的遭遇，

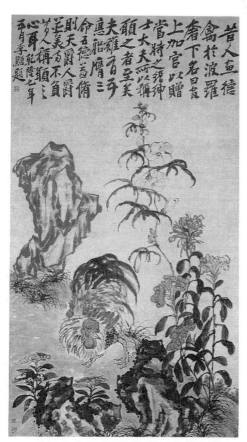

清　李鱓
德禽圖

⑩李鱓生年，一作公元1692年。

用克制態度去應付，往往以「騎馬看天」來解之。他自題《梧桐蕉竹圖》的詩，足以說明他的這種心情：「消夏荒齋拮捧修，蒸人暑氣我能收，請看墨筆如雲起，冷雨涼風竹樹秋。」

　　他學畫於蔣廷錫，又是高其佩的弟子。從其傳統淵源來說，出自林良、陳淳、徐渭諸家。他能自放胸臆，由工筆轉爲粗筆。設色較爲淸雅，有「水墨融成奇趣」的特色。他的作品《土牆蝶花圖》、《芭蕉萱石圖》、《芍藥圖》、《玉蘭圖》等，有縱橫馳騁不拘繩墨的長處，這些作品，可以代表他的畫風。他在早年學習工筆的功力，於此得以體現。

■李方膺

　　李方膺（公元 1695～1755 年）[⑮]，字虬仲，號晴江，又號抑園、秋池、桑苧翁、白衣山人等，江蘇南通人。在他先後任知縣時，卻因得罪於直接上司，終於被劾去官。爲人傲岸不羈，一度入獄。

　　李工畫梅，亦善畫松、菊、蘭、竹，偶爾畫魚、蟲，蔣寶齡以爲「縱橫跌宕，意在靑藤、白陽之間」。他的有些作品，作風近似八大山人。他的《墨梅圖》、《梅花圖》、《雙魚圖》，可以見其畫風的特點。他又曾畫《風竹圖》、《風松圖》，表現其倔強的性格，有一定的寓意。袁枚對他的畫梅很欣賞，以爲「山人畫一枝，春風不如兩手速，萬樹不如一紙奇。風殘花落春已去，山人腕力猶淋漓」[⑯]。生平喜歡梅花，對盛開梅花他要看，未開或凋謝的梅花他也細細地看。他曾賦詩道：「觸目橫斜千萬朵，賞心只有兩三枝。」這是畫家對畫梅取捨的嚴格要求。與石濤的所謂「搜盡奇峰打草稿」，都是一個道理。畫家對於客觀景物要細緻認眞地觀察，還要細心嚴格地選取，只有這樣，才能做到更好的藝術槪括。

⑮李卒年，袁枚撰《李晴江墓誌》作公元 1754
　年。但現存李畫《松菊》、《梅花》款書，皆
　署乾隆二十年（公元 1755 年）作。

⑯袁枚《小倉山房詩集》卷一〇。

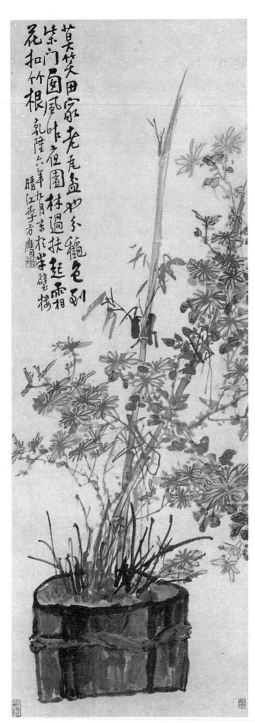

莫笑田家老瓦盆和多醞色新
柴門園風即在園林過扶起霜相
花扣竹根

乾隆六年九月寫於半諧樓
晴江李方膺

清　李方膺

盆菊圖

■汪士慎

汪士慎(公元 1686～1759 年)，字近人，號巢林、溪東外史。安徽休寧人，寓居揚州，是一位「愛梅兼愛茶，啜茶日日寫梅花」的畫家。終生布衣，晚年一目失明，厲鶚說：「一目盲似杜子夏，不事王侯忿瀟灑。」工詩善書。所畫隨意點筆，清妙多姿，不論畫梅、畫水仙、畫蘭、畫竹都如此。

清　汪士慎
松石圖

■高翔

高翔(公元 1688～1753 年)，字鳳岡，號西唐，又號犀堂，揚州人。終生布衣。年輕時，可能見到過石濤。李斗《揚州畫舫錄》中載：「石濤死，西唐每歲春掃其墓，至死弗輟。」他的畫，初法弘仁，又取石濤的忿縱筆意。不但善山水，還能畫肖像，花卉也有別致。所畫《石榴花圖》、《紅梅》，清脆雅潔，意趣簡淡。

清　高翔

揚州即景冊，之一

■羅聘

　　羅聘(公元 1733～1799 年)，字遯夫，號兩峰，又號金牛山人、花之寺僧、衣雲道人、蓼州漁父等。原安徽歙縣人，後遷居揚州。是金農的入室弟子。終生布衣。妻方婉儀(白蓮)，子允紹、允纘，善於畫梅，有「羅家梅派」之稱。生平好遊歷，曾到過越、楚、齊、豫、燕、趙等地。他的畫《劍閣圖》，不落常套，說是「得造化之助」。他既能畫人物、佛像，也能畫山水，又能畫花卉、蔬果及梅花、竹等。筆調奇特，風格自創。他畫《鬼趣圖》，別出心裁，名重一時。在花卉畫中，如《薔薇多刺圖》，設色清雅，上有題句：「莫輕折，上有刺，傷我手，不可治，從來花面毒如此。」在《竹裡清風圖》中，表示出這個「布衣」嚮往「清淨之境」，但又慨嘆「此間乾淨無多地」，對當時的社會現實，有一定的不滿情緒。他畫老師金農的午睡像，反映了他對「世間同夢」的嚮往。總之，羅聘的構思奇特，形象也偏於「怪」，正如吳錫麟所說，羅是「五分人才，五分鬼才」，所謂「鬼才」，意即人間難得之才。

清　羅聘

鬼趣圖，局部

清　羅聘

鬼趣圖，局部

■華喦

　　華喦(公元 1682～約 1762 年)，字秋岳，號新羅山人，福建上杭白沙村人。幼年讀過「蒙館」，後失學。在造紙坊當過小徒工，在景德鎮爲瓷器作畫。僑居揚州較長。所畫筆意，縱逸駘宕，極富生趣。工畫山水、人物，他的《天山積雪圖》，可以代表。他的花鳥，秀麗出衆。當時與惲格並駕。他的作品《鳥鳴秋樹圖》、《林梢雀躍圖》、《鳥悅明花圖》、《桃潭浴鴨圖》等，設色清麗，抒寫極爲自然。他畫花枝，用筆細挺，由於功

清 華喦

鍾馗嫁妹圖

清　華嵒

村童鬧學圖

清　華嵒

竹雀

夫到家，使人感到這些枝條似有彈性。在揚州畫派中，華嵒的影響較大。
不僅影響於當時的揚州，對清代中葉以後的花鳥畫影響更大。

■陳撰

　　陳撰(生卒未詳)，字楞山，號玉兒，浙江寧波人。乾隆元年被薦舉博
學鴻詞科，拒不應試。居揚州，常與汪士慎、高翔、厲鶚等往還。所畫
蕭疏閒逸，花卉曼妙多姿，與李鱓齊名，稱「復堂玉兒」。有《梅竹圖》、
《菖蒲圖》傳世。

■閔貞

　　閔貞 (公元 1730～？年)，字正齋，江西人 (一說湖北人)，相傳他在京
師，有權貴勒令其作畫，他寧願受辱挨餓，不肯落筆。貧苦者向他求畫，
無不應允。能畫花鳥、山水、人物。使筆有氣勢，用墨沈雄。其寫意《雞
冠花圖》、《芭蕉新綠圖》、《瓶花圖》，便見這種特色。又畫《醉八仙》，
取圓穩章法，筆墨淋漓痛快，構思、布局至為融洽，益增畫中人物的醉
意。他的作品，對朝鮮的畫家曾產生過一定的影響。

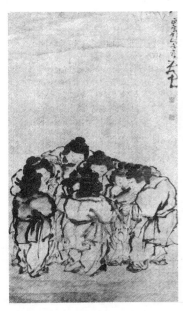

清　　閔貞
八子觀燈圖

■邊壽民

　　邊壽民(公元 1684～1752 年)，初名維祺，字頤公，又字漸僧，號葦間居士。江蘇淮安人。是個秀才。相傳每年秋季，結屋荒州，靜觀蘆雁的飛潛動靜。因此，他畫的蘆雁，蒼渾奇逸，生動入神。雖然能畫梅寫竹，但是他的名聲，卻以善畫蘆雁著稱。

清　邊壽民

蘆雁圖

「八怪」餘論

「揚州八怪」雖然不都是揚州人，但都活動於揚州地區。他們之間，有的相互來往，關係密切，在生活作風、藝術觀點、繪畫風格上，都有共通的地方，因此就自然的形成了一個流派。

「八怪」的形成，不是偶然的，原因是多方面的。

這個時期，固然是清朝統治的全盛時期，但是，由於統治階級的嚴厲鎮壓沒有停止，殘酷的剝削沒有減輕，所以揚州這個城市，當時表面上儘管很繁榮，卻仍然存在著被剝削、被壓迫者的痛苦，一種不滿和反抗的情緒，仍然隱蔽著。另一方面，這個時期的思想界和文藝界出現了新的情況，偉大的現實主義文學巨著《紅樓夢》，就在此時產生，比這稍早一些，就有長篇的諷刺小說《儒林外史》的出世。再說，思想界和藝術界又出現了如全祖望、戴震等人。戴震在《孟子字義疏證》裡，就曾猛烈地攻擊了清朝統治者奉爲正宗的「義理」，他提倡個性的解放，駁斥了「義理」的虛僞。從歷史上看，揚州這個地方，在民族矛盾尖銳的時候，有過可歌可泣的事件。這在鄭燮的有些詩文中，也都隱隱約約地說到它。

再就繪畫發展而言，清初石濤在揚州，對揚州繪畫的發展，起了極大的影響。有人強調石濤的影響說：「石濤不到揚州，就無揚州畫派。」「八怪」之一的高翔，在石濤逝去後，「每歲春掃其墓，至死弗輟」。就是鄭燮，未嘗不敬服石濤。清代中葉以前，山水畫以「婁東」、「虞山」派的勢力最強，花鳥畫以「常州」派的勢力最大。要把繪畫作爲「野戰」，作爲「縱筆恣肆，寫我眞性靈」，揚州是較爲適當的地區。揚州當時商業經濟正在繁榮發展，新興的商業資本抬頭，不管是鹽商或織造商，都要求有新的文化點綴他們浮飾生活，這些富商大賈常買幾張「名士圖畫」來裝作風雅。於是在野的文人畫家，住在那裡「賣畫爲生」，便有了一定的條件。鄭燮做官前在揚州賣畫，罷官後又回到揚州賣畫；金農居揚州賣畫，一度每年曾得「千金」，隨手散盡，說是「來春又可復得」；羅聘東跑西轉，最後還是以爲揚州賣畫較方便。在乾隆之時，繪畫界出現兩

種情況。一批畫家，盡量使自己能獲得一官半職，甚至想躋身於宮廷，當宮廷的御用畫師，並以此爲榮。二是，出仕不可能，則盡量去當幕僚，在幕府中以書畫幫閒，獲得生活的保障。三是，做了小官，可以棄官，盡一切努力到經濟發達的城市（如揚州、蘇州等），以自己的墨耕，維持自己並家小的生活，也以此過比較瀟灑自由的生活，金農、鄭燮、羅聘等，便是屬於第三種。

有著這種複雜的原因，「八怪」便在這個地區形成了。

「八怪」中，有不少人是「布衣」，也有中舉人、中進士因而做了縣官的。他們在社會上，屬於士的階層。他們保持既得的一點利益，不向權貴嫵媚，在一定程度上，接觸勞動人民，比較了解民間疾苦。加以他們自己在各種環境中遭到了打擊，對炎涼的世態人情有所體會。因此，當「沈悶之氣」積鬱時，不是藉詩酒來發洩，便是展紙揮毫來寄情遣興。在這方面，形成了「八怪」在藝術生活上的共同特徵。

「八怪」畫「四君子」比擬自己。他們要求表現出梅的「傲骨精神」，也要求畫出石的「堅貞」。鄭燮在他畫的《柱石圖》上，就曾題著：「誰與荒齋伴寂寞，一枝柱石上雲霄，挺然直是陶元亮，五斗何能折我腰。」他們畫「江路野梅」，慨嘆梅花的「寄人籬下」。金農畫馬，畫的是瘦馬，他自己也說；「今予畫馬，蒼蒼涼涼。」在一幅《瘦馬圖》上，他對這匹過去曾爲主人在戰場上出過不少力的瘦馬表示同情說：「而今衰草斜陽裡，人作牛羊一例看。」這分明是一種不滿和牢騷。黃慎畫的是乞丐、漁夫，卻不是畫當時的權貴富人。羅聘畫《鬼趣圖》，居然藉著「鬼」，抨擊了封建社會，表露出他的憤世疾俗的態度。當然，他們的思想上有不少矛盾，也有很大的局限性，他們看不起秀才，自己卻又是秀才；固然以布衣自傲，但又覺得考中進士很有用；在有些方面，也還表現出沽名釣譽的思想作風。他們罵很多人，罵官吏，罵商賈，罵和尚，但是他們不會罵皇帝，有時又採取如金農在一幅畫上所題「風來四面臥當中」的態度。

在藝術上，他們繼承了文人畫的藝術傳統，在創作上，重視品格、文學、書法等方面的修養。他們的繪畫，正是歷史上典型的文人畫。他

們繼承靑藤、八大、石濤的創造精神，突破了陳套俗制，表現出自由地馳騁筆墨，抒發胸懷。但是有些作品，由於過分強調了筆墨，脫離了實際，出現了一種追求形式的傾向。

如給「八怪」畫家以概括，他們之所以「怪」：一，爲人，異於道統，一般做到不務俗；二，爲藝，取材平凡，其所表現盡量不平凡；三，作畫，筆端脫略任自由，強調個性的發揮⑩。

中期人物畫

這一時期人物畫，似較勝前期。前期擅人物畫者，如戴進、吳偉、唐寅等，都以精山水而名重一時。這一時期，以人物畫專長而有名於畫史的，似較前期爲多，個別傑出的人物畫家，作出了一定的創造，其中如丁雲鵬、陳洪綬、禹之鼎等，都是功力道地，尤其是陳洪綬，他在人物形象的塑造上，非常別致，媲美前賢。又如擅長指墨畫的高其佩，畫人物亦精妙。肖像畫家則如曾鯨、丁臯，在當時即爲人們所稱譽。茲分述之：

丁雲鵬

丁雲鵬(生卒未詳)，字南羽，號聖華，安徽休寧人。工詩，善畫佛像。他畫白描羅漢，佛門爭購。方薰在《山靜居畫論》中評其「道釋人物，丁南羽有張（僧繇）、吳（道子）心印，神姿颯爽，筆力偉然」。並說董其昌也以爲丁是「三百年來無比作手」。丁雲鵬精於白描，取法北宋李公麟。孔尙任《享金薄》載其「白描傳奇六本，裝作十二冊，函以古錦，幅幅精工，秀雅有士氣」。他的流傳作品，有如《待朝圖》，寫於萬曆二十年（公元 1592 年），描繪朝臣於晨露下端坐待朝。明末畫家，多以山水或花

⑩詳可參看王伯敏《「揚州八怪」之所以怪——在香港中文大學文物館答客問》（載《揚州師院學報》1988 年第 4 期）。

明　丁雲鵬

待朝圖

鳥來寄情託興，丁雲鵬卻常以人物畫來傳其情，寓其意。

　　雲鵬生長於雕版、製墨發達的徽州，他給書刊畫了不少插圖，爲方于魯編輯的《墨苑》描繪了精美的作品。對新安木刻畫的發達，起了一定的作用。傳其畫法者，大多徽州人，有吳羽、汪鯨、程鵠等。

陳洪綬

　　陳洪綬(公元 1598～1652 年)，字章侯，號老蓮，別號老遲，浙江諸暨人，明末傑出畫家。一生遭受不幸的境遇，因而使他的思想產生極大的痛苦和矛盾。

明 陳洪綬

拈花仕女，局部

老蓮於人物畫外，山水、花鳥都極精到。具有鮮明的風格特點。

老蓮繪畫的特點，在於形象的深刻提煉上，旣重視形體的誇張，又重視神情表達的含蓄。他的表現手法，簡潔質樸，強調用線的金石味。畫人物衣紋，淸圓細勁，又「森森然如折鐵紋」。早年深受李公麟影響，也吸收趙孟頫與錢選的長處。晚年用筆，深厚獨到。曾學於藍瑛，故所畫山水中的樹木，有著武林派的意趣。他畫人物，富於誇張，在藝術形式上，表現出一種追求怪誕的傾向。

老蓮人物畫的代表作品，至今流傳的如《隱居十六觀圖冊》、《雅集圖》卷、《生魯居士四樂圖》卷等，都有他自己的藝術風貌。他的作品，還有不少是刻成木版畫的。如《九歌》插圖，是他十九歲的作品，當時認眞地研讀了《離騷》，有感於懷而畫出了這部圖像。他所塑造的屈原像，

明　陳洪綬

雅集圖，局部

明　陳洪綬

屈子行吟圖

至清代兩個多世紀，無人超過。繼《九歌》之後，他創作了《西廂記》插圖。特別應該提到的是《水滸葉子》，這部作品，歌頌了反抗封建統治階級的英雄好漢，不僅是老蓮一生最精心的佳構，也是明末清初具有重大意義的傑作。尚有他的《博古葉子》，也含有藉古論今的意義。

明亡之後，老蓮懷念故國，心情沈鬱，時而吞聲飲泣，時而縱酒狂呼。當清軍攻入浙江時，不幸被俘。清軍逼他作畫，把刀擱在他的頭上，而他堅決不動筆。他還創作《歸去來圖》卷，規勸他的老友周亮工不要做清朝的官。

《歸去來圖》卷分十一段。作者著力於第六段《解印》與第十段《行氣》的描寫，在《解印》畫上題著「糊口而來，折腰而去，亂世之出處」。他想藉陶潛的爲人來打動朋友，足見其用心的良苦。

清　嚴湛
賞音圖

　　老蓮繪畫，對後世的影響極大，除了他的長女陳道蘊與其子陳字外，弟子如嚴湛、陸薪、魏湘、丁樞、王崿、司馬霬、沈五集、祝天祺等，在畫法上都深受老蓮的影響。嚴湛，字水子，浙江紹興人，所繪《賞音圖》，絹本、設色，一派老蓮風趣，寫松下聽琴者的情色，似醉於弦上，極精妙，可以媲美乃師之作。雍正、乾隆年間的王樹穀、華嵒、羅聘，都融化老蓮畫法。至晚清蕭山三任（任熊、任薰、任預）及山陰（今屬蕭山）任頤（伯年）等，儘管他們在創作上有所發展，但是在繪畫造型上，還是明顯地繼承著老蓮的傳統作風。

　　明末與陳老蓮同時的人物畫家有崔子忠，朱彝尊《曝書亭集》中記：「崇禎之季，京師號『南陳北崔』。」「南陳」指陳老蓮，「北崔」指崔子忠。

崔子忠

　　崔子忠(公元？～1644年)，初名丹，字開予，後字道母，號北海，山東人。明亡，走入土室不出，因而餓死。白描人物，自出新意。所畫《洛神圖》、《雲中雞犬圖》、《張東華像》、《說象圖》等，都爲現存崔畫的傑作。《雲中雞犬圖》寫西晉許遜隱逸事，雖屬道教故事，作爲目睹明末王朝昏瞶的畫家來說，有他的一定寓意。

明　崔子忠
長白仙跡圖

與「南陳北崔」同時的還有蕭雲從，入清辭不做官。其所畫《離騷圖》⑱，曾木刻印刷以傳世，寄有一定的政治寓意。他在《九歌自跋》中提到「取《離騷》讀之，感古人悲鬱憤懣，不覺潸然淚下」。

　　明代人物畫雖不發達，但散見各處的遺跡尚不少，有如張宏的《史記故實人物冊》，王式的《焦遂醉飲圖》，文從簡的《禮佛圖》，張翀的《賣卜圖》，及無款的《西園雅集圖》、《邯鄲夢圖》、《右軍書扇圖》、《唐人詩意圖》等，還可以窺見明人畫人物的意趣與特點。

　　明代肖像畫在人物畫中較爲發達。明初有沈希遠、陳遇等，以畫御容得名。明末則有曾鯨，爲明代肖像畫家的代表。他如侯鉞、莊心賢、

明　張宏
西門豹破河伯圖

⑱蕭繪《離騷圖》爲六十四圖，淸乾隆四十七年（公元 1782 年），弘曆命門應兆等補繪九十一圖，合計一百五十五圖。至此，《楚辭》才有了完整的插圖本。

明　無款
右軍書扇圖，局部

明　無款
唐人詩意圖

王直翁、諸忻、林直、周鼎⑩、林旭等，都名聞一時。其中林直字圓，徽州人，嘉靖間傳神名手。諸忻，泰州人，長畫行樂圖。有的作品，已經佚名，如《宣宗射獵圖》，畫宣宗朱瞻基的肖像。此畫僅露半面，打破

⑩周鼎字玉鉉，六安人，爲左良玉繪《出師圖》，
　累十餘丈。按明代畫家同時名者三人，除玉
　鉉外。一是莆田人，爲文靖之子；一是湖州
　人，字子九，關思弟子。

肖像畫正面的陳規。又如《沈周像》，刻劃出南方士大夫的典型形象，充分地表現出這位高齡畫師的言笑溫穆的神情。其他如畫《王世懋像》、《申汝默公行像》等，都是一筆不苟，注重人物精神寫照的佳構。

曾鯨

曾鯨(公元 1568～1650 年)，字波臣，福建莆田人，僑居南京。姜紹書評其「寫照如鏡取影，妙得情神」。並說他「每畫一像，烘染數十層，必匠心而後止」。其所畫《張卿子像》、《王時敏像》、《葛震甫像》等，便是如此。有人以為曾鯨受西洋畫法影響，其實不然；他畫像，皆以傳統畫法為之。他注意墨骨，又以淡赭按面部結構層層渲染。他的《張卿子像》，尤見這種表現的特色。他為王時敏所畫的肖像，亦見其妙。沈宗騫在《芥

明　曾鯨

張卿子像

明　曾鯨

王時敏像

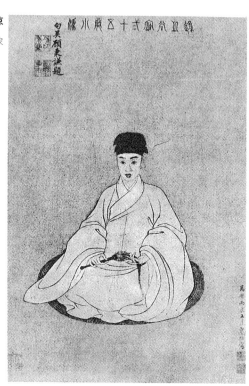

舟學畫編》中，對此派寫真方法，論述頗詳。並告學子：「須將前代妙手如曾氏一派細玩其下筆之道，再於臨時能從面相取下筆的道理，勾勒皴擦，用惟其宜。濃淡輕重，施得其當。」吳修以爲曾鯨畫像，「猶有宋人渾穆之意」，總言之，他的可貴之處，在於「落筆最得神」。

　　曾鯨的肖像畫法，風行一時，稱「波臣派」，學者甚衆，影響亦大。其後如謝彬、金穀生、徐易、郭鞏、沈爾調、廖君可、劉祥生、張玉珂、陸永、顧宗漢、沈韶、張遠、徐璋、沈紀等，都傳他的畫法。

　　清代人物畫，不及山水、花鳥畫發達，不過肖像畫卻有較大的進展。宮廷、民間及士大夫都作興肖像畫。禹之鼎稱譽於康熙時，可謂畫盡當世名人肖像。又有黃安平，曾與八大山人交往，畫《个山小像》，頗見功

力。雍正、乾隆時，徐璋、羅聘、丁皋、丁以誠等，所畫肖像，都極一時之重；嘉慶、道光間，則有費丹旭稱名手；至光緒間，任頤寫像，更有聲於大江南北。對於寫真方法，還有專門論著。凡此等等，都足以說明肖像畫盛行。至於道釋人物，其勢漸衰，凡寺觀壁畫與卷軸佛像、經變，只賴「底稿相傳」，高手已如鳳毛之稀了。

清代人物畫，以乾隆、嘉慶時最盛，清末滬上，尚稱發達。比較重要的人物畫家，有如上官周、高其佩、黃慎、華嵒、羅聘、丁皋、閔貞、改琦、余集、顧洛、蘇六朋、蘇長春、費丹旭、任熊、任頤等。上官周，福建長汀人，號竹莊，所畫人物，開「閩派」的先路。至如石濤、金農等，間作人物，重在寫意，又是一格。其他如取法於李公麟白描的有芳瀚、華胥、陸謙等。又有劉度、徐時顯、沈鳳、吳求等，則是祖述唐寅、仇英畫法。繼承陳洪綬畫法的不乏其人，如其子小蓮及嚴湛、王崿、王樹穀、陳世綱、任熊、任薰、任頤等。更有傳曾鯨寫真的，學吳偉、丁雲鵬諸家的，都不乏其人。

人物畫的題材內容，除畫仕女、神仙、漁樵耕讀之外，也有寫史實、風俗的人物畫。以神仙爲題材的，如畫鍾馗，作品不少，顧見龍、金農、羅聘、李方膺、任頤，甚至趙之謙都有描繪。羅聘畫《鬼趣圖》⑩，成爲近代古畫史上著名的傑作。《鬼趣圖》與蒲松齡的《聊齋誌異》有異曲同工之妙。圖共八幅，「以鬼喻人」，對封建社會極盡諷刺之能事。至於其他風俗畫，如黃慎的《群乞圖》、華嵒的《閒聽說舊》、姚文瀚的《清明上河圖》、《賣漿圖》、朱炎的《群盲圖》、無款的《乞丐圖》、徐揚的《盛世滋生圖》及在內蒙古呼和浩特發現的《月明樓圖》等，都具有一定的意義。這些作品，從不同的角度，反映了當時社會的各種現狀。更有蘇六明、任頤等所取民間生活爲題材的人物畫，尤爲當時一般市民所稱賞。

⑩關於《鬼趣圖》，張問陶《船山詩草》（卷一一），舒位《缾水齋詩集》（卷一六），均有較詳細的記述。

清　無款

乞丐圖

清　朱炎

群盲圖

禹之鼎

　　禹之鼎(公元1647～？年)，字上吉(尙吉)，號愼齋，康熙間供奉內廷。早年山水師法藍瑛，後來取法宋元諸家。以精寫人物著稱，尤工寫像。有時作白描畫法，得李公麟遺意，爲一時所重。他的畫，多半工細，偶

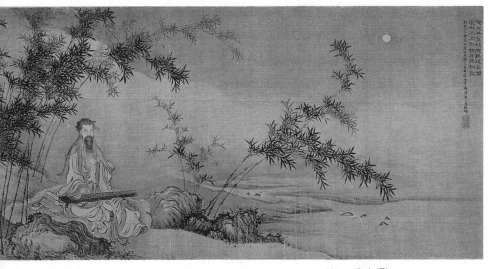

清　禹之鼎

王士禎幽篁坐嘯圖

清　禹之鼎

王原祁像，局部

有寫意之作。中年作品《餇鳥圖》，是其爲無功畫的遺像。人物富有精神，配景亦極有致。又如所作《王士禎放白鷳圖》，也具有同樣的風致。其構思之巧與用筆的精煉，都從這些作品中可見。考曾鯨謝世時，禹之鼎出世沒有幾年。當然未曾向曾鯨請教，但從禹的畫風看，顯然也受到「波臣派」畫法的影響。

據吳璟《西齋集》中提到，禹之鼎成名之後，北上京師，畫過外國、蕃屬使臣肖像，當宴會之時，禹之鼎「從旁端視，疊小方紙，粗寫大概，退而圖之絹素，凡其衣冠劍履、毛髮神骨之屬，無不畢肖」。作爲肖像畫家，可謂有心之人。

在這時期，尚有周璕，號嵩山，南京人，取法宋元，畫《相馬圖》軸，絹畫、設色，描寫一人於柏樹下相馬，頗見功力。

高其佩

高其佩(公元 1660～1734 年)，字韋之，號且園，遼陽人。是清代著名的指頭畫家。張庚評其指畫「有如王初平叱石成羊之妙」。

指畫的創始，應該在清初，而與指頭畫相關之事，向傳爲唐代張璪。《歷代名畫記》載，璪作畫曾「用禿毫，或以手摸絹素」。後歷宋、元、明，沒有以此專長的畫家。確立指頭畫者，當始自高其佩。

高其佩能人物、山水、花鳥，特別喜歡畫鍾馗。他的墨法，得力於元吳鎮，形象塑造，得吳偉神趣，雖著墨無多，但極生動。高在八歲開始學畫，遇稿即臨摹，積十餘年，盈二簏。後以指頭蘸墨，遂創一格。現存作品有《鍾馗》、《出獵圖》、《人物冊》（畫鍾馗、仕女）、《松鷹圖》及《且園指頭雜畫冊》等。駢指點黝，隨意飛動，用線既拙且活，別饒其趣。

高其佩的成就，還在於師法造化，自有其生活。他的從孫高秉撰《指頭畫說》，提到「我公(指高其佩)指畫、筆畫叢樹，俱從江山茂林中得來，絕勿規仿前人，故無步趨痕跡而得丘壑眞趣」，還提到高其佩和繪畫有「三變」：「少壯時以機趣風神勝」，「中年以神韻力量勝」，「晚年以理法勝」。

清代指頭畫自高其佩創始以來，一時學之者不少，即成「指頭畫派」。

清　高其佩
鍾馗

清　高其佩
鍾馗

如親承其法者有甘懷園、趙成穆、朱倫瀚、李世倬、高璇、高秉、高藏等。高秉為高其佩的從孫，著《指頭畫說》，詳述其祖的指頭畫藝及其特點。曾主持並參與校印過《紅樓夢》的程偉元，他學指畫，亦受高其佩的影響。其他畫指墨的，有受高影響的，也有不少工毛筆，偶爾以指作畫者，就著錄可查及見於畫跡的，尚有蔡興祖、劉錫嶺、俞斑、覺羅西密、楊阿、吳宏謨、劉其侃、吳振武、任楷文、徐起、杜鰲、盧點、李山、鄭德凝、蘇士埔、倪濤、厲志、朱樸、孫鎬、蔣璋、楊泰基、錢元昌等，其中如吳振武，字威中，秀水人，指畫《載松圖》，線條細如銀絲，點墨淡淡濃濃，頗得佳趣。又如厲志，字駭谷，定海人，曾在西湖昭慶寺指畫巨松盈丈，並運之以掌，使見者驚為奇蹟。以上這些畫家，都在為這門新立一格的繪畫付出了辛勤的勞動，作出了一定的貢獻。

丁皋

　　丁皋（公元？～1761年），字鶴洲，丹陽人。據其所著《傳眞心領》（《寫眞祕訣》）的序中說，其先祖丁雨辰，「精於寫照」，辰子丁俟侯，「能承家學，亦工寫照」。俟侯子丁新如又是寫眞能手。丁皋是新如的兒子，畫名較大。丁皋子丁以誠，字義門，傳父之藝，名不亞於其父。可知丁家五代，都是肖像畫家。

　　傳神寫照，宋代即有一套畫訣，未得流傳。元代王繹寫了《寫像祕訣》，但極簡單。清代對於此道，則有數家著述。比丁皋稍早的蔣驥，著有《傳神祕要》，比丁皋稍遲的沈宗騫，在他的《芥舟學畫編》內，刊有《傳神》一節，合丁皋所撰《傳神心領》⑪，合稱「傳神三論」。丁著附有示意圖⑫，使讀者更易理解。

　　丁皋畫像，「遠思落墨，直臻神妙」，說是「隨人之妍媸老少，偏側反正，並其喜、怒、哀、樂，皆能傳之」。現存他的作品《程兆熊（桐華

⑪傳丁皋子以誠著有《續心領》四卷，尚未見。
⑫丁著《傳神心領》的示意圖，經《芥子園畫
　傳》四集編印，得以保存。

清　丁皋

程兆熊小像，局部

庵主）小像》，以生宣入畫。像不大，但所寫眉目神情，細膩生動。圖由
黃湊補景，尚有一鶴，則由華喦所添。又爲鄭穆之畫「華堂春暖」，鄭憑
几而坐，作微笑狀，點劃嚴謹一筆不苟，設色明快，極得其神。

　　在人物畫的創作上，文人畫與民間的風格特點，完全不同，只是肖
像畫創作，由於多數文人畫家不習此藝，即使習此藝者，也不能自任筆
墨，因爲肖像畫，畫起像來要「求肖」，要注意人物的一定結構與外貌特
徵。不是訓練有素是辦不到的。所以，在歷史上，即使文人畫家偶爾畫
肖像，也不能不取法於民間畫工，這在畫史上是一個複雜關係，也是一
個特殊的事例。

第三節　明清後期繪畫——
後期爲守業時期

　　所謂「後期」，指清嘉慶至宣統，相當於十九世紀。後期繪畫，相對
而言，由十七、十八世紀的高潮而趨於低潮。所以對這個時期繪畫，有
人曾稱之爲「冷落時期」。認爲這是我國封建社會進入沒落階段所必然出

現的低谷現象。但是，作為繪畫自身的發展，有人提出了「道咸畫學中興」之說。所謂，「道咸中興」，其實僅指文人畫的小範圍，這與當時金石學的興起，考據學的發達有一定關係而已。這個時期，畫壇比較有氣色的，還在於海上畫派的崛起。不但當時聞名，後世多受影響，海上畫派中，特別如任頤、吳昌碩，不只是在筆墨上功夫過硬，藝術風格，自闢蹊徑，獨步一時，影響及於東洋。在畫史上，像吳昌碩，詩、書、畫、印四者全能是罕見的，吳之藝，不但能，而且精。不過，儘管有此現象，從總的估計，這個時期的繪畫，還是處於「守業階段」。

所謂「守業」，是對傳統繼承的重視，不少畫家固然兢兢業業，一生獻身於丹青，但由於畫學思想比較保守，不敢越雷池一步；在繪畫實踐上，顯出守業有餘，創業的不足，如在山水畫方面，比較有名的「黃（易）、奚（岡）、湯（貽汾）、戴（熙）」⑪，便是典型的守業者。戴熙的一點一劃，無不走「正統」的道路，他對「四王」理順、總結的一系列的言行，俯首尊崇。花鳥畫家為張熊，居上海，他的畫作，以及他在課徒的一套內容，都是對傳統的「守業」，而不是對傳統的突破。只是嶺南「二居」，稍有變化，但影響有限。在畫學的整理與研究上，他們也都是匯集前人之說，沒有在那一部著作上，使人見到有獨立的新見解，他們所沿襲的，基本上是中期的那套研究方法。

明清後期繪畫的「守業」，到了民國，特別在提倡「西學為用」、「衝破封建思想束縛」、「打倒孔家店」的新學思潮興起時，才受到了一定的衝擊。近百年來，它之所以受到後人批判的多，肯定的少，原因即在此。

後期山水畫

後期山水畫，不及前期、中期發達，這個時期較有名的畫家，大都

⑪一說「方、奚、湯、戴」，方指方薰。方薰（公
元 1736～1799 年），浙江石門人，布衣，善山水、
花卉，晚年多作梅竹松石。

受「婁東」、「虞山」派的影響。乾隆、嘉慶間的黃易、奚岡，享有盛名。嘉慶、道光間，有丹徒張崟，字寶岩，號夕庵，山水遠宗宋元，近師沈、文，得蒼秀渾噩之氣，時稱「鎮江派」。道光、咸豐間，則有湯貽汾、戴熙，有人以爲可「配享四王之畫」，合稱「四王湯戴」。他們的畫風，湯疏，戴密，爲時人所重。尚有錢杜、張問陶、胡公壽的山水，稱美當時畫壇。稍後如吳伯滔、吳穀祥、陸恢、顧澐、吳石僊等，爲光緒、宣統間有名畫家。

道光、咸豐間的山水畫，近年有一種說法，即黃賓虹所謂：「道咸中，金石學發明，眼力漸高，書畫一道，亦稱中興。」⑭這個論點，固然有偏於文人餘事的發展，而提出「金石學發明」一事，發人深思，值得重視。

黃 易

黃易（公元 1744~1802 年），字大易，號小松，仁和人。任山東濟寧州同知時，於政務之暇，窮力訪求碑刻，據翁方綱所記，他在公元 1775 年至公元 1793 年的十餘年間，訪得古碑甚多，不時與友人朝夕摩挲，乾隆四十三年（公元 1777 年），在都下見漢《熹平石經》殘字三段，臨寫至五再而不輟。訪得嘉祥武氏祠畫像石刻，嘗自寫《訪碑圖》，爲當時士大夫所重。

黃易能詩工書，篆刻亦精，與丁敬、奚岡、蔣仁、陳鴻壽、陳豫鍾、錢松、趙次閒等稱「西泠八家」。所畫山水，屬「婁東」一派。筆墨揮灑，較爲鬆動，在「婁東」畫派中，略參吳門文家筆意。從他畫的《山樓閒話圖》、《溪山深秀圖》中，都可見出這種特點。晚年所畫，更爲簡淡，具有冷逸之致。他的《訪碑十二圖冊》，是他辛勤訪碑的記勝。畫有《嵩洛訪碑圖》、《紫雲山探碑圖》等作品，最爲著稱。作品筆墨嚴謹，畫山巒坡地，乾擦皴染，既傳虞山派風采，又具垢道人落墨枯潤的特色。黃易畫花卉亦佳，間作墨梅，尤爲雋雅。

⑭見《黃賓虹九十雜述》稿。

清 黃易

岱麓訪碑圖，之一（紫雲山探碑圖）

清 黃易

岱麓訪碑圖，之二（王母池）

奚岡

奚岡（公元 1746～1803 年），字純章，號鐵生，又號蒙道士、蒙泉外史、鶴渚生、散木居士。原籍安徽新安（今歙縣），寓錢塘。與方薰齊名，二人都不應科舉試，布衣終生，稱「浙西兩高士」。又與黃易、吳履稱「浙西三妙」。作為篆刻家，他與丁敬、黃易、蔣仁、陳豫鍾、陳鴻壽、趙之琛、

錢松，合稱爲「西泠八家」。畫多瀟灑自得。山水雖屬「婁東」一派，但有明代沈、文筆趣，又得力於李流芳。對於黃公望畫法，無不留意，是「四王」之後較爲重要的畫家。他的《支筇得月圖》、《溪山放艇圖》、《古木寒鴉圖》、《留春小舫圖》等畫作，嚴謹中見灑脫，略有創意。

湯貽汾

湯貽汾（公元 1778〜1853 年），字若儀，號雨生，晚號粥翁，武進人。曾歷官江、浙、粵東，後擢溫州鎮副總兵，因病不赴，退居南京。生平足跡遍大江南北，曾去泰山、西湖、羅浮、桂林、衡山諸勝，都得飽遊飫看。一度生活貧困，在客地給妻子信中提到「我便傭書卿賣繡」。自刻印曰「粗官」，又自認「將軍不好武」。鴉片戰爭發生，一度（道光二十二年，即公元 1842 年）英軍攻占江陰、鎮江，進迫南京，湯貽汾竟然與周方伯、蔡世松等「同謀守禦，調度有方」⑮，是一種愛國行動的表現。但在咸豐三年（公元 1853 年）太平天國起義軍攻入南京時，爲表示效忠滿清統治，投池而死。

⑮見《懷忠錄》。

湯貽汾多才藝，能詩善書，吹簫、彈琴、擊劍皆精好。所畫山水，思致疏秀，與方薰、奚岡、戴熙齊名，故有「方、奚、湯、戴」之稱。他的畫得明代吳門遺意，畫風比較文秀。早年(三十歲之前)，受董邦達的影響，因此有「婁東派」的味道。在遊歷之後，使他懂得畫山水必須要看真山水，他說過：「到眼雲煙且靜看，師人不若能師物。」他的《羅浮十二景冊》，雖學石濤的布置運筆，但又如他自己所說：「此本又不似石公。」該冊所畫《蓬萊峰》、《雙髻峰》、《鳳凰谷》等十二景，九景用乾筆皴擦，略施淡墨，是他畫風開始轉變的表現，此後居南京，所畫《松谷清音圖》、《江上釣艇圖》、《石橋策杖圖》、《種松圖》等，更見精妙。畫法作淡皴乾擦，枯中見潤的韻味。只是未脫盡前人蹊徑，畫面不免過於平實。

清　湯貽汾
石橋策杖圖

湯貽汾亦能畫花卉與梅竹。一家善畫，妻董婉貞，字雙湖，號蓉湖，畫山水、梅花稱佳。子緩名、懋名、祿名及女嘉名等，有善花卉的，也有長白描人物的。

戴熙

戴熙（公元 1801～1860 年），字醇士，號楡庵、蒓溪、松屏，自稱井東居士、鹿床居士等，錢塘（杭州）人。道光間進士，官至兵部侍郎。咸豐十年，當太平天國軍攻克杭州時自盡。

戴熙畫山水，極一時之重，雖學王翬，屬「虞山」一派，但其筆墨技法，更近「婁東」。早歲受奚岡影響，晚年猶臨摹奚畫。但也取法於明以前各家。據其所撰《習苦齋畫絮》中所說：「宋人重墨，元人重筆，畫得元人，益雅益秀，然而氣象微矣，吾思宋人。」

戴畫平穩，多用擦筆，但不廢皴法，以潤濕墨渲染，屬「四王」的傳派。戴畫流傳極多，其晚年所畫《山水》長卷，筆致比較醇樸。爲張穆所畫的《小樓雲亭圖》，又《秋林遠岫圖》以及爲何子貞所畫的《山水冊》，及《芳草白雲圖》等，尤見功力。據戴在《習苦齋畫絮》中談：「士大夫恥言北宗，馬夏諸公不振久矣。余嘗欲振北宗，惜力不逮也。」但在他的作品中，卻很難看出他有振興北宗的筆墨。

戴一家亦善畫，弟煦（諤士），子有恆、以恆、之恆、其恆、爾恆及孫兆登，均善山水。

乾隆之後，當以黃、奚、湯、戴山水爲有名。雖然各有一些成就，但構思布意，大同小異，不免平淡，更無新意可言。可謂畫風日下。

與湯、戴同時的還有錢杜，字叔美，號松壺，畫山水秀雅靜遠，稍變吳派之風，自立一格。在他的現存作品《頤池雅集圖》、《溪亭話舊圖》中，可以見其所創。

這個時期，嶺南有不少畫家，媲美江南。如李魁，即是一例。李魁（公元 1792～約 1879 年），字斗山，號青葵、斗人。廣東新會人。曾從學於鄭績，也受黎簡的影響。平生在祠堂廟宇作了不少壁畫，類同畫工。還

清 戴熙

秋江晚色圖

清 胡公壽

淞江蟹舍圖

能篆刻。其現存作品《清江圖》，於道光丁未（公元 1847 年）所作，畫中自書「擬叔明（王蒙）法」，其實自有面貌，觀其畫扇面《梅花》，遠景襯以江岸，甚別致。所謂「嶺南畫風」，於此可以窺其約略。

這個時期的畫家尚多，法式善（開文）撰寫《十六畫人歌》，提到了湯貽汾之外，尚有朱鶴年、朱又新、楊湛思、吳大冀、屠倬、馬履泰、顧純、盛惇大、孟觀乙、姚元之、李秉銓、李秉綬、陳鋪、張問陶、陳均等。這些畫家中，有逸筆草草的，也有畫極工細的。如盛惇大，有粗筆山水，又有細筆山水，如《望江樓秋思圖》卷，樹木、坡石、樓屋一筆不苟，後有朱澄跋，提到卷中人物為當時畫工所補，看來也還合調。其餘如屠倬，字孟昭，工詩文，山水畫沈鬱秀渾，直追前人。又如李秉銓、李秉綬為兄弟，工書法，作寫意山水，「無非草草為之」。

當時有名於同治、光緒間的晚清山水畫家，尚有胡公壽、顧澐、秦炳文、汪昉等。

胡公壽

胡公壽（公元 1823～1886 年），名遠，公壽為其字，號瘦鶴，又號橫雲山民，松江華亭人。居上海，賣畫自給。與虛谷為友，常相往來。畫筆雖秀雅豪放，但創造不大。當時滬上畫家，多有受其影響者，任伯年的山水，學其所長。他的《淞江蟹舍圖》、《龍洞探奇圖》、《夜泊秦淮圖》、《雲山無盡圖》、《秋水共長天一色圖》等，都有其特色。畫花木竹石，取法陳淳，較有別致。

顧澐

顧澐（公元 1835～1896 年），字若波，江蘇吳縣人。山水師法婁東、虞山畫派。在清末山水畫家中，被目為「匯四王之長者」。所畫章法，其自謂「多取圓照（王鑑）之格」。他的留傳作品不少，如《秋高觀瀑圖》、《群峰滌翠》、《幽壑密林圖》、《停雲軒聽雨圖》卷等都可以代表其作風。《群峰滌翠》，畫上雖然題著「贈與詩人小結廬」，但構思布意極是平常。又所畫《停雲軒聽雨圖》卷，據畫中題跋，知其為老友蘇謙（爾鑑）的別墅

清　顧澐

群峰滌翠

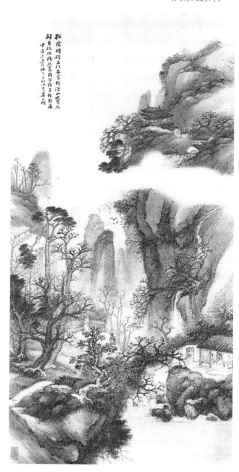

清　吳石僊

秋景山水

寫照，但看圖意，絕似王翬的《竹莊品茗圖》，無新意可言。

公元 1888 年，即光緒十四年，顧澐至日本，居名古屋，應日人之請而作繪畫樣式數種，名曰《南畫樣式》，雖不完備，而日人取以影印，有一定影響。

山水畫至清末進展不大，其中原因之一，不少畫家被「四王」所約束，思想上以「四王山水爲正宗」。因此，作繭自縛，不敢創新。這個時期，比顧澐早一點的如吳大澂、楊琛等，都是畫學「四王、吳、惲」這一路。

清末山水畫家尚有吳石僊（慶雲）、倪墨耕（田）等，他們流寓滬上，鬻畫自給。

吳石僊

吳石僊（公元？～1916 年），上元人，所畫山水，墨暈淋漓，峰巒林壑，於陰陽向背處，都以水彩渲染，評者以爲「參用西法」，他的山水畫，淒迷似雲間派，雖然未得完善，還具有變法的意味。

這個時期的其他畫家如吳伯滔，吳穀祥、王禮、陸恢、黃山壽等，都於清末有名於江南各地。吳伯滔（1840～1895），又名滔，號鐵夫，浙江石門人，布衣。筆墨蒼莽沈鬱，被認爲「一洗娟娟甜熟之習」。陸恢（1851～1920），字廉夫，江蘇吳江人。山水蒼秀雋雅，善鑑定。尚有黃山壽（1853～1919），字勗初，號麗生，江蘇常州人。山水多類青綠，頗見功力。傳世作品《秋山飛瀑圖》，現藏上海博物館。其他還有《仿江貫道石壁疏松圖》等，均已見著錄。此外，時有任熊、任薰、任頤、虛谷、蒲華等，雖然善畫人物，或者專於花鳥、墨竹，但對於山水，也都能揮寫自如。

綜上所述，可知山水畫至清末日衰。這不是因爲畫山水的人數無多，也不是山水作品的數量減少，其根本原因在於畫家因襲摹仿，被傳統山水畫的陳式所束。有的畫家，雖然去名山大川遊覽，由於滿足於前人之所作，遊歸伏案，依然不脫婁東、虞山這一套，所以缺乏生意，致使山

清　吳穀祥

送別圖

清　陸恢

陡壑密林圖

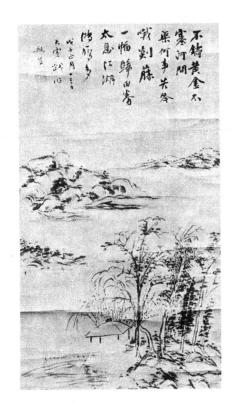

清　翁同龢

江湖吟哦圖

水畫一蹶不振。封建社會的沒落跡象，也正於繪畫的這種日衰情況中反映出來。但是，在近人的議論中，如黃賓虹提出「清多柔靡，至道、咸畫學中興」，對此，黃賓虹在題畫、給友人的信中都一再提到。他的所謂「道、咸中興」，其主要理由是：「道咸之間，碑碣書法金石學盛」，而「籀篆分隸，椎拓碑碣精確，書畫相通」。再就是，他認為「道咸中，士夫傷亂，名賢奮發」，有不少文人出來「游藝術筆墨間」。所以獲得了「中興」，對這些書畫家，他特別提到了當時的「何蝯叟、張叔憲、翁松禪、胡碪」，並以為這些「名賢」能「繼明季諸大家之模範而光大之」。在他八十一歲所畫的一件山水作品中，他在題跋中評「松禪（翁同龢）隨意點染，貴於筆墨之外，彌覺雋逸」。甚至以為何蝯叟（紹基）「墨菊寫意，勝揚州八怪一籌」。黃賓虹的這種說法，無非立一家之言而已。翁同龢的繪畫流傳不多，甘肅省博物館藏有翁氏的《江湖吟哦圖》，紙本、水墨，高62cm，寬33.2cm，作於光緒十四年（公元1888年）正月，這時翁氏被革職

旋又復職之後不久，對於參預國政，還是心灰意冷。內心徬徨之情，皆溢露於筆墨中，黃賓虹之所以在繪畫史上稱讚「道咸中興」，可能他的原意較多地贊同文人畫在這些方面的表現。

後期花鳥畫

道光、咸豐、同治六十多年間，花鳥草蟲、畜獸畫，雖不及乾、嘉時爲盛，但畫風稍變。「常州派」已非雍、乾時得勢。嘉、道以後，點筆一派，漸漸風行。李修易《小蓬萊閣畫鑑》中提及，「蓋點筆易見生趣，勾勒難免板滯，人誰肯捨其易而樂其難哉？」李又提到「且殺粉調脂之法，愈創愈妙。近日寫生家，遇生紙必勾勒，遇絹扇用接粉法，或墨花綠葉，或用濃墨點花葉，以泥金勾醒之。或以五色箋寫生，能使不犯」。這在嘉、道以後至同、光間的花卉畫，它的畫風，就現存作品來看，大體如此。對陸治、周之冕、王武一派的畫法，多有繼承，但師華喦畫法的也不少。

這個時期的花鳥畫家，都會蘭竹，正如《頤園論畫》中所說：「花卉一門，亦當兼學蘭竹，不著此道，終屬闕欠。」然而能畫蘭竹的，不一定會畫其他。這種現象，明末已有，清初還不明顯，而在嘉慶之後，成爲一種風氣，所以不少文人，往往以畫蘭竹爲讀書餘事。尤其是書法家，幾乎都能撇幾筆蘭，畫幾竿竹。也就在這種情況下，出現一些作品，藉文人寫意自娛爲名，玩弄筆墨，流於形式。如倪文蔚畫《芝蘭瑞石圖》，即是一例。倪文蔚是咸豐二年進士，文名重一時，但所畫葉如亂草，花如白蓮，就形似而言，確是畫虎類犬，問題卻在於當時有人譽爲「妙品」。其實這種「不求形似」的表現，並非「遺貌取神」，屬於文人畫末流之作。晚清文人如這一類消遣自娛之作，實在不少，對當時的不良影響，不可低估。

這個時期的花鳥畫家，有如翁雒、方薰、朱之昂、趙之琛、蔣予檢、孫三錫、張詳河、周笠、沈振銘、沈焯、林藍、張熊、眞然等。其中以趙之琛、張熊等較有影響。

清　眞然

蘭竹石

清　費丹旭

花卉

清　顧洛

四時佳麗圖

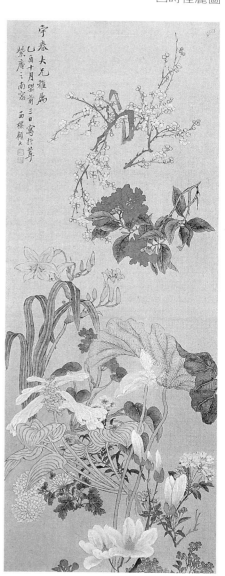

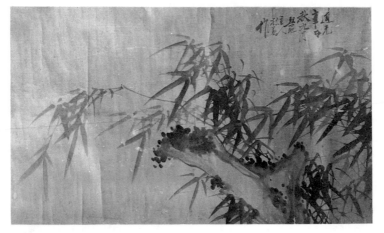

<div align="center">

清 林藍

竹石圖

</div>

趙之琛

趙之琛(公元 1781～1852 年)，字次閒，號獻甫，杭州人。邃金石之學，工書法及篆刻，爲「西泠八家」之一。畫花卉，筆意瀟灑，敷色清雅，評者謂其有新羅神趣。間作草蟲，隨意點筆，各得其妙，極寫生能事。有時作雙鉤蘭竹，意頗清絕。他在晚年所作的《竹石圖》，可以窺見其畫風。趙亦能山水，師法元人，以蕭疏幽澹爲宗，晚年喜寫佛像。趙的一生，無論從他的思想、生活情趣以及對藝術的愛好來看，正是清代中葉以後典型的文人畫家。

張熊

張熊(公元 1803～1886 年)，字子祥，別號鴛湖外史，秀水人，流寓上海。所居曰「銀藤花館」，收藏金石書畫甚富。畫學周之冕，有說「古媚似王忠庵 (武)」，當時從其學畫者極多。張熊重寫生，所畫花鳥、草蟲、蔬果，都見功力。他在教授門生方面，有一套「由淺入深」的方法，重視默寫。他的繪畫，雅俗共賞，時稱「鴛湖派」，是這個時期在上海及蘇、杭一帶比較流行的畫風。

第八章　明、清的繪畫

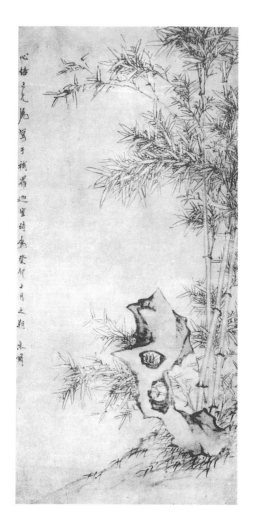

清　趙之琛

竹石圖

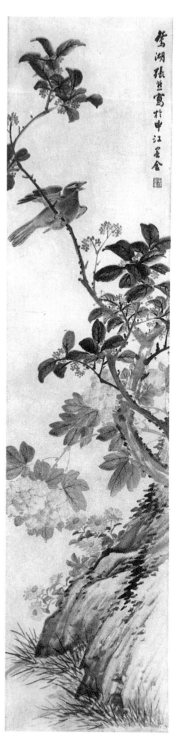

清　張熊

秋景花鳥

南方有「嶺南派」的花鳥畫，居巢、居廉兄弟爲代表。

居巢

居巢(公元1811～1865年)，字梅生，號梅巢，廣東番禺人。居室名今夕庵、瓻香館。曾在張敬修幕下作幕僚，敬修辭官歸粵，寓居可園，居巢亦常常出入可園，居巢能詩詞，善書法。畫得惲格韻致，但自有面貌。畫的特點是，輕描淡寫，澹逸清華。平時不輕易下筆，一花一草，都經過刻意經營。他認爲繪畫「不能形似那能神」，這與「以形寫神」的理論是一致的。其所畫《山禽圖》及小品《紫菊黃鳥》，不僅形象生動，還在於禽鳥生神。

居廉

居廉(公元1828～1904年)，字士剛，號古泉。居巢弟，早得兄指授，亦善畫草蟲花卉。他郊遊，往往立豆棚花架之間，觀察終日。他作畫，善用粉，以沒骨「撞粉」、「撞水」法求得表現的特殊效果。這種畫法，也是「居派」繪畫的特色。

清 居巢
雙禽扇面

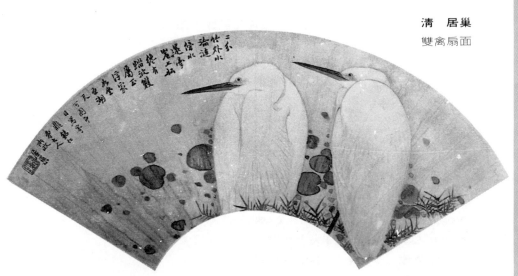

清　居廉

花卉草蟲圖，局部

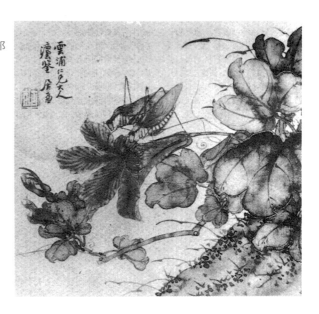

　　所謂「撞粉」、「撞水」，即在色彩未乾之際，注入適量的粉和水。等其乾後，便得一種特別的趣味。二居妙用此法。恰到好處，表現生動，故爲時人所重。居廉所繪《二十四番花信風圖》，即用此法，達到神韻自然，生意盎然。可以代表居派花鳥畫的畫風。

　　光緒末年，廣東學「居派」畫法的不少。由於學之者，只是臨摹，終日調脂弄粉，不知師法自然，一度產生萎靡不振的畫風，所以有「居毒」之說，實則不應歸咎於二居。

　　後傳居廉畫法的，有高劍父、高奇峰等。二高加以發展，在近代畫壇上，成爲有名的「嶺南畫派」。

臺灣畫家

　　其他花鳥畫家，尚有臺灣葉如松，字長春⑯，彰化人，道光時居福

⑯葉如松事略，1963 年夏見兪劍華先生《清朝
　畫家錄》稿本。又長春，有兩人。葉如松，
　字長春，臺灣人。葉長春，字芳林，號生白，
　嘉定人，工寫蘭竹，見《墨香居畫論》。

建泉州多年。工畫花鳥，寫意梅菊亦佳。他的花鳥畫風，粗中有細，疏而不散，有一定影響。臺灣彰化的晚清畫家，尚有黃元璧，善蘭竹，又有施少雨喜畫墨卉墨禽。清代道光、咸豐、同治間，臺灣畫手不少，嘉義有馬琬，專水墨蘆雁；蘇雲濤，以畫蘭竹聞名。還有如臺北吳鴻業，字大可，喜畫粉蝶；朱長畫墨蟹；王承烈畫墨卉，都爲時人所重。新竹有林占梅、彭廷先等，彭廷先號墨海，畫大幅雲龍，爲福建一富商購去，遇天旱，富商將彭畫雲龍懸掛於祠堂前，不日即雨，時人稱奇，這無非說明彭畫生動。基隆有何煥三、朱大海善畫。其他在臺南的，有善畫鷹的陳如珪；善畫墨蟹的王獻琛；善畫墨梅的許南英；又有善花鳥的詹道新、李如苞及呂尙霑等。呂尙霑最善四君子，所畫蘭竹，評者以爲「不遜板橋之筆」。

後期人物畫

這一時期的繪畫，雖然屬於「守業時期」，但在人物畫方面，只要將海上畫派的「四任」加在一起，力量並不弱。在人物畫的創作上，多數畫家採取傳統的題材，如改琦、費丹旭、倪田均如此，但如嶺南的蘇六朋與江南的吳友如，不但取時俗爲題，而且還畫新聞故事，另闢新徑，掀起了浪花。

改琦

改琦（公元 1774～1829 年），字伯蘊，號香白，又號七薌，別號玉壺外史。其先祖西域（新疆）人，回族，後僑居松江。體弱多病，詩文均佳。寫仕女，稱妙一時。他取宋、元、明諸家法，曾一再臨寫李公麟白描，流傳作品如《撲蝶圖》、《清趣圖》、《青衣換琴圖》等，都是落墨潔淨，設色清雅，所繪《紅樓夢圖詠》，有木刻本，尤得時人好評。現存《錢東像》，寫錢玉魚「禪定遺照」，作坐於樹丫間正入神之時，眉眼刻劃，一筆不苟。又畫有《百子圖》二十幅，有表現孩子「玩龍舟」、「吹吹打打」、「放風箏」、「演戲」、「盪鞦韆」、「耍雜技」、「騎木馬」等，極生動之致。

清　改琦

紅樓夢圖詠

改琦亦能山水、花草，得華嵒的風趣。其孫改簀⑪，所畫人物，克承家
學，在當時有小名，時人稱爲「改派」。

　　清代人物畫表現風俗的不多，正如蔣和在《二勝畫跋》中說：「畫
者皆偶而爲之」，故後人很少見到這類作品。在顧洛（西楳）與奚岡（鐵生）
合作的《元宵燈戲圖》，絹本、設色，寫兒童鬧元宵。有戴假面騎馬，亦
有吹打及取燈玩樂者，還算別致。尚有無款《村社猴戲圖》，紙本、重彩，
同、光間作品。描繪江南村鎮社集，廣場上有猴戲。猴戴冠，著紅衣，
騎白綿羊，一人在旁敲鑼。觀者如堵，各具神情。畫仿南宋院體，在清
代人物畫中難得見到。其他還有如《登高圖》、《長至競渡圖》等，皆反
映民間習俗，手法平常。

⑪《海上墨林》等皆載簀是改琦之子。見改簀
　臨寫改琦的《仕女圖》，自署款爲琦之孫。

蘇六朋

　　蘇六朋 (公元 1789～？年) ⑩，字枕琴、阿琴、枕琴居士、南水村人、浮同阿朋，廣東順德人。嶺南著名的風俗畫家。

　　蘇六朋早歲精細之作，多仿宋、元畫法。能山水，作青綠重彩。晚年專攻意筆人物，略有黃慎之風。寫民間生活與市井風俗，畫有《群盲聚鬥圖》，爲時人所賞。又有《吸毒圖》，計四幅。作於咸豐四年(公元 1854年)，當時鴉片煙的毒氛瀰漫各地，吸毒者，無不身敗名裂，百事無成，尤關國人健康，爲害的嚴重，有如洪水之患。蘇六朋畫此四圖，對吸毒者加以批評，喚起觀者警惕，寓有勸世之意。第一圖，繪一吸毒者，瘦

清　蘇六朋

李白作清平調圖，局部

⑩蘇六朋生卒，尚有四種說法，一是約公元
　　1796～1862 年，一是公元 1814～1860 年，一
　　是生於公元 1779 年，一是卒於公元 1875 年
　　後。見李公明《廣東美術史》(1993 年，廣東人
　　民出版社出版)。

清　蘇六朋
市井小品册，四頁

骨嶙峋，上無衣著，下僅短褲，有路人見之掩鼻而笑。上題：「往事回頭萬念灰，雲煙吐納最堪悲，……嗟君只剩屍居氣，休怪旁人罵不才。」另有一幅，畫吸毒者坐於床上，家無柴米，妻兒掩面而泣，上題：「苦口難開，追悔莫及，稚子啼饑，室人飲泣。」這些畫，出現於鴉片戰爭之後不久的嶺南，意味深長。在當時是非常難得的。

蘇六朋畫有《盲人聚唱圖》，紙本、設色，高46.7cm，橫99.5cm，爲廣州美術館收藏，畫盲者七人，有撫琴彈弦、打板，生動之至，從題款中可以知其有「譏世」之意。蘇六朋還畫有《李太白醉酒圖》、《劉海戲蟾圖》，都重人物情態刻劃，別有一種生趣。

蘇長春

蘇長春（公元1814～約1850年）⑲，字仁山⑳，別號嶺南道人、杏檀居士，順德人。善寫人物，與蘇六朋同里，稱「二蘇」，但二蘇本人並未結交。以畫風而論，兩人迥然不同。

蘇長春是早熟畫家，相傳十餘歲已出衆。有文學修養，作風奇異。絕意於科場後，專心畫事，自云「有硯可耕田百畝」。常寫仙道人物，但是形象塑造，實在是生活中的普通人。他的現存作品《五羊仙圖》即具此種特點。在藝術表現上，偏重寫意，逸筆草草，卻能表達出人物的精神特性。蘇長春畫有《宓羲孔子女媧熒惑像》，紙本、水墨，縱121cm，橫57.5cm，現爲廣州美術館收藏，據其題字，說「此圖發明伏羲之道，與仲尼殊有生死之判也」，又據其他長題，可知作者無非認爲「世道不古」，藉古聖賢而表露對世事另有看法。蘇長春的作品，還有如《蘇武牧羊圖》，

⑲據高美慶《蘇仁山畫藝研究》就有關材料推算，蘇卒年「可能是庚戌（公元1850年）年春天或稍後，當不少於三十七歲」。

⑳蘇題畫，多作「仁山蘇長春」，可知長春是其名，又蘇有一方印，卻刻著「名仁山，字靜甫，姓祝融氏，嶺南人也」可知其名爲「仁山」。

第八章 明、清的繪畫

清　蘇長春

五羊仙圖

清　蘇長春

神俠販磨驢

筆墨流暢，猶如行草，寫蘇武坐雪地上，作沈默深思狀，與一般畫的蘇武不同，雖然只有幾筆，但能傳神。是清代有獨創精神的寫意畫家。

費丹旭

　　費丹旭(公元 1801～1850 年)，字子苕，號曉樓，又號環溪生，湖州烏程人。他的父親費玨是沈宗騫的弟子，擅長山水。所以丹旭少時，便得家傳。費丹旭一生，「苦以家累縛」，爲了生計，在富豪家做「食客」，以繪畫供人玩賞，他的畫格不高，此其原因之一。在滬、杭、蘇州一帶賣過畫。與蔣寶齡、翁雒等都有交往。

清　費丹旭
執扇倚秋圖

費丹旭喜歡畫仕女，與改琦並稱「改、費」。費畫仕女用筆流利，比較輕靈，有「費派」之稱。但是他的畫藝，當以寫像為精彩。現存作品有《東軒吟社圖》、《果園感舊圖》、《負米圖》、《執扇倚秋圖》等，可以代表他的人物特色。《東軒吟社圖》描繪二十多位東軒詩社社友的群像，並畫出了他們吟詩論文的活動情況。對畫中文人的不同性格、特徵都作了細緻的刻劃，是費畫中較為精湛的作品。又所畫《果園感舊圖》中的張廷濟，作者善於抓住這位學者長眉的特點，充分地表達了對象的言笑性情，巧得傳神之妙。費丹旭的弟費丹成，子費以耕、費以群及孫費儀，都傳家法。

海派繪畫

鴉片戰爭以後，中國遭受到帝國主義的侵略，成為半封建半殖民地的國家。在政治、經濟、文化等方面，都發生了一定的變化。繪畫的發展，由於廣大群眾的不斷覺醒，畫家受到這種時代變化的衝擊，或隱或現地在藝術上作出了反映。光緒間的有些年畫、畫報與其他進步刊物，都發表過具有反帝、反封建意義的作品。有的畫家，直接參加了反帝、反封建的行動。另一方面，這個時候，漢、魏碑文出土漸多，探討鐘鼎、碑碣、印璽、封泥的學者日漸興起，使金石學與書法研究，打開了一個新局面。這對繪畫的發展，都有直接或間接的影響。當時不少畫家起來反對墨守成法的復古派，反對陳陳相因的保守派，這些畫家，對於陳淳、徐渭、陳洪綬、八大山人、石濤和「揚州八怪」諸家的藝術，表示心服。於是一種銳意求進，大膽革新的趨向因而產生，衝破了嘉、道以來畫壇上一度比較沈寂冷落的局面，出現了以上海為中心地點的新興的「海上畫派」——海派。這個畫派，起於趙之謙，盛於任頤、吳昌碩。

海派，是清末活躍於對外通商海岸畫家群體的統稱。這些海岸的大城市，與世界各地交往頻繁，城市裡的眾多市民、商人、手工業者，又來自全國各地，所以這一地區的廣大群眾，對於文藝，包括繪畫在內，他們的欣賞口味，自然不同於以往的文人及某些官宦與巨富。

清　胡錫珪

戲曲人物

　　海派不僅在當時，在歷史上也是很有影響的畫派。

　　這個時期，被稱爲「三任」的任熊、任薰和任頤，以及朱夢廬、吳讓之、虛谷、蒲華等，都曾稱譽東南。其他如胡錫珪、吳伯滔、陸恢、楊伯潤、錢慧安、宋石年、王秋言、舒平橋、吳友如、倪墨耕、黃山壽、程璋、沙馥、吳石僊等，也都出頭露角，有其一得之長。如胡錫珪之畫《戲曲人物》，似不經意，卻能生趣橫溢。又如吳友如畫《點石齋畫報》，其中有不少作品，反映了社會的眞實面貌，具有現實意義，深受當時廣大市民的歡迎。本文茲就重要畫家，介紹如下。

趙之謙

　　趙之謙(公元 1829～1884 年)，字益甫、撝叔，號悲盦、無悶，浙江紹興人。咸豐九年(公元 1859 年)舉人，曾北上京師，會試不取，賣畫爲生，又曾遊幕於各地。後到江西，主修《江西通志》。志成後，歷任江西鄱陽、奉新和南昌等縣知縣，以「七品官」終其身。趙之謙的書法受鄧石如的

影響很大，又參以隸書、魏碑，功力較深。篆刻取法秦漢，又揉合「浙派」、「皖派」之長，印文渾樸秀勁，常以鐘鼎和碑刻字體入印，自成一格。他在書法和篆刻上的成就，都有助於他在繪畫藝術上的長進。

　　趙之謙擅長寫意花卉，早年學陳淳、陸治諸家法度，也受八大山人、石濤以及惲格的影響，「揚州八怪」中的李鱓、高鳳翰的花卉，他也鑽研過。趙之謙筆力勁健，用墨飽滿，色彩濃麗，有創新精神，又能夠從「俗」，

清　趙之謙
荷花

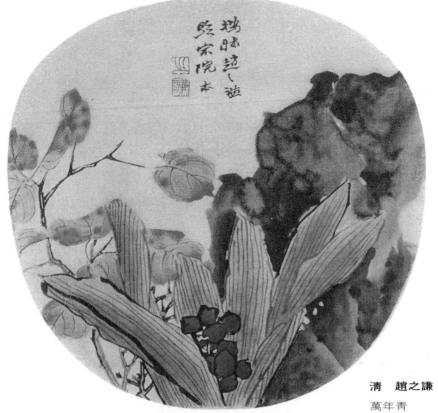

其時趙之謙
照宋院本

清　趙之謙
萬年靑

汲取了民間賦彩的優點，成爲他的藝術特色。趙之謙，雖然沒有僑居滬
上⑫。正由於他的作品，深受吳昌碩讚賞，吳常常在趙畫旁書「昌碩讀
過」，是故人們以其創「海派」之風，便成爲晚淸「海派」畫家中的重要

⑫設在上海城西牧龍道院的萍花社畫會，東道
　主爲吳宗麟，一年內，曾有六次集會，邀集
　江浙書畫名流到滬參加，當時有浙江人，卻
　無趙之謙行蹤紀錄。論他與上海的關係，只
　是在上海浦東川沙，有一位沈樹鏞，和他是
　同一年中的舉人，趙畫《積書岩圖》，就是爲
　沈樹鏞所畫。沈字韻初，號鄭盦，圖中書有
　「鄭盦侍郞命趙之謙畫」可知。

作家⑫。

　　趙之謙還畫農家的地瓜、蘿蔔、蒜頭，這是傳統繪畫中較少有人畫的題材。他的現存作品《甌中物產圖》和《異魚圖》，畫的便是江南海邊的土產。他的花卉作品，如《太華峰頭玉井蓮》、《桂樹多榮》、《紫藤萱草》、《紅梅圖》、《蟠桃圖》等，氣魄雄大，力量充足，而且還可以見出他在書法上的素養。他所畫的花卉如《延年益壽》（菊）等作品，赭色菊花用沒骨法，是其創新表現，後來吳昌碩畫菊，便有私淑其法之處。

　　趙之謙偶作人物，有一幅扇面《鍾馗》，寫鍾馗面遮紙扇，腳登高蹺，旁有群鬼。這是光緒九年（公元 1883 年）端陽，他在南昌畫以自用的。畫面上題詞道：「什麼東西是紙扇，遮將面孔，可憐見。滿腔惻隱，周身懵懂，黑地昏天翻舊譜。半分線，憑挪動。仗師父，方愼空。賴兄長，且增重，打燈籠，本有外甥承事，細作神通軍帳坐，婁羅鬼溷天門洞。湊眼前節約寫端陽，題詞總。」圖如漫畫，無非「以鬼喻人」，並用以諷時。

清　趙之謙

鍾馗扇面

⑫關於海派，潘天壽認為可以分「前海派」和
　「後海派」，稱趙之謙和任伯年為「前海派」，
　稱吳昌碩、王一亭為「後海派」。茲附此說，
　以為研究者參考。

任熊、任薰、任頤及任熊之子任預，稱「四任」。以任頤成就較大，影響及於近代。

任熊

任熊（公元 1823～1857 年），字渭長，號湘浦，浙江蕭山人。少時家貧，曾從村塾師學畫行像多年，後得姚燮[123]推重，遂有畫名。中年寓居蘇州、上海，以賣畫爲生。畫宗陳洪綬，人物、山水、花卉都精能，以人物著稱。張鳴珂評他「工畫人物，衣褶如銀勾鐵畫，直入陳章侯之室，而獨開生面者也。一時走幣相乞，得其寸縑尺幅，無不珍如球璧[124]。所畫《列仙酒牌》、《劍俠傳》、《於越先賢傳》和《高士傳》，由蔡照初本刻，稱絕一時。

任熊的人物，畫法清新活潑。精於肖像畫。在他的《人物山水冊》中，如《范蠡泛舟》、《桃根打槳》諸圖，構圖不落常套，人物與山水結合，都很調合。他的《姚燮詩意圖》、《范湖草堂圖》，可以代表他的繪畫

清　任熊

姚燮詩意圖，局部

[123]姚燮，字梅伯，號大梅山人，鎮海殷富。善詩畫。

[124]見《寒松閣談藝瑣錄》。

清　任熊

姚燮詩意圖，之一

清　任熊

姚燮詩意圖，之二

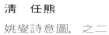

清　任熊

瓜棚盲歌

特色，在《姚燮詩意圖》中，有一幅《瓜棚盲歌》，非常有生趣地描寫了村俗生活。瓜棚下，有數個盲人彈琴、擊鼓、謳歌，村人則聚集共樂，極有情意。他的山水畫，有《十萬圖》，反映了他巧妙奇偉的構思。

任熊卒時，年未過四十，然而在蘇州、上海、杭州一帶的聲望已大，任頤初到上海，從學於他。子任預（公元 1853～1901 年），字立凡，亦善畫人物、山水及花鳥，頗能在家法之外自出新象，妙絕一時。

任薰

任薰（公元 1835～1893 年），字阜長、舜琴，任熊弟。所畫取法陳洪綬，作風與任熊相近，寓居蘇州、上海，也以賣畫爲生。他精於花鳥，山水作品不多，任頤經任熊介紹，曾赴蘇州從他學畫。

任薰留傳的作品不少，人物畫如《蘇武牧羊》、《王羲之愛鵝圖》、《學書圖》與花鳥畫《春江水暖》、《荷花鵪鶉圖》、《翠鳥鳴春》、《水芙蓉》及《報曉圖》等，都可以代表他的秀巧勁健的畫風特色。

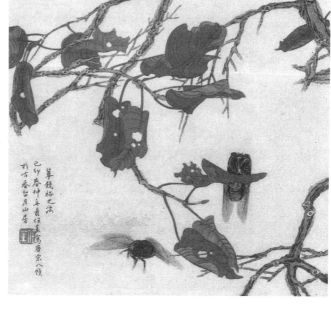

清　任薰

紅葉秋蟬

清　任薰

楊柳鴛鴦

任頤

任頤(公元 1840～1896 年)，初名潤，字小樓，後字伯年，浙江山陰(今屬蕭山市)人，是清末傑出的畫家。十四歲到上海，原在扇莊當學徒，後得任熊、任薰指授，進步迅速，是一位早熟畫家，曾在太平天國軍中司執軍旗⑮，不久離開。近三十歲，畫名漸大，鬻畫滬上，求畫者來自南北各方。與吳昌碩、蒲華、王秋言、蔣石鶴、吳友如都有交往。當時張熊年已邁，任頤常常去看他作畫。吳昌碩比任頤少五歲，初來上海時，曾問畫法於他。他與吳昌碩的相交，是師友的關係。

任頤在上海，經常坐城隍廟茶館，對來來往往的各種人物，目識心記。平日亦留心花鳥、家畜。觀察一物，聚精會神，必至領悟始罷。有關這方面，傳說頗多，如有客入其小樓，呼主人名，任頤聞聲，連答：「來了，請稍坐。」客人立於室中，只聞其聲，不見其人，客至樓窗口一看，才知道他爬出樓窗外，注神地看著兩隻小貓在戲嬉。他對自己的門生，要求亦嚴格。如客人至，要學生端茶，並在旁侍候，客人離去，不但自己畫客人像，還要求學生追憶默寫。對於傳統繪畫的研究，在畫法上，人物取陳洪綬遺風，花鳥得陳淳、八大山人、華嵒諸家之長。而所可貴者，他能創新，別開畦徑，因而使「海派」繪畫，聲名遠播。

任頤畫多巧趣，能以勾勒、潑墨、細筆、闊筆摻用，揮霍自如。他的花鳥畫，生動而有神韻。現存作品如《野塘雨後》、《芭蕉繡球》、《紫

⑮上海《美術界》第 3 期(1928 年 8 月)，內刊任董題其父任頤照片云：「先處士」，「年十六陷洪楊軍，大酋令掌軍旗。旗以縱袤二丈之帛連數端為之，貫如兒臂之幹，傅以風力，數百斤物矣！戰時麾之，以為前驅……此影蓋四十九歲所攝，孤子任董敬識。」任頤生於公元 1840 年，年十六歲時，即公元 1855 年，此際太平軍尚未進入浙江，疑任董所記其父掌軍旗的年歲有誤。太平軍進入浙江為公元 1861 年，當在這個時期。

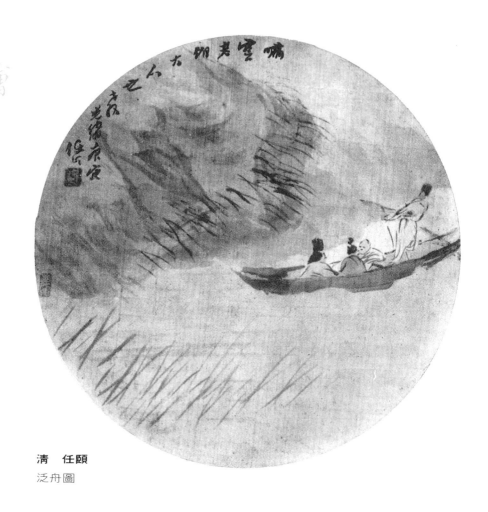

清　任頤

泛舟圖

藤鴛鴦》、《池塘睡鴨》、《黃花紅葉》、《雞》等，無論畫花草、翎毛、蟲魚，勾點不苟，極盡其態。又如《秋雨梧桐》、《落花飛燕》等，則是墨彩淋漓，別有風趣。他的設色，有清淡，有濃豔，有時則以清淡與濃豔相結合。他的畫，巧變不竭，畫風清新又活潑。

　　任頤的藝術成就，還表現在他的人物畫上。他精於寫像，是一位傑出的肖像畫家。他的傳神作品如《三友圖》、《沙馥小像》、《仲英五十六歲小像》等，可謂形神畢露。他為吳昌碩所作的三幅肖像──《饑看天圖》、《酸寒尉》、《蕉陰納涼小像》，充分地表露出他具有高度概括的藝術能力。

清 任頤

松鶴圖

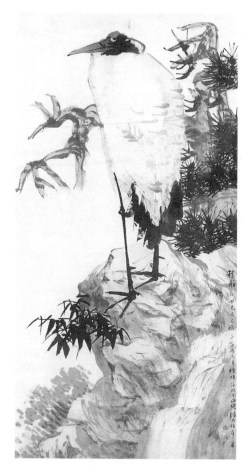

任頤的人物畫，題材廣寬，喜歡取民間傳統故事，使一般人感到通俗易懂，他也描寫現實生活，在一定程度上，揭露階級社會的矛盾。他所繪的《關河一望蕭索》、《五穀豐登（風燈）》，《鍾馗》、《倒騎驢圖》及《酸寒尉》等，用象徵手法，表示了對當時社會的看法，作出了對現實的某種諷刺。他的作品，還有爲上海豫園點春堂所畫的《觀刀圖》，意味著對小刀會表示了懷念。他的作品之所以獲得成就，不在於題材的選取上，主要取決於作者對於這些題材處理所抱的態度。尤其是在封建沒落時期，繪畫趨向衰落的情況下，任伯年能注重刻劃人物，並聯繫社會實際，作出某些積極的表現，自然是比較難得的。

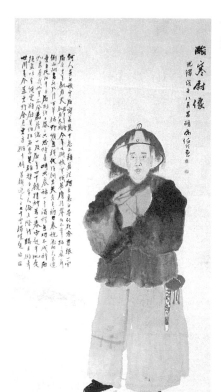

清　任頤

酸寒尉像

清　任頤

畫龍點睛，局部

　　總言之，任頤的繪畫，就其本身而言，他在花鳥畫方面的成就，超過了人物畫。但就清末的整個畫壇而言，他在人物畫方面的影響，卻遠過於他的花鳥畫。

虛谷

　　虛谷（公元1824～1896年），原姓朱，籍本徽州，家居江都。曾任清廷將官，太平天國革命軍起義，「意有感觸，遂披緇入山」，但不茹素，不禮佛。暗助過太平軍。每至滬上，求畫者極多，畫倦即罷。雖以書畫自娛，但也以此解決生活。

　　虛谷畫受程邃（穆倩）影響。作品表面稚拙，實則奇峭雋雅，使胡公壽、任頤等心服。善畫花卉、蔬果、禽魚，亦能山水。運用枯筆偏鋒，是晚清時期在繪畫上最有風格的作家。現存作品如《枇杷》、《水面風波魚不知》、《水仙》、《松鶴圖》、《松鼠》、《楊柳八哥》等，極爲別致，顯出他的繪畫，有著突破傳統束縛的精神。

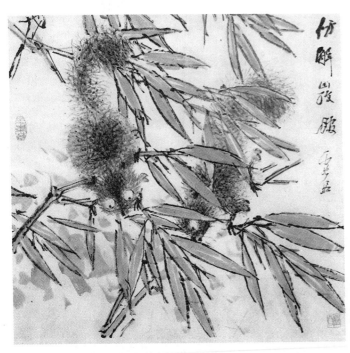

清　虛谷
松鼠

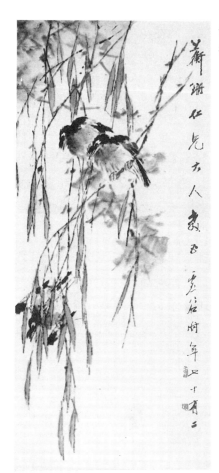

清 虛谷

楊柳八哥

清 虛谷

江帆

清　虛谷

秋林

　　虛谷的畫，論靈巧，不及任頤，論渾樸，則爲任頤所不及。虛谷講求含蓄，在藝術上令人耐看，可謂晚清畫苑中第一家。他的造型質樸，不在表面上取悅於人，故評者謂其「畫有內美」。總的來看，虛谷的繪畫藝術，具有拙美與辣味的特點，正所謂「緇衣學楚狂，拙辣巧中藏，脂粉方圓外，一生琢璞忙」。

吳友如

　　吳友如(公元約 1840～約 1893 年)，名嘉猷，字友如，以字行，江蘇之和 (蘇州) 人，後寓居上海。其家原經商，友如年少時曾從學草藥中醫，「入山採藥越半載」⑱，吳友如曾得曾國荃的賞識，「推薦其繪《金陵功臣戰績圖》，進呈御覽」，又說是「事出強迫，非其所願，竣工歸來，若釋重負。路過上海，時英人美查主辦《申報》，復添設《點石齋畫報》，即請吳友如主持」⑰。吳友如，被評者稱之爲清末的「市民畫家」。

⑱諸葛亭《吳友如在小嶼山》所記。
⑰據鄭逸《「吳友如畫寶」引言》(1984 年，上海古籍出版社)。

清

《點石齋畫報》封面與封底

吳友如主繪的《點石齋畫報》出版，這是他一生重要的美術活動。《點石齋畫報》係石印畫報，創刊於光緒十年(公元 1884 年)四月十四日，作為《申報》副刊，隨報贈閱。《申報》是英國商人夥同其友合辦的，後來他們又引進石印機器，出版石印中西書籍。《點石齋畫報》就是在這樣的基礎上產生的。

吳友如主編的《點石齋畫報》，很受當時人所歡迎，在十多年的時間裡，發表作品達四千多幅，他運用傳統的畫法，畫了一些新的題材，如火車、洋樓，還有飛艇、砲艦以及穿洋服的西洋人物，所畫既是新聞消息，又帶故事性，所以畫報每期出來，很快被爭購一空。《點石齋畫報》的內容確實豐富，有關時事新聞的，如光緒十年六月的第 11 號，畫有《基隆征寇》，光緒十年七月第 12 號，畫有《法敗詳聞》等；有的則屬平日見聞之事，如畫《年例洗象》、《興辦鐵路》、《恭應考差》、《香港畫會》等；有的屬怪異傳聞，如畫《異龜合志》、《仙蝶呈祥》、《獵獲奇獸》、《奇方保赤》等；有的諷刺官吏，如《儀不及物》、《真不二價》、《狎客讀新》等；亦有破除迷信的，如《土偶無靈》、《三生不幸》等；較多的是揭露社會的黑暗面，如《殺人飼鴨》、《優人作賊》、《印捕行劫》、《步步紮營》等；其他則有勸人行善、禁止吸毒，個別作品也有極為無聊者。總之，《點石齋畫報》的作品，具有強烈的民族意識。繪畫的創作思想，可以代表早期維新思想和市民階層的平民文化，《申報》也為此作宣傳廣告，但是這些廣告比較務實，並不空泛誇大。廣告用詩文形式：「文人但知古，通人也知今，一事不知儒者恥，會須一一羅胸襟。」那個時期，清政府腐敗，很是保守，《點石齋畫報》對於市民，多少有著拓寬視野的啟蒙作用。當然，在這些作品中，體現新觀念、新體材的同時，也不免有它思想的局限性。吳友如旋又自創《飛影閣畫報》，後由書局集其遺稿重印，名之為《吳友如畫寶》。

吳友如也曾為年畫鋪畫過一些「時新」的畫稿，頗受群眾喜愛。

在《點石齋》時期，由於吳友如的影響，當時屬於市民派畫家的還有金蟾香、周慕橋、張志瀛、何元俊、符民心、顏月洲、吳子美、陸子良、金元達、李煥堯、田子琳等一批人。

清

點石齋畫頁

（載《點石齋畫報》光緒十年七月上澣第12號，圖爲吳子

美繪「興辦鐵路」新聞）

蒲華

　　蒲華（公元 1832～1911 年），原名成，字作英，號胥山野史，嘉興人。
一生貧困，但爲人正直有氣質。咸豐三年（公元 1853 年）入庠爲秀才。同
治三年（公元 1864 年）春，客寧波，也就在這一年到台州，曾居太平（今
溫嶺），一度寄寓寺廟中，生活清苦，里人與寺僧索畫，有求必應。晚年
僑居上海，鬻畫自給。光緒七年（公元 1881 年）春，獲得一個偶然的機會，
東遊日本，夏即歸。至光緒二十年（公元 1894 年）定居上海，樓名「九琴
十硯樓」，據蒲華自己在詩中作注，樓中只一琴二硯。在滬期間，朋友較

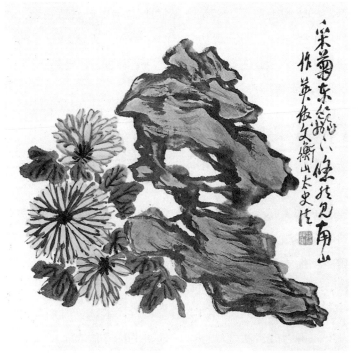

清　蒲華

菊石圖

多，不免高談痛飲。他與吳昌碩交往，先後達四十年，故昌碩的畫有蒲華題字，蒲華的畫，也有昌碩題字。在藝術上，他們有著共同的看法。蒲華喜歡畫竹，也畫蘭花、荷花、松樹及枇杷等；筆意奔放，如天馬行空。曾說：「作畫宜求精，不可求全。」又說：「落筆之際，忘卻天，忘卻地，更要忘卻自己，才能成為畫中人。」蒲華平日，不修儀容，對待藝術，講求自由奔放。但也有不少草率之作。他畫花卉，取法白陽、青藤；他畫山水，自謂取法吳鎮。蒲華喜畫大幅，飽墨淋漓，自嘉、道以後，能以氣勢磅礴取勝者，吳昌碩之外，唯蒲華得之。

吳昌碩

吳昌碩(公元 1844～1927 年)，原名俊、俊卿，字昌碩、倉石，號缶廬、苦鐵、大聾。浙江安吉人，寓居蘇州、上海。少時生活清苦，但求學甚

勤，無錢買紙筆，即以脫毛敗筆，蘸清水於磚上習字；無錢買石章，即在磚瓦上學篆刻。中秀才後，即絕意功名，潛心藝術。光緒二十五年(公元 1899 年)，吳昌碩五十六歲，任安東知縣，一月便辭去，其自刻印曰「棄官先彭澤令五十日」，安東即今江蘇漣水。

吳昌碩與揚峴、任頤是師友之交，在滬上，還與胡公壽、蒲華、陸恢、吳穀祥等都有深厚的交誼。

吳昌碩工詩，書法最擅石鼓文。刻印遠宗秦漢，近取浙、皖精英，自立派系。光緒三十年（公元 1904 年），篆刻家丁輔之等發起成立「西泠印社」，公推吳昌碩爲社長。至今印社發展成爲國內外有影響的書畫篆刻學術團體。吳昌碩在書法、篆刻上的造詣，對於他在繪畫上的成就，有著極爲密切的關係。他的畫，脫胎於篆書的用筆，渾厚蒼勁。他曾題詩道：「臨模石鼓琅邪筆，戲爲幽蘭一寫眞。」又《題畫梅》詩中說：「山妻在旁忽讚嘆，墨氣脫手推碑同，蝌蚪老苔隸枝幹，能識者誰斯與邕。」足以說明他的畫筆，得力於書法之處極多。他畫的梅花，有他的篆書功力。畫葡萄、紫藤，有狂草的奔放筆致，正如他自己所謂：「草書作葡萄，筆動走蛟龍。」高邕就說吳昌碩的「篆隸行草皆有助於畫法」。

吳昌碩於三十多歲學畫，直到四十歲以後，才肯以畫示人[128]。他的花卉，上溯沈周、陳淳、徐渭、八大山人、石濤及「揚州八怪」中的李復堂與金多心諸家，近則受趙之謙、任頤的影響。吳昌碩能融合各家之長，又貫通他的書法，篆刻創雄健爛漫的風格。由於他在詩、書、畫、印四者皆精能，到了七十以後的晚年，竟成爲「海派」最傑出的大家。

吳昌碩專精花卉，亦能山水，偶作人物，曾畫鍾馗捉鬼，諷刺當時「人少鬼多」的社會。平時愛畫梅、竹、松、石、蘭、葡萄、紫藤、荷花、山茶、白菜、葫蘆、天竹、牡丹、雜卉等，氣勢磅礴，力量雄渾，著色亦極講究，常以紅、黃、綠諸色調入赭墨，在衝突中取得協調。又能作大紅、大綠於一局。他的賦彩，正是在傳統的基礎上，汲取民間繪畫用色上的特點，成爲歷代寫意畫家中最善於用色者，並獲得「雅俗共

[128]吳東邁《藝術大師吳昌碩》。

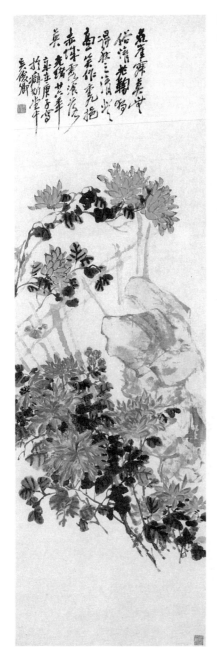

清　吳昌碩

菊石圖

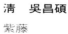

清　吳昌碩

紫藤

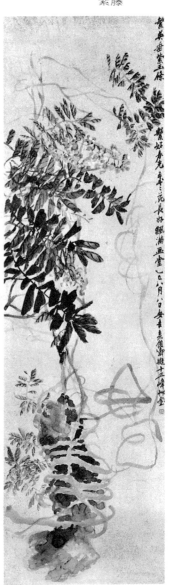

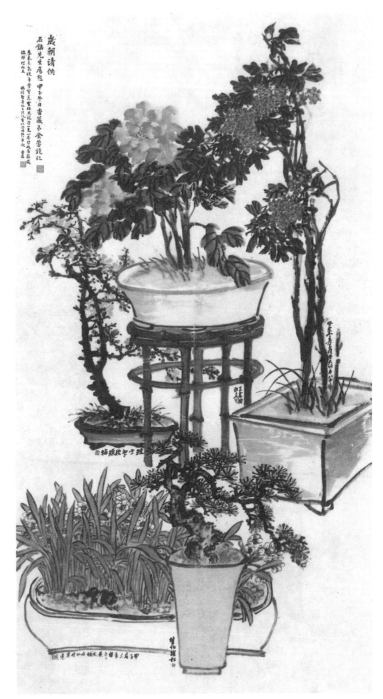

清　吳昌碩與王震、甬笙伯等合寫

歲朝圖

賞」之譽。

他的現存作品極多，如《紅梅》、《水仙山茶》、《荔子》、《荷花》、《蕭齋清供》、《壽桃》、《梅蘭》、《秋耀金華》、《墨竹》、《珊瑚枝》、《雁來紅》等，都是匠心獨運的精絕傑作，處處體現出他所說的「奔放處要不離開法度，精微處要照顧到氣魄」的要求。在一幅畫上，詩、書、畫、印四者，都能配合得宜，達到藝術上的高度結合，在這些方面，他是晚清畫家中最有成就，也是最突出的畫家。

吳昌碩在我國近代畫壇上的影響極大，現代畫家學吳昌碩的不少。齊白石非常敬服他，寫詩道：「青藤八大遠凡胎，缶老衰年別有才，我願九泉爲走狗，三家門下轉輪來。」

第四節　太平天國繪畫

太平天國在中國歷史上留下了光輝燦爛的一頁，太平天國軍隊攻佔了南中國的大片地區，勢力擴展到十七省。太平天國建立的政權，與封建的滿清皇朝對峙了十四年(公元 1851～1864 年)。在這期間，太平天國進行了各種文化藝術的活動，在繪畫藝術方面，也留下了不少有意義的作品。

太平天國繪畫，較爲發達的是壁畫，其次爲年畫、卷軸畫。這些作品反映了太平天國時期的風尙和愛好；有的作品，強烈地表現了太平軍英勇的戰鬥精神。

壁畫

壁畫是太平天國重要的藝術。丁守存在《從軍日記》中提到，太平軍在廣西時，他們的縣署之門，就有「內門塗黃，對畫龍虎」的壁畫。到了建都天京後，壁畫更加興盛，當時各王府內都有五彩畫壁。有的「大

門用金描畫龍虎」、「照壁以五彩繪畫龍虎」⑫，有的「頭二門皆改塗紅色，門上畫雙象，大堂暖閣門繪龍，兩旁塗黃色，繪花鳥魚雁，四壁紅色，亦繪雞鵝魚鳳」⑬，正是「處處樓臺漫丹漆」。天京失陷後，經過清軍的焚毀破壞，所存壁畫，還有千餘處。當時不僅天京如此，凡太平天國領域內，都有「窮極工巧」的彩繪壁畫。

滌浮道人在《金陵雜記》中說，太平天國的圖畫，有它的制度，如洪秀全之門畫雙鳳，「謂之鳳門，楊、韋之門畫龍虎，僞丞相之門畫象，以下畫獅、豹、鹿、兔，牆壁畫魚、雁、鵝、鴨等類，不准繪人物」。這段話中的「不准繪人物」，說的並不確切。當時的壁畫，在某種場合，可能只畫花卉，翎毛，但不等於都是這樣。如安徽績溪曹氏宗祠壁畫，所繪《太平軍攻城圖》，又浙江金華侍王府的壁畫《漁樵圖》，其中都有人物。

太平天國在天京土街口設有「繡錦衙」，是組織藝人們進行壁畫創作的重要機關⑬；被徵集的藝人中，有民間畫工，也有士大夫畫家。揚州民間畫工如洪福祥、鄭長春、李匡濟等帶了一班人到天京畫過王府的壁畫，很受歡迎⑫。

太平天國壁畫，已發現的有南京、蘇州、紹興、金華、績溪等地，而以南京所畫最精彩。南京一地發現的壁畫有堂子街、如意里及蟾園等處。這些地方，原先都是太平天國的王府或丞相府，堂子街壁畫中，有《防江望樓圖》，這是現存太平天國壁畫中較有意義的一幅。畫一座平頂的五層高的望樓。這幅作品，只要證之張汝南所著的《金陵省難紀略》⑬，就可以知道這是一幅太平天國江防實際情景的描繪。不僅有藝術的價值，更有其歷史的意義。金華侍王府壁畫，也繪有望樓，這都反映了太平軍的防禦工事。其他作品，有山水，有花鳥。花鳥作品尤爲豐富，

⑫謝炳《金陵癸甲紀事略》。

⑬滌浮道人《金陵雜記》記天官丞相陳承鎔衙壁畫。

⑬《粵逆紀略》載：「僞繡錦衙主彩畫之事。」

⑫據羅爾綱《揚州搜訪記》。

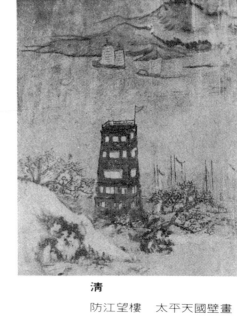

清

防江望樓　太平天國壁畫

清

雙鹿圖　太平天國壁畫

⑬《金陵省難紀略》記東王府前的望樓中謂：
「大門外有五層更樓，約高四五丈，浦口敵
臺能見之。」又記翼王府前的望樓謂：「高四
五丈，五層之上。又有平臺，凡號召，於其
上建色旗，吹螺聚眾焉。」

鳥獸有鶴、綬帶鳥、鴛鴦、白鷺、孔雀、馬、獅、虎、豹、象、兔、貓及魚蝦等。南京堂子街壁畫《鶴壽圖》、《孔雀牡丹圖》、《鴛鴦荷花圖》，如意里的《荷花雙鷺圖》、《桃樹蜂猴圖》、《綬帶雙棲》，與蘇州忠王府後殿的《花鳥小貓》等，都有相當功力，布局亦較別致，而且筆力挺勁，其雙鉤設色，沈厚豔麗，富有傳統特色。

安徽績溪曹氏宗祠壁畫，繪《太平軍攻城圖》。描繪太平軍攻打城池，表現出先遣部隊已緊迫城脚，架起雲梯，奮勇登城。作者具有革命的熱情，歌頌了農民戰爭，是現存太平天國繪畫中較有意義的重要作品。江蘇江寧的方山，發現《守城圖》，描繪太平軍防守敵軍攻城。

太平天國的壁畫，其他地方如浙江的紹興、金華等地都有。

年畫

現今發現的太平天國年畫，有天津楊柳青繪刻的《英雄會》、《寒塘六雁》、《雪燕梨華》、《雜卉圖》、《母子圖》、《秋景圖》、《螳螂捕蚱蜢》、《落花彩蝶》、《魚樂圖》、《猴拉馬》、《燕子磯》等，這些作品是甲寅咸豐四年（公元 1854 年）太平天國北伐軍進駐天津時繪刻的，當時作爲分贈群衆之用。這些年畫，刻花鳥草蟲和走獸，其中也有山水，是楊柳青年畫中較爲別致的作品。如所繪《秋景圖》、《螳螂捕蚱蜢》，畫中的蟋蟀、蠍子等，都是封建社會認爲不吉祥的東西，然而太平天國的年畫表現了它，反映出太平軍具有「百無禁忌」的思想，也體現出一種反封建、反迷信的精神。

太平天國軍隊到了天津，「在靜海、獨流駐軍共九十九天，楊柳青駐軍只有九天」[34]，在這樣短促的日子裡，就刻製了多種年畫，正是太平軍重視年畫的極好說明。又「據故老相傳，太平軍進駐楊柳青……對年畫作坊加以保護，准允其自行交易，隨意印刷，不加干涉。並對這一廣大勞動人民喜聞樂見的藝術形式，予以發揚和繼承」[35]。

[34]羅爾綱《楊柳青發現的太平天國年畫考證》。

[35]王樹村《太平天國時期的民間年畫》。

畫家

太平天國的畫家，除上述鄭長春等揚州藝人外，可知的尚有虞蟾、羅琪、周士永等。

虞蟾

虞蟾(公元約 1803～1882 年)，字步青，揚州人。擅長山水畫，在天京某王府管理過古畫。太平天國失敗後，幾被迫害致死。據說，年八十，竟以潦倒終生。他的現存作品有《雅宜山齋圖》、《丹楓絕壁圖》及《秋林對話圖》等。

羅琪

羅琪 (生卒未詳)，字如壁，安徽歙縣人。善畫花鳥，頗得清逸之趣。據說太平軍在安徽時，他曾為某首領畫花鳥卷軸，初不願留軍中。後患重病，太平軍盡力設法給以醫治，癒後心甚感激，留軍中三年，作畫極多。太平軍失敗，削髮為僧⑱。

周士永

周士永(公元約 1834～1900 年)，紹興人。父周仁，是個民間畫工，士永年輕時參加太平軍，在侍王李世賢部下任職，畫過《李世賢像》。公元1861 年，太平軍攻克杭州，士永於風雪中在湧金門城牆畫《雙獅戲球圖》，表示慶祝。紹興太平天國壁畫，其中也有士永的手筆。他的流傳作品有《朱檢公子像》，絹本、設色。描繪太平天國的青年軍官按刀騎白馬立於城上，形象威武，用筆挺勁。晚年居杭州法相寺，六十多歲，為艮山門外年畫鋪畫些稿本為生活⑲。

⑱此據黃賓虹先生口述。而在《虹廬畫談》中，只提到太平軍失敗「琪恐獲罪，遂披緇入山」。
⑲杭州裱畫工朱雄甫 1954 年據民間傳聞口述。

方梅生

方梅生，江蘇太湖人。曾在蘇州、杭州、紹興、金華、巨縣諸地畫過壁畫，歌頌太平軍，後人呼他爲「長毛畫師」。

太平天國繪畫，繼承了民族繪畫的傳統，更重視民間傳統形式的表現，對於建築壁畫，作出了很大的努力，僅就現存的作品來看，相當豐富，作品以精美的花鳥作品居多。這些作品，爲我國寶貴遺產中的一部分。雖然這次革命極大地震撼了清朝統治，震撼了世界，但在繪畫藝術上，由於爲時短促，還未能取得豐富的經驗，也還沒有形成比較明顯的獨特的風格。

第五節　明清畫學著述

明代論畫

繪畫理論的著述，至明代愈加發達。除論畫理、畫史外，並有叢書之輯。其他題跋、筆記之類，更是豐富。至成爲專集者，計有五十餘種之多。這些論著或編纂，雖多採集前人之說，但有創造性的見解也不少。

明人著述的畫論，比較重要的，屬於史傳類的，有韓昂的《圖繪寶鑑續編》、朱謀垔的《畫史會要》及徐沁的《明畫錄》。韓、徐二書，皆錄明代畫家。朱編的資料，除搜輯明代畫家外，所集元代以前畫家，都是據前人著述轉載，固然有採集編輯之功，但價值不大。

屬於論述類的，有何良俊《四友齋畫論》、屠隆的《畫箋》、莫是龍的《畫說》、董其昌的《畫旨》、沈灝的《畫麈》、顧凝遠的《畫引》等。屬於品評類的，有李開先《中麓畫品》、王穉登的《國朝吳郡丹青志》。

屬於畫跡著錄類的有張丑的《清河書畫舫》、郁逢慶的《郁氏書畫題跋記》、汪砢玉的《珊瑚網》等。其他還有如王履的《華山圖序》、王世貞《藝苑巵言》、唐志契的《繪事微言》、張萱的《西園畫評》等。都對畫理、作家、作品有所論評。更如沈周、文徵明、唐寅、陳繼儒、李日華、魯得之、陳洪綬等，在他們的詩文集與題語中，對各家各派的繪畫，或對繪畫特點及其發展規律等等，都於其中有所論說，對於文人畫的創作思想與創作要求，闡述尤多。其中有的對時人評述加以議論的，有發揮前人之說而一家言的，都是明代畫學思想的具體反映，也是這個時代在美術領域內不同美學觀點發生爭論的集中表現。

文人畫說

明人對於文人畫注重意趣性靈，多有闡述。這與文人畫在當時的發達有密切的關係。謝肇淛說：「今人畫以意趣為宗。」高濂提出「天趣、人趣、物趣」三者，認定畫以得「天趣」為勝。並謂「求神似於形似之外，取生意於形似之中」。對於元人所論的形神問題，片面地作了進一步的發揮。在這時期，他如文徵明、唐寅、蔣乾等在某些論點上，都有類似的說法。更如顧凝遠的《畫引》，其《論生拙》一節，更闡明了文人畫的創作特色。他提到「元人用筆生，用意拙，有深義焉」。他所提到的元人當指趙孟頫與倪、黃等。同時他還說：「生則無莽氣故文，所謂文人之筆也，拙則無作氣故雅，所謂雅人深致也。」一句話，他們就是要求文人畫得「生」，生得文雅；又要求畫得「拙」，拙得文雅。具體的說，便是要求用筆用線結合書法。宋曹（射陵）在《論書》中提到：文人畫筆墨得生拙之味，「學書則深有助焉」。正是這種論說的極好注腳。

關於繪畫與書法的關係，在明代文人畫家中討論得很多。文人畫家，往往把創作稱之為「寫」，還提出「畫」與「寫」在繪畫表現上的區別。元代的文人還只是把畫梅竹等稱為寫，到了明代，畫人物、畫山水，無不稱為「寫」。董其昌就說：「士人作畫，當以草隸奇字之法為之，樹如屈鐵，山如畫沙，絕去甜俗蹊徑，乃為士氣。」當時吳門文、沈之畫如此，遭吳門派攻擊的浙派、江夏派的畫家，亦未嘗不注意及此。對於書畫的

關係，是明代畫家、理論家所特別感興趣的問題。唐寅對工筆、寫意的繪畫，也以書法作比喻，說「工筆畫如楷書，寫意如草聖（一作隸）」。蔣乾更有「書中有畫，畫中有書」之說⑱，正是要求繪畫與書法取得更為密切更為自然的結合。

南北二宗說

（此見本章第二節《明清中期繪畫・中期山水畫（上）・畫分南北二宗說》。這裡從略。）

師造化與師古人

明人論畫，對於師古人、師造化的問題，曾一再提出，在許多詩文題跋中，屢有所見。關於「師古人」，由於著眼點不同，說法就不同，在藝術實踐中，態度也不同。一種照著古人畫本一筆筆的摹仿，求得「古人本原」，要求「惟肖古人」。晚明不少末流畫家，他們的作品之所以陳陳相因，就因為走上了這種「師古人」的道路。另一種認為「師古非因襲仿照」，如嶺南張萱提出「筆筆皆自古人中來，自非合作」。唐志契還明確地提出畫家不應該只師古人之跡。他在《繪事微言》中，對山水畫家提出「要看真山水」，「要得山水性情」的要求。這是對「師古人」的兩種看法與做法。關於師法造化，本是我國繪畫的優良傳統，唐代張璪早就提出「外師造化，中得心源」。

明初王履在《華山圖序》中提到「吾師心，心師目，目師華山」。就是要求山水畫家從真山真水的感受中去進行創作。董其昌是注重臨古的，但是他也懂得師造化的重要，所以對畫家就提出了「讀萬卷書，行萬里路」的主張。

這個時期的畫論，如對作品鑑賞、批評，或對各家繪畫的演變與影

⑱《式古堂書畫彙考》引蔣乾《虹橋論畫》云：
「夫書稱魏晉，畫擅宋元，此人人皆知，至
於書中有畫，畫中有書，人豈易知哉！」

響，以及對各種畫法的闡明，看起來是成本成冊的著作，但其中掇集前人之說，占有很大比重。明人編著，固然有勤採兼收的優點。卻常有不明出處，還有互相抄襲之弊。甚至有的出於僞造，欺騙世人，如張泰階撰《寶繪錄》，著錄畫跡，大多作爲僞證家藏贋品之用。這樣的編著雖然不多，亦見明代有些士大夫陋習的一斑。

清代論畫

畫論著述

　　清代繪畫理論的著述與資料編纂的出版，較爲發達。凡論畫理、畫法、或品評鑑別古今名畫，以及名畫收藏著錄與畫家傳略匯編等，約有三百五十餘種之多⑬，但是絕大多數部分摘錄舊說。對後人較有參考作用或有較多啓示的，不過二、三十種，如《石濤畫語錄》、《畫鑑》、《南田畫跋》、《小山畫譜》、《冬心題記》、《板橋題畫》、《指頭畫說》、《芥舟學畫編》、《二十四畫品》、《山靜居畫論》、《松壺畫憶》、《谿山臥游錄》、《小蓬萊閣畫鑑》、《南宗抉秘》等，都立一家之言，對傳統繪畫，直抒一得之見。其中，有論畫理，有談畫法，也論及畫史，更有述及個人的創作經驗。清初石濤的《畫語錄》，尤多獨特見解，價值較大。又如《式古堂書畫彙考》、《國朝畫徵錄》、《南宋院畫錄》、《佩文齋書畫譜》、《國朝院畫錄》、《畫史彙傳》等，只不過對研究歷代畫家、作品，有著一定備查、參考之用。他如《半千畫訣》、《芥子園畫傳》、《張子祥課徒畫稿》等，具有繪畫敎本性質，對於當時初學畫者，有一定幫助。尤其是《芥子園畫傳》，成爲清代流布最廣的繪畫敎本。

　　清代繪畫理論的編著，就其性質的不同，一是畫論的著述，二是資料的編纂。

⑬詳《中國叢書綜錄》（1959 年，中華書局出版）與
　余紹宋《書畫書錄解題》。

　　清代繪畫理論，著重於論述元、明畫家的創作經驗，對於文人畫的發展，特別重視。明末董其昌的畫學思想，對清初畫家的影響很大，清代中葉以前的不少畫論與畫跋，幾乎是董說的注脚。尤其對繪畫分「南北二宗」之說，從其說者，更爲普遍。如沈宗騫著《芥舟學畫編》，其在山水論的《宗派》一節中，他的論說，基本上根據董說的觀點。

　　清代畫理，在論及傳統繪畫的一般規律時，往往集中在山水畫方面來說明問題，就是說，多數著述，都是通過山水畫的研討來綜論傳統畫的藝術特點。石濤的《畫語錄》就是如此。惲格是花鳥畫大家。然而他的畫學心得，都寫在山水畫跋中。唐岱說：「凡畫之理，宜於從山水中闡微。」這正是清代文人著重於山水畫論研究的明白表示。

　　此外如四王、惲、吳等，在他們的著作或題畫中，對於繪畫創作，也發表了不少體會，總結了前人不少寶貴的創作經驗。王時敏以爲繪畫「必功參造化，思想混茫，乃能垂千秋而開後學」。後來王翬論畫，也以爲繪畫必須「解衣盤礴，發自眞性靈」。認爲作畫應該「知天地，知古人」，應該「用心，運思。然後使筆墨」。

　　「四王」還通過他們藝術實踐，梳理、總結了我國十世紀以來的南宗山水畫，他們的功績是不可磨滅的，有關這些，已見本章第二節「中期山水畫」（上），這裡就不再重複了。

　　「四王」、吳、惲中，惲格與王原祁留下的論畫著述多一點。有的見解獨特，在當時畫界的影響恐不少。惲格在《南田畫跋》中說：「青山如笑，夏山如怒，秋山如妝，冬山如睡。四山之意，山不能言，人能言」，意即人的審美感興是無限止的。作爲一個畫家，面對大山大水，若無「能言」的悟性，怎麼能畫好山水。也正如惲格所云：「秋令人悲，又能令人思。」其實，「悲」也好，「思」也好，都不是由秋「令」人，而是人到了秋天，見秋天、秋雲、秋水、秋樹自然地引起感情變化。類似這些有關美學方面的論畫問題，清代許多畫家在畫跋或論畫詩中提到並作了透析。

　　王原祁通過他的繪畫實踐，將自己所領會的，書之爲畫跋，作《麓臺題畫稿》和《雨窗漫筆》。在《雨窗漫筆》中，他說「臨畫不如看畫」，

這比之要求門生「盡日臨寫不輟」的畫家高出一籌。王原祁的所謂「看畫」，主要教人去思考，如「結構若何？出入若何，偏正若何？安放若何？用筆若何？積墨若何？」即要求「看畫」者多問幾個為什麼。這些論述，對於學畫者，說理雖不深，但意義較大。畫家只有能多思，才能使繪畫提高。

　　清人論畫，他如張庚的《浦山論畫》、布顏圖的《畫學心法問答》、鄭績的《夢幻居畫學簡明》以及鄒一桂的《小山畫譜》等，都在畫學理論上，或從繪畫技法上，對如何繼承傳統，又如何進行學畫作了啓發性的闡述。

　　清代畫論，論述筆墨技法者較多，在這方面，有論山水筆墨、章法的，有論傳神的，也有論花鳥、走獸的。龔賢的《畫訣》、王概的《芥子園畫傳》，以及如高秉的《指頭畫說》、丁皋的《寫眞祕訣》、周濟的《折肱錄》、蔣和的《寫竹雜記》、秦祖永的《桐陰畫訣》等，都從繪畫的各個方面，較有條理的闡述了技法的問題。

　　清代畫論，總的估計，論畫法的多，論畫理的少，總結前人經驗的多，有獨特見解的少。有的闡明藝術創作是主客觀的統一，有的從形而上學的觀點來看待繪畫，認爲作畫純是主觀的「眞性靈」的發揮。因此未免失之於偏。

　　作爲明清繪畫，唯石濤的畫論，突破其餘所論，他的這種創見，在美學上，在畫學上，都具有很高的價值，有關這些，容下略述。

資料編纂

　　清人編纂繪畫資料很是勤力，大體上分三方面進行。

■叢輯

　　即是編集各家有關書畫的論述、著錄、畫家史傳，較重要的有如《佩文齋書畫譜》、《式古堂書畫彙考》等。《佩文齋書畫譜》是康熙時宮廷組織人力編纂的，即孫岳頒、宋駿業、王原祁等「奉旨」輯錄而成。這部叢書，引用書籍，多至一千八百四十四種，內中包括歷代名家的論書、

論畫，歷代書畫鑑藏的跋語與考識，以及歷代書畫家傳略。雖未完備，但對清初以前的書畫資料，大致收羅。《式古堂書畫彙考》，卞永譽編撰，採錄前人著錄書畫，匯而成編。卞永譽(公元 1645～1712 年)，字令人，號仙客，工書畫，精鑑別。該書各按時代，編列排比，綱目分明，條理井然。但其中失考的地方也不少。這類編輯，對於後人，有一定參考之用。但如李調元的《諸家藏書畫簿》，只是摘錄他人叢輯中的記錄，既無增補，又無校證，無什價值可言。

■將收藏名跡或所聞所見的名跡、筆錄編輯成冊

清宮編的《石渠寶笈》、《秘殿珠林》外，如孫承澤的《庚子銷夏記》、高士奇的《江村銷夏錄》、吳榮光的《辛丑銷夏記》、吳升的《大觀錄》、安岐的《墨緣彙觀》、陸時化的《吳越所見書畫錄》、吳其貞的《書畫記》、孔廣陶的《嶽雪樓書畫錄》、李佐賢的《書畫鑑影》、顧復的《平生壯觀》等，或錄一家所藏書畫，或專錄其他書畫家之作，或綜觀歷代著錄畫跡而加以筆錄，有親睹畫跡的，有轉載他人著述者，約有四十餘種，對於書畫鑑別，以及畫史、畫論的研究，都有查考的作用。

■史傳類

即是輯錄歷代畫家或清朝當代畫家的傳略。有的專輯宮廷畫家，有的輯錄專長一藝的畫家如《墨梅人名錄》，有的專輯女畫家如《玉臺畫史》等。這種書籍的編輯，其實是一種書畫家的人名辭典。張庚的《國朝畫徵錄》、厲鶚的《南宋院畫錄》、彭蘊燦的《畫史彙傳》、蔣寶齡的《墨林今話》、張鳴珂的《寒松閣談藝瑣錄》、寶鋆的《國朝書畫家筆錄》、李放的《八旗畫錄》及葉銘的《國朝畫家小傳》等，約有二十餘種。這些整理編輯，有的不免重複，但也各有補充增加，成爲當時書畫家，特別是收藏家、鑑賞家必備的工具書。彭蘊燦的《畫史彙傳》，分七十二卷，收錄了歷代畫家七千五百餘人，遺漏雖不少，但就當時的條件而論，算是比較完備了。

此外，需要提到的，宣統三年(公元 1911 年)，即清朝最後一年的孟春，

黃賓虹與鄧實合編的《美術叢書》四十輯初版刊行，其目的如其《略列》中所說：「爲提倡美術起見，叢集古今大美術家之著述，勒成一書，以引起人優尙之思想。」這部分叢書內容，分書畫、雕刻摹印（文房各品附）、磁銅玉石、文藝、雜記等五類，其中以書畫類爲主。

這些編著，反映了清代繪畫研究和整理的水準。但是，由於這些作者們局限於舊的思想方法，所以在各種著作中，不可避免的出現一些問題。他們之中，有的受經學家的文論影響，有的受乾、嘉詞章家的考據影響，以至不能廣開思路。所以清代晚期的理論著述，已無較大的成就可言。

石濤論畫

在明清的繪畫領域內，石濤的畫，獨樹一幟；石濤的理論，自具創見。他所撰寫的《石濤畫語錄》，誠爲我國畫學的經典著作。

《石濤畫語錄》（《畫譜》），全書分十八章，即一畫章、了法章、變化章、尊受章、筆墨章、運腕章、氤氳章、山川章、皴法章、境界章、蹊徑章、林木章、海濤章、四時章、遠塵章、脫俗章、兼字章和資任章。全書自始至終強調繪畫必須外師造化，要有創造精力，反對因循守舊，「我爲某家役」。

《石濤畫語錄》的中心議題，也是全書最重要的議題是他的「一畫」論。「一畫」的本意，其思想淵源，不論與老子的哲學，「萬物得一而生」，「道生一」，或與佛家的所謂「一即一切，一切即一」等有何等的相關，但是石濤的「一畫」論，是受道、佛的某些思想影響，經過消化後所作出的肺腑之言。他提出的「一畫」，不是支支節節的，也不是具體的，而是抽象的，從繪畫藝術的根本而言的。

對於「一畫」，有人說得好，說「一畫乃是一根通貫宇宙──人生──藝術的生命力運動的線」⑭。而且這條線，也還通貫宇宙的時空。

⑭韓林德《石濤與「畫語錄」研究》（1989 年，江蘇美術出版社）。

這條線，一端繫住「虛」的，本質的；一端繫住「實」的，「具體」的。

按照石濤自己的說法，什麼是一畫？「一畫者，衆有之本，萬象之根」。由此可知，「一畫」在繪畫之先，正由於這「一畫」，才使得繪畫藝術變化無窮。畫家心中不能沒有「一」，不能也不應該沒有根本的觀念，整體的觀念，以至通貫生命、藝術爲「一」的觀念，這是「虛」的一端。

另一端，也按照石濤自己的說法，什麼是一畫？「太古無法，太樸不散，太樸一散而法立矣。法於何立，立於一畫」，就是說，「太樸不散」，世界（時空）還處於渾渾沌沌的狀態，在那個時候，「太樸」也就「無法」、無定律可言。只有到了「太樸一散」，即事物發生了變化，則事物的一切法則，便會隨之而立。時空間的生命也隨之出現而產生了價值。「太樸一散而法立」，立法不是另打碎敲，它必須由表及裡，得從根本、整體來考慮。這個根本、整體就是「一」。作爲繪畫藝術，則「法於何立？」石濤響亮地回答，「立於一畫」。因此，畫家作畫，心中要有全局觀點，要從整體來立意、立形、立法。只有如此，對畫家來說，「用無不神而法無不貫，理無不入而志無不盡也」。因此，「信手一揮，山川、人物、鳥獸、草木、池榭、樓臺、取形用勢，寫生揣意，遠情摹景，顯露隱含，人不見其畫之成，畫不違其心之用」（《一畫章第一》）石濤的這個要求是最高的，也是最低的。畫家遵照這樣的規律作畫，便能入畫之道，這個道，便是「一以貫之」的道，也是石濤對於繪畫藝術所指出的大道。

正因爲石濤從宇宙觀，從美學的高度，找出繪畫藝術的本性（性質），從而提出了這個「一以貫之」的道，所以有學術價值，也有現實意義，在我國繪畫歷史上，《石濤畫語錄》是一部經典性的文獻。

對於繪畫藝術的創造，石濤說：「我之爲我，自有我在。」對於傳統，他提出「好古敏求」，反對「我爲某家役」。這在他的《了法》、《變化》、《山川》、《兼學》、《資任》諸章中，都涉及到這些問題。他最厭憎那種「泥古不化」的陳腐思想。他說「今人不明乎此，動則曰：某家皴點可以立脚，非似某家山水，不能傳久」，這便是「我爲某家役，非某家爲我用也。縱逼似某家，亦食某家殘羹耳，於我何有哉？」因此，他又說「能使我即古而古即我，如是者知有古而不知有我者也。我之爲我，自有我

在，古之鬚眉，不能生在我之面目，古之肺腑，不能安入我之腹腸。我自發我之肺腑，揭我之鬚眉」。石濤如此強調作畫要有自己的個性與風格特點，這在摹古風氣極盛的明末清初，尤其可貴。

石濤在《畫語錄》中，也還有技法性的指導，對用筆、用墨、運腕、皴法等方面，都作了論證。就山水畫的經營位置，他在《境界章》中提出了「分疆三疊」和「兩段」的問題。他並不否定傳統山水章上的這種模式，因爲他自己的山水，也免不了作「三疊」或「兩段」的章法，但是按照石濤的說法，要有突破的決心，然後作出更多的變化。

什麼是「分疆三疊」？石濤說：「一層地，一層樹，一層山。」什麼是「兩段」？石濤說：「景在下，山在上，俗以雲在中，分明隔做兩段。」

石濤寫這章的意思，畫家如果死死板板的按照這種模式去套，必被「形式」約束，畫出的章法如「印刻」之板，若能靈動變動，便能達到「入千峰萬壑，俱無俗跡」。如所謂「兩段」，下段爲景，上段爲山，中間卻是雲。這個「雲」，作爲繪畫處理，它既是起「隔」的作用，實則也起「連」的作用。倘能夠把雲的變化處理好，不但把雲畫活了，把「兩段」也因此而活了。石濤畫《羅浮飛雲峰頂圖》，可謂典型的「兩段」形式，石濤畫來，有藏有露，山前空出一片，是雲或是霧，總之使人感到山前山後不知有多少丘壑。讀石濤論畫，不妨與石濤之畫作對照，更可以明其理。

第六節　明清宮廷繪畫

明代宮廷，設有畫院，但是有畫院之名，卻無畫院編制之實。清代宮廷，未設畫院，但有專門給書畫家活動之處，雖無畫院之名，卻有畫院之實。茲介紹如下。

明代宮廷畫院

　　明代宮廷有畫院，但與宋代的翰林圖畫院無論在編制、職稱上都不一樣。雖有畫院之名，似乎沒有一定的隸屬，就是畫家，也無專業的職位。明于慎行《穀城山房文集》中透露了一些情況，說「宋徽宗立書畫學，書學即今文華殿直殿中書；畫學即今武英殿待詔諸臣。然彼時以此立學，有考校，今只以中官領之，不關藝院」。照此記述，似乎還不及漢代宮廷「畫室」的職責來得明確。

制度

　　洪武初的工部，下屬有將作司，後改將作司爲營繕所，設所正、所副、所丞各一人。據《明史・卷七二・志四八》載：這些官員，「以諸匠之精藝者爲之」。這些諸匠中，包括了畫工，相當於元代「畫局」中的畫工，與兩宋畫院的畫工，不僅是稱呼，連職責、待遇都不同。

　　又據《明史・卷七四・志五〇・職官三》載：宦官中，設十二監，每監各太監一員，少監一員，監丞一員。其中「御用監」，兼管仁智殿。在仁智殿設監工一員，專門「掌武英殿中書承旨所寫書籍、畫冊等，奏進御前」。當時這個仁智殿，一度是宮廷畫家聚集並工作的地方，如畫家倪達、李在、上官伯達、沈政、鍾禮、趙麟素、詹林寧、周文靖、石銳、張乾、吳偉、朱端、林郊等，都曾「直仁智殿」，受太監、少監的管理。但是，照他們的官職，不一定就在仁智殿，例如吳偉、林郊的官職都是錦衣衛，詹林寧的官職是文思院副使。可能是這些宮廷畫家，平時在各院、司做他們的官，必要時上(或集中)仁智殿爲皇家作畫。何良俊在《四友齋畫論》中提到「我朝特設仁智殿以處畫士」，即是此謂。但是這些宮廷畫家的職稱，除少數畫家如沈應山爲「畫院祕丞」，張廣爲「內廷待詔」，文震亨爲武英殿「中書舍人」等外，自永樂至嘉靖的一百多年間，授以「錦衣衛」的官職的不在少數，如山水、人物畫家吳偉爲「錦衣衛百戶」，人物畫家謝環爲「錦衣衛千戶」，花鳥畫家林良、呂紀爲「錦衣衛指揮」，

山水畫家王諤爲「錦衣衛千戶」，人物畫家周鼎爲「錦衣衛撫鎮」等，這個「錦衣衛」是明代統治階級的專政機關，「掌侍門、緝捕、刑獄之事」，在皇帝「朝會、巡幸」的時候，「則具鹵簿儀仗，率大漢將軍等侍從扈行」。遇到「朝日、夕月、耕獵、視牲」的時候，「服飛魚服，佩繡春刀，侍左右」⑭，其實，「錦衣衛」，即是禁衛軍，而且還兼辦緝捕、理詔獄的事。這個機關附勢驕橫，罪惡多端，爲明代最大弊政之一，而這種官銜，竟然加在宮廷畫家的頭上。究其原因，或許在這個機構內有著「恩廕寄祿無常員」的則例⑮。所以有人評論，「明代畫院畫家的官銜是宮廷特務的頭銜」，因此之故，明代的不少畫家，應召之後不肯受官；而院外的文人

明　憲宗朱見深

歲朝佳兆圖

⑭《明史‧卷七六‧志五二‧職官五》。

⑮見《明史‧卷七六‧志五二‧職官五‧錦衣衛》條。

明　宣宗朱瞻基
苦瓜誘鼠圖

畫家。當其標榜「清高」的時候，也就看不起畫院的畫家。

明代畫院，以宣德、成化、弘治諸朝較盛。當時的統治者如宣宗朱瞻基、景宗朱祁鈺、憲宗朱見深、孝宗朱祐樘等都能畫。朱見深以人物見長，朱瞻基能山水、花鳥、人物以至草蟲，「往往與宣和爭勝」。

明代統治階級對於宮廷畫家，往往「隨其興而嘉獎或處罪」，如太祖朱元璋時，畫家趙源「以應對失旨坐法」，周位「被讒就死」。還有盛著，本是內府供奉，因畫水母乘龍背於天界寺影壁不稱旨，竟被處死。這些事件的發生，使得當時的畫家，沒有不因此而肅然自警。另一方面，也有受到獎勵的，如沈希遠、陳撝等，因畫御容稱旨而得榮寵。有的因所畫正合統治者的心意而被嘉獎，如孝宗朱祐樘賜吳偉「畫狀元」的印章；稱王諤為「今之馬遠」等皆是。統治階級以繪畫為工具，對畫家採取各種手段，或鎮壓、或嘉獎，都是以達到畫家對他們盡忠為目的。

創作活動

　　明代畫院，因為畫家分散，即使有所活動，不如兩宋當時的集中。對明代圖畫院，傳聞較少，著述亦寥寥，如載宣德時仁智殿呈畫，朱瞻基一一觀覽並加論評，當時發生戴進畫《秋江獨釣圖》被讒事⑭，就在這樣的活動中。有些作品，如舊題商喜畫《明宣宗行樂圖》及《歲朝圖》⑭等，當屬畫院作品，又傳宣宗朱瞻基畫有《三陽開泰圖》、《戲猿圖》、《花下狸奴圖》、《金盆鵓鴿》、《子母雞圖》等。據沈齊寧《彝齋齎鳴錄》載：「宣宗每畫，必召畫史於旁，稍不如意，即令修飾。」這些作品的畫成，可能當時畫院畫家也曾「修飾」過。

明　商喜

明宣宗行樂圖

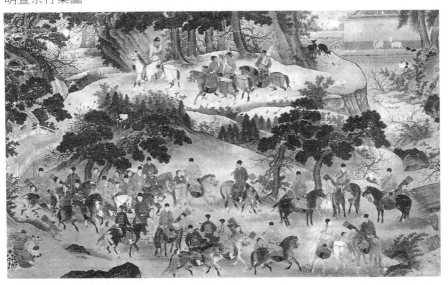

⑬詳本章第一節。

⑭商喜《歲朝圖》，紙本、設色，畫山茶、梅花、水仙、蘭草，款題「錦衣指揮商喜畫，時正統六年二月初吉也」。

明代畫院，花卉畫多取宋代工麗一路，山水畫則取南宋馬、夏畫法。王諤被稱爲「今之馬遠」，這對畫院流行馬夏蒼勁派的畫風關係很大。而且這種作風，當時還影響於海外。王諤活動時期，正是日本畫僧雪舟來中國之時。王諤寧波奉化人，雪舟到過這一帶地方。又日本策彥（名周良，號謙齋）兩度來中國，王諤畫《送別圖》以贈。在畫上，款書「直武英殿錦衣指揮王諤寫」。又日本的天龍寺妙智院也藏有《謙齋老師歸日域圖》，都成爲中日兩國人民在歷史上友好往來的見證。這個時期，即日本的室町、桃山時期，日本的有些繪畫作品，還可以看出受「今之馬遠」的某些影響。

明代畫院，雖有其名，而無其實。幾百年來，不少著作，儘管提到明代「畫院」，總是說得不具體，不清楚，本身就在於明代畫院的制度、職責、職稱不明確。到了清代，許多制度因襲明代，而對畫院，索性不取其名，至於宮廷的畫事，則另外設法辦理。倒比明代更實在。

清代宮廷繪畫

清代宮廷，不設翰林圖畫院⑮。但對宮廷畫家的活動，卻有專門場所，《清史稿》有所記述，內云：

> 清制畫史供御者，無官佚，設如意館於啟祥宮之南，凡繪工文史，及雕琢玉器、裝潢貼軸皆在焉，初類工匠，後漸用士流，由大臣引薦，或獻畫稱旨召入、與詞臣供奉，體制不同⑯。

⑮胡敬《國朝院畫錄》說：「國朝踵前代舊制，設立畫院。」胡敬生於乾隆，嘉慶十年舉進士，對清宮的書畫活動，大體知道，他的所謂「畫院」，當指清宮繪畫活動的專門場所而言。見清宮「檔案」，這裡面也還提到「畫院處」，說明宮廷內有此辦事機構。

⑯《清史稿·唐岱傳》。

可知清代宮廷，對於繪畫，設有機構，不過簡單而已，為了備統治者隨時召喚使用，設內廷供奉，內廷祇候，有的侍直南書房，並在如意館作畫。

清代的帝王，如世祖福臨（順治）、聖祖玄燁（康熙）、高宗弘曆（乾隆）等，不但喜歡畫，而且自己也能動筆，因此清代前期宮廷裡的繪畫活動，其盛況不減明代。

組織機構

《清史稿》所謂清宮使用的畫人，「初類工匠，後漸用士流」，其實多是「士流」。那時的工匠（包括畫工），猶如前朝將作司中的畫工，畫建築上或某些器物上的裝飾，康熙十九年（公元 1680 年），大興土木，大造百物，「招致天下名工巧匠」，把「三作六庫，皆歸工部管」，在這些名工中，也有從全國各地招來的畫工，專門配合「三作六庫」的工作，對於「士流」的畫家，當時都給以一定的待遇，宮廷裡的不少畫家，他們的身份都是有功名的，他們的專職也不在畫，如宋駿業，當他奉命編纂書畫譜時，官銜是「通政司左通政使今陞都察院左副都御史」。又如「四王」中的王原祁，他的官職是「翰林院侍講學士今轉翰林院侍讀學士」。更如善山水畫的富陽人董邦達，雍正時進士，到了乾隆，仕至禮部尚書，當編修《石渠寶笈》、《祕殿珠林》、《西清古鑑》時，由於他「精考核，命入內廷襄事」。他的兒子董誥，善畫山水，在乾隆癸未年為「傳臚」⑭，官至大學士，但也「侍直南書房」。那時一般的畫工，是不能與這些士流畫家相比的。無論在政治上、待遇上，以至在生活上的差別都非常懸殊。即使同在內廷，或者同在如意館作畫，由於出身不同，連坐的位置以至使用的工具都不一樣。如冷枚等這些著名的宮廷畫家，由於出身類畫工，

⑭清代科舉，殿試取士，分一、二、三甲。一甲三人，第一名稱「狀元」，第二名稱「榜眼」，第三名稱「探花」，皆賜進士及第。二甲若干人，第一名稱「傳臚」，賜進士出身。三甲若干人，賜同進士出身。

當時被呼作「畫畫人」，為了鞏固封建王朝的秩序，當時對等級觀念的區別，一直是極其嚴格的。

命繪功績圖

康熙時，玄燁為了加強國內多民族的統一，並籠絡南方漢族的統治階級，在位六十一年，先後六次南巡。康熙二十八年（公元1689年），第二次南巡歸來後，在三十年（公元1691年）詔畫《南巡圖》，作為紀念，《南巡圖》由都察院左副都御史宋駿業主其事。宋又以重金迎其老師王翬（石谷）至京師合作，王帶弟子楊晉同來，繪製前，由王翬執筆畫了草圖，分四片，計十二卷，經過玄燁過目後發還，才正式落稿。草圖紙本、淡設色，即所謂進呈的御覽本。正本《康熙南巡圖》十二卷⑱，絹本、設色，

清　王翬等
康熙南巡圖（第九卷，局部）

⑱《康熙南巡圖》十二卷。今北京故宮博物院
　藏第一、九、十、十一、十二卷；美國紐約
　大都會博物館藏第三卷；丹麥某收藏家藏第
　七卷，其餘五卷下落不明。

歷時三年才告完成。張庚《國朝畫徵錄》載：此卷爲「石谷作畫，凡人物，輿橋，駝馬，牛羊等，皆命晉寫之」⑱。全圖人物約計兩萬餘，是清初由皇室組織的最大的宮廷繪畫創作活動。繪製程序，遣副手至各處寫生，把有關形象與環境作了詳細的記錄，「務使不失其眞」。圖成稱旨，著實熱鬧了一番，康熙間玄燁六旬，又詔畫《萬壽盛典圖》，特命王原祁主其事，由宮廷著名畫家冷枚等十四人合作。這也是淸王朝誇耀自己統治所作出的一次規模較大的繪畫創作活動。在這時期，尚有焦秉貞作《耕織圖》，冷枚作《避暑山莊圖》、《漢宮春曉圖》，沈瑜作《避暑山莊三十六景》，都得到玄燁的欣賞與讚許。

清　王原祁、宋駿業、冷枚等畫，朱圭木刻
萬壽盛典圖（祝壽儀仗，局部）

⑲《康熙南巡圖》的作者，有的記載，圖由王原祁總其事。人物由上官周畫。此是將王原祁主持畫《萬壽盛典圖》誤爲主持畫《南巡圖》，將上官周參加畫《乾隆南巡盛典》插圖，誤爲畫《康熙南巡圖》。

清　焦秉貞畫，朱圭、梅裕鳳木刻

耕織圖，之一

清 冷枚

避暑山莊圖

雍正時，郭朝祚畫有《雍正平準戰圖》，描繪雍正十一年平定準噶爾首領噶爾丹策零叛亂的史實，屬於宮廷記錄戰功的畫圖。

乾隆時，宮廷繪畫的活動更是頻繁。高宗弘曆，興致到來，好像宋代徽宗趙佶那樣，親臨畫館，察看宮廷畫家作畫，據說弘曆有時「見用筆草率者，手自教之」，或者「嘉與品題」⑱，有時遣太監，送畫絹給作畫者「令伊隨意畫畫」，有時要畫甚急，見清宮檔案，內提到「乾隆六年十二月十六日傳旨，著冷枚畫畫一張，先起稿呈覽，准時再畫，年節要得，欽此」在他統治的六十年中，曾幾次詔畫功臣像，而且每次詔畫，

⑱見胡敬《國朝院畫錄》。

規模大，要求嚴格。再就是詔畫他的出巡和戰爭的功績。弘曆幾次出巡，都「以畫士隨駕而行」畫他的出巡圖時，他是非常重視的。例如由徐揚主繪的《南巡盛典圖》，當時送稿上去，弘曆對畫畫處處加以指示，幾經修改之後，才定下來付梓鐫刻。弘曆詔畫的戰爭記功圖，有如《平定伊犁受降圖》、《格登鄂拉斫營圖》、《呼爾滿大捷圖》、《伊西洱庫淖爾之戰圖》、《平定準噶爾圖》、《黑水解圍圖》等。有的記功題材，幾經宮廷畫家用各種不同形式來表現。如平定準噶爾的戰功，除郎世寧所作外，丁觀鵬、錢維城等都有描繪。

康熙、乾隆時的有些宮廷畫，他的意義，雖然用來紀念王朝的盛衰，但在當時來說，還起著「新聞照相」的作用。有不少作品，宮廷事先布置作者，使畫家臨場作畫時有所準備，有的事後詔畫。如畫《避暑山莊圖》、《皇清職貢圖》、《東北地區人物圖》、《萬樹園觀馬術圖》等。深為清朝統治者所重視的內容，屬於國家大事的形象記錄，其中如《萬樹園

清 錢維城

平定準噶爾圖，局部

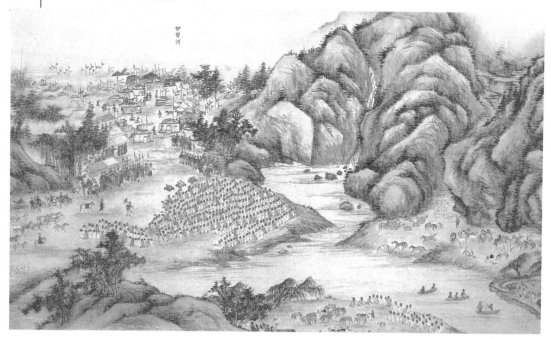

清 無款

北征督運圖，局部

清 無款

北征督運圖，局部

觀馬術圖》（即《萬樹園賜宴圖》）。畫的內容是：乾隆十九年（公元 1754 年）五月，高宗弘曆帶著侍臣到達承德，接見並宴請杜爾伯特部「三車凌」，還對杜爾伯特來承德的官員賞賜款銀和工藝品。曾連續設宴十日，表示對他們內徙的歡迎。當時接待之周到，儀式之隆重，都表明清廷維護多民族國家統一的堅定政策。《萬樹園觀馬術圖》，絹本、設色。畫中描繪高宗弘曆率領滿、蒙、漢的大臣，與杜爾伯特部「三車凌」及其隨行人員在避暑山莊共觀「馬術」的表現。畫中的主要人物，都以肖像來表達，認真寫實。畫中人物多、場面大，作者都是經過一番周密構思而成的。畫的署款，雖是「乾隆二十年七月臣郎世寧奉敕恭繪」，其實是清宮裡的中外畫家集體創作。《萬樹園觀馬術圖》，生動地記錄了杜爾伯特部不堪忍受反動貴族的壓迫與內訌，主動內徙的事實，具有一定的歷史參考價值。

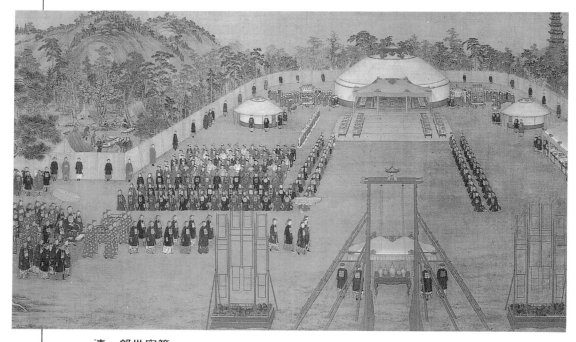

清　郎世寧等

萬樹園觀馬術圖，局部

清廷與各民族的事務，康熙時都有明文規定，至乾隆時更明確，如按理藩院擬訂，西藏達賴班禪各每間兩年輪班遣使朝貢，稱「遞丹書克」。乾隆四十六年（公元 1781 年），清廷所受貢品中，便有《拉穆吹忠圖》等。所謂「拉穆」，原為前藏地名，此作護法神之名。「吹忠」，是藏語「護法」的譯音，所以這幅畫即畫拉穆護法神，以唐卡形式畫成之，進貢這樣的圖像，無非表示有神護法，圖個吉利。這些作品，當是我國十八世紀藏族民間藝人的手筆。在西藏的布達拉宮還畫著清朝皇帝接見達賴活佛的壁畫。

清　藏族進貢繪畫
拉穆吹忠圖

第八章　明、清的繪畫

清

順治皇帝接見五世達賴　西藏布達拉宮壁畫

清　無款
仁宗顒琰像

　　清代宮廷的繪畫活動頻繁，宮廷畫家，有的整年整月忙著爲皇帝、皇后畫像。康熙六旬，冷枚爲首作《萬壽盛典圖》。乾隆時，董誥爲高宗弘曆繪《御製詩意圖》。嘉慶時，還畫有宗教性的《萬法歸宗圖》以及《幾暇臨池圖》等。宣宗也喜歡畫，命畫工畫了不少他的像，有如《宣宗秋澄攬轡圖》、《宣宗盔甲乘馬圖》、《宣宗耀德崇文圖》等，至於那些皇后的像，如孝全成后《璇宮春靄圖》、孝慎成皇后《觀花圖》、《觀竹圖》等，大都惡俗不堪。

命編書畫叢輯

　　康熙時，宮廷有《佩文齋書畫譜》叢輯一百卷，搜羅引用明以前書畫論、書畫家傳、書畫題跋、考證等書一千八百四十四種。爲歷代書畫

研究者的參考用書。命孫岳頒、宋駿業、王原祁、吳�、王銓等負責編纂，玄燁欽定。又有陳邦彥編的《佩文齋題畫詩》，匯鈔歷代題畫詩，止於明代，分三十門，計八千九百餘首。儘管這些編輯出於統治者個人所嗜，但對後世繪畫的研究，有一定的參考之用。

乾隆之時，弘曆尤好書畫。凡流落在海內的法書名畫，盡量收羅。他獲得唐韓滉的《五牛圖》，特設「春藕齋」來庋藏。他花了數十年時間，收齊了宋馬和之的《國風圖》，特藏於「學詩堂」中。有時還在名畫上題詩、蓋印。有一方「乾隆御覽之寶」大璽，往往蓋在名畫上部正中，畫面因此遭到破壞，後人見之，無不厭憎。乾隆之時，弘曆效法宋徽宗編《宣和畫譜》，命詞臣鑑別宮中收藏的書畫，加以分類。至嘉慶時，先後編成《石渠寶笈》、《秘殿珠林》初、二、三編的六部目錄書。

總之，清代宮廷，雖未設立機構龐大的圖畫院，但有宋、明畫院之盛。因為每當重要創作開始，除宮廷原有畫家外，皇室還召致在野畫家進京，量其才力，充分發揮其能，並及時予以獎勵。又宮廷內，雖沒有層層設立畫官，但能平時職責分明。尤其在康熙、乾隆之時，每有活動，事先準備，有條不紊，有始有終，故對繪畫創作，均能按計畫完成。所有這些，也正是清代前期在統治上比較穩定的一種反映。

清宮的繪畫活動，在鑑別、藏畫及整理畫學資料方面，曾花了不少時間與精力。

宮廷畫家

清代宮廷畫家，有專職的，不少是兼職的。這些畫家，有如禹之鼎、徐璋、焦秉貞、冷枚、姚文瀚、孫祐、羅福旼、張問達、金輝、阿爾稗、門應兆、葉履豐、金鼎、吳璋、沈瑜、顧見龍、沈永年、唐岱、金廷標、張宗蒼、繆炳泰、丁觀鵬等，都於康、雍、乾時，在清宮比較活躍，或供奉內廷，僅據《國朝院畫錄》、《國朝畫徵錄》、《國朝畫識》等載，那些與宮廷有關的畫家，其數有百餘人之多（這裡不作一一評介）。光緒間，管念慈供奉內廷，極得那拉氏慈禧的賞識，又有繆嘉蕙（女），專門為慈禧代筆，慈禧所賜大臣的畫圖。都出於她的手藝，當時與阮元芬、蘋香，

同爲福昌殿供奉。

這些宮廷畫家中，各以不同的技藝，爲統治者所取重，有的以寫像而受到重視的。如江陰人繆炳泰，字象賢。他爲南書房一位翰林畫像，掛在壁上，神氣宛然，被高宗弘曆見到，詫爲神似，立命侍臣把繆從江陰召到京師。旣至，要他畫像，繆跪對好久不能下筆。弘曆問其所致，繆問答：「臣實短視。」弘曆即諭侍臣出眼鏡盈盤，要他挑選一架戴上，這樣，繆一揮即就。由於畫得好，博得弘曆歡心，即日賞郎中，並補部缺。後來宮中畫功臣像，有的便由繆炳泰執筆。

宮廷的外籍畫家

清宮畫家，還有不少來自西歐的傳教士，有意大利，也有法蘭西及波希米亞的。這些外國畫家，都在康、雍、乾時先後徵召而入宮，並留下了大量作品。他們除了作油畫肖像外，也用中國傳統的畫法畫鳥、獸及山水。他們還受命畫了不少記事圖和戰功圖。他們之來中國，在中西美術的交流上，也作出了貢獻。

這裡，就這些外籍畫家，擇要簡介如下：

郎世寧（公元 1688～1766 年），西名加斯提里阿納，意大利美朗諾市人，康熙五十四年（公元 1715 年）到中國，這時只二十七歲。到雍正時受召。初繪《聚瑞圖》，發揮西洋畫法，爲世宗胤禛所稱賞。郎世寧的主要活動在乾隆時，畫弘曆的肖像外，爲清宮畫了不少戰功圖，也畫馬、畫花卉。大幅馬圖，其畫馬大小等眞馬，可謂維妙維肖。郎世寧卒於北京，年七十八歲。弘曆給予侍郎銜，並「賞內府銀三百兩料理喪事」。

艾啓蒙（公元 1708～1780 年），波希米亞（現屬捷克斯洛伐克）人，於乾隆十年（公元 1745 年），他由教會派遣而來中國。同年六月入宮，取漢名艾啓蒙，仿中國文人，字醒菴。這時郎世寧已在宮服務二十餘年，艾啓蒙以弟子禮師事郎世寧。曾由郎世寧領銜，艾啓蒙等參加，完成了《乾隆帝閱馬伎圖》和《萬樹園賜宴圖》，這些作品，描繪工整。這樣的創作，猶如今之新聞照片。艾啓蒙也畫肖像，還畫一些「職貢圖」。

艾啓蒙於三十七歲到中國，至其七十二歲謝世，他的一生，差不多

清　郎世寧、唐岱

春郊閱駿圖

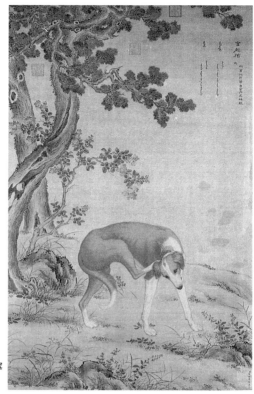

清　郎世寧

金翅獫

半生在中國渡過，在中西文化交流上，他是有功的。

賀清泰（公元 1735～1814 年），法蘭西人，生於魯蘭，居意大利多年。乾隆三十五年（公元 1770 年）賀清泰由耶穌會派遣來中國，入宮奉命以油色作畫，也用中國傳統方法畫過鳥獸和山水，也曾和艾啓蒙一起，幫助修改過徐揚起稿的《乾隆平定全川得勝圖》。

安德義（公元？～1781 年），意大利羅馬人，歐洲奧斯汀會的傳教士。乾隆二十七年（公元 1762 年）到中國，曾參加畫過《乾隆平定西域戰圖冊》銅版組畫草圖的繪製。一度離開宮廷，任天主教會的北京主教。

潘廷章（公元？～約 1812 年）又名若瑟，意大利人，耶穌會修士，乾隆三十六年（公元 1771 年）到中國。乾隆三十八年（公元 1773 年），他由法蘭西傳教士蔣友仁推薦，入宮作畫，曾以油畫作肖像，其所畫，博得好評，被認爲不遜郎世寧。

清　潘廷章
托爾托保像　油畫

清　潘廷章
嘉木燦像　油畫

其他還有法國人王致誠（公元 1720～1768 年）及安德義、馬國賢等。

這些西洋畫家在宮廷，盡量吸收中國傳統的畫法，而對中國畫家，也起影響作用。當時的宮廷畫家鄒一桂（小由）談到「西洋人善勾股法，故其繪畫於陰陽遠近，不差錙黍。所畫人物屋樹，皆有日影。其用顏色，與中華絕異。布影由闊而狹，以三角量之。畫宮室於牆壁，令人幾欲走進。學者能參用一二，亦著體法。但筆法全無，雖工亦匠，故不入畫品」。這段話，可以代表當時畫家對西畫的看法。郎世寧等繪畫，與「中華絕異」之處，主要從處理透視與處理光暗方面表現出來。當時宮廷畫家如焦秉貞及其學生冷枚，多有吸收西法之處，如所畫房屋透視，強調焦點集中，畫屋柱，加光暗，最為明顯。

清宮對於繪畫，遠以宋代董、巨，元代黃、倪為宗；近以董其昌為祖，再以王時敏、王鑑為諸父，講求「正統」，競相摹擬，至如石濤、八大山人一類的寫意文人畫，宮裡不作興，幾乎絕跡，弘曆附庸風雅，重士流，輕工匠。封建統治階級在沒落時期的那種專橫、保守、腐朽的制度與政策，也明顯地在宮廷繪畫活動中反映出來。所以清宮歷年大量的繪畫創造，對這個時代的繪畫發展，並沒有起什麼積極作用。

外籍畫家影響及其他

上述外籍畫家到了中國，並進入宮廷。他們固然受到中國畫的影響，但他們對於中國畫家，當然不可能不產生影響。這件事，早就在晚明即出現。有名的西洋傳教士利瑪竇的到來中國，其所帶來的西畫，具體而言，固然不一定落在曾鯨的畫法上，但對於當時的中國畫家有影響是不容諱言的。

到了清初，如張庚之論焦秉貞「工人物，其位置，自遠而近，由大及小，不爽絲毫，蓋西洋法也」（《畫徵錄》）。此後如冷枚、唐岱、陳枚、羅福旼、丁兄泰、黃履莊、門應兆以至鄒一桂等，無不得「西法之意而變通」。如焦秉貞所作《仕女圖》，背景長廊，非常明顯的是採取西洋的透視法。又現存佚名的《慶壽圖》，場面大，人物多。整個壽堂的描繪，完全採用西洋透視的焦點法製作。又張宏（君度），受吳中學者尊崇的畫

清　焦秉貞

仕女圖

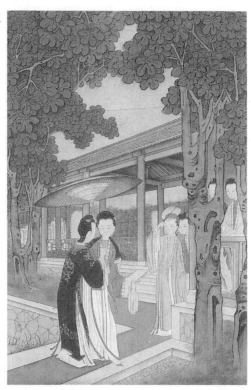

清　張宏

止園全景

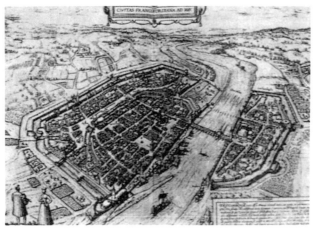

布朗、霍根堡

世界城鎮圖集，圖之一

家，所畫《止園全景》，不論其主觀意圖爲何，竟與布朗與霍根堡的《世界城鎮圖集》(公元 1572～1616 年間在科隆出版)在章法與透視處理上何其近似。因此，英國的蘇里文教授和美國的高居翰教授都作了論述。至於花卉作品，如鄒一桂所畫的果品、蔬菜，都有烘染，後人評述，曾以「法西畫」目之，又有蔣廷錫所畫《牡丹》扇面，竟自題云：「戲學海西烘染法」，事實正是如此，畫中的花、葉，都有烘染，顯出花葉受光暗的影響。其他如年畫，建築裝飾畫和瓷繪方面的創作，都可以看到受西洋畫法影響的反映。清宮的倦勤齋，一度爲乾隆退位後常去休憩之處，該齋壁畫（紙貼）山水，其透視處理，一看即知其受幾位西洋來中國的畫家的影響。甚至到了光緒，頤和園長廊的裝飾畫（山水）也有作西洋焦點透視法的表現。

不能不提到，廣寧（今遼寧北鎮）人年希堯（公元？～1739 年）⑮撰寫的《視學》。年希堯名允恭，以字行。隸漢軍鑲黃旗，爲年遐齡之子，亦即年羹堯之兄。累官廣東巡撫，工部右侍郎，雍正間奪職，有科學才能，著有《對數廣運》、《萬數平立方表》等。喜歡美術，能畫山水、花鳥。

⑮年希堯生年有兩說，一作公元 1688 年，一作
公元 1696 年，均由兪劍華先生在信中所提
供，但未詳其根據。

在京師時，與郎世寧接觸時，研討過西洋繪畫的透視原則。其所著《視學精蘊》(或名《視學》)，於雍正七年（公元 1729 年）初版，由於受到讀者歡迎，於雍正十三年（公元 1735 年）得以再版。使一種焦點透視與明暗處理的初淺畫法，從此以課本性質傳播於民間，曾首先被天津楊柳青年畫的「勾樣先生」所接受。

第七節　明清民間繪畫

明代民間繪畫

隨著商品經濟的發達，明代的民間繪畫比較活躍。從城市到鄉村，都有畫工及其行業，如北京、南京、成都、濟南、蘇州、松江、杭州等地，士大夫畫家比較集中，民間畫工也比較多。

明代畫工有行會組織。萬曆間，徽州汪姓畫工的行會稱「畫場」；蘇州的行會叫「畫幫」，如金福星畫幫，開業於城南起鳳下街，營業興盛之時，「顧客不限吳中一地」。

明代畫工如唐、宋、元時一樣，每年要受宮廷徵調。明代從開國起就實行「工匠供役法」。《明會典》載，每年規定徵調工匠六千多名，其中就包括不少畫工。

明代畫工有專職的，也有兼職的，但以兼職者為多。如彩塑畫工，其主業往往是泥水作；凡壁畫、彩燈畫，往往是油漆匠，只有畫肖像與神軸或年畫者，是專業的。這種情況，直至清代不變。有的畫工還開設畫鋪，並承包大寺院的壁畫製作。山西大同上華嚴寺，原為遼代建築，後來不斷修整，宣德間，大殿重修，有的壁畫加以修補，有的重畫，其中壁畫有題名曰：「雲中鐘樓西街興隆魁董畫甫（鋪）信心弟子畫工董安。」即是例證。雲中即大同，可知董安開設的畫鋪在當地的「鐘樓西街」。

「興隆魁」是個大行業，「董畫甫(鋪)」當是這個行業中分設的一個鋪子。明代畫工作業的範圍很廣，其表現形式也多樣，有卷軸、壁畫、年畫、燈彩、船花、瓷繪、建築彩畫以及畫彩轎、鰲山、龍舟等等。正如《夢畫記》⑫中所說，「士大夫所不欲揮毫，而世人喜之者，皆工匠爲之畫」。

本節擬根據他們的行業及現存作品，就卷軸、壁畫等幾方面作簡略介紹。

卷軸畫

卷軸形式的民間繪畫，流傳至今的不多。這類繪畫，有風俗畫、歷史故事畫、神像畫、水陸畫及肖像等。

現存《太平抗倭圖》，北京故宮博物院收藏，是明代一幅具有歷史意義的民間傑作。這幅畫，描繪嘉靖三十一年(公元 1552 年)太平(今浙江溫嶺)人民英勇抵抗倭寇侵犯的事跡。爲晚明著名畫工周世隆所作。

周世隆(生卒未詳)，號丹峰，太平城北虞岳人，長於傳神寫照。相傳他畫肖像，只要讓他默看對象半炷香，即能畫得維妙維肖。《嘉慶太平縣志·雜人》載其事，說他「年八十餘，猶作細筆圖畫」。

《太平抗倭圖》，巨幅，紙本、設色。人物多至四百五十餘人，眞實地記錄了浙江沿海人民保家衛國的事件。公元 1552 年，倭寇「自松門棄舟登陸，直抵邑(太平)南門，縱火焚近郊室廬，城幾破」。在這幅畫中，表現了太平縣城百姓，集中在城之西北角奮勇作戰。倭寇則驚惶逃走，有的拖屍而跑，有的抱頭而竄，也有背「竹編牌裏牛皮」的武器擁逼城下。遠處的北山下，有倭寇在追逐婦女，有的在山徑間扛抬搶劫來的家畜和酒罈。城中則有少數官兵出巡，官家地主在住宅前設置香案，向天祈禱。與百姓的英勇奮戰，形成強烈對比。

⑫古閩金至仁(鳳生)撰，同治三年(公元 1864 年)
　武林赤松軒刊本，內有「論畫十則」及其他
　有關繪畫的記載。《夢畫記》爲陳羽言謄清提
　供。

明　周世隆

太平抗倭圖

　　這幅畫原名《關公顯聖退倭圖》。畫有關公「顯聖」的情節。可是畫
得不顯著，要細看才明白。畫以淡赭爲主調，屋背、城牆、遠山，則用
石綠，人物施以重彩。老藝人的繪畫功力，於此充分體現。這幅作品，
爲當地人民所珍重。傳至淸代、民國初，每歲農曆五月十三日張掛於關
帝廟中，觀者川流不息，無不稱讚。

　　現存的卷軸畫中，還有《皇都積勝圖》卷。工筆、設色，爲嘉靖、
萬曆間作品，具有民間繪畫的鮮明特色，作者名已佚。描繪明末北京商
業繁榮的景色，頗有氣勢。圖中所畫皇城街頭的形形色色，正如市民通
俗文學那樣的細膩和豐富。

　　這個時期，除了風俗畫那樣的卷軸外，在道釋人物的作品中，還有

不少是卷軸形式的，如「印符」軸⑬、明經卷、神軸及「水陸畫」⑭等。

「水陸畫」是屬於宗教性質的畫軸，但是這些作品，也反映了當時的社會面貌，具有一定的現實意義。山西右玉寶寧寺所保存的一百三十六軸水陸畫，固然極大多數畫的是諸佛菩薩、明王尊者、諸天梵王、天后聖母、三官大帝等，但其中以「超度亡魂」為主題的十多幅作品，如《顧典婢奴，棄離妻子》、《兵戈盜賊》、《赴刑都市，幽死挺牢》、《饑荒餓殍》以及《儒流賢士丹青撰文眾》、《九流百家諸士藝術眾》等都畫出了階級社會的種種狀貌。《顧典婢奴，棄離妻子》一圖分上下兩層，上層寫窮苦者賣妻鬻子，家人離散，傷心啼哭；下層突出地表現了奴隸買賣的罪惡場面。畫中有正在交易的人販子，有用繩子拴住脖子被賣的「驅奴」。陰森的畫面，悲慘的情景，只要揭開它的那宗教性質的「招魂」蓋子，這就是吃人世界的一種形象記錄。《九流百家諸士藝術眾》一圖，上層十人，畫士、農、工、商、醫、卜、星、相等不同階層的人物，形象鮮明，各有特徵。下層畫民間戲曲，雜技藝人，極有情色。在《儒流賢士丹青撰文眾》一圖中，民間畫師竟給自己的同行者作了生動的寫照。

卷軸畫中，還有大量的肖像畫。根據記載，民間畫工中，寫真能手最多，但流傳的肖像畫不多。明末周履靖著《天形道貌》，論述畫人物「必分貴賤氣貌」，要講究「行立坐臥」等等，都是民間畫工所注意到了的。代代相傳的畫工口訣中，畫像口訣不少。肖像作品，至今保存的，有《學士坐像》、《太公盛裝像》、《婦女坐像》等。如《婦女坐像》，作於萬曆間，畫像神態安詳，正所謂「勾線有法度，渲染不礙墨」，係優秀畫工之所作。肖像之旁，畫几案、瓶花，並畫女侍，是當時肖像畫的一種格式。

⑬道教點齋，懸多幅小掛軸，上畫符咒，四周畫花或雲氣，或山水，極工細，皆設色，崇禎時，北方非常流行。

⑭法界聖凡人水陸普度大齋盛會（簡稱水陸法會），是佛教中最盛大的宗教儀式之一。舉行水陸法會時，殿堂上懸掛各種宗教畫，統稱之為水陸畫。這種繪畫，集佛道畫的大成。多至數百幅，少則數十幅。

明

儒流賢士丹青撰文衆,
局部(文士、丹青師)

明 無款
徐渭, 局部

明 無款
衣冠像

壁畫

明代壁畫，主要指寺廟中的作品。

明代寺廟壁畫，流傳至今的，南北各地都有。其中以北京法海寺的壁畫，保存較好，製作較好，製作亦精，他如山西新絳東岳稷益廟，四川蓬溪寶梵寺以及雲南麗江納西族自治縣的壁畫等。

法海寺於正統四年至八年（公元1439～1443年）間創建，在北京西郊翠微山南麓。寺內壁畫宏偉，表現精練。正殿北壁有《帝釋梵天圖》，即於此時所繪。所畫人物極富精神與性格特徵，如梵天的肅穆，天主的威武，功德天的聰慧，訶利帝母的慈祥與畢哩服孕迦的天真，都能真切生動的表現，而且結構巧妙，用線流暢。壁畫設色，充分發揮民間「瀝粉貼金」的傳統方法。法海寺壁畫，不僅表現出畫工們作畫的認真，還表現出他們有巧妙的技藝。他們繼承了傳統，保持了民間創作的特色與水準。法海寺的壁畫，雖然是十五世紀中期的作品，但可以同敦煌的宋、元壁畫媲美。

明

普賢行者　河北北京法海寺壁畫

明

三界諸神圖，局部（街市）　河北石家莊毘盧寺壁畫

　　河北石家莊西北郊上京村東側毘盧寺，建立於唐天寶時，現存前殿，後殿爲後世重建，今所存嘉靖乙未（公元 1535 年）壁畫，爲畫工王淮、張保、何安等所作，內繪諸神外，所畫世俗生活，最爲精彩。

　　山西新絳東岳稷益廟，離新絳縣城二十公里。始建於南宋，元、明時重修。弘治間恢復爲五楹，增左右翌室各四楹，正德間又有所增建。壁畫繪官、民朝聖及稷益傳說等。它與佛、道壁畫在題材內容上不同，這是以我國古代神話傳統爲題，歌頌上古時代大禹、后稷、伯益爲民造福的事。壁畫創作於正德二年（公元 1507 年）。東壁的《朝聖圖》的有些情節，反映了當時民間的習俗。后稷的傳說，則以連環畫的形式來表現。西壁描繪朝大禹稷益、祭祀、群仙、耕穫、田獵諸圖，反映了農村的部分面貌。

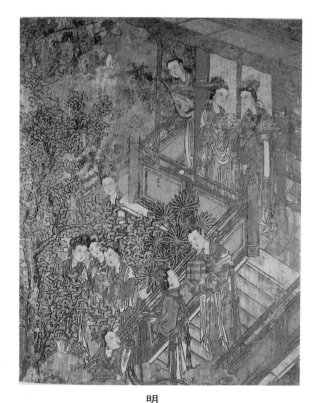

明

侍女 山西新絳稷益廟壁畫

　　稷益廟壁畫，用筆嚴謹，結構緊湊，富於寫實，並繪神祇、鬼卒、人物約四百餘，這些繪畫為當時的常、陳兩姓畫工承包下來，合作而成。他們是：翼城的畫工常儒和他的兒子常㱟、常耜，門徒張細；又絳州畫工陳圓和他的姪子陳文，門徒劉崇德。他們的事跡惜未詳。

　　天津薊縣獨樂寺觀音閣，也還保存了明代的壁畫。但是在這些壁畫中的主要內容，如十六羅漢像等的設計，卻還是元代或元以前的。十六羅漢下部所畫男女的衣飾，幾和山西洪洞廣勝寺元代壁畫的描繪相仿佛。只有重修「信士」的供養像是增繪的，表現了它的時代特點。

　　四川蓬溪的寶梵寺，宋初創建，原名「羅漢院」。宋英宗治平元年(公元1064年)改名，至明憲宗成化二年(公元1466年)添建經樓，不但塑造羅漢，而且繪製壁畫。

壁畫繪於大雄寶殿四壁，東、西兩壁與北壁，皆明代作品。畫佛像、菩薩、羅漢、護法神及供養人。用筆遒勁，線條流利，所畫伐闍羅尊者像，粗眉大目，引針補衲，切齒斷線，富有生活情趣。明清畫工，向有口訣：「畫神如人，見之可親」，於此可以領會其一二。

　　又四川新津觀音寺壁畫，亦見當時民間畫工技藝之高，內毘盧殿之作，即可看出畫工功力與他的修養。

明

議赴佛會

四川蓬溪寶梵寺壁畫

明

供養菩薩

四川新津觀音寺壁畫

雲南麗江納西族自治縣的壁畫，別具地方特色。這個地區在明代爲木氏土府統治，是滇、藏之間的要道，也是多民族共居的地方。又因爲各民族的宗教信仰不同，所以在麗江白沙、束河的大寶積宮、大覺宮，所作壁畫內容，有揉合顯宗、密宗以及道教題材的現象。在藝術表現上，用筆設色，也是融合漢、藏兩族的風格。大寶積宮爲麗江現存古代壁畫中保存較好，規模較大的一個宮殿。計有十二鋪。西壁一鋪畫降魔祖師（白教的初祖蓮花生），四周作百工之神，繪織布、砍柴、木作、釣魚、打鐵、屠豬以及舞樂之類，技法雖一般，但有生活氣息。其餘南壁、北壁，畫有孔雀王法會、觀音普門品等。北壁所畫金剛亥母爲喇嘛教神像，兩側四像作豬形，即金剛亥母的原身。畫以金色爲身體，又以朱線勾勒，用線纖細，造型別致。這些壁畫，都表現了這個時期邊區繪畫的濃厚的地方特色。邊區畫工在這個時期的辛勤勞動，也於這些作品中得到了反映。

明

菩薩 雲南麗江大覺宮壁畫

年畫

　　年畫在宋代已流行，當時稱「紙畫」，至明代逐漸普遍。明劉若愚《酌中志》對年畫就有記述，並提到「刷印《九九消寒圖》」。尤其在雕版業發達的明代，使年畫的發展，更具備了條件。

明
九九消寒圖　河北天津楊柳青年畫

　　現存明代的年畫不多，傳《福祿壽喜圖》，明代中期所繪刻，畫天官、南極仙翁、員外郎、喜童等四位吉祥人物，並由數千個福祿壽喜楷字組成。年份可查的，有弘治元年（公元 1488 年）刊的《九九消寒圖》，隆慶元年（公元 1567 年）印刷的《壽星圖》，其他還有《孝行圖》以及崇禎時所刻的「門神」、「戶尉」等。這些作品，都是天津楊柳青一帶的民間畫工所製。楊柳青年畫至清代更加發達，就由於有這個時代畫工的努力，才給以創造了發展的條件。

第八章　明、清的繪畫

明嘉靖十四年版

魚樂圖，之一　年畫

明嘉靖十四年版

魚樂圖，之二　年畫

明代民間繪畫，繼承傳統，遠接漢、唐，近追元代。在文人畫昌盛之時，適應社會所需要，大量創作，竟能自成體系。

民間繪畫，至明代中期，有「大路」與「小樣」之分。所謂「大路」，畫的場面大，影響大，需要量大。徐沁在《明畫錄》中提到：「古人以畫名家者，率由道釋始。」民間畫工的作品中，道釋人物即為「大路」之一，這些作品，畫於大寺院的壁畫，少則數十人，多則百餘人。它塑造了各種人物形象，反映了世俗人情，所以《明畫錄》內《道釋》一節，所著錄的畫家，其中三分之一是畫工，如蔣子誠，江寧（一作宜興）人。他畫道釋神像，觀音大士，被評為「有明第一手」，永樂中，被徵入京師，與趙廉畫虎，邊文進畫花鳥，稱「禁中三絕」。他如胡隆、阮福海、張靖、蔡世新、蕭公伯等畫工，都因「畫藝超群」，被士大夫載之於史冊。又有林寶川，福建建陽人，世代畫工。僑居蘇州，善繪龍虎。崇禎末，曾畫馮夢龍編訂的《古今小說》，其中描繪《施潤澤灘闕遇友》、《賣油郎獨占花魁》，作連環形式，成兩部冊頁。由於畫得生動，名聞遠近，竟被當地收藏家以重金購買。

一部繪畫史，如滔滔大江，川流不息。民間繪畫的發展，它如匯成大江的一條重要支流。明代的民間繪畫，曾在這條支流中掀起了浪花，並為清代的民間繪畫的發展作出了榜樣。

明代民間墓葬出土的繪畫

這裡，闡述的是從明代民間墓葬中發現的卷軸畫，不是民間墓葬的壁畫。此事詳載《文物》1987 年第 3 期和 1988 年第 1 期，內有江蘇淮安縣博物館的《淮安縣明代王鎮夫婦合葬墓清理簡報》，徐邦達撰《淮安明墓出土書畫簡析》和尹吉易撰《關於淮安王鎮墓出土書畫的初步認識》。

本文所要闡述的，不在對這些發現的書畫作出歷史與藝術的評價，而是說明這個發現是個奇蹟，引起我們對畫史畫跡的保存，有必要加意的重視。

事情是這樣的：

1982 年 4 月，淮安縣城東郊閘口村農民馮同成等在整地時，發現並

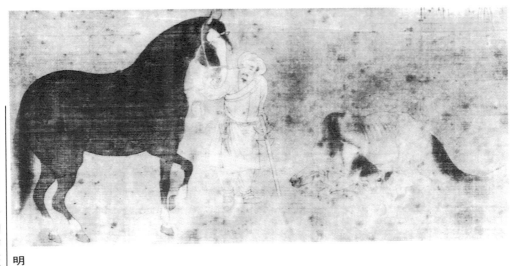

明

人馬圖　江蘇淮安王鎮墓出土

明　無款

江城送別圖　江蘇淮安王鎮墓出土

明　李在

萱花圖　江蘇淮安王鎮墓出土

明　戴浩

　　秋江喚渡圖　　江蘇淮安王鎮墓出土

挖開了一座古墓，淮安縣博物館聞訊，即派員赴現場進行了認眞的淸理。

這是一座夫婦合葬墓，墓主叫王鎭，字伯安，葬於明弘治九年（公元1496年），距今近五百年。王鎭屍體及隨葬衣服保存完好。隨葬品中，有二十五幅元、明時期的書畫，據《簡報》報導，這些卷軸畫，分別置放在王鎭棺內屍體左右兩腋下，與墓主在墓中「睡」了五百年，居然基本完好，有的修復裝裱後，儼如一軸新作。這些卷軸畫，有《人馬圖》、《江城送別圖》、《霜林白虎圖》、《松屋讀書圖》、《秋塘圖》、《太白騎鯨圖》、《萱花圖》，還有《秋江喚渡圖》（紙本，縱28.3cm，橫55.2cm）、《米氏雲山圖》、《墨竹圖》、《墨菊圖》、《鍾馗圖》等等。在這二十五幅作品中，內有二十二幅有名款，爲十九位畫家所作，有如任仁發、夏昶、馬斌、戴浩、李在、謝環、何澄、陳錄、夏芷等，這些作品的出土，不僅豐富了我國現存書畫的遺產，重大的意義，還在於告訴我們，對於古書畫的保存和研究，在現存公私收藏那裡必須重視外，非常有必要注意地底下的這些寶藏。

清代民間繪畫

清代民間繪畫，當以乾隆、嘉慶七、八十年間爲最發達。但是木版年畫，至咸豐、同治，更加興盛，達到歷史上空前發達的情況。

清代畫工，如元、明一樣，凡是技藝高，在地方上出了名的，往往被宮廷所徵召，成爲宮廷匠作，個別被選入如意館，成爲宮廷的「畫畫人」。

清代的民間畫工，大江南北各地都有，他們活動於城鎮，也活動於山鄉水村。如同明代那樣，畫工有專職的，也有兼職的。至晚清，凡畫工，大都是兼職的。因爲這樣做，他們在經濟收入上比較靈活些。在社會上，畫工的地位是低下的，平日被作爲「短衣」相看。士大夫寫文章，也總是採取蔑視的態度，如沈宗騫《芥舟學畫編》中提到民間畫工，便說他們「沿門攫黑」。他們的生活是極爲淸苦的。同、光時，浙江寧波、台州一帶曾流行一種唱詞叫《十二愁》，其中有描寫畫工與鼓吹手的狀況。

唱詞曰：

油漆先生畫大廚，泥工搭架畫牆頭，

看來作畫開心事，柴米斷時萬斛愁。

鼓手年年奏新曲，畫工歲歲畫蜂猴（封侯），

畫工鼓手如兄弟，西北風前一樣愁。

有的老藝人，一生勤勞，畫了不少作品，及至病逝，連個真實姓名也不傳。清末瑞安有一位花蛋叔，宣統末年卒，年高九十餘歲，精畫花蛋，他在五十歲左右，尚能在一個鵝蛋上畫水滸一百零八將，情節生動，人物意度具足。可是當時當地的人們只叫他「花蛋叔」，後來年大，有稱他「花公公」，其實不是姓「花」。歷代的藝人，類似「花蛋叔」者更不知有多少。

到了清代，自成體系的民間繪畫，在創作上，活動上，與文人畫截然分開。民間繪畫，儘管受文人畫所輕視，然而在民間仍然受到群眾的極大歡迎。不論北方或南方，應市應節，就是少不了民間繪畫。民間繪畫的範圍是相當廣寬的，正所謂「行多、品足」，「行」即行當，就清末浙江「上三府」的畫工行當而言，有四句流行的話可以說明：「寺廟與學舍，粉壁神仙軸。船花酒壜口，龍燈雞蛋殼。」雖不能概括當時各地畫工的行當，但多少反映了畫工所要擔當的繪畫，品種是非常多樣的。大的如畫寺廟之壁，小的如畫雞蛋之殼，不僅畫一般的作品，還要畫那些具有工藝裝飾性的作品。當行業發達時，他們還有分工，如畫像的稱「丹青師」，畫船的稱「船花師」，畫建築圖案的稱「彩畫師」，甚至還有「蛋花師」，北方有一種專畫皮影的稱「皮影畫師」。畫工作畫，還要因地制宜。如浙江紹興出產名酒，有一種叫「花雕」，酒壜上必畫「粉彩」，清末畫家任頤（伯年）的父親任雀聲（字淞雲）就是擅長畫「花雕」。光緒間，紹興出品六壜「花雕」，上畫武松過景陽崗，從飲酒畫到崗上打虎算，有連續性，畫得很別致，連名酒也得以增色。民間繪畫的行當，除上述外，

清

紙紮冥屋畫草樣，局部

浙江民間

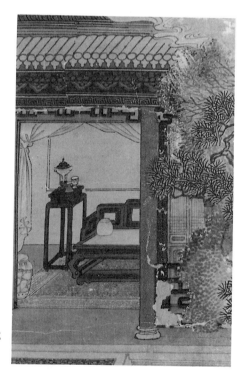

清

紙紮冥屋屏風畫，局部

浙江台州民間

清

瓷盤花鳥畫

民間瓷畫藝人

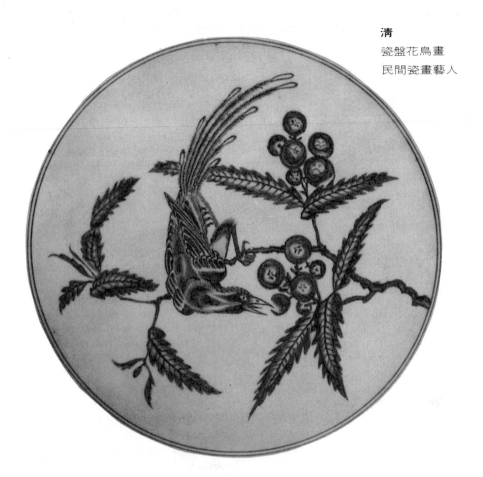

清

潘廿八畫稿，殘（鹿）

浙江上虞

還有年畫、彩燈、扇面、花傘、禮花、帳前、瓷器、鞋花、窗花、紙鳶、鼻煙壺、木器家具、紙紮冥屋、卷軸畫，以及應節用的「端陽圖」、重陽糕旗等，無所不包。在清代這樣的歷史情況下，民間繪畫繼承了傳統，在各個方面作出了努力。但畫工只能在現有條件上活動，他們在人力、財力、輿論等方面，不能與士大夫畫家相比，更不能同宮廷的繪畫活動相比。他們的活動，在各個時節，各個地方都有，只不過活動形式不同而已。如浙江台、溫一帶，每逢農曆過年（即春節），皆有畫「上元花」迎春之俗。這個風氣，至清末還流行。「上元花」，長條形小幅，上畫「金錢樹」、「元寶蝙蝠」（有財有福）、「財神」、「麒麟」、「泰山」等。也有畫歷史故事的，適應小城鎮中層人家的要求。作畫者在過節這一天，到各家大門口張貼，並因此得到一點微薄的酬謝。地方好事者，有的竟在這個節日期間專門收集這種「上元花」，多至數十種。宣統元年，太平（今浙江台州溫嶺）北門有一求乞者名巨六，畫「上元花」二十種，好事者竟送紙、筆、墨、色前去支助，並給以兩個月糧食以安定其生活。巨六畫《謝鐸點將圖》，博得觀眾好評。當時購此畫者，竟出米二石，傳為一時佳話。但是這些作畫者，等到節日一過，依然窮苦，沒有條件使他們在藝術上獲得較大的長進。

民間繪畫的「品足」，指的是所畫內容豐富。他們有四句話：「要畫人間三百六十行，要畫神仙美女和將相，要畫花木龍鳳和魚蟲，要畫山水博古和天文。」當然也包括畫歷史故實和戲文傳說。為了適應廣大群眾的各方面需要，不是「品足」是難於應付的。

民間藝人，有開業的，稱畫店或「作鋪」，清代北京、天津、上海、蘇州、杭州、長沙、成都等地都有，畫店供應民間一般人需要的作品。成都有齊芳畫店，專賣婚、喪、做壽的彩畫。光緒末年，齊芳畫店的畫工多名，專程到上海，至豫園，與上海的畫工賽畫「龍鳳呈祥」，傳為佳話。在此期間，杭州三元坊、湖墅等處也有畫店，這種畫店，後來還布置了一些文人的畫，凡進畫店的作品，有些已經把文人與民間的作風盡量的作了揉合，這是清末所出現的新現象。

關於民間繪畫，茲就現有資料，擬作如下簡略的介紹。

清

雲南麗江納西族民間東巴畫

畫工的組織

　　清代畫工，有行會組織，北京、杭州、蘇州等地都有。大的組織有數十人，小的十多人，並訂有「同人行例」。行會奉吳道子爲祖師，猶如八作工匠奉魯班爲師。行會名稱不一，有稱「會」，有稱「棚」或「幫」，爾後有稱「館」的。北京前門有「畫棚」，棚中有畫師，有學徒，同時也開業，賣些應節的圖畫。敦崇《燕京歲時記·畫棚子》條云：「每至臘

月，繁盛之區，支搭席棚，售賣畫片，婦女兒童爭購之，亦所以點綴年華也。」至光緒時，這種情況漸減。不過尚能開業的畫棚，也不時創作出新作品。有的畫工，還吸收西洋畫的方法，「加強遠近，加強明暗」，如所作《大觀園圖》，即其一例。

　　光緒間，浙江上虞，餘姚一帶有邱興龍畫業行會。並訂了《畫業同人行例》十二則⑯。邱興龍，嘉慶時寧波人。因為在四明一帶行業，自

清
畫工行會條例簽條

清
畫工行會條例，局部

⑯《四明邱興龍畫業同人行例》，訂於光緒二十一年，共十二則。等於畫業同人的守則。開頭即書「同人知開業不易，應傳祖師立德，共訂行例，同人共守，不得有違」。其中有涉及工資的分配，皆當時的「行話」，如「麼三銀」、「右四銀」、「紅利以勾三折六計」等，待查。又行例中，稱吳道子為吳道君，並用朱砂書「大吉大利」。王世襄的《談清代的匠作則例》(1963 年《文物》第 7 期)，提到「畫作」等七十種匠作都有「則例」，與此行例，性質不同。

清

民間畫工印鑑（摹刻）

署號曰「四明山人」，後來定居馬渚，是寧紹地區有名的畫工。精寫像，亦善於壁上畫戲曲人物。其子邱光普，繼父之業，故用邱興龍之名，組織了一個行會。現存的這份畫業同人行例，比較完整。雖然是某一地區的畫工行例，但可以使我們較具體地了解這一時期民間畫工的組織與活動的狀況及其要求。

這份行例的全名《四明邱興龍畫業同人行例》，光緒二十一年（公元1895年），由畫工邱光普、朱是元、楊小玉、朱茂、朱三林、陳思義、包興棟等十三人共訂。根據這十二則行例所載，可知行會有如下這樣的規定：

（1）行會總負責的機構，稱「總堂」，下設「分堂」，分堂等於分組或分片，說明這個行會規模還是不小的。

（2）行會奉吳道子爲祖師，要求同人「每月上香，每歲一祭」。

（3）畫工之中，分爲三級。一是學徒，二是老司，三是先生。「徒弟三年零三個月出師」。老司升爲先生，要由「總堂」提出，經過「同人共議」才生效。

（4）女畫工也可以入行會，但規定女工不出門工作，有什麼要畫要做的生活，聽候分配，「任作於室」。凡技藝比較高的女畫工，尊稱爲「螺

廷玉等八十二名藝人完成的。想見當日畫工們作畫的熱鬧情況，自非尋常。浙江紹興的禹廟，過去壁畫也不少，據說當時的民間畫工，凡要出名顯本領的，可以通過行會到那裡去畫，雖然工錢很少，甚至沒有工錢，但等於在那裡掛了「招牌」，做了廣告。對畫工來說，仍然有利。

此外，會館、宗祠、戲臺的壁上，也有彩繪。畫戲曲故事和民間傳說，如江西安福三官堂戲臺，畫花鳥外，也畫戲曲人物，畫上有款書，署《父子會》，標明道光五年（公元 1825 年）曾吉記泥水作藝人所繪。描寫精細，形象生動。浙江武義延福寺，元代建造，至今還保存明末清初的壁畫，據畫風，其中有的花鳥畫顯係民間藝人之手筆。山西渾源永安寺，所繪男女供養像，穿清朝服裝，民間藝人表現現實人物的樸素手法，於此可見。

道光二十五年二月，林則徐赴南疆勘墾途中，經白土灘至河色爾臺，臺東有武聖廟，廟中「壁間彩畫三國故事」，林則徐在日記中又說，這些作品「皆楡林來此換防之兵丁張玉榮、劉兆祥所繪，亦頗可觀」⑱，可知民間畫工，也有入伍為兵的。

有些廟堂壁畫，規模雖不大，但根據當地的俗例，幾乎每年得重畫一次。揚州土地廟興盛時，當地民間藝人想表露自己的才能，爭著去創作。相傳咸豐間，藝人洪福祥，當他繪土地廟時，名畫家陳崇光⑲，總是「跟他去學習。陳崇光藝術的成就，受到洪福祥的很大教益」⑳。

清代寺廟的壁畫中，畫門神較為作興。民間的住宅，即使不畫門神，往往在大門上寫鎮邪之神「神荼」、「鬱壘」的名字。所畫門神，乃指唐代的名將秦瓊（叔寶）和尉遲恭（敬德）的像。南方的寺廟祠堂，畫得高大，有的超過真人。如台州太平（今溫嶺）的東岳廟，中間兩大門的「門神」，

⑱見《林則徐集・日記》（1962 年 4 月，中華書局本）。

⑲陳崇光（公元 1828～？年），字若木，揚州人，

　畫山水、花鳥、人物，沈著古厚，力追宋元。

⑳羅爾綱《揚州搜訪記》引老畫家張甘亭所述。

　按張老述此事時，年近八十。

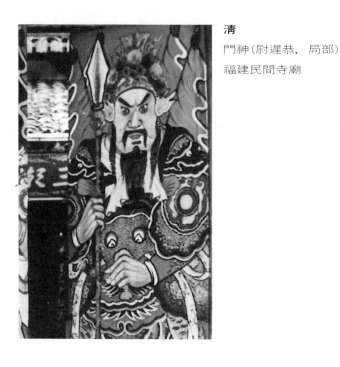

為光緒初畫工金度亮的手筆，繪秦瓊與尉遲恭二像，高約 1.8m，門神全副武裝，畫得光彩奪目，形象威武，令人見之生畏，畫用油彩加漆，顯得特別有神。這種表現方法，當地人有稱「油畫」的。不但江浙流行，江西、福建等地也這樣，今存福建泉州，同安廟門的門神畫皆如此。同安後河宮畫有秦瓊和尉遲恭二像，勾線，略作暈染，也是油彩加漆，色彩絢麗，有少量貼金。惜年久脫落，以至斑剝不清，但還可以窺見清代民間畫工的另一種作風。

從壁畫的發展來看，至清代是衰落了，這是因為社會的需要圖畫，主要不在寺廟或一般建築上。

關於畫寺廟壁畫的畫工，就題名可查的，康熙間有張文輝、楊文周、王永吉、張楠、李天欽、李世貴、楊光貴、李進等，乾隆間有張太古、朱吉貴、朱世平、冷珪等，嘉慶間有陸炳言、楊岳，光緒間有陳阿仁、王福生、王福年、金二木、繆一虎等，他們的事跡都不可考。唯知金二木，蕭山人，寄住杭州鳳林寺，晚年常去「喜雨臺」閒坐，他有口訣流

姑」⑮。

(5)畫工中有終身許願給寺廟作畫的，也有許三年或五年的，許願期間稱「待詔」，這是仿古代畫院的職稱。這不僅清代畫工如此，早在元代便這樣，永樂宮壁畫，畫工的題名便稱「待詔」，如「河南府、洛京勾山馬君祥長男馬七待詔」等。

(6)提到了畫工「祖傳家有訣，宜交唱，本業先生擇吉手錄成冊」，這是對畫工經驗總結的重視。歷代畫工的口訣，原是非常豐富的，但是流傳不多，原因是多方面的，一是畫工少文化，書寫有困難；二是畫工不願輕易傳給他人。即所謂「能贈十錠金，不撒一句春」。這樣，別人也無法記錄。即使記錄下來，覺得沒有適當的後輩，寧可束之高閣。相傳袁江「得無名氏畫稿畫訣」後，畫藝日進。這種「無名氏畫稿畫訣」，就是畫工的稿本與口訣的記錄。這份「行例」中的這一規定，反映出畫工對口訣傳授的要求是強烈的。

壁畫

清代壁畫，雖不及前代發達，但在各地寺廟、道觀、宗祠、會館內保存的尚不少。如北京南城的夕照寺，山西大同的善化寺觀音堂、平遙的鎮國寺、定襄的關帝廟，甘肅張掖大佛寺，河北承德的普寧寺，陝西銅川的靈武廟、耀縣的藥王廟，山東泰安的岱廟，雲南昆明的筇竹寺、麗江的大定閣等，都有清代民間畫工的手筆。有的規模宏大，參加作畫的藝人，多至數十人。如蘭州金天觀壁畫，係明末清初作品⑮，描繪「老子百年降世八十一回」傳奇故事，畫人物千人以上，情節複雜，設色絢爛。畫於東西兩廊的壁上，約長二百公尺。又如山西定襄關帝廟，畫有《三國演義》，據壁畫題字，可知於嘉慶八年（公元 1803 年）十月，由梁

⑮螺姑，指舜女螺，相傳螺祖能畫，又稱畫螺。

⑮金天觀壁畫，民國時慘遭破壞，一九四九年，經多方研究，無法修復。作畫年代，有人以為是明代中期。

清

觀世音救苦救難圖，局部

甘肅張掖大佛寺壁畫

清

東岳大帝啓蹕圖，局部（十八學士）

山東泰安岱廟壁畫

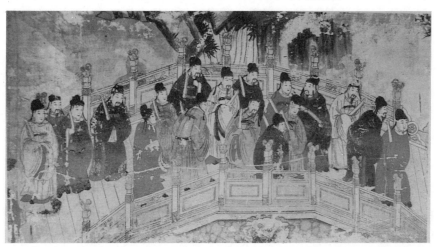

傳，反映了畫工對繪畫創作的要求與理解。這些口訣有：

「夢裡說話三分眞，畫鬼還是先畫人」；

「一枝毛筆千斤重，四分形貌七分神」；

「四分想，三分畫，還有三分還是想」。

又如繆一虎，號壁虎，湖南常德石板灘人。中年時常在寺廟壁上畫子母虎，遠近聞名，因以爲號。

卷軸寫像

清代畫工的卷軸畫，大體上有四種。一是肖像畫，包括「祖宗像」；二是道、佛行像；三是人物、山水、花鳥畫；四是用於喜慶的「壽字畫」或是「福、祿畫」。其中以肖像畫，爲民間畫工所特長。比之士大夫所畫，有許多取勝的地方。

畫肖像，在清代民間畫工中，有著各種稱呼。如稱寫眞，或稱傳神。畫老人像，稱「壽相」，畫婦女像稱「福樣」，畫一家大小的稱「家慶圖」，或稱「合家歡」，畫一人或與朋友詩酒琴書，或子孫輩繞膝的稱「行樂圖」。只畫頭像的稱「大首」，畫半身像的稱「雲身」，畫全身像的稱「整身」，或稱「冠靴像」。給死者畫像的稱「揭帛」，根據死者生前特徵來追寫的稱「追影」或稱「買太公」。又有一種畫，幾與眞人等身，人物衣冠楚楚，並且上色貼金，專供家人於年節時祭祀用的稱「衣冠像」或稱「祖宗像」也有稱「記眼」。

民間的肖像畫家，有他們一套表現的方法。他們重視形貌的特徵，更重視人像的神情。光緒間在上海城隍廟畫像的姜德餘，因爲他特別善於畫有鬍子的老人像，被稱爲「姜鬍子」。又有童昌日、繆道慶與諸葛嘉寶等，他們在道、咸間往來於蘇州、杭州一帶，或去蕭山、富陽等小城鎮畫像，亦兼畫吉慶的「鳳穿牡丹」、「福祿壽」、「鯉魚跳龍門」等。諸葛嘉寶，餘姚人，能吹吹打打，有些地方廟會或嫁娶，他去幫忙，有人稱其「度吹」，嘉寶聰明有才智，頭是禿頂的，所以又有「諸葛亮」之稱。

清

衣冠像　進宮民間畫工寫眞

清　任頤

據民間寫像形式所作的衣冠像

清乾隆　浙江紹興兪明山
老人像，局部

清　浙江上虞任長水
陳大叔像

他善於畫「雲身」，只要有一炷香的時間，他就可以給人畫得毛髮不差毫釐。

清代的民間畫像，有設色的，也有不設色。四川的不少民間肖像畫，白描，略加渲染。江南的民間肖像，大都重彩設色。四明朱三林畫的「祖宗像」，還有款字，上書「慈溪、北鄉、青崗、朱三林繪」，這一帶民間畫工的款式，大致如此。南宋寧波畫工金大受所畫羅漢，上面的題款是「大宋、明州、車轎西、金大受筆」。可知朱畫款式，即是這種款式的傳統。

對於畫像的好壞，民間有三種評價，第一等稱「對面相公」，意即如真人對面而坐，言笑性情畢露。次等稱「簾外美人」，意即畫得不錯，畫面也好看，可惜畫得不夠真切動人，猶如隔著簾子看。三等稱「過路客人」，意即彼此不相識，猶如過路者見到了也沒有什麼印像，意即畫得不像不生動。群眾的這種評論，語言含蓄，很是形像化，旣動聽，又明確，這也反映了群眾對民間美術的關心。

民間畫工有寫真，他們在口訣中提得很明確，要求「形肖」，更要求「神似」。光緒間，上虞有畫工周德，他畫像，有兩句口訣，說是「人家頂真我畫嘴，人家寬心我畫鬼」，意思是，對方坐得認認真真，表情嚴肅，就畫一些嘴、鼻的結構；等到對象「寬心」，坐起來比較自然時，就琢磨畫他的神氣，這裡的所謂「鬼」，指的就是神氣。畫像技法，還有一套口訣，如「行七坐五盤三半」、「一肩挑三頭，懷揣兩個臉」以及分面型爲「由字」、「甲字」、「田字」、「用字」、「四字」等。凡徒弟學畫像，這套基本的方法，都由師傅傳授。自漢、唐以來，民間畫工一直如此。

至於畫道、佛行像，這是畫工把畫寺壁的一套本領用之於卷軸上。這套畫，與明代大體上一樣，因爲道教與佛教在這方面的要求，至清代變化不大。

當時畫的神像，有所謂「民間全神」，相傳有三百種，如神將、火神、玉皇、文財神、武財神、三仙以至狐仙等。有些老畫工都備有粉本，並提出各種不同的要求，如畫武財神，要求做到「將軍盔，滿髯臉，護肩包肚袍色玄，虎皮高靴手托鞭」。「民間神」的範圍是很廣闊的，除上述

玉皇、火神、財神外，有三清、三官、三聖，同時還畫文昌、孔子，甚至連魯班、吳道子都作爲「神」而入畫。至清代晚期，所畫道釋，略有變化。如畫菩薩的掛像，在形象上變得更「活潑」，曾經保存於台州太平（今溫嶺）小明因寺的四十幅佛、菩薩掛像，爲道光時的畫工精心製作，其中一軸《點燈菩薩》，畫菩薩如仕女，欠身作點天燈狀，似敦煌莫高窟唐畫《東方藥師經變》之下的點燈菩薩。其中還畫有二金剛像，皆怒目作戰鬥狀，富有世俗生活的情意，爲佛教畫中別具一格的作品。

　　民間畫工，凡繪卷軸，大多有本。格式亦有規定，如單條、堂幅或屏條，除了畫肖像、道佛行像外，所畫人物、山水、花鳥，大多效法文人畫，尤其畫梅、蘭、竹、菊、松之類，並無創意。只是在人物畫方面，畫工則採用民間廣大群眾所熟識的題材，如「八仙過海」、「郭子儀上壽」、「劉海戲蟾」、「桃園結義」、「三顧草廬」、「唐僧取經」、「水滸忠義堂」、「天官賜福」、「羊羔美酒喜彈唱」、「武松打虎」、「精忠岳傳」等來畫，備受市井、農村群眾所歡迎。這些題材內容，與木版年畫的創作都是相通的。

年畫

　　民間木版年畫的發展，有它重大的價值。年畫深入到城鎮、農村中的每一個角落，擁有廣大的讀者。在中國繪畫史上沒有一種民間美術比得上民間年畫接觸群眾多，影響廣。

　　據現有記載知道，木版年畫在明代已很發達，至清代更加盛行，河北楊柳青、山東濰縣楊家埠、蘇州桃花塢、福建泉州、漳州、河北武強、廣東佛山、四川綿竹、陝西鳳翔、浙江杭州、及江西、安徽、湖南、貴州等地，都有大大小小的年畫鋪，出品的年畫，各有地方特色。

　　河北楊柳青的年畫，最早開業的畫鋪，有戴廉增和齊健隆兩家。到了乾隆間，特別是戴廉增畫店，竟發展到綏遠和北京，後來又擴展到南鄉的東豐臺和炒米店。在楊柳青本鎮，又增設豐廉增、廉增利、美麗、天成等分號。

　　楊柳青年畫的興盛時期是在乾隆間，當時楊柳青鎮除戴、齊兩家之

清

戟磬有魚　年畫

清

四時報喜　年畫

清

獅子洞　年畫

外，並有惠隆、愛竹齋、萬順恆、盛興、增順等畫鋪的相繼開業。這一地區所印製的木版年畫，曾運銷國內各省各地。年畫製作的地區，大多男女參加工作，有的作為正業，有的作為副業，不會繪刻的，就擔任染色上色。正是「家家都會點染，戶戶全善丹青」，幾乎形成一個美術村莊。

年畫的作者，當時稱為「畫師」。楊柳青在光緒前後的著名畫師，有張俊庭、王潤柏、周子貞、戴立山、張祖三、張耀林、王本意、陳玉舫、趙景貴、韓竹樵、成三謝、王葆眞、高桐軒、徐榮軒、閣玉桐、楊續、韓月波、王紹田、徐少軒、徐思漢等。佚名者，當不在少數。其中如高桐軒，是一個繪刻俱精的畫家。

清

麒麟送子　河北天津楊柳青年畫

清

鬥蟋蟀，局部(木刻年畫，未塡色)　河北天津楊柳靑

　　高桐軒(公元 1835～1906 年)，名蔭章，河北靜海楊柳靑人。少時即臨摹作坊畫譜，並學習畫像。壯年時期，雖然一度供奉淸廷「如意館」，但歸里後，依然與一般百姓保持密切聯繫。他是較有文化修養的民間畫師，他的年畫創作，汲取了一些文人畫的長處。現傳楊柳靑的年畫中，如《踏雪尋梅》、《慶賞元宵》、《春風得意》、《瑞雪豐年》、《文姬歸漢》、《三顧茅廬》、《同慶豐年》等作品，都爲高桐軒六十歲以後的佳構。人物刻劃生動，布置雅致，有其獨特的畫風。

　　楊柳靑年畫開創早、影響大，及至鴉片戰爭以後，當蘇州的年畫因受到所謂「泰西石印」的影響時，而楊柳靑的年畫銷路仍不減當年。

　　桃花塢的年畫，在明代已有印行，淸初更加發達，及至乾隆，它像楊柳靑年畫一樣，發展到鼎盛的時期。

　　姑蘇一帶，當時商業發達，經濟繁榮，正所謂「人文薈萃」之地，給年畫的發展帶來了有利條件。當時開設的大小畫鋪互相競爭，都盡量爭取使群眾覺得新鮮滿意，畫店不惜重金，招聘畫師。鐫刻藝人，凡又能繪畫的，被稱爲「能手」。在年畫盛行之際，「能手」備受民間廣大群

清宣統

會唱

江蘇蘇州桃花塢

清

百子圖　江蘇蘇州桃花塢

眾的稱讚。桃花塢年畫的作者，大多佚名，可知者，乾隆時有丁應宗、劉德、蔡衛源，道光間有李醉鞠、金春順。經常為《點石齋畫報》作畫的吳友如，在光緒間也畫了些年畫。其他作者，有的化名，如桃溪主人、杏桃子、歸來軒主人等。

桃花塢的年畫，在鴉片戰爭之後發生了較大的變化。首先受到了西方資本主義者推銷石印的影響，當時石印價錢便宜，年畫價格只好相應的減低；此外，一些外來的顏料運到，所謂「洋紅」、「洋綠」，價格都比本國製的顏料便宜，因此，甚至連油煙黑、蛤蜊金粉，也都改用「洋色」；還有紙張，本來用的是連史紙，後來改用洋連史（油光紙），這樣一來，對年畫的表現，不能不發生一定的變化。

在華南，有福建、廣東等地的年畫出品。福建年畫的集中地是在漳州、泉州，雖然印製的數量不多，但它的粉印表現，有其鮮明的地方特色。廣東的年畫，最著稱的是佛山作品，它是華南地區的年畫中心，相傳明初開始，它的全盛時期，與北方幾處年畫鋪大致相同。它不只是在國內推銷，而且遠銷海外，遍及越南、緬甸、菲律賓、印度尼西亞和新加坡等地。說是「有華僑的地方，就有佛山年畫」。

內地則以四川綿竹年畫最為著稱。綿竹年畫，不僅內容豐富多彩，而且風格別致，在清代內地的年畫中，獨樹一幟。

木版年畫的取材是非常廣泛的，「巧畫士工農商，妙繪財神菩薩」、「盡收天下大事，兼圖里巷所聞」，而且「不分南北風情，也畫古今逸事」。所取題材，有戲文故事、人情風俗、美人、娃娃和吉慶寓意、男耕女織、時事新聞、風景、花鳥及神像。他們在實踐中總結經驗，得出一套畫法，有的傳自畫訣中，例如說：

　　　　金人物，玉花卉，

　　　　模糊不盡是山水。

　　　　富道釋，窮判官，

　　　　輝煌耀眼是神仙。

　　　　秀美女，呆財神，

眉目不正大罪人。

活蟲魚，甜蔬果，

紅杏枝頭粉蝶多。

梅五福，墨蘭竹，

富貴牡丹配深綠。

　　根據這樣的表現方法，他們畫「天下大事」外，兼圖「街巷所見」。
製作於光緒二十八年（公元 1902 年）的年畫《北京城百姓搶當鋪》，楊柳
青出品。描繪難忍饑餓的北京百姓，起來造反的真實情景。圖中所畫環
境，與北京前門外的街巷的景色相合，反映了民間畫工對窮苦人民的同
情。其他還有如《剃頭三作武官》、《裁縫作知縣》、《秀才不識丁》等諷
刺畫。

　　民間木版年畫的藝術價值，著眼於人民生活，積極反映人民的思想
感情，重視各個階層人物典型特徵的概括。在表現手法上，色彩明快，
對比強烈。藝術性較高的作品，對人物表情的刻劃，既簡潔又深刻，如
楊柳青年畫中的《趙雲截江奪阿斗》，圖中幾個主要人物，僅僅在眉眼上
幾筆點劃的不同，就表達出幾個不同處境人物的不同的內心活動。又如
《拿謝虎》畫的是戲劇中的人物，無論是畫謝虎、畫朱光祖、或是畫關
小西、李公然、張桂蘭等，各具性格，為群眾所愛看。

　　民間年畫，對於人物形象的塑造，精練生動。有的偏重寫實，有的
偏重裝飾化。在表現上，都不放過足以表達人物身份的主要特徵。正如
漳州年畫口訣中所提到「畫一行，像一行，畫中才有好名堂」。

　　優秀的民間年畫，樂觀的表現了生活，同情人們的生活遭遇，也鼓
舞人們向前進取。但是，在封建社會裡免不了受到封建思想的影響。所
以有的作品，也就夾雜著濃厚的封建迷信。總之，民間年畫，有精華，
有糟粕。在古代繪畫中，清代的木版年畫達到了最興盛的時期。

第八節　清末繪畫餘韻

一個時代過去，下一個時代接上來。歲月，它可以按年、按月來劃分，但是對於文化藝術的發展，它不可能機械地按年月來劃分。即使在時代的大變革中，它也必然有個過渡時期。過渡時期是極為複雜的，就繪畫而言，有的被揚棄，有的被保存，有的被延續，有的被革新發展，有的在某種時勢，某種環境及某種條件下新生。新生的，有的遇到狂風暴雨，中途被摧殘，有的終於獲得了茁壯，以致開花結果。

清末到民國，經過一場革命，推翻龐大的封建王朝。所推翻的，不只是政權，伴隨而來的是國人的觀念更新；國外新思想的湧進。在這個變革的年代，文化藝術（包括繪畫）將如何適應，不是畫家願不願意思考，而是社會的實際，迫得每個人，每個有良知的畫家要作出新的抉擇，即便是「想要保守到底」，也要經過思想上的一番再思考。

「先驅是可貴的。沒有先，何來後」；「沒有前浪，無所謂後浪。死水一潭，也會有微波」。前賢的這些名言，正如已故的歷史學家翦伯贊所說：「（這段話）也包含著對人類文化歷史演變與進步的理解。」

這裡，只是把繪畫從清末過渡到民國時幾件相銜接比較明顯的事例，作簡略的闡述。

國畫的繼承革新

到了清末，有「洋畫」引進，在上海，能見到油畫、水彩畫和鉛筆畫，因此，在蘇州、上海的一些畫家，為了與「洋畫」有別，開始以「中國畫」作為本國繪畫的自稱，而據陳半丁回憶：

> 我聽教師說，稱我們自己的畫為「中國畫」，乾隆時就叫起

來了，朗世寧、艾啓蒙的畫是「洋畫」，後來北京一批畫家，爲了有別「東洋畫」，強調「中國畫」。同治、光緒，蘇滬畫家見「洋畫」進來，所以叫「西洋畫」、「中國畫」更加普遍。

中國畫，或稱國畫，在清末時，不論北京的「京派」繪畫，在上海的「海派」繪畫，在南方的「嶺南畫派」，都在各地以繼承我國傳統繪畫爲本職，使中國畫獲得了一定的發展，儘管三派的審美觀點不同，繼承的方法不同，創造發揮也不同，但是，各有所專，各有所長，都爲中國畫的繁榮昌盛而作出努力。在清末，被稱爲「南畫正宗」的金拱北，以及姚華、蕭俊賢、王雲、湯滌等，都從清末過渡到民國後，雲集北京，或辦學校，或成立畫學研究會，或辦國畫刊物，都爲發揮「國粹精英」起重要作用。尤其是陳師曾，有人以爲他是「一代天驕」，還以爲「如果沒有陳師曾，北京畫壇或許會暗淡無色」。陳師曾生於光緒二年(公元 1876 年)，至宣統時，他已經三十五歲左右，他對畫壇的一切不但了解，而且有了一定的看法，而他的繪畫實踐，也獲得相當經驗。否則他在民國十年（公元 1921 年）又怎麼能寫出有相當學術價值的《中國文人畫之研究》。海派任伯年、吳昌碩、王一亭，他們也都從清末而過渡到民國，「海上題襟金石書畫會」(題襟館)，汪洵會長去世，即由吳昌碩繼任，該會繁盛時期，會員達七十餘人，王一亭、陸廉夫、黃賓虹、馬駘、吳待秋、錢瘦鐵、趙子雲、黃山壽等等，都想爲國畫的革新作出貢獻，後來吳昌碩又任「西泠印社」社長。這個篆印書畫的學術團體，竟傳至 90 年代，當沙孟海任社長之時，非但不衰，而且在國際上的聲譽愈來愈高。

至於能「折衷中外，融古今」的嶺南畫派，處於我國最早與國外進行經濟文化交流的口岸，在繪畫上，形成一種獨特畫風，嶺南畫派中，如高劍父、陳樹人、高奇峰、何香凝早在光緒時（公元 1906～1908 年）即留學日本，儘管受到東洋畫風的影響，他們還是以中華民族的民族性，體現在他們有創造性的山水和花鳥作品中，及至民國，爲適應新的時代與潮流，又作出了不懈的努力，及至本世紀末，嶺南派的繪畫還不斷地產生影響。

畫報、月份牌的出現與發展

畫報

　　民國時，上海、北京都辦有畫報，但是，它不是至民國時才有。我國最早的畫報，即前面已經提到過的《點石齋畫報》。創刊於光緒十年(公元 1884 年)，前後堅持了十五年，曾被評者認爲「中國近百年很好的『畫史』」，發表作品達四千餘幅。繼《點石齋畫報》之後有《成童畫報》、《畫圖日報》、《圖畫報》、《飛影閣畫報》、《飛雲閣畫報》、《圖畫演說報》、《白話圖畫畫報》、《啓蒙畫報》、《北京畫報》、《民呼畫報》、《醒世畫報》等。如《畫圖日報》，宣統元年（公元 1909 年）北京出版，編輯人爲楊穉三，第 1 期，其中有漫畫《牢不可破的腐敗》，就是諷刺當時的官吏。又《圖畫報》，宣統三年六月十一日(公元 1911 年)爲第 2 號，載有各地新聞，其中便有揭露帝國主義者在中國所發生的醜事。其內容，亦有怪俠及色情之事，作爲新文化的要求，似不及《點石齋畫報》。

　　到了民國初年，於公元 1911 年冬創刊的《時事新報》、《星期畫報》和《民主畫報》，公元 1912 年由高奇峰主編的《眞相畫報》，以及如《黃鐘畫報》、《晨報》的《圖畫周刊》等。它們之所以產生，固然有著社會因素與其他條件，但是，其中重要的一條，這與清末的那些畫報的創辦，有著積極的影響作用。

　　公元 1911 年，是清朝宣統的最後一年，也是辛亥革命取得勝利的一年，就事論事，可以計算日子。然而就文化歷史而言，只能從總的來看，像公元 1911 年創刊的這三份畫報(《時事新報》、《星期畫報》、《民主畫報》)，恰切的說，正可謂清至民國過渡時期的典型畫報。作爲文化藝術的歷史發展，「過渡」，往往意味著兩個先後時代之間，產生承先啓後的作用。

月份牌

　　「月份牌」畫，不是產生於民國，它的出現，與商業的經營有關係。

原先作用，無非作爲商品的宣傳廣告畫。光緒二十二年（公元 1896 年），上海鴻福來票行發行的《滬景開彩圖》，當是我國較早的月份牌畫。月份牌畫的格式，上邊畫，下邊印一年的月曆節氣表。所畫多爲美女，也有畫五福財神或蘇杭風景的。光緒二十五年（公元 1899 年）發行的一種月份牌，是畫西湖風光的，西湖船畫得大，船裡坐著三個美女彈唱，當時是爲姜順興布莊設計，說是三個彈唱美女的服飾衣料，姜順興寶號均有出售，唯正月，畫有春牛，與美女頗不協調，這可能與內容的時宜有關。

清末出現的月份牌畫，無論畫時裝美女、小娃娃或財神，或姜太公，都是白白、胖胖、嫩嫩的。就是畫貓或畫犬、或畫其他禽獸，也是一概「細、嫩、白、淨」。從清末開了這個畫風後，受到了商界以及閨秀、市民的喜歡，所以到了民國，就保存下來，民國初年上海有名的月份牌畫家鄭曼陀、杭稚英、李慕白、朱自新等，其所表現，都繼承了清末的畫風，但有所提高。

圖畫手工科的創立

光緒三十一年(公元 1905 年)，清王朝行將崩潰，清政府被迫宣布「廢科舉，興學堂」。這一「旨令」傳開，則各地學堂的興辦，一時競起。爲培養學堂師資的師範教育，也就應時而立。

當時一位著名的學者、書畫家，江西臨川人李瑞清(公元 1867 年～1920 年)，曾三署江寧(南京)提學使，權署藩司，專爲南京兩江優級師範學堂⑯報請內設圖畫手工科。於光緒三十二年（公元 1906 年），獲得批准，在全國學堂內，率先創立了圖畫手工科，課程有素描、中國畫、水彩、油畫和圖案畫，還有工藝勞作課。美術教師，聘請國畫家蕭俊賢(公元 1865～1949 年)、裴福壽 (公元 1969～1912 年) 等之外，李瑞清自己也擔任教席。有的功課，還請來了日本人鹽見朱、亘理寬之助、一戶清方、吉加江宗

⑯民國成立後，改名爲南京高等師範學校，繼又改名爲東南大學, 即南京中央大學之前身。

二等爲教席，一時影響很大。同年五月十六日，《時報》發表消息並評論，認爲「自今以往，兩江師範、……將發一異常光彩」。當時如呂鳳子、姜丹書等，都爲該學堂圖畫手工科的學生。

繼南京兩江優級師範之後，保定北洋師範學堂，曾辦過一屆圖畫手工科。浙江的兩級師範學堂，也開設高師圖畫、手工專科，初聘日本人吉加江宗二等爲教席，後聘姜丹書爲教席，民國元年秋，該校校長經亨頤，特設藝術專科班，聘李叔同爲教席並主其事。

上述等等，這些師範學堂創設的圖畫手工科，既爲歷史上所無，又爲後世所不可無，當爲清末的新生事物，在我國的美術教育史上，這是有著重大意義的創舉，儘管當時的師資、設備以及課程設置都不是很完備，但是，它卻成爲二十世紀我國美術教育的搖籃。

出國留學與美術開拓

提到了美術開拓，不能不注意中國畫之外，油畫在中國興起與發展的事實。

油畫，自明末外國傳敎士帶油畫耶穌像過來之後，一直當作「新鮮事兒」。郎世寧、艾啓蒙、王致誠在清初宮廷裡所作的油畫肖像，一度傳出宮廷之外，「人多爭看之」。

十八至十九世紀，歐洲有些傳敎士能畫的，和一些職業畫家，常到香港、澳門、廣州等地作風景寫生。他們的作品，每當需要陳列或推銷，都得請中國當地的畫家或畫商幫忙。美國克羅斯曼曾撰《中國外銷品裝飾藝術》一書，就較詳細地提到了這些事，並列舉中國畫家專爲西方商人工作的有四十多人。有一位英國畫家錢納利，曾僑居柏林，又到過印度，公元 1825 年移居澳門，最後在濠江賣畫以終老。他培養了許多畫家，其中一位是中國人，即關作霖。

關作霖，又名啉呱⑱，海南人，「他可以維肖維妙地摹寫錢納利的作品，幾可亂眞」。「錢納利定居濠江時期，不斷送作品回英國皇家畫院展出，啉呱也效法他，其作品在公元 1835 年、公元 1845 年兩次入選英國皇

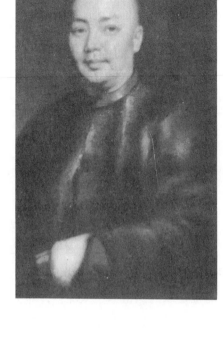

清　關作霖
自畫像　油畫

家畫展，也曾參加過美國紐約、波士頓的展覽」。啉呱同時開設畫店，「以流水作業方式繪製大量人像及風景畫。後來又在香港開設畫廊」⑱。

　　關作霖（啉呱）之弟聯昌（庭呱）亦善畫，專攻水彩、水粉畫。喜歡臨摹法國畫家波塞爾作品。其他還有安順、周培春等。這些畫家，當是我國較早的油畫家、水彩畫家。

　　關作霖（啉呱）的一幅油畫婦女時裝（清代貴婦人服裝）曾被上海茂利商行作爲「招紙」印行，畫框用金邊，裝飾富麗堂皇，由於形式新穎，一時取悅於廣大市民。其印刷品（相當於畫片）還流傳到小城鎮。據茂利招紙的署年，已經是光緒七年（公元 1881 年），可能關作霖已去世。他的作品，可謂我國最早的油畫。

⑱⑱李公明《廣東美術史》第九章第二節（1990
　　年，廣東人民出版社），有關啉呱，又見陳繼春《錢
　　納利與啉呱》（文載《藝海珍藏》1994 年第 1 期）。

　　清代到了嘉、道之後，清王朝的一種閉關自守的風氣，愈來愈明顯。但是，海外「列強」，卻不斷入侵，清政府腐敗。只能屈膝求和，割地、賠款，以至不斷發生國人忍受不了的恥辱。「洋人」還嘲笑我們「東亞病夫」、「文化愚盲」，這正如當時孫中山的同盟會會員所說：「凡有血氣的中國人，誰也忍受不了」，於是在清末，工商實業界、文化界，一些有膽識之士，率先舉辦或衝破「封建桎梏」進行各種有益社會發展的事業，上述提到師範學堂創立圖畫手工科，只不過在文化史上一個小小例證而已。

　　這裡，要提到的是一批出洋留學的拓荒者。

　　清末、民國初，有不少有志的美術青年，排除許多艱難出國留學。當時出國留學的，有幾種不同想法，或者幾種想法都集於一人。這些想法是：認為天地廣闊，既有「洋畫」，不妨學習，以豐富「吾國美術之造就」。其次是，人各有所愛，對美術亦然，既國外所畫，與吾國不同，不妨予以引進，在中國可以有「洋畫」；再就是以為國畫似乎太陳舊，也太保守，傳統繪畫，如清王朝那樣，日薄西山，不如取「西畫」以代國畫，從此或可以振興吾國繪畫……，一些青年，就抱著這樣一些念頭，遠渡重洋而走出了國門。他們的一個共同願望，希望能到國外，尋找出一條拯救民族繪畫日趨危亡的途徑。

　　這裡只將清末出國留學名單與時間排列於下，至於這些留學生的情況及其回國後所起的影響與作用都將由下一章《民國繪畫》中闡述。這張名單無非說明任何藝術的發生與發展，都有它的一個過程，便是被民國初還看作「新鮮事兒」（杭州話）的「美術生留學」，同樣是這樣。因此，本章的最後一節，就作為「清末（指時代）繪畫餘韻」而給以提了出來。

　　留學的風氣已開，至民國初，如李超士、方君璧、陳抱一、蔡威廉、汪亞塵、關良、顏文樑、陳之佛、徐悲鴻、林風眠等，或去法國，或去日本，或去英國、加拿大等國留學。從此，源源不絕，作為中外的美術交流，他們也起著積極的作用。

美術界早期留學的人員

姓　名	出國時間	國　家　及　學　校	歸國時間
容　閎	1872	法國巴黎	不詳
李鐵夫	1887	英國阿靈頓美術學校	不詳
周　湘	1898	法國	1911
陳師曾	1903	日本弘文書院	1910
高劍父	1903	日本東京帝國美術學校	1908
李毅士	1904	英國格拉斯哥美術學校	1918
姚茫父	1904	日本東京	1907
李叔同	1905	日本上野美術專門學校	1910
曾孝谷	1905	日本上野美術專門學校	1910
馮鋼百	1906	墨西哥皇城國立美術學校	1921
陳樹人	1907	日本京都市立美術工業學校	1916
高奇峰	1907	日本	1913
何香凝	1907	日本東京本鄉女子美術學校	不詳
黎蔓民	1908	日本東京美術學校	不詳
蔡元培	1908	德國萊比錫大學	1911
吳法鼎	1911	法國巴黎美術學校	1919

（此僅爲清末留學生，即公元 1911 年前的名錄⑯）

⑯清末至 1940 年前後，美術界留學人員名錄，
詳請閱阮榮春、胡光華《中華民國美術史》
（1992 年，四川美術出版社），頁 411～419。又《中
國——巴黎早期旅法畫家回顧展專輯》（1988
年，臺北市立美術館發行）。

民 國 的 繪 畫

（公元１９１２～１９４９年）

引　言

辛亥（公元1911年）革命的勝利，結束了清王朝的統治。中國的繪畫歷史，進入了中華民國的時代。

中華民國（下簡稱民國）時代的繪畫，由於社會的巨大變化，使繪畫也因此發生了史無前例的變化，體現在這樣幾個方面：

1. 我國歷史悠久，有著光輝燦爛的文化傳統。儘管歷史進入了民國時代，朝代和政權改變了，正因為歷史是割不斷的，豐富的傳統的民族繪畫，仍被繼承了下來。不少畫家，立足於傳統，在新的歷史時期，錯綜複雜地進行著對中國畫的革新創造。

2. 由於西方資本主義的興起，西歐繪畫的逐漸東來，為了適應我國繪畫在新的時代需要，引進了油畫、水彩畫以及素描等，不少青年美術家，繼清末之後，不辭辛勞，遠渡重洋，去歐、美、日本留學，他們把西方的一套辦學經驗以及西方繪畫的畫法帶回中國，他們興辦美術學校，並擔任教席，中國的專門美術學校，從無到有，從有到提高並發達。建立了自成體系的中國美術教育，它影響及於中國整個繪畫界，這在歷史上是空前的。在中國的美術教學上，從此分設了中國畫系與西洋畫系兩大類。

3. 隨著社會的變革，不同政治、哲學思想的激烈鬥爭，美術界產生了新興的美術團體，如左翼美術家聯盟的出現。又由於時代浪潮的澎湃，邊區革命政權的成立，產生了工農的美術活動。在這個時期，提出了文化藝術（包括繪畫）為工農大眾服務的口號，反對「為藝術而藝術」，也反對為封建主義、資本主

義服務的繪畫。在藝術思想上，要求從政治立場這一根本上轉變過來，並達到改造舊有繪畫的目的。北伐軍隊裡，出現了「打倒列強，剷除軍閥」的革命畫，在抗日戰爭時期，出現了大量的抗敵救亡的革命宣傳畫等等。

4.正由於社會的不斷發生變革，人們生活的需求在各方面又不斷的擴大，繪畫的品種，繪畫的題材，繪畫的各種表現形式，也都相應的得到了豐富。繪畫也逐漸開始普及。中外的美術交流，也逐漸廣泛。

5.民間繪畫的部分狀況，如年畫，傳神寫照等，還在一定的範圍內延續著，至於宗教的繪畫，以至墓室壁畫等等，由於人們的信仰，社會風尚的改變，大大減少，有的成爲絕跡。即使在社會上還能見到某些作品，都屬爲繪畫的個別現象。

根據上述的概括，與歷史上的繪畫相比較，我國二十世紀上半時期的繪畫變化與發展顯然是有波濤的，有些根本性的變化，在歷史上是想像不到的。

〔編按：基於某些條件因素，作者在描述本章自民國初年至抗戰前後期這一時間內的繪畫活動及其相關內容時，對於資料的取捨，自有其特定的立場。〕

第一節　民國初期

在近百年的歷史上，帝國主義的槍砲打開了中國閉關自守的大門，在他們侵略的同時，把西方的資本主義文化也傳了進來。

在當時，具有維新思想，崇尚新學的人，把改革社會，振興國家的希望寄託在西方文明上。在那時，中國一批有良知的進步文化人，出於愛國熱情，掀起了新文化運動的熱潮，提出了要「德先生（民主）」和「賽先生（科學）」的明確口號，於此同時，他們對舊有的封建文化作出了嚴厲的批判。繪畫的發展，在這樣的形勢下，不斷地受到直接或間接的影響，甚至是衝擊。

新文化思潮的衝擊

不得不反對那舊藝術

公元 1919 年 5 月 4 日，北京爆發了震驚中外的「五四」運動。

在「五四」愛國運動的前後，新文化運動的思潮，逐漸在社會上向著舊文化展開了猛烈的衝擊。

新文化運動，以《新青年》雜誌為主要陣地。他們的口號是：

> 要擁護那德先生（民主），便不得不反對那孔教、禮法、貞節、舊理論、舊政治；要擁護那賽先生（科學），便不得不反對那舊藝術、舊宗教，要擁護那德先生又擁護那賽先生，便不得不反對國粹和舊文學。

新文化運動，開始於一批搞新文學運動的文化人，最初的目的在於

衝破舊文學的思想束縛以及國粹主義舊形式的桎梏，具體的說，他們以實際的行動，創作出「白話文」和「新體詩」。作爲新文化運動，在文藝改革的道路上，他們是積極的，是進步的步伐。雖然遭到了「國粹」派的竭力反對，但由於它是適應新的時代需要，仍然阻擋不了它那新生力量的增長。

新文化運動，儘管主要地落在文學領域內的革命，但其思潮的波及，明顯地影響到繪畫、音樂及其他的文化界。因此，在繪畫方面，對於傳統的山水畫，就提出了嚴厲的批判，同時，也提出了中國畫必須革新的要求。

「四王」爲衆矢之的

曾經在清末策劃維新改革的康有爲，他認爲中國繪畫在當時的總趨勢，正是每況愈下，他不忍看到中國畫的一蹶不振，於公元 1917 年，在其爲《萬木草堂藏畫目》的序言中，深爲慨嘆地寫道：「中國畫學至國朝而衰弊極矣，豈止衰弊，至今群邑無聞畫人者。其遺餘二三名宿，摹寫四王、二石之糟粕，枯筆如草，味同嚼蠟，豈復能傳後，以與今歐美、日本競勝哉？」康有爲又說，「它日當有合中西而成大家者」，「如仍守舊不變，則中國畫學應遂滅絕」。不過康有爲並未完全消極，他認爲「國人豈無英絕之士應運而興……吾望之」。「五四」運動時期，《新青年》雜誌第 6 卷 1 號，發表了兩篇很有意義的文章：

一篇，呂徵撰《美術革命》一文，要求《新青年》雜誌能以「引美術革命爲己責」。一篇，陳獨秀撰《美術革命——答呂徵》，回答道：「若想把中國畫改良，首先要革王畫的命，……大概都用臨、摹、仿、托四大本領，復寫古畫，自家創作的，簡直可以說沒有，這就是王派留在畫界最大的惡影響」，「像這樣的畫學正宗，像這樣的社會上盲目崇拜的偶像，若不打倒，實是輸入寫實主義，改良中國畫的最大障礙」。

上述康有爲、陳獨秀的這一席話，其主題在於振興中國畫，反對一味臨古而忽略創造，可謂針砭時弊，尤其對當時京、津的某些畫家，震動較大。事實是，當時有些畫家，其所畫山水，確然從「四王」到「四

王」，從「二石」到「二石」，不講時代新意，也沒有發揮畫家自己的個性，如此下去，怪不得陳獨秀、呂徵等提出批評。這些批評者，雖然他們不是專業畫家，卻能爲中國畫的前途著想，作大聲疾呼，實在難得。

但是，在當時，以至後來，畫家中有對這些批評不滿者，文章拼命做在「四王」與「二石」上，他們錯誤地認爲，只要把「四王」與「二石」在畫史上的地位維護住，似乎問題就迎刃而解，中國畫就可以振興了，殊不知陳獨秀等所提出的問題，主要指責一批摹古者的思想保守，以及在繪畫實踐上，泥古不化，陳陳相因，千篇一律，自己毫無建樹者。康、陳論點的可貴，也就在於抓住這些要害，切中時弊。

「美育代宗教」的倡導

近代繪畫發展的初期階段，蔡元培的美育觀點占有重要的位置。蔡元培的《以美育代宗教說》，積極地從思想上促進了當時美術的發展。

蔡元培的美育觀，其意義在於改變人們的品質，提高畫家的審美情操，尤其在中國呈現出落後面貌的當時，更具有其救國救民的作用。

本節前一部分提到新文化運動的衝擊，是對文藝舊思想的「破」，這裡提到蔡元培倡導「美育」，是對文藝新思想的立。

蔡元培

蔡元培(公元 1868～1940 年)，字鶴卿，號民友，又號子民，浙江紹興人。清光緒進士，任翰林院編修。曾留學德、法等國，辛亥革命前，參加光復會和同盟會的革命活動。辛亥革命後，任中華民國臨時政府教育總長，公元 1917 至 1926 年任北京大學校長，公元 1927 年任國民政府大學院院長、監察院院長、兼司法部部長以及中央研究院院長等職。

蔡元培是卓越的教育家，在中國近代美術的發展過程中，作出了傑出的貢獻。近代繪畫史上的重要畫家如劉海粟、徐悲鴻、林風眠以及陳師曾等，都受到他的教益與鼓勵。劉海粟至晚年，一提起蔡元培，他就感激不已。又譬如林風眠在藝術上的造就，與蔡元培對他的鞭策是自然

分不開。公元 1928 年春 3 月，林風眠任杭州國立藝術院院長，便是由蔡元培任命的。林文錚有一段記載，雖屬小事，但可以「小中見大」。林說：

　　1925 年夏季，林風眠和法國夫人遷居外省幕容鄉下，蔡先生再次偕夫人由巴黎經訪林風眠伉儷，寄宿三天，暢談而別。由於知道林風眠當時生活困難，臨別以一千法郎相贈，先生的愛才和禮賢下士之風，真是山高水長。①

　　蔡元培又是我國現代藝術教育的奠基人。「五四」運動前夕，他就明確的提出，「文化運動中不要忘記美術」，並認為，在「實施科學教育」的同時，「尤要普及美術教育」。

　　蔡元培於抗日戰爭時間逝世時，毛澤東在唁電中，譽稱他為「教育泰斗，萬世楷模」。評價是極高的。

「美育」教育的價值

　　蔡元培在《創辦國立藝術大學之提案》中，意味深長地寫道：

　　美育為近代教育的骨幹，美育之實施，直以藝術之教育，培養美的創造與鑑賞，而普及於社會。

　　蔡元培的所謂「美育」，其內涵是極為豐富的。「美育」關係到做人的品德、思想的淨化，並因此而獲得陶冶心情。「美育」，也要求人們拋棄假、惡、醜，從而去追求真、善、美。從蔡元培的本意而言，「美育」與德、智、體三育是一致的，也是可以相互滲透的。我們的先哲，早就提出，人要「按照美的規律來建造」。蔡元培正是「按照美的規律」來教

①林文錚《蔡元培先生與杭州藝專》，載《藝術搖籃》(1988 年，浙江美術學院出版社)。

育人，使人們從品德以至在藝術上獲得提高。廣義的來說，蔡元培正是想把「美育」作爲改造國民精神的途徑。

就在「美育」這樣的基礎上，蔡元培發表了《以美育代宗教說》，這樣就使「美育」在社會上，產生更大的教育意義。「美育代宗教」，是蔡元培作爲教育家具有遠大目光的創見。當時就有評者認爲：「宗教義狹，美育義廣，以此教育國民，國民精神將由此而振作。」可謂對「美育代宗教」以絕好的注脚。蔡元培提出了「美育代宗教」，也就結束了「宗教代教育」的歷史，並以此開時代教育的新紀元。

但是，在軍閥割據下的社會，在帝國主義壟斷下的當時中國，「美育」的推進是不可能順利的，魯迅曾對此感慨萬分。「聞臨時教育會議竟刪美育，此種豚犬，可憐可憐！」②儘管這樣，但在當時的一些教育公文上，仍有所規定。雖然實施困難，但有識之士，對「美育」無不稱讚並撰文宣傳其意義。不盡於此，公元 1919 年冬，一些靑年藝術家和美術教師，聯合成立了中國第一個美育美術團體「中華美育會」，會址設在上海小西門外上海專科師範學校內，主要的成員有劉海粟、吳夢非、豐子愷、劉質平、姜丹書、歐陽予倩、周湘、呂徵等。翌年（公元 1920 年）4 月，中國第一本以美育爲專題的刊物《美育》創刊了。他們在創刊號上的宣言是：在「新文化運動的呼聲，一天高似一天」的形勢下，「美育界的同志，就想趁這個時機，用藝術教育來建設一個新人生觀」。並希望用美育「來代替神祕主義的宗教」，以達到國人高尙的人格。宣言非常樸素，充分反映了我國有良知的畫家受到蔡元培的思想影響在民國初年表現出愛國、愛藝術的一片心意和行動。

② 1912 年《魯迅日記》，（1984 年，北京大學出版社），頁8。

第二節　繪畫社團興起

　　從民國初年至抗日戰爭開始，上海、北平、廣州等地區的繪畫社團
蜂起，其數多至上百個。

　　繪畫社團的蜂起，原因是多方面的，畫家的心態複雜而又不平靜。
中國的畫家，處於當時的社會環境中，覺察到帝國主義列強瓜分中國的
野心，充滿了憤恨與焦急的心情；對於外來的藝術思想，有的表示歡迎，
受到了影響，有的感到新鮮，但表示懷疑，心理處於矛盾狀態。在國內
辛亥革命的勝利，只推翻了滿清政府，卻出現了軍閥割據的狀況，軍閥
一邊投靠列強，一邊施行蠻橫政策，給國民帶來了生活的窮困和精神的
受壓。在繪畫界，凡有思考能力的畫家，都想衝破社會的沈悶空氣，找
到一條出路，具有愛國愛民族之心的畫家，他們在藝術上的一切活動，
不僅僅爲了藝術的提高與發展，還非常純真地想以藝術來拯救中國，喚
醒國人的覺醒。

　　這一時期，中國衆多畫會、畫社的興起，就是在上述這樣的社會狀
況與生活環境中產生的。很多畫家想在自己的組織內討論上述這些問題。
當然，這些由畫家自發組織起來的繪畫社團，其中當然也包括了對畫家
繪畫創作的競賽作用，同時，也方便了畫家之間的交流。這麼多的繪畫
社團的產生，在我國歷史上是從來沒有過的現象。

　　這些以各種名目出現的繪畫社團，絕大多數是屬於民間性質的，也
有不少畫家是跨組織，既是這個畫會成員，又是那個畫社的參與者，畫
會有三、五人的，如「白社」僅潘天壽、張振鐸、張書旂、諸聞韻、吳
茀之等五人，又如「海上題襟金石書畫會」，會員百餘人。這些繪畫社團，
絕大多數在國內創辦，也有在國外成立，有的社團，成立不到一年即停
止，個別社團，竟延續九十多年而未衰。

主要的繪畫社團

這裡僅就南北幾個主要的繪畫社團，分別的作簡略介紹，餘則僅列其名，以供參考。

北京大學畫法研究會

這個「研究會」是蔡元培任北京大學校長時，由其發起成立的。事實上，這是為了結合中、西美術教學才有此組織。當時得到北大教師李毅士、錢稻蓀、貝季美、馮漢叔等人的響應，於公元 1918 年 2 月 22 日成立。以「研究畫法，發展美育」為宗旨，在教學上，則要求培養學生的高尚情操。

「研究會」設國畫、西畫兩科，實為後來美術專門學校分中國畫系與西洋畫系的濫觴。聘請的導師，有如陳師曾、湯定之、胡佩衡、吳新吾、徐悲鴻、李毅士、鄭錦等。而且還請了比利時畫家蓋大士爾等來執教西洋畫。這個「研究會」還舉辦過畫展，也辦了刊物，當時如蔡元培的一些論著和陳師曾的《文人畫之價值》、徐悲鴻的《中國畫的改良論》等，都於這個時期發表。

1920 年，在北平的中國畫家又創辦了「中國畫學研究會」，發起人是周肇祥、金城和陳師曾等。初創時，會員十八人，不久達三十餘人，研究會分人物、山水、花鳥、界畫四門。該會以宏揚「國粹」，精研古法，而又博擇新知為宗旨，到了公元 1922 年，會員達二百餘人，舉辦美展七次，同時創辦了繪畫刊物，名為《藝苑》，旬刊。

東方畫會與天馬會

「東方畫會」成立於公元 1915 年，地點在上海，由烏始光、汪亞塵、俞奇凡、劉海粟、陳抱一、沈伯塵、丁悚等七人發起，推烏始光為會長，汪亞塵為副會長。以學習西洋畫為主，在室內，進行石膏像的素描練習，在室外，作野外寫生，成立不久，因主要成員離滬或去日本留學而告結

束，在社會上影響不大。

「天馬會」成立於公元 1919 年秋，主要成員有丁悚、江新、王濟遠、張辰伯、劉雅農、楊清磬、汪亞塵、唐吉生、陳曉江、劉海粟、錢瘦鐵等，這個組織，雖重中、西繪畫，但會員把主要精力放在西畫上。該會工作有條理，能夠定期展覽，雖多困難，有的會員，甚至典當衣服來維持畫會。該會以「促進國民文化為宗旨」，其章程中，定有「五規會務」：(1)研究高深藝術；(2)宣傳東西洋近代美術作品；(3)考查西洋美術之沿革；(4)編輯關於美術的書籍；(5)其他關於藝術改進事項。

公元 1919 年冬，「天馬會」在江蘇省教育會會址舉辦首屆美展時，吳昌碩、王一亭等都有作品參加展出，是民國初期一次影響較大的美術展覽，「展覽期間，觀眾十分活躍，孫中山也前往觀摩」③，在當時美術展覽不多的時代，這個展覽，確實起到了推進新美術發展的作用。

中華獨立美術協會、藝術社及赤社美術研究會

「中華獨立美術協會」、「藝術社」是由留學日本的青年畫家在日本東京組織的美術團體。

「中華獨立美術協會」成立於公元 1916 年，成員有旅日留學生陳抱一、江新、嚴志開、許敦谷、胡根天、汪洋洋、雷毓湘、方明遠、李廷榮等。其中胡根天，廣東人，是一位優秀的西洋畫家，畢業於日本東京美術學校西洋畫科，公元 1920 年回國。於公元 1921 年在廣州創立了「赤社美術研究會」④，成為廣州成立最早，影響較大的美術社團。當時從日本、法國、美國留學回廣州的畫家如李鐵夫、馮鋼百、雷毓湘、關良、丁衍庸、李樺、梁錫鴻等，都曾作為「赤社美術研究會」的會員。公元 1921 年秋天，舉行「赤社第一屆西洋畫展」，遂開欣賞油畫之風氣。展出

③阮榮春、胡光華《中華民國美術史》第二章第一節（1992 年，四川美術出版社）。
④該會名「赤社」，為避「赤化」之嫌，改為「尺社」。

之前，作品集中，參展者到會一一評選。展出期間，會員集會，又作一一評論，是當時眾多畫會組織中，學術研究較認真的社團。「赤社」也招收學員，進行素描、水彩畫、油畫等教學，相當於一所小型的美術學校。

中國留法藝術學會

這是由我國留學法國的美術青年組織起來的。公元 1932 年創立於法國巴黎。當時的成員有虞炳烈、常書鴻、胡善餘、王子雲、劉開渠、曾竹昭、王臨乙、程鴻壽、李韻笙、陳芝秀、呂斯百、唐一禾、陳策雲、馬霽玉、張賢範、陸傳紋、周圭、鄭可、陳士文、黃躍之、滑田友、程曼叔、唐亮、楊炎、楊新學等。一年之中，有多次集會，除了研討西方繪畫之外，也議論並維護中國藝術家的尊嚴與自由。公元 1934 年，國內《藝風》第 2 卷第 8 期作為「中國留法藝術學會專號」，刊出會員油畫、雕塑作品及論文。

美術畫賽會與蘇州美術會

公元 1919 年春，顏文樑和楊左匋發起組織「美術畫賽會」，地點在蘇州。曾徵集全國中、西繪畫作品，舉行展覽，影響較大。在此基礎上，再擴大組織，成立「蘇州美術會」，中、西畫家均可入會。其成員中，中國畫家有吳昌碩、吳子琛、顧鶴逸、顧公柔、張星階等；西洋畫家有胡粹中、朱士傑、黃覺寺、陳涓隱、余彤甫、管一得等；此外，還有篆刻書法家如余覺、張一麟、蔣吟秋、朱梁倫等。據黃覺寺回憶，當時辦這個畫會「以發揚中西畫各自的特點」、「注重寫實」。又據黃覺寺回憶，當時「顏文樑的三老實論」，在畫會朋友中產生良好影響，所謂「三老實」，即「做人老實，交友老實，作畫老實」。意即「萬事要實事求是」。

海上題襟金石書畫會

民國初年開始，肇始於上海的畫會之多，可謂居全國之首。清末之時，上海畫壇就有「小蓬萊書畫會」、「平遠山房」、「萍花書畫社」、「海上題襟金石書畫會」等，於清末民國初，都曾盛過一時，而其中以光緒

中葉創辦的「海上題襟金石書畫會」（下簡稱「題襟會」或「題襟館」）延續至
民國八年仍有未衰之勢。

在前一章中曾提到該會會長為汪洵，汪去世，由吳昌碩任會長。繁
榮時期是在辛亥革命後二、三年，經常聚會者三十多人。若以總會員人
數計，約近八十人。以王一亭、陸廉夫、吳待秋、趙子雲等為「題襟館」
的「常客」。當時黃賓虹在上海，也常去參加雅集。其他會員，有如商言
志、駱文亮、丁寶書、錢瘦鐵、陳巨來、黃葆鉞、黃山壽、趙時棡、丁
輔之、俞原、曾熙、褚德彝、賀天健、黃起鳳、馬駘、張石園、熊庚昌
等，他們對吳昌碩都比較推崇，在筆墨上都有師法吳昌碩處，如趙子雲，
被目為「吳昌碩第二」。又如吳待秋，為吳滔的次子，花卉師法吳昌碩，
一度在「題襟館」，早去晚歸，如約會坐茶室，他也早到，義務為會裡安
排一切。

「題襟館」人數不少，雖無會章，卻有約定成俗，每次集會，總有
會員攜家藏書畫若干件，讓大家一起觀賞，如有雅興，可以作詩詞題跋。
一次在豫園雅集，會員多至四十多人，開展書畫合作活動，竟自早上，
一直至子夜後才散。當時的畫家，都有一個共同的想法，昆山胡蘊(石予)
記其事，曾云「吾國書畫，頂天立地，安能以東洋畫為貴」，這些話包含
著一定的愛國思想。

至於純國畫性質的畫會，在上海先後成立的不少，就黃賓虹而言，
與他有關的繪畫社團不在少數。舉例如下：公元 1912 年，黃賓虹曾與宣
古愚等組織「貞社」，集合同好研究、鑑賞我國歷代書畫文物。公元 1925
年，參加由經亨頤首創的「寒之友社」。公元 1926 年，黃又發起組織「金
石書畫藝觀學會」，並親撰小啓，有云：「近今萬國交流，凡極文明之國，
愈寶愛其國之文明，而考古之士益多，如歐美列強，其博物院、博覽館
等，幾無處無之，故能擴充博大之學識……今我社員……集思廣益，臻
於美備。」該會並出版《藝觀》雜誌，後改名為《中國藝術學會》。公元
1928 年，黃賓虹又與陳運培、熊庚昌、馬駘、蔡逸、張善孖、張大千等
組織「爛漫社」並出版《爛漫畫集》。這些情況，說明這一時期的各地畫

家，不但交流多，而且競爭也是激烈的。

一般畫會名錄

上述繪畫社團之外，還不在少數，這裡，僅錄其名如下：

在上海地區的：

海上書畫會、文明雅集、豫園書畫善會、上海書畫研究會、朱宛山房書畫會、文美會、素月畫社、停雲書畫會、盛澤紅梨金石書畫會、青年書畫會、海上書畫聯合會、古歡今雨金石書畫會、蜜蜂畫社、時代美術社、曾李同門會、白社、默社、百川書畫社、上海翼社、東亞藝術會、上海白鵝畫會、秋英畫會、決瀾社、大地畫會、晨光美術會、天化藝術會、長虹畫會、震旦畫會、中國女子書畫會、行餘書畫社。

杭州地區：

西泠印社、西泠書畫社、菰社。

南京地區：

江蘇省教育美術研究會、掃葉樓畫友、鍾山金石書畫會。

湖州、嘉興：

雙林石湖書畫社、檇李金石書畫會。

蘇州：

菠羅花館畫社、吳門畫會。

廣州：

春睡畫院。

平津地區：

龍門畫社、雪廬畫社、湖社、阿博洛（阿波羅）學會⑤、北京大學書法研究會、北海畫友、藝社、藝光社、紅葉畫會、西洋畫社、心栔畫會、一王畫會、糊塗畫社。

長沙：

平民畫會。

其中如「廣州畫院」，於公元 1912 年成立，主持者為高劍父，當時入會者有張谷雛、方人定、黎雄才等。其實，這便是嶺南畫家在民國時的最初組織，與我國北京、滬上的畫派，成為鼎足之勢。

在各地區的這些畫會中，有的堅持不了而不再活動，有的沒有幾年即湮沒無聲。但也有數十年如一日，而且有所發展並壯大，如由吳昌碩擔任首任社長的「杭州西泠印社」，及至本世紀 90 年代，還有不少成就較大的書畫家、美術史論家加入，在書畫界作出了貢獻，其影響及於海內外。

第三節　美術學校創立

美術教學的重要性與必要性，這在我國歷史上，早就被畫家所認識。我國畫家，強調師承關係，有的直接從師，作為老師的門生。有的雖然沒有見到前輩，卻要學習他，稱之為「私淑」。民間的畫工行業，徒弟拜老師，還得送「見面禮」，教師有責任對徒弟進行教學，並傳授畫訣。歷代編印的畫譜，或課徒畫稿，其實就是教本(教科書)。清王概編的《芥子園畫傳》，便是古代一部典型的圖畫課本。

但是，如何進行繪畫教學，而且把這種教學，提高到一門「教育學」來看待，同時又採取相應的措施，具體地創辦正規的學校，規定學時，有計畫、有組織地培養繪畫學生，肇始於晚清，嚴格的說，到了民國時代才確立。

美術教育的確立，不但培養了圖畫的師資，更重要的在於有效地提

⑤阿博洛學會、默社、中國女子書畫會、中國
　畫會、決瀾社、蜜蜂畫社、藝苑、紅葉畫會、
　白鵝畫會、湖社、豫園書畫善會等，詳可參
　閱《中國美術辭典》(1987 年，上海辭書出版社。
　1989 年，臺灣雄獅美術出版)。

高了畫家的素質。這對於我國美術的發達、發展至關重要。在晚清、民國初，文化界（包括畫家）接受新思想的人士，認為拯救中國落後衰頹的藝術，必須學習西方先進的藝術教育制度。在近代史上，只要提起美術教育的確立，總不能忘記我國創辦美術學校的先驅者李瑞清，中國美術教育的開拓者劉海粟、林風眠和徐悲鴻。當然，還有顏文樑、鄭錦、陳抱一、姜丹書、豐子愷、滕固、汪亞塵、胡根天、謝海燕等。在近代美術教育史上，他們都是作出重大的貢獻者。

師範學堂的圖畫手工科

浙江兩級師範學堂

繼南京兩江優級師範學堂，由李瑞清創設圖畫手工科之後，於公元1907～1908年，在杭州創立了浙江兩級師範學堂，於文、理各科，均設有圖畫、手工課。至公元1912年，校長經亨頤與教師姜丹書倡導，創辦高師圖畫、手工專修科，同年招生一班，學生三十餘名，李叔同任西畫、音樂課，樊羲臣任國畫課，姜丹書任手工課。公元1913年，改稱浙江省第一師範學校。豐子愷、潘天壽等，均於此校出身。

各地師範的美術科

辛亥革命後，不僅浙江有師範學堂的設立，北京高等師範、北京女子高等師範、南京高等師範、成都高等師範、廣東高等師範，以及山東和福建的第一師範等學校，都先後辦起了圖畫、手工專科，廣東高級師範所設的圖畫專科，還把學時增加，並注重石膏的素描教學。還規定了油畫名作和臨摹課。南京高等師範，國畫課之外，還增設書法篆刻的選修課。總之，這些師範學校設立圖畫手工科，對於培養美術師資有著很大的功績，並產生深遠的影響。其更大的意義，還在於從我國創辦美術科的歷史來說，無異是起到領先的作用。

專門學校的創立

上海美術專科學校

公元 1912 年，中國第一所美術學校在上海創立了，在近代中國藝術教育史上是有它深遠的意義。

對於上海美專的創辦，不能不提到的是周湘。

周湘(公元 1871～1933 年)，字隱庵，號印侯，江蘇人。工中西畫，尤長山水，有《周湘山水畫譜》出版 (公元 1924 年，前有自序)。

在清末宣統間(公元 1909～1911 年)，周湘率先創辦略具規模的美術學校於上海的斜橋。由於校舍問題，遷至打鐵浜(法租界)，又遷到南家橋寶裕里 (錦裕里)，由於一切草創，校名亦幾經改變。初名「圖畫傳習所」，又易名「上海油畫院」，不久改名為「中西美術學校」，還附中西圖畫函授。當時劉海粟、陳抱一、烏始光、丁悚、張眉蓀、王師子、楊清磬等，都在這所學校裡學習過。所以劉海粟曾說：「周湘是我老師，我辦學就受他的啓發，我支援過周湘辦學，所以周湘辦的學校，也是我辦的學校的前身，他辦的學校，尚未上規，我辦學校才是正規的。」對於周湘的辦學，張聿光和丁悚都有一段回憶⑥。

⑥張聿光回憶：「周湘在上海辦學有二次，一次叫『中西美術學校』，在斜橋體育場對面，第二次叫『中華美術學校』(未掛牌)，地點在法租界打鐵浜。開始辦校正當宣統末年，上海光復的時候，他還叫學生做彩旗，到街上去賣，一元一張，旗上有九角星，每角又有二顆圓星，意思是一個砲彈開花成為十八省。當時劉海粟、烏始光、丁悚都在那裡學西洋畫，周湘來請我去教書，我正在新舞臺畫布景忙得很，去上過幾次課，後來就沒有去。」

劉海粟創辦的美術學校，初名「上海圖畫美術院」，時間公元 1912 年 11 月 23 日，地點上海虹口乍浦⑦。首任校長請張聿光(公元 1885～1968 年，浙江紹興人)擔任。劉海粟與王道源分別任正副教務長。不久改校名爲「上海美術院」，劉海粟任校長，丁悚任教務長，烏始光任總務長。公元 1917 年，聘江新(小鶼)爲教務主任。學校同時組織校董事會，聘請蔡元培、梁啓超、黃炎培、沈恩孚及王一亭爲校董，公元 1920 年更名爲「上海美術學校」，公元 1921 年，改名爲「上海美術專門學校」，校長一直是劉海粟，只是劉在出國考察期間，由徐朗西爲代理校長。至公元 1930 年，正式定校名爲「上海美術專科學校」。設有圖畫、西畫、圖案畫、勞作四個專業。

丁悚回憶：「我國第一所略具規模的美術學校是周湘辦的，初名「圖畫傳習所」，又名「上海油畫院」，因爲設了中國畫課，又改名「中西美術學校」。一切草創，校名定不下，校址不著落，最初校址在法租界羊尾橋，殺牛公司靠西的一段，現在舊跡已沒有了。周湘擅中國畫，文學根底也很深，實幹家，校長是他，校工也是他，我們學生感動了，就主動幫他忙，劉海粟父親有幾個錢，他去要得上百塊光洋，幫助周湘辦學。那時劉海粟只有十六歲，周湘對他說，你出了錢，我對你的學習，要求得嚴格一些，你自己也要更努力，我們學畫，要爲國爭光。這些話，當時對學生很有鼓勵。」(以上訪問記錄稿)

⑦據劉海粟自己回憶，那時只有十七歲，徵求父親同意，與烏始光同到上海，「就在虹口乍浦路創立了一個美術院」(劉海粟《過去》，文載《南京藝術學院史》。1992 年，江蘇美術出版社)。

上海美術專科學校校門

上海美術專科學校人體教室

　　公元 1914 年，學校首次雇用裸體模特兒。之後並陳列人體習作。由於這一新的教學實施，與舊道德傳統相去甚遠，社會上輿論譁然，城東女校校長楊某，斥劉海粟爲「藝術叛徒」、「教育界之孟賊」，並投文《時報》，一時誹謗、責難之聲四起。海關某監督以「有傷風化」，請求工部局查禁。當時教育總長，上海參議員及上海縣長等，先後公函，禁止人體作品展覽，並要求「嚴懲禍首」。五省聯軍總司令孫傳芳也致函劉海粟，要求停止使用模特兒，由於遭到劉海粟的拒絕，以致密令通緝劉海粟。在這場嚴峻的鬥爭面前，劉海粟本著反封建、反舊禮教的精神，堅持下來，取得了勝利。全國的美術學校，也就從上海美專使用人體模特兒開

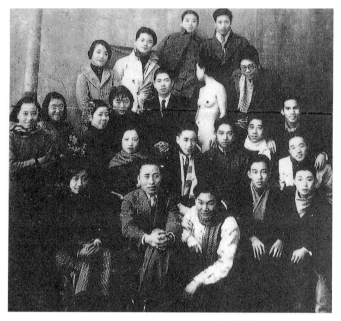

上海美術專科學校第十七屆西畫系
畢業班師生與模特兒合影

始，逐漸採用。在素描、油畫人體的教學上，取得了有效的提高與發展。

在民國時期，上海美術專科學校在美術界頗負盛名，劉校長辦學，成績斐然，培養了不少美術人才，許多在國內外知名並在美術事業上對國家作出貢獻的，如朱屺瞻、王濟遠、潘玉良、滕固、張書旂、常書鴻、趙丹、黃鎮等，都是從上海美專造就出來的。

北平藝術專科學校

北平藝術專科學校，公元 1918 年創立於北京。初名「北平美術專門學校」，第一任校長爲鄭錦。教師有陳師曾、姚華、王夢白、蕭俊賢、壽石工、陳半丁等，公元 1926 年由林風眠任校長，公元 1927 年，與其他七校合併到北平大學，改稱「美術專門部」，由劉莊任部主任。公元 1928 年，改稱「北平大學藝術學院」，設國畫、西畫、實用美術、音樂、戲劇、建築六個系，此時由徐悲鴻任院長。公元 1930 年春，從北平大學分了出來，

改名爲「北平藝術職業專科學校」。辦學極難穩定，公元 1933 年停辦，經努力，於公元 1934 年復校，改校名爲「北平藝術專科學校」，由嚴智開任校長，設繪畫科(分國畫、西畫)、雕塑科(分雕刻、塑造)、圖工科(分圖案、圖工)。公元 1936 年，由趙畸任校長。公元 1937 年抗日戰爭爆發，學校遷至江西牯嶺，復遷湖南沅陵。公元 1938 年春，與杭州藝專合併，稱「國立藝術專科學校」，滕固任校長(此後一段歷史，及至抗日戰爭勝利止，詳下段「國立藝術院」)。

北平藝術專科學校在抗日戰爭期間，除內遷部分外，另一小部分仍留北平原地辦學。公元 1946 年 8 月，藝專重建，由徐悲鴻任校長，吳作人爲教務主任，設繪畫、雕塑、圖案、工藝、音樂五科。公元 1947 年秋，增設繪畫研究班。學校的師資力量雄厚，公元 1946 年至公元 1948 年之間，黃賓虹、李苦禪、董希文、艾中信、李樺、王臨乙、黃養輝、葉淺予、李可染等都在該校任課。公元 1947 年，黃賓虹年八十三歲，仍去國畫科高班講學。公元 1950 年初，該校與華北大學第三部美術科合併，建立「中央美術學院」。

在北方，北平藝術專科學校，可謂美術教育的中心學校，中、西畫並重，被美術界評爲一所穩健地發展的高等美術學校。

國立藝術院──國立藝術專科學校

公元 1928 年，中國第一所國立藝術學院在杭州西湖之畔誕生。學校的創始人是蔡元培。當時的校名爲「國立藝術院」，由蔡元培手書，鐫於青石上，至今仍保存。

國立藝術院的首任院長爲林風眠。教務長爲林文錚，教師有吳大羽、潘天壽、李金髮、劉開渠、雷圭元、李苦禪、姜丹書、陶元慶、孫福熙等。此外還有一些外籍教師如法國克羅多、日本齋藤佳藏等。公元 1930年改名爲「國立杭州藝術專科學校」，由於全校師生的共同努力，爲振興美術和美育，作出了可貴的探索和貢獻。當時學校的教學，突出素描，作爲基礎的訓練，中西繪畫並重，並在設立系科的具體實施中，進行中西藝術交流，取得了經驗，也取得了一定的成效。同時加強了理論和文

「國立藝術院」校碑（今猶存中國美術學院）

杭州國立藝術專科學校校門

化課，開設了中外美術史課，也開設了美學、色彩學、解剖、透視等課。

又正當全國民主革命開展的時候，我國較早的進步的美術社團「一八藝社」，就在這座學府裡經過進步學生不懈的努力而崛起⑧。

⑧詳請參看《藝術搖籃——浙江美術學院六十年》校史部分（1988 年，浙江美術學院出版社）。

公元 1937 年 7 月 7 日，悲壯的抗日戰爭爆發了，從同年 11 月開始，學校決定暫遷諸暨，到了諸暨，由於杭州淪陷，學校又遷到江西貴溪，此時，北平藝術專科學校由趙畸校長帶領，也遷到了南方。教育部爲了節省教育經費，於公元 1938 年春，將國立杭州、北平兩藝專，在湖南沅陵合併，定名爲「國立藝術專科學校」，爲當時全國唯一的國立的高等藝術學校，暫廢校長制，設校務委員會，以林風眠爲主任委員，趙畸、常書鴻爲委員，臨時校址是沅陵江畔的老鴉溪。不久，林風眠離去，又恢復校長制，校長爲滕固，學校注重抗日宣傳人才和中小學藝術教育師資的培訓。公元 1938 年秋，戰爭形勢惡化，敵機濫炸，不得已，在非常艱難的情況下，師生跋涉，將學校遷至雲南昆明，又遷至呈貢安仁村，借五座祠堂廟宇爲校舍，勉強復課。公元 1940 年秋，得教育部令，學校撤至四川壁山，滕固校長率師生至目的地後，不久病故，校長由呂鳳子接任，艱難辦學。呂鳳子因積勞成疾，後由陳之佛任校長，將學校遷至重慶沙坪壩磐溪龍脊山麓之果家園，他主張「求良才、實課務、除積弊」，事必躬履，但是，仍然困難重重，堅請辭職。公元 1944 年，教育部委聘潘天壽爲校長，敦請林風眠還校，多方延聘教員，力圖振興。

公元 1945 年 8 月 14 日，日本無條件投降，中國人民取得抗日戰爭的勝利，於是恢復杭州、北平藝專建制，各返原地。最後，教育部指示：「該校永久位址，業經決定遷設杭州。」即保留國立藝專校名，全院師生員工復員杭州，公元 1946 年夏天，師生陸續返回杭州，10 月上旬，正式開學上課。公元 1947 年，校長潘天壽辭職，由汪日章爲校長，及至公元 1949 年。

杭州國立藝專，編印出版過《亞波羅》和《神車》兩本美術雜誌。《亞波羅》第 1 期於公元 1928 年 10 月 1 日出版，刊有林風眠、林文錚、李樸園文章，也刊有潘天壽的畫。

這座學校，是我國藝術教育的搖籃，正所謂「人才薈萃、兼收並蓄」，教授來自四方八面，學生畢業，遍及各國。在藝術上，中西交融，各派共存，一度欣欣向榮，影響及於全國的美術教育界。

國立藝術專科學校，是 50 年代後中央美術學院華東分院，浙江美術

學院的前身，又是本世紀 90 年代中國美術學院的前身。

武昌藝術專科學校

武昌藝術專科學校，公元 1920 年創立。初名「武昌美術學校」，又改稱「武昌美術專門學校」，公元 1930 年才定名爲「武昌藝術專科學校」。歷屆校長有蔣蘭圃、唐義精、唐化來及張肇銘等。設三年制和五年制兩種，學科分繪畫科，包括國畫與西畫；藝術教育科，包括圖工與圖音；一度還附設高級藝術職業部藝術教育科，專門培養師範、中學及小學的圖畫，勞作(手工)的師資，受到社會歡迎。認爲這所學校「務實」，甚至有各省青年專門前往湖北上這所學校學習。抗日戰爭期間，曾遷往四川江津，至抗戰勝利才返回武漢。

蘇州美術專科學校

蘇州美術專科學校，由顏文樑、朱士傑、胡粹中等發起，公元 1922 年創辦，校址在蘇州滄浪亭。初設國畫、西畫二科，當時設備簡陋，師資也不完備，曾被人譏爲「求乞學堂」，但顏文樑辦學志堅，毫不動搖，盡一切努力堅持下去，顏文樑認爲：青年人只要肯學，程度差一點可以培養。因此，有些青年到上海美術學校考不取，便轉到蘇州來，經過教師的精心培養，學生成績不亞於上海的美術學生。公元 1932 年，校長顏文樑赴歐洲留學歸校，千辛萬苦，攜回石膏像五百餘件，大型的石膏全身希臘像近二十件，及圖書萬餘冊，並建希臘式校舍一座，於是南北美術教育界，無不刮目相看，加之又聘請了多位名教授，於是學校名聲驟增。一度，由黃覺寺任教務長，李泳森任滬校研究科主任。出版有《藝浪》校刊及《牧野》文藝刊。《藝浪》於公元 1929 年 10 月出版第 1 期，發表了黃覺寺的《藝術教育的研究》專論，至公元 1934 年，該刊擴大。第 8 期，發表顏文樑《十年回顧》，又發表黃覺寺《最近三十年內我國之藝術教育與未來之展望》的重要文章。由於校長顏文樑的油畫是屬於寫實派，所以蘇州美專的學生，其畫風多受校長的影響。該校長在教學上重寫實，不論國畫、西洋都如此，每年春秋佳日，學生出外寫生課所占

蘇州美術專科學校校門

學時，比一般美術學校的學時爲多，年年如此，成爲該校教學的特點。

新華藝術專科學校

公元 1926 年，新華藝術專科學校，由張聿光、兪寄凡、潘伯英等發起，創立於上海。設國畫、西畫、音樂和藝術師範等四系。初名「新華藝術學院」，公元 1928 年改稱「新華藝術大學」，公元 1929 年定名爲「新華藝術專科學校」，公元 1931 年，添設圖案系，初由徐朗西任校長，後由汪亞塵爲校長。教師有黃賓虹、潘天壽、朱屺瞻、兪劍華、諸聞韻等，一度可以與上海美專相比。公元 1941 年底，因太平洋戰事爆發，加之境遇惡劣，遂停辦。

廣州兩所美術專科學校

廣州藝術專科學校，公元 1940 年創立，初爲「藝術館」。翌年 (公元 1941 年) 改爲「藝術院」，後定名爲「廣東藝術專科學校」，第一任校長爲趙如琳，抗日戰爭勝利後，校長爲丁衍庸。初設兩年制，後改五年制，設有美術、音樂、戲劇、師範四科，還辦有訓練班。

廣州藝術專科學校，公元 1947 年秋創立，校長是高劍父。設國畫、西畫、雕塑三科，爲五年制；藝術師範科爲三年制。學校辦得靈活機動。尤其對藝術師範科，如某中學急需圖畫教師，學生即使修業兩年，也給予畢業，以應社會的實際需要。某些中學圖畫、音樂教師，也可申請進

該校藝術師範科學習，深受社會各界歡迎。又該校除辦必修科目外，還設有戲劇、木刻、書法、金石等選科。

萬國美術專科學院

萬國美術專科學院，公元 1936 年創立於九龍，劉君任爲院長，設中國畫、西洋畫、圖案、雕塑、圖工音體師範五系。除中國學生外，也有在香港的外國人進該校學習中國畫。一度教學秩序穩定，教學進展順利。公元 1941 年冬，因日軍占領港九，不得已停辦，抗日戰爭勝利後復校。

其他美術學校

民國時期的美術學校，少數公立，多數由私人集資創辦，或向工商界募集，有的則得到華僑的援助。如由吳夢非、豐子愷、劉質平合辦的「上海專科師範學校」，就由個人出資。公元 1920 年成立。吳夢非任校長，豐子愷任教務長，學校先後開辦了七年，爲中小學培養了近八萬名教師，是中國第一所由私人開辦的高等專科師範學校。他如公元 1920 年，沈溪橋創辦「私立南京美術專門學校」。胡根天、馮鋼百等於公元 1922 年創辦「廣州市立美術專科學校」⑨，林求仁於公元 1922 年辦「浙江私立美術專科學校」等。也都在經濟不寬裕的情況下，勉強維持。

此外又有以劉海粟爲名譽校長的「四川美術專科學校」，楊公托和萬叢木創辦的「私立西南美術專科學校」，又有由胡汀鷺、賀天健等人創辦的「無錫美術專門學校」，陳望道、丁衍庸等人創辦的「私立中華藝術大學」等。雖得「樂善者贊助，也往往收不足以支付」。

稍遲於上述學校創辦的，還有如：陳抱一負責的「晞陽美術院」，田漢創設的「南國藝術學院」。還有由王一亭、潘天壽等人創辦的「昌明藝術學院」，一度爲黃賓虹任校長的「上海文藝學院」，馮健吳在成都設立

⑨該校於公元 1935 年冬，出版校刊第 3 期，刊登師生作品，有吳琬、李慰慈、李鳳公、黃君璧、容國瑞等文章。

的「東方美術專科學校」，高希舜在南京創設的「南京美術專科學校」，
張紹華、李苦禪於公元 1935 年在濟南創辦的「中國藝術專科學校」等⑩。
師資方面，除了辦學者自己任教，對聘請有聲望的教師殊爲困難。就當
時的教師而言，由於薪金微薄，凡有條件者 (如在上海)，往往兼教數校。

上述等等之外，在長沙、桂林、重慶、瀋陽等地，都還有美術專科
學校設立。

國人創辦美術學校，至爲熱心，無不克勤克儉，儘管限於財力，或
缺乏師資而不能持久，但是他們的辦學精神，實在可嘉。對於美術人才
的培養，他們都在不同程度上作出了貢獻。

只是到了抗戰軍興，日本軍國主義者的鐵騎橫行，全國同胞支前抗
亂，全力以赴。教育事業的進展，受到嚴重影響。在這個時期，不管創
辦學校有沒有條件，即就內遷的幾所美術學校，也是困難重重。歷史至
此，無不令國人憤慨萬分。

第四節　抗日戰爭前後期間(上)

新興的繪畫

這裡指抗日戰爭前的 30 年代，即公元 1930 年至公元 1937 年。新興
的進步美術高漲，它是繼新文化運動而掀起的革命美術的熱潮。這與中
國共產黨的誕生，有著密切的關係。

⑩以上所列美術學校，可參閱阮榮春、胡光華
《中華民國美術史》(1992 年，四川美術出版社)。

左翼美術家聯盟

公元 1930 年 3 月 2 日，上海成立了「中國左翼作家聯盟」⑪，當時參加的作家有魯迅、茅盾、夏衍、錢杏村、蔣光慈、馮乃超、田漢、郁達夫、洪靈菲、柔石等五十餘人。

在「中國左翼作家聯盟」的直接影響下，公元 1930 年 8 月初「左翼美術家聯盟」在上海環龍路暑期文藝講習班樓上成立，它是以「時代美術社」和「一八藝社」為基礎而建立起來。當時參加的美術家有劉夢瑩、陶思瑾、劉藝亞、張諤、施春痩、洪葉（吳天）、錢文瀾、陳煙橋、陳鐵耕、馬達、吳似鳴、劉露、葉沈(沈西芩)、許幸之、盧炳炎、倪煥之、鄭寶蓋、蕭建初、梁白波、于海、姚復等，當時夏衍代表「左翼作家聯盟」，凌鶴代表「左翼戲劇家聯盟」，也出席了大會。大會推選許幸之為「美聯」第一任主席。同時通過了宣言和各項決議，據許幸之在《左翼美術家聯盟成立前後》一文中回憶，當時美聯所表明的態度是：

我們的美術運動，絕不是美術上的流派鬥爭，而是對壓迫階級的階級意識的反攻，所以我們的藝術更不得不是階級鬥爭的一種武器。

同時，美聯又通過十條決議案。這十條是(1)組織參加一切革命的實際行動；(2)供給各友誼團體畫材；(3)組織工廠農村寫生團、攝影隊；(4)組織研究會、講演團；(5)組織美術研究所；(6)領導各學校團體；(7)推動文化團體協議會；(8)出版美術上的言論刊物；(9)開大規模的普羅美術展覽會；(10)開多量的移動展覽會等。會員們根據決議，盡一切努力開展工作,由於阻力大,不免要受到人身迫害。公元 1932 年在「一

⑪當時有中國左翼文化總同盟，由社會科學研
　究會、新聞記者聯盟、中國左翼作家聯盟等
　聯合組成。

二八」事變中，「一八藝社」社址被日本軍砲毀，工作更加困難，同年 4 月，田漢代表「左翼文化總同盟」，召集「美聯」開會，準備恢復活動，首先建立起「春地美術研究所」，發表宣言，提出「現代的美術必然要走向新的道路，爲新的社會服務，成爲教育大衆，宣傳大衆與組織大衆的有力的工具。新藝術必須負起這樣的使命向前邁進」⑫。同年 6 月，「春地美術研究所」舉行美術展覽，展出木刻、油畫、國畫等，同時展出魯迅收藏的德國版畫。魯迅前往參觀，並捐款。卻在同年 7 月，「春地美術研究所」遭封閉，作品及圖書被沒收，主要成員艾靑(蔣海澄)、于海、力揚 (季春丹)、江豐 (周介福) 等十餘人被捕入獄，同一個時期，杭州「一八藝社」亦被非法解散，社員王肇民、胡一川、夏朋 (姚馥) 等被無理地開除學籍。情況儘管如此，但是美聯的工作採取其他各種方式，仍然進行著活動。

魯迅與美術

魯迅是偉大的文學家、思想家，但是他對左翼的新興美術運動極爲關心，並予以指導。對於以木刻爲主的美術活動，更是熱心指導，他在《新俄畫小引》中寫道：「中國製版之術，至今未精，與其變相，不如且緩，一也；當革命時，版畫之用最廣，雖極匆忙，頃刻能辦，二也。」一句話，他要求繪畫，能爲當前的革命所用。公元 1933 年，他在中華藝大講演時，非常明確的指出：「靑年美術家應當注意以下三點：一、不以怪炫人；二、注意基本技術；三、擴大眼界和思想。畫家如僅畫幾幅靜物，風景和人物肖像，還未能盡畫家的能事。藝術家注意社會現狀，用畫筆告訴群衆所見到的或不注意的事件。」

總之，魯迅在 30 年代的這一時期，他關心革命的美術靑年，對美術靑年指出了方向，鼓勵他們加強對繪畫基本功的練習，他看靑年木刻家的作品，寫信給美術靑年，贈圖書給美術靑年，介紹名作給美術靑年欣

⑫「春地」宣言見《中國新興版畫運動五十年》

(1982 年，遼寧美術出版社)。

近現代　曹白木刻

魯迅像（旁爲魯迅題字）

魯迅於1931年與木刻講習會師生合影
（中立者爲魯迅）

《木刻創作法》封面

　　（該書由魯迅校閱並作序。魯迅在序中說：「至今沒有
　　一本講木刻的書，這才是第一本。」）

賞，想方設法使青年美術提高、成長。魯迅還在木刻講習會上，親爲日本講師翻譯。甚至竭力保護木刻青年的人身安全。當時如李樺、李霧城、賴少其、陳煙橋、吳渤、唐珂、金肇野、張望、黃新波等，都深受魯迅的思想影響，他們後來的進步與成就，與魯迅對他們的培養分不開⑬。

蘇區的繪畫

在上海一帶左翼美術運動開展的同時，江西一帶的紅軍的蘇維埃區爲革命戰爭服務的美術也興起了，這些美術，緊跟著蘇維埃區革命形勢的發展。

在當時，紅色區域建立了「中華蘇維埃共和國政權」，簡稱「蘇區」。爲了教育士兵，向群衆宣傳，配合政策講解等等革命的需要，蘇區的畫報、傳單畫、標語畫及壁畫等，幾乎同時產生，當時的物質條件是非常困難的，所謂「畫報」，不是油印，便是石印，作畫所需和顏料，也來之不易。畫家，有的是在知識分子中選拔，有的是在工農士兵中培養。當時的組織，因爲出於對革命的需要，對於美術工作是很重視的。公元 1929年古田會議，就曾提出：「根據教育士兵的需要，發動群衆鬥爭的需要和爭取敵方群衆的需要」調動文藝的力量，「規定要藝術地編製士兵的教育課本，要把革命故事、歌謠、圖、報當作教材……把紅軍中的藝術股充實起來，出版石、油印畫報」⑭。自此以後，紅軍的美術活動迅速地開展起來，居然在「中央蘇區到處可以看到壁畫」⑮。

壁畫多畫在宅子和廟宇的牆壁上，畫幅大，很醒目，顏色就地取材，用紅、藍、黃、黑、白粉等數種，這些壁畫因年久，又經過戰亂，幾乎很少保存下來，據說在雲南、貴州、四川的某些地方，還可以發現，如

⑬詳可參閱許廣平《魯迅與木刻運動》，載《中國新興版畫運動五十年》(1982 年，遼寧美術出版社)。該文原載 1940 年香港《耕耘》雜誌。

⑭見傅鍾《關於部隊的文藝工作》(載 1949 年，中華全國文學藝術工作者代表大會紀念文集)。

⑮據莫文驊回憶。

雲南祿功，尚有兩幅壁畫，其中一幅畫著「工農暴動起來，實行打土豪分田地」的內容，但也已多處漫漶。

只是畫報，至今還可以查閱到多種，茲例舉如下：

《紅色中華》，這是報紙，在江西瑞金。為中央工農民主政府（中華蘇維埃共和國臨時中央政府）的機關報，於公元 1932 年秋初創辦，每期都有生動的插圖。如公元 1933 年 3 月 27 日，《紅色中華》第 64 期，內文字報導：「我紅軍又獲光榮偉大勝利，……敵主力九師十一師、五十九師殘部全擊潰……」，為此，畫家根據新聞報導，畫了一幅《活捉敵師長兩隻》。《紅色中華》公元 1933 年 8 月 19 日，第 103 期，畫有一幅《蘇維埃經濟建設運動的勝利》漫畫，又如公元 1934 年 4 月 24 日《紅色中華》第 179 期，畫有一幅版面較大的插圖，題目為《五一勞動節宣言》，內容豐富，既畫《赤少隊武裝上前線》、《赤少隊參加檢閱》，也畫《努力春耕》等七圖。而畫家署名，已知有亞光、篤宣、蘇明、農尚志、胡烈、朱光等數位。

《青年實話畫報》，這是中國共產主義青年團湘贛蘇區省委機關報，石印。公元 1933 年 3 月將《團的建設》、《列寧者》合併為《青年實話》。每期除刊頭畫、插圖外，有專門畫頁兩頁，套色彩印。所以又稱《青年實話畫報》，畫有「打倒瓜分中國的帝國主義」等內容。

《紅星畫報》，中國工農紅軍總政治部出版，石印本，用紅、藍、綠、赭等套色。每期十頁左右，配有豐富插圖。

《瞄準畫報》公元 1932 年，鄂贛革命根據地軍政治部出版。石印，單張，以畫幅為主。

《春荒鬥爭畫報》公元 1932 年，萬載縣民主革命政府出版。石印，單張，與當時的鬥爭任務密切結合。

《選舉運動畫報》公元 1933 年，第二次全蘇大會準備委員會出版。石印，單張（江西博物館藏有 1、8 兩期）。

《時刻準備者》，中央兒童局出版。江西瑞金青年實話發行所發行。其中有幾期，圖畫非常生動有趣，於蘇區畫報中少見。

《少年先鋒》，瑞金革命根據地少年先鋒隊中央總部隊機關報。石印，

畫頁兩面，彩色套印。

《革命畫集》，公元 1933 年 10 月，為慶祝十月革命節而編印。由紅色中華社出版。作品選自《紅色中華》，共五十幅，有漫畫、宣傳畫。這本畫集，當時被列為《紅色中華文藝叢書》之一。

這些畫報、畫集的作品，有的宣傳革命前途，鼓舞戰士鬥志，有的宣傳形勢，有鼓舞人心的，有號召提高警惕的，有的配合工作，宣傳蘇區的方針政策，有的反映蘇區人民，包括兒童的生活，有的表揚好人好事，也有對不良傾向提出批評的。

到了長征時，紅軍宣傳隊中的「圖畫手」，仍在發揮他們的特長，畫壁畫，畫標語圖，有的作長征速寫。公元 1962 年由北京人民出版社出版的《長征畫集》（原名《西行漫畫》），便是紅軍長征時的作品，據蕭華在序中說：「……1958 年再版，還不知道作者是誰，只能判斷他是當年紅軍第五軍團中做宣傳工作的同志，現在，我們高興地知道了作者是黃鎮同志……」。

關於蘇區的繪畫，它是隨著革命的產生而出現，完全是為當時革命需要而服務。這裡，想以《革命畫集》序言中的話，作為結束語：「藝術不盡是為大眾的，而且應該是屬於大眾的。」

近現代　黃鎮

長征畫集，之一（過草地）

抗戰期間的繪畫

日本的侵略者所發動的一場慘無人道的侵華戰爭，終於在公元 1937 年 7 月 7 日爆發了。他們在中國的土地上，燒殺擄掠。中國人民，同仇敵愾，自覺地奮起抗敵。

八年烽火連天的歲月，中華民族的畫家，站在全國人民「起來」的行列裡，拿起了筆，也拿起了槍，表現出愛國愛民族的無畏精神。畫家們用繪畫撫慰前方將士，用繪畫揭露日本法西斯的殘暴，用繪畫鞭責漢奸走狗的無恥，用繪畫加強人民大眾對於「抗戰必勝」的信念。畫家們從畫室走到十字街頭甚至是戰場；畫家們作畫，不只是用筆墨和顏料，還加上了血和淚；畫家們的創作，一切為了抗戰的需要。

令人歡喜的，曾有一個時期，全國的畫家，築成了最廣泛的統一戰線，在一切有利於抗日戰爭的前提下，開展了各逞其能，各盡其力的繪畫活動。

從畫室到十字街頭

「起來！不願做奴隸的人們……」這首雄壯的歌聲，響遍了全中國每一個角落。畫家，還能平平靜靜的坐在畫室作畫嗎？外面就是砲火連天，敵人的炸彈就在自己的旁邊炸開了。因此，畫家們都從自己的小天地裡走了出來。在一些城市，雖然有過「美術沙龍」，畢竟只局限在一定的文化層，還不能做到通俗普及和適應抗戰的需要，於是這些畫家們，主動地改變方式，走上十字街頭，用繪畫來進行抗戰宣傳，在武漢、長沙、南昌，人們就叫他「十字街頭」抗戰美術，極大地發揮了美術抗戰的宣傳作用。

其實，「十字街頭」美術，我們早有傳統。公元 1931 年「九一八」事變發生後，上海美專學生便在上海的鬧市區及陳嘉庚公司這類大商號門前布置了大批抗日宣傳畫。抗日戰爭爆發後，局勢更為嚴峻，國難當頭，豈容國人只顧自己的小生活，這正如有正義感的愛國文化人所說：「時

代的動力，把象牙之塔裡的藝術推迫到『十字街頭』，把『爲藝術而藝術』的作品，推迫到變爲『宣傳工具』。」⑯對一般的國畫家而言，多數認爲繪畫藝術是「高雅」的。把它當作「工具」，思想上一時接受不了。但是在抗日戰爭這一局勢的面前，敵人的砲聲，使大批大批的國畫家、油畫家猛醒過來。一切以愛國爲前提，繪畫雖然被作爲「宣傳工具」，由於起到了抗戰愛國的效用，誰也明白，不能「死抱高雅而不變」了。這正如當時一位近七十歲的老畫家所說：「死抱高雅，高雅必進死胡同。」

畫家走上「十字街頭」，「用武」之地很廣寬，如「帶著標語畫作街頭演講」，「露天展覽抗戰布畫」，「布置商店櫥窗宣傳畫」，「張貼大型宣傳畫或小型的年畫、連環畫」，「畫大幅的壁畫」等等。中國美術學院(浙江美術學院)建校六十週年時，出版了一冊紀念校慶的《藝術搖籃》，內《校史》第二章，「藝術應爲抗戰服務」一則中，節錄了一個王文秋女學生，走上十字街頭參加繪製壁畫的記實，王文秋這樣寫道：

那天，已是陰曆年底，天氣陰沈沈、灰濛濛的，我們這個小組(有方幹民教授參加)，走到長沙有名的鬧市八角亭，發現有一塊一丈多寬的白粉牆，這正是一塊畫壁畫的好地方，於是我們幾個忙碌起來，有人借來了梯子，有人用木炭條打輪廓，有的勾墨線，有的塗顏色，馬上吸引了許多觀眾。但是，由於天氣太冷了，我們畫著畫著，顏料凍成了冰，畫筆也凍得像刷子一樣，每個人的手也都凍僵了。這時宣傳抗日的大壁畫，眼看沒有辦法畫下去了，正在十分爲難的時候，忽然有人急急忙忙地端來了一個火盆。這下凍硬了的顏料溶化了，畫筆也化開了，我們凍僵的手也烤得暖和和的，一幅丈餘長的壁畫，不到一個上午就畫好。畫上畫著一個踐踏在中國版圖上的日本鬼子，正被武裝起來的軍民趕跑，觀眾看著畫面上日本鬼子的狼狽相，都

⑯趙清閣主編《彈花・我們的話》。

氣憤地指手劃脚地咒罵。

這則記載，對於畫家上十字街頭，雖然只是一例，但也夠具體說明其宣傳作用了。

抗戰期間，上十字街頭，下工廠、農村的畫家，確是不勝枚舉。如林風眠、吳作人、唐一禾、葉淺予、常書鴻、方幹民、王式廓、黎水鴻、周令釗、張樂平、費彝復、滕固、潘天壽、吳茀之、李可染、胡善餘、莊子曼等等，都畫過各種形式的抗日宣傳畫，或單獨，或與青年學生一起上街頭、工廠宣傳抗日戰爭。個別畫家甚至配合「西洋鏡畫」，唱過「拉洋鏡調」，曾經是「決瀾社」的主要成員倪貽德，畫風也逐漸趨向寫實，而且經常出入於大衆基層，畫了不少工廠、農村與街頭寫生，對抗戰的宣傳，也極盡其努力。

此外，如吳作人到青藏高原，司徒喬至新疆邊區，龐薰琴奔走於貴州八十多個苗家村寨，關山月到祁連山麓……他們面臨困難重重，深深認識到日本法西斯的侵略野心，同時深入群衆，了解到勞苦大衆處於水深火熱的生活之中。因此，由於畫家的覺醒，「拿起了筆，也拿起了槍」，畫家高呼著：「我們以熱血潤色河山，不使河山遭蹂躪」。⑰

愛國畫展

全面抗戰開始時，在繪畫界裡，曾經有過這樣的論調：「花鳥、山水畫，怎麼抗戰。」又說，「國畫，向來清高自賞，既然超政治、勢必超抗戰。」這些話，說得有些國畫家感到非常不舒服。但是，經過時間的考驗，事實不是那麼一回事，國畫家的心愛國，國畫家以繪畫作品來愛國，於是，非議之言沒有了。四川成都的一位老畫家說：「國畫家是講究清高的，在混沌的世事面前，我們講清高。至於大敵當前，我們是中華民族子孫，我們能清高自守嗎？」國畫家的這些回答，錚錚金石聲，誰還再議論什麼。

⑰滕固於抗日戰爭期間所作的藝專校歌歌詞。

公元 1938 年，徐悲鴻在新加坡。公元 1941 年，劉海粟在吧城、印度尼西亞及新加坡等舉辦籌賑畫展，將所得之款，盡數寄回國內支援。這在新加坡學者姚夢桐所著《新加坡戰前華人美術史論集》(新加坡亞洲研究會出版) 中也提到這件事。爲了捐獻飛機，梁又銘舉辦「航空藝術展覽大會」，張大千、晏濟元聯合畫展，爲抗日募捐，董壽平舉行過「抗戰募捐畫展」，即使在小城鎮，也有著類似的籌賑畫展，如浙江台州的溫嶺，公元 1941 年舉行「台風書畫展覽」，除了成年的書畫家出作品外，一些青年中學生善畫的，也參加作品展覽。展覽期間，以縣長出面，作品盡數義賣，所得之款，作爲抗戰之用，筆者在當時是中學的學生，就爲作品義賣，選出較好的山水畫去參展。這裡雖然只此一例，但全國各地如江西貴溪、湖南衡陽、廣西柳州、雲南凱里和安順、四川樂山和涪陵等地，都有爲抗戰而出現類似的書畫義賣活動。

在募捐畫展的熱潮中，張善孖的畫展，確是振奮人心的。

張善孖(公元 1882〜1940 年)，四川人，張大千之兄，早年在日本學習時，即加入同盟會。向以畫虎聞名。家中豢養老虎，故有「虎癡」雅號，抗戰軍興，他在輾轉武漢、宜昌的顛沛途中，也是在日機狂轟爛炸的槍砲聲中，完成了巨幅中國畫《怒吼吧，中國》。

《怒吼吧，中國》，設色，高約 660cm，橫約 400cm，畫有二十八隻老虎，象徵中國二十八個行省人民行動起來進行全面抗戰，又畫落日，預示日本侵略者的必然滅亡。畫面右上角，作者題著：「雄大王風，一致怒吼，戰撼河山，勢吞小丑。」所畫氣勢磅礴。這件巨構，不僅具有強烈的民族風格，更具有其時代精神。在筆墨上，還融入了畫家的愛國之心。後來他又創作了畫有雄獅的《中國怒吼了》，更畫有中國歷史上的愛國人物如蘇武、岳飛、文天祥、史可法、戚繼光等英雄，這些作品一併在大後方舉行巡迴展出，振奮人心，收到了極好的宣傳效果。公元 1939 年至公元 1940 年底，張善孖出國舉辦畫展，宣傳中國人民英勇的抗日，法國總統勒白朗前往參觀，對畫家的愛國行動表示欽佩。他到了美國，羅斯福總統接見了他，他在美國舉辦了一百多次畫展，募集捐款達二十多萬美元，盡數寄回國內，支援抗戰。公元 1986 年《四川文物》發表《張

善孖和他的抗日宣傳》⑱，說張善孖在當時認爲：「多賣出一幅畫，就多一顆射向敵人的子彈，多一份支援國家抗戰力量」，當這位獻身於「美術救國」的張善孖，於 1940 年冬天風塵僕僕地回到重慶謝世時，張治中將軍在輓言中稱讚他「載譽他邦，畫苑千秋正氣譜；室勞爲國，藝人一代大風堂」⑲。

在抗戰期間，四川重慶、成都畫家雲集，如徐悲鴻、張大千、豐子愷、林風眠、吳作人、陳之佛、關山月、潘天壽等，都在重慶舉行過個人畫展，影響較大。據調查，如公元 1942 年一年內，僅在重慶舉行的畫家個人作品展覽會竟有一百三十次左右，都在不同程度上爲國出力。但是，個別畫家，藉義賣之名而行個人收入之實者有之，當時的社會輿論，對此多有指責。

重慶的「中國美術會」

「中國美術會」，顧名思義，這是全國性的美術家組織。在該會成立前，早有「中華美術家協會」或冠以「中國」的美術家協會的組織。公元 1938 年，一批美術家聚集於當時抗戰中心的武漢，於是組織「中華全國美術界抗敵協會」，推汪日章爲理事長。至公元 1940 年，抗戰中心已撤退到重慶，大批的美術界人士都到了重慶。因此，美術家的組織重新調整，作爲成立戰時中國美術界的主要組織，經過兩個月的籌備，於 5 月成立「中國美術會」。理事長是國民政府宣傳部要員張道藩（公元 1897～1968 年）。理事有徐悲鴻、傅抱石、陳之佛、汪日章、呂斯百、吳作人、潘天壽。監事爲國民黨元老吳稚暉及陳樹人、蔣復璁、宗白華、顧樹森等。美術會的宗旨是：「聯絡全國美術家感情，集合全國美術界力量，研究美術教育，推動美術運動。」

⑱王東偉撰文，1986 年，第二期《四川文物》
　發表。
⑲見阮榮春、胡光華《中華民國美術史》引張
　治中輓言。

這個「美術家」會，從成立開始，由於領導不力，顯得沒有生氣。美術家對於依靠這個組織來開展工作，也缺乏信心，所以在報刊上，曾有人提出批評，甚至認為「抗戰三年來的工作」，「繪畫界最沒有出息」。從總的來看，這種批評是切實際的。

但是，美術家既有這個組織，何況又有許多位熱心工作的理事，作為具體的工作，還是做了一些，並取得了成績。這些工作，如：公元1941年，舉辦了「重慶美術家作品觀摩會」，為出國舉行美展作準備。公元1942年，選出一百一十八幅美術作品（國畫、油畫、水彩、抗戰宣傳畫）赴美國展覽，對爭取國際上援助我國抗日起著積極作用。公元1945年，在重慶舉辦勞軍美展，將售得畫款捐獻前方將士⑳。會裡的理事，發揮個人的積極性，用美術會的名義，舉辦過會員學習班，也協助舉辦過會員作品展覽會。美術會也曾發行過會刊。

中國美術會在各地還發展了分會，到了抗日勝利時，擁有「重慶分會」、「上海市分會」、「北平市分會」、「武漢分會」、「山東分會」等。公元1946年春暮，由理事長張道藩主持，在上海召開過「中國美術會上海分會」的大會，當時部分理事和會員前往參加。大家對美術會缺乏生氣，提出了不少婉轉批評的意見，也有不少會員提出，「應該吸收更多的木刻家與漫畫家參加」。此後，這個「美術會」就無聲無息了。

「三廳」美術科

所謂「三廳」，即國民黨軍事委員會政治部下的第三廳。當時政治部的部長是陳誠、副部長是周恩來和黃琪翔。第三廳的廳長是郭沫若，廳下設有藝術處，處長為田漢。處以下有美術科，科長是油畫家倪貽德。先後來到美術科工作的美術家有：力群、王琦、王式廓、葉淺予、丁正獻、盧鴻基、馮法禩、羅工柳、沈同衡、周令釗、賴少其等。他們的造詣較高，人才齊備，不論中國畫、木刻、漫畫、油畫、水彩以至雕塑，

⑳見阮榮春、胡光華《中華民國美術史》（1991年，四川美術出版社）。

各有專家，確是抗戰文藝宣傳隊中的一支強大隊伍。

三廳的美術科自成立以來，積極開展工作，他們創作大幅布畫以張掛交通要道，也畫宣傳畫、標語畫、漫畫，又編印宣傳抗日的小畫冊，再就製作壁畫。

由於三廳美術科所畫內容豐富，表現的藝術性較強，發行量又多，而且他們的活動規模又大，所以它的影響及於各個戰區與內地，對於抗日宣傳，作出了突出的貢獻。

戰地寫生

抗戰爆發，國難當頭，正如前面所說，畫家不可能再在畫室裡平靜下去，出於抗日愛國之心，畫家走上了十字街頭，工廠、農村、山鄉以至少數民族居住的邊區，他們都去體驗生活，主要地去宣傳抗敵救國。因此，畫家還自發地組織起來到戰地去寫生。

到戰地寫生，江西、湖南、湖北、四川、廣西等省都有畫家的行動，公元 1946 年 9 月 22 日，《華北日報》副刊，發表了吳作人撰寫的《戰時後方美術界動態》，就報導了有關戰地寫生的事跡。

吳作人曾在田漢、徐悲鴻的支持下，和中大美術系的部分師生組織了「戰地寫生團」，吳作人任團長，克服了許多困難和障礙，到了前線作實地考察並寫生，搜集了不少描寫抗戰的繪畫素材，儘管時間不長，在收藏上也有一定局限性，但是，開闢了藝術家面向現實，奔赴前方，擴大視野的新風氣。

又有以沈逸千為首的「戰地寫生隊」，成員多數為上海美專的畢業生，他們從成都到西安，又從西安經榆林而到達延安。在延安，他們還在魯迅文藝學院舉行了「戰地寫生畫展」，連朱德都前往參觀，艾思奇還為此寫了評論，認為「有真實的內容，適當的形式，就有成功的藝術作品」。艾思奇肯定了他們的成績，並論當前的中國美術運動，「任務就在於反映抗戰中的現實鬥爭，創造美術上的民族形式，戰地寫生隊諸先生大作，正表現著這樣的方向」。這些戰地寫生隊，歷時兩年，每到一處，都有畫家要求參加。由沈逸千帶隊出發時，有黃肇昌、彭華士等，到了洛陽，

又有金浪、錢辛稻以及克地等來參加，到了南下豫北戰場時，寫生隊已多至十五、六位成員。於公元 1941 年底回到重慶，積累了大量資料，並作了戰地寫生的匯報展覽，深受文化界及廣大群眾的歡迎。

此外，在南方前線，還有馮法禩、劉侖以及李樺等作了不少部隊生活的寫生，也受到了抗日戰士與民眾的歡迎與好評。

戰時的木刻與漫畫

開展抗戰美術的宣傳活動，行動最早的是上海，上海行動最早的是木刻與漫畫，則上海的木刻與漫畫，在全國抗日戰爭美術活動中，無疑地起著先鋒的作用[21]。

■戰時木刻

在抗戰爆發的前一年，上海木刻家組織協會時，就在宣言中提到「要以最大的赤誠和努力來參與」國家的救亡運動。所以到了「七七」盧溝橋抗敵戰火燃燒起來時，他們就有組織地分赴敵後各地進行抗日宣傳，同時作木刻運動的輔導工作。不久，全面抗戰開始了，除了上海以外的木刻家，全國各地的木刻家，很快地組織起來，投入了抗日戰爭的隊伍。一般來說，木刻家多數為青年，對新事物較敏感，接受新思想比較快，加之精力充沛，行動迅速，說幹就幹，勇往直前。楊涵在《回憶抗日戰爭時期溫州地區的木刻運動》中說：「我本來安分守己在家打鐵，而日本鬼子的炸彈驚醒了我，並激起了我的民族仇恨，捲進了抗日洪流。」劉建庵撰寫的《抗日戰爭初期武漢、桂林兩地的木刻運動》，金蓬孫、夏子頤撰寫的《抗戰時期的浙江木刻運動》，都足以說明我國木刻家們在抗戰時期所作出的貢獻。

公元 1938 年初，集中在武漢的木刻工作者舉行了「抗敵木刻展覽

[21] 《中國美術通史》第十編 《近現代美術》第四節，華夏、李樹聲撰寫(1987 年，山東教育出版社)。

近現代　沃渣

抬傷兵

近現代　焦心河

守衛

近現代　彥涵

當敵人搜山的時候

近現代　辛易

重建

近現代　辛易

游擊隊的收穫

近現代　潘仁

日本鬼子的燒殺

近現代　佚名

「老子軍」救亡連環圖畫

近現代　葉蘩

飢寒交迫

近現代　張明曹

仇

近現代　王良儉

打鬼子

近現代　邰克萍

夜闌人靜

近現代　張樹雲

上前線

近現代　金蓬孫

支前運輸

近現代　萬湜思

炸後

近現代　野夫

失去土地的人們

會」，並成立了「木刻人聯誼」。在此基礎上，決定籌劃組織全國性的木刻團體，推選在武漢的馬達、力群、劉建庵、鑄夫、陳九、安林、盧鴻基、羅工柳等為籌備委員。至同年 6 月 12 日就成立了「中華全國木刻界抗敵協會」，還決定聘請蔡元培、馮玉祥、潘梓年、田漢等為名譽理事。理事除上述籌備委員會，又增添了胡一川、賴少其、江豐、李樺、野夫、豐中鐵等。

公元 1939 年 4 月，在重慶舉辦了「第三次全國抗戰木刻展覽會」，還選出八十多件作品送往蘇聯，參加在莫斯科舉行的「中國戰時藝術展覽」。

不久，抗敵木刻界協會竟被當局撤銷。繼之而起的是「中國木刻研究會」，主要成員有王琦、丁正獻、盧鴻基、劉鐵華、邵恆秋、汪刃鋒、李樺、劉建庵、劉崙、徐甫堡等，他們的能量很大，曾先後在川、湘、桂、黔、滇、粵、閩、皖、浙、贛等十幾個省區建立支會，並通過支會，把全國木刻的抗敵工作全面開展起來。並選送作品至蘇聯、英國、美國和印度等國。贏得了各國人民對戰時中國的了解和支援。抗戰勝利，還出版了一本《抗戰八年木刻選集》，包括七十五位作家，一百幅作品。這本選集由葉聖陶作序，這裡姑引序言幾句，作為這一段闡述的結束語：

「木刻作家與文藝作家一樣，一貫的表現著反帝反封建的精神」，「在抗戰八年間，木刻作家夠努力的了」。「事實是，在抗戰期間，中國的木藝運動，確有它一段光輝的歷程」。

抗日戰爭勝利後的第二年 (公元 1946 年) 春天，上海部分美術家曾經自發地集會，有中國畫家，油畫家，水彩畫家，也有版畫家和漫畫家。這些美術家中，有教師，有職員，也有美術學校的學生，大家熱烈地議論著，在八年抗戰期間，全國美術家都為抗戰出了力，創作了不少抗日愛國的作品，有的美術家還作出了犧牲。但是，大家又認為，木刻藝術，無疑地表現得最突出。為了進一步說明這個問題，這裡特選自 1993 年由中國美術學院出版社出版的《浙江革命版畫選集》中「抗日戰爭時期作品」，作為反映這個時期木刻家們如何投入抗日戰爭的洪流，又如何為抗日戰爭作出了奉獻。這些作品，主題十分明確，畫家們憤怒地揭露敵人的殘暴，傷心地反映了中國人民慘遭轟炸和殺害的痛苦，但也歌頌了中

國人民對於抗戰的堅決和大無畏的精神。這些作品，是這個歷史的見證。

■戰時漫畫

漫畫與木刻一樣，抗日戰爭一爆發，上海漫畫家便率先成立「上海漫畫界救亡協會」，並創辦《救亡漫畫》和建立上海漫畫宣傳隊。當時由葉淺予爲領隊，成員有張樂平、胡考、特偉等八人。他們對自己的任務很明確：不僅要「使各地民眾明瞭抗戰救亡的意圖，鼓勵前線將士殺敵情緒」，還要「喚起並組織各地漫畫界負起同樣的使命」。當他們向後方進發，途經各地，在街頭展出作品時，無不引起群眾的強烈反響。

參加宣傳隊的成員，逐漸擴大，還有梁白波、宣文傑、陶今也、陶謀基、席以群、廖末林、黃茅、葉岡、麥非、章西崖等。

這些漫畫家都是自發地響應「救國人人有責」的號召。他們的工作，可謂日以繼夜，他們的作品，如張樂平的《幫助軍隊殺敵才是生路》、廖冰兄的《全世界愛好和平的人們聯合起來》、陸志庠的《轟炸》、胡考的《用血肉築成長城》、特偉的《漢奸土匪的下場》等，都在群眾中起著宣傳教育作用。蔡若虹的《血的哺養》，畫家傷心又憤怒地描繪了一個臉上淌著血的嬰兒，斜倚在剛被日寇飛機炸死的母親胸脯上，小嘴裡還含著母親奶頭的情景，當展出時，激起了所有觀眾對日寇暴行的無比憤慨。日本法西斯的慘無人道，竟在這件作品中，形象地給以揭露無遺。

公元 1938 年，不少漫畫家到了武漢，成立了「全國漫畫作家協會戰時工作委員會」（後改名爲「中華全國漫畫作家抗敵協會」），有葉淺予、張樂平、沈同衡等十五名主要成員在主持工作，並選出了四十五幅漫畫寄到蘇聯，作爲「中國抗戰漫畫展」的主要作品。

公元 1939 年，在廣東成立了「全國漫畫協會華東分會」，選出了郁風、伍千里、張諤、黃茅、潘醉生、林崚、劉侖等爲幹事，出版了一系列的漫畫刊物，其中就有廖冰兄的個人畫集《抗戰必勝連環畫》。

漫畫在重慶，由於當局對書刊檢查嚴密，許多刊物，包括漫畫刊物在內，被迫停刊，漫畫家的活動，也受到了很大阻礙。但是，終於在公元 1945 年 3 月，得到重慶文化界及進步人士的支持，排除許多困難，在

重慶的黃家埡口中蘇文化協會，舉辦了規模較大的「漫畫聯展」，參加作品的漫畫家有張光宇、廖冰兄、丁聰、葉淺予、沈同衡、特偉、余所亞、張文元等。「聯展」引起了強烈的反響，「排隊買票的人龍從中蘇文化協會的長巷轉到馬路上，人們之所以歡迎這些漫畫的原因只有一個：漫畫家們以最大的勇氣集中火力對準當時的黑暗統治和在這種腐化的政治制度下必然出現的社會問題──或者說是指出這些不合理的社會問題所形成的政治原因」㉒。在展出的作品中，更多的宣傳了抗戰救國。

　　抗戰勝利的前夕，郭沫若翻閱了幾冊抗戰漫畫刊物後，對在座的朋友說：「漫畫，就在於它的漫。漫，道路何其廣寬，漫，畫家漫舞其筆。為美術救國，立下了汗馬功勞。」㉓這句話，也正可以用來對漫畫家在抗戰八年中的總結。「立下了汗馬功勞」，確實不為過分。

第五節　抗日戰爭前後期間 (下)

　　本節所闡述的抗戰繪畫，指的就是當時的新興繪畫㉔。

㉒黃茅（蒙田）《回憶「貓國春秋」漫畫展》，載於潘嘉俊、梁江編《我看冰兄》(1992 年，嶺南美術出版社)。

㉓沙兵《在菜市路的見聞》《新藝通迅》1955 年 3、4 合期)。

㉔本節所述，基本材料採用《中國美術通史》第十編《近現代美》第一章第五節，華夏、李樹聲編寫。

革命的美術學校

延安魯迅藝術文學院

延安魯迅藝術文學院，簡稱「魯藝」。公元 1938 年 4 月 10 日，由毛澤東、周恩來、成仿吾、艾思奇、周揚等發起，在延安創立了「魯迅藝術文學院」。

這座新型的革命藝術文學院，它的宗旨與要求，在其「創立緣起」中明確地指出：「我們決定創立這藝術學院。並且以已故的中國最偉大的文豪魯迅先生為名，這不僅是為了紀念我們這位偉大的導師，並且表示我們要向著他所開闢的道路大踏步前進！」「緣起」中又指出：「藝術——戲劇、音樂、美術、文學是宣傳鼓動與組織群眾最有力的武器，藝術工作者——這是對於目前抗戰不可缺少的力量。因之培養抗戰的藝術工作幹部，在目前也是不容稍緩的工作。」

魯藝成立後，沒有幾天，毛澤東前去作了講話，他談了三個問題：「一、我們對藝術應持什麼觀點？」談到這個問題時，他提到「現在為了共同抗日，在藝術界也需要統一戰線」，接著他又指出：「對我們來說，藝術上的政治獨立性仍是必要的……我們這個藝術學院便是要有自己的政治立場的，我們在藝術論上是馬克思主義者，不是藝術至上主義者」；「二、藝術作品要有內容，要適合時代的要求，大眾的要求」；「三、魯迅藝術文學院要造就有遠大的理想、豐富的生活經驗、良好的藝術技巧的一派藝術工作者」㉕。這對學院的師生來說，無疑是一次文藝教學上的，又是文藝方向上的重要指示，對學院產生了極為深遠的影響。

魯藝設文學、音樂、美術、戲劇四個系。吳玉章為院長。沙可夫、趙毅敏、周揚曾任副院長。美術系主任，先後曾由沃渣、蔡若虹、王曼

㉕此「據中央檔案館保存的講話記錄稿刊印」，
　見《美術》雜誌 1994 年第 4 期。

碩擔任，公元 1940 年 2 月改爲美術部，由江豐擔任主任。教員先後有胡一川、陳鐵耕、馬達、胡蠻、王朝聞、王式廓、力群、劉峴等。

魯藝成立後，延安的美術活動也隨之活躍，牆報、壁畫都陸續出現了，展覽會也經常舉行。當時，由魯藝美術系編《橋兒溝畫報》，邊區文協編《大衆畫報》，以及由張仃、朱丹合編《街頭牆報》等。

魯藝在中國是一座新型的文藝學校，培養了不少新進的革命美術人才。撤離延安時，魯藝美術系一部分人員組成華北文藝工作團，前往華北地區，另一部分去東北地區。原來華北有兩處學校設有美術系，一是河北邢臺晉冀豫邊區北方大學藝術學院美術系；另一是張家口華北聯大魯藝文藝學院美術系，公元 1948 年，延安魯藝的部分人員，凡到張家口的，合併爲華北大學文學院美術系。當時文學院院長爲沙可夫，美術系主任爲江豐，教員有彥涵、王式廓、莫樸、金浪等，學員有尹瘦石、任必端和鄧野等。這一美術系，後來與國立北平藝專合併成中央美術學院。魯藝部分人員到東北地區的，最後轉移到瀋陽，建立魯迅學院，當時王曼碩、沃渣、張望爲負責人。

鹽城的魯藝

公元 1941 年皖南事變後，新四軍軍部很快在蘇北鹽城重新成立，大後方的不少進步文化人，紛紛來到了蘇北。因此，鹽城一度成爲新四軍地區的「文化新村」，也就在這個時候，籌建了「魯迅藝術文學院華中分院」，該院的美術系，即由莫樸負責，教員有許幸之、劉汝醴、莊五洲等。爲了慶祝蘇北文聯成立，魯藝分校的美術系舉辦了美術展覽。參加展覽的作品，除美術系師生外，在鹽城的美術工作者如沈柔堅、蘆芒、涂克、孫從耳、費星、項荒途等都有新作品參加。美術品種多樣，有木刻、宣傳畫、漫畫、石版畫、連環畫、年畫、油畫和素描、速寫及皮影等。內容以表現抗日戰爭爲主要。豐富多彩，深受戰士與群衆的歡迎。

由於蘇區的局勢緊張，於同年（公元 1941 年）9 月，魯藝華中分院宣告結束，改編爲新四軍軍部魯工團和三師魯工團，美術系的成員分配到魯工團之後，在開展革命美術上起著積極的作用。

《在延安文藝座談會上的講話》的發表

《講話》的時代意義

公元 1942 年，延安召開了文藝座談會。會上，毛澤東發表了《在延安文藝座談會上的講話》。

這篇《講話》，是馬克思主義的文藝理論在我國革命文藝運動具體實踐中的運用與發展。提出了文藝根本的方向問題。

事實證明，《講話》發表之後不久，延安的《解放日報》就有反映，說《講話》給當時的革命文藝帶來了新氣象，使不少文藝工作者的精神面貌煥然一新，不少美術工作者主動地下部隊，上前線或深入農村和山區，同時創作出更多、更新、更好的文藝作品。如古元、彥涵、馬達、力群、夏風等的木刻作品，顯然比以前有了更大的提高。所以說《講話》的發表，使革命美術和一切革命文藝領域裡的其他文藝，都發生了巨大的革命變化。

《講話》的內容

《講話》的主要內容是革命文藝的方向，改造文藝工作者的資產階級世界觀。

《講話》十分強調文藝為什麼人服務？如何服務？《講話》明確地提出文藝要為政治服務，為工農兵服務。而且在《講話》中還確定了「文藝在革命分工中的地位和作用問題」。

《講話》提出了生活是文藝的源泉。生活是第一性的，是基礎。沒有生活，就談不上文藝（包括繪畫）的創作。《講話》還指出，生活不等於文藝，它需要通過作家（畫家）去觀察、體驗、研究、分析和概括，取其精華，去其糟粕，使之更加集中，突出和典型化。

關於批判地繼承文化遺產問題。《講話》提出要有所「借鑑」。並提出借鑑對於民族文化的發展和提高是完全必要的，因為是否「借鑑」，此

中「有文野之分，粗細之分，高低之分，快慢之分」。

《講話》還提出文藝評論的標準問題，認為標準有兩個方面，一是政治標準，一是文藝標準，前者應當放在第一位。《講話》對此做了詳細的論證，同時也反對那種有所偏廢的傾向，而主張「政治和藝術的統一，革命的政治內容和盡可能完美的藝術形式的統一」。

《講話》還涉及到「人性論」、「階級性與人性」、「人類之愛」、「寫光明與黑暗」、「雜文時代魯迅筆法」等等問題，毛澤東從實際情況出發，對這些問題，逐一加以論述，提出了重要的見解。

總之，毛澤東在抗戰五年之後，發表了《在延安文藝座談會上的講話》，具有劃時代的意義，開闢了包括繪畫在內的文藝工作的新天地。

革命美術的開展

延安革命美術，多數是群眾性的，宣傳抗戰，宣傳革命。譬如延安的城牆上畫有巨幅的宣傳畫，街頭巷尾貼滿了標語或標語畫，同時還舉行美術作品展覽。公元 1941 年的美展，展出了木刻、漫畫、招貼畫以及雕塑和攝影。詩人艾青在《解放日報》發表了《第一日》的評論，稱讚了這些革命美術。

公元 1942 年的 1 月、2 月，先後舉行了「反侵略畫展」，有華君武、蔡若虹、古元、張諤、王式廓、力群、張仃、米谷、楊廷濱、張望等，都有較多的作品參加展出。2 月，華君武、張諤、蔡若虹舉行三人的諷刺畫展，轟動了延安。這些畫家，後來又畫了許多反法西斯的作品。

許多木刻家，不辭勞苦，竟深入敵人後方舉辦木刻展覽會，有的作品，則配合生產自救進行宣傳，並運用傳統的年畫形式進行創作。由於內容與形式，都為群眾喜聞樂見，更博得廣大群眾的好評。

木刻和年畫的大量創作

在魯藝、在延安、在陝北的解放區，由於革命的需要，培養了不少木刻（版畫）人才，他們在版畫藝術上，獲得了很高的成就。

關於延安的木刻運動，江豐寫過一篇回憶㉖，記述詳盡，足以反映當時的基本情況，茲摘要如下：

延安的木刻，是在承繼 30 年代魯迅先生苦心培育的新興木刻的革命傳統基礎上發展起來的。把新興木刻的革命傳統帶到延安來，主要是通過一批 30 年代活動於上海的左翼木刻家。自 1936 年至 1940 年間，相繼到達延安的溫濤、胡一川、沃渣、江豐、馬達、陳鐵耕、黃山定、張望、劉峴、力群等，除溫濤於 1938 年離開延安之外，他們都以魯迅美術系（後來擴大改稱美術部）爲活動陣地，將新興木刻的創作經驗直接傳授給青年一代，另一個傳授經驗的渠道是作品本身。由於「八一三」戰爭的爆發，未能在上海舉辦的全國第三屆木刻展覽會所徵集的二百多幅作品，在 1938 年初，由我帶到延安，延安的美術青年，因而得到了觀摩全國各地的木刻作品的機會。後來又由以胡一川爲團長，成員有彥涵、羅工柳等組成的魯藝木刻工作團將這些作品帶往晉東南各地，流動展出。這對延安和華北解放區木刻運動的開展，起了推動的作用。

延安木刻的思想水平和藝術水平提高很快，它將中國的新興木刻推進到一個新的發展階段，成爲中國現代木刻史上光輝的一頁。其所以能夠達到這樣的成就，關鍵在於延安的木刻作者，在黨的文藝爲工農兵服務的方針引導和鼓舞下，深入農村，深入部隊，同農民、戰士交朋友，和他們生活、工作地一起。參加火熱的革命鬥爭，從中去感受，去熟悉他們的生活與思想感情，大大豐富了藝術創作的源泉。作品生動地反映了解放區軍民改天換地的革命面貌。這就使得延安的木刻作品充滿著濃

㉖江豐《回憶延安木刻運動》（《美術研究》1979 年第 3 期）。

厚的生活氣息和戰鬥氣氛，那民族解放鬥爭和階級鬥爭以及人
民的勞動生產和新型的民主生活，成爲作品中壓倒一切的主題。

在江豐的這篇回憶文章中，他提到了許多優秀的木刻家，有如古元、
胡一川、彥涵、馬達、力群、羅工柳、王琦、焦心河、夏風、張映雪、
戚單、牛文等，也提到了陳叔亮、張望、劉峴和陳鐵耕。對於這些版畫
家的成就，江豐又寫道：

　　爲人稱道的古元的木刻作品，就是採取這種中西結合而又
保持原有基礎的方法，成爲探索木刻民族化富有成效的範例。
古元運用明快簡練手法創作的具有民族風格的作品，既克服了
西法木刻「陰陽臉」的弱點，又濃厚地保留著他初期作品中的
珂勒惠支的藝術因素，作品的藝術表現因而更加豐富了。作者
在探索木刻的民族化過程中，不僅不抛棄而且還充分利用了西
歐木刻黑白對比的表現手法組織畫面。畫面顯得有重量，所表
現的事物也層次分明，同時又可以造成整個畫面的視覺中心，
就是最突出主題的地方。那處理黑白關係的豪放而又樸實的刀
法，不僅顯示了木刻藝術的「力之美」，而且又加強了人物形象
性格特徵的表現，這種獨特的民族風格的木刻藝術，大大豐富
和提高了表現新生活的能力。又如王式廓的《改造二流子》和
彥涵的《審問》這兩幅富有民族特色的優秀木刻作品，它們成
功的重要原因之一，顯然是得力於作者原有的寫實功夫及西畫
的創作方法。這說明，延安木刻的民族化，能夠取得比較好的
成績，是由於作者善於利用外國的先進經驗，正確地體現了「外
爲中用」的原則。這個原則，正是改進、發展、豐富和繁榮我
們民族藝術的一個必要條件。這是在中國美術史上早已證實了
的事實，也是時代向美術家提出的新的要求：使美術作品更多

樣地、更有效地爲新時代的新群衆服務。

魯迅先生曾諄諄教導木刻青年：爲了使木刻創作進一步發展，並擴大觀衆的範圍，要「仔細觀察社會狀態」和融合中西木刻所長作出「別開生面」的木刻藝術。經過延安木刻工作者的認眞實踐，獲得了可喜的成績，得到了中外人士的好評。

在延安，最初試作木刻新年畫的，是沃渣和我。我倆於 1939 年初，刻成《五穀豐登》和《保衛家鄉》兩幅年畫，用彩色油墨各自印四十份，以供魯藝春節宣傳隊分給農家張貼在大門上之用。1942 年，毛澤東同志發表了《在延安文藝座談會上的講話》之後，延安的木刻作者爲了貫徹講話中提出的利用民間的文藝形式，把文藝更有效地普及到工農兵群衆中去的號召，新年畫創作遂成爲有組織的活動，並由延安發展到陝甘寧邊區各地。當時魯藝美術部美術研究室成立了年畫研究組，負責搜集群衆反映，總結經驗，改進新年畫的創作工作。研究部曾在延安《解放日報》上發表了《關於新的年畫利用神像格式問題》和《新年畫的內容和形式問題》兩篇文章，以糾正新年畫創作過程中出現的不正確傾向。古元和夏風等還根據我國西北地區春節貼在窗格子上的剪紙窗花形式，刻了一批反映生產、識字、民兵、勞軍等題材的新窗花，頗得好評。延安的新年畫大多用油墨水印，印刷數量受到限制，所以發行不廣。到了解放戰爭時期，延安的木刻作者，在冀中、冀南地區，得到與當地的舊年畫作坊合作的機會，用傳統的水印套色方法，每種畫稿印數多達成千上萬份，新年畫得以代替或擠進舊年畫市場，從而較廣泛地滿足了廣大群衆的需要。及至有條件利用現代印刷設備而能夠又快又精並且大量印刷新年畫時，木刻與新年畫就不得不脫離關係，完成了它的使命。

　　延安地區的木刻，於公元 1942 年送到重慶，參加在重慶舉行的全國木刻展覽會。對於展出作品中的古元木刻，徐悲鴻撰文，大加讚賞，認爲古元「乃中國共產黨之大藝術家」、「其作品爲世界藝術競爭的選手」[27]，對此，曾在延安的張望有一篇《延安美術活動回顧》[28]，提到了這些事，這裡引錄一段，作爲補充說明：

　　　　這個時期優秀的美術作品很多。首先應當提出的是獲得國際聲譽的古元的作品，例如《哥哥的假期》、《結婚登記》、《減租鬥爭》、《馬錫五調解婚姻訴訟》等等。其他還有：沃渣的《奪回我們的牛羊》、《威武不屈》，馬達的《莫待天旱誤農時》，力群的《豐衣足食圖》、《革命老教師》，焦心河的《爲戰士縫寒衣》、《蒙古牧羊女》，夏風的《自衛軍打靶子》，以及彥涵、羅工柳、施展、陳叔亮、莊言、陳因、郭鈞等人的作品，倘若延安的美術家不是經過長期深入敵後，在槍林彈雨中去體驗和鍛鍊，如何能創作出像《奪回我們的牛羊》等可歌可泣的作品？倘若他們不投身到豐衣足食、充分享受民主自由權利的陝甘寧邊區老百姓的生活中去，又如何能塑造出像《哥哥的假期》等作品中那樣優秀的形象呢？古元作品的成功，尤其是一個有力證明。

蘇北的革命美術 [29]

新四軍軍部於公元 1938 年 1 月在南昌成立。在軍部設有戰地服務團

[27] 公元 1942 年 10 月 18 日重慶《新民報》。

[28] 張望《延安美術活動回顧》（《美術研究》1959 年第 4 期）。

[29] 本節，全錄王伯敏主編的《中國美術通史》第十編第一章第五節的《新四軍的美術活動》內容，該文爲華夏、李樹聲編寫（1987 年，山東教育出版社）。

繪畫組㉚，有梁建勳、呂蒙、沈柔堅、涂克、蘆芒等美術工作者，主要做抗日美術宣傳工作。他們繪製了大型布畫、壁畫、標語等，畫的大多是「打漢奸」、「有錢出錢、有力出力」、「擁護國共合作」、「團結抗日」等題材。公元 1939 年開始編印石印的《抗敵畫報》㉛，由戰地服務團美術組供稿。主要發表漫畫和木刻，還刊載過《三大紀律、八項注意》連環畫，密切配合敎育士兵的需要。後來畫報由賴少其主編，改版爲十六開，利用木版印刷，旣可以散頁印刷，又便於合訂成冊。

公元 1941 年國民黨發動皖南事變以後，新四軍軍部很快在蘇北鹽城重新成立。這時大後方許多進步文化人士紛紛來到了根據地。由上海來到鹽城的有許幸之、劉汝醴；從海外歸來的有戴英浪、莊五洲等。由此，鹽城曾一度成爲新四軍地區的「文化新村」。魯迅藝術文學院華中分院也於這時籌建，莫樸負責美術系㉜，許幸之、劉汝醴等任敎員。聚集在該分院的版畫工作者還有鐵嬰、吳耘、洪藏等，曾出有《木刻選集》，用道林紙印刷，稱爲《魯藝叢刊》之一。魯藝同學還印刷了手拓本的木刻集。

公元 1941 年 3、4 月間，爲了慶祝蘇北文聯成立，美術系組織了美展，除該院師生作品外，當時在鹽城的美術工作者如蘆芒、沈柔堅、涂克、孫從耳、費星、項荒途等也都有作品參加。這次美展不僅有群眾常見的木刻、宣傳畫、漫畫、石版畫、連環畫、年畫，還有素描、速寫、皮影和油畫。內容主要是表現抗戰，但也有少數風景題材的作品。展覽品約有三百件左右，掛滿了魯藝華中分院的各個敎室。可謂是抗戰時期華中敵後舉行的、唯一較大而全面的美術展覽會。同時，爲了布置文聯成立大會會場，許幸之、劉汝醴畫了《高爾基》、《莎士比亞》、《貝多芬》和

㉚沈柔堅《憶新四軍戰地服務團繪畫組》，載於
　《新四軍美術工作回憶錄》(1982 年，上海人民
　美術出版社)。

㉛呂蒙《新四軍的〈抗敵畫報〉》，載於《新四軍
　美術工作回憶錄》。

㉜莫樸《「華中魯藝」美術系的回憶》，載於《新
　四軍美術工作回憶錄》。

《達·芬奇》四人的大幅彩色像，莊五洲畫了《皖南烈士永垂不朽》大幅彩色宣傳畫，蘆芒畫了《魯迅的道路就是我們的道路》大幅彩色壁畫。

公元 1941 年 9 月，由於蘇區局勢緊張，魯藝華中分院宣告結束，改編為軍部魯工團和三師魯工團。許多美術工作者分散到各師去工作。

新四軍在新的軍部成立後，改編為七個師。

第一師活動於蘇中地區，美術工作者集中在《蘇中報》的周圍。公元 1943 年由賴少其倡議組織了木刻同志會。公元 1944 年春黃橋戰役之後，蘇中根據地更加鞏固和擴大，在進行整風以後，蘇中區黨委宣傳部決定創辦《蘇中畫報》。江有生、涂克、邵宇和費星先後調到這裡，涂克任《蘇中畫報》主編㉝，費星、江有生、楊涵為編輯。這時，蘇中木刻同志會活躍起來，除出版《漫畫與木刻》，還建立了生產木刻刀的工廠。

第二師活動於淮南地區，公元 1941 年 4 月間，淮南成立了抗日軍政大學第八分校文化隊美術系，由呂蒙負責。淮南藝專設有美術系，由程亞君負責㉞。同時又成立了津浦路東文化抗敵協會總會。公元 1942 年有木刻連環畫《鐵佛寺》問世。三師地區有《抗敵畫報》江北版、《抗敵生

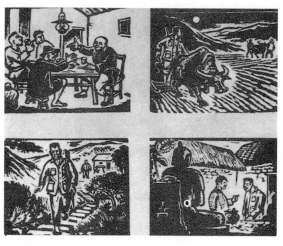

近現代　呂蒙、莫樸、程亞君
鐵佛寺，局部　木刻連環畫

㉝涂克《在如皋城下的〈蘇中畫報〉前線版》，載於《新四軍美術工作回憶錄》。
㉞程亞君《回憶「淮南藝專」和淮南大衆美術隊》，載於《新四軍美術工作回憶錄》。

活》雜誌、《戰士文化》雜誌、《新路東報》的副刊《新藝術》，都是發表美術作品的園地。

第三師活動於蘇北地區，《江淮文化》、《先鋒雜誌》、《先鋒畫報》等報刊經常刊登木刻和漫畫。《蘇北畫報》（胡考主編）和《淮海畫報》辦得很有特色。公元 1943 年在淮河南岸的阜寧蘆蒲鄉淤莫河堤下，樹立起一座新四軍烈士紀念碑⑤，頂上屹立著一位高舉長槍歡呼的新四軍戰士的塑像⑥，作者是蘆芒，協助鑄鐵的是當地的老冶匠周介和。公元 1945 年蘆芒為淮北根據地設計抗日陣亡將士紀念塔。塔身利用洪澤湖大堤蔣壩周橋一段失效的月塘堤石加工砌成，塔身下有十級臺階，全高七八丈，周圍十二塊一丈高的石碑，刻滿了烈士的名字。塔名為「國民革命軍新編第四軍淮北解放區抗日陣亡紀念塔」，鄧子恢題字。塔頂的新四軍戰士像也是蘆芒創作，周介和鑄銅。興建期間由當時淮北行署主任劉瑞龍任建築委員會主任，錢正英具體負責工程的進行。以上兩座紀念碑的興建，是新四軍美術工作者克服困難，在創作與製造上都發揮了創造精神的光輝成果。

第四師活動於淮北地區，四師的油印藝術在根據地曾有廣泛影響。《拂曉報》的油印技術達到了很高水準。

其他幾師的美術工作者較少，有的以報刊作為發表美術作品的園地，取得一定的成績。

⑤唐和《新四軍的紀念碑雕塑》，載於《新四軍美術工作回憶錄》。
⑥李樹《訪問新四軍美術兵的筆記》（《美術研究》1960 年第 1 期）。

第六節　中國畫

　　在近代，被專稱為「中國畫」的這部分繪畫，相對而言，它與古代繪畫的連接較緊密，有些作品，如齊白石、黃賓虹、張大千、溥心畬以至嶺南「二高」的人物、山水、花鳥，與歷史上的民族傳統，可謂一脈相承。

　　專稱「中國畫」之名的由來，當在清末民國初。當時為了有別從外國引進的油畫，才將繪畫分別稱之為「中國畫」、「西洋畫」，及至美術學校的創立，也分國畫科 (系) 與西畫科 (系)。這樣的分法，並沒有明文規定，卻是美術界自己的一種約定成俗。開始的時候，「中國畫」這一概念很狹窄，曾限於如任伯年、虛谷、吳昌碩、蕭俊賢、王一亭、陳半丁等作品為「中國畫」，至於如林風眠的人物畫，便有異議，像徐悲鴻的作品，也有評者以為「取用西法，非驢非馬，稱佳作可以，稱中國畫則不然」，這是一種把「中國畫」置於極小圈子裡的偏見，與時代的實際發展是脫離的，所以至 40 年代以後，這種看法，至少在報刊上沒有發表了。但是對於如何更恰當地稱「中國畫」，本世紀的 80 年代與 90 年代的美術界中是有議論的。(1) 認為「中國畫」與「油畫」、「版畫」作並稱不恰當，不妨將「中國畫」改稱為「水墨畫」或「墨彩畫」，使與「油畫」相對稱；(2) 油畫在中國已有百來年歷史，中國已經有了大量的、優秀的、傑出的油畫家，創作出大量的油畫作品，難道還不能稱中國畫嗎？時至今日，「中國畫」三字的專稱，不能再停留在清末民初的看法了。然而，改名不易，因為還有許多人把「中國畫」三字，不作為單純的名詞來看待，認為，這與中國民族精神有關，稱「中國畫」，包含著「中國繪畫具有中國的民族性」，「取消中國畫之稱，無異取消中華民族的藝術」，「中國畫，始終有別於其他繪畫」，「中國畫應該發展，中國畫的名稱決不可以改變」……看來，對於這個問題，還需要研討，那就要跨世紀了。

正因爲這樣，本書的編寫，目前還是按清末民初「約定成俗」的「中國畫」稱謂來談「中國畫」。

中國畫(即使今後改稱其他名稱)，這在東方以至世界，它是中華民族富有民族性的、具有獨特風格的繪畫，它有悠久的歷史，在民國時代，它同樣成爲中國人民值得自豪的一種藝術。

京、滬、嶺南三鼎足

從歷史的情況看來，中國的書畫，在中國的江南，尤其在江、浙地區比較發達，人才也較多，又由於這一帶地區，農業經濟向來比較穩定，有些地方，還有魚米之鄉的美稱，又一度工商業在揚州、南京、蘇州、無錫、湖州、杭州、松江諸地比較發達，所以有不少外地書畫家也就先後來到了江南。所以到了民國，上海、蘇州、杭州一帶人文薈萃，原有它的基礎，至於北京是明清兩代的政治中心，所以書畫人才在北京、天津一帶，不可能沒有它的基礎。嶺南爲廣東，早就成爲中國海口對外通商的要地，而且嶺南繪畫的獨樹一幟，有其歷史的淵源。內地如四川，在歷史上一度曾有「天府之國」的贊美，但在文化上，到了明清就頂不上來。所以不少四川的傑出人才，由於「出蜀而得到發展」，書畫也有類似情況。當然，這也不等於說四川書畫在歷史上不發達，這不過根據民國實際相比較而言。

中國在 30 年代，有人把它分爲三派：復古派、創造派、折衷派 ㉗。也有人分爲：一是「唯我獨尊派」(國粹派)；二是「外國一切皆好派」(崇洋派)；三是「中學爲體，西學爲用」(折衷派)。但又有人不同意這種分派的觀點，尤其對後一種持全盤否定態度，反對者更多。這裡姑不評論，唯將此歷史情況，提供讀者。本人觀點，則見於本節之具體闡述中。

㉗鍾山隱《中國繪畫之近勢與將來》(《藝術月刊》1932 年)。

京華繪畫

歐洲芬蘭一位東方美術史家奧古寧，稱北京是「國粹中心」，他不只是指建築，也指中國畫，儘管沒有說得具體，但是他那總的看法，與國人李寶泉、余紹宋等的觀點是一致的。近人著作，也認爲北京在民國是「弘揚『國粹』的畫壇」，「國粹精英聚北京」㊳。但是這種看法與說法，固然有稱讚的一面，同時多少包含著對民國時期北京畫壇保守思想的批判。事實上，民國初年陳獨秀等提出衝破畫壇的故步自封，指的是全國性，但其重點，仍然落在北京。

民國初年，北京畫壇之所以守舊，一方面，這與北京原爲故都自然有關。事物的發展，往往這樣，越是傳統文化持久的地方，越有人要想在這地方衝破它。越要在這地方衝破它，這個地方的阻力也越大。具體的說，北京畫壇在民初出現保守情況，關鍵的人物是金城。

金城（公元 1878～1926 年），原名紹城，字鞏北，又字拱北，號北樓，浙江湖州人。幼即嗜畫，兼工書法。留學英國鏗司大學習法律，故於民國初，任衆議院議員，國務院祕書。畢竟他學書畫，而且在出國期間還關心過考古美術，所以當時的當局，就讓他籌設古文物陳列所。金城也就積極投入這項工作，並取得了中外觀衆齊聲的稱讚。爲了使陳列古畫得到更好的保管，金城招募青年畫手去臨摹，一幅名畫，副本兩幅，一留作經常性的陳列之用，一送往外地保存，作爲備查。這件事，作爲金城對文物的保護和保管工作而論，周到盡職，無可非議。但是就由於他開了這一風氣，甚把它作爲學習繪畫的重點途徑，並鼓勵青年學子，如法炮製。因此，曾一度出現「人人玄宰」或「家家南田」的情況，於是金城也被推崇爲傳「南畫正宗」之俊傑。

此外，尚有姚華（公元 1876～1930 年），字重光，號茫父，貴州貴築人，留學日本。書畫之外，於詩文詞曲，碑版古器都有研究，久居北京蓮花

㊳見阮榮春、胡光華《中華民國美術史》（1991年，四川美術出版社）。

近現代 金城

花鳥

近現代 姚華

溪山深秀

寺，有「國粹」夫子之稱。在言論上，他說可以「胸無古人」、「目無今人」，但其所畫，繼承傳統者多，而自出己意者少。其他如周肇祥、蕭俊賢、湯定之、金開藩、陶鎔等，或山水、或花鳥都有一定功力，他們不僅專事創作，也辦國畫刊物，是北京畫界的重要畫家。

在那時，金城和周肇祥還是「中國畫研究會」的創始者，「中國畫研究會」，是為保存中國傳統繪畫技法的一個有影響的團體，許多保守言論，都出自這個研究會，直至公元 1937 年抗戰開始才解散。當時培養了不少青年。至本世紀 50 年代後尚健在的一批老國畫家中，不少是當年「中國畫研究會」的成員，或參加過學習的。其中有如劉子久、王雪濤、劉凌滄、趙夢朱、徐燕蓀、吳鏡汀、馬晉、陳少梅、惠孝同、陳緣督、黃均、王叔暉等。他（她）為中國畫的推陳出新都作出了或多或少的貢獻。

關於北京的畫壇，還不能不提到陳師曾。儘管評者以為北京畫壇「保守」，這是泛指，並不等於每個畫家都如此，陳師曾就是力主中國畫的革新，還提出要吸收西洋寫生畫法的長處，使之融化於中國畫之中，在題材內容上，他畫了《北京風俗圖》，冊頁，三十四幅，描繪的是北京社會下層的人物，如賣糖葫蘆者、拉胡琴者、街頭駄夫以至民間習俗送殯的場面。個別作品，還表露出對軍閥統治的不滿和諷刺，因此，他的這些繪畫表現形式，當然突破了國畫固有的陳式化。齊白石在《自傳》中稱頌他，說「師曾勸我自出新意，變通畫法。我聽了他的話，自創紅花墨葉一派」。這一切，都足以說明北京畫壇有保守派的人物，但是革新派，並不是絕對無人。

滬上繪畫

滬即上海，是清末海派畫家的集中地。

至民間初年，上海是開發歷史不長的新型城市，有中國民族資本家舉辦的工商業，也有不少外人開辦的洋行。「十里洋場，燈紅酒綠」，正由於工商業在這個城市的繁榮，招來了四方八面的商客，也使得文化界、藝術界的各方面人士，紛紛雲集。清末上海的海派繪畫，即如前面所述，就在這樣的社會環境與社會氣氛中產生。

在上海，畫家們不只接觸到國內各地文化階層的來往人物，也能看到或接觸到許多外來的新鮮事物。爲了適應多方面美術欣賞者具有現代心態的欣賞要求，畫家的審美情趣與表現，在傳統文化的基礎上，不脫離本民族人民愛好的前提下，海派畫家的藝術作風都在開拓，都在變，表現的形式也因此多種多樣，畫家的面貌，也是「一臺旦生淨丑」。

——「三任」，任熊、任薰、任頤及其傳人是一種，尤其任頤的人物畫，嶄露頭角於清末民初的全國畫壇，被譽爲「無出其右者」；

——畫僧虛谷，猶如清初的髡殘，所畫質樸拙辣是一種；

——潦倒一生的蒲華，最終歸宿於上海，仍以粗放草逸的風格，在「洋場」之中，保存其本色者是一種；

——山水潑墨，兼善用水，人稱「墨仙」的吳石僊爲一種；

——人稱「江南老畫師」的吳觀岱和精於書畫鑑賞的顧麟士爲一種；

——更有如吳友如，自行其道，畫新聞，寫民俗，辦畫報，作出「識時務，合時宜」的工作爲一種；

——當然，作爲海派中堅人物吳昌碩及其影響者，更是主要的一種。吳昌碩系統的王一亭、趙之雲，以及稍後的吳淑娟（杏芳，女）、王个簃、吳東邁、高峻、諸聞韻、諸樂三等。都顯示了這一派繪畫融書法、篆刻於一爐的藝術風貌。

王一亭（公元 1867～1938 年），名震，一亭爲其字，號白龍山人，又號海雲樓主，浙江吳興人。少年即嗜書畫，早年在上海怡春堂裱鋪當學徒，後得上海一位巨富培育，進入錢莊任事，又經過其努力，終於躋身於上海的實業界，就任日清汽船公司的總經理，同時又爲海上三大洋行的買辦。與錢慧安、高邕等組織「豫園書畫善會」，公元 1911 年，結識吳昌碩並拜吳昌碩爲師，雖已屆中年，潛心研究書畫而不怠，自闢蹊徑，成爲一格。所畫《無量壽佛》、《達摩》、《鍾馗》、《蘇武牧羊》以及大量的花鳥作品，興之所至，也畫海上書畫同人的「群像」，如《四友圖》、《三友圖》、《品畫圖》等，既增藝林勝事，也擴大他們在春申的影響。

作爲滬上畫家主要活動的社團，已如前述，「海上題襟金石書畫會」、「海上書畫會」、「豫園書畫善會」及所謂「萍花書畫社」等，都爲他們

近現代　王一亭

缶廬講藝圖

近現代　王一亭

鍾馗

交流書畫與編印刊物提供了條件。他們三三兩兩的坐著，一杯茶，一支煙，既漫談，也是開會，據說，談到某些問題，意見發生了分歧，有時雙方爭得面紅耳赤仍無鳴金收兵之意，可知其討論的熱烈。在他們的社團中，所謂「萍花書畫社」，因爲社員正好是九人，故又有「萍花九友」之稱，這九友是：吳大澂、顧若波、陸恢、胡公壽、錢慧安、倪墨耕、吳秋農、全心蘭、吳石僊等。

上海一地，畫家一下子雲集，一下子又分散，公元 1919 年由楊逸編寫的《海上墨林》，所錄畫家多至七百餘人 (其中多有浙江畫家)，這也可以想見上海繪畫在這一時期的發達。這一時期的畫家不少在上海活動過，如創辦《國畫》月刊以及經常撰稿者，有如錢瘦鐵、賀天健、汪亞塵、謝燕海以及黃賓虹、鄭午昌、陸丹林、馮超然、謝公展、楊清磬、張聿光、孫雪泥、俞劍華等。當時還有吳湖帆爲「畫中九友」㊴與謝公展爲「九友歌」㊵說。

20 年代末，教育部舉辦過「全國美術展覽」，並出版大型特刊，由蔡元培、蔣夢麟撰序。展覽會雖在上海舉行，但南北國畫家都有作品參加，可謂轟動一時，正如蔣夢麟在序中云：「在滬舉行全國美術展覽會，承海內外人士之贊助，徵集古今美術珍品數萬件，分書畫、金石、西畫、雕塑、建築、工藝、攝影……雖未盡中國美術之大觀，抑亦極一時之盛矣。」又這本特刊，誠如蔡元培所說：「後之人，必以此冊爲中國美術史上有價值之材料無疑也」，而今確實如此。

30 年代初，「上海藝苑研究所」又舉辦「中西繪畫展覽」，並出版《藝苑》美術展覽會專號，從這冊專號中，也可以了解到我國 20、30 年代中

㊴當時畫壇，有效明清之際的「畫中九友」之稱。葉恭綽作《後畫中九友歌》，九友爲：齊白石、黃賓虹、夏劍丞、吳湖帆、馮超然、溥心畬、余紹宋、張大千、鄧誦先。

㊵符鐵年作民國畫壇「九友歌」，九友爲：湯定之、謝公展、王師子、鄭午昌、張善孖、張大千、謝玉岑、陸丹林、符鐵年。

1931年上海藝苑美術展覽會中國畫部分的展覽廳

國畫家活動的大略。卷首有金啓靜撰文，他說這個展覽會，經過三年的努力才辦成，他認爲「藝術是精神文化的最高權威」，「足以轉變社會意識，發揚一切精神與物質的文化，同時它也可以激起民族間與生活上興奮的情緒以及革命的思潮」。同時，對於這個展覽會，金啓靜還聲明，「力求研究的公開，不問屬於那個派別」。當時這個展覽會的口號：「藝術的目的是忠於藝術」，事實上，這個口號，代表了當時一般中西畫家的要求，亦即「爲良心而藝術」。

嶺南繪畫

嶺南繪畫，指的爲廣東畫派。

一個畫派的產生，有其前因後果是必然的。

嶺南，地處中國南方，它不在於氣候溫和，卻在於它是通商的口岸，由於通商，與外地接觸，彼邦新鮮事物，也得以較快地傳入到廣東，尤其在廣州。

康有為是廣東人，他的新學思想，在他的家鄉當然有更大的影響。當時的所謂「中學為體，西學為用」；以及他那振興中國畫的一段說話（《萬木草堂藏畫目》序言），竟被繪畫界認為順應潮流的要言。

在傳統的技法上，嶺南畫家對南宋馬、夏有心印，對清末本土畫家黎簡、李魁及「二居」亦推崇，他們吸收了「二居」在撞水、撞粉上的經驗，在有些花鳥上，顯然作了靈活的運用。所以嶺南畫家們在色彩的渲染上，既富變化，又具有其特殊效果。

再就是嶺南畫家，多有留學日本者，因而多少吸收了東洋畫的某些長處㊶。但如高劍父、高奇峰和陳樹人等，雖然受到了日本竹內棲鳳等人的影響，卻又非盲目地、機械地模仿，而是貫串了他們自己的創造精神。

這些客觀情況，當然是形成嶺南畫風的諸要素。嶺南的主要畫家致力於寫生，強調師法自然，竭力反對復古。他們主張「中西折衷」，融合西畫以革新中國畫。嶺南的畫家，提出了理論，並身體力行，都在繪畫作品上得到了體現。嶺南畫派的代表人物高劍父說：我們「並不是要打倒古人，推翻古人，消滅古人」，而是「在表現的方法上要取古人之長，捨古人之短，棄其不合時代，不合理的東西」。他們這種主張，具有積極的、歷史的進步意義。

對於嶺南畫派，不能不提到「春睡畫院」與「天風樓」。「春睡畫院」由高劍父創辦，初名「懷樓」，又名「春睡別院」，後定「春睡畫院」，辦院數十年，培養了方人定、關山月、黃獨峰等數十人，其中如黎雄才、黃獨峰等又東渡日本，再吸收了新的營養。天風樓為高奇峰培植弟子的別業，當時黃少強、趙少昂、容漱石等，都曾在那裡受業。

嶺南派的畫家，除「二高（高劍父、高奇峰）一陳（陳樹人）」外，還有何香凝。其實，在他們周圍還有力量雄厚的畫家如關山月、方人定、黎雄才、容大塊、伍佩榮、何磊、蘇臥農、李撫虹、黃獨峰、黃少強、楊

㊶焰生《現代中國的文化與藝術》，載《黃獨峰

　藝術生涯》（1992 年，廣西民族出版社）。

善深、葉少秉、張坤義、趙少昂、何漆園、黃浪萍、周一峰等，在抗日戰爭及以後的 90 年代，他們一直以獨特風格嶄露頭角於全國畫壇。有的或出國舉行畫展，或去講學以至遊覽，竟把嶺南的畫風，影響及於印尼、印度、錫蘭、不丹、尼泊爾等國及香港、澳門等地區。

畫家（上）

陳師曾

　　陳師曾（公元 1876～1923 年），名衡恪，號槐堂，松道人，其畫室稱唐石簃、安陽石室，江西修水人。其祖父寶箴，父三立，弟寅恪，在文化藝術界皆有名。公元 1903 年，偕其弟去日本，在我國近代畫史上，是最早去日本留學的畫家。儘管他在留學時，學的不是美術，但在東洋所見的美術品，對他留下了深刻印象，後來，他與日本美術史論家大村西崖相識，對中國文人畫的討論，意趣相投。陳師曾撰有《文人畫之價值》，竟與大村西崖的《文人畫之復興》成為姐妹篇，有些論見，遠比日本學者來得深刻。

　　在陳師曾的時期，新文化思潮興起。新文化思潮是有其積極性與進步意義，但是，也有個別短見的，它們往往「見異思遷」還不知「西方為何物，便來崇尚西方，貶非國粹」，陳師曾對此比較冷靜，有著自己的獨立思考，他雖然立足於傳統，但是十分強調「創新」、「創造」、「新建樹」。在繪畫的創新方面，齊白石也接受陳師曾對他的勉勵。公元 1922 年，他受日本畫家荒木十畝和渡邊晨畝的邀請，赴日本參加東京府廳工藝館舉行的中日聯合繪畫展覽會。同時，他還將齊白石的作品帶去展覽（這也是齊白石作品第一次出國展覽）。齊白石與陳師曾的一段關係，正如齊白石所說：「君（師曾）無我不進，我無君則退。」在藝術上，他們一度是非常默契的。

　　陳師曾所畫，無論大幅或冊頁，也不論畫花鳥畫花卉，皆有文人畫的新意，陳師曾的才氣，明顯地從他的筆下流露出來。他畫梅花、菊花

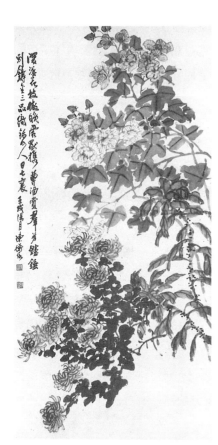

近現代　陳師曾

秋花圖

和金木樨及葫蘆，頂天立地的布局，這在當時是非常別致的。美術家俞劍華是他的學生，他說：「陳老師落筆便奇，只可惜年壽太短。」

　　對於陳師曾，吳昌碩認為他不是一個尋常的人，齊白石當他是「良師益友」，魯迅竟認為他曾「開一代新境」，以至如傅抱石還稱讚他是「一代中最偉大的畫家」，總之，陳師曾不平凡，除了他自己的成就外，至少對齊白石在繪畫上的成就起到了積極的作用。在近代畫史上，他是一位復興傳統繪畫的先驅者。

齊白石

　　齊白石(公元 1863～1957 年)，本名純芝，後取名璜，號白石、白石翁、

老萍、借山翁、杏子塢老民、齊大、木居士、木人、三百石印富翁、星塘老屋後人等，湖南湘潭人。是一位入俗而得雅賞的藝人，也是用平凡的題材，創造出藝術奇蹟的大畫家。

齊白石木工出身，善雕花，所以在他年輕時代，人們稱他爲「芝木匠」。他在三十歲左右，家清貧，回想往事，他作詩道：「村書無角宿緣遲，廿七年華始有師，燈盞無油何害事，自燒松火讀唐詩。」至三十七歲，拜王湘綺爲師，至四十以後，才出家鄉遠遊，從此眼界漸寬，六十後定居北京。他的繪畫，也就在定居北京時開始變化。當時，陳師曾給了他很大幫助，齊白石曾回憶道，陳師曾曾勸他要變，要創造。齊白石有慧悟，他懂了爲什麼要變與怎樣變，所以他的成功就在於他的變。

中國民間有句話，說到了花甲可以從一歲起算。意即可以「返老還童」，「還童」貴在老年人出現童心，童心何其純潔，何其率眞。就在這個時期，據齊白石自己所說，他不時回憶童年時的所見所聞：蛙聲、蟋蟀鳴、小雞仔、小蚱蜢、小靑蛙，還有泥娃娃、芋奶頭、以至是柴杷。他還說：「余欲大翻陳案，將少時所用過之物器一一畫之」，這便是白石老人的十分可貴處，貴在不避平凡、不避俗，卻從平凡處畫出不平凡。如柴杷，夠平凡的了，但出於他的構圖與用筆，這幅畫加上一行款書和一方印，就不平凡了。因爲在這些畫上，既有畫家的感情又有文化的內涵，它那獨有的藝術價值，便自然而然產生了。

齊白石在四十歲之前，在他的藝術作品中，確實存在著「藝術匠」的民間藝人氣息。他畫像，完全是民間丹青師的一套傳神方法，他畫「八仙過海」，也是以民間年畫的一套粉本爲基礎，他畫家鄉風光，也帶有民間畫工寫景的模式。這是齊白石的早年階段，到了六十歲，或者說，齊白石到了六十五歲至七十歲，他的畫風明顯地轉變了。

齊白石畫風的轉變，表現在哪裡？就是說，「芝木匠」時期的畫風淡化了，甚至不見了，除了民間丹青師的一套本領外，他開拓並接受徐渭、八大、石濤、金農、李鱓以及吳昌碩等等的表現方法，貫通名家，汲取眾妙，正如他所說，「不爲古人奴」，出自胸臆，熔鑄成「齊大一家」。所以這個時期的齊白石作品，有人評之爲「白石創文人畫的白石風」。意即

是，齊白石的畫雖然屬於文人畫體系，但又不完全是文人畫，而是有齊白石自己的「個性」。通常說，文人畫要「有文人之性質，含有文人之趣味」㊷但是齊白石的文人畫，及到他九十多歲的高齡，仍然具有「芝木匠」的「性質」，含有「芝木匠」的「趣味」，就因爲這樣，這就使得齊白石的「文人畫」與一般文人畫之所以有著不同區別的根本原因。譬如他的《小魚都來》、《蛙聲十里》等，都是典型的齊白石「文人畫」，在畫風上，一般文人畫比較清淡秀逸，齊白石卻是紅花墨葉㊸，顯然另有一種風韻。

抗日戰爭時期，他住在北京，據其自述，那時「深居簡出，很少與人往返」，門上還貼了一張紙條：「白石老人心痛復作，停止見客」十二字，對敵僞、奸商，老人深惡痛絕，因此他又寫道：「中外官長，要買白石之畫者，用代表人可矣！不必親駕到門。從來官不入民家。官入民家，主人不祥，謹此告之，恕不接見。」這是老人志守清純，不趨炎附勢，在亂世之時，更加顯出他的高風亮節。他畫李鐵拐，畫不倒翁，都有其深刻的寓意。

齊白石一生多畫花鳥、蟲魚和蔬果，自闢畦徑。畫花鳥，筆酣墨飽，力健有餘。有些作品，粗放與精細結合，如畫牡丹與蜜蜂，牡丹意筆，蜜蜂寫實，一套冊頁十六幅，全是作如是表現。他畫蝦，踔躒前人，他能巧妙地利用適量水墨在紙上作出滲化的效果，表現出蝦體的透明感，他畫蟹，雖屬小品，但是幾筆俐落的表現，可令讀者拍案叫絕。中國畫精妙的筆墨，有如京戲的幾句「叫絕」的唱腔，臺下的知音者，往往等不到尾音的終斷就「喝彩滿堂」。看齊白石的畫，有的就不免出現這樣的熱鬧，這是藝術的共鳴，也是好畫的呼應。

任何一個有成就的學者，科學家或藝術家，他總是踏在巨人的肩頭上去的。這似乎已經成爲規律。齊白石《與王森然論藝》中有一段話，這對後輩的畫家很有助益。齊白石說：

㊷陳師曾《文人畫之價值》。
㊸齊白石自言「師曾勸我自出新意，變通畫法，我聽了他話，自創紅花墨葉的一派。」

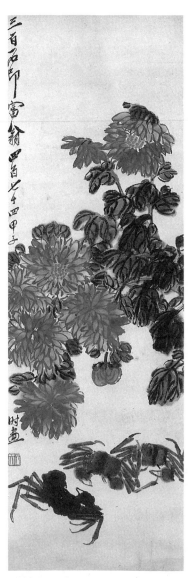

近現代　齊白石

蟹菊

近現代　齊白石

挖耳

近現代　齊白石

玉米蜻蜓

　　我六十年來的成就，無論在刻、畫、詩文多方面說來，不
都是從古畫中得來的，有的是從現在朋友和學生中得來的。我
像是吃了千千萬萬片的桑葉，才會吐出絲來；又似採了百花的
蜜汁，才釀造出甜蜜。我雖然是辛苦了一生，這一點成績正是
很多很多古往今來的師友們給我的。㊹

㊹王天德，李天庥輯注《齊白石談文藝錄》。

這表明這位畫家心胸開闊，又是虛懷若谷，所以才能容得下滔滔大江之水。因此，齊白石在藝術上的非凡成就，絕非偶然之所得。他的一生快滿一個世紀，可謂對藝術鞠躬盡瘁，他既是中國文人畫系統的傳人，又是近代享有國際聲譽的一代大畫家。

黃賓虹

黃賓虹（公元 1865～1955 年），名質，字樸存，號予向、大千、虹叟、黃山山中人，原籍安徽歙縣潭渡村。生於浙江金華、卒於杭州。

黃賓虹早學，五歲時，他的父親便延師教他讀書，又在父親和啟蒙教師的影響下，從小就喜歡繪畫。只有六歲，臨摹沈廷瑞的《山水冊》。課餘之暇，兼習篆刻。

黃賓虹在揚州兩淮鹽運使署當過錄事，不久離開。在揚州期間，受到康有為等改良派變法思想的影響。公元 1895 年，康有為在京師發動「公車上書」，他極表贊同，認為「政事不圖革新，國家將有滅亡之禍」。這一年夏天，與譚嗣同訂文字交。後來，他聽到譚被那拉氏（慈禧太后）殺害，悲痛不已，寫詩悼念，其中有句云：「千年蒿里頌，不愧道中人」，表露了他對維新人物的欽佩。公元 1906 年，他在歙縣，與陳去病、許承堯、江煒等組織「黃社」。這個組織，表面上是為紀念明清之際的思想家黃宗羲而成立，實則包含著反對清朝統治的用意。翌年，他被人密告，直指他是「革命黨人」，清政府下令嚴緝，他得到朋友幫助，化裝出奔上海。這一年，他是四十二歲，並作出定居上海的打算。辛亥革命那一年，當上海商團起義，攻下滬南時，他手製大白旗高懸，以示慶賀。

黃賓虹在上海居住了三十年。在這期間，他在商務印書館、神州國光社當編輯，在新華藝專、上海美專當教授。又曾參加「南社」詩會，還發起組織「金石書畫藝觀學會」、「爛漫社」、「百川書畫社」及「蜜蜂畫社」等。公元 1937 年 5 月，自上海移居北平（今北京），他在《八十自敘》中談到：「伏居燕市將十年，謝絕酬應，惟於故紙堆中與蠹魚爭生活」，抗戰勝利，他說自己「無異脫階下之囚」，興奮異常，作畫特多。公元 1948 年秋初到杭州，居棲霞嶺。

　　黃賓虹是早學晚熟的畫家。一生勤奮過人，鍥而不捨，數十年如一日。既是早學，又是學到老。

　　他的所謂「晚熟」，當在他七十五歲以後。他的「熟」，不只在技巧上見出他的地道功夫，主要在於他的師法造化。心中有真山真水，體現在他的神奇變法上。

　　黃賓虹的「熟」，就其筆墨論，曾有兩次。第一次為五十歲至七十歲，這時的熟，熟在他對傳統山水的了解，熟在對古畫的臨寫。所以這個時期，他的作品，幾乎筆筆有出處，點點有來路，以至他的章法，有人評為是一種「麓臺體」，也即是「白賓虹」時期；第二次為八十歲至其謝世，正是「由熟而轉生」的「熟」，評者認為「黃賓老的畫，出現生面孔，所畫不像過去，愈畫愈密，愈畫愈厚，愈畫愈黑」，也即是「黑賓虹」時期。

　　「黑賓虹」，就是黃賓虹晚熟山水畫的特色。這種黑，直接關係到他在用墨上的變法。

　　黃賓虹在論畫中提出墨法有多種，即所謂「七墨」──濃墨法、淡墨法、破墨法、漬墨法、積墨法、焦墨法和宿墨法。黃賓虹在運用時，比較出眾的，一是破墨法，包括淡破濃、濃破淡、水破墨、墨破水、墨破色、色破墨；二是漬墨法、積墨法和宿墨法。關於破墨法，宋代韓拙在《山水純全集》中提到，落墨要堅實，雖破而嚴整，要雄奇磊落，達到凹深凸淺的變化。就是說，要濃淡互破，有離離奇奇的效果。破墨法中的淡破濃是先畫濃而後破之以淡，濃破淡則反之，水破墨是先畫墨，而後破之以水，墨破水則反之。又有墨破色與色破墨，方法如上述，但是它的變化較多，因為色彩有多種，如墨破花青與墨破胭脂便不同。這種種破墨法。運用之時，都不可刻板行事，黃賓虹畫起來，固然都有法度，卻又是隨機應變。一忽兒在這裡濃破淡，一忽兒又以那裡淡破濃。或者是，這裡色破墨，那裡卻又是墨破水，全都根據畫面的實際，反覆使用，交叉使用，黃賓虹在《畫法要旨》中還提到，說：「破墨法是在紙上以濃墨滲破淡墨，或以淡墨滲破濃墨，直筆以橫筆滲破之，橫筆則以直筆滲破之，均於將乾未乾時行之。利用其水分之自然滲化。」說明破墨法，除濃淡變化外，用筆的不同方向，也影響到破墨的效果。

近現代　黃賓虹

青綠山水

近現代　黃賓虹

青城山中坐雨

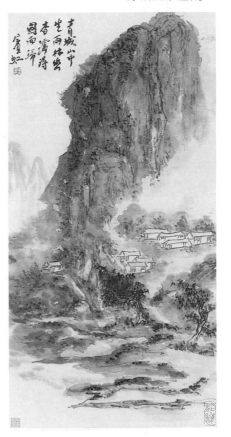

近現代　黃賓虹

江邨圖

山川渾厚似水
墨瀋董巨二
未為一家法宗
元名二中有實
有實二中有實
筆力是氣里
采是韻遠清
道咸金石學
盛擋篆分隸
雅招碑碣精碻
書盈相通又鶩
前人而上之言
真柄美也　賓虹

近現代　黃賓虹

舟山　鉛筆速寫

至於漬墨、積墨和宿墨，這是黃賓虹晚年所常用的。雖然在黃賓虹早期的著作裡，把漬墨作為積墨，但是到了晚年，他把漬墨與積墨完全區別開了。按照他的說法，漬墨入畫，往往墨澤濃黑而四邊淡化開，得自然的圓暈，而筆跡墨痕，又躍然紙上，所以古代畫家畫大渾點、圓筆點、側筆點、胡椒點，多用漬墨法點之，墨是以濃淡墨層層皴染，正如他在《秋山圖》中所題云：「唐宋人畫，積累千百遍而成，層層深染，有條不紊。」他畫的《山居曉望圖》可謂他的積墨、漬墨畫法的代表作。至於宿墨，通常稱之為隔宿之墨，即非新磨之墨。黃賓虹的習慣，素不洗硯臺，所以他的硯邊多宿墨；此外，他還以上好之松煙舊墨，泡在一個墨匣或墨罐裡，也作為宿墨來使用。這些宿墨黑極了，畫來悅目猶如青綠設色。宿墨畫時不覺其黑，及到乾時，筆筆分明，稍有敗筆，暴露無遺。不善用此，枯硬汙濁，極其醜惡，所以一般畫家不敢多用。用宿墨作畫，畫時用筆容不得拖、塗、抹，必須筆筆落下去，落得妙時，尤見畫面精神十足。黃賓虹說：「畫用宿墨，其胸次必先有寂靜高潔之觀，而後以幽淡天真出之。」近年見國內和香港地區的黃賓虹贋品，不要說馬腳露在敗筆上，辨其作品的墨色，一看便知道並非出於虹廬的畫室。關於運用宿墨法，有時還起黑白的強烈對比的作用，甚至還使其在墨墨黑黑中見黑，黑中見亮，成為一種具有特殊效果的「亮墨」。黃賓虹畫黃山、九華山、雁蕩山，常常運用宿墨、亮墨來表現。對亮墨，他在《九十雜述》中有一段話：「墨為黑色，故呼之為墨黑。用之得當，變黑為亮，可稱之為亮墨。」他又說：「每於畫中之濃黑處，再積染一層墨，或點之以極濃宿墨，乾後，此處極黑，與白處對照，尤見其黑，是為亮墨。亮墨妙用，一幅畫之精神或可賴之而煥發。」他的這種說法，是他對用墨的特別體會，前人是沒有提到過的。

總之，黃賓虹用墨，確是達到神妙的化境，正如石濤所說：「黑團團裡墨團團，黑墨團中天地寬。」一句話，黃賓虹山水畫的特點是「黑密厚重」。

黃賓虹晚年的熟，亦即黃賓虹晚年的成就，還在於他的用水。

誰都清楚，用筆之時要用水，研墨之時，更是少不了水。如果只認

識到水的這些用處，水只能在中國畫的技法上被看作從屬地位。但是黃賓虹就不是那樣看，他曾一再地說：「畫架之上，一缽水，一硯墨，兩者互用，是爲墨法，然而兩者各具有其特性，可以各盡其所用，故於墨法外，當有水法。畫道之中應立水法，不容忽視。」他的意思是：一缽水，不只是用來研墨、洗筆，也不只是用來潤筆、調墨和調色，應該認識到水的特性，發揮水在繪畫表現中獨特的藝術效用。黃賓虹的用水，通常有這樣幾種作用：一是用以接氣；二是用以出韻味；三是用以統一畫面⑮。

關於接氣：凡有繪畫實踐的人都知道，繪畫用筆，宜鬆動而不宜緊迫，否則便會刻板或膩滯而乏趣。有些用筆，在應該交接處卻不容如鋼條兩端用電銲那樣銲接。在這種情況下，筆的兩端不接不好，接又不好，在此「進退兩難」之際，黃賓虹就以水來相接，畫面上好像有筆又沒有筆，做到若即若離，這便是以水接氣，即用水來把氣脈連貫起來。這樣做，既保持畫面的鬆動，又使筆筆貫通，點點連結，豈不是絕妙的辦法。他畫的《湖山淸曉》、《蜀山落霞》等畫面上濃墨片片，焦墨點點，就因爲在這片片、點點之間，用之以水，水略使濃墨、焦墨化開，便成自然一體，這樣的表現，即使山水間多空靈，又不使畫面鬆鬆散散，達到筆不接而相接，因而情意更連綿。這便是水法的一種妙用。

關於出韻味：黃賓虹的山水畫，有的地方沒有線條，即無筆跡，然而畫面上有一片或一絲淡墨或彩色的痕跡，這便是他在畫面上潑水或點水時所留下的水漬。他常常說：大理石上有斑爛的墨彩，既不是靠筆去畫，也不是靠墨法去組織，而是在自然中自自在在地形成。因此，他認爲畫山水，適當採取運用這種效果，也是可以豐富表現的。過去，我對他的這個畫法沒有引起注意，當他健在時，也沒有提出多請教，最近翻閱他的《九十雜述》稿，發現他在夾注中有幾句話，啓發很大。他說：

⑮有關黃賓虹研究，詳可參閱《墨海青山》(1988
　年，山東教育出版社)，《墨海煙雲》(1990 年，安
　徽美術出版社)。

「水之漬，非墨痕也。滄宕如徐幼文，皆以水漬爲之。」說明他對漬水法是有過一番研究的。當我注意到這個問題，再去看他的作品時，就覺得他的畫中，有不少表現，都是利用水漬才生出無窮的韻味。如其九十歲所作《雁蕩奇峭》，九十一歲所作的《靑城雨霽》、《若耶溪》及《嘉陵江上》等，都是如此。

誠然是，中國畫的畫法，從歷史看，水法似乎早有，不僅體現在米芾父子的米點山水中，就是徐渭、董其昌、石濤、八大山人、龔賢等等，都是善於用水者。即便是通常的畫家，無不掌握一定的水法，只不過對水法未有經過總結，提到畫法上作爲專門研究，及至黃賓虹，才被認認眞眞的提了出來，可惜他已經暮年，還沒有來得及講出他的許多寶貴體會。但是作爲繪畫的提高與發展，「水法」應該提出來。

再就關於統一畫面。這是指黃賓虹的「鋪水」法。黃賓虹畫山水，當把山、水、樹、石勾定，經過皴擦、點染後，在將乾未乾時，將畫面全部鋪上一層水。鋪水時，有時他使用較大的筆，蘸上畫案水池裡的水，在紙上點篤。這樣的辦法，黃賓虹有個比方，好像給孩子的臉蓋上一塊透明的薄紗，使人看起來旣柔和又統一。即是說：鋪上一層水，可以加強畫面的整體感，這在他畫大幅時尤其這樣，有時，他還把畫身反過來，用水在畫的背面點之又點，抹之又抹，目的在於求畫面的渾厚。有一次，一位客人見到黃賓虹只用水去點，以爲老人忘了用墨，於是特地把硯臺送過去。老人見了，非常風趣地說：「我是用水滅火，不要再點火了。」客人未解其意，問他什麼意思，他擱下筆笑著說：「墨是火燒的煙，畫上了墨，點上了水，這不是滅火嗎？」引得在座同人都笑開了。其實他的這幾句風趣的話，正好說明畫上用水的重要性。

在歷史上，一個有成就的畫家，只要在某一方面有獨到之處，這便是他的貢獻。前賢曾說過一句重要的話：「其必古人之所未及就，後世之所不可無而後爲之。」就是說，我們的創造，就是要做到前人所沒達到的，而又爲後人感到實在需要的，這才可貴。黃賓虹晚熟之所以可貴，道理即在此。「九十賓翁藝愈奇，千軍爲掃萬馬倒」，他的晚年作品，層層點染，渾厚華滋，大氣磅礴，可以嚇倒麓臺和半千，譽其踔躒前人，

並非誇張之辭，公元 1984 年，北京成立「黃賓虹研究會」時，李可染先生一再稱賓翁爲「恩師」，還自稱「黃師門下笨弟子」，李先生固有自謙，但也足以反映我國當代有大成的山水畫家，至老一直尊崇著黃賓虹，這還說明，黃賓虹的晚熟是驚人的，他被繪畫界推爲泰斗，飲譽中外，自非偶然。

黃賓虹有高深的學養，山水之外，亦善花鳥，所畫一花一葉，「妙在自自在在」，具有「簡、淡、拙、健」⑯的特點。

黃賓虹爲一代大師，他與齊白石有「北齊南黃」之稱。在近百年的畫史上，黃賓虹在山水畫上的成就是突出的，尤其是他晚年的變法，可謂無出其右者。

張大千

張大千（公元 1899～1983 年），原名正權，改名爰，字大千，以字行，號大千居士，四川內江人。出生望族家室，其母能畫，兄弟十人，姐名璋枝，均能畫，二哥澤，字善孖，工畫虎，名重一時。對大千早年的生活影響很大。曾隨兄到日本京都，專攻繪畫。回國後，從學於李瑞清和曾熙門下。在此之前，曾入松江禪定寺，做了百天和尙而還俗。二十五歲與二哥張善孖（澤）居上海。

使得張大千在繪畫界成名、成就，原因是多方面的，有四個主客觀因素是主要的：一是家庭的環境，給予充分學畫的條件，據張大千回憶，他在少時，不愁無師，不愁無臨本，不愁無文房四寶，這對一個學畫的少年兒童來說，可謂得天獨厚；二是肯用功，他看中清初四僧的畫，便是勤看、勤學、勤摹。據其自己回憶，「旣臨其意，也摹其似」，「我若能似古人，必能超古人」，他抱定這個信念，二十歲左右，臨作已多。張大

⑯詳見王伯敏《黃賓虹的花鳥畫》，一見《王伯
敏美術文選》上冊（1993 年，中國美術學院出版
社），一見《新安畫派文集》（1994 年，新安畫派
研究會編輯出版）。

近現代　張善孖

虎

千是公元 1925 年到北京，開始住北京畫家汪愼生家。據說，「在其尚未來
京之前，托友人桂叔良氏，每年攜帶若干，多爲卷冊，專由悅古齋代行
銷售，皆是很快地行銷一空，當時京城中負盛名的收藏鑑賞家，很少有
不購進他所作的僞品的」⑰這則記載，說的是「僞作名畫」事，但也透
露了張大千在二十多歲，其摹寫本領，已非平凡。一個畫家，以僞造名
畫出名固不足取，但是，一個畫家肯專心苦練是難得的。三是抗日戰爭

⑰見劉九庵《張大千僞作名人書畫的瑣記與辨
　　僞》《名家翰墨》1994 年「資訊」專刊）。

近現代　張大千

北方天王像（摹自甘肅敦煌莫高窟壁畫）

期間，使他有機會到敦煌，歷時兩年半，在莫高窟、榆林窟、西千佛洞，摹寫了大量的唐、五代、宋的壁畫。這對他後來在繪畫上獲得更大成就起著關鍵性的作用。再就是，即是四，由於他的閱歷廣，見識多，又於大風堂裡富收藏，如此等等，都是張大千成為近代大名家的基本條件。

在繪畫上，他是全能，人物、山水、花鳥以至走獸無所不精。工筆、寫意也無不擅長。他的人物，多取唐人壁畫的造型與施彩，所作花鳥，頗受宋人的影響，只是如荷花之作，早期用沒骨法，畫葉別具風致，瀟灑脫俗，意趣高雅。他畫山水，早從石濤那裡脫胎而出，自創新意。尤其他在晚年，僑居巴西八德園，「研磨大缸墨彩」，以大潑墨，大潑彩，大潑水於紙上，然後「勾勒收拾」，畫風為之一新。後移居臺灣，居臺北

近現代　張大千

荷花，局部

雙溪摩耶精舍，也喜以潑墨彩畫山水。他的這種山水，在一片氤氳之中有節奏，於抽象之中見具象，於平凡之中見離奇，如其晚年所作的《長江萬里圖》即如此，而且氣勢磅礡，令人激賞。

張大千在畫界，評之者以其「獨往獨來」。他一再申述，他「不介入」「保守」與「革新」的爭論。他一生，從古人那裡「提取精華」，經過消化，也經過他的「聰明善悟」，而「履行我行我素之志」。再就是，在繪畫實踐上，他不涉獵西方繪畫，他曾對學生說，「我們不能依樣他們(西方畫家)的葫蘆」。他又曾說：「作畫無中西之分，初學如是，至最高境界，亦復如是。」他的言論，固不論其是否符合實際，但是，作為大畫家的張大千，其所可貴，最終成為張大千自己的「藝術世界」。

張大千生平所作，在國內外廣於流傳，並有一、二十種畫冊行世。只是他所繪的《廬山圖》卷，卻為其一生的絕筆。

近現代　張大千

廬山圖卷

張大千與滿族畫家溥心畬早有交往，有「南張北溥」的並稱。論年齡，溥心畬比張大千長三歲。

溥心畬

溥心畬（公元 1896～1963 年）⑧，名儒，心畬爲其字，號西山逸士，滿族人，出生於北平。爲恭親王奕訢的孫子，自幼好學，北京政法大學畢業。辛亥革命後，由於皇族後裔關係，隱居馬鞍山戒檀寺，旋遷居頤和園，在此十多年期間，專心書畫，他曾自謂：「一生之學在經史，餘事爲詩，其次書法，畫再次耳。」其實，他在讀書之餘，還是以最多的時間，集中於山水之作。據其晚年回憶，年輕時，身攜若干古名畫，朝夕審讀或臨寫，「得益於不知不覺間」，加之從小耳濡目染於宮廷珍藏，所以他在傳統根底上，功夫較深。

到了 30 年代，他在社會上活動逐漸多起來，曾任教北平藝專，作品亦出國展覽，畫壇知之者漸多，而且認爲他是「畫苑才人」。

溥心畬之畫，筆筆俐落，以澹雅見長。他的山水，以筆見氣力，不重烘染，而曲直方圓自然。所畫《長河落日圖》大幅，雖未畫落日，但畫中暮色蒼涼，觀衆一覽便會感到這是秋景，畫中多有雜樹枯枝，筆筆從書法中出來，遠處水波三筆五筆，倍增畫面的神韻。其他作品如《重江疊嶂圖》、《清溪泛舟》等，淺絳淡毫，其中幾筆焦墨作皴，提起全局精神，自爲溥畫的特點，非有過硬功夫所不能達到者。他認爲中國畫南

⑧溥儒生年，見《中國美術辭典》作 1887 年。

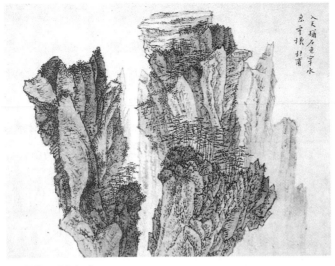

近現代　溥心畬

唐人詩意册，之一

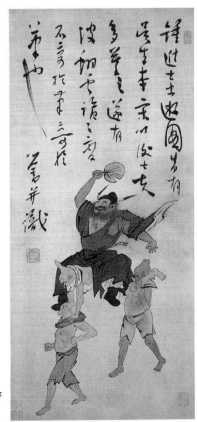

近現代　溥心畬

鍾馗出遊圖

宗北宗各有千秋，亦不無糟粕，所以他對傳統，不分「南北宗」，按照自己的愛好去臨仿，故無「南北宗」門派觀念。

吳湖帆

吳湖帆(公元 1894～1967 年)，字遹俊。更名萬，字東莊，又名倩，號倩庵，別署丑簃；其齋名梅景書屋；書畫署名多為湖帆；江蘇蘇州人。生於燕北，故曾取名翼燕。先祖吳大澂(公元 1835～1902 年)，字清卿，善山水，精鑑賞，曾與顏雲、黃念慈等結書畫社於怡園。吳湖帆在書畫鑑賞方面，自然受先祖的影響。

近現代　吳湖帆
層巖積翠圖

近現代　吳待秋

溪山清曠圖

　　作爲以上海爲中心的南方畫家，當時還有「三吳一馮」之稱。「三吳」
即吳湖帆、吳待秋、吳子琛。以吳待秋（公元 1876～1949 年）較長，其父
吳滔（伯滔）爲清末吳門派有名畫家，吳待秋受父影響，自不待言。另一
位吳子琛（公元 1894～1972 年），與吳湖帆同庚，曾任蘇州藝專校董事會董
事長，亦善山水。三吳中，以吳湖帆成就與影響較大。至於馮，即馮超
然。馮超然（公元 1882～1954 年），名迴，超然爲其字，以字行，號滌舸，
江蘇武進人，早年以唐寅、仇英爲法，精於仕女。山水畫，融南北爲一
體。他年長吳湖帆一紀（十二歲），兩人一度都住在上海嵩山路，故馮自署
其居曰「嵩山草堂」。

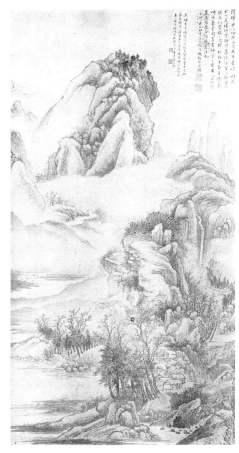

近現代　馮超然

武夷疊嶂圖

吳湖帆所畫，從董其昌「四王」入手，蹤及董、巨、郭熙、趙孟頫與元四家。畫風滇麗豐腴，清雋明潤，其大幅作品如《萬壑松濤》，紙本、設色，明麗高雅，煙雲渲染，頗見氣勢，是其晚年之作，尤見功力。

潘天壽

潘天壽(公元 1897～1971 年)，原名天授，字大頤，號阿壽、雷婆頭峰壽者，浙江寧海冠莊村人。曾就學於浙江第一師範，接觸到具有愛國思想的學者、畫家如經亨頤、夏丏尊及李叔同等。公元 1923 年赴滬，任敎於民國女子工校，不久即任敎於上海美專，從此畫壇結識便廣，並入吳昌碩門，藝事日進。吳昌碩爲其寫了一幅篆聯：「天驚地怪見落筆，巷語街談總入詩。」又以長詩《讀潘阿壽山水障子》相贈，內有句云：「久

久氣與木石斗，無掛礙處生阿壽，壽何狀兮頎而長，年僅弱冠才斗量」，這對他的鼓勵很大，與他今後的成就，也產生了深遠的影響。

在上海期間，他還曾任教於新華藝專、昌明藝專。公元 1928 年，杭州成立國立藝術院，潘天壽亦兼課，所以每週往來滬杭間。公元 1929 年赴日本考察藝術教育。

公元 1932 年，潘天壽與諸聞韻、張書旂、張振鐸、吳茀之組織「白社畫會」，主張以石濤和揚州八怪的精神發展民族繪畫，定期舉辦畫展並出版畫集。公元 1937 年，抗戰軍興，在艱苦的歲月，堅持美術教育。輾轉浙、贛、湘、黔、滇、川諸省。公元 1944 年，在重慶任國立藝專校長。公元 1955 年後，作畫特多，尤畫巨幅，氣勢磅礡，名重一時，譽爲畫壇俊傑。

潘天壽是一位早熟的畫家，正如吳昌碩所謂，他是「年僅弱冠才斗量」，他到上海時只不過二十六歲，當出示其所畫《籬菊圖》時，俞寄凡曾讚不絕口，李鶴然見之，連聲「不凡不凡」，公元 1930 年，上海舉行規模較大的美術展覽會，有國畫、油畫、素描、圖案和雕塑，潘天壽與徐悲鴻、張大千、黃賓虹、吳湖帆、楊雪玖、陳子清、顧坤伯、鄭午昌、謝公展、俞寄凡、張聿光、王一亭、張善孖一起送作品參加展出，《藝苑》⑭雜誌上編了一本專輯，刊登展出作品，其中即有潘天壽的《蘭花》，布局別致，用筆生趣，在當時的畫壇上，潘天壽雖屬年輕一輩，但其作品，並不落套，是故評者均以「奇才」譽之。

潘天壽的繪畫，具有高華奇崛的獨特風格，他有深厚的傳統功力，用筆老辣、凝練。在表現上，設巧而能拙，出奇能造險。這應該是潘天壽繪畫藝術上之所以獲得觀者激賞，之所以獲得成功的關鍵。

潘天壽說：「忘卻古人唯有我。」沒有「我」，藝術上就沒有「個性」，沒有獨特的風格。當他畫大幅墨荷或禿鷲時，他握著特大的提筆，運用淋漓的飽墨，一次次，一層層的積染，再使不上勁時，便動用五個指頭，

⑭《藝苑》1931 年第 2 輯，上海文華美術公司印行。

第九章　民國的繪畫

近現代　潘天壽
竹菊

近現代　潘天壽
松鷹圖

甚至手掌在紙上摸著調節墨色與墨氣。人家問他爲什麼要這樣做，他笑著回答：「畫法到了不夠用時，迫得你不得不想出辦法來對待」，潘天壽就能「迫」得出來去「對付」，因爲有的畫家，一生沿用成法，始終「迫」不出新辦法。潘天壽的可貴，就在於能隨機應變，他的許多作品之所以有創造性，便是在「應變」中得來的。

　　潘天壽能山水，也能人物，但精於花鳥，山水以《千山雨後鐵鑄成》爲代表，至於寫《雁宕山花》，還屬他的花卉之作。公元 1948 年，他畫的《松鷹圖》，可謂入神絕好之品，無論造型、筆墨及布局，都極精到。是他一生精品中的代表作之一。

論評藝術品，民國期間，常有人以「厚、重、大」為品評標準，若以此而論，潘天壽的畫，正可謂「厚、重、大」，尤其是「大」，時人無有出其右者。即使他畫小品，也有評者以為「小中見大」，這個「大」，還不在於畫幅的大小，在於他的「強其骨」，在於他的毫端有「力」、有「氣」和有「勢」。

潘天壽亦善指墨，這也是他在繪畫上的獨到之處。

傅抱石

傅抱石(公元 1904～1965 年)，原名長生，又名瑞麟，江西新餘人。少即酷愛書畫，早年從事著述，公元 1929 年著《中國繪畫變遷史綱》。公元 1933 年，得徐悲鴻資助留學日本東京帝國美術學校，從金原省吾攻讀東方美術史學。回國後，執教於南京中央大學藝術系。抗戰時期，在郭沫

近現代　傅抱石
山鬼

若主持的三廳任祕書，後居於四川重慶，繼續在中央大學任教。並編寫《石濤年譜》，抗戰勝利，遷返南京，任江蘇省中國畫院院長等職。

傅抱石是一位才氣過人的畫家。平日嗜酒，酒後舞筆弄墨，益見奇特。他的繪畫，據評者認爲，可分爲三個階段，一是三十歲以前，廣泛師法古人，尤其推崇石濤，故改瑞麟名爲「抱石」。二是抗日戰爭期間，居重慶，創作發表飛躍，畫人物外，專攻山水，巴蜀山川，對他頗多感受。其代表作有《萬竿煙雨》、《瀟瀟暮雨》、《嘉陵風雨》等。傅抱石在藝術上的創造精神，已見於他的筆端，三是 50 年代以後至 60 年代，他的不少傑出作品，都於這個時期創作，如果論他的繪畫成就與在海內外的影響，當在他的第三階段。

高劍父、高奇峰、陳樹人

高劍父、高奇峰和陳樹人，在本世紀初，稱他們爲「嶺南畫派」開創者也好，稱「嶺南三傑」也好，在我國的南方，產生了較大的影響，他們都在我國的南大門，與外界接觸多，接受新思潮的影響較快，而他們又勇於走革新道路，他們認爲「畫學不是一件死物」⑤，主張繪畫要有時代精神。

嶺南畫家們，他們創辦美術學校，創立畫會，舉辦美術展覽，在近代繪畫史上占有光彩的一頁。

高劍父(公元 1879～1951 年)，名崙，號爵廷，廣東番禺圓岡鄉人。父高保祥，雖業中醫，亦工書畫。

高劍父少年肄業於廣東水陸師學堂。後輟學，與陳樹人同於居廉門下學畫。高劍父有兩弟，一爲奇峰，一爲劍僧。

孫中山成立同盟會，高劍父爲廣東同盟會的主盟人，曾在港澳積極開展革命活動，並與潘達徵、陳樹人等創辦《時事畫報》，宣傳革命。也參加過黃花岡起義及光復廣州的戰役。故有人爲其作傳曰：「有人知高

⑤載《高奇峰先生遺畫集》(1935 年，華僑圖書印刷有限公司)。

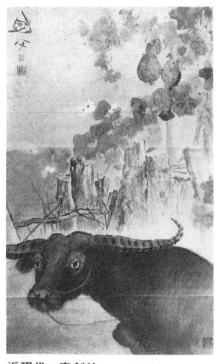

近現代　高劍父

牛

近現代　高劍父、高劍僧合作

蜻蜓杜若

氏爲藝術家矣！而不知高氏乃革命巨子也。」[51]高劍父也是美術教育學家，不僅自己辦學，還擔任過中山大學和中央大學藝術系的國畫教授。

　　在本世紀的 30 年代，他活躍於全國畫壇，在國際上產生了影響。他的《江關蕭瑟》和《絕代名姝》，在比利時萬國博覽會中獲最優等獎。此後他在德國、意大利、印度、日本、朝鮮都舉行過畫展。作品或得獎，或被國家博物館收藏，極一時之榮。高劍父的繪畫，除在國內大城市展出外，抗日戰爭時期，甚至深入到小城鎮展覽，公元 1940 年春，「高劍父畫展」就在台州的溫嶺（今溫嶺市）舉行。高劍父繪畫，一生多產，有山水、花鳥、也有人物，他的《秋江白馬》、《孔雀》、《獼猴》等，都可以作爲他的代表作。

[51]見海濱《高劍父先生小傳》。

近現代　高奇峰

鴛鴦

　　高奇峰(公元 1889～1933 年)，名嵡，是高劍父的胞弟，曾隨兄劍父到日本留學，並參加革命。歸國後，在上海創辦《眞相畫報》及「審美館」，當時黃賓虹曾投稿於《眞相畫報》。而他的「審美館」，還鼓勵過徐悲鴻學畫。公元 1918 年，回廣東講學，任教於廣東工業專門學校，公元 1925 年受嶺南大學之聘，任美術教授。公元 1926 年，廣州中山紀念堂落成，高奇峰的《海鷹》、《白馬》、《雄獅》等作品被陳列於顯著地位，曾得孫中山的讚賞。

　　高奇峰亦熱心美術教學事業，曾於廣州二沙島上建畫室「天風樓」，招生授徒，培養青年。

公元 1933 年，他被推爲中國畫家的代表赴德國舉行美術展覽，途經上海，因肺病復發而去世。這位有才氣的畫家，享年僅四十四歲。

陳樹人（公元 1884～1948 年），名韶，幼即嗜畫，少時得見《點石齋畫報》殘頁，臨摹再三，稍長，從學於居廉。後留學日本，先後畢業於京都美術學校繪畫科和立教大學文學系。

十九歲時，加入同盟會，從事革命活動，他曾去加拿大主持中華革命黨美洲加拿大支部的工作，回國後任廣東省民政廳廳長，華僑事務委員會委員長。但是，他在從政之餘，仍堅持書畫。雖爲官，總自稱「江

近現代　陳樹人

枯樹

南畫師」。在上海時，與友人經亨頤、何香凝共組織「寒之友社」，以「歲寒尙靑」爲互勉。

在嶺南三傑中，他的畫以沒骨秀淡稱譽。所畫《嶺南靑色》，獲比利時萬國博覽會優等獎。他曾說：「凡藝術罔不受時代之影響，不特繪畫爲然也。方今東洋物質及精神文明，無一不假泰西之力，而謂獨藝術可以閉關自守乎？」㊼所以他主張藝術應跟隨時代，藝術應面向世界。陳樹人創作不多，每展覽必出精品，劉海粟觀其畫展後，曾寫評論道：「今觀吾友樹人之畫，以逸筆寫生，自出機杼，風神生動，一掃古法，實爲努力開闢時代新紀元者」，這幾句話，實則可以概括陳樹人的繪畫特點與成就。

「嶺南三傑」及與「二高」同輩的胡根天之後，還有不少爲「嶺南傳人」，如趙少昂，被徐悲鴻認爲他是「畫派南天有繼人」者。此外尙有楊善源、方定人、黎雄才、關山月、黃獨峰等等，他們不只在 40 年代左右在畫壇上成爲後起之秀，50 年代之後，有的以嶺南繪畫的突出風貌成爲我國現代有國際影響的大名家。

何香凝

何香凝(公元 1878～1972 年)，號雙清樓主，民國革命元老，爲孫中山革命戰友廖仲愷的夫人。祖籍廣東南海，出生於香港，公元 1902 年隨廖一起赴日。公元 1907 年，考入東京本鄉女子美術學校，翌年加入同盟會。積極從事革命，又曾參加過討伐袁世凱和護法運動，支持孫中山的新三民主義綱領，國共合作時，任國民黨中央執行委員會委員和婦女部長。

在日本留學時，繪畫老師爲田中賴章，對她的影響較大。她擅長花鳥和走獸，公元 1914 年，她所畫《獅圖》，以象徵中華民族的覺醒。畫《菊石圖》，意寓「晚節生香」。畫梅、松及梨花，枝幹挺勁，筆力健勁，富有嶺南畫派風味。平時少畫山水，公元 1934 年，她所繪《雲山圖》，柳亞子評

㊼見陳眞瑰《一本有音樂節奏感的畫冊》。

近現代　何香凝

獅圖（1914年作）

近現代　何香凝、陳樹人、
經頤淵合作，于右任題詩

三友圖

其「腕底雲煙未等閒」。

　　抗日戰爭時期，她為抗日宣傳奔走。她說道：「閒來寫畫營生活，不用人間造孽錢」，句中「造孽錢」三字，寓有其深厚意義。50年代後，畫名更顯，一度擔任全國美協主席，是一位有政治影響的「歲寒挺如故」⑬的長壽女畫家。

　　　　　　　　　　　⑬公元 1960 年，陳毅題何香凝八十二歲所作
　　　　　　　　　　　　《高松圖》，內有句云：「高松立海隅，梅菊
　　　　　　　　　　　　為之護；幽蘭亦間出，清泉石中漱；綠竹更
　　　　　　　　　　　　悠然，歲寒挺如故。」

畫家（中）

在近代畫史上，被稱爲「畫壇三重臣」者 —— 徐悲鴻、劉海粟、林風眠，不但精於中國畫，更是傑出的油畫家，又是在美術教育上作出重大貢獻的美術教育家。爲了使這幾位在近代比較顯著的人物較先「入座」，故於此作概括評介，以下油畫一節，只列其名，內容於此旣詳，自不再重複。

徐悲鴻

徐悲鴻(公元 1895～1953 年)，江蘇宜興計亭橋村人，其父爲裁縫，兼務農。亦能畫，家貧苦。

十歲左右，隨父學畫，臨摹吳友如界畫人物，據徐悲鴻自云：「吳友如是我的啓蒙敎師。」當時鄉間條件差，有時只好從煙卷中收集幾片「香煙人」作參考。貧苦的家庭，使他養成儉樸的習慣和剛毅的性格。當時的舊社會，可以使人的意志頹廢，也可使人更堅強，徐悲鴻則屬於後者。

少年時，一度隨父至無錫、常州等縣的村鎮，依靠鬻字賣畫爲生。甚至爲廟中畫神像。生活幾乎是餐風飲露。不久父親病故，家中生活更困窘。不得已想到上海「闖闖看」，在上海找不到工作，流落街坊，幾次寫信給當時的《小說月報》編輯，均未得回音。這樣，他只好悵然回到老家。沒多久，他得一位村醫支助，又啓程去上海，經過一段艱苦生活後，有一天，徐悲鴻畫了一匹馬，寄給當時在上海的審美館負責人高劍父、高奇峰。由於得到「二高」的讚識，才獲得跨進震旦大學之門攻讀法文。同年，哈同花園徵人畫倉頡像，徐悲鴻應徵，得到主人賞識，又爲主人正式畫大幅倉頡像，因獲得一筆較大數目的稿酬，以此前往日本。一個青年，靠的就是堅強和意志，以及他對學畫的自信，此後他從日本回來，到了北京，得到蔡元培的鼓勵，並認識了陳師曾，公元 1919 年，由政府派往法國留學。先進入私人畫所學素描，旋考入巴黎美術學校，老師是歷史畫家弗拉孟。徐悲鴻在校學習的成績總是名列前茅。後又去

法國著名寫實主義大師達仰那裡學素描及油畫，在此期間，他還去過德國、瑞士和意大利。回國後，兼任南國藝術學院美術系主任。公元 1928 年任北平大學藝術學院院長，與齊白石訂交。公元 1933 年他又去法國，旋赴蘇聯。

　　抗日戰爭爆發，他隨中央大學內遷，到了重慶。翌年赴南洋，在新加坡舉行畫展，將賣畫所得，盡數捐獻國家。郁達夫讚譽徐悲鴻以藝術報國的苦心道：「徐悲鴻……見了那些被敵機爛施轟炸後的無家可歸的寡婦與孤兒，以及在疆場上殺敵成仁的志士遺族們，實在抱有絕大的酸楚與同情，他的欲以藝術報國的苦心，一半也就在這裡；他的展覽會所得的義捐金全部，或者將很有效地，用上這些地方……。」�54 在此期間，徐悲鴻又應泰戈爾詩人之邀赴印度。公元 1942 年回國，他畫了《放下你的鞭子》，為揭露日本帝國主義的侵略罪行和號召全國人民團結一致抗日而作了不懈的努力。

近現代　徐悲鴻
靈鷲

�54見姚夢桐《新加坡戰前華人美術史論集》
（1992 年，新加坡亞洲研究會）。

近現代　徐悲鴻
山鬼

　　抗日戰爭勝利，徐悲鴻任北平藝術專科學校校長，積極進行教學改
革，公元 1950 年，徐悲鴻任中央美術學院院長，並出席第一屆世界和平
大會，可惜一代大師，於公元 1953 年 9 月 26 日謝世，享年還不到花甲。

　　在藝術上，徐悲鴻是一位寫實主義者。他尊重客觀存在的第一性，
所以他能深入生活，從生活的實際感受中汲取題材，儘管有的作品是歷
史畫，但具有現實意義。他畫《田橫五百壯士》、《傒我后》以及《愚公
移山》都如此。對於傳統，他的態度很明確，認為「古法之佳者守之，
垂絕者繼之，不佳者改之，未足者增之，西方繪畫之可採入者融之」。這
幾句話，可謂徐悲鴻一生對中國畫創作所抱的態度。

　　徐悲鴻對於創作，極為認真，據說，他畫《九方皋》，竟到了第七次，
他才自己認為「成品」，他畫杜甫的詩意「天寒翠袖薄」，居然畫了二十
二次，徐悲鴻長於畫馬，他說，有時夢中也在畫馬。在民間，徐悲鴻的
「馬」，似乎已成為他那繪畫的「標誌」。

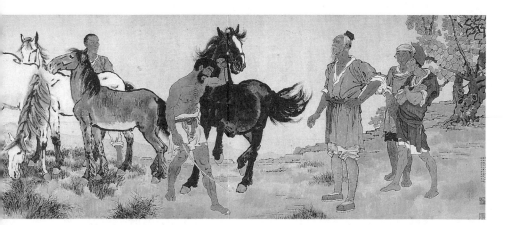

近現代　徐悲鴻
九方皋

　　徐悲鴻又是傑出的美術教育家，一生勤勤懇懇爲教學，他的素描教學，一度在全國最有權威，影響至大至深。徐悲鴻平日誨人不倦，總以德育、美育來帶動美術課的教學，自爲美術教師的楷模。

劉海粟

　　劉海粟（公元1896～1994年），名槃，字秀芳；到了上海，自號海粟，後以號行，江蘇武進（常州）人。其母爲清詩人洪亮吉之孫女，有詩才，也是海粟的啓蒙老師。六歲進私塾，八歲開始兼學繪畫。得《芥子園畫傳》，臨摹更勤。十四歲，赴上海學畫於周湘辦的圖畫傳習所。

　　劉海粟，應該算是畫史上的奇才，有毅力，也有魄力，又有果斷之才。正當中國新文化啓蒙運動澎湃到來之際，這位只有十七歲的劉海粟，竟辦起了中國第一所高等美術學校，先請張聿光任校長，自任教務長，後即自任校長，在他將近一世紀的生活中，竟任高等美術學校校長垂八十年，這在近代美術史上是沒有的，所以稱劉海粟爲藝術大師外，譽稱其與徐悲鴻、林風眠、顏文樑等爲傑出的美術教育家，自無待言。

　　劉海粟辦上海美專歷經艱辛。公元1915年，他在中國首先提倡人體模特兒教學，曾遭到舊封建勢力的種種責難，被貶爲「藝術叛徒」，而劉海粟理直氣壯，索性以「藝術叛徒」自勉，郭沫若還以此贈詩。

劉海粟在辦校期間，得到了蔡元培的鼓勵與支持，蔡元培還爲上海美專題匾，書「宏約深美」四字，遂以爲校訓。

劉海粟在 30 年代前後，赴法國、英國、比利時、意大利諸國，受到西歐藝術的薰陶，並臨摹了提香、倫勃朗和德拉克洛瓦等人的名作。也臨摹並反覆研究了塞尚、梵谷等人的藝術。在西歐期間，應德國佛朗克府中國學院之請，作了「六法論」的講座，又在法國、意大利舉行了個人畫展，飲譽而歸。

抗戰軍興，曾赴印尼、新加坡，作品展覽義賣，盡數寄回祖國，支持抗日和災區人民。公元 1941 年 2 月 23 日到 3 月 4 日，劉海粟畫展在新加坡中華總商會舉行，畫展由高凌百主持，開幕當天，嘉賓包括高領事、

近現代　劉海粟
鷹擊長空

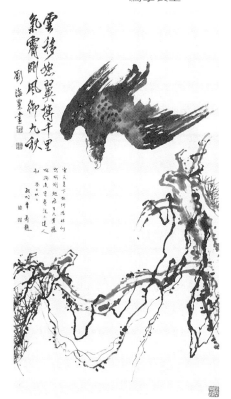

近現代　劉海粟
荷花

近現代　劉海粟

立雪台晚翠

鄭領事、陳嘉庚、曾紀辰、楊惺華、郁達夫等百多人。陳列作品共二百
餘件，當時法國巴黎大學教授路易賴魯對劉海粟的畫作了高度讚賞與評
介。這次畫展共籌得叻幣二萬餘元。半年後，劉海粟又在新加坡舉辦籌
賑畫展，籌得叻幣一萬餘元，劉海粟全部捐贈給了祖國，新加坡的文化
界則讚美劉海粟此舉爲「藝術救國」㊤。抗戰勝利，劉海粟仍任上海美
專校長，副校長爲謝海燕先生。他辦學開明，支持學生的民主革命運動，
受到了進步學生的極大推崇和尊敬。

　　50 年代後，上海美專與蘇州藝專等合併爲南京藝術學院，劉海粟仍
任院長。對藝術創作，更是堅韌不懈，並由油畫，逐漸轉到了中國畫，
畫山水外，也畫花鳥，下苦功臨寫唐、宋名作，從沈周、徐渭、石濤等
人的藝術中，汲取有益的養料，而且與黃山結下不解之緣，自稱「黃山
友」，先後十上黃山。其所畫黃山，有的全用潑彩、潑水，畫荷花亦如此。
用筆健勁老辣，氣勢逼人。筆者曾有長詩題其《黃山圖》，內有句云「海

㊤有關在新加坡的情況，均載姚夢桐撰寫的《新
　加坡戰前華人美術史論集》（1992 年，新加坡亞
　洲研究會）。

近現代　劉海粟
黃山

翁磊落膽如斗，萬毫齊力驅龍吼，十上黃山北海頭，展紙丈長見渾厚。
雲來小住玉屏樓，釂墨時添三百缶……，峰也巒也蹲似虎，水也雲也處
處詩……」就其作品，據實而書，但也道出了他在晚年作畫的情感與風
格特點。

　　劉海粟是長壽的畫家，雖然他享年九十八，而上海美術界卻爲其舉
行了「劉海粟百歲華誕紀念會」。他走完了將近一個世紀，爲開創中國的
美術教育事業，培養了中國一大批美術人才，爲開闢中國美術的新的領
域，爲中國近代歷史上不斷創造了新的精神財富，巍然立於藝壇上而爲
國爭光。凡此等等，他都有不可磨滅的功績。劉海粟，確然爲我國一代
不可多得的藝術大師。

　　劉海粟的好友爲謝海燕，謝在二十五歲時，即被劉海粟校長聘爲上
海美專的教務長。抗戰軍興，謝海燕先後任教國立東南聯大、暨南大學
及英士大學。公元 1944 年，應潘天壽之邀，任國立藝專教務長。抗戰勝

近現代　謝海燕
睡蓮

利，他回上海，復任上海美專副校長，輔助劉海粟，開明辦學，培養了
一批既富有革命精神，又在藝術上具有較高成就的人才。總之，凡就學
於上海美專的，離校之後，想到了這座母校的作育英才，想到了劉校長，
也就想到了謝海燕副校長。謝海燕不但是美術教育家，而且是美術史論
家，著有《西洋名畫家評傳》、《西洋美術史》等。30 年代後，致力於中
國畫，工花鳥，所畫清新典雅而又渾樸遒勁。

林風眠

　　林風眠(公元 1900～1990 年)，初名棠，年輕時即改今名。祖父、父親
都是石匠，這位石工之子，少時臨寫《芥子園畫譜》，以此爲學畫啓蒙，
十二歲讀小學，十八歲畢業於梅州中學，同年加入蔡元培，吳玉章等創
辦的勤工儉學赴法留學會。翌年赴法國，一面當油漆工，一邊學法語，
一邊在巴黎迪戎美術學院學素描，後入巴黎國立美術學院，教師爲著名
油畫家柯爾孟。林風眠因得優異成績而受教師表揚。公元 1925 年回國，
由蔡元培推薦任北平藝專校長，積極倡導新美術。公元 1928年，任杭州
國立藝術院院長，並定居杭州。

　　抗日戰爭時，林風眠隨校遷至內地。公元 1945 年任國立藝專西畫系

授，爲發展中國的美術教育事業付出了不少心血，中國美術教育事業的發達，林風眠是有重大貢獻的。

　　林風眠的成長及其取得的卓越成就，與蔡元培對他的幫助是分不開的。蔡元培給友人的信中提到：「風眠聰明又是笨拙，但他是笨拙又英俊。風眠是誠實的青年，可以信任他。」就這樣，林風眠在歐洲時，就被蔡元培這位前輩賞識了。與其說，林風眠在事業上之所以能夠順利開展靠的是機遇，不如說，靠的是一個青年人的爲人誠實與膽識。當他任國立藝術院院長時，學院有四句標語：「介紹西洋藝術，整理中國藝術；調和中西藝術，創造時代藝術。」其實，這也反映了這位青年院長的藝術主張，這在當時的繪畫界來說，既具有實際意義，也具有積極意義。

　　在藝術實踐上，一個畫家只要對自己充滿了信心，便不會半途而廢。林風眠任國立藝術院院長時，他對當時的教務長林文錚說：「人，只要充滿信心，即使失敗了，也會堅持下去，及至轉敗爲勝。」所以他辦學，進行繪畫創作，林風眠就是按照他的這種信念履行的。

　　林風眠在西歐是學油畫的，但是他認爲「中國有自己的筆墨道道兒」，當他流連於巴黎東方博物館和陶瓷館的這些瑰寶之時，一方面，他是激動，另一方面，他爲中國繪畫應該走向哪條道路而猶豫、徘徊以至苦惱，當走到十字路口時，他不得不稍稍緩步。並以此「且夕思考」。因此，在他回國後，除了在課堂上教油畫外，自己作畫，摸索著走一條「中西調和」的道路，便是對待油畫，他也在思考「如何民族化」。當他拿起畫筆時，或以「西」爲主，或以「中」爲主，不斷地、反覆地嘗試著。他的一般狀況是：畫人物，不論畫仕女或戲曲人物，以「中」爲主，著重在墨線上的變化，有的設以水墨淡彩，幽雅之至；畫山水（風景），以「西」爲主，著重透視或明暗上的變化。無論畫《巧姑》、畫《梨花小鳥》、《晨曲》、畫《蘆葦飛鳥》及《嫩柳山村》，都表現出他那獨有的「風眠風格」。

　　林風眠的一生是「半世教學，爲國培養人才，桃李滿天下」、「半世爲浪跡畫家，爲藝術的圖新而嘔心瀝血」，海外的華僑報刊，對這位愛國的美術教育家與畫家作了如此的評論：不愧爲近代畫史上，他與徐悲鴻、劉海粟，同列爲「三重臣」。

近現代　林風眠

鴉

近現代　林風眠

仕女，局部

近現代　林風眠

船

不說畫派，一個具有代表性的畫家，他的周圍往往有許多畫家，有的幾乎成爲了群體，在這群體裡，情況是各種各樣的。有朋友關係，有師生關係，有審美意趣相投的關係，也有因多年的工作關係，或者，幾種關係都結合在一起，在畫史上，有很多有趣的事，如提到荊浩，就會跳出一個關仝來，提到馬遠，就會跳出夏珪來，提到倪雲林，誰也忘不了王蒙與黃公望，提到沈周，文徵明就好像在你的眼前，他如八大和石濤，王時敏和王石谷，以至鄭板橋與金農等等，不一而足。在這裡，我們提到徐悲鴻，便會跳出吳作人，提到劉海粟，便會聯帶到謝海燕，提到林風眠，自然地會想到與他一起辦學的林文錚和他的學生趙無極等，這些畫家，本章擬在「油畫」一則中評介。

畫家（下）

中國畫的人才，比其他繪畫人才要來得多，如果把民間畫工都計算在內，其數可以壓倒一切。

在民國，與歷代情況相似，從五、六部畫家辭典來統計⑯，論地域，畫家以江南爲多，論畫種，以山水畫家爲多，次則爲花鳥畫家。在畫風上，以兼工帶寫者爲多，次則爲工寫意者，專工筆者較少，至於女畫家，見於《中國美術家人名辭典》民國時代的畫家部分，當是百不及二。

工筆畫家不是普遍的，有如于非闇、陳之佛等花鳥畫家，獨步一時。

于非闇、陳之佛

于非闇(公元 1888～1959 年)，名照，字非厂，別署非闇，號閒人，山東蓬萊人。久居北京，前淸時爲貢生。早歲從事記者工作，畫花木，從宋人勾勒入手，所畫富麗絢爛，但白描蘭、竹、水仙，卻又淸逸有致，

⑯畫家辭典以兪劍華所編《中國美術家人名辭典》(1982 年，上海人民美術出版社)爲基礎，畫家年令，大致以 1880 年前後出生至 90 年代健在者來估計。

近現代　于非闇

梅竹雙鳩圖，局部

近現代　陳之佛

春江水暖

款書擅用瘦金體，別具一格。

　　陳之佛 (公元 1896〜1962 年)，原名陳紹本，號雪翁，浙江慈溪人。公元 1918 年留學日本，抗戰期間，曾任國立藝專校長，所畫工筆花鳥，取法宋人，雍容典雅，富有裝飾意趣。陳之佛一度居南京，與在北京的于非闇，作為工整的花鳥畫家而言，可謂南北呼應。

賀天健、胡佩衡、錢瘦鐵

　　至於畫山水，兼工帶寫者較多，如賀天健、胡佩衡、孫雪泥、馮超然、錢瘦鐵等等，都得時人所重。

　　賀天健 (公元 1890〜1977 年)，名丙南，號紉香居士，其畫室名「開天天樓」，江蘇無錫。久居上海，曾主編《國畫》月刊，歷任美術學校教授，所畫山水，能於理法謹嚴中，得活潑之致。畫江南山川，駘宕雄奇，自有創意。晚年寫生之作，能與古法結合，頗為自然，於此創立新天地，為畫界所重。

近現代　賀天健
桐江

近現代　胡佩衡

漓江春雨

近現代　錢瘦鐵

松峰朝暉圖

　　胡佩衡（公元 1892～1962 年），號冷庵，蒙古族。居北京，公元 1918 年，應蔡元培之聘，任北京大學畫法研究會的山水畫導師，並主編《繪學》雜誌。他不只是畫國畫，還曾研習油畫，故其所作，擅於寫生。作品喜用重彩，大青大綠對比鮮明。50 年代後，山水畫進境更大，寫桂林風光，自有其獨到之處。

錢瘦鐵(公元 1896～1967 年)，名厓，字叔厓，號瘦鐵，以號行，江蘇無錫人。爲鄭文焯弟子，精篆刻。與吳昌碩之苦鐵，王冠山之冰鐵，有「江南三鐵」之稱，曾旅居日本，極爲彼邦美術界所重。畫山水，點劃見骨，敷色秀麗，富有神韻。

趙望雲、黎雄才、關山月

在山水畫家中，毅然走出畫室，深入民間，或至村野，不純以自然爲美，而兼寫社會狀貌者，民國期間，應推趙望雲。

趙望雲(公元 1906～1977 年)，原名趙新國，河北東鹿人。少時當過硝皮作坊的學徒。當時想學畫，但無條件，只好望雲興嘆，後改名爲「望雲」。

公元 1925 年至北京，入京華美專學習，後改學至國立北平藝專。輟學後，得理論家王森然的思想指導，並受新文化思潮影響，決心摒棄舊的畫風，追求一條新路。公元 1928 年，趙望雲畫《疲勞》、《風雨下的民衆》等反映勞動人民生活的作品，在北平參加「吼紅社美術展」，受到了好評。此後，與王森然一起編《藝術》週刊。公元 1932 年，他從家鄉出發至冀南各縣，沿途寫生，反映民衆的生活，作品在《大公報》連載，並出版《趙望雲農村寫生集》。一度受馮玉祥之邀至泰山，馮還爲他的作品配詩，並爲趙望雲的寫生集作序。寫生集出版後，與馮玉祥合作《泰山社會寫生石刻詩畫》共四十八塊石碑[57]。抗戰軍興，趙望雲在武漢與汪子美、高龍生、張文元、侯子步、江敉合編《抗戰畫刊》爲抗日戰爭的美術事業作出了貢獻。

在畫壇上，趙望雲是足踏實地「到了民間」，「走入城市，不忘鄉間」，「窮苦百姓不能忘」、「不能只是同情，要用畫筆來爲他們吶喊」。他的作品如《魯西水災憶寫》、《驢抬不起頭》等，就可以代表他那「大衆時代」的藝術。50 年代，他與石魯共同堅持「一手伸向傳統，一手伸向生活」

[57]碑高 1m，寬 50cm，上畫、下配詩，詩由馮玉祥親筆書寫，碑刻因遭日寇飛機轟炸而毀。

近現代　黎雄才

秋江放筏

近現代　關山月
吉靈人市集

的創作道路，被譽爲「長安畫派」的奠基人。

其他如嶺南的黎雄才（公元 1910～）、關山月（公 1912～）等等，都曾自覺地面向自然，同時又面向社會。他們的作品，都表現出富有生活氣息，在 30 年至 40 年代間，他們都是非常有生氣的青年國畫家。

蔣兆和

再就是，不能不提到畫《流民圖》的蔣兆和。

蔣兆和(公元 1904～1986 年)，四川人。自幼隨父學畫，年輕時曾在上海先施公司照相館畫像，也曾從事櫥窗設計。畫過舞臺布景與月份牌，也學過雕塑。生活艱苦，但對繪畫，總是堅持苦學。他的第一件處女作《江邊》（即《黃包車伕一家》），發表於《上海漫畫》1925 年第 53 期。公元 1928 年，他受聘到南京中央大學藝術系任敎。公元 1935 年遷居北平，以辦畫室授徒爲業。在此期間，他畫了《一個銅子一碗茶》，題詩其上道：「一個銅子一碗茶，人間何處有蔭涼，惟問童子因何故，患難相共歲月長。」

蔣兆和的代表作《流民圖》，從公元 1941 年開始構思至公元 1943 年

近現代　蔣兆和

流民圖，局部

9 月才製作完成。該圖高 2m，長 26m，爲了展覽，於公元 1943 年 10 月 29 日改稱《群像圖》，這是一幅同情民間勞動人民生活疾苦的精心佳構。在繪畫藝術上，他的這種表現，可謂典型的「中西融合」。他畫《流民圖》，並不是偶然的，在此之前，他還畫過《走江湖》、《流浪小子》、《賣子圖》等，所以蔣兆和自己也說過：「識吾畫者皆天下之窮人，唯我所同情者，乃道旁之餓殍」，這也如評論所謂，這些作品「全都是畫家用良心畫出來的，無非爲了希望改變這個不合理的社會現實」。

其他畫家

對於民國的國畫家，於此不可能一一介紹了。有的在 40 年代，雖已露面，但是他的畫名之顯，換言之，他的成就及影響卻是在 60 年代之後，如唐雲、陸儼少、朱屺瞻、王个簃、王雪濤、來楚生，甚至是李苦禪、李可染等，都不在此一一了。有的畫家雖然很有才氣，60、70 年代後，很有成就，卻因爲在 40 年代，他還是在校的學生，所以也不在此評介。當然，還有不少曾享譽畫壇，在某些方面，或有某些作品產生影響的中國畫家不少，這裡列名舉例一二：

于希寧、尹瘦石、孔小瑜、戈湘嵐、方人定、王友石、王靑芳、王

夢白、王霞宙、王鑄九、史怡公、江寒汀、何海霞、吳鏡汀、吳茀之、宋吟可、李耕、汪采白、汪慎生、汪聲遠、周懷民、宗其香、邱石冥、兪劍華、姚虞琴、徐燕蓀、秦仲文、高希舜、張大壯、張振鐸、張書旂、張肇銘、許昭、陳子莊、陳子奮、陳少梅、陳半丁、陸抑非、陶一清、陶鏞、湯定之、黃秋園、黃苗子、黃獨峰、黃羲、溥松窗、端木孟錫、趙夢朱、劉子久、劉奎齡、劉凌滄、潘潔茲、潘韻、諸樂三、鄭午昌、盧振寰、蕭士龍、謝稚柳、羅銘、關良、顧坤伯等等。

古畫保護和研究

一部畫史的結構，不單純是畫家及其作品，譬如作品的流傳、保護，都是極爲複雜的工作。正因爲這樣，在社會上，人們除了尊重畫家及其作品外，同樣要尊重收藏家和鑑賞家。在近代史上，我們應該看到博物館、圖書館的設立對於文化藝術提高與發展的作用。民國時期的北京故宮博物院與南京博物院，對於文物的保存、研究都起著積極的作用。

但是，中國歷史悠久，還有遺留下來大量的藝術寶庫，無一不需要保護，甚至是搶救。

位於西北邊陲的敦煌石窟，便是一個典型的例證。對於這個石窟，外國的所謂「學者」、「考古隊」、「探險隊」竟於光緒末年開始，接踵而來，他們先後盜竊了大量的絹畫、寫經本，又用膠布黏走了壁畫，甚至抬走了唐代的彩塑，時至今日，猶可見到莫高窟有累累的傷痕。加之當地環境的惡劣，風沙的侵蝕，這個大寶庫，如果再不加保護，就會使千餘年的寶貴遺產毀於一旦。本節，茲就敦煌設立研究機構作爲例證來介紹，同時也用以說明這是我國開創野外書畫保護的先例。

公元 1941 年，教育部組織藝術文物考察團，曾到陝甘進行調查，因而注意到敦煌石窟的情況。在此之前，畫家張大千等最先到達敦煌，已經進行了兩年多的考察與臨摹壁畫工作。公元 1942 年，中央研究院組織西北史地考察團，在甘肅河西走廊一帶考察後，特地前往敦煌與西安。當時考察人員一致認爲需要在敦煌成立一個專門機構來保護這個世界上

罕見的大寶庫。

　　公元 1943 年，國民政府決定由教育部委派專人籌措這件事。先是由當地政府高一涵任籌備委員會主任，油畫家常書鴻任籌備委員會副主任。事實上，地方政府領導人無非掛個名，實際工作一概落在常書鴻的肩頭。籌委會委員尚有張大千、張維、王子雲、鄭西谷、張庚申、竇景椿等。籌委會工作在極端困難的條件下進行，終於在公元 1944 年正式成立了「敦煌藝術研究所」，重慶報刊刊登了這一消息。

　　研究所在常書鴻熱心的主持下，段文傑、霍熙亮、史葦湘、董希文、張琳英、潘潔茲、歐陽琳、李浴、李承先、孫儒僩、黃文馥、薛德嘉、蕭克儉等一批青年，先後來到敦煌。抗日戰爭勝利後，有的離開了，有的跟著常書鴻在敦煌堅持下來了。在那個時候，要在這個沙漠地帶堅持下來工作是不容易的，如段文傑、史葦湘、霍熙亮、李承仙等，他們數十年如一日地在這個異常荒漠的戈壁灘上度過了一個冬天又一個冬天。不妨請讀一讀常書鴻著的《九十春秋——敦煌五十年》⑱，可以進一步了解常書鴻及段文傑等，為保護敦煌這個輝煌的藝術寶庫的千辛萬苦。

敦煌藝術研究所
全體人員合攝
（1948年元旦）

⑱常書鴻著《九十春秋——敦煌五十年》（1994
年，浙江大學出版社）。

中國畫繪通史

第九章　民國的繪畫

1.北魏　鹿王本生故事，局部　257窟　常書鴻臨摹

2.北魏　尸毗王本生故事　275窟　李承仙臨摹

3.唐　飛天　320窟　史葦湘臨摹

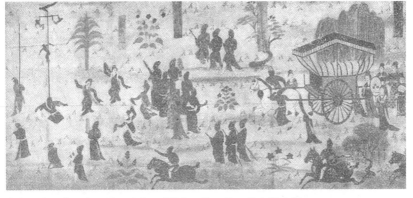

4.唐　宋國夫人出行圖，局部　156窟　范文藻、段文傑臨摹

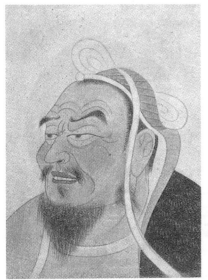

5.唐　維摩詰，局部　220窟
段文傑臨摹

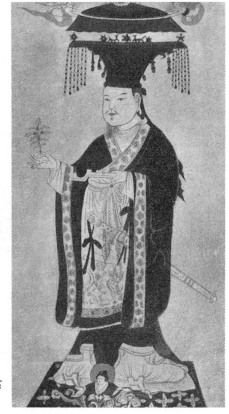

6.五代　供養人像　98窟
常沙娜、張定南臨摹

敦煌藝術研究所研究成果的一部分（莫高窟壁畫臨摹）

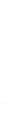

敦煌藝術研究所成立後，他們的工作任務很明確，也很艱鉅。主要是四條：一，保護石窟，使藝術品不再受外人偷竊與破壞；二，籌集經費，修理洞窟；三，對洞窟進行調查、清點、編號；四，選重點壁畫進行臨摹。他們出於愛國家、愛古文化的熱忱，不折不扣地按計畫工作著。公元1948年8月，研究所出版了第一部《敦煌莫高窟志略》，他們的這一歷史功績，應該在畫史上占光榮的一頁。在50年代初，他們的臨摹作品，在北京舉辦了「敦煌文物展」，郭沫若題辭：「這樣大規模的研究業績值得欽佩」，又有評論者認為「我從這裡認識了我們祖國的偉大，也認識了我們的藝術工作者的偉大」。

現在，研究所發展了，本世紀的80年代末，在研究所的基礎上，成立了「敦煌研究院」，並多次召開了敦煌石窟藝術國際學術研討會。現在研究院的院長為段文傑，原研究所所長常書鴻成為研究院的名譽院長。令人惋惜的是這位在敦煌工作了50年的名譽院長於公元1994年6月23

近現代　常書鴻

莫高窟　油畫

日在北京與世長辭了。

常書鴻(公元 1904～1994 年)，滿族，浙江杭州人。公元 1927 年赴法國留學，他的油畫《兩姐妹》，獲法國里昂藝術家沙龍金獎。公元 1936 年回國，任國立北平藝專教授。抗戰時，北平、杭州兩藝專內遷，當兩校合併時，由林風眠、趙畸、常書鴻三人組成校務委員會，主持藝專校務。公元 1942 年離開重慶去蘭州，開始籌劃「敦煌藝術研究所」的成立，自此之後，他就獻身於敦煌石窟藝術的事業。爲弘揚民族文化，歷盡艱辛，長期工作於鳴沙山與三危山之間。

第七節　西洋畫

西洋畫，這裡主要是指油畫，它是從西歐引進中國的，經過中國幾代畫家的努力，它已經在中國生根落戶了。

引進西方這一畫科，主要靠當時出國留學的青年畫家，所以在 30 年代初期，美術史論家寫文章便稱「留學生是中國油畫的先驅者」，這是符合歷史實際的。

出國留學的油畫家，不論其所到的國家不同，或法國，或日本，或比利時，或德國、意大利，他們回國後，都有一個共同願望，力求進步，振興中國的畫壇，爲培養大批人才辦好美術教育。中國近現代幾位傑出的美術教育家，幾乎都是從國外留學回來的留學生。在這些傑出的美術教育家帶動下，他們竟成爲中國近現代油畫教學的群體。

中國油畫家，不斷借鑑並吸取外國繪畫的長處，但他們也想著如何民族化的問題。中國的畫壇，也由於在油畫的帶動下，中國近代的水彩畫、水粉畫以至色粉畫等等，都有了一定的提高與發展。

在中國近代繪畫上，油畫家是生力軍，他們都爲發展我國繪畫事業作出了開發性的貢獻。由此可知，作爲世界性的繪畫發展，中國的油畫家，確然是一股積極的力量。

30年代初上海藝苑舉行畫展，此是西畫展覽室

歷史的回顧

「油畫」軿車

　　我國有「油畫」之名見於《後漢書》⑤，曾提到「油畫軿車」。就是說，漢代有一種車，它的裝飾畫是用「油漆顏料」的，所以這種「油畫」，當屬工藝性質。除油畫軿車外，漢代還有「油衣」、「油幕」、「油幔」、「油船」，還有「漆棺」等，其實都是油畫。

　　與油畫性質相同的，有漆畫、漆繪。這都是工藝方面的裝飾畫，今見於出土實物的，早在春秋時期即有漆畫器皿，到了漢代，漆畫更是普遍，而且畫得精細，也有畫人物、車馬以至宴享的紋樣。對此，本書在

⑤見《後漢書・志二九・輿服上・軿車》。

春秋戰國、秦、漢各節的「漆畫」中都作了介紹。

　　無可否認，中國以油漆作畫，遠在兩千年前已有了，但是這種畫，它只是用於工藝品的裝飾上；而且也只以毛筆勾線細描，與西歐油畫的表現完全不同；再就是中國漆畫只停留在裝飾勾描上，並沒有作為一種獨立性的繪畫發展起來。所以對於中國的油漆畫，不能泛泛的言之「世界油畫之始」。

　　到了明清，在宮廷及民間的建築上，有大量「門神」畫，所畫「神荼」、「鬱壘」，或畫秦瓊、尉遲恭等，大都有油彩加漆，所製作品，光彩奪目，而今清代的油彩門神畫，在福建、浙江、山東諸省各地猶可見到，當地人有稱之為「油畫」者。但是，中國民間的這種門神「油畫」，與西歐的油畫，不論在審美要求與藝術的表現形式上，都屬於兩個路子。

油畫的東來

　　作為中國油畫的歷史，當是近百來年的事，而油畫的東來，早在晚明之時。萬曆七年（公元 1579 年），意大利天主教士羅明爾堅來華，帶來了「聖像」。萬曆二十三年（公元 1595 年），傳教士利瑪竇到南京、北京時，又帶來了西洋的繪畫、雕刻等。開始時，這還只是在個別大城市，也只在個別畫家中產生影響。

　　到了清代，康熙時就有意大利油畫家到中國，至乾隆時，宮廷就有好多位外國畫家，朗世寧、艾啓蒙、王致誠、安德義等原都是擅長油畫肖像。儘管沒有把油畫作為一個畫種引進過來，但在當時，多少產生了影響。個別宮廷畫家，雖未奉旨學油畫，據說曾以「遣興嘗試」臨寫過油畫小品。

　　嘉慶、道光之時，西方的油畫家隨著傳教士到了中國，並直接推銷他們的油畫作品。如英國畫家錢利納，約於清道光六年（公元 1826 年）到中國，竟在濠江賣畫終老，常去珠江兩岸寫生，他的中國學生叫關作霖（啉呱），既跟他學油畫，也替他推銷油畫作品。在此期間，不但錢利納送作品到英國展出，還介紹其學生關作霖的油畫送英國皇家參加畫展。道光二十五年（公元 1845 年），關作霖的油畫還送到美國紐約、波士頓參

加畫展。在十九世紀的上半葉，除了英國錢利納的油畫傳到中國外，還有不少外國油畫家的作品傳到中國，當時在廣州的關聯昌、潘呱、周培春等，都是替外國油畫家經營油畫作品銷售的畫商。

　　光緒之時，美國有一位女畫家卡爾，為了參加美國聖路易賽會陳列，曾入清宮為慈禧畫油畫肖像。但卡爾只在宮廷活動，在中國民間沒有什麼接觸。光緒二十八年（公元 1902 年），南京兩江優級師範學校創立（初名三江師範傳習所）。並於光緒三十二年（公元 1906 年）設立了最早的西畫專科，聘請外國教員講授油畫。同期，清政府還派遣留學生到外國學習油畫，如光緒十三年（公元 1887 年），李鐵夫去英國，於阿靈頓美術學校學油畫。又有周湘，於光緒二十四年（公元 1898 年），因與法國畫家有交往前去法國自學油畫。從此不斷有中國青年畫家前往西方、日本學油畫。外國的油畫作品，也不斷傳進中國。

　　總之，中國油畫，是在歐洲油畫傳入的基礎上發展起來的。

近現代　無款
女肖像

出國留學

當歷史邁進了二十世紀，中國無論在政治、經濟、文化藝術等方面都出現了新的生機。二十世紀的前半葉，在新思想、新文化觀念的感染與鼓動下，中國的繪畫，不但要在傳統的基礎上進行革新創造，而且還需要引進外來的繪畫。出國的青年畫家，他們在外國留學，就帶著這樣一個歷史使命努力著。有一本《中國──巴黎（早期旅法畫家回顧展專輯）》⑩就反映了近代中國畫史上的這一情況。

法國留學

二十世紀的前半葉，法國的巴黎，這是被公認爲西方藝術的中心。無論是浪漫主義、古典主義、寫實主義，以至到了十九世紀的印象、野獸派等等，都以巴黎爲發展的重心。因此，法國的巴黎，便成爲我國畫家出國深造的藝術聖地。當然，他們到了巴黎，儘管也要到意大利、德國、比利時、英國的有關城市去走走，但是他們的落腳點，總是以巴黎爲中心。

作爲正式留學，最早打通中國──巴黎之路的中國青年畫家，應該說是吳法鼎，他是公元 1911 年去法國，先學習法律，後改學繪畫。吳法鼎(公元 1888～1924 年)，名新吾，河南信陽人。回國後，曾任北京大學畫法研究會油畫導師，並任教於北京藝專和上海美專。這位較早出國留學的畫家，惜於公元 1924 年突然病故於寧滬的列車上。繼吳法鼎出國的，即於公元 1912 年，李超士與方君璧，同年去法國。李超士入巴黎色而曼圖畫學校，方君璧則入波爾多城美術學校。至於徐悲鴻、林風眠等去法國，則是在公元 1919 年。到了 20 年代至 40 年代，留學人數逐漸增多，有如蔡威廉、林文錚、孫福熙、顏文樑、龐薰琹、方幹民、常書鴻、劉

⑩1988 年，臺北市美術館編輯出版，發行人爲黃光男。

海粟、吳作人、陳士文、莊子曼、劉抗⑥、秦宣夫、胡善餘、王遠勃、汪日章、趙無極⑥、吳冠中、朱德群等，這些留學生回國，不只在油畫方面成爲優秀、傑出的畫家，而且多數成爲著名的美術教育家，個別留在法國的，也爲中國的畫家贏得了榮譽。

值得欣慰的，凡留學歸來的油畫家，不論他們在西歐受到了古典寫實主義，或後期印象派、表現派、甚至抽象派的影響，但是在他們的油畫創作中，都融入了中國的民族性和中國畫家自己的個性。中國的民族性，並不是一種保守的，或者是狹隘的內涵，而正是經過時代精神的過濾，能夠引起中西方廣大群衆的接受和共鳴。徐悲鴻、劉海粟、林風眠的油畫自不必說，便是吳作人、潘玉良、龐薰琴、胡善餘、吳冠中、朱德群等作品，也都強烈地體現了中國油畫家自己的面貌。

日本留學

日本明治維新給日本在各個方面以迅速的進步，在日本人自己著的美術史中都提到，認爲這是「時代性的進步」。到了這個時期，西方藝術在日本引起了重視，所謂「洋畫運動」，繼之而開始。意大利的畫家，最先受聘到日本擔任美術教學。而且在十九世紀的 70 年代，日本青年畫家便陸續去法國留學，如百武兼行，於公元 1876 年到巴黎，山本芳翠於公元 1878 年到巴黎。公元 1880 年後，去巴黎學習的日本畫家則更多，有如合田清、五姓田義松、中丸精十郎及黑田清輝等。這些畫家，在巴黎都逗留了相當一段時間，有的長達十年之久。他們認真地吸收了歐洲藝術的長處，並把油畫引進到日本，正由於日本有明治維新運動的成功，使得日本畫家在這方面比中國畫家先走了一步。

既然日本畫家去西歐先走了一步，而且在十九世紀末「興起了西洋畫熱潮」，因此，中國就有不少畫家東渡，到日本學習西洋畫。中國較先

⑥劉抗，今僑居新加坡。爲新加坡中華美術研
　究會會長。

⑥趙無極，今僑居法國巴黎。

去日本留學的，如光緒二十八年十二月三十日（即公元 1903 年 1 月 28 日）
高劍父赴日，就學於東京帝國美術學校，接著，在光緒三十一年（公元 1905
年）去日本上野美術專門學校留學的便有李叔同和曾孝谷。光緒三十三年
（公元 1907 年）去日本的，則有陳樹人、高奇峰。到了民國，即公元 1912
年後至公元 1935 年去日本的則有鄭錦、陳抱一、胡根天、王悅之、汪亞
塵、關良、陳之佛、朱屺瞻、衛天霖、謝海燕、丁衍庸、豐子愷、王曼
碩、倪貽德、許幸之、劉汝醴、陽太陽等。在日本留學的，學油畫之外，
有的轉為工藝美術。從教學的角度而言，有幾位日本留學生說：「到日
本，猶如進師範學校，回國後最宜當美術教師。」

（附）出國留學生表[63]

姓　名	出國時間	國　家、校　名	附　　注
李鐵夫	1887	英國阿靈頓美術學校	公元 1885 年赴加拿大
周　湘	1898	法國（自學）	
陳師曾	1903	日本弘文書院	
高劍父	1903	日本東京帝國美術學校	
李毅士	1904	英國格拉斯哥美術學校	
李叔同	1905	日本上野美術專門學校	一說 1906 年 9 月考入京都美術學校
曾孝谷	1905	日本上野美術專門學校	
馮鋼百	1906	墨西哥皇城國立美術學校	
陳樹人	1907	日本京都市立美術工業學校	
高奇峰	1907	日本（隨田中賴章學畫）	
何香凝	1907	日本東京本鄉女子美術學校	
黎葛民	1908	日本東京美術學校	

[63]此表基本上根據《中華民國美術史》（1991 年，
四川美術出版社）附錄二的材料。

蔡元培	1908	德國萊比錫大學	
吳法鼎	1911	法國巴黎美術學校	
李超士	1912	法國巴黎色而曼圖畫學校	
方君璧	1912	法國波爾多城美術學校	
王道源	1912	日本東京美術學校	1912 前後
梁子鈴	1912	美國	
司徒懷	1912	法國（先在巴黎後去比利時）	
陳抱一	1913	日本東京美術學校	
呂彥直	1913	美國康奈爾大學	
江小鶼	1914	法國巴黎國立高等美術學校	（即江新）
陳孝崗	1914	法國巴黎國立高等美術學校	
蔡威廉	1914	法國里昂美術專科學校	
雷毓湘	1915	日本	可能稍早
黃土水	1915	日本東京美術學校	
汪亞塵	1916	日本東京美術學校	
王悅之	1916	日本川端繪畫學校	即劉錦堂 可能是 1915
關　良	1917	日本東京太平洋美術學校	
方明遠	1917	日本	可能是 1916
李廷英	1917	日本	可能是 1915
許郭谷	1917	日本	
嚴志開	1917	日本	
彭沛民	1917	英國愛丁堡美術專門學校	
陳之佛	1918	日本東京美術學校	
朱屺瞻	1918	日本東京美術學校	
余　本	1918	加拿大溫尼伯美術學校	
徐悲鴻	1919	法國巴黎美術學院	
林風眠	1919	法國迪戎國立高等美術學校	
林文錚	1919	法國巴黎大學	
常　玉	1919	法國（自學）	
李金髮	1919	法國迪戎國立高等美術學校	
張道藩	1919	英國倫敦大學美術部	
王靜遠	1919	法國里昂美術學院	

陳錫鈞	1919	美國麻省坡博物館美術專門學校	
周輕鼎	1919	法國巴黎高等美術學院	
李風白	1919	法國巴黎高等美術學院	
曾以魯	1919	法國巴黎美術專科學校	又名一魯
衛天霖	1920	日本川端繪畫學校	
張韋光	1920	法國	
孫福熙	1920	法國里昂國立美術專科學校	
丁衍庸	1920	日本川端繪畫學校	
王祖薀	1920 前後	德國哈諾威工科大學	
溫景美	1920 前後	英國皇家藝術大學	
華 林	1920 前後	法國里昂大學	
陳 宏	1920	法國巴黎國立美術專科學校	
汪日章	1920	法國巴黎美術學院	
張 弦	1920	法國巴黎美術學院	
俞寄凡	1920	法國巴黎美術學院	
岳 倉	1920 前後	法國	
唐 雋	1920 前後	法國	
陳角楓	1920	法國	
滕 固	1921	日本東洋大學	
張善孖	1921	日本京都	
張大千	1921	日本京都（學染織）	
豐子愷	1921	日本川端繪畫學校	
潘玉良	1921	法國巴黎美術學院	
朱沅芷	1921	美國加州美術學院	
聞一多	1922	美國芝加哥美術學院	
吳大羽	1922	法國巴黎國立美術專科學校	
梁思成	1922	美國賓夕法尼亞大學	
胡粹中	1922	日本東京	
朱天梵	1922	日本弘文師範	可能是 1920
廖繼春	1922	日本東京美術學校	
陳澄波	1924	日本東京美術學校	
龐薰琴	1925	法國巴黎敍利恩繪畫研究所	

柳亞藩	1925	法國巴黎美術專科學校	
方幹民	1926	法國巴黎美術學院	
程曼叔	1926	法國巴黎美術學院	
高希舜	1926	日本東京高等工藝學校	
鄭 可	1927	法國巴黎美術學院	
王曼碩	1927	日本東京美術學校	
倪貽德	1927	日本川端繪畫學校	
許幸之	1927	日本東京美術學校	
王臨乙	1928	法國巴黎（雕塑）	
徐詩荃	1928	德國	
劉 抗	1928	法國巴黎美術學院	定居新加坡
陳人浩	1928	法國	
邱世恩	1928	法國巴黎美術學校	
陳清汾	1928	法國	
劉開渠	1928	法國巴黎高等美術學校	
顏文樑	1928	法國巴黎高等美術學校	
常書鴻	1928	法國巴黎美術學校	
李梅樹	1928	日本東京美術學校	
劉榮夫	1928	日本東京美術學校	
劉海粟	1929	法國巴黎美術學校	
艾 青	1929	法國巴黎「自由畫室」	
胡善餘	1929	法國巴黎高等美術學校	
雷圭元	1929	法國	
黃覺寺	1929	意大利	
顏水龍	1929	法國	
楊化光	1929	法國巴黎高等美術學校	
呂斯百	1929	法國里昂美術專科學校	
陳士文	1929	法國里昂國立美術學院	
方人定	1929	日本東京美術學校	
謝海燕	1929	日本東京帝國美術學院	
吳作人	1930	法國巴黎高等美術學校	
戴秉心	1930	比利時昂維斯皇家藝術研究院	
符羅飛	1930	意大利那不勒斯皇家美術學院	

李 樺	1930	日本川端繪畫學校	
秦宣夫	1930	法國巴黎高等美術學校	
唐一禾	1930	法國巴黎美術學院	
周 圭	1930	法國巴黎高等美術學校	
呂霞光	1930	比利時皇家美術學校	
莊子曼	1930	法國巴黎美術學院	
王子雲	1931	法國巴黎高等美術學校	
滑田友	1931	法國巴黎	(學雕塑)
李劍晨	1931 前後	英國倫敦大學	
王遠勃	1931	法國	可能 1930
周碧初	1931	法國巴黎國立高等美術學校	
蔣玄佁	1931	日本	
傅 雷	1931	法國	
曾竹韶	1931	法國巴黎高等美術學校	可能 1929
楊 炎	1931	法國	
黃顯之	1931	法國巴黎美術學院	
張充仁	1931	比利時布魯塞爾皇家美術學院	
關廣志	1931	英國倫敦皇家美術學院	
黎雄才	1932	日本東京美術學校	
劉汝醴	1933	日本	
李瑞年	1933	比利時皇家美術學院	
蕭傳玖	1933	日本東京大學藝術科	
傅抱石	1933	日本東京帝國美術學校	
劉 峴	1934	日本東京帝國美術學校	
王式廓	1935	日本東京美術學校	
陽太陽	1935	日本	
黃新波	1935	日本	
常任俠	1935	日本東京帝國大學	
沈福文	1935	日本東京松田漆藝研究所	
伍蠡甫	1936	英國倫敦大學	
黃獨峰	1936	日本川端繪畫學校	
董希文	1939	越南河內美術專科學校	
劉亞美	1944	蘇聯莫斯科蘇里可夫美術學院	

吳冠中	1946	法國巴黎高等美術學校	
張安治	1946	英國倫敦科塔藝術研究所	
徐堅白	1947	美國芝加哥美術學院	
夏同光	1947	美國好萊塢電華電影公司	
趙無極	1948	法國	法國定居

其他尚有董群、李有行、滕白也、馬千、任端堯等等，因未詳出國時間及所往國家，或許還有遺漏，以後待補。

畫家

李鐵夫

李鐵夫(公元 1869～1952 年)，原名玉田，廣東鶴山人。自幼學習詩文、繪畫。光緒十三年（公元 1887 年）赴西歐，入英國阿靈頓美術學校學習，旋又進紐約大學。公元 1905 年至公元 1925 年間，李鐵夫先後隨美國畫家

近現代　李鐵夫
少女，局部

蔡斯和沙金學油畫，深受寫意主義的影響。由於他在年輕時代的勤學，打下了堅實的基礎。他的油畫，遵循十九世紀歐洲學院派的藝術風格，但在創作上，他卻非常重視人物性格特徵的刻劃，而且富有東方情調。

李鐵夫在我國近代美術史上是最先出國留學的畫家，一生獻身於藝術，以任職教授終其身。

李鐵夫的代表作品有《音樂家》、《老教師》、《少女》等。有《李鐵夫畫集》出版。

李叔同

李叔同（公元 1880～1942 年），名文濤，號廣候、漱同。出家爲僧後，法名演音，號弘一。原籍浙江平湖，生於天津，卒於福建泉州。書香門第，父李筱樓爲道光時進士，官至吏部尙書。母亦善詩文，故李叔同之

近現代　李叔同
頭像　木炭，作於日本

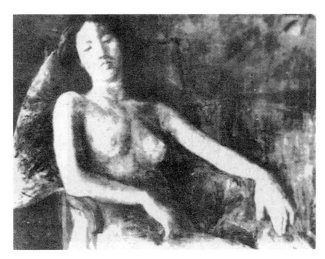

近現代　李叔同

裸女　油畫

學詩文從少即受母親的教導。公元 1905 年，東渡日本，入上野美術專門學校專攻油畫，老師是黑田淸輝。同時他又學習音樂。

李叔同不僅是近代美術家中較先留學者，而且是中國話劇運動的創始人之一，曾參加演出《茶花女》、《黑奴籲天錄》等。

李叔同回國後，主編過《文美雜誌》，又曾任浙江兩級師範學校音樂圖畫教席。公元 1915 年，任南京高等師範美術主任敎習。在敎學中，大膽地使用人體模特兒，他對作畫、做事，都有一定的開拓性，而且多才多藝，詩文、詞曲、話劇、繪畫、書法、篆刻無所不能。由於戰亂，他的作品大多散失，而今保存的還有其《自畫像》、《素描頭像》、《裸女》以及《水彩》等。

公元 1918 年 8 月 19 日，這位近代畫史上著名的油畫家，在杭州虎跑寺剃度爲僧，從此雲遊各地，並從事佛學南山律的撰著。抗日戰爭爆發，多次提出「念佛不忘救國，救國必須念佛」，正所謂「身爲佛弟子」，仍具有他那深厚的愛國情懷。

徐悲鴻、劉海粟、林風眠

對於這三位畫家，其傳略已見前一節《中國畫·畫家（中）》的評介，

近現代　徐悲鴻

裸女　油畫

近現代　劉海粟

南京夫子廟

這裡不再重複。他們旣是傑出的油畫家，又是傑出的中國畫家。其實，他們又是傑出的美術教育家。在我國近現代的繪畫史上，正由於他們有重大成就與突出貢獻，在畫史上被列爲重要的地位。

　　這三位大畫家，被尊稱爲畫壇「三重臣」。論年齡，以徐悲鴻大劉海粟一歲，大林風眠五歲；論年壽，以劉海粟最高，享年九十八，生前還由文化界舉行百歲老人的大慶。林風眠亦不示弱，享年九十。唯徐悲鴻

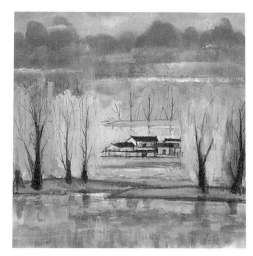

近現代　林風眠

柳村　粉彩

早故，終年爲五十八歲，令人惋惜。在藝術上，各有建樹與特點，徐悲鴻嚴愼，劉海粟奔放，林風眠機靈。他們都融合中西畫法，在繪畫史上，被人們一樣的尊重，尤其在二十世紀的前半期。

顏文樑

顏文樑(公元 1893～1988 年)，字棟臣，江蘇蘇州人。父顏純生，號半聾居士，「吳門老畫師也，年七十矣，畫興益豪」[64]。顏文樑少時，自然受到父親的薰陶，十二歲臨《芥子園畫譜》，十四歲入高等小學，與吳湖帆、顧頡剛同學。十七歲考取商務印書館技術生，一年後畢業，分配在鋼版室做練習生，不久調至圖畫室。顏文樑當過小學教師，也畫過月份牌。公元 1918 年兼任蘇州女子師範圖畫教員。公元 1919 年，與葛賚恩、潘振霄、徐詠青、楊左匋共同發起「美術畫賽會」，此亦即我國早期的美術展覽會。在這個時期，他們稱中國畫爲「國粹畫」，稱油畫爲「油色畫」。

顏文樑也是我國較早作色粉畫的畫家，如其公元 1920 年前後所作的《廚房》，畫極精細，形象逼眞，後在法國國家沙龍展出，並獲榮譽獎。

公元 1928 年，顏文樑自費出國留學，入巴黎高等美術學校，公元 1932

[64]據王德森撰《半聾居士傳》。

近現代　顏文樑
佛羅倫薩　油畫

近現代　顏文樑
百果

年歸國，將在西歐節衣縮食購置的近五百件大小石膏像，千辛萬苦地運回中國，為他所創辦的蘇州藝專增添了為國人所矚目的基本設施。

　　從顏文樑的一生來說，他所創辦的蘇州藝專，培養了大批美術人才，是他對美術界的重大貢獻，所以顏文樑在近代畫史上，他也是一位傑出的美術教育家。

　　顏文樑是一位寫實主義的畫家，忠實於客觀的對象，但有取捨與概括，他曾說：「我喜歡工細，但不喜歡瑣碎。」他還說：「畫家的眼睛應該比一般人明亮些，畫家要明察秋毫，才能盡情表現」，所以顏文樑，「面對大自然，不放過一片雲的幾種顏色的變化；而對城市的建築，重要的不在它的透視，還在於不放過它的結構；面對臺子上的靜物，如細看幾顆核桃，沒有一顆的面目是相同的，它那有節奏的皺紋，不作細細觀察，

你能表現得自然嗎？」⑥顏文樑拿起畫筆時，便是這樣認眞嚴肅地，也是十分有耐性地表現著，太陽落山了，明天他仍舊生活在原地細心地畫、畫，及至自己滿意才告一段落。這位畫家，豁達樂觀，他說：「我主張快樂，快樂生健康，健康生快樂」，他還有一句警語：「就是明天死，今天還要快樂」，這位畫家，享年九十五歲。

呂斯百

呂斯百(公元 1905～1973 年)，又名思柏，江蘇江陰人。十二歲在無錫石塘灣讀高小時，受一位張教師的引導，對繪畫發生興趣。後入南京第四師範及東南大學藝術系學習，深受徐悲鴻器重。公元 1929 年去法國，入里昂美術專科學校，勤奮過人，成績優異，其畢業創作《汲水者》名列第一。公元 1931 年秋考入巴黎高等美術學校，又遊學意大利、德國、

近現代　呂斯百
過去的時代

⑥1962 年 4 月顏文樑在浙江美術學院所作的講
座。

比利時和英國，因而開拓了眼界。除了博採文藝復興諸巨匠的畫作長處外，尤醉心於高更的畫風。公元 1934 年回國，任南京中央大學藝術系教授，後任藝術系主任。

呂斯百所畫題材多爲農家田園或蔬菜瓜果之類，他的油畫，筆觸穩健有力，不求繁飾，色彩純化雅致，具有其寧靜和諧的個人風格。代表作有《蜀道風景》、《田間秋色》及《蘭州臥橋》、《長城》等。出版有《呂斯百畫集》。

呂斯百是一位出國留學歸來，任教多年而又穩健的油畫家，又是美術教育家。若與曾任浙江美術學院教授的胡善餘、莊子曼、黃覺寺等比較，頗爲類似，可以作爲這一批油畫家中的代表。

吳作人

吳作人（公元1908～1997年），安徽涇縣人，其祖父爲職業畫師。公元1921年考入蘇州工業專門學校預科，課餘自學書、畫。公元1927年考入上海藝術大學美術系。公元1928年轉入南國藝術學院美術系，受教於徐悲鴻，不久又到中央大學藝術系徐悲鴻工作室旁聽。公元1930年，在徐悲鴻鼓勵下赴法國留學，考入巴黎高等美術學校，又考入比利時布魯塞爾皇家美術學院。在比利時學習時，參加學院暑期大會考，以油畫習作獲第一名金質獎章。公元 1933 年，獲比利時皇家美術學院雕塑構圖第一名。公元 1935 年回國，任中央大學藝術系講師。公元 1936 年，與呂斯百、劉開渠在南京舉辦美術聯展。抗戰軍興，與版畫家陳曉南等組織戰地寫生團，並在武昌等地作抗戰宣傳畫。同年任中華全國美術界抗敵協會理事，作油畫《擦燈罩的工人》、《人瘦豬肥》等。公元 1939 至 1942 年間，油畫作品《播種者》、《纖夫》等參加美國、蘇聯的中國繪畫展。並與呂斯百、唐一禾、李瑞年等八人在成都舉行美術聯展。公元 1943 至 1945 年間，赴甘肅、青海及康青藏區寫生，並赴敦煌臨摹莫高窟壁畫。公元 1949 年，在成都、重慶先後舉行畫展。公元 1946 年，應徐悲鴻之聘，任北平藝專教務主任兼油畫教授。公元 1947 年，赴英國、法國、瑞士進行學術訪問並舉辦畫展。對中西美術交流，產生了良好的影響。

近現代　吳作人
烏拉

近現代　吳作人
齊白石肖像

　　吳作人的成就還在 50 年代後，被推爲中國美術家協會副主席，全國文聯副主席等職務，吳作人又是一位美術教育家。他的油畫創作，評者以爲可分爲三個時期，一是 30 年代，在歐洲學習時期；二是回國後至 40 年代末，爲其創作旺盛時期；三是 50 年代後期至晚年，是其油畫達到最

高水準的時期，而且還從事水墨畫的創作。無論畫《牧駝》或《天鵝》、《金魚》等，在其洗煉而準確的造型中，凝聚著中西文化的風采。

倪貽德

　　倪貽德(公元 1890～1970 年)，出生於杭州，卒於杭州。公元 1919 年入上海美專學習西洋畫，畢業後留校任教，並開始撰寫美術評論和文學作品。公元 1927 年東渡日本，入川端繪畫學校學習，從藤島武二學油畫，並組織中國留日美術研究會。翌年，因日軍有侵華之舉，憤而回國，先後任教武昌藝專、廣州美術學校、上海美術專科學校。公元 1931 年主編《藝術》旬刊，同時與龐薰琹等人組織繪畫團體決瀾社，並發表宣言，意欲引進西方現代派繪畫技法和理論。在公元 1933、1934 年兩年中，倪貽德出版了《西洋畫概觀》、《水彩畫之新研究》和《畫人行腳》。抗日戰爭之前，還出版了《西畫論叢》、《藝苑交遊記》及《西洋美術史綱要》等。在油畫家之中，倪貽德在美術史論的研究上是突出的。抗戰爆發後，

近現代　龐薰琹
瓶花

近現代　倪貽德
婦女　油畫

他在郭沫若擔任的政治部第三廳下屬的美術科任科長。公元 1942 至 1943 年，他在東南聯大藝術專修科和英士大學藝術系任教。50 年代後，他編過全國性的美術刊物，也在中央美術學院和浙江美術學院任教。

倪貽德專長於油畫、水彩畫，所畫自具風格。油畫重結構，強調大塊面，線條雖粗獷，但堅實、果斷，色調爽朗，極富概括力。倪貽德早期創作，傾向於雷諾阿、塞尚、馬蒂斯、特朗，但主張在西畫中汲取民族藝術的營養。其作品《碼頭》、《瓶花香蕉》、《江邊苦力》等，都可以代表其藝術作風。出版有《倪貽德畫集》。

謝海燕

謝海燕（公元 1910 年～），廣東揭陽人。七歲隨謝式文學畫，1929 年畢業於上海中華藝術大學西洋畫科。後東渡日本，留學於東京帝國美術學校，回國後任書局編輯。歷任上海美專教授、副校長，國立英士大學教授兼藝術專科主任。曾作油畫風景《富士山遠眺》、《淺草一景》和《海邊浴場》等，其畫風傾向於後期印象派。晚年作中國畫，別有風貌。半

個多世紀來，尤其致力於藝術教育，爲本世紀我國藝術教育界傑出的老前輩。其概況，可詳本章第六節《中國畫・畫家（中）》，這裡不重述。

梁鼎銘

梁鼎銘（公元 1895～1959 年），字協燊，廣東順德人。20 年代曾爲英美煙草公司繪製月份牌年畫，吸收英國水彩畫優點，別創一格。公元 1923 年在上海創立「天化藝術會」。公元 1926 年，受聘於廣州黃埔軍校負責畫報編輯工作。梁在繪畫上，素描功夫紮實，油畫寫實，接近自然。在他的畫友中，評其所作，「得彩照之美」，曾繪《沙基血跡圖》，公元 1931 年，在南京繪《惠州戰跡圖》。1948 年到臺灣後，主持北投政治作戰幹部學校藝術系。

梁鼎銘有兩弟，一爲又銘，一爲中銘，皆隨兄在國民黨軍事部門從事美術工作。公元 1943 年，梁中銘曾編《抗戰忠勇史畫》，有益於當時的抗日救亡。

在我國近代繪畫上，從 30 年代開始，油畫家已有了龐大的隊伍。這些油畫家在年輕出國時，深感不易，多數在國外半工半讀，生活艱苦。但他們都是一批有作爲的奮進青年人。他們在回國前，幾乎都取得了優異的成績，終成爲優秀的油畫家。在國內，當他們從事美術教育工作時，一批跟隨他們學習的，也都是有志選擇這門新畫種而肯努力的學生。由於這種種的原因，油畫家的聲譽提高了，油畫也由此發達起來，並逐漸地在國際畫壇上取得了聲望。

近代（至公元 1949 年）的這許多油畫家，本書未能一一立傳，但凡見於《中國大百科全書・美術編》及其他有關畫家辭典者，均希讀者查閱。這裡再就其在西洋畫（油畫、水彩畫、水粉畫、色彩畫）創作上，享有盛名，或在不同方面而取得不同成就的許多畫家，除前面提到過之外，例舉其名如下：

方君璧、方幹民、王流秋、王式廓、王道源、王肇民、王濟遠、司徒喬、左輝、朱德群、艾中信、余本、吳大羽、吳冠中、呂霞光、宋步

雲、李宗津、李超士、李瑞年、李劍晨、李毅士、汪亞塵、周碧初、邱
代明、金啓靜、兪寄凡、胡天根、胡善餘、胡粹中、郁風、涂克、唐一
禾、孫宗慰、孫思灝、烏叔養、秦威、秦宣夫、常玉、張眉蓀、張振仕、
符羅飛、莫樸、許幸之、許敦谷、陳士文、陳抱一、陸爾強、彭友善、
陽太陽、馮法祀、馮鋼百、黃養輝、楊立光、楊建候、楊秋人、董希文、
趙無極、劉抗、劉藝斯、潘玉良、潘思同、蔡威廉、蔡蘭圃、衛天霖、
黎冰鴻、蕭淑芳、龐薰琴、關良、關廣志等等。

第八節　版畫

　　版畫，在我國近代畫史上有它的特殊性。「五四」運動以後，版畫
——木刻，總是以戰鬥姿態出現，具有其進步意義與革命性。

　　二十世紀 30 年代至 40 年代的所謂「版畫」，其實是木刻。50 年代以
後，我國在木刻之外，還有銅版畫、石版畫等。本節所要評介的，當指
木刻而言。當時從實用來要求，它可以配合報紙宣傳，代替梓版的效用，
所以在某些時期，如抗日戰爭時的大後方，木刻家所刻的木版厚度，還
得顧到報紙印刷機的上版方便。

　　近代早期木刻的發達，固然由於青年木刻家的努力，但促使其發達，
竟是由於文學家魯迅的竭力倡導。魯迅不是木刻家，但有相當一段辰光，
魯迅的名字幾乎與木刻分不開。到了 50 年代、60 年代，許多老一輩的木
刻家，都曾受到魯迅的教導，對魯迅念念不忘。一部《中國新興版畫運
動五十年》，封面上就印著公元 1931 年魯迅與木刻講習會學員的合影。

歷史的回顧

　　中國版畫的發展，它的早期，當在第九世紀封建文化高度發達的唐
代。但是，要述其淵源，可以溯至紀元之前。古代版畫開始之時，就起

著傳播文化的作用，當時還不僅在於藝術上的欣賞，而且還在於它的實用性，它由一而化千百，使多數人同時可得。因此，它的流傳廣，群眾性也強。古代版畫在中國如此，在西歐也一樣。

據版畫流傳的實況，佛教徒們用來作爲佛經扉畫是較早的，有的就作爲獨立懸掛的宣傳品。儒家應用雕版畫，始於何時，目前還未能確證，但也不會遲於隋代。

古代版畫，主要指木刻，少數爲銅版畫，個別還有套色漏印。

中國古代版畫，經過長期的發展，至十六世紀明代的萬曆時期達到了高峰。天啓、崇禎，迄清代的康熙、乾隆、嘉慶，一直興盛不衰，著名的《十竹齋書畫譜》及《芥子園畫傳》等精印的水印木刻，「化舊翻新」、「窮工極變」，均爲中國版畫史上劃時代的作品。此外明清之際還有一種大型的巨幅木刻，如三十多年前發現的《石守信報功》、《胡延慶克服成都報功圖》及《新安胡氏歷代報功圖》等，都是縱橫在二、三百公分以上的畫面，它比十六世紀初德國杜勒的巨幅木刻《馬克・西迷連大帝的凱旋門》⑥⑥還要大，眞所謂結構宏偉、氣勢磅礴，人物不知其數。這些作品，在無數塊活版組成大畫面上，以刷印、搉印相結合。作者大膽地、又是巧妙地處理了空間與時間在造型藝術上的矛盾與衝突，並使之妥善地得到了統一。在歷史上，像這樣的巨構版畫，目前還只發現於歷史上雕版發達的安徽徽州地區。

古代的版畫，多數繪與刻是分工的，就是說，繪稿者爲一人，刻版者又是一人。不過個別作品，也有繪刻兩者都是由一人擔當的。古代版畫，一般的刻工，都非常忠實於繪畫者的原稿本，達到所謂「鬚眉撇捺任依樣」的地步。如果繪、刻「兩者皆默契」，這當然爲書坊主人看作必要的好事。其實，任何事都沒有絕對的好，反之，刻工如能自由發揮，或自由處理畫面，倒是可以顯出版刻應有的意趣與版味。

⑥⑥此指德國杜勒（公元 1471～1528 年）所作「凱旋門」拱門上二十四方塊的畫面。

古代版畫，指的多數爲繡像木刻，繪者爲雙鉤單線，刻出的效果亦如此，這與近代的木刻在表現形式上是不同的。近代的木刻，與之不一樣，雖有民族藝術的傳統精神，而刀刻方法更多吸取外來版畫之精粹。所謂外來的版畫，當指德國的珂勒惠支、比利時的麥綏萊勒、蘇聯的克拉甫欽珂、畢斯凱萊夫等作品，有的還是由魯迅介紹過來的。這正如魯迅給青年木刻家信中所說：要「刻出明暗，刻得明快，保持我們這時代的特點」，本節，就略述民國這個時代木刻的發展及其成就與特點。

新興版畫社團

一八藝社 ⑥⑦

公元 1929 年，「一八藝社」是杭州國立藝專研究部、預科和本科中一些進步學生組織起來的；稍後，在上海成立了分社。「一八藝社」在內部叫「普羅」美術運動團體。社員有如王肇民、劉夢瑩、夏朋（姚馥）、汪占非、楊澹生、沈福文、江豐、力揚、李可染、盧鴻基、黃顯之、鄭明磐、胡以撰（一川）、黃聊化、陳卓坤等。

上海的「一八藝社」分社通過馮雪峰和魯迅取得直接聯繫，因而得到魯迅的指導和幫助。並舉行了木刻展。

「一八藝社」的社員們，在當時不滿社會現實，反對政府統治的腐敗。他們的作品如胡一川的《饑民》、《囚》，汪占非的《五死者》，江豐刻的《要抗戰者，殺！》以及陳鐵耕刻的《母與子》等，都爲一八藝社開展木刻運動以來的重要成果。這些作品，正以它有著鮮明的鬥爭傾向性而受到了社會的好評。

至公元 1932 年，因日本帝國主義的侵略砲火及其他原因，這個進步

⑥⑦詳可參看胡一川《受到魯迅先生關懷的一八
　藝社》、江豐《魯迅先生與一八藝社》、汪占
　非《記一八藝社》等。

的木刻社團，竟被當時的政府當局勒令解散。

春地美術研究所

「春地美術研究所」，其實是「美術家左翼聯盟」與「一八藝社」的主要成員組成的一個美術研究機構。曾於公元 1932 年 6 月 26 日，在上海八仙橋基督教青年會舉行畫展，爲了充實內容，將魯迅珍藏的德國版畫也一起展出。展出的青年木刻家作品有胡一川的《到前線去》、江豐的《碼頭工人》、黃山定的《窮人之家》、季春丹《江邊怒火》等。但畫展結束不久，「春地美術研究所」成員遭到當地警探的襲擊，有于海、江豐、艾青、力揚、李岫石、方如海、蕭仲雲、黃山定等十多人被捕入獄。其實，美術青年救國，何罪之有。

「春地」被查封後，尚有陳卓坤、倪煥之、吳似鴻、鄭野夫、沃渣、馬達等又在上海江灣組織了「野風畫會」。「野風畫會」被停辦後，又組成「濤空畫會」。總之，青年美術家在魯迅的鼓勵下，爲了救國救民，也爲了美術的進步，始終堅持他們的活動，他們目標很明確：「爲愛國愛藝術刻木刻，爲發展新興的木刻藝術而努力。」

浙江的木刻團體[68]

浙江木刻家不少，尤其在抗日戰火燃燒之時，浙江的木刻青年是很活躍的，曾先後成立過「浙江戰時木刻研究社」，推定孫福熙、金蓬孫、萬湜思、野夫、張明曹、朱頂苦、項荒途等籌備木刻函授班，木刻班設在麗水，並舉辦過畫展，出版過木刻特刊。

浙江組織過「木刻社」，「木刻社」不但以作品宣傳抗日，還籌買一些木刻刀具，以供應廣大木刻青年之需。當時有一套套色的《抗戰門神》，很受人民群眾喜歡，這套「門神」是由野夫、潘仁、金蓬孫、夏子頤等

[68]詳可參閱金蓬孫、夏子頤《抗戰時期的浙江木刻運動》，載《中國新興版畫運動五十年》（1982 年，遼寧美術出版社）。

合作，「木刻社」的社長是孫福熙，副社長爲金蓬孫和萬湜思。當時的指導老師有畫家倪貽德、張樂平等。

武漢、滬、杭木刻社團

這個時期，武漢、桂林，以及四川等地，都有木刻家的活動⑥。詳可參閱劉建庵《抗日戰爭初期武漢、桂林兩地的木刻運動》、鄧中鐵《早期木刻運動在四川》、李樺《國民黨統治區學運中的木刻運動》及狄源滄《全國木刻流動展在北平》等。

至於在滬、杭，已如前述。回顧一下，實在還有不少木刻社團。如「野穗社」，公元 1932 年冬在上海新華社藝專成立，成員有陳鐵耕、陳煙橋、何白濤等。「無名木刻社」，主要成員有劉峴、黃新波等，出版手印的木刻集《00 木刻集》，後改爲《木刻集》，由魯迅作序。「木鈴木刻研究會」，主要成員有曹白、力群、葉洛、許天開等，於公元 1933 年在杭州國立藝專成立。「鐵馬版畫會」，由江豐、野夫、沃渣、溫濤等共同組織，以及還有「上海木刻作者協會」。

此外，南北兩地，尚有「平津木刻研究會」，主要成員有王肇民、楊淡生、夏明、汪占非、沈福文等，他們出版過畫刊，也舉辦了畫展。又在廣東，有「廣州現代版畫會」，於公元 1934 年 6 月成立，主要成員有李樺、賴少其、劉侖、潘業、唐英偉、胡其藻、張影、陳仲綱等。他們的工作任務很明確，一是舉辦畫展，二是出版畫冊及刊物，三是對農村宣傳。

總之，這些版畫會，都是遵循魯迅的教導，朝著藝術爲人民大衆，爲社會而努力著。

⑥有關版畫組織與活動，有些方面都在本章第
　四、五節中闡述，這裡就不再重複。

版畫家及其作品

近現代版畫上，較有代表性的版畫家，計有李樺、黃新波、古元、彥涵、力群、胡一川、江豐、王琦、沃渣、馬達、陳煙橋、野夫等。本節對這些版畫家及其作品的評介，均摘自《中國美術通史》⑦第十編第五章《版畫》第三節，該書這一節的作者爲李樹聲。

李樺

李樺（公元 1907～1994 年），廣東番禺大岡鄉人。青少年時家境貧苦，十三歲停學就業，十七歲考入廣州市立美術學校，靠勤工儉學完成四年學業。公元 1925 年，因學習成績優秀，被選派參加廣東省赴日考察團。公元 1924 年，畢業於廣州市立美術學校。公元 1930 年，自費到日本留學，入川端繪畫學校學習。公元 1931 年「九一八」事變，回國到廣州。公元 1932 年任教於廣州市立美術學校西畫系。公元 1933 年冬開始自學版畫。公元 1934 年上半年舉行個人版畫展覽，引起了嚮往上海木刻運動的同學們的興趣，成爲後來組成現代版畫會的前因；也是他丟下油畫筆，拿起木刻刀，從爲藝術而藝術走向爲社會而藝術的開始。

從公元 1934 年 12 月開始，他與魯迅多次通信，在世界觀、藝術觀方面產生深遠影響。五十年來，他一直用魯迅的思想激勵自己，教育青年。他的作品《春郊小景集》、《北國風光》、《休息的工人》、《小鳥的命運》等都曾得到魯迅的好評。他積極投身中國新興木刻運動，創作了大量作品。其中《怒吼吧！中國》所塑造的藝術形象，以其內容的深刻有力感染著觀衆。魯迅所說「擅長木刻的，廣東較多，我以爲最好的是李樺和

⑦《中國美術通史》，1987 年山東教育出版社出版，王伯敏主編。共十編，本節所摘錄部分，原編著者爲中央美術學院教授李樹聲，個別處作了更動補充外，內插圖亦有更換。

近現代　李樺

怒吼吧！中國

羅清楨」（公元 1934 年致金肇野信），這段話就是對他當年木刻作品的評價。
公元 1938 年「中華全國木刻界抗敵協會」在武漢成立，李樺當選爲理事，
並由他在湖南籌建「木協」湘分會，從事組織木刻展覽，主編木刻報刊，
舉辦木刻函授班等活動。爲了宣傳抗戰，他與溫濤合作《抗戰門神》和
反映湖南農村生活的《秋日》、《晚歸》等。公元 1941 年赴桂林參加「全
木協」會，撰有《十年來中國木刻運動的總檢討》一文。公元 1942 年重
慶「中國木刻研究會」主辦的「第一屆全國木刻展覽會」展出李樺作品，
受到徐悲鴻稱讚，認爲：「李樺已是老前輩，作風日趨沈練，漸有古典
形式，有幾幅近於丟勒。」

　　公元 1945 年抗戰勝利後，他在上海當選爲「中華全國木刻協會」常
務理事，籌辦了「抗戰八年木刻展覽」，編輯了《抗戰八年木刻選集》，
創作了大量以反饑餓、反內戰爲題材的木刻作品，如《怒潮》組畫、《糧
丁去後》、《饑餓線上》、《民主死不了——痛悼李公樸、聞一多二公》、《裡
外同心》、《快把他扶進來》和《向砲口要飯吃》等作品，戰鬥性強，畫

近現代　李樺

怒潮組畫，之一

風堅實有力，質樸清新，在民主鬥爭中有廣泛影響。

　　公元 1947 年李樺到北平國立藝專任教後，進一步投身於學生運動，在北京大學木刻學習班擔任指導，並將「全國木刻展覽會」的作品交由清華、北大、燕京、中法四大學聯合舉辦流動展覽，前後觀衆達一萬二千人次。有觀衆認爲「展覽中的木刻作品把他們的聲音、眼淚和骨頭都刻下來了」。50 年代後，李樺一直任中央美術學院版畫系教授、主任等職。在美術教學、版畫創作和推動版畫事業的發展上作出了新的貢獻。

黃新波

　　黃新波(公元 1916～1980 年)，廣東臺山小道村人。出生在華僑工人家庭。公元 1932 年肄業於臺山縣立中學。公元 1933 年到上海，先後參加「反帝大同盟」、「中國左翼作家聯盟」、「中國左翼美術家聯盟」和「中國共產主義靑年團」；同時在「中國左翼文化總同盟」辦的新亞學藝傳習所繪畫木刻系、上海美術專科學校學習，並參加「MK 木刻研究會」活動，與劉峴合作手拓編印《無名木刻集》和《未名木刻選集》。公元 1935 年赴日本，參加「中國左翼作家聯盟」東京分盟等團體，並主持「中國美術家聯盟」東京分盟的工作。次年回國，是「上海木刻作者協會」的發起人之一。公元 1938 年參加中國共產黨，同年當選爲「中華全國木刻界抗敵

協會」理事，第一本木刻專集《路碑》也在此期間出版。

新波木刻從一開始就是現實生活的寫照；他對當時現實社會不滿，對勞動人民寄予深刻同情。被魯迅選入《木刻紀程》的作品《推》和《平凡的故事》、《打擊侵略者》、《魯迅遺容》、《魯迅先生的葬儀》等，都是他當時的代表作。

公元 1939 至 1941 年在桂林任廣西省藝術師資訓練班講師，桂林美術專科學校教授，並主持「全木協」總會工作。公元 1941 年曾赴香港參加「中華全國漫畫家協會」香港分會的各種活動。公元 1942 年重返桂林。公元 1943 至 1945 年在桂林、昆明組織「香港受難畫展」、「夜螢畫展」等，在這段時間出版了他的第二本畫集《心曲》。

《心曲》裡的作品多以象徵手法，表現當時生活當中的重大主題。《他並沒有死去》是皖南事變以後，白色恐怖籠罩下，只好用含蓄手法表現的一幅畫。表現的是被活埋的戰士，仍然手握著不倒的槍，槍上掛著的一本巨書在黑暗中放射出光芒，天邊的星在閃耀著，藉以顯示被殘

近現代　黃新波

孤獨——流亡途中所見

酷殺害的戰士並沒有死去的深刻主題。新波作品逐漸離開寫實的手法，打破時間、空間限制，使作品富有更爲深刻的含意和獨特的風格。其中《孤獨》也是他的代表作。

公元1945年回香港，任《華商報》記者。同時參與組織「人間畫會」、「人間書屋」的活動，團結了許多因受反動派迫害逃往香港的知名美術家。使大家有工作，受到了普遍的讚揚。他還以《華商報》名義舉辦「解放區木刻展覽」、「新波木刻油畫展」。還創作了更加成熟的作品《控訴》、《賣血後》和《香港跑馬地之旁》。

50年代後，黃新波從香港回廣州，任華南文藝學院美術部主任兼教授及「全國文聯」委員、「中國美術家協會」副主席等職。他那構思新穎黑白對比鮮明的獨特風格，更加成熟和受到好評，在版畫創作和推動美術事業發展上做出了新貢獻。

古元

古元（公元1919～1997年？），廣東中山那州鄉人。公元1932年入廣東省立第一中學(廣雅中學)學習時，喜好美術，課餘常作水彩寫生。公元1938年夏天在家鄉中山縣農村當小學教員，參加民衆抗敵後援會工作。同年9月，由八路軍駐粵辦事處介紹，經武漢、西安，到達陝北。入陝北公學學習三個月，課餘參加美術小組，畫領袖像，寫標語，作牆報裝飾畫，畫壁畫，並開始練習木刻。11月在陝北公學參加共產黨。公元1939年1月在延安魯迅藝術文學院美術系第三期學習，創作了《開荒》、《駱駝隊》、《挑水》、《遠草》等木刻作品。公元1940年6月畢業後到延安川口區念莊鄉參加農村基層工作，任鄉政府文書。這是他和陝北農村人民打成一片，在魯藝深入學習的過程。這期間，解放區農村生活的變化，使他激起了強烈的創作欲望，創作了《牛群》、《羊群》、《入倉》、《鋤草》、《家園》、《冬學》、《讀報的婦女》、《選民登記》等最早一批新鮮喜人的木刻作品。這些作品形象生動，生活氣息濃郁而又樸實無華，成功地表現了新政權下陝北人民新的精神風貌。公元1941年5月回到魯藝任美術工場木刻組長和部隊藝校的美術教員。作品有《逃亡地主歸來》、《騾馬店》、

　　公元 1942 年，參加延安整風運動，5 月參加延安文藝座談會，這以後創作了《哥哥的假期》和《新窗花》，其中《衛生》、《裝糧》、《餵豬》、《送飯》四幅最受群眾歡迎。延安的木刻作品由周恩來帶到重慶參加展出，引起重慶美術界的震動，徐悲鴻熱情撰文給予了高度的評價，他說：「我在中華民國三十一年十月十五日下午三時，發現中國藝術界中一卓絕之天才，乃中國共產黨中之大藝術家古元……。」

　　公元 1943 年繼續參加延安整風，4 月，隨運鹽隊到三邊體驗生活，創作了《區政府辦公室》、《結婚登記》、《離婚訴》、《減租會》、《劉志丹》、《調解婚姻訴訟》、《周子山》插圖等一連串平易眞切、樸實溫厚的出色作品。公元 1944 年魯藝美術工廠改爲研究室，古元任研究室、創作組長。因歷年在美術創作中反映了陝北人民的生活，起了很好的宣傳教育作用，被選爲甲等文敎模範，參加陝甘寧邊區文敎代表大會，接受大會頒發的甲等獎。

　　公元 1945 年任魯藝美術系敎員，創作組長。抗戰勝利後離開延安，前往東北，途中因交通受阻，留在華北解放區，任華北聯大文藝學院美術系敎員，到廣陵縣第一次參加土改。公元 1947 年 5 月轉入東北解放區，

近現代　古元
和旱荒作鬥爭

在哈爾濱松江文工團做美術工作。7月到王常縣周家崗村第二次參加土改，創作了《焚毀舊契》、《發土地證》等反映土改鬥爭的作品。公元 1948 年 4 月調到「東北畫報社」任美術記者，這期間，還創作了反映解放戰爭中的英勇鬥爭精神的《人橋》等作品。

公元 1949 年 3 月作爲中國代表團成員赴捷克斯洛伐克參加「第一屆擁護世界和平大會」，途經蘇聯時應邀訪問莫斯科和列寧格勒等城市。50 年代後，古元任中央美術學院教授、教研室主任，中央美術學院副院長、院長，全國文聯委員，中國美術協會副主席等職，在美術教學和版畫、水彩畫和創作等方面，都作出了新的貢獻。

彥涵

彥涵(公元 1916 年～)，江蘇東海富安村人。出身於貧苦農民家庭。公元 1935 年考入杭州藝術專科學校繪畫系預備科學習。抗日戰爭後，於公元 1938 年奔赴延安，入魯迅藝術文學院美術系第二期學習，11 月參加中國共產黨。12 月隨魯藝木刻工作團赴敵後抗日民主根據地，分配在「新華日報（華北版）社」工作。因處於戰爭環境，印刷條件困難，報紙所需的圖版只能用精細木刻來代替，由此他曾每天刻插圖、漫畫、報頭及小型連環畫。公元 1939 年冬，木刻工作團展開新年畫創作，他刻了《抗日軍民》。公元 1940 年 5 月擔任魯藝分校木刻工場場長，在既要建設木刻工場，又要同敵人的「掃蕩」做鬥爭的情況下，彥涵和八路軍戰士一樣投入民族抗日戰鬥的最前線，與人民同呼吸、共患難，因此，創作了《當敵人搜山的時候》、《不讓敵人搶走糧食》、《把她們隱藏起來》，以及《狼牙山五壯士》的木刻插圖等真實生動剛勁瀟脫的出色作品。如果不是作者親臨其境，是不可能產生如此震撼人心，被譽爲壯烈的進行曲作品的。後來在土地改革中，他創作了《向封建堡壘進軍》，不但主題鮮明，藝術性也是很高的作品。此外，他又創作了《審問》和《分糧圖》，生動地反映了人民當家作主的現實生活。《審問》的畫面十分精練，人物造型準確、生動而富有典型性，黑白關係的處理也很巧。《分糧圖》更多的吸收了中國傳統版畫的表現形式，反映的是淳樸農民在土改中得到勝利果實的喜

近現代　彥涵
抬擔架

悅心情。整個畫面充滿了溫暖的陽光，與激烈的戰鬥場面相比較，是一種新的境界。

50年代後，在第一次文代會上被選爲文聯委員。歷任中央美術學院教授、系主任，全國美協常務理事等職。在版畫和中國畫創作上，愈到後來愈顯示出他的開拓精神。

力群

力群（公元1912年～），原名郝麗春，山西靈石人。公元1927年入太原成成中學，從美術老師趙贊之學畫。公元1931年入杭州國立藝專。公元1933年春與曹白等共同組織「木鈴木刻研究會」，並參加「左翼美術家聯盟」，積極推動新興木刻運動，同年10月被捕。公元1935年出獄後在上海爲景藝廣告公司畫廣告，其間創作木刻《三個受難青年》。公元1935年冬在「太原藝術通訊社」工作，創作了《拾垃圾的孩子》、《採葉》等作品。《採葉》曾獲得魯迅的好評，他說：「郝先生的三幅木刻，我以爲《採葉》最好。」（魯迅致曹白的信，見《魯迅書信集》）公元1936年夏天到上海創作了《魯迅像》、《日寇武裝走私》等。同年10月與江豐、黃新波、曹白、陳煙橋等籌備「第二回全國木刻流動展」在上海的展出。魯迅帶

病參觀，並和在場的青年親切談話。魯迅逝世時，爲魯迅畫遺容像，並
參加治喪活動。11 月與江豐等三十餘人發起組織「上海木刻工作者協
會」。這時他在美商柯達公司廣告部工作。

　　抗戰爆發以後，參加上海救亡演劇第六隊，到浙江嘉興一帶做救亡
宣傳工作。後在安徽安慶第一民衆教育館做抗戰宣傳工作，主編木刻刊
物《鐵軍》，創作了《抗戰》、《這也是戰士的生活》等作品。公元 1938 年
夏天到武漢，在軍委政治部第三廳美術科工作。曾與馬達籌組「中華全
國木刻界抗敵協會」，成立時當選爲理事。由他編輯了《全國木刻選集》，
匯集了抗戰初期的木刻作品。武漢失守前，參加抗敵演劇隊第三隊，到
山西、延安等地演出。公元 1939 年到第二戰區陝西宜川民族革命藝術院
任美術系主任，這期間創作木刻《人民在暴風雨中》、《運輸車》等。公
元 1940 年初到延安任魯藝美術系教員。公元 1941 年參加「陝甘寧邊區美
協」舉辦的「1941 年美術展覽會」，艾青撰文讚揚了他的作品，認爲他許
多新作是「探求新的道路的一些可貴的努力」。公元 1942 年參加延安文藝

近現代　力群
飲

座談會。在延安時期的主要作品有《鋤草》、《飲》、《伐木》、《女孩像》、《延安「魯藝」校景》、《豐衣足食圖》、《幫助群眾修理紡車》、《秧歌劇(小姑賢)插圖》和《劉保堂》(連環木刻)等。

抗戰勝利後，到晉綏邊區任晉綏文聯美術部部長，《晉綏人民畫報》主編，兩年後到山西崞縣參加土改，這期間的主要作品有《送馬》、《王貴與李香香》插圖和年畫《選舉圖》等。

公元 1949 年參加第一屆「文代會」，當選為「全國文聯」委員、「全國美協」常務理事。公元 1955 年調任書記處書記、《美術》雜誌副主編、《版畫》雜誌主編等職，在版畫創作、美術理論和散文等方面取得新成就。

胡一川

胡一川(公元 1910 年～)，原名胡以撰，福建永定人，幼年僑居南洋。公元 1925 年在南洋爪哇沙拉笛歌小學畢業，回國進廈門師範學校學習。公元 1929 年入杭州國立藝專，先從潘天壽學國畫，後從法國教授克羅多學油畫。在左翼文藝運動蓬勃興起時，參加「一八藝社」，並加入「中國共產主義青年團」。後在上海工作時，參加「中國左翼美術家聯盟」，並在魯迅影響下開始木刻創作。他最早的木刻作品《流離》和《饑民》參加了「一八藝社」在上海的展覽。魯迅所說的「以清醒的意識和堅強的努力，在榛莽中露出了日見生長的健壯的新芽」，就是針對胡一川等人的新作而言。

公元 1932 年「一二八」日軍發動淞滬戰爭後，他將目睹被戰爭摧毀的慘狀，刻成木刻《閘北「風景」》，對戰爭的災害進行控訴。他的《失業工人》、《恐怖》和《到前線去》都是當時較好的作品。公元 1933 年 7 月第二次被捕。公元 1936 年出獄後，任廈門《星光日報》木刻記者和廈門美專木刻教員。抗戰爆發後，他到延安，先在兒童劇團和抗敵劇團工作，後到魯藝美術系任教員。公元 1938 年 12 月任魯藝木刻工作團團長。公元 1939 年冬創辦木刻工廠，大量印刷水印套色年畫與宣傳畫，並創辦《新華日報》華北版副刊《敵後方木刻》，這時期他創作了《軍民合作》、

近現代　胡一川
到前線去

《破路》、《堅持抗戰，反對投降》和《十大任務》之一。他領導的魯藝
木刻工作團在敵後的活動深受群眾喜愛，並受到彭德懷副司令員的表揚。
木刻工作團在延安舉行過展覽會，對延安美術活動產生過很好的影響。
胡一川回延安後所創作的套色木刻《不讓敵人通過》、《勝利歸來》、《牛
犋變工隊》和《攻城》等，刀法粗獷豪放，色彩強烈，是他的代表作。

　　公元 1948 年冬任天津美術工作隊隊長。公元 1949 年任中央美術學
院領導工作，後任中南美專、廣州美術學院院長，在美術教育和油畫創
作上作出了新貢獻。

江豐

　　江豐(公元 1910～1982 年)，原名周熙，上海市人。出身於普通工人家
庭，父為木匠，母親是紗廠工人。江豐自幼喜歡畫畫，但因無學畫的經
濟條件，只好就業，任上海北站材料保管員，於工餘自學繪畫。在有了
一定積蓄之後，便於公元 1929 年利用業餘時間到白鵝西畫會學畫。當時
左翼文藝運動在上海興起，正好結識了「一八藝社」的張眺、陳卓坤、
陳鐵耕等進步學生。從此在他們的影響下思想有了進步，便共同建立「上
海一八藝社研究所」，開始木刻藝術的創作。公元 1931 年魯迅主辦木刻講
習會，江豐是參加學習的十三位成員之一。他最初刻製的作品《老人像》、

近現代　江豐

碼頭工人

《勞動者》至今保存在內山嘉吉收藏的木刻作品當中。

「九一八」以後，江豐積極參加抗日救亡宣傳活動，刻印了《要求抗戰者，殺！》等四幅木刻傳單，並自編自印了油印小報。

公元1932年「美聯」恢復活動，江豐在任「美聯」執委期間，建立了「春地美術研究所」並開展活動。所刻製的木刻《碼頭工人》參加「春地美術研究所」的展覽會時，魯迅給予了好評，並收購了他的作品。同年7月12日他和畫會成員一道被捕，公元1933年8月出獄，9月份又第二次被捕，在獄中他堅持畫速寫。三年半的牢獄生活爲他創作《審訊》、《囚徒》、《國民黨獄中的政治犯》等畫提供了素材。這些作品很眞實地歌頌了革命者的堅強意志。

西安事變後江豐出獄，在上海與野夫、沃渣、溫濤共同編印出版《鐵馬版畫》畫冊。他這時的作品有《一二八回憶》、《審訊》、《囚徒》、《窮人的一家》等。

魯迅逝世後，他與力群、曹白、新波、陳煙橋等共同發起組織「上海木刻作者協會」，與「廣州現代版畫會」李樺共同籌備「第三回全國木刻流動展覽會」，後因「七七」事變爆發，未能舉行。江豐將已徵得的作品，隨上海文化界救亡總會，在赴漢口的途中，沿途展覽。抵漢口以後在胡風《七月》雜誌社的幫助下，舉辦了「抗敵木刻展覽會」。這時江豐

創作了《冰雪中的東北義勇軍》，和以三大紀律八項注意爲題材的《木刻組畫》和《戰士》。他的作品以樸實有力的線條和穩重的構圖，給觀衆留下深刻印象。

「抗敵木刻展覽會」結束後，江豐帶著這批作品赴延安，後來交給魯藝木刻工作團團長胡一川，由他帶到敵後展出過，使邊區人民第一次觀看木刻展覽會。

公元 1938 年 2 月，江豐初到延安，曾在八路軍總政治部宣傳部工作，負責編印《前線畫報》。魯藝成立後，到魯藝當教員。公元 1940 年魯藝美術系改爲美術部，江豐任主任，下設美術工廠，在江豐領導下，有組織地開展了新年畫運動。這時他創作了《保衛家鄉》和《念書好》，開闢了新年畫與木刻畫結合的道路。在延安時期，他還創作了《說理鬥爭》以及《上海第三次工人暴動》等比較大幅的作品。公元 1942 年至公元 1943 年期間，他停止了木刻創作，專心致力於美術教育事業。

公元 1946 年江豐從延安到張家口，主持華北大學美術系工作；組織學員與辛集地區民間藝人合作，建立了石家莊大衆美術社，創作了一批至今仍爲人稱道的新年畫；並對彥涵這一時期反映土改鬥爭的作品和王式廓的《改造二流子》給予充分肯定和支持。

50 年代後，江豐任中央美術學院華東分院副院長，公元 1952 年任中央美術學院副院長、院長和「中國美術家協會」副主席等職，對推動社會主義美術創作和教育事業的發展，作出了更大貢獻。

王琦

王琦（公元 1918 年～），四川重慶人。公元 1937 年在上海美專畢業。抗戰爆發以後到武漢郭沫若領導的政治部三廳美術科工作。公元 1938 年 8 月到延安魯藝美術系學習，並加入中華民族解放先鋒隊。同年 12 月畢業後，回到重慶參加《戰鬥美術》編輯工作和「中華全國木刻界抗敵協會」，開始木刻活動。公元 1939 年以木刻作品參加在莫斯科舉辦的「中國抗戰美術作品展覽會」。公元 1941 年當「木刻界抗敵協會」被封閉之後，與丁正獻、劉鐵華等木刻家共同籌建「中國木刻研究會」；「木研會」成

近現代　王琦
歸途

立後，當選爲常務理事，組織了 1942、1943 兩年「全國雙十木刻展覽會」，展出了解放區木刻作品。在此期間，曾先後擔任重慶《新蜀報》的《半月木刻》、《新華日報・木刻陣線》、《國民公報・木刻研究》三種木刻副刊主編，並參加郭沫若領導的文化工作委員會藝術組工作，同時在育才學校美術科任教。公元 1944 年在重慶舉行個人畫展。公元 1945 年與陳煙橋、劉峴、梁永泰、王樹藝、汪刃鋒等九人舉行《木刻聯展》。這時期擔任《西南日報》、《新藝術》雙週刊、《民主美術》週刊主編。

公元 1946 年到上海，「木研會」改名「中華全國木刻協會」，恢復「全國木協」活動。王琦當選爲「木協」常務理事，籌備「抗戰八年木刻展覽」，出版《抗戰八年木刻選集》，擔任《木刻藝術》雜誌執行編委。代表「木協」起草以《木刻工作者在今天的任務》爲題的文告，負責「木協」出版組工作。

他在魯迅逝世後，開始木刻創作。作品很多，代表作有《石工》、《嘉陵江上》、《漁民生涯》、《歸途》等，畫風寫實嚴謹，充滿著對勞動者熱愛的激情。

公元 1948 年 4 月在香港參加「人間畫會」，當選爲畫會理事。曾任香港《星島日報・美術界》雙週刊主編，與新波、特偉、張光宇共同擔任《大公報・新美術》雙週刊主編。舉行第二次個人畫展，展出素描、木

刻一百餘幅。

50 年代後，在上海任行知藝術學校美術組主任。不久任中央美術學院版畫系副教授、教授，並任《版畫》雜誌、《美術》雜誌主編，中國版畫協會副主席，兼祕書長等職，在版畫創作和美術理論工作等方面取得新成就。

沃渣

沃渣(公元 1905～1974 年)，原名程振興，浙江衢縣人。公元 1925 年曾考入南京大學藝術系，第二年改入上海新華藝專。公元 1928 年參加「中國共產主義青年團」，因參加革命被捕，過獄中生活四年。公元 1933 年出獄後，繼續就讀於上海新華藝專，公元 1934 年畢業後在上海崇德小學任教。

公元 1933 年出獄後，參加左翼美術運動，並參與了「濤空畫會」和「暑期繪畫研究所」活動。經常在《新農村》雜誌上發表木刻作品。公元 1936 年與江豐、野夫、溫濤共同組織「鐵馬版畫會」，出版《鐵馬版畫》。發表了他早期的木刻作品《不願做奴隸的婦女》、《水災》、《恐怖》等。

近現代　沃渣
五穀豐登　六畜興旺

公元 1936 年在《中國呼聲》（美國進步作家史沫特萊女士主辦）雜誌畫插圖，所畫插圖約有二、三百幅。

魯迅逝世後，他曾參加「上海木刻工作者協會」的發起工作。公元 1937 年 10 月經美國進步人士格雷雪涅許介紹赴延安。

延安魯迅藝術文學院成立後，他任魯藝美術系主任。和江豐一起最早向民間美術學習，公元 1939 年春節創作了用單線刻人物，然後加筆彩（毛筆填顏色）的《春牛圖》。

公元 1939 年他在敵後根據地，開闢晉察冀地區的美術工作，任晉察冀聯大文藝學院美術系主任、晉察冀邊區美協主任。這期間，他創作了反映敵後軍民波瀾壯闊的鬥爭生活。《奪回我們的牛羊》是他這一時期的代表作，由於他和晉察冀邊區木刻工作者共同努力，為抗日軍民服務，曾受到當時中國共產黨主政者的鼓勵。在邊區群眾大會總結時，木刻工作者受到黨政領導的表揚。沃渣作品《八路軍鐵騎兵》榮獲邊區魯迅文藝獎。在「中國共產黨第七次全國代表大會」期間，華北聯合大學敬獻的紀念品，由沃渣刻製了一幅木刻畫印在絹上，現存革命歷史博物館。

公元 1944 年沃渣從敵後回到延安，任魯藝美術研究室創作組組長。公元 1945 年到東北地區牡丹江參加土改，任土改工作隊隊長和東北大學魯藝美術系主任，後調「東北畫報社」任創作部部長。

50 年代後，沃渣先後任人民美術出版社創作室主任，圖片畫冊編輯室主任，榮寶齋經理等。

馬達

馬達（公元 1903～1978 年），原名陸詩瀛，亦名林揚敬，廣西壯族自治區北流縣人。自幼喜愛美術，在北流中學讀書時，受到民主思潮的影響，開始用繪畫宣傳民主革命主張。公元 1923 年到廣州，就學於廣州美術學校，公元 1928 年到上海，進新華藝專學習。公元 1930 年參加「中國自由運動大同盟」和「左翼美術家聯盟」。公元 1932 年擔任「美聯」執委，參與組織「野風畫會」、「暑期繪畫研究所」。早期的木刻作品發表在《永生》和《漫畫世界》。

近現代　馬達
汲水

抗戰爆發以後，馬達到武漢參加「中華全國木刻界抗敵協會」的組織領導工作。創作了《保衛大西北》、《轟炸日本出雲艦》等木刻作品。

公元 1938 年秋到延安，在延安魯藝任教，創作了《推磨》、《汲水》、《陶端敵》等優秀作品。後調到中央黨校文藝工作室、晉冀魯豫邊區文聯、華北大學從事教學和創作。

50 年代後，任「中國美術家協會」天津分會主席。

陳煙橋

陳煙橋(公元 1911～1970 年)，又名李霧城，廣東東莞人。公元 1928 年入廣州美術學校西畫科學習。公元 1931 年轉入上海新華藝術專科學校西洋畫系學習。同年參加「左翼美術家聯盟」，開始從事木刻創作。

公元 1932 年多與陳鐵耕、何白濤合組「野穗社」。公元 1933 年出版的《木版畫》第一輯，選有他的作品《休息》、《巷戰》、《遊戲》和《工人頭像》等。

近現代　陳煙橋

引力插圖，之一（追）

　　從公元 1933 年 4 月起與魯迅通信，現存魯迅的回信十九封。他的作品《某女工》、《天災》、《投宿》和《受傷者的吶喊》由魯迅選送巴黎參加「中國革命的藝術展覽會」，在沃姆斯畫廊展出。公元 1934 年魯迅在編印《木刻紀程》時，選用了他的作品《拉》、《窗》和《風景》三幅。

　　公元 1935 年 10 月出版了手拓本《陳煙橋木刻集》。

　　公元 1936 年參加「第二回全國木刻流動展覽會」籌備工作，魯迅在會場上與青年木刻工作者談話，陳煙橋在場聆聽並做了記錄。

　　魯迅逝世後，與江豐、力群、曹白等發起組織「上海木刻作者協會」。公元 1938 年為艾潑斯坦(I. Epstein)《人民戰爭》一書作木刻插圖。「中華全國木刻界抗敵協會」成立後，陳煙橋當選為理事，從事抗戰的美術宣傳工作。公元 1939 年應陶行知邀請任育才學校繪畫組組長。公元 1940 年任重慶《新華日報》美術科主任。公元 1945 年木合社出版了他編寫的《魯

迅與木刻》。公元 1956 年由蘇聯羅果夫等譯成俄文在莫斯科出版。

抗戰勝利後在上海從事美術理論和漫畫工作，是《群眾》雜誌的漫畫作者。

50 年代後，曾任華東行政委員會文化部美術科科長、「美協」上海分會祕書長。公元 1958 年調任廣西壯族自治區任廣西藝術學院副院長、「美協」廣西分會主席。

野夫

野夫(公元 1909～1973 年)，原名鄭邵虔，筆名新潮、鄭未明，浙江樂清人。父親是中醫，他自幼酷愛美術。公元 1928 年到上海求學，先在中華藝術大學學習西洋畫，不久該校被查封，轉到上海美專西洋畫系繼續學習，公元 1931 年畢業。在學期間已投入新興木刻運動，創作的木刻《黎明》曾受到魯迅讚賞。他的《搏鬥》(公元 1933 年上海五一節)、連環木刻《水災》、《賣鹽》在當時都是較優秀的作品。他參與組織「野風畫會」，並與江豐、溫濤、沃渣共同組織「鐵馬版畫會」。

抗戰爆發後，他回到家鄉開展木刻運動，組織當地青年成立「春野美術研究會」、「黑白木刻研究會」和「七七版畫研究會」，還創辦了木刻

近現代　野夫

泛區難船

函授班。針對當時需要，籌建了木刻用品合作工廠，生產木刻刀，供應全國需要，影響很大。在木刻用品工廠的基礎上又建立了新藝出版社，出版了《木刻藝術》雜誌和《木合》旬刊；主編了木刻叢集，包括《旌旗》、《戰鼓》、《號角》、《鐵騎》與《反攻》五種；編寫了《木刻手冊》；還出版有個人木刻集《點綴集》。

公元 1946 年回到上海，參加「全國木刻協會」工作，舉辦了《抗戰八年木刻展》，參加了一至四屆「全國木刻展」的籌備工作。

公元 1947 年反饑餓反內戰學生運動中，參加了學運木刻傳單的刻製等宣傳工作。

50 年代後，任浙江美術學院教授和「全國美協」副祕書長等工作。

此外，在版畫領域不同時期，取得不同成就的版畫家，尚有(按姓氏筆劃為序)：

丁正獻、牛文、王立、王流秋、王樹藝、石魯、安林、戎戈、朱鳴岡、江敉、耳氏、艾炎、西野、何白濤、吳平、吳忠翰、吳勞、呂琳、李少言、李平凡、李志耕、沈柔堅、汪刃鋒、林夫、林仰崢、林軍、林樾、武石、邵宇、邵克萍、金蓬孫、夏子頤、夏同光、夏風、徐甫堡、徐靈、荒煙、屠煒克、康莊、張映雪、張望、張漾兮、張曉非、張懷江、戚單、曹白、梁永泰、郭鈞、陳伯希、陳沙兵、陳叔亮、陳望、陳曉南、陳鐵耕；陸田、陸地、章西厓、麥桿、曾景初、焦心河、賀鳴聲、黃永玉、黃肇昌、楊可楊、楊納維、楊涵、萬湜思、鄒雅、趙延年、趙沺濱、劉侖、劉建庵、劉峴、劉蒙天、劉曠、劉鐵華、蔡迪支、蕭肅、賴少其、龍廷霸、韓尚義、羅工柳、羅映球、羅清楨、關夫生、蘇光、酆中鐵等等。

第九節　漫畫

　　漫畫，我國早就有之，如《南史·劉瑱傳》中所載殷蒨畫鄱陽王生前與愛妾並肩照鏡調笑的醜態（此已見《魏晉南北朝》一章中），便是一幅帶有漫畫性質的作品。又如宋代民間畫工裘和（字沅之，錢塘人）所畫的抗戰圖，亦屬漫畫之作。相傳德祐二年（公元 1276 年）元兵破臨安，擄恭帝趙㬎而去。元將阿術攻揚州，宋將李庭芝堅守不屈，當時裘和協助宋兵守護，並圖神兵作戰於城壁，又在通衢或陋巷中，畫元兵殘暴圖，因而激起全城軍民敵愾同仇之心，又作一圖，畫一大紅心，上植一樹，遍開鮮花，以示團結一心之旨。更畫一心冒出一股青煙，中有飛刀，砍斷元兵頭顱，又有飛劍貫穿敵胸，以示宋朝軍民不屈不撓的決心。後來揚州城彈盡糧絕，元兵入城，阿術見所畫，欲窮究畫者而不可能，於是揚言將屠全城，在這樣情況下，裘和挺身而出，阿術責之，裘和對曰：「汝固殺人者，乃能禁我作畫耶？」阿術怒，削其鼻，但又強之畫像，裘和不假思索，振臂起立，握管立就，阿術一看，此畫乃狼犬之首。這位具有強烈愛國愛民族之心的畫家，就這樣慘遭阿術之殺。而裘和的這些作品，一種是帶有鼓動性的宣傳畫，一種是純屬漫畫性質的戰鬥畫⑦。

　　漫畫，由於它的「漫」，使其主要特徵是諷刺與幽默相結合，但也有幽默作品，令人深思、發笑。到了近代，隨著社會各方面和新聞報刊的發表需要，得到了迅速發展。近百年以來，它逐漸被人們所重視，而成為獨具品種的繪畫藝術。1982 年，山東人民出版社出版了畢克官著的《中國漫畫史話》。1987 年山東教育出版社出版王伯敏主編的《中國美術通

　　⑦這則記載見兪劍華編《中國美術家人名辭典》
　　　（1981 年，上海人民美術出版社），引自 1957 年 3
　　　月 18 日《文匯報》田青稿。

史》，其中第十編專門立「漫畫」爲一章，又阮榮春、胡光華合著之《中華民國美術史》，亦於其中第二編第四章《新興美術》中立「漫畫」爲一節。

本章這一節「漫畫」內容基本上採用《中國美術通史》第十編第六章李樹聲所編寫的《漫畫》。只是所立標題，因爲要與全書統一，略有變動，個別插圖，也作了調整並充實。

辛亥革命前後期漫畫

概述

辛亥革命以前，革命黨人所辦的報紙，如同盟會的《民報》、光復會的《蘇報》以及于右任主持的《民呼》等報，都有宣傳革命，反對封建的文字及漫畫刊登出來。雖然清王朝對革命新聞的出版屢加限制，但晚清末年，由於政治上的腐敗無能，天朝的虎威已經破滅，擋不住人民反帝反清的洪流，因而大量報紙產生，給漫畫等美術形式以發展的條件。光緒三十三年 (公元 1907 年)，《民報》12 號發行後一個多月，在章太炎等的提議下，編印了本《天討》，其中就載有三幅漫畫是：《獵胡》、《過去漢奸之變相》、《現在漢奸之變相》，給清政府腐敗統治以無情的揭露與有力抨擊⑫。又因爲早期報紙鼓吹革命的鮮明政治性，也使報紙上的漫畫作品從一開始就具有戰鬥色彩。

漫畫的發展與印刷術的進步有一定的關係；十八世紀末葉發明的石印印刷術，於十九世紀初葉傳入中國，給出版帶來很大便利；公元 1884 年 5 月 8 日創刊的《點石齋畫報》是石印畫報的開端。由於銷路的廣泛和印刷的便利，到了清末，石印畫報風行一時，北京的《日日新聞畫報》、

⑫詳見《王伯敏美術文選》上冊《辛亥革命前夕的幾幅政治諷刺畫》(1994 年，中國美術出版社)，頁 611。

《北京當時畫報》、《繪畫五日報》、《正俗畫報》、《北京圖畫日報》、《醒世畫報》、《燕都時事畫報》、《星期畫報》，上海的《圖畫日報》、《新聞報畫報》、《神州日報》、《滬報新聞畫》，天津的《醒俗畫報》、《正風畫報》，廣州的《平民畫報》、《時事畫報》以及後來高劍父、高奇峰主辦的《眞相畫報》都是這一時期的石印畫報，這些報紙圖文並茂，有的以畫爲主，有的以文爲主。以文爲主的也往往提到「畫」，如「本報設插畫一門，或寓意諷事，或中外名人畫像；或各國風景畫；或與事實比附之地圖，隨時採登」云云。

當時石印畫報刊登的漫畫，稱謂不同，有時稱爲「諷世畫」、「寓意畫」、「滑稽畫」，有時稱爲「諷刺畫」、「時畫」。自公元 1925 年《文學》週報最先發表豐子愷畫作時，是採用「漫畫」名稱開始的。

張聿光、何劍士、錢病鶴

報刊和畫報發表的漫畫越多，爲報刊作畫的作者也隨之而增加，有的作者甚至成爲專欄的固定畫家。從清末到民國初年在漫畫創作上令人醒目的有：張聿光、何劍士、錢病鶴、馬星馳、但杜宇、沈泊塵和黃文農等。

張聿光(公元 1885～1968 年)，字鶴蒼頭，浙江紹興人。他在上海斜土路住所自署「冶歐齋主」。早年和晚年都畫中國畫，宗師任伯年。公元 1904 年在上海華美藥房畫照像布景。公元 1905 年任寧波蓋智堂國畫教師。公元 1907 年任上海青年會學堂中國畫教師，公元 1908 年在上海新舞臺布景畫師。公元 1909 年至 1911 年爲《民呼》、《民籲》、《民立》等報刊畫漫畫。他畫漫畫的時間並不長，但這幾家報紙在辛亥革命時期都很有影響。他的漫畫，反清的政治傾向很鮮明。如《飯桶》、《中飽》、《這種事體我們最恨》，以及抨擊竊國大盜袁世凱的《袁世凱騎木馬》都是他的代表作。他的畫通俗易懂，用黑白線條塑造形象，畫風豪放有力。公元 1912 年以後，他很少畫漫畫，而把精力和興趣轉向舞臺美術和中國畫。他曾擔任上海美專校長、教授、新華藝專副校長，並到中央大學藝術系任教。著名漫畫家張光宇是他的學生。

近現代　張聿光
飯桶

　　何劍士(公元 1877～1915 年)，名華仲，廣東南海人，因早年曾向四川成都某寺僧學過劍術故號劍士。何劍士多才多藝，不僅在書畫方面有造詣，在音樂方面也有修養。他懷才不遇，曾東走江浙、西入滇蜀。他非常關心國家民族命運，曾創辦嶺南工藝會社、光武體育會、光亞小學等，同時兼廣州《時事畫報》的主要編輯和該刊《諧畫》的主要執筆者。《時事畫報》是以「開通群智」，振發精神爲宗旨。他畫《諧畫》也是以「醒世」爲目的。他創作勤奮，廣州、香港、上海的許多報紙都有他的作品發表。不幸於公元 1915 年 7 月因肺病致死，僅三十九歲。他的代表作品有公元 1912 年畫的《內閣總理》，描繪爬上「內閣總理」權位的是一些身著時裝的獸類，同年他畫的另一幅畫《新議院之內外》畫一群狗正在爭吃一塊寫著「私利」字樣的肥肉，揭穿了「新議院」的爭奪醜劇。

　　錢病鶴，生卒年不詳，本名辛，又名雲鶴，浙江吳興人。擅長人物畫，後來試作漫畫受到友人的鼓勵，遂以漫畫爲職業。作品多發表在上海的《民權畫報》、《民立畫報》、《民國日報》和《申報》。他的代表作如《各國聯合龍燈大會》，「龍燈」是由火車頭和車廂組成，操縱者是十二個代表帝國主義的「洋大人」，作者以人們熟知的「耍龍燈」作比喻，用於揭露帝國主義列強對中國鐵路主權的控制。公元 1913 年他完成的長達

百幅的《百猿圖》，後來以單行本出版改稱《老猿百態》。作者用猿猴比喻袁世凱，通過《老猿百態》來揭露竊國大盜的種種醜態；同時也用一定的篇幅表現了當時全國人民的討袁行動，是一套花了功夫的好作品。

公元 1932 年「一二八」，日本帝國主義攻打上海，在這場戰火中錢病鶴在上海閘北的家室被毀。晚年，錢病鶴過著窮困潦倒的生活，自以為「病鶴」之名不吉祥，於是改名「雲鶴」。殊知後來，仍然逃脫不了他的厄運，「雲鶴」依然過著「病鶴」的生活。抗日戰爭期間這位畫家是在饑寒交迫中離開人世的。

馬星馳、但杜宇、沈伯塵、丁悚

馬星馳，生卒年不詳，山東人，早年曾發表漫畫和時事風俗畫於上海的《神州畫報》。民國初年，在《眞相畫報》上，曾有許多署名為「星馳」和「醒遲生」所作的漫畫。上海《新聞報》副刊《快活林》每天發表一幅漫畫，署名為一「星」字。據說他為人忠厚，不善交際，工作埋頭苦幹。他在上海無家室，住在《新聞報》報館的宿舍裡。他除了從事漫畫外，還兼報館廣告校對員，為報館作廣告木刻字等。一天到晚不得空閒，很受《新聞報》老闆汪漢溪的器重，但馬星馳的生活一直很清苦。據熟悉他的朋友鄭逸梅回憶：「有一年夏天，他穿著長衫，赴朋友的宴會，這時氣候很熱，大家都解衣盤礡，主人請他寬衣。他一再婉拒，經主人的究問，才知道他所穿的是一條七孔八洞的破褲，借長衫來遮掩。」據說他死後，喪葬也是由《新聞報》報館料理的。

他的作品《玩弄於股掌之上》，揭露日本帝國主義把段祺瑞抱在懷裡，口稱「公道待遇」而另一隻腳已伸進了中國山東省。《各站地步》揭露軍閥混戰是為了爭地盤。《民氣一致之效果》歌頌人民群衆的力量，當人民一齊吹氣，把賣國賊曹汝霖、陸宗輿、章宗祥吹個四腳朝天。他的作品數量多，都是毛筆勾線，通俗易懂，而又別具一格。

但杜宇(公元 1896～1972 年)，名繩武，字杜宇，貴州人。二十歲到上海謀生，自學繪畫，掌握一定的西畫技法之後，為《小說新報》和《新聲》雜誌作插圖和封面，也畫時裝美女月份牌和漫畫。他的漫畫代表作

近現代　馬星馳
玩弄於股掌之上

近現代　馬星馳
民氣一致之效果

是《國恥畫譜》（上海民權出版社出版，三十二開本，石印）。揭露日本帝國主義的侵略野心，及同中國反動派勾結的醜態，並反映了「五四」時期中國人民的愛國熱情。當然也是作者政治態度和愛國熱情的體現。

　　後來，但杜宇從外商手裡買了一部電影攝影機之後，興趣轉向電影，成立了上海影劇電影公司。由他自編、自導、自洗印的故事片《海誓》，是我國最早的三部長篇故事片之一。晚年但杜宇寓居香港，公元1972年病逝，終年七十六歲。

　　沈伯塵（公元1889～1920年），原名沈學明，浙江人。自幼喜歡繪畫，青年時期因病未能堅持學習；十八歲在杭州去學就商；二十歲到上海一

近現代　沈伯塵
南北之爭

綢布莊當店員，由於喜愛美術，不久就棄商習畫；他曾向潘雅聲學習工
筆仕女畫。從民國初年開始創作漫畫，先後在上海《大共和日報》、《民
權畫報》、《申報》、《神州畫報》、《新申報》、《時事新報》發表作品。公
元 1917 年（民國 6 年）代表《新申報》參加記者團東渡日本，考察日本新
聞事業和近代繪畫。公元 1918 年和其弟沈學仁創辦我國第一個專門漫畫
刊物——《上海潑克》（又名《泊塵滑稽畫報》）。潑克是英語 Puch 的音譯，
是一個喜歡惡作劇的小妖精的名字，它是英國很有歷史的漫畫刊物名稱，
曾譯為《笨拙》。《上海潑克》一共出版了四期，至公元 1918 年 12 月停刊，
該刊漫畫主要為沈伯塵兄弟自編自畫。他的漫畫《南北之爭》，表現軍閥
混爭給人民帶來的災難。在《雖不中亦不遠矣》裡，把民主比作利劍，
不僅在俄國已致俄皇於死命，而將波及到德國，直搗德皇。沈伯塵在漫
畫裡表現的是社會最關心的反帝、反封建的傳統題材，但在表現形式上，
則有自己的創造。他從西方漫畫借鑑表現技法，以鋼筆黑白素描法豐富
了漫畫的表現形式，提高了漫畫的表現力。沈伯塵是多才多藝的畫家，
曾畫過《新新百美圖》兩冊，可惜去世過早，死於肺病，僅三十二歲。

　　丁悚（公元 1891～1972 年），字慕琴，浙江嘉善人，寄居上海。自幼喜
歡作畫，曾在周湘辦的美術學校學習西畫、素描，更多的是按照英文出
版的一本圖畫教科書自學繪畫。他屬於上海本世紀初年一批自學西畫的

近現代 丁悚

民國十年之雙十節

畫家。上海美專創辦之後，他敎過寫生畫，也擔任過敎務工作，創立過天馬會。他時常爲上海出版的刊物和小說設計封面，也曾受聘於上海英美煙草公司廣告部。同時給《新聞報》、《申報》、《時事新報》作漫畫。他是活躍在上海藝壇的一位多面手。他的漫畫《民國九年六月裡底上海人》、《民國十年之雙十節》都能代表他的漫畫水準，後來漫畫會成立時，他是重要的發起人。

黃文農

黃文農(公元 1903～1934 年)，上海淞江人。出身貧寒，小學畢業後即停學做工。十六歲進上海中華書局，當石印描樣學徒工。他喜歡美術，在實踐中認眞學習，掌握了繪畫技術。不久，被中華書局國語文學部部長黎錦暉看中，調任《小朋友》雜誌美術編輯。黃文農逐漸對漫畫發生興趣，公元 1912 年初被上海《晶報》聘爲漫畫特邀作者，並在《東方》雜誌發表漫畫作品。他和漫畫家張光宇一起出版《三日畫刊》。他的漫畫是在西洋技法的基礎上形成自己的風格。他配合國內外政治鬥爭，創作

近現代　黃文農

阿要舊貨換銅錢

近現代　黃文農

面和心不和

了不少政治性漫畫，比較優秀的作品都匯集在《文農諷刺畫集》裡。代
表作品《最大的勝利》最初發表在《東方》雜誌出版的《五卅事件臨時
增刊》上，一針見血地揭露和控訴了帝國主義者在中國土地上犯下的血
腥罪行，引起了殖民主義者老羞成怒，反而在租界的法庭上對《東方》
雜誌提出了控訴，企圖借權勢壓制中國人民的反抗怒火。《英國公司中國
原料》進一步地揭露了帝國主義不斷槍殺中國工人，武裝鎮壓中國革命。
畫面上的「五卅」是指日本軍隊開槍射擊工人，製造的青島屠殺事件；
「沙基」是指英、法軍隊向遊行示威群眾開槍射擊，製造的「沙基慘案」；
「漢口」是指英國調集水兵登陸刺死、刺傷群眾事件；「九江」是指英
國兵槍殺工人事件；「南京」是指英、美、日、法等國的兵艦砲擊南京
死傷二千人的「南京事件」。作者以一個個骷髏象徵一個個地區慘案，剝
開帝國主義開洋行是既搞經濟侵略又有政治野心，凶殘狠毒的真面目，

幫助人民認識帝國主義的侵略本質，聲討帝國主義在中國的暴行。《阿要舊貨換銅錢》是揭露軍閥與帝國主義相勾結；《大拳在握》是諷刺蔣介石的專制獨裁。他的作品數量很多，政治諷刺畫都是態度鮮明有針對性的。大革命時期，當北伐軍進駐上海後，他參加了北伐軍，在上海淞滬警察廳政治部和海軍政治部作宣傳工作。「四一二」政變失敗後失業，長期過著靠投稿爲生的窮困生活。公元 1934 年 6 月 21 日，他在貧病失意苦悶中逝世，僅三十一歲。黃文農孤獨一生無依無靠，死後是漫畫界朋友張廣宇、葉淺予等人發現並幫助料理了喪事。

30 年代的漫畫

這一時期的漫畫活動，基本上集中在上海。原來在反帝愛國高潮中，熱情地穿上了軍裝參加了北伐軍的上海漫畫家黃文農、葉淺予、魯少飛等一下變成了失業者。他們在政治上苦悶，對現實不滿，於是發展漫畫藝術成爲他們唯一的出路。公元 1927 年秋天，上海漫畫作者丁悚、張光宇、黃文農、葉淺予、魯少飛、王敦慶、張正宇、季小波、張眉蓀、蔡輸丹、胡旭光，十一人醞釀成立了我國第一個漫畫團體——「漫畫會」。漫畫會以丁悚、張光宇爲首，他倆在十一人當中年齡最大；另一方面，他們都在英美煙草公司從事香煙貼畫的繪製，並爲一些刊物繪製封面、插圖，職業穩定，收入較多。他們的住處就是「漫畫會」成員經常集會的地點。這個漫畫會在中國漫畫發展史上起了很大的作用，他們是中國漫畫事業的開拓者，中國漫畫的各方面成就，包括對漫畫作者的培養都離不開這個小小的團體。

「漫畫會」成立之後，除在一起交流創作經驗，切磋技藝，觀摩學習，出版叢書之外，最重要的一項活動是辦漫畫刊物——《上海漫畫》（公元 1928 年創刊）。這是一本大八開石印大型彩色漫畫刊物，每期四頁八面，其中四面是彩色版，在當時的印刷條件下已屬罕見的新型刊物。《上海漫畫》不僅發表漫畫，還發表攝影和文字，他們在發刊詞中寫道：

我們不願意做舊禮教的功狗來罵罪惡，

也沒有興味來讚美那名利的虛榮。

芸芸眾生的幻變，當然是大生命混合牽引的自然現象。

有感受上海生活百寶庫的偉大與豐富也只有來表現那些能

感到的努力。

從《上海漫畫》具體實踐來看，刊物的政治性顯然不如大革命時期，政治諷刺畫越來越少，這與當時社會環境有直接關係。刊物上發表不少描繪社會生活的作品和一些抒情作品，偏重於幽默、滑稽。所謂抒情作品，也多屬於滿足青年讀者和上海市民的欣賞趣味的作品。表現青年男女精神上的苦悶和一些不健康的生活欲求，用以安慰那些空虛的心靈和一些有閒階級茶餘酒後的消遣，促進了一些連續漫畫的發展。

連續漫畫儘管可以出版成單行本，但與圖文並茂的小人書不一樣。因它是以一定的人物為中心，通過四幅或多幅的畫面表現一段故事情節，每次出場的人物大體相同，一次一次地連續下去；但各段故事情節並不相關，也不連貫，可以獨立成篇，而全畫的中心思想聯貫，中心人物，形成一個完整的形象。這種形式最初在西方各國比較流行，但它一旦與中國社會現實相結合，表現了中國人物、中國故事，很快就成了中國諷刺畫的重要組成部分。這種畫擁有眾多的讀者。一個人物往往可以畫上十年，甚至幾十年；主人翁可以隨著我國社會的變化而向前發展，在讀者記憶中留下深刻印象。大家熟悉的《王先生》、《三毛流浪記》就是這樣的連續漫畫。

最初採用這種形式的作者是漫畫會成員魯少飛。公元 1928 年 1 月 1日上海《申報》刊出了魯少飛的作品《改造博士》，改造博士是畫面主人公的綽號，是一位具有「改造」特性的博士先生，通過他的有趣活動，展開了一連串的故事。譬如，改造博士看到一輛黃包車，忙喊：「車子，快來快來！」「怎麼坐不下？」「你的屁股太大！」「坐在椅背上吧！」「失去重心，博士翻身」，逗人發笑。

在《改造博士》之後，《申報》還發表過《毛朗豔史》和《陶哥兒》。

近現代　魯少飛
改造博士

陶哥是一個小孩的名字，這幾套連續漫畫的作者都是魯少飛。據作者說，
他這些漫畫，很受上海滑稽戲的影響，《申報》前後連載一年左右。

《上海漫畫》創刊以後，從第 1 期就有葉淺予創作的《王先生》和讀
者見面，以「王先生」爲主人公的連續漫畫，連續畫了近十年之久。

《上海漫畫》出刊至第 110 期（公元 1930 年 6 月 7 日停止），合併到「時
代畫刊社」。進入本世紀 30 年代以後，各種漫畫刊物出版的越來越多，僅
漫畫會成員就主編過如下許多漫畫刊物：

《時代漫畫》（魯少飛主編，公元 1934 年 2 月創刊）；

《獨立漫畫》（張光宇主編，公元 1935 年 9 月出版）；

《漫畫界》（王敦慶主編，公元 1936 年 4 月出版）；

《上海漫畫》（半月刊 16 開本，張光宇主編，公元 1936 年 5 月創刊）；

《潑克》（張光宇、葉淺予主編，公元 1937 年 3 月）；

《漫畫之友》（王敦慶主編，公元 1937 年 3 月創刊）。

這時期的刊物名稱變化多，這與當局對異議書刊的迫害有關；即使
是「中間色彩」的刊物也不放過。漫畫會成員所辦的漫畫刊物，就風格
和傾向來說基本上和最早創刊的《上海漫畫》相一致。

這時期出現的另一種風格的漫畫刊物是《漫畫生活》，黃士英、黃鼎主編，也曾改版爲《漫畫與生活》、《生活漫畫》、《漫畫世界》。黃士英、黃鼎並不是左翼美術家，但在他們辦的刊物上專門發表左翼漫畫家蔡若虹、張鍔、特偉的漫畫，他們還發表魯迅、茅盾、張天翼的文章和陳煙橋、張望、李樺等的木刻。

這時期還出現另外一種傾向，就是黃色漫畫的氾濫，於是也產生了專門描寫色情漫畫的作者。

在全國抗日救亡運動蓬勃發展之時，這些生活在各大城市的漫畫作者，也不能不受到影響。到了 30 年代中期，公元 1936 年前後曾是我國漫畫發展的一個高潮時期：刊物多，作者多，作品也多，漫畫作者之間的聯繫和發展日漸加強；以抗日爲題材的作品也在增加。於是在《時代漫畫》和《上海漫畫》的發起下，舉行了全國漫畫展。這個展覽實際上仍然是漫畫會成員王敦慶、魯少飛、葉淺予、張光宇、張正宇、黃苗子、宣文傑等人的努力，經過半年的籌備，在公元 1936 年 11 月 4 日在上海舉行，展覽的名稱是「第一屆全國漫畫展覽會」，展品有二百餘件。展出期間《漫畫界》出版了展覽會專號；《時代漫畫》、《良友畫報》等出版了特輯，對展覽的籌備情況做了介紹，並對展品進行了評論。這展覽在上海閉幕之後，曾在南京、蘇州、杭州等地巡迴展出，在由杭州到廣西展出途中毀於日寇的轟炸，全部作品無一倖存。

這次展覽的作品有不小一部分是反對日本帝國主義的內容，如《孟姜女過關》(陶謀基)、《蜻蜓南下》(穆一龍)、《國破山河在「？」》(高龍生)、《大觀園》(張文元)、《預測》(特偉)和《王道樂土》(竇宗洛)等，都是揭露日本帝國主義的侵略罪行的。廖冰兄的《標準奴才》鞭笞了賣國投降的奴才寧肯將頭割下來奉獻給主子的無恥行徑。也有表現勞苦大衆苦難生活的，如蔡若虹的《剩餘的剩餘價值》、陸志庠的《不能生活的生活》、張仃的《年午夜》。這次展覽形式多樣，有的套用舊形式，如《1936 年的鍾馗》、《寒江獨釣》、《老壽星》等。

這次展覽之後，在團結全體漫畫家共同推進漫畫藝術，使漫畫成爲社會教育工具的宗旨下，組成了「中華全國漫畫作家協會」，給抗戰爆發

以後漫畫界的統一戰線和漫畫宣傳隊的組成打下了基礎。

戰爭時期的漫畫

「七七」事變後，漫畫界立即投入了抗日救亡宣傳活動的概況已如前述。在當時創辦的《救亡漫畫》創刊號上，發表了一幅非常及時，針對性與概括性都非常強，因而受到了好評的一幅漫畫，就是蔡若虹的《全民抗戰的巨浪》。該畫把全國抗日軍民比作「巨浪」，那前來進犯野牛般的日寇正將被「巨浪」淹沒，反映出全國人民的抗戰熱情和抗戰必勝的信心。同期發表的葉淺予的《日本近衛首相剖腹之期不遠矣》，畫的是「近衛首相」在中國地圖面前剖腹自殺，揭示日本帝國主義必然滅亡的命運。張仃的《「戰爭病患者」的末日》，表現日本軍人發動戰爭，也就是刺破自己肚皮的「末日」的來臨。

《救亡漫畫》發表沈振黃的一套連環漫畫《全面抗戰畫報》（十二幅），連詞帶畫都通俗易懂而流暢，富有宣傳畫的特點。

近現代　蔡若虹
全民抗戰的巨浪

這十二幅畫的說明詞是：

(1)日本強盜，太貪心，想把中國一口吞！

(2)財與物，被搶盡，還殺中國老百姓！

(3)敵飛機，丟炸彈，炸毀民房千千萬！

(4)千萬戶，被炸爛，平民四處去逃難！

(5)我國軍，起抗戰，往日國仇一起算！

(6)我飛機，真勇敢，打得敵人都喪膽！

(7)老百姓，齊會議，決心把強盜趕出去！

(8)青年人，參戰爭，全國歡送義勇軍！

(9)挖戰壕，靠壯丁，大家齊防強盜兵！

(10)上前線，救傷兵，責任全在老百姓！

(11)婦女們，縫背心，還要慰勞戰士們！

(12)買公債，眾齊心，湊錢合力殺敵人！

　　該畫作者沈振黃熱情地做過許多戰地宣傳工作，還把自己的體會寫成了《戰地的壁畫、壁報、招貼、標語》及《戰地的墟集畫集，小型單頁畫報》這兩篇文章分別發表在《耕耘》雜誌第 1 期和《木藝》第 2 期上。漫畫家沈振黃不僅長於漫畫，而且有較多的文字表達力。不幸於公元1944 年從桂林撤退時因翻車犧牲。

　　上海漫宣隊撤退到武漢劃歸「三廳」領導後，繼《救亡漫畫》之後，編輯出版了《抗戰漫畫》。該刊在武漢出版十二期、重慶三期，共十五期。還編輯出版了《日寇暴行實錄》，有力地揭露了日本帝國主義的侵略面目，引起各國愛好和平人民的憤怒和震驚。為了加強國際宣傳，由葉淺予主編畫報《今日中國》在香港印刷發行，因發表陝北延安抗日根據地的圖片被國民黨勒令停刊。

　　漫宣隊在武漢時期所繪製的作品，如葉淺予的《換上我們的新裝》，張樂平的《幫助軍隊殺敵才是生路》、《呵！中國孩子》，張仃的《欲壑難填》，胡考的《用血肉築長城》都受到好評。

　　武漢失守後，漫宣隊撤退到長沙、桂林，分成兩隊活動。一隊由張樂平領隊，麥非、葉岡等參加前往東南戰地，先後在皖南、贛東地區活

近現代　葉淺予
《抗戰漫畫》創刊號封面

動，另一隊由特偉領隊，黃茅、陸志庠、廖冰兄、宣文傑繼續在桂林地區活動，與「木刻協會」合編《漫畫與木刻》就在此時。公元1940年，由特偉領隊的漫宣隊到重慶，住在遠離市區的南溫泉的一個小山村裡，經費無著落，生活十分困難，加上「三廳」改組，經費停發，漫宣隊活動無法開展，在公元1941年皖南事變之後，不得不自行解散。先後參加漫宣隊的隊員有：葉淺予（領隊）、張樂平（領隊）、特偉、胡考、梁白波、宣文傑、陶謀基、陶今也、張仃、陸志庠、廖冰兄、黃茅、席與群、葉岡、麥非、廖末林和章西厓。

武漢撤退之後，漫畫活動逐漸減少，漫宣隊也和整個美術隊伍一樣分別向大後方、敵後投奔。先後到延安的有蔡若虹、張鍔、華君武、胡考、丁里、張仃、米谷等。公元1941年在延安文化俱樂部和軍人俱樂部舉辦的「1941年美術展覽會」、公元1942年在延安軍人俱樂部舉辦的「反侵略畫展」，延安的漫畫家都曾大顯身手，畫過不少作品，可惜都沒有保存。公元1942年春天在延安舉辦「華君武、蔡若虹、張鍔三人諷刺畫展」

的展品多是內部諷刺畫；華君武畫的《摩登裝飾》批評有的幹部把學習馬克思列寧主義當「裝飾」；蔡若虹的《兩種衣服的吵架》批評有些幹部爭地位、發牢騷；張鍔的《老子天下第六》畫的是有些幹部把自己擺在馬、恩、列、斯、毛之後，批評他們驕傲自大。這個畫展在延安很轟動，但評價不一致。

戰爭年代，報紙上發表漫畫作品，由於製版困難，改由工人刻木版來代替。張鍔、華君武等在《解放日報》上發表的作品，都是由楊恩勝、曹國興、陸斌等人刻版，形成畫、刻分工，像古代版畫一樣的方式機印出版，這是形成當時漫畫在表現形式與手法上具有製版特色的主要原因。

抗日戰爭後期和國共戰爭初期，在重慶連續舉辦的一系列畫展的一般情況，前面已經提到。這裡把那些展覽的作品及觀眾的反映介紹如下。

「漫畫聯展」中葉淺予的《無題》，畫面近處是三件東西：一張畢業文憑、一本《水滸傳》、一個行李箱子，而遠處則是一片蘆葦蕩，暗示大學生像梁山泊好漢一樣，畢業後只有投奔到農村革命根據地去的一條路；張光宇的《窈窕淑兵》讓人看到槍桿已比士兵的身體重得多了；廖冰兄的《教授之餐》真實地描繪了掙扎在饑餓線上的知識分子的悲慘生活；他的另一幅漫畫《犬視》揭露了特務們像狼狗一樣，夾著一大串枷鎖去搜尋手無寸鐵的善良人民；丁聰的《花街》、沈同衡的《湘桂路上》、余所亞的《龜兎競走》都是獲得好評的作品。當時有批評家寫道：「尤其是《夜夢圖錄》(廖冰兄作)任何人看了都感到陰森、寒慄，緊抓住每一個讀者的心魄，然而這不是吳道子的《地獄變相》，這是百分之百的現實。」肯定了這些作品的現實意義。不難設想，這些作品如果不是作者們親身經歷過這些生活，深切地體會人民的苦痛和希望，感受到時代的脈搏，這樣感人的作品是不會產生出來的。另外，如果當時不是人民民主運動澎湃地發展起來，要舉行這樣的畫展也是不可能的。

高龍生、汪子美的「幻想曲漫畫展」，作者通過夢幻的想像方式表現出來，對當局的黑暗統治，作了有力的揭露。作者運用鮮豔明快的色彩，精緻纖柔的筆調，並帶有裝飾風。展出後曾轟動一時，其受觀眾歡迎的盛況，僅次於下述幾個在重慶的展覽。

近現代　廖冰兄

犬視

近現代　謝趣生

招魂曲，之十三

　　《西遊漫記》是張光宇在重慶時創作的長篇連續漫畫，共六十幅，是藉中國古典小說《西遊記》的故事片段和當時現實社會情況結合起來編繪。他用神話以古喻今地揭露當時反動統治下，經濟崩潰，紙幣滿天飛，特務橫行，花天酒地當中敵偽勾結狼狽爲奸，作者提醒人民注意敵寇投降之後的新動向。作者創作這套連環漫畫花了很大功夫，在人物造

型和色彩上極力注重畫面的完整和裝飾風格，吸收了中國古典書籍插圖和西洋卡通畫的表現手法，成爲張光宇重要代表作之一。

「新鬼趣圖漫畫展」是謝趣生個人漫畫作品展的總稱。作者在第一幅畫上說明了他的意圖：他畫一個壯士在黑夜裡從古老的墳場上站立起來，拔出利劍，想斬盡危害人間的一切妖魔鬼怪。鬼的形象是作者對於一切反面事物的象徵。在一百多幅作品中作者暴露了當時的一些社會問題，如人民饑餓、官場腐敗等，都用誇張的手法表現出來，深受觀眾喜愛。

抗戰勝利，漫畫家從重慶回到了上海，由於他們的漫畫針貶時弊，在上海不能立足，只好暫時轉移到香港。因此，漫畫中心由重慶遷到上海再到香港。50 年代初，他們又回到了大陸。

30 至 40 年代漫畫家

豐子愷

豐子愷(公元 1898～1975 年)，名豐潤，改名豐仁，號子愷，浙江桐鄉石門鎮人。父親是清朝舉人，靠教私塾的微薄收入維持生活。豐子愷在讀家塾時就愛好美術，以《芥子園畫譜》作爲課本進行學習。公元 1914 年秋季考入杭州浙江省立第一師範學校，受業於著名藝術家李叔同和著名文學家夏丏尊。在李叔同影響下決心從事美術事業，並參加了該校課外組織「桐蔭畫會」。公元 1919 年畢業於浙江一師，與同學劉質平、吳夢非等創辦上海專科師範學校。同年，與姜丹書、歐陽予倩等人發起成立「中華美育會」，出版會刊《美育》，是蔡元培提倡美育的積極響應者。公元 1921 年春天到日本留學，學習美術和音樂。多天回國，參加「文學研究會」活動，公元 1922 年到浙江上虞縣白馬湖春暉中學任教，與夏丏尊、朱自清、朱光潛等同事。公元 1923 年開始漫畫創作。公元 1924 年與匡互生等同春暉中學校長經亨頤意見不同，集體辭職，到上海與匡互生等創辦「立達學園」，並到上海專科師範兼課。公元 1925 年成立「立達學

會」，在此期間結識葉聖陶、鄭振鐸、胡愈之、陳望道等人。立達學會會刊《一般》的美術裝飾設計都由豐子愷擔任。同年，立達學園在江灣自建校舍落成。豐子愷任校務委員、西洋畫科負責人。他的作品被鄭振鐸看中，從公元 1925 年 5 月起逐期發表在《文學》週報上，並從 5 月的第 172 期起，鄭振鐸把他的這種畫，首次標明為「漫畫」。同年底，在鄭振鐸主持下，他的第一本畫集《子愷漫畫》由「文學週報」出版。從此以後，「漫畫」二字才廣泛採用，逐漸統一了對「漫畫」的稱呼。

豐子愷自己曾這樣說：「其實，我的畫究竟是不是『漫畫』還是一個問題。因為這二字在中國向來沒有，日本人始用漢文『漫畫』二字，日本人所謂『漫畫』定義如何，也沒有確說，但據我知道日本的『漫畫』乃兼指中國的急就畫，即興畫，及西洋的卡通畫，但中國的急就，即興之作，與西洋的卡通趣味大異。前者富有筆情墨趣，後者注重諷刺滑稽，前者只有寥寥數筆，後者常有用鋼筆細描的。所以在東洋『漫畫』二字的定義很難下，但這也無有考據，總之，『漫畫』二字，望文生意，漫，隨意也，凡隨意寫出的畫，都不妨稱為漫畫，因為我的漫畫，感覺同寫隨筆一樣，不過或用線條，或用文字，表現工具不同而已。」

豐子愷的畫最初以古詩為題，畫的是《人散後，一鉤新月天如水》、《簾捲西風人比黃花瘦》等詩意。接著他以樸素的感情讚頌了天真活潑的兒童生活，特別是對兒童的創造力的欣賞與讚許，更具有生活情趣，如《瞻瞻底車》、《阿寶兩隻脚，凳子四隻脚》、《花生米不滿足》等。在以社會生活為題材的作品中，批判了舊社會的黑暗，具有批判現實主義的特色，像《畢業後》、《東洋與西洋》、《接嬰處》都是苦難的中國社會生活的寫照。他用自己的眼光來認識社會、觀察生活，直抒自己的所見所感，並把自己的愛憎灌注於作品當中。有時出現一些傷感的情緒和舊的人道主義精神，如《淚的伴侶》、《斷線》；有時還受到他的教師李叔同的影響，繪過一些勸人不要殺生害命的畫幅，收在《護生畫集》當中，宣傳了佛教護生戒殺觀點。他有什麼認識就畫了什麼畫，可貴的是用自己真情實感去感染人。

豐子愷的漫畫在表現形式上頗受畫家陳師曾所作毛筆畫和日本明治

近現代　豐子愷

鄰人

時期畫家竹久夢二的影響，以一種隨意速寫的形式塑造形象。他取材於現實生活，卻又不是簡單的生活速寫而是在速寫的基礎上加工。另一方面，他在觀察生活的過程中敏銳地抓住足以說明問題的形象，給人以想像的餘地，以他無聲的藝術語言，向讀者傳達出作者的觀點。他很善於利用生活中的矛盾現象來感染人，而不是簡單化地解釋生活。他的每一幅畫都注有明顯的題目，這些題目幫助讀者了解畫面內容，起到了點題的作用，而不是畫面的單純解釋。譬如《憑弔者》就很容易吸引人去看一看什麼人憑弔什麼人。《鄰人》讓人從兩戶房屋中間的鐵柵欄，看出舊社會的鄰居關係。鐵柵欄是生活中常見的現象，作者抓住它來揭示出現實生活中人與人的關係，表明自己對現實生活的態度。豐子愷自稱「要溝通文學及繪畫的關係」，講求詩一樣的意境。在這方面，他的畫具有傳統中國畫的特點。

　　豐子愷的畫所以受到社會的重視，是因為他取材新穎，表現手法別致，獨樹一幟。因為當時不論中國畫、西洋畫大多脫離現實生活，而豐子愷的作品卻以濃郁的生活情趣做基礎。所以鄭振鐸在談他編選《子愷

近現代　豐子愷

鑼鼓響

漫畫》的心情時說：「中國現代的畫家與他們的作品，能引動我的注意的很少……，子愷和他的漫畫卻使我感到深摯的興趣。」

從公元 1926 年至 1937 年，豐子愷曾出版八冊畫集。豐子愷有諸多方面的藝術修養，除從事繪畫活動之外，還寫過不少散文《緣緣堂隨筆》、《車廂社會》等。他還進行過有關藝術理論的翻譯介紹工作，先後出版過許多普及讀物，如《少年藝術史》、《現代藝術十二講》等，大約有十餘本之多。

抗戰期間，他逃難在大後方，過著顛沛流離的生活。1949 年後，定居上海。在翻譯和著作上，作出了新的貢獻。曾任中國美術家協會上海分會主席和上海中國畫院院長等職。

張光宇、葉淺予

張光宇(公元 1900～1964 年)，江蘇無錫人。祖父和父親都以中醫為業。幼年在家鄉讀書，十四歲入上海第二師範附屬小學讀書，畢業後拜畫家張聿光為師，在新舞臺協助畫布景。張聿光當時任上海美專校長，兼任

新舞臺置景主任。公元 1919 年，張光宇進上海生生美術公司工作，該公司出版《世界畫報》，丁悚任編輯，張光宇任助理編輯。公元 1921 年至 1925年期間，在南洋兄弟煙草公司廣告部當繪圖員，除畫廣告外，兼畫月份牌畫。公元 1926 年在上海模範工廠做美術工作並創辦《三日畫刊》。公元1927 年至 1933 年在英美煙草公司廣告部美術室任繪圖員。在此期間，曾與友人合辦東方美術印刷公司，出版過《上海漫畫》，組織過漫畫會。公元 1934 年，在反帝愛國運動新高潮中，不願再為外商工作，辭去了英美煙草公司職務，與人合組時代圖書公司，邵洵美為該公司董事長，張光宇任經理，該公司出版《時代畫報》、《時代漫畫》、《時代電影》、《論語》和《萬象》五種刊物。張光宇致力漫畫事業和漫畫創作，並善於發現人才，愛護培養人才，他是我國漫畫事業的開拓者，是現代漫畫史上承前啟後的漫畫家。

張光宇的漫畫除散見於各漫畫刊物上，早期的作品多收集在《光宇諷刺畫集》裡，40 年代他的巨作《西遊漫記》已出版成畫冊。張光宇自幼生活在半封建半殖民地的上海，他對國家和民族遭遇的種種不幸，有著深切的感受和體會。他目睹帝國主義和政客狼狽為奸在中國土地上犯下的罪行，他以中國人民凜然正氣去鞭笞一切醜惡的現象。揭露帝國主義對中國侵略的如《三個漁翁》、《望求老丈把冤伸》；表現當局不關心人民疾苦的如《石獅子門前鬧學》；《西遊漫記》更對國統區的腐敗做了淋漓盡致的暴露。他用裝飾畫的手法，將誇張了的漫畫造型和裝飾規律巧妙地結合，從而形成鮮明的個人風格。他從傳統京劇藝術中得到營養，對民間剪紙、年畫、古代圖案、版畫都有濃厚興趣。他對外國藝術也十分注意吸收其好的經驗，特別是對墨西哥畫家柯弗羅皮斯的藝術風格有著特殊的愛好，並受到他的影響。

50 年代以後曾任中央美術學院、中央工藝美術學院教授，在動畫片書籍插圖等美術創作上取得了新成就。

葉淺予(公元 1907～1995 年)，原名葉綸綺，浙江桐廬人，出生於商人家庭，自幼喜歡美術。中學時參加課外圖畫寫生小組，常到西湖邊作風景寫生。十八歲，父親經商破產，只得輟學自謀生活。偶然的機會，考

近現代　張光宇

三個漁翁

近現代　張光宇

西遊漫記，局部

進上海南京路一家棉織品工廠的門市部當店員。被經理發現他善畫，就調他到廣告室畫廣告。這期間他試著畫漫畫向報紙投稿，有的被採用發表。一年後，他到書店畫教科書插畫，又給印染廠設計花布，劇場畫布景。公元1927年北伐軍進駐上海後，葉淺予參加了革命行列，在海軍政治部從事美術宣傳工作。曾和當時政治諷刺畫家黃文農一起，共同設計過黃浦江畔的反帝大標語。

「四一二」政變後，葉淺予失業，與張光宇、黃文農、魯少飛等人

組成了漫畫會，籌辦《上海漫畫》，葉淺予任專職編輯。他一面編輯刊物，一邊自己創作漫畫，他的長篇連續漫畫《王先生》的創作就是在這時開始的。

「王先生」和「小陳」是葉淺予自公元 1928 年至 1937 年創作的兩個漫畫人物。這套長篇連續漫畫在十年中前後有過很大的變化。最初畫的《王先生》不過是反映一些小市民的情趣，如夫妻相互誤會、爭風吃醋等生活瑣事。其中也包含了對自私自利、損人利己等舊的倫理道德的批判。作者從生活出發，不僅以大量速寫做依據，而且善於表現矛盾，安排噱頭，很多情節都是很發人深省的，像嫁禍於人的《你抓雞！》、《勞工神聖》、《樂得便宜》、《保護動物》、《假古董》、《活廣告》都屬於前期有一定內容的好作品。因爲畫得生動有趣，所以吸引了很多讀者。公元 1935 年以後，葉淺予曾到「南京朝報報社」工作。就當時南京所見所聞，改畫《小陳留京外史》。《小陳留京外史》和《王先生》相比較，就思想內容來看是一個很大的飛躍。作者將小陳這個上海少爺身份，變成了國民黨官僚的代表。小陳到了南京以後，就以某某部部長女婿的姿態出現，無所不爲，無惡不作。在《通行證》、《禮多人不怪》、《逆我者死》、《請太太栽培》、《考門房》等畫中表現了官僚的貪汙、受賄、搜刮、仗勢欺人等生活醜態。在幽默的笑聲中，從這個丑角的一舉一動中，使人認識官場的腐敗。葉淺予不間斷地從生活中去找素材，使他的作品越來越富有生命力，對社會的解剖也越來越深刻，在讀者中贏得了聲譽。

公元 1937 年抗戰爆發後，葉淺予是「中華全國漫畫界救亡協會」負責人和主要組織者，做了大量抗戰宣傳工作，與此同時還完成了《戰時的重慶》的創作，通過對戰時生活的如實描繪，幫助人民對舊社會有了深刻的認識。

公元 1946 年，他以旅遊身份去到美國。他以自敘的手法畫了一套《天堂記》漫畫，不但手法新穎，別開生面，重要的是將二次世界大戰，曾經顯赫一時的金元帝國，做了一次深刻的暴露，使所謂「美國生活方式」展現在讀者面前，發人深思。

葉淺予的漫畫諷刺和暴露了舊社會都不是憑空杜撰的，而是以熟練

近現代　葉淺予

小陳留京外史（請太太栽培）

近現代　葉淺予

小陳留京外史（考門房）

生動的繪畫語言，眞實地表現了生活，讓人感到眞切。通過細節眞實去
感染人，這是他的漫畫很重要的特色。

抗戰後期，葉淺予曾到過印度，並到康藏地區寫生。他開始用很大
的精力來研究中國畫，他用中國的筆墨作人物風俗畫。他有敏銳地捕捉
對象一刹那間特徵的寫生能力，常常用很簡單的線條記錄下人物的生動
姿態。他以自己特殊技能表現印度人民的生活、風俗、禮儀，特別是當

地人民的舞蹈。他的線條不是「傳統式」的照搬，而是結合西洋素描線條的流暢感在內，他的明快燦爛的色調，又不是西洋繪畫色彩的因襲，而是更多地接受了中國古代重彩繪畫的影響。他用中國繪畫傳統材料的工具，表現了現代生活，爲中國畫的創新開闢了新的一格，豐富了中國畫壇。他的畫首先受到徐悲鴻的肯定，並聘請他擔任國立藝專教授，從那以後，他成爲漫畫和中國畫兼長的畫家。

50年代以後，他一直爲中央美術學院教授，並擔任中國畫系主任，培養了許多學生，從第一次文代會以後一直擔任「美協」副主席職務，爲中國美術的發展做出了許多貢獻。

廖冰兄 ⑦

廖冰兄(公元 1915 年～)，原籍廣西武宣，成長於廣州市。少小時父喪母嫁，與外祖母及其妹廖冰相依爲命。他原名東生，根據其妹的名字又名冰兄。公元 1932 年初中畢業，從這年起開始在當地報紙發表漫畫。公元 1935 年畢業於高中師範科，先任小學教員，後在香港刊物作美工。「七七」事變後回廣州，這期間已畫有漫畫百餘幅。公元 1938 年在廣州舉行「抗戰漫畫展」，《救亡日報》以專頁評介。公元 1933 年 3 月到武漢參加「三廳」漫畫宣傳隊。公元 1939 年至 1940 年春，先後在桂林創作和在當地幹部學校教漫畫，創辦了桂林行營美術訓練班，並與黃新波、賴少其等負責中華全國木刻界抗敵協會工作，創辦《漫畫與木刻》雜誌。公元 1940 年在四川，任過教員、編輯、美術設計員等職。公元 1945 年 3 月參加「漫畫聯展」，抗戰勝利後，在重慶、成都、昆明等地舉辦以「貓國春秋」命名的漫畫展，在國內引起強烈反響。公元 1946 年 10 月化名離開昆明。翌年在香港加入「人間畫會」，舉辦「風雨中華」漫畫展。50 年代後

⑦有關廖冰兄，可參看潘嘉俊、梁江編《我看冰兄》(1992 年，嶺南出版社出版)，內有黃永玉、黃苗子、王琦、秦牧、葉淺予等評介文章，並附其年表，可資進一步研究。

回廣州，任歷屆「全國文代會」代表，第一、二、四屆「中國美協」理事，「廣東美協」副主席，廣州市歷屆人大代表等職，在漫畫創作上取得了新成就。

他最早創作的多格連環漫畫，用一種來自民間的稚拙筆調造型，反映出他對生活的感受和揭露舊社會的不平，被漫畫界前輩稱爲「人生哲理漫畫」。例如畫一個農民拼命使用自己的牛，最後把牛累死了，農民後悔莫及。公元 1946 年「第一次全國漫畫展覽」時，他以《標準奴才》做爲展出品，是對反對派和侵略者的怒斥。抗戰爆發後，他放棄香港的固定職業，回到內地積極宣傳抗戰。畫過一套通俗易懂的《抗戰必勝》連環畫，宣傳抗戰必勝的道理，出過單行本。

他在「貓國春秋」展中所表現的主題，主要集中在揭露當時當權派「復員劫收」、「人權被蹂躪」、「民主與反民主的鬥爭」幾個當時非常尖銳的問題上。當公元 1946 年 3 月 8 日在重慶的「中蘇文化協會」開幕之後，轟動了當時的重慶。展覽共分五個部分，組畫《貓國春秋》、《方生未死篇》、《宮燈影錄》和連環漫畫《虎王懲貪記》、《鼠賊橫行記》。畫展受到群衆的熱烈歡迎，參觀者十分踴躍。中共八路軍駐重慶辦事處和進步人士都給予有力的支持，《新華日報》對展覽進行報導。郭沫若、李公僕、聞一多都觀看了全部作品，郭沫若還不止一次到會場看畫並小坐，並爲畫展寫了打油詩：

　　　　冰兄叫我打油，奈我只剩骨頭；

　　　　敬請貓王恕罪，讓我倒題一首。

詩後面倒著寫了「逆犯郭沫若」幾個字。

作者以沈重有力的手法，給當時統治者的黑暗統治，勾出了一個大致輪廓。他嘲諷了那些給收復地區人民帶來災害的「布網欽差」和「法幣天使」；也無情地揭露了他們「愛敵如友，視民如仇」和「寇加逆賊，賄納降城」的鬼把戲，戳穿了「他們在慘死者與受難者之間竟握手言歡」的罪惡面目。同時在《天上人間》的組畫裡，對那些有家不能歸的義民

近現代　廖冰兄

鼠賄

們作了痛苦的申訴。在《鼠賄》一畫裡受賄的貓正在爲大模大樣走私的老鼠，發放通行證。《誅「逆」圖》畫著幾個頭朝下的不人不鬼的劊子手們正以脚夾著屠刀，對一個被捆綁著的壯漢執行斬首，這是對當時派倒行逆施者進行的有力抨擊，郭沫若所寫的打油詩正是和這幅作品相對應的。

廖冰兄這時期的作品和他抗戰前的作品相比較，他選擇了當時社會生活中的最尖銳的問題進行無情的揭露，他放棄過去那種幽默畫的手法，以深沈的筆調，使人在血淚中受到感染。他是一個有膽有識而又有著鮮明的個人風格，在國統區影響最大的漫畫家。

華君武

華君武（公元 1915 年～），江蘇省無錫蕩口人。公元 1936 年在上海大同大學肄業。公元 1933 年開始在上海報刊發表漫畫作品，那時他正在大同大學高中部讀書，後來到大同大學學習，又在上海商業儲蓄銀行中國旅行社任初級試用助理行員，他畫漫畫是在業餘時間進行。當時在他的漫畫經常發表在魯少飛主編的《時代漫畫》和林語堂主辦的《論語》上。他那時的漫畫，幽默感很強，有趣味，但尚無明確的思想傾向。在漫畫技巧上模仿過德國著名漫畫家卜勞恩的《父與子》和白俄漫畫家薩帕喬

近現代　華君武

黃鼠狼給雞拜年

的時事漫畫，但很快在表現中國社會生活的漫畫創作中形成了自己的風格。

抗戰爆發後，華君武輾轉到延安，當時是公元 1938 年的 11 月，進延安魯迅藝術文學院工作，開始了他新的生活和漫畫創作。公元 1942 年春節期間，他和張諤、蔡若虹舉行三人畫展，轟動了延安，但也有不盡恰當處。從此暫時停止了內部諷刺畫，而從事反法西斯戰爭的漫畫創作。大部分作品發表在延安《解放日報》上。其中《榜樣》一畫作於公元 1945年 5 月，描繪日寇所效法的「榜樣」，是吊死在木架上的墨索里尼，預示日本帝國主義必然失敗的結局，果然在此畫發表之後的三個月，日本法西斯宣布了無條件投降。

抗戰勝利之後，華君武轉移到東北地區，作品大多發表在《東北日報》和《東北畫報》上。幾年當中，以他的政治諷刺畫數量最多，品質也最高。

總之，華君武當時的漫畫，表現了政治上敏銳，愛憎分明，作品構

思巧妙，犀利深刻，既幽默又富有戰鬥性的特點，成爲廣大群衆最喜愛的漫畫家。群衆常主動將他的漫畫放大，畫在宣傳牌和牆報上，發揮了漫畫藝術的強大社會作用。

50年代後，任「中國美術家協會」祕書長、副主席。在漫畫創作（特別是一些內部諷刺畫）和推動美術事業的向前發展等方面，都作出了新的貢獻。

張樂平、米谷、丁聰

張樂平（公元1910～1992年），原名張昇，浙江海鹽人。出生在一個農村小學教師家庭，父親工資微薄，一家六口人，無法維持生活，母親幫人縫衣、繡花，補貼家用，張樂平因幫助母親剪紙樣而愛上了美術。由於生活所迫，他十五歲就到南匯一家木行當學徒，後來又到上海一家私人畫月份牌的畫室和廣告公司印刷廠當學徒，經常挨打受罵，人格受到侮辱。公元1981年張樂平在《永做畫壇孺子牛》的回憶文中說：「小小年紀，謀生之難，眞是不堪回首。我的這些經歷，都畫在《三毛流浪記》中。如果沒有切身的感受，我是畫不出那套連環漫畫的。」

「三毛」是張樂平從抗戰前就開始創作的一個漫畫形象。最初的「三毛」是以《三毛外傳》形式和大家見面，那時的「三毛」是以一個頑童的身份出現，作者選擇一些滑稽逗人發笑的情節來爲大家生活中增添一點點樂趣。在抗日戰爭期間，張樂平在東南戰區工作，接觸到國民黨軍隊裡的生活，以善良的心情將「三毛」置於國民黨軍隊當中，創作了《三毛從軍記》；作者企圖通過「三毛」在軍隊中的不幸遭遇來反映當時軍隊的腐敗和黑暗。完成《從軍記》之後，作者又創作《三毛流浪記》。在這部作品中，他把三毛塑造成在當時社會受盡歧視和凌辱和值得同情和憐憫的流浪兒。作者緊密聯繫當時的社會現實，把三毛刻劃得眞實、生動而典型，激起了社會各階層廣泛的同情。其中《萬元身價》、《不如洋娃》、《好夢不長》、《出口冤氣》都是刻劃得非常生動的情節，以致不少讀者紛紛寫信給報紙打聽有關三毛的情況，並寄錢和衣物等給作者張樂平。作家夏衍在《三毛流浪記》的《代序》中寫道：

　　一個藝術家創造出來的人物而能夠得到這樣廣大人民的歡迎、同情、喜愛和將他當作眞有其事的實在人物一般的關心。傳說甚至有人寫信給刊載三毛的報紙，表示願意出錢出力來幫助解決他的困難。這毫無疑問的是藝術家的成功和榮譽。三毛的問題是一個社會問題、政治問題，所以在解放前的那一段最黑暗的時期之內，作家筆下的三毛的一言一行，也漸漸從單純的對弱小者的憐憫和同情，一變而成了對不合理的人吃人的社會的抗議和控訴。……

這是作者思想昇華的表現，也是藝術上成熟的表現。

　　50 年代後，曾任「中國美術家協會」常務理事、上海分會副主席、「全國政協」委員、「全國文聯」委員。在漫畫及表現兒童的漫畫、年畫等創作方面作出了新貢獻。

　　米谷(公元 1918～1986 年)，原名朱吾石，浙江海寧人。公元 1934 年至公元 1937 年在杭州國立藝專高中部和上海美專西畫系學習。公元 1938 年到延安，在陝北公學和魯藝美術系學習。公元 1942 年到新四軍任一師政治部文工團美術組長。公元 1942 年秋到上海。公元 1946 年在上海參加「全國漫畫家協會」，爲《文萃》、《週報》、《群衆》等刊物作漫畫。這時上海發生美軍殺害中國工人臧大咬子的慘案，米谷所畫《臧大咬子傳》對帝國主義這一暴行進行有力的揭露。公元 1947 年底《群衆》雜誌被迫遷往香港，米谷也在這時期去到香港，他的代表作品大部分爲這時期所創作。他這時期的漫畫，以鞭笞反動統治的題材爲最多。他的《打腫面孔充胖子》、《江湖獨脚戲》、《也是「武松」？》和《蔣小二過年，過了今年沒明年》等，從社會的各個方面，作了淋漓盡致的揭露。在藝術表現上，《僞金元劵》與《前呼後擁地又來了》更勝一籌。在《僞金元劵》裡，本來與鞋一般大小的脚，可是一覺醒來，卻突然變得驚人的小；鞋比大人的還要大，脚比嬰兒的還要小。尖銳地揭露了當時國民黨統治下的貨幣貶值與物價猛漲的畸型現象，更加富有藝術的感染力。他的這一類漫

近現代　米谷
也是「武松」？

畫不僅內容深刻，形式多樣，而且充分吸收民間諺語等方面的因素使有喜聞樂見的特點。這當中他有許多新的創造，因而成為一種很有獨特風格的政治諷刺畫，在革命漫畫藝術的發展上作出了貢獻。50 年代後任上海美協副主席，《漫畫》月刊主編等職，繼續為漫畫創作（後期兼畫中國畫）和推動漫畫事業發展做出了新貢獻。

　　丁聰（公元 1916 年～），上海人。其父丁悚是漫畫界老前輩，因以小丁做筆名。丁聰作漫畫始於 30 年代。由於家庭負擔過重，丁聰中學畢業後就為上海聯華、新華電影公司編畫報，並任大型畫報《良友》編輯。公元 1937 年到香港，繼續擔任《良友》、《大地》、《今日中國》編輯。公元 1940 年到重慶，任中國電影製片廠美工師，曾為話劇《霧重慶》設計布景，皖南事變後回香港。公元 1942 年至 1945 年一直在大後方為各劇團設計服裝和布景，在重慶曾以他的作品《花街》參加「八人漫畫聯展」。抗戰勝利後，回到上海。一方面畫政治諷刺畫，另一方面與吳祖光共同主編《清明》雜誌。公元 1947 年離開上海到香港，參加「人間畫會」。丁聰的漫畫具有濃厚的裝飾繪畫效果。這時期的代表作有《現象圖》和《現實圖》。《現象圖》作於公元 1944 年，表現當時老百姓的悲慘痛苦與統治者驕奢淫逸的強烈對比。《現實圖》作於公元 1947 年，畫的是當局發動內

戰的現實。由於丁聰善於設計服裝與布景，因而從以上兩畫中可見其帶裝飾風的設色才能。

丁聰長於素描，受到徐悲鴻的稱讚；還善於畫插圖，抗戰時曾出版有《阿Q正傳》插圖。公元1946年中共駐上海辦事處撤離前，周恩來接見過三位漫畫家，他是其中之一。

50年代後，丁聰任《人民畫報》主編，《裝飾》雜誌主編，在漫畫、插圖和畫報編輯出版事業等方面，取得了新成就。

蔡若虹、沈同衡

蔡若虹（公元1910年～），原名蔡壅，江西九江人。公元1930年在上海美專學習時參加「左翼美術家聯盟」。公元1933年開始從事漫畫工作，最早的作品發表在陶行知主編的《生活教育》上。稍後，他是《漫畫生活》、《大眾生活》、《漫畫漫畫》的主要作者之一。從他早期所畫揭露階級矛盾、歌頌救亡鬥爭的《剩餘的剩餘價值》、《殘羹》、《窮人的一生》、《皮噉泥噉》和《學生救亡運動的一幕》等作品上面，可以看到，作為革命漫畫家的政治傾向性與藝術道路，從一開始就表現得很明顯，這是他能畫出這種作品的主要原因。此外，他的表現技巧在一般水準以上，也很重要。比如對於不同題材、主題所採取的不同的表現方法，不論是繁是簡，都那麼得心應手，運用自如，顯示了藝術上的才能。他這時期的畫風，與德國漫畫家喬治·格羅斯有相近之處。《漫畫生活》的編輯黃

近現代　蔡若虹

皮噉泥噉 (picnic)

鼎曾有以《喬治‧格羅斯及其漫畫在中國的影響》爲題的文章介紹了蔡若虹。他認爲蔡若虹「是中國新型的格羅斯」。蔡若虹的表現手法同格羅斯雖有某些近似，但在整體上卻有他自己的特點。那時期，蔡若虹除作漫畫以外，還畫過廣告畫，並在上海電通影業公司工作。

　　抗戰爆發後，他以漫畫積極投入抗戰的宣傳。《救亡漫畫》創刊號第一版以整版篇幅刊登了他所畫的，揭示日本侵略軍必遭覆滅命運的漫畫《全民抗戰的巨浪》。此畫以熟練的技巧，表現了飽滿的愛國熱情與堅定的必勝信心，整個畫面富有強烈的感染力量。另有揭露日寇轟炸暴行的《血的哺養》，具有感人至深的力量。公元 1939 年前往延安，任魯藝美術系主任。公元 1941 年參加延安反侵略畫展和內部諷刺畫展。

　　國共內戰時期，他到《晉察冀日報》和《山西日報》工作。公元 1947年在山西平定參加土改，陸續編繪了反映農村生活的漫畫組畫《苦從何來》，發表於《晉察冀日報》。該組畫揭露了舊社會地主階級對農民的殘

酷剝削和壓迫，例如其中《姓長名工》，表現的是給地主幹活的農民，地主只承認他姓長名工，連稱呼自己姓名的權利都沒有；《人驢》畫的是一個活了五十八歲的長工，給地主拉了四十年的磨，走路總是團團轉，頭頸向地背高駝，老財們叫他是「人驢」。作者懷著深厚的階級感情，以寫實兼寫意的手法，將尖銳的矛盾作巧妙的處理，並配以簡短而富有表現力的說明文字，使人一目了然，獲得廣泛好評。

50年代以後歷任中央文化部藝術局副局長、「中國美術家協會」副主席，在推動社會主義美術事業的發展和美術理論及詩詞寫作方面作出了新貢獻。

沈同衡（公元1914年～），筆名石東，上海寶山人。公元1937年在上海新華藝專西畫系畢業。公元1938年在武漢政治部「三廳」美術科做抗戰宣傳工作，繪製在街頭展出的布畫、牆畫和供印製成傳單宣傳品的漫畫稿。是當時黃鶴大壁畫《抗戰必勝》作者之一。武漢撤退後，在桂林與漫畫家特偉等辦過漫畫訓練班。自畫自刻過以抗日故事為題材的木刻連環漫畫《兩兄弟》與《劉力士》（在桂林《漫畫與木刻》等刊物上發表）。他揭露漢奸汪偽政權的漫畫《加冕圖》曾參加赴蘇聯展覽，獲好評。「皖南事變」後被捕，李濟琛協助獲釋。此後在廣西藝術師資訓練班任教，還畫過不少宣傳抗戰等內容的街頭漫畫。公元1945年在重慶參加「八人漫畫聯展」。他的《謁陵圖》受到柳亞子的好評，特為此畫贈詩。這期間，沈同衡主編《星期漫畫》（《商務日報》副刊）。抗日勝利後，沈同衡在上海

近現代　沈同衡

進與退

為《文匯報》、《群眾》等報刊畫漫畫，是上海「中華全國漫畫作家協會」負責人之一。公元 1946 年中共駐滬辦事處撤出前，領導人周恩來接見了他與丁聰、張文元三位漫畫家。公元 1947 年組織了漫畫工學團，在上海法學院進步學生被捕後，轉移香港，然後轉入共區。50 年代後，沈同衡在《人民日報》做美術工作，繼續在漫畫創作和推動漫畫事業發展中做出新成績。

特偉、張仃、張諤、魯少飛

特偉(公元 1916 年～)，原名盛松，原籍廣東中山，出生在上海。十七歲開始在廣告社當學徒，後任美商廣告公司繪畫員、廣告員。30 年代開始畫漫畫，發表於《時代漫畫》和《生活漫畫》，他的漫畫從一開始就有鮮明的傾向性。《資本在次殖民地》就是揭露資本榨取了次殖民地勞動人的血汗，矛頭直指帝國主義殖民者。抗戰爆發後，參加漫宣隊和任《救亡漫畫》的編委，積極進行抗戰宣傳活動，畫有揭露國聯調查團軟弱無力的《譴責的聲浪是掩不了的砲聲的》。桂林時期在夏衍主編的「救亡日報社」編《美術》週刊。公元 1941 年和公元 1942 年在香港出版《特偉諷刺畫集》和《風雲集》，前者收集的四十幅作品，是他「從抗戰開始以來的四十多個月間，舉凡中國與世界的大事都接觸到，而且經過作者的判斷力對這些大事加以宣揚或揭破」的作品。這些作品的「技巧比前者進步得多了，在國內搞政治諷刺畫，作者和張光宇是並駕齊驅的」(黃茅《漫畫美術講話》)。抗戰後期參加重慶「漫畫聯展」。國共內戰時期在香港參加「人間畫會」活動。50 年代以後任美術電影製片廠廠長，為美術電影的發展作出了貢獻。

張仃 (公元 1917 年～)，遼寧人。30 年代開始漫畫創作，並在北京參加「左翼美聯」，十歲因參加「左聯」活動被捕。他的漫畫《野有餓殍》、《兵車行》、《年午夜》都是表現勞動人民悲慘生活的生動寫照。抗戰初期參加漫宣隊，報畫《戰爭病患者的末日》與《欲壑難填》，有力地揭示了日本軍國主義必然失敗的下場。公元 1938 年到延安，從事漫畫、年畫、宣傳畫創作。一度任「東北畫報社」總編，創作了大量的漫畫。他的宣

近現代　張仃
兒童勞軍

傳畫《在毛澤東旗幟下前進》、年畫《兒童勞軍》都給廣大觀衆留下深刻印象。

張仃各時期的漫畫能緊密結合鬥爭形勢，矛頭直指國民黨當局，這表明他富有作爲革命漫畫家的政治敏銳感。他很早就注意藝術表現形式的探求，這是他藝術創作上的特點。公元1937年的《野有餓殍》的畫法就頗有他自己的特色，那時很少有那樣畫的。公元1938年的《欲壑難塡》就更爲突出，而且形式上也更爲完整。50年代以後，在藝術探討上有了更大進展。在中國畫創作上獲得了新成就，曾任教於中央美術學院、中央工藝美術學院，後任中央工藝美術學院副院長、院長，「中國美協」常務理事、書記處書記等職。

張諤（公元1910～1995年），江蘇宿遷人。曾在杭州西湖藝術院（杭州藝專）學習，公元1931年畢業於上海美專。公元1930年加入「中國左翼美術家聯盟」，並任執行委員。公元1933年至1935年任《中華月刊》畫刊的美術編輯。並與黃士英、黃鼎合編《漫畫生活》、《生活漫畫》、《漫畫和生活》，三種刊物實際上是一回事。張諤擅長國際漫畫，學習蘇聯漫畫家葉菲莫夫的表現手法。他在30年代，以《我畫漫畫的經過》爲題的一篇文章，對當時漫畫創作上的一些現象提出了批評，認爲當時「十之六七都是以眼睛吃冰淇淋爲主要的題材，總逃不脫女人、大腿和兩性的

關係」，認為「漫畫界的同人，並沒有能負起我們固有使命。因為目前的中國是個次殖民地的國家，帝國主義間一切的動態，都反映著瓜分中國的意味。那麼我們漫畫界的同人，至少是該將這帝國主義者群的陰謀暴露出來，自從世界經濟恐慌的怒潮捲到老大的中國以後，農村經濟的破產，民族工業的凋敝……處處都顯示著次殖民地國家的厄運，至少又該將這些事實描寫出來，使大家知道我國目前是在怎麼一個危急的狀態中」。

從作者這一段自白中即可以看到當時張諤畫國際漫畫是有明確而堅定的思想基礎的。他是較早認識到漫畫家應起時代使命的畫家，他這時期的代表作品有《和平招牌》、《帝國主義與漢奸》和《孿生兄弟》。早在1935 年他就不斷揭露日、德帝國主義的侵略陰謀。

抗戰爆發後，他到廣州任《國家總動員畫報》編輯，主編《漫畫陣地》。公元 1938 年經香港到重慶「新華日報社」任美術科科長，不久到延安一直主持延安《解放日報》的美術工作，任美術科主任，他這時期漫畫主要都發表在《解放日報》上。他在公元 1942 年「三人漫畫展」之後，

近現代　張諤
孿生兄弟

他的漫畫又由內部諷刺畫轉向對德、意、日侵略者和蔣介石的抨擊。其中《一樣的主子，一樣的聲音》、《墨索里尼「榮膺」第一名》和《演戲的和捧場的》都是較深刻的作品。

50 年代以後，任「美協」會員工作部主任和中國美術館副館長，對社會主義美術組織行政工作作出了新成績。

魯少飛（公元1903～1995年），江蘇上海人，出生於民間畫工家庭。自幼從父學畫，對社會上的諷刺畫更感興趣。十七歲開始向《申報》投稿，發表過漫畫《戰神崇拜狂》、《弄玄作假的藝術家》。曾入上海美專學習，因學費困難，改入晨光美術會學畫。二十一歲出關到奉天美專教西洋畫。公元 1928 年出版《北遊漫畫》，是他在北方期間的生活速寫，後回上海任新民影片公司布景師。大革命時期到南京國民革命軍政治部做宣傳工作。「四一二」政變後，魯少飛失業。回上海與黃文農、葉淺予、張光宇共同組織「漫畫會」，以投稿為生，主要畫滑稽、幽默連續漫畫。他的代表作《改造博士》表現一個故事，自公元 1928 年 1 月開始在《申報》上每天連載四幅。

魯少飛是《上海漫畫》主要作者。在這時期，他還創辦過漫畫函授班，學員約五十人，教材自編。公元 1934 年開始任《時代漫畫》主編。這期間他團結了眾多業餘作者和邊遠地區的作者。他主編的這個刊物所以能保持聯繫百人以上的專業、業餘作者，因為「選稿素無派別門戶之見，或成名與無名作家之別，悉以來稿本身的價值，為編輯上捨取的條件」。《時代漫畫》以刊物培養了一批有才能的年輕作者，魯少飛及其同道在這方面做出了突出的貢獻。

公元 1937 年，抗日戰爭爆發，魯少飛擔任「上海漫畫家救亡協會」主辦的《救亡漫畫》主編，積極投入抗日救亡運動。

50 年代後，魯少飛長期任人民美術出版社編輯，繼續在美術出版事業方面取得新成就。

此外，在漫畫領域不同時期取得不同成就的漫畫家，尚有（按姓氏筆劃為序）：

丁里、方成、王敦慶、王樂天、安靖、朱丹、江有生、西野、余所

亞、吳耕、沈逸千、汪子美、周令釗、施展、洪荒、洪藏、胡考、高龍生、張文元、張正宇、陳雨田、陸志庠、陶謀基、麥非、黃茅、黃苗子、萬籟鳴、劉迅、蔡振華、謝趣生、鍾靈等等。

第十節　月份牌

概述

　　近百年來，月份牌畫的產生，與商業經濟的發達是密切相關的。因為有不少商號，需要像月份牌那樣的表現形式來作為廣告宣傳，至少在本世紀的 30 年代即如此。

　　月份牌的內容與表現形式，淵源於日曆表牌畫。明代唐縣（今河北唐縣）劉於召曾畫「十二月景」為十二圖，如正月畫「鬧元宵」，十二月畫「送灶神」，為當地一富商收羅。後富商攜此十二圖到了南方，請蘇州畫家仿繪，並在吳中市上銷售，居然人多爭購之，富商亦因此獲厚利。清代雍正時，桐城人張若靄（晴嵐）繪《二十四節氣圖》為二十四幅，即每月畫兩幅節氣圖，如正月畫「立春」、「雨水」，二月畫「驚蟄」、「春分」，三月畫「清明」、「穀雨」，四月畫「立夏」、「小滿」，而十二月，則畫「小寒」、「大寒」，此畫盛傳一時，為清宮祕藏。到了民國，故宮部分書畫在故宮月刊發表，這《二十四節氣圖》，在《故宮日曆》中印行，分別編排於十二月中，深受讀者歡迎。上述種種，無論其所畫內容及表現形式，無疑為月份牌畫的濫觴。

　　距今一百年，上海鴻福來票行發行的《滬景開彩圖》，顯然是我國一種較早的月份牌。

　　月份牌畫，簡稱月份牌，原用在月曆表牌上，可以按月而用。後來，用途既廣，稱呼尺度也放寬，凡是與月份牌一類內容與形式、格局相類

第九章　民國的繪畫

近現代

月曆畫

近現代
煙草美女畫

似的，統稱之爲月份牌，成爲市民的一種通俗美術，一度與「洋片」（西洋鏡畫）很難作嚴格區分。

月份牌，除用於月曆外，曾經更多地被用於綢、布、紗、絨業的商品包裝上。便是香煙、糖果以至肥田糞、洋傘的推銷，都曾使用過月份牌作廣告。

在月份牌畫產生、發展的同時，一種新型的連環畫也迅速地成長起來。在此附帶提幾句：

連環畫之前，清末有「回回畫」。所謂「回回畫」，指章回小說的插圖，因爲每回有畫，故稱「回回畫」，進而發展而成爲連環畫。開始根據

戲劇脚本來作連環圖，如劉伯良所畫《薛仁貴征東》，很受讀者歡迎。

連環畫在早年，稱呼不一，上海人叫「圖畫書」，或叫「連續畫」，北方人叫「小人書」，兩廣叫「公仔書」，浙江的寧波人叫「菩薩書」，杭州人文文雅雅，叫它爲「繡像本兒」。在漢口，人稱之爲「牙牙書」，即所謂「兒童讀物」。公元 1925 年，上海世界書局出版了一部《西遊記》，定名爲「連環圖畫」，從此，這一稱呼就逐漸統一起來。至於連環畫在表現上的藝術格局，到了葉淺予畫《王先生與小陳》時，可謂基本上定了下來。

連環畫開始時，按舞臺上的「連臺本」來畫，如畫《劉皇叔招親》、《諸葛孔明七擒孟獲》等，起初只畫圖，下加文字說明，後來有了有聲電影，連環畫家得到啓發，圖中人物開口，給以寫上「對白」的文字。一度很受群衆喜歡，這正如魯迅所說：「這樣的畫(指連環畫)，一看即明白。」

本世紀上半葉的月份牌畫家，較有名的有鄭曼陀、杭穉英、金雪塵、李慕白、金梅生、何逸梅、朱石簣、孫薩迦、關惠農、丁可仁、白青霜等，便是一度受聘於廣州黃埔軍校編輯畫報的梁鼎銘，早年也曾爲上海英美煙草公司繪製月份牌年畫。

畫家

鄭曼陀

鄭曼陀(公元 1885～1943 年)，安徽歙縣人。少時隨父母居杭州，初學擦筆肖像畫。一度被杭州「二我軒」照相館聘用。辛亥革命後到上海，學習水彩，掌握了色彩的運用，以半透的水彩色來畫人物，暈染細膩，覺得很適宜畫美女，多次嘗試後，得到朋友丁永江等的鼓勵，就不斷地畫起美女月份牌。他的第一幅《晚妝圖》月份牌畫，竟博得高劍父的賞識，並給他題了字，於是使他信心更足。公元 1915 年，鄭曼陀作《貴妃出浴》博得更多觀衆的讚賞，從此逐漸出名。

五四時期，他受新思想的影響，畫了《女子打網球》、《女子讀天演論》的作品。

鄭曼陀一度還與徐詠青合作，鄭畫人物，徐畫風景，搭配合拍，深為洋行採作。有些風景人物畫，傳至西歐，被作為裝飾畫的一種，在瑞士廣告畫中出現。

杭穉英

杭穉英(公元1900～1947年)，浙江寧海人，早歲從父居上海，自學成才。二十多歲開畫室於滬上，一邊教畫，一邊把創作月份牌的業務接下來，組織學生們共同製作。他的月份牌，設計了多種，一種用於綢布店的包裝，一種用於香煙的招牌紙，再一種作為獨立的年曆掛畫用。

杭穉英以畫時裝美女聞名，所作《美女戲鸚鵡》、《美人愛貓》、《閨

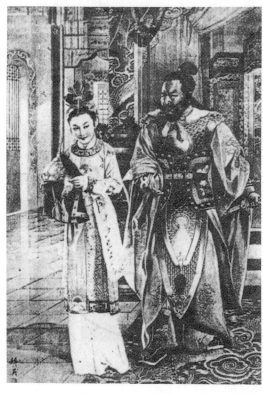

近現代　杭穉英
霸王別姬

近現代　杭穉英等

木蘭榮歸

秀望月》等；也畫古裝人物，如繪《霸王別姬》、《木蘭榮歸》、《桃園結義》等。尤其是《木蘭榮歸》一畫，印刷發行數極大。又所畫《嬌妻愛子圖》也深受群眾歡迎。

　　30年代初，南洋兄弟煙草公司的廣告畫，也曾採用他的設計稿。一度風行的美麗牌香煙、泰山牌雪茄、雙妹牌花露水、蝶霜、白貓牌花布、五鵝牌衫以及杏花樓月餅盒等，這些裝潢的裝飾畫，都是他的精心設計與繪製。有關商號使用多年，現在提到這些，凡七十歲以上的老人，可能都還有印象。

金雪塵

　　金雪塵（公元1904年～），上海嘉定人。早年從學張聿光，後畫月份牌，也曾畫布景，擅年畫。一度當鄭曼陀的助手，也與杭穉英合作古裝人物月曆畫。

近現代　朱石青

美女和貓

近現代　李慕白

舞劍

　　此外，月份牌畫家尙有金梅生（公元 1902～？年）、何逸梅、朱石青、李慕白等。他們畫月份牌外，畫舞臺布景，也能肖像，被譽爲多面手，李慕白畫時裝婦女，有畫舞劍、弈棋、出浴等，很受婦女讀者的稱讚。他們的作品之所以受人歡迎，除了在技藝上精練外，一是出手快；二是樣式新穎。並與工商界取得了密切聯繫。

關惠農

關惠農(公元 1880～1956 年)，廣東人，為我國早期油畫家關作霖(啉呱)的從孫。他的月份牌畫，別具特色，在 30 年代聞名，欽譽南方。其作品《珠江倩影》、《兩姐妹與兔仔》，印刷品發行至南洋諸地。

月份牌畫的興衰，與當時民族資本家的工商業發達與否很有關係。抗日戰爭前夕，由於日本軍國主義者的侵略步步迫緊，使得不少民族資本家困難重重，因此直接影響到有些月份牌畫家的生活。有的畫家，為了謀生，跑到小城鎮與當地的民間藝人合作。如在上海專畫古戲裝月份牌的畫家孫慈英，於公元 1935 年到了浙江台州，與民間紙紮藝人配合，專為冥屋廳堂作戲曲人物畫，當年在溫嶺縣城尚書坊王家，所畫冥屋內的八堂三國演義，如《三戰呂布》、《火燒赤壁》、《趙子雲救阿斗》等，由於畫得細緻又生動，轟動這個小方城，觀者日日爭看，及至冥屋火焚，觀眾猶讚嘆不已。這都說明，月份牌這個畫種，是受老百姓歡迎的。

第十一節　畫學著述

清末民國，即公元 1900 年至公元 1949 年，在這半個世紀中，由於社會的發展，新文化運動在一度時期的高漲，促使了畫學研究的普遍提高，研究的領域，也獲得不斷擴大。在一批美術史論家的努力下，有關畫學（包括美術）方面的出版物，約計一百五十餘種，有叢書、繪畫(美術)史、繪畫斷代史、西洋美術史、美學以及畫家、畫法專題研究等。尤其對於畫史的編著，突破前人的規範，擇要勾沈，在研究方法與編寫體例上，顯然有了較大的進步。

這個時期，畫學研究範圍，不只限於對傳統畫史畫論的整理，有的為了美術理論教學的需要，進行編、譯，因此，也引進了西方的美術理

論與知識，在我國各地高等學校較早開設美術理論課程的，有如在上海的黃懺華、呂徵、畢林、傅雷、伍蠡甫，在杭州的林文錚、豐子愷、李樸園、倪貽德，稍後有蔡儀，在北平、南京的有宗白華、鄧以蟄、朱光潛、謝海燕以及在西北的洪毅然等，他們或講西洋美術史，或講美學，或講一般的美術理論，都受到了美術教育界的重視，因而使美術理論家的眼界也獲得相應的開闊。

專事於民族傳統畫學編著與教學的，則有如黃賓虹、余紹宋、于安瀾、溫肇桐、傅抱石、郭葆昌、童書業等。至於專事畫史研究與著述的，有如陳師曾、滕固、朱傑勤、蘇吉亨、鄭午昌、俞劍華、常任俠、韓壽萱、史岩、馮貫一、徐徵、盛鐘、秦仲文、胡蠻等。其實，尚有如呂鳳子、鄭振鐸、姜丹書、潘天壽、陳子佛、鄭秉珊等，都爲弘揚民族美術，作出了貢獻，他們或著，或編，或譯，都爲 50 年代後大量研究者及其成果的湧現，起到了先導的作用。

畫（美術）史編著

在我國歷史上，不題名爲「畫史」，實際上爲畫史而著的，當推唐張彥遠的《歷代名畫記》，此後有宋郭若虛的《圖畫見聞志》及鄧椿的《畫繼》等。而標明畫史著作而公開出版者，在近代史上，則有陳師曾著的《中國繪畫史》，出版時間爲公元 1922 年。

本世紀上半葉，畫史（包括美術史）著作，不可謂不多，約計二十多部(本)。一是爲了教學需要，因爲辦了美術學校，則對專業的美術歷史，人人關心，相應地引起了重視，如陳師曾編寫畫史，當時即爲教學所用，是美術教學講義之一；二是傳統繪畫開始發生較大的變化，一些有才智有作爲的畫家，深感有必要對本國幾千年的繪畫歷程作一番回顧與再思考。因此，畫家如潘天壽、鄭午昌、俞劍華、秦仲文等都奮起撰寫繪畫歷史，甚至出洋留學，得哲學博士學位的滕固，也編寫了《中國美術小史》；三是出版家的熱心與重視，有的主動組稿，有的當美術史家前去聯繫出版時，一拍即合，當時如上海的商務印書館，尤其難得，在十年

之中，竟出版了十二部（本）有關中國畫史類的書籍；四是對於畫史研究者來說，有現存唐至清代大量的文字資料及古代畫跡爲基礎，使所論有據，得以成章。正由於有上述這四者，近代的畫史（美術史）著作，才出現一部接一部地付梓而問世。

總言之，繪畫史作爲一門學科，從民國初年開始，逐漸地形成了。

這裡，對民國時期的幾部繪畫史，擇要評介如下：

陳師曾的《中國繪畫史》

這部著作是我國以畫史標稱的第一部公開出版的繪畫史專著，比較有系統地闡述了自夏商周至清代的繪畫歷程。

這部著作分《上古》、《中古》、《近世》三編。因爲著作原爲講課所用，所以純是講義體裁。據其學生俞劍華說：《上古》部分以其內容渺茫，講三堂課，著重講孔子見於明堂的壁畫；《中古》講六堂課，著重唐宋的繪畫，董、巨、徐、黃的成就，反覆的講解；至於《近世》，則對清代繪畫，並掛幾件名作，針對名作而詳述之。有些說法，採用日本美術史家中村不折的觀點。在講解中，頗有對元、明、清文人畫的偏愛，這與他所撰《中國文人畫之價值》是一致的。

這部繪畫史著作（講義），據說作者準備一年才成初稿，公元1919年秋天開始教學於北平藝術專科學校，當時該校的校長爲鄭錦，對陳師曾擔任中國繪畫史課的教學極爲稱讚，當時教師姚華、壽石工等，都表示欽佩。公元1921年由其學生朱舜玉謄清，又由俞劍華在濟南設法鉛印線裝，至公元1922年冬，才由天津百城書店出版。

這部畫史之作，雖不完備，有些論述亦較含糊，但在近代史上，作爲第一部畫史專著，其價值與意義，自然不容忽略。

滕固的《中國美術小史》

這本美術史，列入王雲五主編的《百科小叢書》之一，公元1926年由上海商務印書館出版。雖然只有兩萬餘字，但是，它的學術價值，在於作者斟酌之再，自抒所得，言前人之所未及者不少，書中以有創見爲貴。

滕固的《中國美術小史》，雖標爲「美術」，內容多爲繪畫。該書自原始時代至清代，分爲四個時代：一，生長時代（原始時代至秦漢）；二，混交時代（漢末、兩晉南北朝）；三，昌盛時代（唐、五代、兩宋）；四，沈滯時代（元、明、清代）。這樣的劃分，作爲學術研究，是否完全符合歷史的實際，都可以作進一步的探討。但是，在當時而言，他對中國美術歷史，作如此的劃分，無疑是一種創見。並對後來的美術史家，在美術（繪畫）史的研究上，產生啓發的作用。

美術（繪畫）史，作爲一門學科作專門的研究，其中重要的課題，在編寫之時，除了框架、體例之外，如何分期，這是避免不了的一個難題目。對於中國美術（繪畫）史的分期，究竟應該怎麼著手考慮，具體怎樣劃分，它又需要顧及那幾個方面的問題，凡此等等，似乎至本世紀的90年代，美術史家們都還在討論或摸索中。然而，滕固居然在20年代的著作中便率先提出來，應該肯定他的成就。

在論述中，滕固所持的「歷史演繹的觀點」是非常明確的，他所表示「對於歷史重複的絕對顧忌」並反對「故步自封」等，主張都是鮮明的。在該書「沈滯時代」一節中，他闡述得很清楚，他說：

> 南北朝時的藝術，得外來思潮與民族固有精神的調護、滋養，充分地發育。唐宋時的藝術，稟承南北朝強有力的素質，達到了優異的自己完成之域。元明以來，但驚異唐宋時藝術的精純、偉大，於是奉爲金科玉律，摹擬古人的風習，從此發生。當時製作活動，不敢越出古人的繩墨，他們放棄了自由自發的能力，甘於膽怯地自縛，跬步不前，其尊重古人者，適爲古人所笑。雖然其間也有獨到的作家與作品出現，未可一概抹殺的，在這裡我們要明白的沈滯時代，絕不是退化時代。

正可謂概括地論述了我國近兩千年的美術歷史。在本世紀的20年代，滕固論述的深度，足以表現出他是不愧爲我國美術史研究的先驅者。

滕固（公元1901～1941年），公元1921年留學日本，得文學碩士學位，

後留學德國，在柏林大學獲哲學博士學位。曾任教上海美專，這部美術史，如其自述「一年來承乏上海美專教席，同學中殷殷以中國美術史相質難，輒摭拾箚記以示之」。抗戰期間，曾任國立藝專校長。其著作尚有《唐宋繪畫史》。

鄭午昌的《中國畫學全史》

這是一部較有系統地論述中國繪畫發展的專著。從其分章、體例而言，它是創我國「畫學通史的先河，自是可傳之作」。

這部畫史於公元 1929 年初印，公元 1937 年 2 月再印，由上海中華書局出版。計分十二章，共四十四節，並有附錄。《全史》將中國三、四千年的繪畫分爲四個時期，鄭午昌的分法與滕固不一樣，主要由於他們的著眼點不相同，滕固從史的生發角度而分，鄭午昌則從史的變化而分。鄭著分實用時期、禮教時期、宗教化時期及文學化時期。在這四個大時期中，則以朝代爲序劃分章節。他認爲「初民作畫，全爲實用，不在審美」，他甚至認爲「軒轅氏之染衣裳，無不旨在實用」。對於「唐虞、三代、秦、漢三世」，他認爲「利用繪畫以藻飾禮制，宏協教化」，所以定爲「禮教時期」。對於魏晉南北朝至隋唐五代，由於佛教興盛，「國畫受其影響及陶熔，頓放異彩，天龍寶跡、地獄變相，凡寺壁塔院，遍繪莊嚴燦爛之印度藝術化之佛畫」，所以稱之爲「宗教化時期」，宋代之後及至元、明、清，「文人畫爭相傳摹，澹墨楚楚，謂有書卷氣，皆致讚美，甚至謂不讀萬卷書，不能作畫，不入篆籀法，不爲擅畫，論畫法者，亦每引詩文書法相證印」，因此定這個時期爲文學化。作者也還聲明，這四個時期的劃分，「並非絕對」。

至於編寫「內容之支配」，基本上分四方面，一是「概況」，二是「畫跡」，三是「畫家」，四是「畫論」，並以「四者互可質證，互有發明」。鄭午昌的這種寫法，影響較大，及至 80 年代的美術史著作者，猶有作爲參考的。他的這一體制的創立，基本上突破前人（清以前）編寫的方法。對於畫事、畫家及其作品，鄭著多有創見，對前人之論，有的加以肯定、讚賞，有的則提出異議，不是人云亦云。作爲美術史研究者的態度，他

是少發空論，多重史實，而且史論結合，條理井然。對於歷代的「畫論」，他理出四個方面加以論述，如「關於畫學者」、「關於畫品者」、「關於畫體者」、「關於畫法者」，他能立出這些綱目，本身就是一個開拓。明清畫派眾多，他也一一理出，加以區別分析。對於歷代畫家，廣徵博引，他從數千名中擇要選出，並一一立傳，既讓讀者獲得一個總的印象，又得具體了解，並從眾多畫家的事跡中，串聯成這一階段的許多故事，從而證明繪畫在某一時期發展的複雜性。鄭午昌在這部著作中的這些立論與主見，也得到了日本有些美術史論家的讚賞。這部有學術價值的畫史著作，及至 50 年代，仍被有的高等美術學校採用而作爲教材。

鄭午昌（公元 1894～1952 年），名昶，以字行，號弱龕，浙江嵊縣人。曾任中華書局美術部主任，杭州國立藝專、上海美專及新華藝專教授。公元 1929 年，曾與謝公展、王偉等組織「蜜蜂畫社」，出版《蜜蜂畫報》，研究美術史的同時，工寫山水，功力深厚，亦善花果。嘗謂「畫不讓人應有我」，主張「善師古人而自立我法」。著作除這部《中國畫學全史》外，尚有《中國美術史》的出版，在近代繪畫史上，鄭午昌是一位富有開拓性而又有才氣的美術史家。

俞劍華的《中國繪畫史》

據俞劍華在《重版序》中說，該書於「1936 年應商務印書館之約，在三個月的短促時間內寫成」。俞劍華的《中國繪畫史》，初版於公元 1937 年 1 月，至公元 1958 年猶刊三版，字數近三十萬字，按朝代爲序，分十四章，自上古時代至清代。他在該書的「凡例」中說：「本書時代之劃分，仍以朝代爲標準，三代以前，史闕難載，僅有傳說，故列爲首章。三代雖有記載，苦於無多，故並列二章。秦雖簡略，以無所附麗，亦只得列爲第三章。兩漢而後，事跡雖繁，仍以每朝納於一章之中，以期刊用中國歷史之固有觀念。」作者編寫此書的情況，在他的這些「凡例」中，可以得知其大略。

俞著畫史在鄭著畫史之後，俞劍華也認爲鄭午昌編寫的《中國畫學全史》，「實爲空前之巨著。議論透闢，敍述詳盡」，又是「綱舉目張，條

分縷析，可謂中國繪畫通史之開山祖師」。其實兪劍華的編著，自有他的長處與特點。長處之一，包羅宏豐，舉凡前人幾部畫史上的材料，幾乎一一摘要，雖然沒有標明出處，但其摘錄嚴，未予妄添，所以該書的資料較全，較可靠。長處之二，綱目清楚，對每一時代的繪畫，先作概論，二論畫家，三論畫論。畫事、繪畫作品均穿插於這三部分內。其「概論」，夾敍夾論，如撰「唐朝之繪畫」，其「概論」分「甲、唐朝之國勢及文化」、「乙、唐朝繪畫概論」。其他一些史跡，不便歸納於各章節，也在「概論」中敍述之，如「唐朝帝王之好畫」、「唐朝之壁畫」，兪氏都把它放在「概論」中闡述，他的這種辦法，後人編寫或在課堂講畫史時，沿用近二十年左右。

　　兪劍華的這部畫史，當時評者以爲比較「正統」，「較少突破前人之所論」。它的取材，限於當時的條件，全部採用歷代的文字記載材料，而內容，也基本上限於「南北二宗」的繪畫，對一些石窟或現存寺觀壁畫，因爲材料沒有基礎，均未涉及。其材料來源，明以前之畫家傳略，多採《佩文齋畫譜》的《畫家傳》。南宋院畫則採厲鶚的《南宋院畫錄》，明朝畫家傳略兼採徐沁的《明畫錄》，清朝的畫家傳略則多採《國朝畫徵錄》、《揚州畫舫錄》等。又因爲，歷史畫家傳略，歷來整理者，多詳於畫家姓名、籍貫、官階及所擅的書畫，對於生卒年月，注明者百不及一，所以在這方面，作者自己聲明，由於「時間倉卒，不暇詳考」，也沒給以注出。如北宋畫家巨然、李成、范寬、米芾父子、李公麟、崔白、文同，甚至蘇軾等，概無生卒的標明。至於畫論方面，明以前多據《王氏書畫苑》、《佩文齋書畫譜》。清朝畫論，多據鄧實、黃賓虹所編的《美術叢書》及其他各種單行本。

　　本世紀 50 年代前，由於博物館、美術館收藏名人書畫作用於學術研究非常不夠，因此，美術（繪畫）史工作者要在研究與編著方面獲得方便是很困難的。抗日戰爭勝利後，有人提出，要求繪畫史編寫者能自己「收藏足夠的書畫」，這是不切實際的。一個畫史的研究者，如有條件，無妨收藏一些，供自己參考研究之便，主要還得靠公私收藏及田野不斷發掘和材料，一句話，還得靠社會在文化上的基本建設。

俞劍華的這部畫史，對每個朝代的畫家作了梳理，那些是重要的，那些最重要的，那些是一般的。又給這些畫家，按畫科分類，有屬道釋人物畫家，有屬山水畫家，有屬花鳥畫家。有的據各朝代的不同情況，如對北宋畫家中，有分出「畫水者」、「畫龍水者」、「畫虎者」、「畫馬者」、「畫水牛者」、「畫草蟲者」、「畫墨竹者」等。有的則從畫技不同法來區分，如對清代的花鳥畫家，有分「寫生派」、「沒骨派」、「勾勒派」、「勾花點葉派」、「寫意派」等，作為畫史的編寫，可謂開一代的先河。

當然，任何一書的編著，都不免有它的欠缺處，該書誠為評者指出，只重文獻的記載，頗少實際的證驗。此外，對有些論述，前後看法不一，如對浙派評價等等。有關這些，作者到了晚年，他自己幾乎都認識到，可惜他還未遂重寫之願，卻與世長辭了。

俞劍華（公元 1895～1979 年），名鋆，字劍華，以字行，山東濟南人。辛亥革命這一年，十七歲，濟南模範高等小學畢業，公元 1915 年考入北京高等師範手工圖畫專修科，當時校長陳寶泉，國畫老師為陳師曾，西畫老師為李毅士。公元 1918 年畢業，公元 1920 年任教於北京美術學校，當時陳師曾、姚茫父、蕭謙中、王夢白等都在那裡任教，因此便從陳師曾進修國畫。公元 1924 年任山東美專國畫教員，同時整理陳師曾編著的《中國繪畫史》，交由翰墨軒印刷。這對俞氏後來研究畫史，影響極大。公元 1928 年俞氏三十四歲，任新華藝大教務長兼教授，從此投身於美術教育界。公元 1936 年，俞氏撰《中國繪畫史》，翌年 1 月出版。抗戰軍興，他任暨南大學，東南聯大等校教師，至抗戰勝利，仍任上海美專教授，專講中國繪畫史課。

俞劍華為近代著名的繪畫史論家⑭。一生勤勞，手不釋卷，治學慎嚴，著述宏富，除《中國繪畫史》出版外，尚有《國畫研究》、《中國畫論類編》、《中國壁畫》、《顧愷之研究》、《石濤畫語錄標點注釋》、《歷代名畫記注釋》、《圖畫見聞志注釋》、《王紱》、《陳師曾》、《中國美術家人

⑭詳可參看周積寅《俞劍華年譜》（《藝苑》1984 年第 3 期）。

名辭典》、《中國山水畫的南北宗論》等出版發行。兪劍華亦善山水，曾先後舉行過多次個人書畫展覽會。

胡蠻的《中國美術史》

本世紀 50 年代前，在我國美術（繪畫）史的出版物中，胡蠻的這部《中國美術史》突破了以往所有的編著。它的突破，不只是表現在編寫體例上，更明顯的還在於史論觀點上。

該書初稿本完成於公元 1940 年，公元 1942 年由延安新華書店出版。公元 1947 年春暮，滬杭等地有油印本發行。公元 1948 年 3 月，群益出版社出版第一版，在香港印發一千冊，同年 8 月，群益出版社又重印。至公元 1950 年 4 月，群益出版社出版第二版，在上海印兩千冊。內容自原始時代至現代（公元 1912～1940 年），約計十二萬字，共分十二章。以槪括一個時代的美術特徵爲綱，而以朝代次序爲目。從各章的標題中，可以大略了解其編寫的意圖：

第一章　原始時代中國的美術

　　　　——「石器時代」（從 450 萬年前到公元前 2000 年）

第二章　燦爛的「靑銅時代」

　　　　——夏、商、周（公元前 205～前 225 年）

第三章　熔鐵底發明與先秦諸子的美學

　　　　——春秋戰國（公元前 770～前 225 年）

第四章　宗教神話在中國美術上的反映

　　　　——秦、漢（公元前 246～219 年）

第五章　三百六十年間混亂時代之本色與風流

　　　　——六朝（公元 220～580 年）

第六章　中國美術的復興

　　　　——隋、唐（公元 589～907 年）

第七章　「朱門酒肉臭」底餘韻

　　　　——五代（公元 907～959 年）

第八章　從小擺設兒到理學又從理學到四君子

胡蠻在主觀上，想運用辯證唯物主義和歷史唯物主義觀點來研究中國美術的發展。

　　在該書的序言中，他明確地提出反對三種意見：一，反對「認爲中國美術是孤立的，說中國美術和世界美術毫不相干，說中國美術是中國『固有』的『國粹』，也就是把『古董』一律當作『寶貝』」；二，反對「說中國一切落後，說中國一切都應該效法西方文明」；三，反對「中西藝術調和論，穿著洋服拜菩薩，是中學爲體，西學爲用的舊內容」。在他的這部書中，確實貫串了他的這「三種反對思想」。問題即在於，他對傳統的繪畫，否定得太過分，所以不少評論者以爲胡蠻「用虛無主義的思想來對待傳統的繪畫」，因此，把一些「精華」，也當作「糟粕」來批判。他對趙孟頫批判他具有「保守的復古的思想」，甚至把畫法歸結到書法上，稱之爲「形式主義」；批判倪瓚的藝術理論「也是主觀主義的」。此外，如把明代的「浙派」、「院派」、「吳派」，統統看作是一種「復古運動的風氣」反映到「畫壇上來」的現象，並且認爲這些畫家，無非都是「自己娛樂自己」，是一種「唯心主義的立場」。

　　但是，在這部美術史的著作中，對中國的民間美術，卻是作了比較公允的評介，對民間的版刻繪畫，也作了恰如其分的肯定。

　　50 年代，該書一度被美術界人士所注目。高等學校的美術史課想採用作教材，終因系統性不強，有些內容不全，如對魏晉南北朝的美術，他只撰寫「六朝」，對北朝美術，如敦煌壁畫等等，一字未提。所以沒有

採用。但是，史論研究者認爲該書並非只拾前人所言，有著一定創見，儘管這些創見尚有不少可商榷之處，但肯定其有自己立說的精神，這是不容諱言的。

胡蠻(公元 1904～1986 年)，原名王鈞初，筆名祜曼，又名胡蠻，河南扶溝人。20 年代國立北平藝專畢業，曾爲該校「糊塗畫會」的組織者。又曾任天津《大公報》編輯《藝術》週刊，30 年代初，在北京參加「左翼美聯」，公元 1934 年用王鈞初之名，出版過《中國美術的演變》、《辯證法的美學十講》。公元 1936 年經上海去蘇聯，行前魯迅爲他餞行。抗戰後回國，在延安魯藝美術系任教，公元 1940 年，在困難的條件下撰寫了《中國美術史》初稿，是延安時期著名的美術史家。他的其他著作，尚有《論神似及其他》。

畫（美術）史書目

上述之外，還有不少畫（美術）史的出版物，這些作者在美術史教學與研究上，都作出了貢獻。如姜丹書，在近代率先編寫美術史（包括中國史與西洋史）用於當時的美術教學上。其他如潘天壽，也爲了教學之需，譯編了《中國繪畫史》，當時被列爲「大學叢書」；又如史岩，曾編著《東洋美術史》（上冊），後又成《中國雕塑史》初稿，一生爲中國美術史教學勤勤懇懇，不遺餘力。他如溫肇桐撰《晉唐二大畫家》、《元季四大家》、《明代四大家》，馮貫一編寫《中國藝術史各論》，徐徵編撰《吳門畫史》，盛鐘撰《清代畫史》和朱傑勤編撰《秦漢美術史》等，都有助畫史的研究與發微。

50 年代前（公元 1922～1948 年）的著作

50 年代前，有美術史，有繪畫通史，有繪畫的斷代史及從國外翻譯過來的中國畫史，現在按這些出版物的出版年次，立表如下：

㈠通史

作　者	書　　　名	出版單位	出版時間	注
姜丹書	中國美術史	浙江一師教務部	1917	
陳師曾	中國繪畫史	天津百城書店	1922	
黃賓虹	古畫微	商務印書館	1925	屬畫史
滕　固	中國美術小史	商務印書館	1926	
余紹宋	中國畫學源流概觀	天津南開學校	1927	
潘天壽	中國繪畫史	商務印書館	1927	
鄭午昌	中國畫學全史	中華書局	1929	
蘇吉亨	中國繪畫史	作者書店	1930	一作百城書店
李樸園	中國藝術史概論	良友圖書印刷公司	1931	
傅抱石	中國繪畫變遷史綱	南京書店	1931	
秦仲文	中國繪畫學史	立達書店	1934	
梁德所	近代中國藝術發展史	良友圖書印刷公司		
史　岩	東洋美術史	商務印書館	1935	僅上冊
鄭午昌	中國美術史	商務印書館		
俞劍華	中國繪畫史	商務印書館	1937	上下冊
劉思訓	中國美術發展史	商務印書館	1947	
胡　蠻	中國美術史	群益出版社	1948	

㈡斷代史

作　者	書　　　名	出版單位	出版時間	注
朱傑勤	秦漢美術史	商務印書館	1936	
滕　固	唐宋繪畫史	中國古典藝術出版社	1956	實爲1931年稿

㈢翻譯本

作　者	國別	譯　者	書　名	出版單位	出版時間	注
大村西崖	日本	陳彬龢	中國美術史	商務印書館	1926	
蒲　休	英國	戴　獄	中國美術	商務印書館	1928	
中村不折小鹿青雲	日本	郭虛中	中國繪畫史	正中書局	1928	
關　衛	日本	熊德山	西方美術東漸史	商務印書館	1936	
金原吾省	日本	傅抱石	唐宋之繪畫	商務印書館	1936	

㈣50年代後(公元 1951～1994 年) 的著作

　　為了便於與 50 年代前的畫史著作接軌，也為了便於了解本世紀我國畫（美術）史研究的總情況，這裡擬附公元 1950 年至 1994 年的出版物供讀者參考。

　　關於 50 年代後的畫史研究的情況，《江蘇畫刊》於公元 1989 年 11 期，發表了顧丞峰的《中國美術史學反省》，又《中國大百科全書·美術卷·美術史》條，都有所闡述。《大百科全書·美術卷》中提到，50 年代以後，「中國美術史研究隊伍增大，成立了美術研究所，中央美術學院也設立了美術史系」，「美術史著述頗多」。《大百科全書·美術史》條，並舉「王遜、王朝聞、金維諾、王伯敏等人在中國美術史研究上有一定成就，常任俠在東方美術的研究上進行著開拓性的工作」。又說「至公元1989 年，又有一批大型中國美術史著作和畫集出版，如王伯敏主編《中國美術通史》(八卷)、《中國美術全集》(六十卷)」。為了體現這些具體的說明，現在就按作者著述出版年次，立表如下：

作　者	書　　名	出版單位	出版時間	備　註
胡　蠻	中國美術史	新文藝出版社	1951	1947 年出版此為修訂本

阿　英	中國年畫發展史略	朝花美術出版社	1954	
譚旦同	中華藝術史綱	臺北文星書店	1955	分爲六冊
李　浴	中國美術史綱	人民美術出版社	1957	
閻麗川	中國美術史略	人民美術出版社	1958	1894 年遼寧美術社出版修訂本
童書業	唐宋繪畫史論叢	中國古典美術出版社	1958	
俞劍華	中國壁畫	中國古典藝術出版社	1958	
莊　申	中國畫史研究	臺北正中書局	1959	
李霖燦	中國畫史研究論集	臺北商務印書館	1960	
王伯敏	中國版畫史	上海人民美術出版社	1961	
郭味蕖	中國版畫史略	朝花美術出版社	1962	
何恭上	中國美術史	臺北藝術圖書公司	1972	
徐復觀	中國藝術精神	臺北學生書店	1974	
郭　因	中國繪畫美學史稿	人民美術出版社	1981	
王伯敏	中國繪畫史	上海人民美術出版社	1982	
金維諾	中國美術史論集	人民美術出版社	1982	
溫肇桐	中國古代繪畫批評史略	天津人民美術出版社	1982	
張光福	中國美術史	知識出版社	1982	
凌嵩郎	中國美術發展史	臺北華林印刷有限公司	1982	
溫哥華（美）	中國美術史	臺北圖書出版公司	1982	周千秋譯
葛　路	中國古代繪畫理論發展史	上海人民美術出版社	1983	
蘇立文（英）	中國藝術史	臺北南天書局有限公司	1983	曾堉、王寶蓮譯
馮振凱	中國美術史	臺北藝術圖書公司	1984	1986 年 11 月再版
周之琪	中國美術簡史	青海人民出版社	1985	

譚　平	中國美術百題	湖南美術出版社	1985	
王　遜	中國美術史	上海人民美術出版社	1986	
張少俠 李小山	中國現代繪畫史	江蘇美術出版社	1986	
薄松年	中國年畫史	遼寧美術出版社	1986	
畢克官	中國漫畫史話	文化藝術出版社	1986	
王伯敏	中國美術通史	山東教育出版社	1987	王主編，作者有華夏、陳少豐、葛路等十七人
鈴木敬 （日）	中國繪畫史（上）	臺北故宮博物院	1987	魏美月譯
陳傳席	中國山水畫史	江蘇美術出版社	1988	
中央美院中國美術史教研室	中國美術簡史	高等教育出版社	1990	
楊仁愷	中國書畫	上海古籍出版社	1990	楊主編，作者五人
蘇日台	中國北方民族美術史略	上海人民美術出版社	1990	
陳兆復	中國古代少數民族美術	人民美術出版社	1991	
蔣　勳	中國美術史	三聯書店(漢城)株式會社	1991	
蘇連第	中國民間藝術	山東教育出版社	1991	
蕭瓊瑞	臺灣美術史研究論集	伯亞出版事業有限公司	1991	
洪再新	海外中國畫研究文選	上海人民美術出版社	1992	
阮榮春 胡光華	中華民國美術史	四川美術出版社	1992	
張永勝	遼金西夏繪畫史概述	學知出版社	1993	
李公明	廣東美術史	嶺南人民出版社	1993	
王伯敏	中國少數民族美術	福建美術出版社	1994	王主編，作者有任道斌、洪再新、陳野等九人

王伯敏	中國民間美術	福建美術出版社	1994	
史仲文 胡曉林	百卷本《中國全史》歷代藝術史	人民出版社	1994	內有《遠古暨三代藝術史》等十本,作者有李福順、劉曉路等
高木森	中國繪畫思想史	臺北東大圖書公司	1994	

西洋畫史

本世紀初,西方美術不斷東漸,尤其是出國留學生,他們在留學期間,或多或少地了解到西方美術發展的歷史,他們之中,有的進行著認眞地研究。有的則爲了教學的需要,編寫出講義,雖然不及對民族傳統美術史的研究爲普遍,但是對中國近代美術青年在廣開思路,多長新的知識方面,產生了極爲積極的作用。

在這方面,當時如呂徵、林文靜、豐子愷、傅雷、謝海燕等都爲我國近代外國美術史的研究的先行者。他們的著作例舉如下:

作　者	書　名	出版單位	出版時間	註
呂　徵	西洋美術史	商務印書館	1912	
豐子愷	西洋美術史		1928	
豐子愷	西洋畫派十二講	金屋書店	1929	
林文錚	西方美術史	國立藝專	1930	講義
傅　雷	世界美術名作二十講	三聯書店	1985	著作時間爲1932~1934年
謝海燕	西洋美術史	上海美專	1935	
李樸園	亞波羅藝術史	商務印書館	1937	

畫論研究

畫論研究，近代基本上分兩大方面，一是對民族傳統繪畫進行整理與研究；二是對新的藝術思潮以及國外美術動態的研究。

新藝術思潮研究

30 年代前後至 40 年代，不少在藝術思想上有開拓性的畫家、理論家，在新文化運動的推動下，在新興美術開展的熱潮中，做了大量的、切合新時代需要的研究工作。他們目光銳利，思想敏捷，對新事物，對外來的藝術有敏感性。他們樸樸實實地寫出了東西，盡一切努力使之發表或出版。

在民國初，蔡元培提出「美育」，大聲疾呼「以美育代宗教」，其意義與價值，已如前述，這是美術理論研究的一個重要方面，因為蔡元培提出的問題，正是要求人們「按照美的規律來建造社會，建造世界」。這就給美育制定了最高綱領，尤其在民國初提了出來，更具有其價值。

再就是許多美術家，包括呂徵、黃懺華、劉海粟、徐悲鴻、豐子愷以及後來的宗白華、倪貽德等等，他們提出了藝術與生命、藝術的真正價值，因此他們就藝術如何提高人的情操，如何陶冶心情，進行了多方位、多層次的探索。他們在尋找藝術規律的同時，編寫了美學研究的文章，也注意現代思潮的發展。在這方面，魯迅於公元 1929 年，也從國外翻譯了一部《近代美術思潮論》（見《魯迅全集》本）；早在公元 1922 年，黃懺華由商務印書館出版了《近代美術思潮》；公元 1927 年鄧以蟄由北京古城書店出版了《藝術家的難關》。

在 30 年代初，如曾覺之譯的《羅丹美術論》（開明書店）、呂徵出版的《現代美學思潮》、《美學淺論》以及林文錚的《何謂藝術》及至朱光潛的《談美》，都對藝術家應該如何生活、如何從藝、如何認識世界，產生了在歷史上從未有過的思考。在這方面，應該肯定他們在社會上具有進步的藝術思想及其作用。

30 年代，上海美專的校歌，歌詞是蔡元培所作，他是歌頌一所美術學校，也寄希望於中國美術教育，但也可以用來概括當時美術理論研究者的心態，現在予以摘錄一段，作為本段的結語：

> 我們感受了寒溫熱三帶變換的自然，
> 我們承繼了四千年建設文化的祖先，
> 曾經透澈了印度哲學的中邊，
> 而今又感受了歐洲學藝的源泉。
> 我們要日月常新，
> 我們要似海納百川。

民族傳統繪畫研究

對於中國畫的研究，隨著中國畫的進展，有增而不衰，這些為弘揚民族文化的繪畫理論家，自有功於畫壇。但是為了防止「頹廢的、陳腐的傳統觀念深深地種在民族的腦海裡」[75]，就有人提出切不可「只知保守過去而反對新的一切的創造」。

當時研究民族繪畫史論的機構，北京、上海編印《藝術》旬刊、《湖社》月刊、《國畫》月刊的畫家、理論家們外，金陵大學在研究方面，也聘請了一批專門人員進行工作，並出成果。有的研究漢代畫像石，有的研究「六法」、宋代畫院，也編了研究畫史用的「歷代畫目」參考書。

就在研究的範圍而言，多為中國畫方面所涉及的問題，較早的便是陳師曾提出的「文人畫之價值」，他對什麼是文人畫以及文人畫的性質，作出了深入淺出的論述。

研究的選題，就當時來說，確是做到了擇要而論。如豐子愷、俞劍華等，對中國畫與西洋畫的比較，作出反覆的討論，對中西繪畫的不同

[75]沈逸千《民族藝術》，載《上海美專第十屆畢業紀念刊》（1932 年）。

特點，從民族性以至表現方法，闡述更詳，俞劍華著有《國畫研究》所述更詳，又有馬振麟著的《中國畫法綱要》（新亞書店），都涉及中西繪畫的比較。

此外，在畫論專題上，如劉海粟著《中國繪畫上的六法論》（中華書局）與沈叔羊著的《國畫六法新論》（藝術書店），都對六朝謝赫在《古畫品錄》中提出來的「六法」論作了闡述。對於莫是龍、董其昌等提出來的「畫分南北宗」，也多有討論，當時如童書業、張思珂的專論文章。張文題目爲《論畫家之南北宗》於公元 1936 年在《金陵學報》第 6 卷第 2 期所載，按照張的看法，認爲董其昌的「畫分南北宗」還可以適宜於花卉的分宗，他擬了一則「南北二宗新定義」，分黃筌一派爲北宗，徐崇嗣一派爲南宗，當時有附和者，也有不同其看法者。再就是如傅抱石對顧愷之《畫雲臺山記》的研究，鄭秉珊、程霖生等對石濤的研究，在當時都有一定影響。溫肇桐對某些畫家作了專門研究，他撰寫了《元季四大畫家》、《明代四大畫家》、《清初六大畫家》等，均由世界書局出版。至於如陳東原撰寫的《鄭板橋評傳》，在商務印書館出版後，還在英國出版了英譯本。

比較普遍的，不少中國畫家能詩，所作書畫詩詞題跋不少，他們的畫學觀點與審美情趣，往往都在這些詩詞題跋中鮮明地流露出來，可惜這方面的工作沒有進行，因此也無專集作公開出版。

叢輯

爲繼承傳統，近代對研究資料的匯編不乏少見。較大的叢書要算鄧實、黃賓虹所編的《美術叢書》。對於研究者較爲實用的，要算于安瀾匯編的《畫論叢刊》。至於書畫著錄，便於畫史研究者檢閱的，有如龐元濟的《虛齋名畫錄》以及《麓雲樓書畫記略》、《壯陶閣書畫錄》等。

還必須提到的，如上海商務印書館於 30 年代印行的《萬有文庫》（王雲五主編），以至《百科小叢書》等，都曾經將歷代有關繪畫的史論書籍，有計畫有系統的作了匯編，如對《古畫品錄》、《歷代名畫記》、《圖畫見

聞志》、《宣和書畫譜》、《畫史》等等，無所不包，商務印書館在這時期的出版，做到了盡一切人事與財力，有益文化發展，正可謂「流芳百世」。

鄧實、黃賓虹匯編的《美術叢書》

《美術叢書》由鄧實、黃賓虹合編。清光緒三十四年（公元 1908 年）開始籌劃，時黃賓虹剛到上海的第二年，據鄧實說：「予友賓虹來滬，共居藏書樓」，因而共商編書之事。至宣統三年（辛亥，公元 1911 年）春，初版刊行，當時每月出版一輯，每輯四冊，至公元 1913 年共出三十輯，計一百二十冊。公元 1928 年，該書二版複印；到了公元 1936 年夏，三版續完；公元 1947 年秋，四版增訂；四版爲紅色布面精裝。這是一部「叢輯」性質的美術類書，它的編次，初集十輯；二集十輯；三集十輯；四集十輯。從內容而言，分爲五類，一是書畫，二是雕刻摹印，三是磁銅玉石，四是文藝，五是雜記。所輯書畫的內容較多，約占十分之七，所以在該叢書的例言中也說「以書畫爲主，而畫尤多」。

《美術叢書》前有鄧實與黃賓虹的《序言》，又有胡韞玉的《引言》。四版係神州國光社精印，分二十冊精裝，洋洋乎大觀，凡古代一般的美術史論著作，都可以在這部叢書中檢閱，論畫之書，有如《畫筌》、《畫眼》、《竹嬾畫賸》、《雨窗漫筆》、《畫訣》、《二十四畫品》、《林泉高致》、《山水純全集》、《大滌子題畫詩跋》等等；繪畫品評之類的書，有如《古畫品錄》、《續畫品》、《續畫品錄》、《四友齋畫論》、《中麓畫品》等，其他有關畫史的，如《唐朝名畫錄》、《鈐山堂書畫記》、《畫史》、《三萬六千頃湖中畫船錄》等等。當然，遺缺之書，並非沒有，如唐張彥遠的《歷代名畫記》和郭若虛的《圖畫見聞志》就未見收集，但從當時來說，能編集出版這部叢書，已非不易，對於繪畫界，尤其對於繪畫史論研究者，幫助更大。俞劍華認爲「在藝林間，鄧黃二公爲吾人積德積功，貢獻至大」。也還如胡韞玉所說，便是對於畫家，也可以「作臨池染墨之助」。

據鄧實、黃賓虹在序中透露，當時「歐學東漸，吾國舊有之學，遂以不振，蓋時令旣變，趨向遂殊，六經成糟粕，義理屬空言，而唯美術之學，則環球所推爲獨絕，言美術者，必曰東方」。正因爲這樣，他們竭

盡心血，推出這部叢書，也可知編者用心之苦。

《美術叢書》編者，黃賓虹小傳已詳前。

鄧實(公元 1860～1948 年)，字秋枚，號野殘，廣東順德人。清末先黃賓虹來滬，有實學，傾向同盟會的革命。爲人耿直，爲同儕稱道，主編《國粹學報》，室名「風雨樓」，黃賓虹曾爲其室作圖。也爲其作《讀書樓圖》。鄧喜吟詠，著有《談藝錄》。

于安瀾輯《畫論叢刊》

公元 1937 年，于安瀾輯《畫論叢刊》兩卷本，選自六朝至清末民國各家論畫計五十三篇，其中有對繪畫泛論者，有論畫法者，有論畫史者，有論畫家及其作品者，有論畫梅竹與論畫肖像者以至論裝裱書畫者。所選最早一篇爲南朝宋宗炳的《畫水序》，最末一篇爲金紹城的《畫學講義》，前有余紹宋與鄭午昌及其自序，而對畫論的作者事略，也編寫了一輯。

古代文獻，散見各處，編目頗爲不易。于安瀾匯編這部《畫論叢刊》，內容擇要，又經過標、校，雖個別處不無有誤，但總的來說，正如鄭午昌在序言中提到：「舉凡畫法畫理之著作，蓋已取精掇英，畢羅於是。」使讀者檢閱甚爲方便。在書尾，還附「校勘記」，這對讀者，尤有參考之用。

于安瀾(公元 1902 年～)，名海晏，以字行，河南滑縣人。曾受陶冷月指點，長期醉心於畫史研究，亦工山水，河南大學教授。公元 1962 年，文化部組織專家十六人，集中杭州，評議俞劍華的《中國畫論》與王伯敏的《中國繪畫史》稿本時，于氏亦參加討論。于氏匯編除這部《畫論叢刊》外，尚有《畫史叢刊》與《畫品叢書》。

龐元濟《虛齋名畫錄》

龐元濟爲清末的書畫收藏家，他將一家收藏的名畫，分別編目，按繪畫裝裱形式，分「卷子」、「立軸」、「冊頁」三類。內「卷子」有一百二十三件，「立軸」有三百二十五件，「冊頁」有八十七件。除以上正編外，其續編，通計一百九十五件，所收的名畫，止於近代。

　《虛齋名畫錄》，原刻本成於宣統元年（公元 1909 年），編爲十六卷，其續錄，刊於 1924 年，編爲四卷，原刻本有鄭孝胥與龐元濟序。續錄有朱孝臧序。

　龐元濟（公元 1846～1949 年），字萊臣，號虛齋，浙江吳興人。清舉人，自幼嗜畫，能山水花卉，亦善書，收藏之富，「大江之南爲其冠」，精鑑賞。現在他的部分藏品，已入上海博物館。

　這種「書畫錄」，唐宋已來，公私收藏家多有著錄，雖然是一種資料的編輯，但對繪畫史論的研究者，很有參考價值，有時可以作爲依據之用。

　當時，比《虛齋書畫錄》遲刊一年（宣統二年）的《小萬柳堂書畫目》，性質與之完全相同。

　《小萬柳堂書畫目》，吳芝瑛編錄，一冊，亦爲吳芝瑛自寫石印本，所編內容僅三王（王鑑、王石谷、王原祁）、吳、惲之作。學術參考價值，自不如龐元濟所編。

　至民國時代，尚有張大千編錄的《大風堂書畫錄》和裴景福編錄的《壯陶閣書畫錄》等，這些都爲一家收藏的名畫著錄，由於印數不多，其影響亦不大。

　關於編錄藏畫目錄，50 年代後，編輯水準提高，體系也較完善。這不但在中國，國外如英、美、日本有關的學術機構都在進行。臺北故宮博物院編有《故宮書畫錄》，內容詳盡。編者不僅寫明一軸畫的品名、大小、質地等，還記錄了該作品的款書、詩詞題跋以及鑑藏家的印記。這對於研究者的參考，頗得方便。又如 80 年代，由文物出版社出版的中國古書畫鑑定組編的《中國古書畫目錄》，不僅注明這件名畫藏於何處，又名畫的形式、質地、尺寸大小，甚至對個別名畫，經過討論後，專家提出了什麼意見或所持態度，也都在「備註」項內寫明，茲舉一例說明之，如對北京故宮博物院所藏「唐韓滉《文苑圖》卷本，絹本，設色，37.5×58.5」一圖，在「備註」項內，便注出：鑑定組成員一致認爲「宋人摹」，徐邦達還認爲「非韓滉本，可能從周文矩本臨出」。這種編錄，無論內容、形式，都較古代的「書畫錄」要進步多了。

畫史畫論的研究，本世紀可分爲前後兩個階段。

前一階段，即民國時期，一方面，它突破清代及其以前歷史上的研究與編寫，無論從編寫方法與體例上，都邁進了一步。如果說，有清一代對繪畫史論研究是考據式的，編寫是停留在資料性質的，那麼從本世紀初至 40 年代，相對而言，它是論述性的，編寫也開始了一種新穎款式。另一方面，前一階段的成就，爲後一階段的研究與編寫，打下了切切實實的基礎，甚至開畫史研究的先河。

但是，時代是不斷發展的，如果對美術史論界作百年來的回顧，則 50 年代以後的後一階段，比之前一階段，它顯然是蓬蓬勃勃的。尤其是 70 年代末至 90 年代的二十多年，無論是研究，還是出版，達到了史無前例的勝況，理論上的「百家爭鳴」，出現了可喜的現象。這不僅在國內，海外如美國、日本、英國以至加拿大、韓國、新加坡等國的學者，都對中國的美術史作出了廣泛的關注與研究。在國內，大陸、臺灣，以至香港，在繪畫史論的專著出版外，畫集、畫目、畫家傳、名畫鑑賞，以及其他畫學資料的出版，較之 40 年代，情況完全不一樣，而今無異似雨後春筍，處處生發。值得注意的，還在於畫學研究的領域內，萌發了一種新的思維方法，都表明中國美術史論界呈現新的氣象，事實已經擺在眼前，中國的繪畫史論界，必將豪邁地跨入新世紀。

第十章

畫史編餘

中國人物畫的產生與發展

　　世界上，人最寶貴。人，創造了物質財富，也創造了精神財富。人有智慧，人的創造，不僅爲了自身的生存，更爲了人類世代的繁榮和幸福。藝術應該表現人，塑造人的美好形象，歌頌人們的創造。人物畫，作爲中國繪畫藝術的一個專題，它從產生至發展，它的主題是積極的，對人的歌頌是由衷的。

　　中國人物畫的歷史很久遠。早在原始社會的新石器時代，我們祖先就有人物畫之作，見於青海大通上孫家寨出土的彩陶盆上，畫五人手拉著手，作舞蹈狀。此外，內蒙古、新疆、雲南等地大量的岩畫，反映了我們祖先在原始時代狩獵、放牧的生活情景。正是「千載寂寥，披圖可鑑」。

　　人物畫，它的內容很豐富。人在現實生活中，不僅有男女不同性別的區分，還有年齡、人種、民族以及社會各階層的身份區別。在特定的範圍內，人與山水、花鳥，即人與自然，還發生極爲密切的關係。大自然提供人類以豐富的資源，人類也保護並開發自然的礦藏。所有這一切，也都提供畫家以繪畫題材。

　　中國人物畫的這一專題，千百年來，向著四個方面發展。這四個方面是：一、情節性的描繪；二、單一形象的塑造；三、傳神寫照；四、點題或配景。

一、情節性的描繪

　　這是人物畫在歷史發展中顯得較重要的方面。所謂「情節性」，它把社會生活中形形色色的人們按照某一事件的發生，給以集中、概括的表現，如歷史畫與風俗畫便是。唐代張彥遠的所謂「夫畫者，成教化，助

人倫，窮神變，測出微，與六籍同功」，主要指人物畫在這方面的表現。曹植早就說過：「存乎鑑戒者圖畫也。」曹植還說：「觀畫者，見三皇五帝，莫不仰戴；見三季異主，莫不悲惋；見篡臣賊嗣，莫不切齒；見高節妙士，莫不忘食；見忠臣死難，莫不抗節；見放臣逐子，莫不嘆息；見淫夫妒婦，莫不側目……」，這都充分說明人物畫會產生一定的社會功能，並在特定社會的一定時期，甚至在相當長的歷史時期，起到政治上、思想上的宣傳、教育作用。有人把三代、秦、漢時代的繪畫定爲禮教時期，其實，任何時代都有「禮教」，只是它的內容與表現形式不同而已。

情節性人物畫，除上述的歷史畫與風俗畫之外，還有時事新聞畫、神話故事畫、戲曲傳記畫、宗教畫，以及戰功畫，其他還有如「春宮」等。

歷史畫

畫史記載不少。有如戴逵畫《三馬伯樂圖》，顧愷之畫《女史箴圖》，張僧繇畫《漢武帝射蛟圖》，展子虔畫《朱買臣覆水圖》，韓滉畫《堯民擊壤圖》，李公麟畫《免胄圖》，李唐畫《采薇圖》，以及宋人（佚名）畫《折檻圖》等等，至宋代之後，還在不斷地創作。它從歷史事件中，給以提煉、概括，又給以形象化，給人以借鑑，使後人受到教育。當然，不同時代，不同社會，人們在政治立場上，在道德觀念上或有所改變，但是作爲歷史作品，往往保留並體現這些作者在當時的創作意圖及其對是非善惡的態度，如李唐的《采薇圖》，畫殷貴族伯夷、叔齊不食周粟，避至首陽山採薇充饑，終於餓死的事情。畫中的這個事件，不論在殷周時應該怎樣看待，但可以明白，李唐這位宋代作者，無非想通過對伯夷、叔齊這兩個歷史人物的歌頌，表示做爲一個宋臣，絕不允許與金人妥協以致是投降。所以當宋代處於民族矛盾非常尖銳的時期，李唐畫出這樣的歷史畫，無可非議，它具有重大的歷史意義與藝術價值。

風俗畫

歷史上優秀的風俗畫，可以讓觀者好像親歷千百年前的市井中。金

陵樊圻說，「凡圖繪市井之事，令讀之者生趣」。畫史記載，有戴逵畫《胡人弄猿圖》，楊子華畫《鄴中百戲獅猛圖》，展子虔畫《長安車馬圖》，韓滉畫《田家風俗圖》和《村社圖》，至宋代，有燕文貴畫《七夕夜市圖》，毛文昌畫《村童鬧學圖》，蘇漢臣、李嵩畫《貨郎圖》以及如張擇端畫《清明上河圖》等等，都是宋及其以前有名的風俗畫。張擇端畫的《清明上河圖》，尤其膾炙人口，它描繪了北宋時期京城（開封）內外的景象。圖中有士、農、商、醫、卜、僧、道、胥吏、篙師及纜夫等。他們中有趕集，有交易，有飲酒，有閒逛，有小憩，有聚談，有推舟，有拉車，有乘轎，也有騎馬……。圖中大街小巷，百肆雜陳。街巷中有官府第宅，河港中有船隻往來。以虹橋爲畫面中心，橋上熙熙攘攘，熱鬧非凡。街坊上有「孫羊店」、「脚店」、「正店」、「酒樓」，還有「彩樓歡門」，與《東京夢華錄》所記，多有吻合。全卷長 528cm，正如市民文學那樣的描寫細緻。像這樣的風俗畫，正由於受人喜歡，所以後來出現了不少摹本，元代有趙雍本，明代有仇英、夏芷本，清代摹本則更多，有戴洪、孫祐、陳枚、金昆、程志道合作本，還有劉九德、沈源、謝遂、羅福旻、許希烈諸本。臺北故宮博物院藏有一本署名張擇端的《清明簡易圖》，絹本、設色，卷長 673.4cm，內容與《清明上河圖》基本相似。像這樣的風俗畫，在歷史上是罕見的。

　　至清末，嶺南蘇六朋畫《吃鴉片》，勸世人莫吸毒。還有如蘇州吳友如，畫《點石齋畫報》，把「里巷所聞，碼頭所見」，甚至把「洋人洋槍洋貨」都入畫。如所畫《創辦火輪》、《蓄髮擇配》、《忍餓坐關》、《捕殺兩頭蛇》等這些最通俗易懂的作品，爲廣大市民所喜愛。

時事新聞畫

　　這些繪畫在歷史上雖不多見，有之都很精彩。當時無攝影，更無錄像，所以這類作品，起到了代替照相的作用。畫史上記載的非常有名的如閻立本畫的《步輦圖》，作者原是出入宮廷的人物，他描繪了唐太宗坐在步輦上接見西藏吐蕃的來使。這件作品當時是「時事新聞」圖，到了今天，卻又成了「歷史故實」圖。又如張萱，爲唐代有名的仕女畫家，

他以他的特長，描繪了虢國夫人的出遊，生動地記錄了這些貴婦人的驕奢生活和動態。對於皇家及貴族婦女的生活描寫，雖有歷代的詩文爲其形容，但怎麼能抵得上畫家筆下的那種細膩的形象刻劃。他如南唐顧閎中畫的《韓熙載夜宴圖》，由於作者奉後主之命，特地上韓府觀察後才動筆，所以這卷《夜宴圖》，無異是夜宴現場實況的「錄像」。宋代的人物畫中，有一幅佚名的《望賢迎駕圖》，這也好像一張極精彩的「新聞圖片」。《望賢迎駕圖》描繪了唐肅宗李亨率大臣們於望賢驛親迎從四川逃歸回來的太上皇李隆基。時隆基已是髮白垂老，迎駕之時，還有村民好奇地躲著張望……，這是李朝皇家一次具有歷史性的接駕，而把這些實況，給以形象地保留下來，該是對李家皇朝有著極大的「紀念」意義。但是這件作品，嚴格的說它的內容是「新聞」性質的，但就作品的製作時間來說，它又是一種歷史畫。

神話故事畫、戲曲傳記畫

這個題材，多數出現在民間繪畫中，它的內容，大多爲民間群眾所熟識，如《八仙過海》、《齊天大聖鬧天宮》、《龍王做壽》、《斷橋相會》、《水漫金山寺》、《仙蝶徵祥》、《三打白骨精》、《嫦娥奔月》、《三顧茅廬》、《梁山好漢忠義堂》等等，除作卷軸畫外，不少成爲寺廟、祠堂壁上的建築裝飾畫。

神話故事畫中，鍾馗這位既是人又是神的人物，被認爲是一個正直磊落者，能鎮魔捉鬼。因此，廣大人民都想借助他的神力來自衛，戰勝罪惡，確保平安。畫鍾馗，相傳從唐代開始，及到現在，都還有畫家在創作。清代的年畫，就有一種「鍾馗樣」，群眾喜愛，貼在堂前壁上。

這裡，我想起了一幅《關公顯聖退倭圖》，舊藏我的家鄉溫嶺縣城王家，今歸北京故宮博物院收藏。這幅畫爲明代畫工周世隆所作，紙本、設色，描繪嘉靖三十一年（公元 1552 年），太平（今浙江溫嶺）人民英勇抵抗倭寇侵犯的動人事跡，所以又稱這幅作品爲《太平抗倭圖》。像這樣的卷軸，既帶神話色彩又富人民性的人物畫是罕見的。

說到這方面的作品，這裡還不能不提到的是清代羅聘畫的《鬼趣圖》。

圖計八幅，畫各種各樣的鬼，有大頭鬼、小頭鬼，也有大腹便便的貪吃鬼，作者立意，無非「以鬼喻人」。「途中寂寞姑言鬼」，人生如在旅途之中，對有些不便談的人事，只好藉「鬼話」來言之。羅聘的《鬼趣圖》，竟與蒲松齡的《聊齋誌異》有異曲同工之妙。

宗教畫

中國的佛、道，都有大量的繪畫。唐代吳道子作《地獄變相》，使「京都屠估漁罟之輩見之而懼罪改業者，往往有之」，所以有人評其所畫「變狀陰慘，使觀者腋汗毛聳，不寒而慄」。他如五代貫休畫《十六羅漢圖》，宋梁楷畫《六祖伐竹圖》（簡稱《六祖圖》）等，都成爲歷史上名作。至於現在保存下來的寺觀、石窟的壁畫，更是豐富多彩。敦煌莫高窟、榆林窟、新疆拜城、庫車等處的千佛洞，麥積山、炳靈寺處的石窟，以及山西芮城永樂宮等等，這些佛、道繪畫、壁畫，都是國家珍貴的藝術遺產。莫高窟北魏、西魏、北周，以及隋、唐、五代的佛傳、本生故事畫，至今還顯示著宗教畫的感人力量。本生故事的內容很豐富，也很生動，一鋪《彌勒淨土變》或《報恩經變》，佛被畫得何等莊嚴偉大，環繞佛周圍的有關情節，又被畫得何等融洽而富麗，樂伎、飛天又被畫得何等文靜而又活潑。如此的宗教畫，即便是莫高窟五百多洞窟的一些作品，也足以說明我國宗教人物畫在歷史上的發達了。

戰功圖

在歷史上，這是一種服務於統治階級所需要的人物畫。漢代有「麒麟閣」、「雲臺」，凡有功於皇室，被「圖其形貌，署其官爵姓名」於壁上。唐代則有《凌煙閣功臣二十四人圖》。及至清代，這類戰功圖，不只畫幾個功臣，而且把戰爭場面也畫上。如爲乾隆弘曆詔畫的戰功圖不少，有如《格登鄂拉斫營圖》、《呼爾滿大捷圖》、《伊西洱庫淖爾之戰圖》等，當時除郎世寧所作外，丁觀鵬、錢維城等都參加了創作。

二、 單一形象的塑造

　　這是畫家有目的，有重點的選取某些人物給以單獨的描寫。畫英雄好漢，選英雄義俠，畫高逸，選名士、詩人，有的有名有姓，如畫關公、李白、岳飛等。多數不是具體指某人，如畫壯士舞劍、仕女吹簫等。這些單一的人物畫，基本上按社會的各階層的不同年齡、民族、身份……來區分。有的分士、農、工、商及道釋。有的分聖、賢、文臣、武將、名士、閨秀、番族、外國（域外）。有的分貴、賤、貧、富與乞鬼，有的則分縉紳、醫、卜、仕女、胥吏與高逸，有的將漁、樵、耕、讀分為四式為一組。在這些專題中，對有些人物，成為傳統有特定的題材，如選漢代的蘇武，即畫「蘇武牧羊」，選晉代的王羲之，即畫「右軍愛鵝」，選唐代的李白，即畫「太白醉酒」，選宋代的蘇軾，即畫「東坡玩硯」……等，在相當長的時間內，他們成為民間熟識的人物，他們在這些方面的突出事例與特徵，也為民間群眾所公認。到了清代，幾部文學名著如《三國演義》、《水滸傳》、《紅樓夢》，其中的不少人物，也成為人物畫的專題。明清人物畫家如郭詡、陳洪綬、崔子忠、黃慎、閔貞、改琦、蘇長春、任頤等，都在這方面下了功夫，創作了許多雅俗共賞的佳構。至清末任熊畫《劍俠傳》、《列仙酒牌》、《於越先賢傳》及《高士傳》，都是對人物作單一形象塑造的典型格式。

三、 傳神寫照

　　傳神寫照，即畫肖像，或稱寫真。相傳戰國時的敬君，即擅默寫肖像，可知肖像畫由來已久。長沙楚墓出土帛畫《御龍圖》，馬王堆 1 號漢墓出土的帛畫，內畫墓主，都有可能是我國現存最早的肖像畫。

　　在文獻上，記載顧愷之畫殷仲堪像，殷蒨畫鄱陽王像，都從側面的反映，使我們獲知這些肖像畫，既逼真又傳神。南齊《古畫品錄》的作者謝赫，便是一位傑出的肖像畫家。據姚最《續畫品錄》評其「寫貌人

物，不俟對看，所須一覽，便工操筆，點刷精研，意在切似，目想毫髮，皆無遺失」。到了唐代善肖像畫的更多，有如閻立本、曹霸、吳道子、盧稜伽、陳閎、韓幹、張萱、周昉、趙博文等，無不名重一時。郭若虛《圖畫見聞志》敍述了這樣一個故事：「郭汾陽（子儀）婿趙縱侍郎，嘗令韓幹寫眞，眾稱甚善。後請昉寫之，二者皆有能名。汾陽嘗以二畫張於坐側，未能定其優劣。一日，趙夫人歸寧，汾陽問曰：此畫誰也？云：趙郎也。復曰，何者最似？云：二者皆似，後畫者爲佳，蓋前畫者空得趙郎狀貌，後畫者兼得趙郎情性笑言之姿爾。後畫者，乃昉也。」這個記載說明周昉畫像，生動入微，善於表達人物的精神特徵。作爲肖像畫寫，必須善於觀察人物複雜的性格，有著善於精到地分析人物心理的本領。

元代人物畫不多，但有王繹善肖像。正如陶宗儀評其「非惟貌人之形似，抑且得人之神氣」。他畫楊竹西像，成爲近古流傳下來的寫眞精品。他著有《寫眞祕訣》，提出畫肖像必須注意對方「眞性格」的流露，然後「靜以求之」。畫像理論，在民間畫工中，也有相似說法。清上虞畫工周德畫像有兩句畫訣：「人家頂眞我畫嘴，人家寬心我畫鬼。」意思是：對方頂眞，坐得規規板板，不妨先畫些無關緊要處，到對方「寬心」放鬆時，才去捉摸其神氣，所謂「畫鬼」，即畫其神氣。畫肖像，不能只求「肖」，應該形神兼備。

肖像畫家，明代有曾鯨，清代有丁皋、禹之鼎、任頤，都是高手。曾鯨畫像，姜紹書評他「寫照如鏡取影，妙得情神」，並說他「每畫一像，烘染數十層，必匠心而後工」。丁皋還著有《傳眞心領》，詳述了畫肖像的方法。

畫肖像，在清代民間，有各種稱呼：

——畫老人，稱「壽相」；

——畫婦女像，稱「福樣」；

——畫一家大小的群像，稱「合家歡」或「家慶圖」；

——畫一人讀書或觀雲，或與朋友詩酒琴畫稱「行樂圖」；

——畫頭像，稱「大首」；

——畫半身像，稱「雲身」；

——畫全身立像，稱「立正」；

——畫全身坐像，稱「整身」；

——畫穿戴整齊，或衣官服的，稱「冠靴像」或「衣冠像」；

——給死者遺體畫像，稱「揭帛」；

——根據死者形貌特徵畫遺像的，稱「記眼」，或「追影」，或「買太公」。

現在有照相、錄像，但是作爲藝術，肖像畫仍有它的作用，因爲肖像畫的藝術價值與它的獨到之處，是任何照相所代替不了的。

四、點題或配景

這是指畫在山水畫中的「小人物」。它在畫中，天地不大，通常稱「丈山、尺樹、寸馬、豆人」，但是畫中如「豆」的人物，卻起著點景、點題與配景的重要作用。一幅山水畫，畫有山、樹、瀑布和雲煙，這是尋常的風景畫。若是在瀑布下，或瀑布旁，添一個如「豆」的人物，這幅畫的題材內容，就可以轉移到這個如「豆」的人物身上，把這幅畫命名如「觀瀑圖」或「聽泉圖」。宋范寬畫《谿山行旅圖》，其實是一幅極好的山水寫景，就由於畫中添上幾個人，幾匹馬，換言之，就由於畫中有了這些如「豆」的人物，便被收藏家命名爲《谿山行旅》。巨然畫了一幅秋山，大山堂堂，叢樹蒼蒼，而且還表現了山川縱深的美麗幽谷，就由於畫了一間茅舍，幾個如「豆」的小人物，這麼一來，主體突破了，題亦被點破了，因此這幅山水畫被命之爲《問道圖》，由於「問道」，畫中的山川，也都相應地成爲問道者的自然環境了。也即堂堂的大山，變成了「小人物」的配景了。一卷《溪山無盡圖》，若是在畫面每段的適當處，畫上幾個「小人物」，或二三人坐談，或一二人行路，或一二人泛舟，或三五牧童放牧或遊戲，或在山腰白雲邊畫一二樵者……這一卷山水畫，立刻成爲一卷「沒有主題」而有「主題」的山水畫了。元代吳鎮畫一幅平平常常的山川景色，卻於水上加一小船，船上一老翁作垂釣狀，畫中的小船，雖然只占畫面的二十分之一，而老翁也只占小船的四分之一，

但是就由於有了這個「小人物」，這幅畫被作者命名爲《漁父圖》。點題爲漁隱圖，這就不比尋常的風光了，於是在這幅畫中，也就體現了這位「梅花老衲道人身」的作者具有了「隱逸」的思想。由此可見，在山水畫中的「小人物」竟有著它的大作用。

對於中國人物畫的產生與發展，今天就談到這裡。一句話，人物畫在繪畫藝術上是重要專題，當然有專門研究的必要。幾位日本的留學生說，日本人物畫的發展，也有類似的情況，情況確實如此。我今天講的，無非給大家了解中國人物畫在歷史上的大略，也使大家進一步了解中國畫在發展歷程上的價值與作用。

我在開頭就提出，人在世界上最寶貴，在地球上，人是主體，所以人物畫在歷史發展中占重要地位是必然的。其實，在中國傳統的繪畫中，幾乎處處表現著對人的重視和尊敬。人物畫自身的作用固不必說，人物畫在山水畫中的作用也如上述，其實花鳥畫家畫花鳥，他也不忽略人在社會上的影響與價值。花鳥畫家畫「歲寒三友」，畫梅蘭竹菊四君子，無不寄以人的高尚品格與道德風範。

王冕畫墨梅，題詩道：「不要人誇好顏色，只流清氣滿乾坤」，處處表現出士大夫在當時的「松梅骨氣」和「山水風流」。作爲主體的人，總是對自己作必要的自尊。

還必須意識到，在藝術的大道上，人物畫必將發展是必然的，但可能會有曲折。因爲從我國及其他各國畫家所發表的文章中獲知，有不少青年畫家不願把作爲主體的人，「赤裸裸地，毫無含蓄地用形象來讓人們自己看自己」。他們想「突破過去藝術上的人物畫程式」，他們還想用「抽象的表現」，即使不用抽象而用具象，也想用「中國詩人寫的，空山無人，水流花開來體現地球上的主人翁」。……這些問題，值得討論，也都是我們畫家所關心的事。我相信，你們一定在關心，就讓我們共同關心吧！我認爲畫人物也好，畫山水、花鳥（靜物）也好，你們同學中提出來「畫家要擺脫文學性」，如果這句話我沒有聽錯的話，我不同意這樣的說法，按照東方或西方藝術家的要求，作爲畫家，加強文學修養是應該的，作

品中如果有「文學性」，只能豐富視覺藝術，當然畫家更應該重視造型的視覺功能。昨天，你們同學中還提出一個問題，說「藝術不應該太理性，要把理性淡泊到等於零」。這句話，至少講得不全面，畫家作畫，固然不能以「理性作爲唯一的指導」(昨天老宋先生譯作「引導」)，反正畫人物，或者畫靜物，甚至是畫一束花，又何必「淡泊理性」，因爲畫家重視審美，重視感性的同時，不能不需要理性。要畫一幅有情節性的人物畫，畫家就要構思，構思需要感情，需要美感，甚至需要美的衝動與「感性的熱能」。但是在這同時，必然還有「理性」，因爲人的思維是複雜的，多功能的，畫家並不例外。有一位醫生，又是大心理學家說：「人太狂熱，如果沒有理性，便要成爲瘋子。」

最後，我得聲明，今天我講中國人物畫，是從史的角度來闡述，也根據你們的要求，帶一定的知識性，至於中國人物畫的表現形式，表現技巧，以及你們同學中所提到的「人物畫十八描」等技巧問題，這次限於時間就省略了。

（1981年，王伯敏對浙江美術學院留學生作中國畫的系列講座，此是其中之一。本講由施凱據講稿錄音整理。）

中國山水畫的發展與
道釋思想的關係

　　山水畫在中國歷史上自成體系，並有它獨特的藝術形式。本文論述到的作品，指的多是文人畫系統的山水畫。

　　古代文人，即所謂士大夫，他們以儒家思想爲正統，卻又融合著道、釋家的思想，歷史上的山水畫家尤其是這樣。

　　古今中外，不論任何一個畫家，都有他的階級與時代的屬性。古代士大夫標榜自己清高，想盡一切辦法超脫世界，都是一種空想。但是這種空想，沒有不含有一定的宗教因素。當然在這些空想中，也反映了他們對現實生活中的某些嚮往與愛好。馬克思說：「宗教本身是沒有內容的，它的根源不是在天上，而是在人間。」①所以歷史上的山水畫家，儘管他們的腦子裡具有道釋的思想，但是當他們進行繪畫創作時，他們的著眼點不可能不在客觀存在的眞山眞水上。

　　爲了闡明歷史上山水畫家與道家釋家及其思想的關係，茲分五節討論之。

山水畫的產生與發展

　　中國繪畫，模山範水，遠在新石器時代即有。陶器上的山岳紋與水波紋便是例證。而作爲山水之圖，據杜預所注《左傳》載，夏代有「圖畫山川奇異」。到了周代，宮殿壁上畫有「天地山川」，屈原還因爲見到楚先王廟壁的這些山水畫寫出了《天問》。及至漢代，如劉徹的《五嶽眞

①《致阿·盧格的信》，《馬克思恩格斯全集》卷

　　二七，頁436。

形圖》，可以說是有「題名」而見於著錄的最早山水畫。

魏晉南北朝是我國山水畫滋育並確立的時代。在這個時代，山水畫
不只是人物畫的背景，而且開始成為獨立的藝術品。也就在這個時代，
藝術家對自然美的認識增強了，不但表現在繪畫上，也表現在詩文上。
見於著錄的山水畫，有如戴逵的《吳中溪山邑居圖》、顧愷之的《雪霽望
五老峰圖》、劉瑱的《吳中行舟圖》、毛惠秀的《剡中溪谷村墟圖》等。
又據姚最《續畫品錄》載：蕭賁「嘗畫團扇，上為山川」，「咫尺之內瞻
萬里之遙」。又如宗炳撰《畫山水序》，謝莊畫山水，自序其畫等，說明
畫家對山水畫的創作，都在作出極大的努力。

到了隋唐，山水畫進展迅速，技巧也有顯著提高，而據評論，山水
畫至李思訓父子為一變。吳道子遊蜀，又創山水之體。吳並於大同殿內，
一日之中畫嘉陵江三百里風光。這種極寫意能事的「疏體」山水，無疑
是逴躒前人之作。此後五代、兩宋山水畫大家輩出，荊、關、董、巨、
李、范、郭，又李、劉、馬、夏及二米、二趙等，各有創造而成為一家
法。或青綠巧整，或水墨蒼勁，或取一角、半邊之景，或寫千里無盡之
趣，更有驅山走海，鋪舒宏圖而作「全景」山水，使山水畫在民族繪畫
中，成為一派奔騰澎湃的江流。元代水墨山水畫興起，強調意筆，又經
過明、清五個多世紀來各家各派無數畫家的努力，一變再變，獲得了更
大的進展。元自趙孟頫之後，有高克恭、方從義，又黃、王、倪、吳及
盛懋等；明代有浙派、吳門派、松江派，大家如戴進、吳偉，又文、沈、
唐、仇及董其昌、陳繼儒、宋旭、藍瑛等；清代有「三僧」、「新安四家」、
「四王」、「金陵八家」等等，在各個時期的畫壇上，都曾掀起一個又一
個的波濤，及至近代黃賓虹的出現，蔚為大觀。這些傑出的山水畫家，
不但歌頌了祖國的江山，畫出了不知其數的好作品，而且在豐富美學思
想方面，都作出了卓越的貢獻。山水畫是一種意識形態，它的發生發展，
都受到一定思想的支配。這種思想的成分比較複雜，特別是中古以後，
那些士大夫畫家，就是融合了儒家、道家、釋家思想來左右山水畫的創
作。如果用形象來形容歷史上的這些山水畫家，他們都是身穿儒服，頭
戴道冠，手拄錫杖的「雲遊」者，看去奇裝異服，怪相十足，其實在封

建時代後半期的八、九個世紀中，他們在現實生活中扮演著的就是這樣的角色。

畫家與道、釋關係的形成

　　山水畫的發展，它之所以與道釋思想有密切的關係，主要決定於當時的政治需要和社會風尚。中古以後，士大夫學佛問道很普遍。清初錢謙益說：「學佛而不知儒，學儒而不知佛」，「各見一邊，總使成就，只是一家貨耳」②，錢的這種引佛入儒，以釋混儒的議論，並非偶然，這正是當時多數士大夫的看法。如果將這種情況往上推，便可以見其先河。譬如說，魏晉以來，神仙家把老子抬出來奉作教主，因而創造了道家。又如東晉時，在皇室信奉佛教的影響下，名門貴戚廣與僧眾交往，致使清談與佛教結合，竟成為一時的風尚。名僧支遁，「雅尚莊老」，當時門閥士族的著名代表如謝安、王洽等，都與支遁有深厚的交誼。又如當時的道教信徒，經常宣揚儒家的教義。據《世說新語》載：「嵇康遊於汲郡山中，遇道士孫登，遂與之遊。康臨去，登曰：『君才則高矣，保身之道不足』。」這個道士的說話，正反映了道士思想與當時社會現實並不脫離。道士自己也知道，儘管自己的口號是「無為世界」，但仍然少不了儒家保身立命的處世之道。葛洪《抱朴子·內篇》中提到：「欲求仙者，要當以忠孝和順仁信為本，若德不修而求方術，皆不得長生也。」這種說法，與儒家所謂「德」的內涵是一致的。儒家的「德」，不只是指忠、信、卑讓，甚至把元、享、利、貞也放在德的範圍之內。所以《抱朴子》中提出的所謂「長生」，它的前提與儒家的「明德」是完全相合的。柳宗元：佛學中很有「不與孔子異道」，而與《易》、《論語》相合。王士禎《漁洋山人文略》內《遊華山記》中提到他與見月和尚見面，便認為佛家之說，「與吾儒道德仁義之旨，了然不殊」，這都是士大夫坦率之言。其實，和尚也是「亦儒亦釋」的。和尚之所以要遷就儒學，關鍵便在於「忠義道

②致黃宗羲的信，見《黃梨洲文集》附錄。

德」上。道教的《玉清經・本地品》中說：元始天尊講十戒，第一戒不違戾父母師長，第三戒便是不叛逆君王，謀害國家。這一、三兩戒，就正是儒家的倫理道德。清初梅溪上人作詩云：「釋教儒宗天下傳，何分西蜀與南滇」，正是這樣，所以亦儒亦釋亦道，便成爲「理所當然」的事。在歷史上，封建的最高統治者對此既不會有意見，甚至還會出來表示支持，例如唐太宗李世民本人不信佛，但維護佛教；清聖祖玄燁也是這樣。

以上講的是儒、釋、佛三家之所以能融合，之所以能在當時，以至在歷史上能長久存在的社會原因。這個原因，表面上好像與山水畫家在藝術實踐上不相干，但在事實上，這就成爲山水畫家之所以與道家、釋家結成不解之緣的前提。在繪畫史上，山水畫家學道參禪，比比皆是，山水畫家的這一切行動，又密切關係著山水畫家的審美情操。所以說，這個社會原因，與山水畫家藝術實踐的相干，其密切的程度，自然不是一種萍水相逢。

顧愷之是東晉時的大畫家，他畫過宣揚儒家女德的《女史箴圖》，也是這位畫家，在他的《畫雲臺山記》中，竟又出現道教的「天師坐其上」，而且還成爲這幅雲臺山圖中的主人翁。南朝宋，山水畫家陶宏景，本人就是一個道教的重要人物。當時道教的名人，南有陶宏景與陸修靜，北有寇謙之與張賓。陶對道教教義深有研究，曾經「供道家以聖典，加教義」，所以他所畫的山水，正如唐蘭判斷，「自然賦與道家無爲之思」③。又如當時的宗炳，曾作《畫山水序》，這是一篇融儒、釋、道三家思想於一爐的畫學文章。他尊重孔子的「游藝」說，並作「仁智之樂」的剖析，但又提出「澄懷味道」，非常欣賞老、莊那樣的思想境界。宗炳本人，跟隨慧遠和尙修業，是廬山「白蓮社」的成員，曾作《明佛論》，佛家的思想在他的腦子裡占著很大的比重。他的所謂「道」，除包涵藝術之「道」外，就思想範疇而言，「旣是儒家的道，又是道家、釋氏的道」④，他把這個「道」，歸結到游藝的「暢神」上，既符合各家的思想要求，更爲一

③ 1947 年《六朝文論講義》第三節。

④ 俞劍華《宗炳論稿》（油印本）。

般士大夫畫家所接受。

隋、唐、五代以至兩宋，山水畫繁榮昌盛。展子虔的《遊春圖》，描繪了山川的秀麗，草木葱蘢，大地充滿生機，遊人縱目騁懷，極一時之樂。畫中山莊之外，又正是「雲無心而出岫」，像這一類山水畫，多少帶有「逍遙」的意趣，如果完全按照儒家那樣「仁者樂山，智者樂水」去徜徉山水間，則在春秋佳日，未必能使多少人得到「暢遊」。查士標於庚午仲夏畫的《青綠山水》，上面有題句云：「策杖獨來林下看，不敎塵土上鬚眉」，對身外的耽心總是不免的。清代有詩人袁枚說過，凡遊覽風景者，「以毋規禮執禮爲樂」，說穿了，就是不要百分之百的按照儒家的要求去「遊春」，進而言之，作爲一個畫家，也就不必百分之百按照儒家的要求去描繪山水。袁枚還說，詩人畫家可以把「莊生之所以藏山，仲尼之所以臨川」，統統體現出來。正是僧肇在《物不遷論》中說，儒、道兩者的表現似乎不一樣，但是仍然有個共通之點，即「斯皆感往者之難留」。因此，他們都想盡辦法，要「以泉石嘯傲爲常樂」。戴震居然還說：「宋以來，孔孟之書盡失其解，儒者雜襲老釋之言以解之」⑤。這是戴老頭說說而已，其實宋以來，孔孟之書何嘗「盡失其解」，無非社會現實需要「雜襲老釋之言以解之」，這只能反映歷史上的士大夫，他們都曉得亦儒亦道亦釋是合乎當時實際的，因此也就成爲「合理」的事。在唐代，玄宗是個道敎迷。他要吳道子畫嘉陵江三百里風光於大同殿，當時作畫者吳道子與欣賞者唐玄宗，在讚美大好山川之外，他們在這幅山水壁畫中，都極盡莊子的所謂「適然之樂」。李白是士大夫，又是一位道家人物。他雲遊山川，求崔鞏山人畫瀑布。凡看到《山海圖》，總是激動無比。在李白的那個時期，山水畫除畫遊春、宮苑、蜀山、三峽、洞庭、匡廬之外，不少作品專畫蓬瀛、崑崙山。在杜甫的論畫詩中，也就讚美過「壯哉崑崙方壺圖」。唐代和尙的禪室裡，也還掛著具有道家氣味的《山海圖》。反之，又如李白，也是學道的詩人，居然在他論詩畫裡，還有幅讚許以佛敎爲題材的《西方淨土變相》。竟在一些詩人的身上，出現了儒家讚道

⑤戴震《戴氏遺書》。

家的畫，又是道家讚佛家的畫的情況。王維是士大夫，晚年學佛，過隱居生活，曾經「獨坐深篁裡，彈琴復長嘯」，又任「松風吹解帶，山月照彈琴」，何等清逸，何等幽閒，何等富有禪味和道趣。他在京都千福寺所畫《輞川圖》，據朱景玄《唐朝名畫錄》載：「山谷鬱盤，雲水飛動，意出塵外，怪生筆端。」當然，他的詩，也同樣滲透著出世之思，而「意出塵外」。劉學箕在《方是閒居士小稿》中說：「古之所謂畫士，皆一時名勝，涵詠經史，見識高明，襟度灑落，望之飄然，知其有蓬萊道士之豐俊，故其發為毫墨，意象蕭爽，使人寶玩不嵓。」這些士大夫，他所讚賞的，也就是這樣的畫家和這樣的繪畫，亦即「意出塵外」、「意象蕭爽」的山水畫。

唐末五代，像荊浩居太行山，便得山林隱逸者的情趣。他寫畫論《筆法記》，還幻想出一個如神仙般的老人來指點畫法。而至兩宋，畫山水的不只是有士大夫，還有不少是和尚或道士。大名家如巨然、惠崇，便是和尚。就是范寬，也是一個「好道者」。而如李成，竟以名士而獨善其身，並縱遊山水為自樂。其他如孫可元、陸瑾、王穀等，都是學文之外而有「道者之思」，並以「塵外之意」而「托之於丹青」者。在山水畫的題材中，就有一種「仙山樓閣」的專題，還有「問道」、「仙遊」(「飛仙」)等，如王詵畫《夢遊瀛山圖》，燕肅畫《海上仙山圖》，張鎡畫《方壺圖》，謝章畫《白雲蕭寺圖》、《淨土樓觀圖》等，都屬道釋的題材。有的作品不標出問道、仙遊，而畫中的意境卻明顯地體現出道趣與禪味。如江參的《秋山圖》，馬遠的《對月圖》等畫出深山明淨，意示「無塵」。在這些畫中，意味著與世處處隔絕。蘇軾詩中還提到一種作品，有著「白波青峰非人間」的感覺。這種作品，不是由於題詩而感覺到，也不是在標題上點明而使人感覺到，卻完全在這種作品的意境中體現出而使人感覺到。還有其他作品，如董源的《夏山圖》，燕文貴的《秋山琳宇圖》，馬和之的《柳溪春舫圖》等，有的「平淡天真」，「不裝巧趣」，有的「意象超忽」，「不復人間」。都屬「使人寶玩不嵓」的「清雅」藝術品。此後發展到元、明、清，山水畫之具有山林隱逸意味的更加濃厚。元四家、明四家，以及華亭、新安、金陵、江西諸派的山水畫，無不如此。元代的黃公望，

他的腦袋瓜裡，裝滿了道家的東西，但也入禪，張伯雨《題大癡小像》說：「全眞家數禪和口鼓，貧子骨頭，吏員臟腑。」又如倪瓚，他曾作詩道：「嗟余百歲強半過，欲借玄窗學靜禪」，這是說，他穿戴學士的衣帽，卻藉著「玄窗」而學佛。他曾經是「閒來玄館遊」，又是「佳釀待寺僧」。虞集還說他常在玄文館飲酒。顧元慶《雲林遺事》中記載他「好僧寺，一住必旬日，籌燈木榻，肅然晏坐，時操紙筆」，所以時人對他有「神仙中人」之稱。有時，他從「一切皆空」的想法出發，把名利置於身外。他爲蓬廬題語，表示對「生死窮達」、「利衰毀譽」可以不顧，理由是：「此身亦非吾所有，況身外事哉」，儘管他的這種「通達」思想是不近人情的，而且也是不可能實現的，但是他卻盡主觀努力去做。據王賓在他的墓誌銘中說：「至正初，兵未動，鬻其家田產，不事富家事作詩，人竊笑其爲戇。」這種「戇」，便是他的一種「通達」表現。此後，倪竟「扁舟箬笠，往來湖泖間」有二十年之久。又如與倪瓚同稱爲「元四家」之一的王蒙（叔明），居黃鶴山，整日臥青山而望白雲，逍遙自在，呂誠說他「長年愛山看不足」，完全帶著道家的情意而「玩味於林野」。他畫《丹山瀛海圖》卷，景物奇麗，極盡其環海仙山的描繪。還有如吳鎮，性情孤峭，除了讀儒書外，精通道、佛學說。他自取別號，旣是梅花道人，又是梅花和尚，一度以賣卜爲生。他在住宅的四圍，遍種梅樹，每當花開時節，坐臥其間，以吟詠爲樂。他把自己的書房稱作「笑俗陋室」。倪瓚曾題他的山水畫道：「道人家佳梅花村，窗下松醪滿石尊，醉後揮毫寫山色，嵐霏雲氣淡無痕。」在歷史上，大凡「放浪形骸之外」的士大夫總是含有道家的玄學味，不少士大夫稱譽「不羈之才」，認爲只要心性曠達，脫略人事的便是「高」，便是「雅」。沈夢麟在《花溪集》中評吳鎮「畫山畫水無不可」，其重要的因素之一，就由於「梅花道人盤礴裸」，便是一切順任自然。這些士大夫們，進則爲仕，退則爲隱。有的做了大官，地位已很高，常常對知己朋友表示：雖居廟堂之上，然其心無異山林之中。這些話，一半假，一半眞。假的地方，因爲他照樣做官，照樣要保持其旣得利益；眞的地方，他爲自己開了一扇後退之門，確有山林之思，想盡量避免接觸社會來減少政治上的矛盾。有的士大夫，家甚富

有，卻羨慕大和尚的生活，所以羨慕，就在於大和尚的安逸生活比較保險。「江頭未是風浪惡，別有人間行路難」，在封建社會中，凡有一定社會經驗的人，都有這樣的體會。盛大夫在《谿山臥游錄》中讚美米芾等的生活作風，說「米（芾）之顚，倪（瓚）之迂，黃（公望）之癡，此畫之眞性情也。凡人多熟一分世故，即多生一分機智，多一分機智，即少一分高雅，故顚而迂且癡者，其性情於畫最近。利名心急者，其畫必不工，雖工必不能雅也」。這是士大夫對「通達」人的高度評價。他的所謂「眞性情」，是指「本性率眞」，不假掩飾，甚至王守仁都提倡過率眞進取的「狂」，要讓一個人自由的發展個性。他們的所謂「通達」，即道家的所謂「無爲」與「無爭」。他們斥「世故」、貶「機智」，事實上也是說說而已。因爲「世故」與「機智」，這在他們的現實生活中也是免不了的，完全沒有「世故」與「機智」是行不通的。但是，當他們行不通的時候，無非採取另一種「世故」與「機智」來對付，即以他們所高唱的，「以太古之山爲常適，以漁樵野叟爲常友」。陸廣畫《丹臺春曉圖》，他提詩道：「十年客邸絕塵紛，江上歸來思不群」，便是用消極逃避社會現實的行動以應生活的「萬變」。元、明、淸的山水畫家中，還有如趙孟頫、方從義、黃公望、王紱、杜瓊、沈周、文徵明、郭詡、張觀、夏儀甫、張文樞、劉玨、朱祺、陳鶴、董其昌、陳繼儒、朱耷、石濤、漸江、石谿、梅淸、惲南田、高翔等，都是立身爲儒，而與道、釋結緣的文人畫家。有的掛冠歸田，卜築林泉，有的借詩酒談玄，或蓄髮居僧舍，有的甚至越身爲空門。他們畫山畫水，有時悉從「磊磊落落」，「鬱鬱葱葱」時發之，有時在「不知寒暑，不問天下有無皀吏，但聞鐘磬聲」中展紙揮毫，以至「爲山爲水，處處以自然爲眞」，竭力追求「淸絕」之境，他們甚至在臥室內掛著「松室夜燈禪影靜，杏庭春雨道心空」的對子。確然是，士大夫們深受老、莊、佛的思想影響，產生一種「陽儒而陰道」的情況，他們一直崇尚淸談，雅重隱逸無非以嘯傲煙霞，寄情山林來擺脫他們在精神上的苦悶。他們知道，前人這樣做，確曾收到了良效，可以使自己在這樣的藝術生活中，減少苦惱，而且可以使自己「不知老之將至」，愉快地度過一生。元代吳鎭畫過好多幅《漁父圖》，寄以願作煙波釣徒，疏放

不羈有意趣。在一幅至元二年秋八月作的《漁父圖》中，他這樣題著：
「月斷煙波靑有無，霜凋楓葉錦模糊，千尺浪，回腮鱸，詩筒相對酒葫
蘆」，顯然是一種自得其樂的寫照。其他畫家如戴進作《渭濱垂釣圖》、
沈周作《淸溪垂釣圖》、周文靖作《雪夜訪戴圖》、史忠作《山居詩酒圖》、
唐寅作《山路松聲圖》、文伯仁作《方壺圖》、吳彬作《仙山高士圖》、趙
左作《寒江草閣圖》、羅牧作《山橋夕照圖》等，有的內容點明與道家有
關，有的純任自然，只在畫中顯出它的「禪味」或「老莊之思」。產生這
樣的作品，並非偶然，也不是某一個畫家特殊的創作，它與這些畫家生
平的思想與生活分不開。就以明代吳門派的代表畫家文徵明來說，文是
蘇州人，父親在溫州做過太守，家中雖然不屬大富貴，但他的一生，卻
過著順境的生活。他在當地是名士，而且得到巡撫李克成的推薦，到了
北京，並經過吏部的考核，被授職「翰林院待詔」。可是他不慣朝廷禮節
的拘束，加上「不忘山林之趣」，沒有幾年，他就辭歸南方了。在此之前，
寧王朱宸濠曾派人來請他去作這位王公的「貴客」，他不受一分禮，托病
爲由，終不去幫閒。當他從京師回來，有人問他：「居京可樂？」他回
答，不如在家，看天平山的一草一木來得適意。及到八十七歲時，他對
子孫說，正因爲自己數十年來在野，有「道人淡泊之志」，有「釋家絕俗
之意」，「故得延年耳」。他的山水畫，如《白雲仙境圖》、《千巖競秀》、
《松壑飛泉》、《江山初霽》、《瀟湘八景》、《雨中山水》等，都是畫家陶
醉於自然，寄以高人逸士的意趣，並滲透著道釋的神思。他的《白雲仙
境圖》，靑綠、絹本，畫溪山幽深，山中有古柏古藤，山間有道觀，上有
白雲繚繞，又畫二叟臨溪對坐閒話，又一老者帶一鹿，徐步於林麓，極
得世外桃源之意。又有如明末華亭派的宋旭，中年後學佛，遊寓多居精
舍，說是「禪燈孤榻，世以髮僧高之」。他畫《白雲靑山圖》，自云「得
太古萬籟無聲意趣」，「極虛無之致」。更如劉珏畫《淸白軒圖》，便是因
爲西田和尙到了他的寓所，於詩酒之餘，才創作這幅《飛塵不染山溪圖》。
總之，這一類的山水畫，都具有「儒釋相共」或者「儒道相共」的氣息。

　　此後如淸初的朱耷、石濤，以至石谿、漸江，他們旣是士大夫，又
是道士和尙，他們的人生觀，他們的藝術思想，他們的繪畫主張，沒有

不與道釋相關係。石濤是一個兀傲不羈的人物，他有詩記述與戴阿鷹的交往和在藝術上的情投意合。石濤寫詩道：「迢迢老翁昨出谷，夜深還向長干宿。朝來杖策訪高蹤，入座門軒寫林麓。細雨霏霏遠煙濕，墨痕落紙憶松禿。君時住筆發大笑，我亦狂歌起相逐。但放顛，得捧腹，太華五嶽爭飛瀑，觀者神往莫疑猜，暫時戴笠歸去來。」當然，他的這種思想活動，也並不排斥他終於去接康熙皇帝的駕，也不影響他去做「接駕詩」和畫《海晏河清圖》。因爲僧可以轉爲儒，何況僧與儒本來就不抵觸王權的「忠信」。所以出現這個情況，並不奇怪。對石濤非常崇敬的高翔，也有同樣的思想，他在《雲滿山頭圖》的題詩中，都有所表露。題云：「雲滿山頭樹滿溪，春風浩蕩綠初齊，若教此地容高隱，我亦移家傍水西。」其實，這正是歷史上多數士大夫山水畫家的情況與特點。不過這個特點，有時表現出非常錯雜微妙，有時表現出比較隱晦而已。

山水畫家深入山川與道釋自然觀的關係

在歷史上，道家、釋家對自然、對人生都有不少幻想。當然，幻想是脫離實際的。但是，當他們議論到自然與人生的關係，即佛家的所謂「因緣山水」時，或者說，當他們談到了山川、雲煙及一草一木時，他們又不能不承認客觀的存在。因此，在這些方面，道釋自然觀的某些方面，對於藝術創作，尤其是山水畫創作，還是起積極作用的。這個積極作用的表現，如果只就其某些現象而言，似乎可以使我們感到很離奇。但是，只要掀去其主觀的那部分幻想，還是可以看出它那切合自然與社會的實在。舉例來說，佛教徒宣揚客觀世界是一種「幻相」即是「假號」。並申言「假號不眞」，把世界上的一切都看成「空」。把沒有人煙，或少人煙的大自然界看作「幻相」的「波陀」。所謂「波陀」，佛門的解釋，這是沒有人煙的地方⑥。佛家爲了求「證果」，所以嚮往這個地方，因此，對這個地方，他們也就特別重視和愛好，以至和尙雲遊，都被認爲自己就在修行之中，他們愈入深山，認爲「愈切假號」，「愈近波陀」，「愈明幻相」。所以學佛的士大夫，他們雖未落髮，因爲也要「明幻相」，總得

捨離一下家小而往深山寺廟中小住，這種做法，在明清的士大夫中很多，因此山水畫家學佛，在這種觀念的促使下，客觀上就給山水畫家以更多看山看水的機會，這與山水畫家要求「看眞山眞水」，要求「胸貯五岳」，並沒有不一致。有人以爲山水畫的產生，猶如山水詩的產生，是作者熱愛自然美的藝術產物，不能把它看作它是受道釋思想影響的緣故。對於這個問題，我們並不否認，山水畫的創作，要有山水畫家本人有熱愛自然美的因素。但是，這又怎能排除我國歷史上山水畫家受道釋思想影響這一客觀因素的存在。有人又以爲，山水畫、山水詩的產生，「它與道家清靜無爲，否定五音五色的思想從本質上說是相反的」。其實，並沒有相反的情況出現。譬如，道家講「虛」、「無」，這與佛教大乘談「空」相通。道家對於社會、對於人生，往往用自然現象來解釋，如說「生命無常」，好像「春霜秋露之易逝」，這與佛家「露常」的說法一樣。李白寫《志公畫贊》，他說「水中之月，了不可取，虛空其心，寥郭無主」，這位儒家兼道家詩人的這種說法，正表明佛道說法有它的一致性。不論其「虛空」、「露常」究竟空到什麼地步，事實上，在唯物論看來，空虛與實在是相對的。在自然界，如無實景，何來空闊，有空闊，始能見出實景之高大或渺小。道、佛家講空虛，講什麼「假象」、「幻相」，無非都是從自然界的現象中找來的根據。如行雲流水的消失，山林草木有榮枯，或寒暑陰晴的變化等等，所以道釋家的所謂「虛無」與「虛空」，實際上就存在於自然界的可視、可感的變化中。因此，他們的哲學思想雖然是唯物主義的，可是當他們論證自己的哲理時，由於接觸到可視、可感的實際又不得不承認客觀存在的一切，這又有它的合理地方。所以道釋家們在口頭上儘管不承認物質存在的第一性，但在心底裡他們完全明白，如「日出天下白，春來百卉香」的自然規律，是不由任何人的主觀意願所能否認

⑥亦幻上人《幽花室小議》：「波陀，梵語，或作『布陀』，爲「幻相」之一隅，深山大海，無有人跡，衆生不欲去，而證果往往於「波陀」中得之也。」

或忽視得了的。正因爲這樣，道家也好，釋家也好，爲了要作出他們自以爲「正確」的論證，他們對自然的各種現象，還是採取精細入微的觀察態度，尤其對於山山水水，他們觀察得多也較細。另一種是求神仙，尋證果，找歸宿。這三者，用佛教徒的說法，這就是「出家」。出家即離開家園，想與世隔絕，他們所找的去處，即前面所說的「波陀」，便是深山野林。他們一向認爲山山水水，可以「賴之以居」，「得之以隱」，「居之以修身」，正是這個緣故，歷史上的山水畫家，就比較容易受道、釋家的這些想法。山水畫家要畫山畫水，必須也是必然要深入山川，所以對釋家提倡的入川、雲遊或山居，不但不會有反感，而且是非常贊同的。何況平日對「從容遊山者」是十分羨慕的。六朝宗炳，西涉荊、巫，南入衡岳，遊之不足，還張掛山水圖以「臥遊」。倪瓚棄家，總是在山水間轉來轉去，致使他對江南景色，處處有丘壑在胸，黃公望不計年月靜觀富春江，因而能成功地畫出富春山居的情味。在歷史上，士大夫只要受到道釋思想的薰染，往往標榜做人要「清高」，「要清心地」，最好能「絕人間煙火」，於是把隱居「波陀」，即隱居山林當作自己「清高絕俗」的行爲。有的人如果沒有條件隱居「波陀」，就是到山林去走走，似乎也可以沾到「清高」的邊。《雲南通志》李之陽在《寺觀‧序》中說，「達人高士，涉世即倦，往往有托而逃。若夫托老氏而至於登山，爲釋氏而至於證果，其淡泊之操，凝靜之域，豈淺學所能測」。這種看法，這種論調在士大夫的觀念中是普遍的。這樣，就促使他們養成了對自然景物具有特殊愛好的習性。這在我們中國，早有傳統。《莊子‧知北遊》引述孔子回答顏淵所問，提到「山林與，皋壤與，使我欣欣然而樂歟！」六朝時，山水畫家蕭賁，認爲「不知倦遊者爲眞智者」，又有米芾，見石下拜，徐愷見飛雲止步，更有明代張翬，每遇大雪，偏要往深山「悟道」，他以爲這個時候，天地才是「一塵不染」，他坐在雪地上，「極目八荒」，他的妻子遣人來叫他回家，他罵妻子「俗婦」，指責來人「前生無道心」。他畫的山水，說是「尺幅寸縑」，便有「林壑窅冥之勢」。他的入山，出於「悟道」，因此特別注意這個時候天地的「一塵不染」，但是，他能在「尺幅寸縑」上畫出「窅冥之勢」，主要的因素，還在於他有入山的行動。與其

說，「入山」促使他「悟道」，不如說促使他的山水畫達到更進一步表現大自然的風貌。這在元明清的山水畫家中，豈只是張翬如此，沈周、董其昌、石濤等大名家皆如此。

道釋思想與「因心造境」

方士庶在《天慵庵筆記》中說：作畫是「因心造境，以手運心」，這是說，畫家作畫要發揮主觀的能動作用。歷代畫家，包括山水畫家都如此。凡畫山水，不能照搬真山真水，不能如實地描繪自然，必須經過畫家的取捨、概括，所以說，山水畫家要畫山水，必須「妙造自然」。沈周說，要「妙造」，「要有其心」。他的所謂「心」，包涵的意義是廣泛的，除了指本人的學養和審美情操外，還包涵著外界的思想影響，沈周自題《丹崖赤楓圖》，就有句云，「彼受道佛旨，又有儒家心」。當時的士大夫們，常常把「泛涉百家，專於佛理」，「兼善老易」者看作有學問有修養的人，並以為這樣的畫家，能夠更好地「因心造境」。因此，以這樣的畫家的「心」去「造境」，使其所「造」的藝術之境必然是清幽的，幽靜的，用句通俗的話來說，必然是盡可能地「沒有煙火氣」。這些畫家，往往是「看花臨水心無事，嘯志歌懷意自如」。金冬心作《秋聲圖》，他的取意在「故人笑比中庭樹，一日秋風一日疏」。他心懷佛老之思，雖然身居繁華的揚州，卻把人世看「空」了，因此他的這幅作品，畫境是蕭疏的，畫意是傷感的。

繪畫既上「因心造境」，所以畫家的心，不能不關係到繪畫的表現形式。就山水畫而言，這就關係到山水畫的形式。

儒、釋、道三家融合起來的「心」，當它直接或間接地關係到藝術「造境」（形式）時，曾出現過一種非常值得注意的情況，例如，一種是「素淨亦為貴」，另一種是「以大藏來大露」。

「素淨亦為貴」，這個「素淨」，便是清潔純樸之意，在這個審美觀點的要求下，一種「不假雕琢，不設彩而勝於彩」的表現方法產生了。正是這樣，水墨意筆的繪畫風格便成為比較合適於「以素面為悅目」的

表現方法和表現形式了。這種表現形式，早在周、秦時即出現，如玉石
工藝中，西周初期「瑰玉不雕」，便是明證。我國的山水畫，自宋元以後，
大量作品中，還有以不畫人來追求畫面的素淨。曹知白的《疏松出岫圖》，
倪瓚的《漁詩秋霽圖》，陳繼儒的《黃壇落木圖》，朱耷的《雲山圖》，漸
江的《黃海松石圖》，石谿的《深山太古初》等，畫中都不畫人。爲了追
求這些藝術意境的更加寧靜，更加「荒寒」的氣氛，並因此更能體現出
「出世」、「超塵俗」的思想，陳繼儒率直的說：「吾畫秋山落木，不添
人，免畫中人見之心傷。」作爲藝術表現，畫中添人，人在畫中，畫中「不
添人」，其實畫中仍然有人。「芳樹無人花自落，青山一路鳥空啼」，詩中
不言有人，而人照樣在詩境中。陳繼儒在《黃壇落木圖》中不畫人說是
免得畫中人見落木而「心傷」，這是說給看畫者聽的，其實「心傷」的便
是他自己。當然，他自己對於這些，李流芳還有個解釋，他以爲山水畫，
往往不畫人，「皆極自然，使有道者在其中自樂，亦任山與水自言自議，
何必床上疊床耳」⑦，這種想法，結合畫家的藝術實踐，便出現了迫切
追求藝術形式上的單純、樸素、清曠、澹逸、荒寒、簡括等等的意味。
黃鉞《二十四畫品》中的有些論點，正可以用來作爲這些方面的注脚。
「以大藏來大露」，這原是道家的話，見明初朱岑的《疏靜篇》，意在論
學道與爲人。但是這句話，士大夫喜歡用，在佛門裡，和尚也喜歡引用。
道、釋都講「幻滅」，但也講「顯現」。佛家有一種說法，以爲「豎的限
於有限的時間，橫的限於有限的空間」，但又說，「宇宙是無始無終的，
是無量無邊的」，有時反過來又說，「我們所居的地球，簡直連微塵都不
如，而在整個天球中，銀河只不過是一個小宇宙，眞可謂華藏世界，重
重無盡」⑧。他們似乎也懂得矛盾的「對立統一」。道家用這些去解釋人
生，說「變化無常」的人世，若不以「無爲」去對付它是解決不了矛盾，
道家以「變」爲「露」，以「無常」爲「藏」。士大夫取中庸的辦法，有
時還不及道家的靈活性，因此樂於兼採道家的說法而行之。道釋又往往

⑦《自怡悅齋書畫錄》龐生續錄稿。
⑧徐恆志著《宇宙人生是怎麼一回事》。

用自然界的現象來解釋社會現象，又用社會現象證之於自然的變化，他們的這些哲學，後來被士大夫逐漸地應用到看山看水上，終至又逐漸地應用到畫山畫水上。「人如朝露本無常」，「流水本無情」，「人似行雲最自在」如此等等，都是在這樣一種觀點下引申出來的。於是對山水畫，強調畫雲山，畫煙樹，畫流水，甚至畫霧氣，還根據自然界的變化，只畫一個或兩峰尖，而把千丘萬壑從簡括中含蓄地表現出來，達到以少勝多，以有限表現無限的藝術效果。這種表現，在歷史上獲得了藝林的稱許，於是日復一日，這種表現便在山水畫中確立，而成為傳統形式。所以中國傳統的山水畫，多半畫雲山。「遠景煙籠，深岩雲鎖」，竟成為畫山水的口訣。固然，我們不能把繪畫上的這些表現統統歸納為受道釋思想的影響，更不能把它與道釋家的哲學劃等號，但是，這種表現，正如俞劍華所說，「適宜於佛道家之詩畫」，范璣在方環山《凝雲斷樹圖》的長跋中直言不諱：「隔山叢梅疑是雪，儒家之意，近人孤嶂欲生雲，道家之想。乍明乍暗，時斷時續，忽隱忽現，是藏之又露之，皆道佛中人之所欲吟詠者。今士大夫欲與道佛中人謀合，非以此種寫畫莫辦，若如此，乃相得益彰也。」所以像趙孟頫畫《吳興清遠圖》，曹知白畫《溪山煙靄圖》，文徵明畫《好雨聽泉圖》，謝時臣畫《四皓山居圖》，董其昌畫《夏木垂陰圖》，趙左畫《寒江草閣圖》，袁尚統畫《寒江放棹圖》，王翬畫《夏麓晴雲圖》，潘恭壽畫《寧溪欲雨圖》等，其所表現形式，便是「乍明乍暗，時斷時續，忽隱忽現，是藏之又露之」，而且都能代表歷代山水畫表現的一種傳統的形式特點。由此可知，畫家們「造」了這些「境」，與畫家們的那顆受道釋思想影響的「心」發生密切的關係。這種關係，也如傅抱石所說，那是一種「具有頗為微妙的關係」⑨。

⑨傅抱石《中國山水畫的發展》。

對道釋思想作用於山水畫的估價

綜上所說，中國山水畫的發展過程中，受道釋思想的影響極大。聞一多在《古典新義》中說：「中國文藝出於道家」，中國的山水畫，固然不能說是「出於道家」，但與道釋家的密切關係，那是無容置疑的。

道釋思想，在哲學體系中，它是屬於唯心主義的範疇，但在歷史上，就其對文藝領域的影響，特別是對山水畫以至對山水詩的發展與提高這一具體情況而言，還是產生積極作用的。

山水畫自身的發展，它的一般規律是：畫家必須熱愛山川，深入山川，熟識山川，妙造山川。這四者的重要性與必要性，是山水畫在歷史發展過程中，都有大量的事實被證明非這樣不可的。既然千百年來，道釋思想對於這四者正起著推波助瀾的作用，那麼無論從那方面來看，這個情況應該是明顯地存在著。

熱愛山川。事實上包涵著愛國愛民族的概念。儒道釋三家的愛，儘管各有所偏，但對愛國家的江山，三家基本上是相同的。其次是深入山川。早在六朝，宗炳是提到「聖人」必有崆峒、具茨、藐姑、箕首、大蒙之遊，意即山水畫家應該學「聖人」。所以歷代士大夫對「眷戀盧衡，契闊荊巫」者，都投以可敬可佩的目光。再說山川的本身，它在客觀上可任人居，可任人遊，可任人觀，也可以供人以尋幽探勝，以至去求仙、採藥和其他種種作用。換言之，山水畫家如果深入山川，總可以從山水中得到益處。這個益處，有物質的，也有精神的。再就是熟識山川。凡是道釋思想者，他們去雲遊，去隱居，去採藥，去臥青山而望白雲，必然步步看，面面觀，仰觀，俯察，兼而有之，在「靜觀自得」的思想指導下，還可以從山水的無窮變幻中獲得許多知識和啟發，終於要代山川而言，於是當自己的「情滿於山」、「意溢於海」的時候，便會欣然命筆，進得著對自然的妙造。這些現象，在歷史上存在著，它的作用，應該說是積極的，對中國畫發展與形成中，都是不可忽視的。對於探討這個問

題，過去議論得不多，那是由於怕受到「搞復舊」的批判。其實，我們指出古代山水畫家受道釋思想影響，目的在於進一步獲知古代山水畫的形式發展的因素，進一步了解古代山水畫產生這種內容與形式的各種複雜關係之所在。這對山水畫的革新創造是有幫助的。至於對中國傳統山水畫的繼承性問題本文將不擬作專門的闡述。但我們認爲是有可繼承的地方，那怕是受到道釋思想影響的方面，這不僅僅在規律上，而且還在某些形式上。當然，在另一方面，我們沒有必要也不應該維護其在當時的局限性，以至是消極的地方。對於山川，道釋家只肯定其自然本身的作用，總是忽略山川的主人翁——勞動者，通過勞動可以改造並改變它的面貌，並使它對人類產生更大的利益。道釋家對於山川，只看到人在自然中被動的消極的一面，卻忽視人在山川中，對於山川有積極主動的一面。「無爲」、「淡泊」思想的消極性，影響到積極地，或正面地去認識觀察社會。所以元代的山水畫家往往不如王實甫、關漢卿那樣在藝術創作上，發揮了它的積極意義。又如佛家，在某些局部，他們承認存在決定意識，如說「心因物而有，物因心而顯」，但是在更多方面，只要強調「心」的作用，他們認爲「物必因心而顯」，如果心對這個物不知，或者「心」不想知這個物，那麼這個物的存在等於無，故云「心外無物」，倘用這個「心不在焉則視而不見」去處理藝術創作，必使繪畫成爲形式主義以至墮入衰亡的深淵。如此等等，還可以類舉不少。對於這些，在我們的山水畫革新創作過程中，便是不可忽視的歷史教訓。

在今天，我們畫家運用辯證唯物主義的觀點和方法來進行創作，我們的畫家，本著愛國愛人民愛社會主義江山的滿腔熱情，根據山水畫的藝術規律，進行新的山水畫創作。我們踏遍青山，深入山川，並不是爲了隱居，也不是爲了求仙、問道。我們開發祖國、熟識祖國山川，畫出祖國山川的壯麗，並歌頌我國勞動人民，在社會主義制度下，如何奮發圖強，如何勤勞勇敢地改造大自然，如何爲祖國人民造福。時代變了，山水畫的變，勢在必行。本文所述，只不過讓我們回顧歷史，知道山水畫的傳統演變，實事求是地反映山水畫在演變過程中受道釋思想的影響，並肯定其積極的影響作用，目的在於使我們現代的山水畫能夠較迅速的

提高，較順利的前進。並且對中國畫史上這個長期以來沒有十分明確的問題明確起來，並從這個歷史現象中尋求其藝術發展的某些規律。

◇

從畫花畫鳥到花鳥畫的形成

　　中國的繪畫，據傳統的分類，有的分四科(門)，有的分六科、八科、十科以至十三科。最簡單的分法，即分人物畫、山水畫和花鳥畫三科。有的在「花鳥畫」一科內，將松竹、蔬果、蟲魚、畜獸和「博古」等都包括了進去。繪畫的分門別類，至唐代才明確，此後陸續出現了各種分類法。

　　關於「花鳥畫」的歷史，常常有人問起，「到底何時形成？」可是答案不一。一說「新石器時代」；一說「兩漢之時」；一說「兩晉南北朝」；也有說「唐代」甚至說是「宋代」的。這些答案之所以如此不同，並非由於這段歷史沒有搞清楚，問題的關鍵，在於對「花鳥畫」這個概念的理解尚未能一致。我們以為在繪畫史上，某一門繪畫，如果被人們稱得上一門畫科時，這門繪畫，必然經歷了相當長的歷史。換言之，它必然有一個發展的過程。所以凡稱為某某畫科的繪畫，都是在歷史發展中形成，絕不是一有歷史就出現的。畫花畫鳥的畫稱得上一門「花鳥畫」，不是在原始社會的任何時期，必然是在繪畫發展到相當的某個時期。這樣的看法，並不是「有意」要「把『花鳥畫』的歷史縮短」。歷史的事實客觀地存在著，後人既不能妄添，也不能用任何理由去抹煞。硬要把「花鳥畫」的歷史拉長，必然導致產生不符歷史事實的論斷。

　　中國古代花鳥畫的產生和形成，可分為兩個階段：一是畫花鳥畫的階段，即所謂「前階段」；二是形成花鳥畫的階段，即所謂「後階段」。前階段是後階段的基礎，沒有前階段的孕育，就不能產生後階段。但是，前階段還不能稱「花鳥畫」，只能說是「畫花畫鳥」。到了後階段，才稱得上「花鳥畫」。千百年來，花鳥畫這個畫科竟成為東方和世界上特有的藝術。

　　中國古代花鳥畫發展的這兩個階段，即從畫花畫鳥到花鳥畫的形成，

它的斷代時間是：前階段，從原始社會新石器時代至兩晉南北朝；後階段，從隋唐至明清。現就這兩個階段分別闡述之。

一、畫花畫鳥的階段

這個階段，按照它的發展，可分為四個時期：即萌芽時期，鞏固時期，發展時期，過渡到花鳥畫時期。

原始社會時期

即「畫花畫鳥」的萌芽時期。在原始社會時期，我們祖先在勞動中逐步提高審美認識，並逐步提高藝術的表現能力。至新石器時代，我們祖先已具有初步的繪畫能力。當時的繪畫作品，至今可以從大量的彩陶上得見。如陝西半坡、姜家寨的彩陶，繪有魚、蛙等，魚或張口，鼻尖翹起，或張口露牙，形狀變化不一。河南臨汝的彩陶，有一件陶缸，上繪鸛、魚和石斧。有的彩陶，還畫有鳥形及花形的圖案。又如浙江餘姚河姆渡出土的骨刻雙鳥紋，形象簡潔，而且細膩，竟把鳥羽的細毛也刻劃出來。但是，這些只是畫花畫鳥的萌芽狀態。這些作品，還不能說是一種「花鳥畫」，因為它還沒有形成獨立的藝術。

夏、商、周（春秋戰國）時期

即畫花鳥的鞏固時期。這個時期的美術家們，他們將原始社會所畫的花、鳥鞏固下來，適宜於這個時期的某形象有所發展，有的用於圖騰、族徽，有的用於工藝品的裝飾。在青銅器的紋飾上，就有魚、鳥、蟬等紋樣，還有雲紋及獸紋。到晚周時期，長沙出土的帛畫上還畫有鳳鳥。這種表現，使得花和鳥之類的畫材，逐漸地在人們的思想上明確起來，並成為人們喜愛的對象。所以說，前一個時期是萌芽，這個時期是鞏固。有人說：「花鳥畫形成於原始社會，至殷周時代似乎中斷了」，這位論述者的理由是，「至今見不到一件殷周時代的花鳥畫」。事實上，在這個時期，畫花畫鳥並未「中斷」。據《周禮・冬官・考工記》載，西周、春秋

之時，繪畫的應用更爲廣泛。當時「畫繢之事，雜五色」，而且根據需要，畫有山、水、鳥、獸等，當時朝廷的旗幟，有以「熊虎爲旗，鳥隼爲旟，龜蛇爲旐，全羽爲旞，析羽爲旌」，儘管這些還不能說是花鳥畫，但可知畫花畫鳥以爲應用，自無可議。何況這個時期，還畫有各種題材內容的壁畫。在這些壁畫中，還免不了畫有花和鳥。

這個時期，文學作品也出現了對花、鳥之類的描寫，並以此寄情。《詩經》中有「關關雎鳩，在河之洲」，「雨雪霏霏」、「楊柳依依」的詠歌。同一個時代，同一個社會，各種藝術的發展，都有其相互的影響，詩和畫的創作也是如此。所以說夏、商、周是畫花畫鳥的鞏固時期，這不僅僅從造型藝術的本身上覺察到，從出現詩文對花、鳥的頌讚，也可以加深我們對這些藝術發展的理解。

秦、漢時期

即畫花畫鳥的發展時期。這個時期所畫的花、鳥、魚、獸之類的作品漸多。首先要提到的是壁畫，在內蒙古和林格爾的漢墓中，就發現壁畫鳳凰。河北望都漢墓壁畫羊酒，都屬於這類題材。在長沙馬王堆西漢墓中出土的帛畫，其上就畫有魚、龍、鶴、神鳥、扶桑等。至於漆器上所繪，以及畫像石、畫像磚上所刻的花草、鳥獸，比比皆是。四川成都出土的《弋射》、《收穫》和四川德陽出土的《採蓮》等，都有花、鳥之類被生動地描繪。《拾遺記》中提到當時民間有一種習俗，說「每歲人日圖畫爲雞於牖上」。王延壽《魯靈光殿賦》中更明確地說是「圖畫天地，品類群生，雜物奇怪，山神海靈，寫載其狀，托之丹青，千變萬化，事各繆形，隨色象類，曲得其情」。可以想見，這些殿堂的壁畫，必有畫花畫鳥的內容。這都給畫花畫鳥在當時以至後來的發展奠定了基礎。有了這個基礎，使下一個時期的畫花畫鳥就更加進展了。

兩晉南北朝時期

即畫花畫鳥將過渡到「花鳥畫」時期。對於這個時期，有人說，這是「花鳥畫大發展」的「重要時期」。這樣的估計，未免誇大了事實，那

是不切實際的，因爲這個時期所畫的花與鳥等，畢竟還沒有成爲一種獨立的、專門的畫科。但是，不可否認，這個時期的畫花畫鳥，比之秦漢時期，確有明顯的發展。

對於這個時期，我們說它將過渡到「花鳥畫」的時期。有這樣幾點事實可以說明：

一是已有不少畫家進行了花和鳥的創作。這在謝赫《古畫品錄》和姚最的《續古畫品錄》中都有記載。這兩本書所評價的畫家計四十七人，而在他書提及這些畫家中能畫花畫鳥者有十人。當時如曹不興以畫龍出名。戴逵是雕壁家，曾作《三牛圖》，又有顧愷之畫《鳧雁水鳥圖》，史道碩畫《鵝圖》，陸探微畫《鬥鴨圖》和《鸂鶒圖》，梁元帝畫《芙蓉蘸鼎圖》，更有顧景秀，不但畫蟬、雀，而且畫「樹相雜竹樣」。其他如陶景眞畫孔雀、鸚鵡，劉紹祖畫雀、鼠，丁光祖畫蟬、雀，顧野王畫草蟲等，各逞其能，都爲田園、庭院寫趣。此外有顧寶光畫《鬥雞》，劉殺鬼畫《鬥雀》，證實中國畫家以默記默寫的方法作畫，早在第五世紀就開始了。

其次，這個時期的畫花畫鳥，除了文獻記載外，在現存的石窟壁畫中，至今還可以看到。如新疆庫車的森木塞姆千佛洞，拜城的克孜爾千佛洞等，都有精妙的作品。森木塞姆 22 窟甬道壁所畫粗嫩的樹幹，幹枝上長滿了花、葉，樹上立著對鳥。也畫「花樹」長於河邊，有的小枝婀娜，頗饒其趣。又所畫樹上有飛鳥，樹下有跳躍的小鳥。也還畫猴子爬樹，意趣橫生。其他洞窟，還有畫鸚鵡、孔雀、黃鶯、翠鳥等。有些作品，還細膩地表現了鳥飲池邊水，不但鳥富神態，而且水波流動，用筆不苟。這些作品，雖未能成爲獨立的花鳥畫，但在佛教壁畫的配置中，非常顯露出它的獨特風釆。

這個時期，許多詩人藉著花、鳥來抒情。阮籍《詠懷》中就有「孤鴻號外野，翔鳥鳴北林」、「走獸交橫馳，飛鳥相隨翔」之句；張舉《情詩》中就有「蘭蕙緣清薬，繁華蔭綠渚」之歌，又陶潛歌詩中，如「孟夏草木長，繞屋樹扶疏。眾鳥欣有托，吾亦愛吾廬」以及「採菊東籬下，悠然見南山」等作品，都爲時人所傳頌，對畫家都產生一定的影響。

以上四個時期，就是中國繪畫畫史上所出現的畫花畫鳥的階段，也即是前階段。

二、形成「花鳥畫」的階段

這個階段即所謂後階段，它的下限是清代。根據其發展的實際狀況，也可以分為四個時期，即：唐代是中國花鳥畫的形成時期；兩宋是花鳥畫在歷史上繁榮昌盛的時期；元代是花鳥畫的變格時期；明清是花鳥畫向縱深發展的時期。

唐代是中國花鳥畫的形成時期

張彥遠在《歷代名畫記》中記述，唐時畫分六科（門），即人物、屋宇、山水、鞍馬、鬼神和花鳥。這「花鳥」二字作為畫科，它在我國繪畫史上第一次被提出。當時評論者有看法，認為「何必六法俱全，但取一技可探」。所謂「一技」，按照張彥遠的說法，學會「花鳥」，就是「一技」。唐代的花鳥畫家，據《歷代名畫記》和《唐朝名畫錄》兩書的記錄，計有畫家八十餘人。這些畫家之中，如薛稷畫鶴，遠近馳譽。由於他有創造性，論者認為他已畫出了一種「畫樣」，即所謂「屏風六扇鶴樣」，成為中、晚唐時的畫鶴範本。又如刁光胤，工畫湖石、花竹、貓兔、鳥雀，天復年間到四川，致使川蜀畫花鳥的前輩「頗減價矣」。《唐朝名畫錄》記述邊鸞，說他「最長於花鳥」，畫「草木、蜂蝶、雀、蟬並屬妙品」。開元、天寶之時，人才更多。如馮紹正畫鷹、鶻、雞、雉，甚為精妙。還有姜皎畫鷹，衛憲畫蜂、蝶、雀、竹，此後又有滕昌祐工畫花鳥。尤善畫鵝，還在住宅內布置山石，栽種奇花異卉，以為觀察體會。更有如張璪、鄭華原畫松石，蕭悅、方著、張立畫竹，都有一定的造詣，名重一時。然而遺憾的是這些名家的作品都沒有遺留下來。所謂舊題唐某某之作，也都是後人的摹本。

值得慶幸的，唐代花鳥畫的真跡，至今在新疆吐魯番的阿斯塔那古墓中猶能看到。這幾圖作品在墓的後壁，共六圖。自左至右，描繪錦雞、

鴨子、鸂鶒等，並配以萱草、蒲公英和藥苗。作品頗有田園氣息，與宮廷畫家那種以富麗堂皇的色彩來描繪御苑中珍禽奇卉的作風迥異。這六幅屏風畫，儘管落筆粗簡，但畫技熟練，所畫都甚得體。這是現存唐畫花鳥的極為重要的作品。

在唐代，花鳥畫在人們的日常生活中已經占有一定的地位，不但統治階級喜歡它，就是一般勞動人民也喜歡。所畫的題材，除一般的花鳥外，竹子被作為繪畫對象，已引起人們相當的注意。蕭悅畫竹，詩人白居易還為此寫了《畫竹歌》。又如畫松，也成為一時風氣，詩人杜甫就有《題李尊師松樹障子歌》和《戲為雙松圖歌》等。在這些詩歌中，詩人中還嘆息「天下幾個畫古松，畢宏已老韋偃少」，杜甫還想請畫家韋偃為他「放筆為直幹」。至於唐代詩人們題畫鶴、畫鷹、畫鸚鵡的更是常見不罕。杜甫還稱讚「近時馮紹正，能畫鷙鳥樣」。這個「樣」字，說明馮畫鷙鳥具有自己的風貌。在唐代畫家中，被稱為「畫樣」的不多，如前述薛稷畫鶴稱「樣」外，又如吳道子畫稱為「吳家樣」，周昉畫稱為「周家樣」，還有曹元廓，被「詔命元廓畫樣」等。唐代繪畫，在古代畫史上比較發達，繪畫上的各種流派開始形成，所謂「樣」，就是繪畫上某一種流派開始形成的一種尊稱。從而也可知唐代花鳥畫不但形成，而且興盛。

兩宋是花鳥畫在歷史上繁榮昌盛的時期

這個時期的花鳥畫，在五代花鳥畫的基礎上邁步。五代「徐黃異體」，足以說明花鳥畫風格之多樣。宋代花鳥畫，則比唐、五代更發達，更繁榮。這個時期，畫家既多，風格也多樣。根據《宣和畫譜》記述，這個時期的繪畫分為十科 (門)，即道釋、人物、宮室、番族、山水、龍魚、畜獸、花鳥、墨竹和蔬果。這十科中，後五科基本上屬於「花鳥畫」一類的題材。這個時期的花鳥畫表現，有工筆的，寫意的，有的運用雙鉤法，有的運用沒骨法，設色有淡雅的，有濃豔的。北宋的黃家，工整富麗，在當時的影響極大。到了崔白時有所轉變。及至南宋，梁楷、法常、溫日觀等活躍於畫壇，或以飛白作樹石，得清逸意味，或畫墨禽墨果，取其神韻，又自成一派。

在這個時期，公私都在收藏花鳥畫，北宋宣和殿收藏北宋三十人的花鳥畫作品，竟達兩千件以上。所畫花木雜卉，有如牡丹、桃花、梅花、月季、菊花、辛夷、海棠、荷花、山茶、石竹、木瓜、豆花、藤蘿、水仙、蘭花、竹子等二百餘種之多。

花鳥畫的興盛，不只是為了單純的悅目欣賞，它與山水畫一樣，還有其一定的寓意。《宣和畫譜》在《花鳥敍論》中寫道：「花之於牡丹、芍藥，禽之於鸞鳳、孔翠，必使之富貴；而松竹梅菊，鷗鷺雁鶩，必見之幽閒；至於鶴立軒昂，鷹隼之擊搏，楊柳梧桐之扶疏風流，喬松古柏之歲寒磊落，展張於圖繪，有以興起人之意者，率能奪造化而移精神遐想，若登臨覽物之有得也。」宋代統治階級的這一番議論，正表明花鳥藝術有它的社會屬性和它的階級性。

宋代的花鳥畫家之可貴，還在於特別重視寫生。北宋花鳥畫家趙昌，早歲學畫，每天清晨，趁朝露未乾，即於花圃中，手調彩色作畫，故呼之曰「寫生趙昌」。又有易元吉，見趙昌對花寫照，有所啟發，不辭辛勞，「入萬守山百餘里」，以覘猿猴獐鹿動止。又如雲巢工畫草蟲，年邁愈精，人家問他祕訣，他笑著回答：「(我) 自少時，取草蟲籠而觀之，窮晝夜不厭，又恐其神不完也，復就草地之間觀之，於是始得其天(自然之趣)。」其他如疏鑿池沼，蓄諸水禽；或自種花果，以為四時觀察，或去園圃，親問花工，求得花木生長規律的知識等等，不勝枚舉。有的畫家，對自己所畫的對象，不僅細細觀察，甚至對每一細部都很熟識，然後動筆揮毫，達到精確的表現對象。如韓若拙畫鳥，自嘴至尾皆有名稱，並定毛羽數目，說明他對花鳥畫的創作，謹嚴之至。這種風氣，一直到宣和之時，趙佶在畫院中都是極力提倡的。

到了南宋，花鳥畫的興盛，不減北宋。厲鶚《南宋院畫錄》輯錄畫院畫家九十多人中，專畫花鳥，或以人物、山水畫擅長而兼花鳥者在半數以上，這個時期的花鳥畫家如李安忠、李迪、吳炳、林椿、毛松、魯宗貴、法常、王華、趙孟堅等，各逞其能，畫法已不規於「黃氏體制」，或點染、或淡彩、或水墨、或小寫，諸如此類畫法都已出現，如法常的作品，繼石恪、梁楷的畫法而有所發展。沈周認為他的花鳥、蔬果，「不

施彩色，任意潑墨沈，儼然若生」。沈周還特別提出，「回視黃筌、舜舉之流風斯下矣」。法常的流傳作品如《水墨寫生》卷、《寫生蔬果圖》卷以及《鶴圖》、《松樹八哥圖》等，都是筆墨簡潔，意趣橫生的佳構。

宋代的花鳥畫創作，還有水墨梅、竹的表現，並取得相當成就。如文同畫竹，僧仲仁、揚無咎畫梅，僧居寧畫水墨草蟲，鄭思肖畫墨蘭等，都是淡墨揮掃，整整斜斜，別具一格。對元代花鳥畫的影響極大。

元代是花鳥畫的變格時期

隨著文人畫的發展，元代花鳥畫出現了變格的狀況。這個時期的花鳥畫，固然有院體，有工筆重彩的表現，但產生了大量的水墨花鳥畫。這些水墨花鳥的興起與流行，也正是元代花鳥畫發生劇烈變化的標誌。這些水墨花鳥，即所謂「墨花墨禽」。有王淵、張中、盛昌年等畫家的作品可以代表。如王淵，除一部分設色作品外，不少畫桃花、牡丹、黃鶯、角雉的花鳥畫，全用水墨，不設一點顏色，他的《山桃錦雉圖》、《牡丹圖》便是這樣的表現。他以墨色濃淡、深淺、乾濕的變化，為花鳥傳神，使人感到無彩而勝有彩之妙，所謂「墨寫桃花似豔妝」，即是如此。他如盛昌年畫《柳燕圖》、張中畫《桃花幽鳥圖》、堅白子作《草蟲圖》卷、毛倫作《杏林雙鳥圖》，都是水墨之作，有的作品，達到了「墨花飛舞，似五彩照眼」。其他如畫墨桃、墨瓜、墨葡萄等，都極盡其墨趣的能事。

墨花墨禽之外，水墨梅、竹，這在元代也是盛行的，有的「逸筆草草」，成為文人畫的一種特有風格。

元代的水墨梅竹，尤其畫竹，更是風行，不少畫家把竹比作「君子」，故有「一竿瀟灑，得我真情」之說。這時期的管仲姬、柯九思、李衎等，都以寫竹，名聞遐邇。又如畫山水的大家王蒙、倪瓚、吳鎮等，也經常寫竹自遣。還有如楊維翰，號方塘，因畫竹有別致，時人稱其所畫為「方塘竹」。墨竹風行之時，墨梅也為時人所尚，如王冕、陳立善、吳大素等都是畫梅名家。無可非議，畫竹畫梅是這個時期最入時的。湯垕在《畫鑑》中說「畫梅謂之寫梅，畫竹謂之寫竹，畫蘭謂之寫蘭」，可知畫這些題材，尤其與書法相通，已成為文人作畫的特技。

明、清兩代是花鳥畫向縱深發展的時期

　　花鳥畫到了這個時期，開始向縱深發展，不但以水墨寫意爲主，就是工整豔麗和花鳥寫生畫，也相當盛行。不但文人畫家喜畫花鳥，就是民間畫工在花鳥方面，也取得了一定的成就。

　　明代工整豔麗的花鳥畫家，以邊文進、呂紀最傑出。但是這種作風的花鳥畫，嘉靖之後幾成絕響。因爲這種作風的花鳥畫，不爲文人畫家所稱賞。當時出現一種「右徐熙，易元吉而小左黃筌、趙昌」的情況，認爲工筆畫不及寫意畫。他們的理論根據是「人巧不敵天趣」。當時如文徵明、周天球、李日華等都有這種說法。又如徐沁論花鳥，就貶呂紀的工筆，而譽徐渭的寫意。他在《明畫錄》中說：「呂廷振一派，終不脫院體，豈得與太涵牡丹，青藤花卉超然畦徑者同日語乎？」說明文人之推崇寫意花鳥，由此可以了然。

　　明代確立寫意花鳥最有影響者，要推沈周與唐寅，尤以沈周的影響爲大，及至晚清而未輟。現存的作品如沈周的《慈烏圖》，唐寅的《臨水芙蓉圖》等都可作代表。實則在此之前，廣東林良用水墨畫花鳥，已經作出了創格。他與范暹是明代寫意派的先驅。此後，即唐寅之後，浙江徐渭，筆墨奔放淋漓，給花鳥畫方面開創了大寫意之風，他的現存作品如《牡丹蕉石圖》、《雪蕉圖》、《墨花》卷等，都是筆酣墨飽，在墨法、水法上下足了功夫。對徐渭的藝術，清初鄭板橋讚嘆不已，曾以「五十金易天池（徐渭）石榴一枝」，還刻印曰「青藤（徐渭）門下走狗」。與徐渭同時代的陳淳（白陽），在寫意畫方面也很有功力，畫史上並稱「青藤、白陽」。其他畫家如周之冕，取陳淳、陸治二家之長，兼工帶寫，也有他自己面貌。在水墨蘭竹方面，則有王紱、夏昶等以畫竹得名，又有陳錄、王謙等以畫梅出名，尚有陳洪綬、孫龍、岳正等，各有所長，爲花鳥畫創作出不少佳構，並爲時人所稱道。

　　清代的花鳥畫，可分爲三個時期，一是清初至嘉慶時期；二是道光至同治時期；三是光緒、宣統間，即晚清時期。各種畫派，也都在這些時期有所發展。這三個時期，陳套流俗的花鳥畫固然不少，但有創造性

作品也常常出現。清初八大、石濤以至乾隆時的金農、鄭燮、李鱓、高鳳翰等「揚州八怪」，都是在花鳥畫方面有著傑出才能的畫家。他們筆意恣肆，布局多奇趣，所畫純屬文人畫一路，成為清代花鳥畫中最有別致的藝術。又清初惲格的花鳥畫，逸筆點綴，潤秀清雅，稱「常州派」，也有很大影響。更有沈銓，繼宋代院體畫法，工整重彩，曾赴日本，他的藝術在日本產生較大影響。其他如王武、蔣廷錫、鄒一桂、諸升等，各有師承與成就。

　　道光至同治，是清代花鳥畫較為冷落的時期，專門的花鳥畫家不多，有如張熊、居滬上，又有居巢、居廉，稱「二居」，馳譽嶺南。

　　光緒、宣統間，是清代花鳥畫的復興時期。有任伯年、吳昌碩等稱雄於上海。這一派繪畫，別樹一幟，放射異彩，對近代花鳥畫有很大影響。這個時期的重要畫家，除上述外，有如趙之謙、任熊、任薰、虛谷、蒲華等。尤其是吳昌碩，工詩，善書，精篆刻，可謂「全能」。他的花卉畫，得力於書法的地方極多，他畫梅花，有他的篆書功夫；畫葡萄、紫藤，有他的狂草風味，正如他自己所說：「草書作葡萄，筆動作蛟龍。」

　　綜上所述，明清的花鳥畫，雖不能說比山水畫更發達，但確是超過了人物畫。花鳥畫的分工也更加專門起來，有不少畫家，名為花鳥畫家，但是他的畢生只能畫蘭竹，或者只能畫松、竹、梅。當時文人，凡喜歡繪畫的，往往學會寫蘭撇竹以為風雅。屬於文人畫一路的花鳥畫家，到了近代，有陳師曾、齊白石、于非闇、潘天壽、李苦禪等。尤其齊白石與潘天壽的成就，舉世聞名，影響及於國外。此外，如擅長山水畫的黃賓虹、張大千等，所畫花卉，亦各具風貌，為藝苑所稱贊。徐悲鴻、劉海粟、林風眠、朱紀、唐雲等的花鳥，也都是名重一時。

　　總之，中國花鳥畫的發展，是中國繪畫史上重要的部分。中國古代畫家有關美學的理論，多數寫在花鳥畫的題詩題跋中。這些遺留的花鳥畫，固然是我們先人的一份寶貴遺產，而這些詩詞題跋，同樣是我們寶貴的財富。花鳥畫不僅作為自然的美被畫家所描寫，更其重要的，就在這些花鳥畫中，還透露了畫家們對社會、對生活的看法和複雜的感情。

在古代花鳥畫家的創作中，他們累積了豐富的經驗，不少經驗談都帶有藝術創作的規律性，值得我們重視。尤其在花鳥畫的革新創造中，更應該引起我們的注意。譬如，在花鳥畫的創作中的「五得」，這就是無可置議的好經驗。這「五得」是：得其形，得其神，得其韻，得其意，得其趣。五者相互關係，也是花鳥畫家所必須遵循的畫規。古代許多優秀的花鳥畫家，都是由於尊重這「五得」才取得了很大成就。同時，花鳥畫家還要有一定的生活和學養，否則，不要說提高有困難，就是進行創作，有時也會寸步難行。這些都是在一部花鳥畫發展史中被寫得明明白白的。

最後，讓我重述一句，中國花鳥畫是中國特有的畫科 (門)，不但在東方，以至在世界都是特有的畫科 (門)。我們有必要繼承這個傳統，還要不斷地革新創造，使之在精神文明建設中發揮更大的作用。

（附記：本文曾在浙江省花鳥畫研究會和浙江美術學院國畫系花鳥畫進修班作過講座，現據記錄稿整理而成。）

筆、墨、紙、硯、印泥的概述

筆、墨、紙、硯、印泥，是文人用以書寫、作畫的工具。文人珍惜它，十分講究地使用它。歷史上，稱筆墨紙硯為「文房四寶」，其實印泥用處極大，應將其合稱為「文房五寶」。

中國畫的發展，與這「五寶」的發展分不開。一幅完完整整的中國畫，從畫家展紙落筆到可以張掛，它與筆、墨、紙、硯及印泥都有密切關係。

這裡就這「五寶」的情況作簡要闡述：

筆

「恬筆倫紙」，早有此說。即謂筆是秦朝一位名將蒙恬發明的，紙是東漢的蔡倫發明的。

筆的發明與使用遠在秦代以前就有了，晉人崔豹在《古今注》中有一段話：

「牛享問曰：自古有書契已來，須應有筆，世稱蒙恬始造，何也？答曰恬始造，即秦筆耳。」

這裡說得很清楚，蒙恬「始造，即秦筆」，並不等於說秦筆之前沒有筆。

新石器時代仰韶文化的彩陶上，所繪花紋，線條勻稱、流暢，顯然是使用類似毛筆的工具畫出來的。

在文獻記載上，《禮記·曲記》提到「史載筆」。《國語》中提到「臣秉筆以事君」。長沙戰國楚墓發現的一支毛筆，是現存最早的毛筆。只不過做法與現在的毛筆不同而已①。

蒙恬所造的筆，只能稱作「秦筆」，在製法上，可能與戰國筆不同，

或有所改進。據出土秦筆看，筆毛已入管，不同於楚墓發現的筆。

筆的稱呼，戰國時楚人稱「聿」，吳人稱「不律」，燕人稱「弗」，秦代統一後，才統稱為筆，筆的名稱，一直沿用至今。

漢代有筆，不但文獻記載，實物發現已不少。甘肅發現的漢「居延筆」，即是一例。又1957年、1972年在甘肅武威漢墓先後出土「史虎筆」、「白馬筆」，筆的尾端尖銳，史稱「簪筆」。這個時期，筆的使用，不但寫字，就是漆工藝品上的那種精細的紋樣，都是用上好的毛筆畫出來的。

南朝有姥善作筆②，在此之前，晉代書法家王羲之還有過向宣城陳氏求筆的事③。當時的毛筆，選用兔毫，「頭長一寸，管出五寸」，而且以「硬毫為柱，柔毫為被」，與存世的唐代「筍式筆」相似。

唐代製筆精良，尤其是宣筆，選材、製作都超過了前代。存世有「筍式筆」，日本正倉院收藏。這個時代的筆工，開元中有號鐵頭者，名已佚，尚有宣州陳氏，宣城諸葛氏，詩人韓愈、白居易、耿洞、薛濤等，都已寫詩作賦來為毛筆歌唱。如耿湋的《詠宣州筆》云：「落紙驚風起，搖空灑露濃，丹青與紀事，捨此復何從。」

宋代的宣州，製筆名聞全國④。當時宣城的諸葛高、諸葛元、歙州的呂道人、新安的汪伯立、黟州的呂大淵、常州的許至仁，都是製筆能手。詩人林和靖得到宣州筆，用後讚不絕口：「頃得宛陵葛生筆，如麾百勝之師，橫行紙墨，所向如意。」⑤

1988年春，合肥市郊城南鄉五里衝朱岡，出土一座宋政和戊戌年，

①長沙左家公山楚墓中發掘出來的毛筆，是用兔毛做的，將精選兔毛圍在筆桿的一端(不是將毛插在筆桿內)，然後用絲線縛住，外面塗上漆，使其牢固。

②明屠隆《紙、墨、筆、硯、箋‧筆箋》。

③《聞見後錄》：「宣城陳氏家傳右軍求筆帖，後世益以作筆名家。」

④詳可參看穆孝天《安徽文房四寶史》。

⑤《宣城縣志》卷六。

即公元 1118 年的夫婦合葬墓，發現內有漆器、木器、硯臺、墨錠和毛筆等。毛筆有五枝，其中被編爲 1 號的筆，全長 20.9cm，筆帽長 8.5cm，露出筆桿長 12.4cm，打開筆帽後，筆桿長 8.5cm，所剩筆心露出桿外長 1.9cm。其餘四枝，長短相差不多，該筆出土後，經脫水修復成功，爲我國的文物保護工作積累了新的經驗。據《文物》1991 年第 3 期胡繼高《記合肥市郊宋墓出土墨錠、毛筆的脫水和修復》記載，這些毛筆，「經鑑定，係麻一類的植物纖維製成」，其「外周裹以獸毛」，「與散卓筆不同」，這種毛筆，說是「使用起來可能較爲健挺」。

又二十多年前，江蘇武進村前蔣壙南宋墓也有毛筆出土，筆桿較粗，可能是當時民間一種簡製的毛筆。

元、明以後，「湖筆」出名。這個時期製筆的名工馮應科，被稱爲「吳興三絕」之一。所謂「三絕」，即指「趙子昂書，錢舜舉畫，馮應科筆爲三絕」。其他如張進中、吳升、楊昆等，都是有名的筆工。

湖筆的發源地在浙江吳興的善璉鎮，吳興舊屬湖州府，所以稱爲「湖筆」，相傳蒙恬曾在吳興的善璉鎮住過，所以當地人便奉他爲「筆祖」。在鎮上還修建了「蒙恬祠」。又據說「明末清初的時候，湖筆製作技藝開始向外地傳授。各地的製筆工人十有八九是從善璉去的。於是師徒承襲，使湖筆在許多地方生根開花」⑥。當時製筆的名工，明代有如陳文寶、陸繼翁、王興源、朱一桂、張文貴、施阿牛(施文用)、鄭伯英、張天錫等。又杭州的張文貴，以特製畫筆爲著稱。清代有如徽州的胡竹溪、張天寶、朱金山，湖州的周德、張大可、金素功、金素仁，徐州的林天傑等。

製筆的地方，安徽因宣城歷史久，出名早，所以發展到歙縣、黟縣、舒城、相城、廬州（合肥）、蕪湖、六安諸地。浙江因湖州製筆出名，發展到杭州、紹興等地。明清時，全國其他地區如北京、金陵、長沙、成都、南昌、建陽、上海、蘇州、揚州等城市，都有筆莊，但這些筆莊的產品，往往掛宣筆、湖筆的牌子，如京製曹素功羊毫，或金陵特製查藝林堂紫毫等。

⑥費在山《談談湖筆》（1977 年 8 月《書法》）。

製筆要講究選毛。譬如湖筆，皆用上等山羊毛（即羊毫）、山兔毛（即紫毫）、黃鼠狼尾毛（即狼毫）來製造。要經過梳、結、裝、揮、刷、錠等七十多道工序。筆給人的使用，需要具有這樣的功能：筆的周身圓渾飽滿，提筆離紙，筆尖始終保持錐形；落筆之時，雖加重壓，仍然感到筆有腰力；揮毫潑墨，既有硬度，又有軟度，即能剛濟；點劃撇捺有彈性，並非萬毫黏紙；再就是不脫毛，不脫管。當然，書畫家還有各人愛好，需要筆有特殊性能，如有條件，書畫家可以請製筆師傅特製。

明清製筆，除了選毛講究外，還講究筆桿，宣德時有黑漆鑲嵌，嘉靖時有剔紅龍管，萬曆時有檀香木雕龍管、青花瓷管，清代有嵌螺鈿漆管，乾隆時有粉彩龍瓷管筆等等。總之，筆桿除常見的竹管外，有木、骨、象牙、瓷管等，歷史上的這些精製的筆管，後來都成爲文物，即使毛已禿，由於筆管精緻，仍保存其工藝價值，如清代梁章鉅曾以高價收購了一管董其昌用過的木桿毛筆，據說「毫毛已無幾」。

筆是書畫的工具，書畫發展了，製筆工藝必然要跟上去，不能脫節。製筆要保持優良的傳統，還應該發展、提高。根據書畫家的實際需要，品種應該不斷增多。

「丹青與紀事，捨此復何從」，這便是毛筆在文化發展上的重要作用。

墨

墨色，石器時代即使用，開始時，可能與顏料同時發現。文獻記載，遠古時有「黑土」，楊慎《丹鉛續錄》提到「《山海經》有墨丹、石涅，今之石墨也」。殷墟甲骨文字上有墨寫的痕跡。又相傳西周時，刑夷始製墨。許慎《說文解字》道：「墨」字從黑土，當屬土之類。今看長沙出土晚周帛畫、帛書上的墨色和戰國竹簡上的墨色，說明周代一定有了「墨」。

秦漢已講究用墨。湖北雲夢出土秦代文物中就有墨塊，是現存較早的實物。長沙馬王堆漢墓帛畫以及其他地區的漢墓壁畫，都是墨線勾畫，墨色不變。漢簡上的墨色尤突出。據《漢官儀》記載，漢代文職官員，

有的每月可得「隃糜⑦大墨一枚，小墨一枚」，可知製墨規模已不小。墨在漢代，也稱「丸」，如《東宮舊事》云：「皇太子初拜，給香墨四丸。」《後漢書·百官志》載：大司農下屬有「平準令」：掌知物賈，主練染，作彩色，也包括掌管墨。又據載，三國魏人韋誕（即仲將）善書，且喜製墨，說是仲將之墨，一點如漆」⑧，可知品質極佳，所以後人的著作中，有認為「墨乃韋誕所造」。這時以松煙製墨，自無問題。曹子建有詩云：「墨出青松煙」。

兩晉時，製墨如同製筆一樣，技術提高。1961 年，江蘇鎮江丹徒三山鎮六朝墓出土的文物中就有墨，質地較佳。書法家鍾繇、衛夫人、王羲之、王獻之等書法造詣較高者，不有好筆、好墨的製造是不堪設想的。

唐代有墨官，有名的祖敏曾任這個官職。相傳唐玄宗李隆基喜歡墨，常以芙蓉花汁、調香粉作御墨。又有李慥，所製鎮墨稱「唐水部員外郎李慥製」，名重一時。唐末，有易州著名墨工奚超、奚廷珪父子，手藝極高。因北方戰亂，渡江南來，見徽州一帶，到處是松林，因此便在歙縣定居下來，重操舊業，他取黃山松，練江水為原料，由於奚氏父子的積極鑽研，終於製造出「豐肌膩理、光澤如漆」的好墨。受到南唐後主李煜的賞識，賜姓李，從此呼他為李廷珪，世為墨官，從此「李墨之名天下聞」。

宋代製墨，不只是要求取料精、墨質佳，而且講究香味，講究形制。江蘇武進村前蔣壙南宋墓出土的舌形墨，質地極好。據記載，宋張遇供御墨，用油煙入腦麝金箔，稱「龍香劑」。王迪用遠煙鹿膠。宋代文人蘇東坡、賀鑄、李千能等都能製墨，宋徽宗趙佶還以蘇合油摻煙為墨⑨。又有楊文秀製墨，另創一法，不用松煙而用燈煤。又據《東京夢華錄》記載，北宋汴梁（開封）相國寺有交易場所，不但賣畫，而且有「趙文秀

⑦隃糜在陝西開陽，是漢代的產墨地區，當時的產墨地方，尚有陝西的扶鳳（鳳翔），延州（延安）及廣東等處。但以隃糜最佳。後來製墨者不少用「古隃糜」三字作為墨的題識。

⑧《雲麓漫抄·蕭子梁答王僧虔書》中提到。

筆及潘谷墨」爲文人爭購。潘谷，元祐時歙縣人，他製造的「松丸」、「狻猊」等墨，被稱爲「墨中神品」。其他還有戴彥衡、吳滋皆製墨能手。

1988 年，合肥朱崗宋墓出土有松煙墨和油煙墨。這錠松墨有「歙州黃山張谷」銘。油煙墨有陽文銘「九華朱覲墨」五字。該墨經專家胡繼高作了修復，據云長 21cm，闊度窄處 1cm，寬處 4.3cm，平均厚度爲0.7cm。在元陸友編撰的《墨史》中，載有朱覲，說他「善用膠」。其子朱聰，造墨「不逮其父」。又據《墨史》，朱覲製「軟劑出光」墨，「愛山堂造」墨很有名。《墨史》卷中云：「潘衡，金華人，蘇子瞻（東坡）云：衡初來儋耳（今海南儋縣西北），起灶作墨，得煙豐而墨不甚精，（東坡）因教其遠實寬籠，得煙幾減半，而墨乃彌黑，其父曰『海南松煤』，『東坡法墨』，皆精者也……此墨出灰池未五日，而色如此，日久膠定，當不減李廷珪，張遇也……然衡墨自佳，亦由墨以得名，尤用功可與九華朱覲上下也」，《墨史》這段記載，主要談的是潘衡居海南島在蘇東坡指導下製墨，但從這些記載中，可知朱覲這位製墨高手，在宋代是負盛名的。至於上述的黃山張谷，據考，可能是製墨高手張遇之子。

元代有朱萬初善製墨，純用松煙，天曆間，開奎章閣，侍臣以「朱萬初所製墨進，大稱旨」⑩。朱萬初的墨，它的特點是：「沈著而無留跡，輕清而有滋潤。」⑪相傳肖像畫家王繹，畫白描人物，用的就是朱製之墨。

至明代，製墨技藝更高。過去用「桐油煙」、「漆油」，製墨的方法，本來祕而不傳的，此時已被廣泛採用，於是墨的生產向前發展了一大步。這時良工輩出：「徽墨名聲更大。墨的形制也愈來愈講究，成套的叢墨形式也產生了。當時如龍忠迪、方正、查一通、羅小華、邵靑邱、邵格之、汪仲嘉、潘嘉客、潘方回、祝彥輔、方冕、方鳳岐、汪璧思、孫瑞

⑨據屠隆《紙、墨、筆、硯、箋》引楊升庵外
　集云：當時宋徽宗製造的這種墨，「金章宗
　（完顏璟）購之，一兩墨價黃金一兩，欲仿
　之不能」。
⑩⑪屠隆《紙、墨、筆、硯、箋‧墨笺》。

卿、吳孝甫、胡玄貞、程丙叔、程君房、方於魯等，都是在製墨方面名聞遐邇。」所謂「歙派」墨，當以歙縣羅小華所製的爲代表。程君房、方于魯等，都是這一派的重要成員。

程君房製墨到家，他自誇「我墨百年可化黃金」，當時的書畫家用了他的墨，都表示讚賞。董其昌曾評論道：「百年之後，無君房而有君房之墨；千年之後無君房之墨，而有君房之名」，方于魯爲程家墨工，所著《墨譜》與君房齊名。

萬曆時，墨工出身的邵格之，是休寧派的創始人，也是成套叢墨(即「集錦墨」)的創始人之一。

此外，有如方瑞生，字澹玄，爲名士袁中道的弟子，詩文頗負時名。他也善製墨，而且墨品絕妙，造作極工巧。與程君房，方于魯等齊名，還著有《墨海》一書。

明代的墨，還有不少由墨商運往海外，行銷於日本及東南亞等地。據麻三衡《墨志》載，僅明代徽州地區的墨工，就有一百二十多家，當時的興盛可以想見。

明末清初，安徽地區以葉玄卿、吳叔大、吳去塵、程公瑜等爲代表。程公瑜以成套墨見長。康熙時所出品的《卿雲露》，便是他的傑作。《卿雲露》全套有二十八錠，也有十八錠。又有曹素功、汪近聖、汪節庵、胡開文爲清代製墨「四大家」。

清代繼明代傳統，製墨講究形式、圖案、題識。汪近聖爲曹素功家的墨工，他爲清宮所製《耕織圖墨》，計四十七錠，前有《序》，後自「浸種」至「成衣」成套刻製，稱譽一時。當時的好墨都被封建統治者占有，好墨送到宮裡去稱「貢品(貢墨)」，乾隆特別喜歡墨，徽州一地單是爲乾隆刻製的貢墨就有數百種之多。

有些墨，既供士大夫使用，也供士大夫賞玩，故有「墨寶可用，不用可賞心」之說。東坡有記云：「茶可於口，墨可於目，蔡君謨圭病不能飲，則烹而玩之。呂行甫好藏，而不能書，則時磨而小啜之，此又可以發來者之一笑也。」所以墨在設計、造型、雕刻以至描金賦彩方面，都得十分精緻優美。墨的圖案，有人物、龍鳳，以及飛禽走獸和花鳥蟲魚，

不少精品，有著名山勝景的紋飾。如乾隆時，汪節庵製《西湖十景圖彩朱墨》，爲一時之重。又如清末胡開文雕墨模，花樣翻新，更是豐富，有「黃山圖」、「西湖圖」及「御園圖」等。「御園圖」收集北京圓明園、萬春園、長春園等景色繪刻而成。據說御園古墨，共計六十錠，各具風采，令不少人愛不釋手。

提到胡開文，不妨作簡略介紹。這是一爿有二百多年歷史的老墨店。清乾隆四十七年（公元 1782 年）胡氏天注，取南京貢院內懸掛的「天開文運」扁額中「開文」兩字爲名，在安徽屯溪、休寧創設墨店，開場燒煙，精製徽墨。至嘉慶、道光，代有發展，成爲國內有名的製墨單位，至宣統二年（公元 1910 年），胡開文所出產的高級純油煙的書畫墨，竟榮獲南洋勸業會優等獎章。此後又獲萬國巴拿馬博覽會金質獎章，該店於本世紀 50 年代後，又得很大發展。胡開文的墨，可謂徽墨的代表，它的特點：「色澤黑潤，歷久不褪，舐筆不膠，入紙不暈，色味濃郁，書寫自如」，它的這些特點，正可以給使用者對徽墨檢驗時作爲標準之用。

墨分油煙和松煙墨，是在煙灰中加膠調製，而後在黑鐵臼裡搗研製成，如徽墨純油煙（超頂漆煙）書畫墨，保持優良的傳統配方，所使用的往往是「純皮膠、植物油煙、金、銀箔、天然麝香、大梅片、公丁香等十幾種貴重中藥原料精製而成」。古時製墨者，往往刻有「輕膠萬杵」，或「十萬杵」的字樣，意即料精工到，表示這是好墨。製墨師要想製成一套好墨，畫家，刻工，製墨工人都得緊密配合，否則不能成事。對各種成套的墨，還有人給編成墨譜，並寫出專論⑫，竟成爲一種「墨學」。

製墨有悠久歷史，無論選料、煉製等等，都有豐富的傳統經驗。爲了發展書畫，增強書畫的表現效果，製墨技藝還亟須提高，務必使其精益求精。

⑫談墨的書不少，例如《漫堂墨品》、《知白齋墨譜》、《硯山齋墨譜》、《摩墨亭墨考》、《雪堂墨品》、《鑑古齋墨藪》、《墨表》及程君房《墨苑》、方於魯《墨譜》、方瑞生《墨海》等。

紙

紙的發明者，文獻記載，說是東漢蔡倫，其實不然。蔡倫是東漢皇室的尚方令。主管工場，無非看到工人試造紙張，在總結推廣方面起到一定作用而已。根據新疆出土的羅布淖爾紙、內蒙古自治區出土的額濟納紙以及陝西出土的西安灞橋紙來考定，都比所謂的「蔡倫造紙」年代來得早，甚至早二百多年。

我國工人發明造紙，對於文化的發展功績很大。

沒有紙張之前，書寫用竹片、木片，即所謂「簡牘」，非常不便。後來用蠶絲織成的「帛」，戰國、秦、漢，一度竹木簡與帛並用。

湖南長沙戰國楚墓及長沙馬王堆、山東臨沂金雀山漢墓出土的繪畫，都畫在帛上。就這些出土文物而言，帛畫歷史已經二千多年。

絹帛作畫，並不因紙的大量使用而廢，一直沿用到現代。現存隋展子虔的《遊春圖》便是絹畫。歷代不少書畫喜歡用絹來畫，因為畫在絹上，有著它的另一種藝術效果。絹有多種，宋代畫院，尤其是南宋中期畫院所用的絹，光勻細緻，歷久不疲。宋徽宗趙佶畫的《聽琴圖》、馬麟畫的《層疊冰消圖》絹地都極好，既不酥脆，也得乾淨。「明中期有一種粗絹，疏透如沙，張平山常用，有一幅《達摩》軸就是用這種絹畫成的。」⑬明末陳洪綬、藍瑛所用的絹，質地就差，絹色往往變得很陳黯。明代有些書畫家（主要是書法家）喜歡用板綾，取其光滑滋潤。

紙在繪畫使用上較早，六朝時已使用麻紙、藤紙來畫「白畫」。新疆吐魯番還出土北朝時期所作「對馬」的剪紙，可見紙的使用已廣。據南宋周密《癸辛雜識》提到一位東晉的製紙匠張永義，當時王羲之作書多用之。唐、宋畫家用紙不但普遍，而且已經很講求品質，但就繪畫發展來看，元代之後，主要用紙來作畫。尤其是元以來的文人畫，偏重皴擦，用紙表現，效果就更好。就價格論，紙比絹來得便宜，就牢固論，「紙壽

⑬見張珩《怎樣鑑定書畫》。

千年」，經過歷史考驗，在一般情況下，紙的壽命要比絹來得長，所以用紙作畫，漸漸發達而被書畫家廣於使用。

紙因原料不同，質地就不一樣，有麻類纖維紙、竹類纖維紙，又有木本韌皮纖維紙或者用麻、竹、皮混合製成的紙。

據文獻記載，唐有「硬黃紙」，元和時，有蜀女薛洪度以紙為業，「制小箋十色，名薛濤箋，亦名蜀箋」⑭。據屠隆《紙箋》云：宋則有澄心堂紙⑮、歙紙、黃白經箋、碧雲春樹箋、龍鳳箋、團花箋、金花箋、藤白紙、觀音簾紙、竹紙、繭紙，及彩色粉箋、金箋、金粟箋、蟬翼箋等，還有匹紙，長三丈至五丈。宋代造紙的技術已高，匹紙的製造，就是一個例證。據說以匹紙書大字，紙鋪於地上，書者即行走於紙上作大字。現藏遼寧博物館的宋徽宗趙佶《千字文》，紙長達三丈餘，中無接縫，這種紙沒有高度的造紙技術是達不到的。

紙因原料不同，可分為好多種，就是同一種原料，做法不同，又可以分為好多種，所以歷代書畫用紙，品種較多，名目也繁多。就繪畫而言，通常的用紙，主要講的是宣紙。

宣紙，唐代已有。張彥遠《歷代名畫記·卷二·論畫體工用搨寫》中提到：「好事家宜置宣紙百幅，用法蠟之，以備摹寫。」胡禹《珍珠船》的記載中，提到唐高宗時，宣州（今安徽宣城）修生和尚，為了抄寫《華嚴經》曾經奉旨栽植楮樹，用以製造宣紙，這種紙張質地好，所以在唐代已列為「貢品」，這種紙，南唐李後主很喜愛，竟使「百金不許市一枚」，他還特地建造「澄心堂」來貯藏這種紙，也說明這種紙張的稀貴，到了宋代，這種紙即名之為「澄心堂紙」。

宋代，有一種「歙紙」，屠隆說是「光滑瑩白可愛」，指的就是「宣紙」。又載，歐陽修曾以宣紙贈梅堯臣，梅高興極了，使他「把玩驚喜心徘徊」，並認為這種紙質是「滑如春冰密如繭」。

⑭屠隆《紙、墨、筆、硯、箋·唐紙》。

⑮北宋李公麟的名作《五馬圖》，就畫在「澄心堂紙」上。

宣紙在元代產量不高。由於「歲貢」加重，嘉靖《徽州府志》卷七載：當時「槽戶受累多逃移」。因此，雜號紙應市而生。元人作畫用皮紙，可能與這個原因有關。到了明代，情況轉變，徽州紙業恢復，新安一地，除了仿造宋藏經箋之外，新造「白綿紙」，爲當時書畫家所喜歡。這種「白綿紙」通稱宣紙，是當時的新品種。「新安江水清見底，水邊作紙明如水」，當時文人的這種讚美詩，正是反映了文人對宣紙的好感。

清代造紙業，雖然有點冷落下來，但徽州的宣紙業，依然興旺。當時除了仿製「澄心堂紙」外，還新造了「玉版」、「楮硾」等新品種。此外涇縣東鄉泥坑汪六吉所造「汪六吉紙」，更有名一時。宣紙的品種，於清代漸多，分爲「棉料、淨料、皮料三大類，有單宣、夾貢宣、羅紋等二十幾種。不僅如此，而且還有多種多樣的加工複製品，如各種顏色的虎皮宣、珊瑚宣、玉版宣、冰琅宣、雲母宣、泥金宣、蟬翼宣等等」⑯。

宣紙爲人民辛勤的創造，一種楮皮，即檀樹皮和稻草是宣紙的原料。它的製作要用一年左右的時間經過一百多道工序。它按原皮，分爲單宣、夾宣。夾宣有三層以至四層；就吸水性能，分爲生宣和熟宣。生宣吸水性強，宜作寫意畫，熟宣紙不甚吸水，一般宜作工筆畫。對於製造宣紙，經過千百年的無數次改進，博得了書畫家的一致讚許。中國繪畫在世界藝術中表現出它的獨有特色，這與使用宣紙也是分不開的。所以對這種書畫用紙，沒有一個書畫家不予珍惜的。

硯

硯之爲用，當在漢代之前，從考古發掘材料證明，早在新石器時代的仰韶文化初期，就有了作爲磨研用的硯石了。漢代有硯，《西京雜記》載：「漢制天子，以玉爲硯，取其不水。」現存的，還見有出土的陶硯和石黛硯。今存博物館者，有十二峰陶硯和直頸烏龜陶硯。

晉代有青瓷硯，南北朝時有石硯，也有瓦硯。

⑯引自《安徽文房四寶史》第一節「宣紙」。

本世紀 40 年代末，甘肅天水魏晉墓，發現圓平臺三矮足石硯，石硯厚 0.4cm，足高 2.1cm，圓面直徑 15.8cm。硯沿與三足，都以朱砂畫了紋樣。其上還有一錠石墨，純由石製」，當是作爲研墨用。早由半唐齋收藏。

唐宋文人用硯已很講究，不但論石質，還要論做工。歙硯於唐代開元時就被發現，至南唐時，它與澄心堂紙、諸葛筆、廷珪墨齊名。硯有端硯、歙硯、洮河硯、澄泥硯等成爲我國四大名硯。士大夫不但取來使用，而且還以此取玩，當擺設，及至元明清皆沿襲這種風氣。北宋蘇軾在《韶尾石月硯銘》中對佳硯稱讚不已，竟說它「集出光於毫端，散妙跡於簡冊，照千古其如在，耿此月之不沒」。有的則放聲謳歌，對歙之佳硯評價甚高。如蔡襄作詩道：「玉質紙蒼理致精，鋒芒都盡墨無聲；相如同道還持者，肯要秦人十五城。」此外還如米芾著有《硯史》，他如唐積的《歙州硯譜》、曹繼善的《歙硯說》、程瑤田的《紀硯》、李兆洛的《端溪硯坑記》、高似孫的《硯箋》，又佚名的《端溪硯譜》、《歙硯說》以及《端溪硯坑志》、《石隱硯談》、《硯林拾遺》、《紙、墨、筆、硯、箋》等等，對硯的歷史、採發、石坑沿革、種類、形制、聲、色及歷代諸家品評等方面，都有詳細的論述。尤其是歷代書畫家，對於硯石的採發，形制都是極感興趣的。

硯石的採發是非常不易而且辛苦的，一方好硯的形成，其中不知有多少人民的血汗。唐詩人李賀詠端硯：「端州硯工巧如神，踏天磨刀割紫雲」，這是對採硯勞動的美化。其實際情況，正如蘇軾之所謂「千夫挽練，百夫運斤。篝火下錘，以出斯珍」。

在歷史上有「硯以端、歙爲上」之說。

「端」即端硯，出在廣東端州（高要）的端溪斧柯山。此地唐朝有龍岩，宋朝有上岩、中岩、下岩，明朝萬曆以來，頗獲盛譽的則有水岩。據《端溪硯坑志》所載，水岩長期水淹，一年可以開採的時間甚短，而且在冬季，先要汲水運石。洞口因石堅不可鑿，只容得一人匍伏而進，石洞矮窄，石工不能站立工作。爲了爭取時間，不受春潮影響，石工夜以繼日，其艱苦辛勞，可想而知。

「歙」即歙硯，出安徽歙州婺源龍尾山。唐開元時發現⑰，此後米

芾所得之「寶晉齋硯山」、「海岳庵硯山」都屬歙硯中的妙品。在宋代，曾有一次大規模開採硯石。據《歙硯譜》載：「宋景祐間，歙州知縣錢仙芝，得知歙硯產地被沙引入，匯成大漠，於是採取措施，把大溪改道，石乃復出。」元明兩代，未聞有掘硯石之舉。歙硯的硯坑甚多，有所謂「羅紋坑」、「金星坑」、「眉子坑」、「水航坑」、「淡水坑」、「紫斑坑」、「綠石坑」等等。其中眉子坑在羅紋山，為歙硯最早開掘的硯坑。

其他還有如甘肅臨洮的洮河硯，硯石產於古生代下石灰紀地層中，距今三億年左右，其色優美，有鴨關綠、鸚鵡綠、青紫石之分，石質細膩，柔潤如玉，紋理如波，而且發硯益毫。山西絳州有澄泥硯，此亦稱瓦硯。據載，以汾水淤泥，用絹袋淘澄後成形，經焙燒而成。其品類有鱔肚黃、蟹殼青、綠豆沙、玫瑰紫、豆瓣砂等。又據米芾所撰《硯史》，尚有唐州方城葛仙翁岩石，溫州華岩尼寺岩石，青州青石，成州栗亭石，潭州谷出硯，吳縣漱硯，夔州黟石硯，廬山青石硯，蘇州褐黃石硯，建溪黯淡石等。此外，如長白山麓，洛陽北王屋山，以及寧夏賀蘭山、甘肅嘉峪等地，都有各種不同石質的硯石出產。

端硯、歙硯中的上品石質，它的妙處：發墨而不損筆。猶如明屠隆所說「磨之無聲，貯水不耗，發墨而不壞筆者為希世之珍」⑱，進而講究欣賞則求硯石的品目與形式。有的求「石眼」，即由石的紋理所構成之狀如動物眼睛的紋樣。即所謂鸜鵒眼、了哥眼、雀眼、雞翁眼、鴉眼、貓眼、象眼、綠豆眼等等。有的求石紋，有所謂金星地眉子、粗羅紋、細羅紋、金星羅紋、烏釘羅紋、卵石羅紋、金暈等。硯的形狀或方或圓，或其他形狀不等。《歙州硯譜》「名狀第六」，列舉月樣、馬蹄樣、梜樣等四十樣，後有發展，變化更多。又大型之硯，通稱為「墨海」。清代瞿灝在《通俗編》中說：「今書大字用墨多，則以瓦盆磨之，謂其盆曰墨海。」

上述之外，古代還有陶硯、磚硯、銅硯、鐵硯、銀硯、赤砂硯等，

⑰發現經過，可參看唐積《歙州硯譜‧採發第一》（《美術叢書》精裝本第十冊）。

⑱屠隆《紙、墨、筆、硯、箋‧硯箋》。

如元有鏤空刻花銅暖硯，明有景泰四年的鐵硯。有的陶硯，足高，三邊有硯牆，中間可以點燈，多天大寒使它不結冰。明代侯懋功（延賞），山水師錢穀，他特地請工人做了一只「儲火陶硯」，每年大雪作畫，必須取出用之，平時「則用以壓書」。這類硯，也有稱作抄手硯或插手硯。

硯之製成，出於石工的艱苦勞動。它的製作，分採石、選料、剁板、鋸磨、設計、雕刻、配盒等多種工序。士大夫著作，對於好硯，贊嘆不已，但對於石工，都沒有給以留名，所以文獻上可查的名雕工，寥寥無幾，如五代有李少微、李明、周全，宋代歙縣有「縣城三姓四家一十一人」，即劉大（福誠）、劉二、劉四、劉五、劉六、周四（全年）、周二（進誠）、周三（進昌）、朱三（明）等，「靈屬里一姓三家六人」，即戴二（義和）、戴三、戴五、戴六、戴大（文宗）、戴四（義誠）。又「大容里濟口三姓四人」，即方七（守宗）、方慶、胡三（嵩興）、汪大（王二）等⑲。而元明清的硯工，查端州、徽州兩地志書，記其名者也不多，有如張白、周一仁、周大、何山、朱岳壽、程三、汪守中、汪守道、程大多、程青田、李延生等。未見其名者，當然更多。

研究書畫用硯，非注意「時、地、品、工」不可。「時」指它的歷史發展，歷代的特徵是：「漢粗、魏晉細、唐磨、宋雕、元巧、明、清兩朝集大成。」⑳「地」是指硯材的出產地及其坑位情況。「品」指硯石的質地（性品），實用特點。「工」指製作的藝術性。有關這些，歷代都有工人與文人共同研究它，有的花畢生精力在幾塊石頭上，說明硯對文化的發展關係甚大，「集幽光於毫端，散妙跡於簡冊」，在歷史上，硯是受到文化界極大重視的。

⑲見宋唐積《歙州硯譜》。

⑳張宗祥（冷僧）《筆硯要述》（稿本）。

印泥

傳統的說法，向以筆、墨、紙、硯爲文房四寶。根據文房的實用情況，應該加「印泥」爲文房五寶。

印泥，尤其是書畫家，怎麼也少不了。因爲中國的書畫，蓋印硬是不可省，我曾有詩道：「應是文房稱五寶，印泥硯墨紙長毫。有人若也眞知此，畫印詩書次第高。」

在歷史上，先有印章，然後才有印泥。就是在漢代，蓋印稱「抑埴」，即是將印章印在靑泥或白泥上，故有「靑泥印上見分明」之說。到了晉代，才有以印用印色印在紙上，大概到了南朝的梁陳，始有紅色印泥的創製。1969 年，安徽和縣出土宋墓，內有一件瓷器有蓋小匣，裝少許「朱色油泥之物，擬爲印泥」，當時爲「動亂時期」，被視爲「四舊」或「無用汙物」，被「取其匣而毀了印泥」，十分可惜。明清時，尤其到了清代，印泥生產多，品質講究，多是手工精心操作。近代印章爲用綦繁，不論文件、信札、契約等，都需鈐印以爲取信。至於用印章之講究印泥，特別是書畫家，也還有收藏家、鑑賞家。

印泥的品種，有古色印泥、鏡面硃砂印泥、箭鏃、硃砂印泥、硃磦印泥、光潔硃砂印泥、特製珍品硃砂印泥以及寶藍、純黑印泥等。目前皆以手工特製者爲佳。製作工序不少，「製成五兩印泥，汗滴三鍾」，可知製作印泥的辛苦。印泥之佳者，其優點是：細膩濃厚，沈著顯明，閱時愈久，光澤有加；冬無凝凍之弊，夏甚少透油之患。上好印泥，調濟盡善，燥溫得宜，即使印文至細至密，也無漫漶不清的情況發生。當然，品劣印泥，這便是另一回事了。出產印泥之地，浙江、福建、北京、上海等都有印社，尤以杭州西泠印社出品之印泥最負盛名。

印泥使用，保存得法，可以使用經久，貯藏宜用磁缸，高貴的用晶用玉器，但切忌紫砂煨磁，因其能吸取油分，易使印泥乾燥。每隔十日或半月，應以骨籤翻調一次，因砂體下沈，油性浮上，故須經常使之勻和。印章用後宜揩淨，以免積垢，影響印泥色澤。

最後，讓我再重述一句，筆、墨、紙、硯、印泥，「應是文房稱五寶」，不知文人以爲可乎？

歷代名畫的聚散

歷史上的名畫，向為人們所寶重，它是社會財富，也是人們的精神食糧。它的保存、流傳或遭毀，都會引起人們的極大關注。

我國久長的封建社會，對於古今名畫的收藏，都以皇室為中心。兩千多年來，這些名畫的聚散，曾經是多次變化。有的保存不到一世紀而毀，有的保存了千年之久而毀於兵燹或水火，有的歷千年以上，至今仍保存於世，其幸運與厄運，各不相同。茲以時代為序，略述如下。

漢代名畫聚散

漢武帝劉徹「創置祕閣，以聚圖書」，據《歷代名畫記》載，漢明帝劉莊「雅好丹青，別開畫室，又創立鴻都學，以集奇藝」。至漢末董卓亂，獻帝劉協西遷，內府的「圖畫縑帛，軍人皆取為帷囊。所收而西，七十餘乘，遇雨道艱，半皆遺棄」。這是名畫在歷史上第一次的大損失。

兩晉南北朝名畫聚散

晉代皇室，曾經盡量收集名畫。西晉末，洛陽城被劉曜攻入，皇室所藏精品，幾乎全部毀散。東晉時，桓玄性貪好奇，欲將「天下法書，必使歸己」，《晉書》還記載其以輕舸「載服玩及書畫等物」事。當他篡位之時，皇室所有古今名畫，盡歸於他。及其敗亡，這些名畫又為宋高祖劉裕所得。張彥遠在《歷代名畫記》中記之較詳：「……劉牢之遣子敬宣詣玄請降，玄大喜，陳書畫共觀之。玄敗，宋祖先使臧喜入宮載焉。」此後又經南齊高帝蕭道成、梁武帝蕭衍的繼續收集，到了梁元帝蕭繹時，內府收藏不下萬卷。蕭道成對收集的繪畫，「不以遠近為次，但以優劣為

差，自陸探微至范惟賢四十二人爲四十二等，二十七秩，三百四十八卷。聽政之餘，且夕披玩」。及元帝蕭繹江陵圍困，在他將要投降時，「乃聚名畫法書及典籍二十四萬卷，遣後閣舍人高善寶焚之」，同時嘆息道：「蕭世誠（蕭繹號）遂至於此，儒雅之道，今夜窮矣！」雖然如此，事後西魏將于瑾在灰燼中，還收集到書畫四千多軸。可是顏之推嘆息道：「人民百萬而囚虜，書史千兩而煙揚。」唐代史學家評論這次名畫的焚毀是「史籍已來，未之有也。溥天之下，斯文盡喪」，足爲畫史所惋惜。

隋、唐名畫聚散

據《歷代名畫記》載：「陳天嘉中，陳主肆意搜求（書畫），所得不少。及隋平陳，命元帥記室參軍裴矩，高穎收之，得八百餘卷。」隋皇室還建造了「妙楷臺」、「寶跡臺」分別專藏書畫。隋煬帝楊廣到揚州，帶了這些法書名畫一起東下，不幸中道翻船，書畫盡沈水底，大半淪棄。此後，煬帝楊廣被殺，皇室餘存的書畫，全歸宇文化及，後爲寶建德所得，留在東都的部分，則爲王世充所得。公元 622 年，即武德五年，寶建德與王世充敗，這兩家所藏的書畫，悉數歸於唐朝皇室。

唐高宗李淵得到了這些書畫，即命司農少卿宋遵貴用船載運，沂河西上，將要到京師，行經砥柱，忽遭漂沒，而救存下來的卷軸，不到十分之一二，這又是一次大損失。唐太宗李世民喜好書畫，曾多次派專人去各地收集，因此內府的收藏，也就更加豐富起來。有名的「蕭翼賺蘭亭」故事，就可以說明當時皇室搜求書畫之勤。裴孝源在《貞觀公私畫史》中記載，當時內府及佛寺並私家所蓄，計二百九十八卷，又壁畫四十七所。在這些作品中，有衛協的《卞莊刺二虎圖》、《列女圖》，謝雉的《輕車迅邁圖》、《濠梁圖》，顧景秀的《蟬雀圖》，戴逵的《吳中溪山邑居圖》、《黑獅子圖》，顧愷之的《謝安像》、《列仙圖》、《廬山圖》及謝赫的《安期先生圖》等，這在當時都是極其名貴的文物。武則天時，張易之奏召「天下畫工修內庫圖畫」。張於當時命畫工各就所長，銳意摹寫。他把新摹作品，照原樣裝裱，把眞跡歸了自己。不久，張犯事被誅，張

家的藏畫爲薛稷所得。薛死，這批書畫歸爲岐王李範。岐王初不陳奏，後來懼罪，將所得書畫燒去大半，所餘部分，後來又歸皇室。玄宗即位時，內府收藏的法書名畫，「增加之數，當以千計」。至天寶末，安祿山亂，玄宗逃往四川，皇室的書畫，毀損、散失不計其數。及肅宗李亨回到長安，因「不惜名跡」，將宮中殘留下來的書畫賞賜貴戚，有的貴戚不愛好書畫，「鬻於不肖之手」，就這樣，不少名畫流散到民間。那個時候，如張彥遠的高祖、曾祖，都是「相繼鳩集名跡」，因此得以收購了不少書畫精品。那些賣書畫的人，如貞元初的孫方顒，就給張家「買得眞跡不少」。因爲張家收藏書畫太多，引起監軍使內官魏弘簡所忌，特向憲宗李純告密，張家聞訊，惶駭不敢緘藏，於是選出歷代名家書畫「合三十卷表上」，才算免事。唐末，黃巢起義，唐潰兵入京城，宦官田令孜挾僖宗李儇逃往四川，當時潰兵及市民競取府庫中的金帛。據《古畫微》（修訂稿）引述：就在這個情況中，「祕府藏畫亦多有流散」，相傳宋室所藏的范長壽《醉眞圖》，就在這個時期從宮中流散出來的。

五代、兩宋名畫聚散

五代除中原的「趙家選畫場」外，西蜀、南唐的皇家，都收藏了不少書畫及古文物。宋代統一，所謂「十國」的藏畫，幾乎都歸宋室。

宋代皇室的收藏，至徽宗時最爲富足。計儲藏了自魏晉以來的名畫六千三百九十六件。分爲道釋、人物、宮室、番族、龍魚、山水、畜獸、花鳥、墨竹、蔬果等十門，均編入《宣和畫譜》，並「隨其世次而品第之」。北宋亡，皇室的這些書畫，一部分爲金人所得，一部分流散於民間。在繪畫史上，宣和之時，是我國書畫空前的大集中，迨靖康之變，又是我國書畫空前的大流散。

南宋高宗趙構，建都於臨安（杭州）。這個偏安的王朝，重新收集流散名畫。自建炎元年至慶元五年，歷時七十多年，從《中興館閣儲藏錄》中可以了解到，這個時期皇室收藏的名畫，已達千軸以上。這部儲藏錄是當時書監楊王休所編。據畫目中記載，其中有顧愷之、范長壽、張萱

等大家的人物畫一百三十九軸，有李昭道、張璪、李昇、董源、范寬等山水畫一百八十一軸，有邊鸞、貫休、唐希雅、滕昌祐等花竹翎毛三百十一軸，其他還有道佛像、蟲魚畫等。這些在皇室宮苑裡長期收藏的名畫，據周密遊宮苑時所記，說保存是講究的，「畫皆以鸞鵲綾象軸爲飾」，但是「防閑雖甚嚴，而往往以僞易眞，殊不可曉」。

在宋代，皇室外，貴族官僚們也收藏了不少精品。米芾的《畫史》，較詳細地記述了他所見和他個人收藏的作品。其他如趙明誠、李清照夫婦也是富藏書畫，但是讀了李清照的《金石錄後序》，可知其散佚的情況是非常凄慘的。所以後人對古今名畫的鑑賞，嘆爲「雲煙過眼」。

公元十三世紀中葉先後，金、宋相繼滅亡，這些法書名畫及古文物，大部分毀於兵燹。這個損失，至今已無法估計。

元、明、清名畫聚散

元朝皇室重武，但也並不輕文，世祖忽必烈開始，斷斷續續的搜求了一批名畫。書畫家柯九思，曾任奎章閣學士鑑書博士，從事書畫鑑定工作。又順宗答剌麻八剌長女祥哥剌吉，封魯國大長公主，也收藏了一些名跡，多由馮子振、袁桷等人的題語。當時名畫家王振鵬等也爲她作畫，極一時之盛。可是她有個習氣，凡屬於她的書畫，見有兩宋內府收藏印璽，全給以汰去，改用「皇姊圖畫」。元亡，皇室的書畫，大部分歸明皇室，可惜沒有藏畫的目錄可查考。隆慶、萬曆時，國庫空虛，皇室竟用內府書畫來「折俸」，許多宮藏書畫便因此落到了貴族官僚手中，又由某些官僚轉讓給另一些豪富。此時書畫收藏家漸多。較有名的如嚴世蕃、華夏、王世貞、王世懋、項元汴、張丑、董其昌、汪砢玉等，趙琦美的《鐵網珊瑚》、都穆的《寓意編》等，都對明代中葉的私家收藏作了較詳細的記錄。晚明董其昌曾有不少名畫過目，讀他的畫跋，令人羨慕不已。

明亡，南北兩京之所藏，有的毀於兵燹，有的流散，損失是不少的。流散在外的書畫，一部分爲清皇宮所收集，另一部分爲各地的收藏家所

購買。當時楊鉉（鼎玉）有詩記此事云：「街坊亂世多商賈，尺幅畫圖市寸金」，向來書畫於亂世時不值錢，但在明末清初之時，名畫居然「尺幅市寸金」，這在歷史上是少見的。

清代的書畫收藏家，南北都有。著名的有如梁清標、孫承澤、耿昭忠、嘉祚、安岐、卞永譽、高士麟、年羹堯、畢沅、畢瀧等，稍遲及至清代後期，有如孫星衍、梁章鉅、韓泰華、吳榮光、陶樑、孔廣陶、葛金烺、陸心源、邵松年等，先後在各地收集，他們的編著如《庚子銷夏記》、《式古堂書畫彙考》、《墨緣彙觀》、《江村銷夏錄》、《平津館藏書畫記》、《玉雨堂書畫記》、《辛丑銷夏錄》、《穰梨館過眼錄》、《古緣萃錄》等，都記錄並考證了他們自己收藏或所見的名跡。對於後世的鑑賞家及畫史研究者，都有一定的參考價值。

清宮祕府，至乾、嘉時，已有了大量藏品。乾隆時，弘曆把祕府所有的書畫，命令一批鑑定專家給以編入《石渠寶笈》，同時又別編《秘殿珠林》，此後又編《石渠寶笈》和《秘殿珠林》爲「續編」、「三編」，並於書畫上一一加鈐皇室的各種收藏印。這些珍貴的書畫，有唐、五代、宋、元、明的名家卷軸、集冊，也還有不少歷代佚名的名作。唐宋名家的作品有如李昭道的《春山行旅圖》、巨然的《秋山問道圖》、李成的《寒林圖》、范寬的《谿山行旅圖》、黃居寀的《山鷓棘雀圖》、李公麟的《免冑圖》、郭熙的《早春圖》、馬遠的《華燈侍宴圖》、陳居中的《蘇李別意圖》、牟益的《搗衣圖》卷等等，不勝枚舉。這是中國古代燦爛文化創造的一部分，又是歷代流傳有緒的極跡。當這批數以千計的作品聚集在深宮之時，保存條件是完備的，可謂「盡人力之所及，避天時之不利，防有患爲未善」，不要說「蟲蝕」，就連「一塵」也不入。這批書畫，無疑是歷史上於宋代以後皇家最大的一次集中。

公元 1860 年，英、法帝國主義聯軍入京，圓明園各宮殿裡的書畫和古文物，皆由英、法軍隊囊括而去。如顧愷之的《女史箴圖》，就在這個時期被劫奪而運至倫敦的。公元 1900 年，八國聯軍侵入北京，清皇宮的書畫，損失就更加嚴重了。及至公元 1911 年宣統三年，清王朝倒臺，清宮的一部分書畫約一千二百餘件又爲溥儀運出了宮外，其餘部分，則盡

數保存於「故宮博物院」，後來運到了南京。公元1937年抗日戰爭爆發後，又將這部分書畫，連同其他珍貴文物，由南京運到雲南與四川。抗戰勝利，這批書畫又由內地運回南京。公元1949年春暮，這批書畫精品的絕大部分，如宋人范寬的《谿山行旅圖》，元人趙孟頫的《鵲華秋色圖》及黃公望的《富春山居圖》等等，又由國民政府運往臺灣，今藏臺北故宮博物院，並編有《故宮書畫錄》可查閱。至於前面提到溥儀運出宮外的那部分，後來流散到東北市場。如王羲之的《乾嘔帖》，王希孟的《千里江山圖》卷，曾由溥儀的侍從何義、王敬羽攜出，到了天津，賣給泰康商場的培生齋書畫店，該店經理靳氏得此寶貝欣喜之至。公元1951年，他將《千里江山圖》卷交回了北京故宮博物院。又如韓滉的《五牛圖》，已流出了海外，後來多方設法，才買了回來，今藏於北京故宮博物院。總之，這部分流散的書畫，於50年代開始，逐漸回收到北京故宮博物院、遼寧博物館及上海博物館等處。

　　以上，即兩千年來中國歷代名畫聚散的概況，附此以備查考。

回顧百年　展望未來

　　二十世紀末葉，對於中國繪畫的去向，畫家們都在關切並焦慮。

　　中國繪畫界的現狀到底怎麼樣？我認爲，畫家們好像在運動場上競走，本世紀的 80 年代至 90 年代，是中國繪畫的競走時期。爲了暢通四面八方的競走者，凡明智的評論家都在籌劃建設多層次的「高架」橋。

　　競走，是中國繪畫界有著青春活力的表現。但在整個二十世紀，有沒有出現過停滯的現象。可以肯定回答：有。譬如 1966 至 1976 年十年「文革」的動亂時期，藝術只許「一花獨放」，繪畫界便出現了嚴重的，也是令人心痛的倒退現象。不少畫家遭受迫害，不少名畫遭到了滅頂之災。

　　競走的意義在於競。有順利，有不順利。順利固不必言，不順利的有種種原因：有的遇到「逆風」；有的碰到「路障」；有的「撞倒同行的老年者」；有的遇到了「天雨而道路泥濘」；有的「半途身體不適」；有的「掉了一隻鞋後跟」；……所以在競走中，都有一種緊迫感。現實的生活中，所謂「風調雨順」與「萬事如意」是個美好願望，未必人人都獲得。相對來說，要競走，要進步，主客觀要配合，主觀作出了努力，沒有相應的客觀條件和環境，成功仍然落空。一部中國繪畫史，在那漫長的過程中，有政治、經濟及各種文化直接或間接的影響，也有畫家的主觀努力。在歷史上，不知有多少畫家付出了他們的青春，及至髮白、齒落、耳聾而後矣！可喜的是，我們的先人固如此，我們今天的畫家在競走之時未必不如此，氣可鼓不可息，希望我們的競走不斷地繼續下去。要相信，時代總是前進的。

邊走、邊聽、邊思考

　　過早下結論往往是不切實際的。「預言」畢竟是預言，預言只能作為感性階段某一種敏感的獲得，談不上對事物發展過程的全面了解，由於畫家的競走，步伐並不劃一，姿態各不相同，「運動場」上必然出現許多看法與說法，而作為競走者，必須要有自信，應該我行我素。每個畫家運用藝術的各種表現手法，都是天經地義的。在起步不久的競走中，你能說出誰是誰非，誰必勝，誰必敗嗎？固然各人可以談各自的看法，若下結論，未必為時過早。

　　「運動場」上的議論是多方面的，除了對競走者的「姿態」、「脚步」、「手勢」作「指指點點」外，甚至對穿著什麼「運動服」名稱也會加以議論。譬如對中國畫這個名稱，它的「定名」已經穩定了七、八十年，現在開始有了爭議。在我參加過的不少繪畫討論會上，就聽到過不少議論：

　　——中國畫、西洋畫、東洋畫、印度畫……，這樣簡單的稱呼，大家基本上沒有什麼分歧意見；

　　——中國畫、油畫、版畫、水粉畫……這是目前較普遍的並提名稱。引申開來，有所謂「中國畫展」、「油畫展」、「版畫展」等；在國內大陸的高等美術院校，分「中國畫系」、「油畫系」、「版畫系」等。對此，近十年來，我聽到不少說法，矛盾集中在「中國畫」這個名稱上。一說油畫、版畫，指畫種的性質，用「中國畫」與之並提，不倫不類；一說畫點山水、花鳥被稱為中國畫，中國木刻家製作的水印木刻算不算中國畫，中國油畫家畫的油畫，難道不能算中國畫嗎？又一說，本世紀初，油畫等從外國進口，為了與「舶來品」區別開來，尊重自己國家固有的藝術，將山水、花鳥、人物以及「梅蘭竹菊」等繪畫稱之為中國畫，尚且說得過去，可是到了本世紀末，社會情況變化，美術發展了，中國已經有自己的大量油畫，如果還固執「中國畫」這一名稱不變，勢必不合時宜，因此，不少人提出改「中國畫」之名為「水墨畫」或者是「墨彩（彩墨）

畫」。另一方面，有不少畫家對上述的說法表示異議，認爲「中國畫」姓
「中」，保存中國民族繪畫的特點。改掉「中國畫」之名，等於抹煞中國
繪畫的民族性，等於無形中取消中國畫藝術固有的獨特風格，等於無形
中取消中國畫在國際上的地位，並拋棄老祖宗的優秀遺產，令人所不能
容忍。又有人補充道，名稱只不過符號標誌的具體化，他叫張三，你叫
李四，我叫趙五，已經叫慣、聽慣了，何必去標新立異，有的情緒可大，
說道：「中國畫就叫中國畫，不必改，叫下去，肯定千年改不了」，去年
(1993年)4月，北京舉辦過「第二次全國中國藝術討論會」，有的畫家提
出要「樹立大中國畫觀念」和「爭取中國畫再度輝煌」的意願。在會上，
有人表示贊同，認爲中國畫應該走出傳統文人畫的狹隘的天地，拓開中
國畫的「大」領域是必要的；也有人認爲「大中國畫」的「大」，是思路、
氣魄、觀念的「大」，擺脫「小情調」、「小意境」、「小花小草」的流俗框
架。但是，對此有人持不同意見，認爲「提大中國畫」，未免「有沙文主
義」之嫌，再就是過於強調「大」，是否會失去平和多樣的科學氣氛，「大」
是美的，「小」也是美的……。

　　好罷！既然意見不統一，又不能行之以命令，只好架設立交橋，南
北各自通車。換言之，只好求同存異，各執一說。反映在繪畫實踐上，
目前中國的繪畫界，畫家們各逞其長，各行其是，形成目前所說的我行
我素的競走局面。至本世紀末，我們起跑還不久，目前都在並駕齊驅。
我們的畫家，不妨邊走，邊聽，邊思考。在目前，我們在並駕的過程，
或許會出現一前一後的現象，但是，這與終點的一前一後是不同的。所
以在競走期間，誰也很難自誇我是「老子第一」。

五個階段

　　要擺美術界的事實，確實形象得很，但也不是那麼單純。繪畫創作
與評論的推出，都與社會、時代的發展相聯繫。一種文化的內涵，必然
根究其社會變化與人們觀念的不斷更新。形成一種繪畫作風或流派，是
技法問題，實質上更是思維邏輯問題。平日所說的繪畫的審美要求，包

　　我這裡要說的中國繪畫，其範圍是指所謂的「中國畫」，即「墨彩畫」。不涉及中國的油畫、版畫以及其他繪畫，如招貼畫、漫畫、連環畫、水彩畫和民間年畫等。僅就這個範圍的繪畫，它在本世紀內巧得很，幾乎二十年形成一個階段。

　　——清末至「五四」階段，即公元 1900 年至 1920 年，文人畫的正統派受到了當時新文化思潮的衝擊。文學界提出「打倒孔家店」的同時，在傳統繪畫上，「四王」繪畫成爲衆矢之的。康有爲批判「四王」及其追摹者，陳獨秀也提出了批判。其實質，批「四王」，目的在於批判摹古、泥古，在於整肅繪畫界的暮氣，更在於打破繪畫界的自我封閉。

　　——抗日戰爭、解放戰爭階段，即公元 1920 年至 1949 年。這個階段，中國社會處於非常複雜的情況中。抗戰前夕、抗戰期間、國共戰爭期間，民間大衆的疾苦不可言狀。文藝界的進步人士提出面向生活，面向社會，擴大生活圈子。對那種畫「山林隱逸」題材的山水畫，被看作「背時藝術」，一度提出批判「爲藝術而藝術」以及「幫閒藝術」。在畫家中，當時的木刻家不必說，便是穿著長袍子，文質彬彬的「中國畫」畫家，不少走出家門，到了街頭，到了農村，甚至到了邊遠的少數民族地區，盡一切努力創作出反映社會現實生活的作品，有的則明顯的反映出平民思想。抗日戰爭期間，畫家們盡力爲抗敵救國揮毫。與此同時，老一輩有成就的畫家如徐悲鴻、劉海粟、林風眠以及齊白石、黃賓虹、張大千等，都在繪畫自身上力求變法，使畫面貌煥然一新。這些繪畫，一種被認爲中西融合，一種被歸納爲文人畫的系統。

　　——繪畫改造、革新的階段，即公元 1950 年至 1965 年。這是中國繪畫界接受多方面考驗的時期，也是「中國畫」畫家在思想上反映出比較複雜的時期。這個階段，出現這樣幾種狀況：

　　(1)畫家在觀望。所謂「觀望」，即畫家處在新社會、新時期，不知如何是好。舊的丟不了，新的一套一下子接受不了。加之有「極左」言論的壓力，說「中國畫不科學」，「中國畫是舊社會的幫閒藝術，必須徹底改造」，「文人寫意畫是腐朽的美術，國畫界的老傢伙是新社會的沈重

包裹」等，老畫家一時想不通，但又不便硬頂，於是沈默下來，採取觀望的態度。

（2）出現革新派。這些畫家提出「繼承傳統，革新創造」，心服口服地接受「古爲今用，洋爲中用」的思想指導。有些年輕的畫家，勇敢地走在這個行列的前頭，大約在公元1952年至1963年之間，浙江一些畫家如方增先、李震堅，還有顧生岳、宋忠元等等，創作出一大批兼工帶寫而被譽爲「浙派人物畫」的好作品。這些畫家都出在浙江美術學院，他們通過課堂教學，使這一種畫風影響及於全國。當然，在革新派中，全國各地還不乏其人，如關良、黃冑、石魯、劉西文等等，都曾經是令人刮目相看的畫家。

（3）畫家的鼎力光復，嶄露頭角。這是指公元1954年以後的時期，老一輩畫家除上述例舉的畫家外，他如潘天壽、李苦禪、傅抱石、賀天健、關山月、黎雄才等，都作出了貢獻。又如齊白石、徐悲鴻、劉海粟等，以其固有的聲望和他們在藝術上的成就，取得了社會上以至國際上的尊重。也就在這個時期，從寫生入手的李可染等山水畫，也以新的風采，逐漸地表現出亮墨凝霜，風神出眾的成功，並在一批中青年畫家中產生較大的影響。

——災難性的停滯，倒退階段，即公元1966年至1979年十年「文革」的動亂時期。這是令人不堪回首的十年。「中國畫」被看作「四舊」之一，列入被「打倒」的藝術。稍有成就的中老年畫家，沒有不被批判，甚至關進「牛棚」，被視之爲「牛鬼蛇神」。到了70年代初，那批造反派中的「實用主義」者，認爲把「中國畫」徹底打翻在地似乎少了一種可以動用的宣傳工具，於是「放寬政策」，允許一部分畫家「按照革命的主題進行創作」。但是，也在這個時期，畫家們又暗暗叫苦，認爲「不如不畫來得好」，爲什麼？因爲「造反派」無理地挑剔，如用水墨畫山水，造反派的頭人打著官腔道：「紅色的江山容得了你們的黑山黑水嗎？」畫隻「大公雞」，說是畫家「翹起尾巴，不服思想改造……」這還了得，批判起來，誰還敢心慈手軟？所以畫家們終日心情沈悶，處處防著「造反派」的明打暗算。繪畫界處在這樣的社會情況，只能是停滯、倒退，根本談不上

提高與發展。

這裡不能不提到，在這災難性的倒退階段，民間正直而有明智的畫家，有的在學校，有的在其他文化單位，仍在作「自我努力」，他們曾畫出不少好作品，只不過難以展出與發表。所以到了這個階段過去，在新的階段到來時，美術界之所以能一下子興旺起來，其中就由於這些畫家在艱苦時期作出了奮鬥。

——繪畫復興，畫家競走的階段，即公元 1978 年至目前。這個時期，動亂結束，國家要求大治。繪畫界提出了反思，觀念更新。繪畫界的「新潮派」、「超前派」驟起。

這個時期，堅持以傳統繪畫為基礎進行革新創造的，是一個方面，這方面的畫家，取得豐碩成果的不少，如果論人數，至少在繪畫界的半數以上。他們湧現出一批過硬的新秀，杭州、北京、上海、南京、廣州等地，都是人才集中的地方。就杭州來說，各派各家，在藝術風格上盡一切努力拉開距離，山水、人物、花鳥方面，都有被譽為「實力派」和「才子派」的畫家。他們之中，有的「甘為寂寞」，默默地「登樓去梯」，他們不是為了趕時髦，而是忠誠地為了藝術的創造。另一方面，即所謂「超前」派的畫家，他們立志在新的時代潮流中出新、出奇。這樣的畫家，多數是中青年，在大陸的南北方都有。一度年輕畫家們創作出「衝動藝術」，「靈感、一霎那藝術」，「行動繪畫」，「衝破時空界限的藝術」……等等。社會上對此評論，紛紛紜紜，極不一致。有的認為，這是「一種針對『文革』時期撥亂反正的正常現象」，有的則認為是「反常現象」。又有的認為這是競走時出現的未必不可喜的現象。有的則認為「這是不能容忍的混亂現象」。冷靜下來，也有人說，「繪畫界各種流派的出現，表明繪畫界的生氣勃勃，是中國繪畫將要大發展的前奏。上軌道總是從不上軌道起步的……」。

總之，這五個階段，我經歷了四個階段，我從 40 年代進美術學校至今，我都在美術學校裡，不是讀書，便是教書。半世紀來，我在美術界接觸到的年輕畫家和老年畫家，很難統計數字。美術界的大大小小「運動」，我幾乎都親身經歷了，當時的所見所聞，至今記憶猶新。我現在的

看法，可能有偏見，但至少不是孤立的，總有一些朋友的觀點與我是相同的。

「百家爭鳴」

80 年代的中國繪畫界，發表文章之多可謂空前。北京、天津、南京、武漢、杭州、廣州出版的《美術》、《美術研究》、《中國美術報》、《迎春花》、《美術思潮》、《江蘇畫刊》、《新美術》、《廣東美術家》等美術期刊，都發表了不少論點較新較奇的文章。有的文章，被稱之為「原子彈」，點名批判了許多前輩名家，有的被稱之為「火箭砲」，它的射程比較遠，以一種觀點，不留餘地地否認另一種觀點。至於放一槍就轉移陣地的更是不勝枚舉。總之，不同論點之多，多如上海南京路的過往車輛。有人說，美術界存在「代溝」。如果把不同論點以年齡不同來劃分，這倒未必如此。不過論年齡，繪畫界與音樂界、戲劇界一樣。確實有老、中、青存在，在這樣的社會大家庭裡，如不容「五世同堂」，還有其他什麼辦法。繪畫界的複雜、多元，只要看得深透一點，抓住主要的，也還是可以理解這些已經出現的各種現象的原因。

公元 1985 年前後，全國以至地方上召開的美術座談會特別多，如對「新文人畫」，從具體的藝術表現談到了它的「定義」，談了不少辰光，還是你拉你的曲子，我唱我的調，當然沒有結果；又有一次討論「抽象水墨畫」，快要散會時有人說了一句：「中國畫家要不要自己的老祖宗」，於是爭論激化，又引出了不少理論的問題。不論怎樣，這種討論（爭論），對於中國繪畫發展都是有益的。

公元 1990 年春節前夕，是本世紀 80 年代結束，90 年代剛開始，我給杭州畫院的畫師們談了《該不該思考的九十九題》。這些思考題非我創造，我無非是掇拾者，也是匯編者。這裡姑且摘錄若干題為例，作為反映當代中國繪畫界部分畫家、理論家的思考：

A 說：從舊文人畫發展到新文人畫，再發展到水墨抽象畫，是時代的趨勢，也是一種規律。

B針對上述觀點說：這是胡說，這不是規律，而是一種倒退。

C說：抽象作為意象，是指藝術的一種性質，它是用人造的符號(這些符號一般都是高度單純的線、點、面、體和色)，按照藝術家獨特的個人方式組成的整體，它不一定要同自然形象對應，直接而明瞭，這是藝術高境界的含蓄。

D作補充道：旣然如此，它又不能在作品旁邊寫上一段說明，這，如何使觀衆去理會，去熟識。總不能讓觀衆在藝術品面前當傻瓜。

E說：「我們的抽象畫，非現象，非槪念，非喻體的體現。」

F不滿意E的說法，自言自語道：「體現什麼，連主題都不存在，畫面的一切都是落空的，抽象加抽象等於零蛋。」

G說：「目光短淺是欣賞不了抽象藝術的。」

H說：抽象在繪畫中少不了，中國山水畫中的皴：如斧劈、披麻、解索、雨點、亂柴等皴，都是抽象的。

I補充道：「抽象作為繪畫的局部是可以的，抽象成為繪畫的整體就不行。」

L曰：「不少抽象畫的作者，都是自欺欺人的，連作者自己也不知道所以然。」

M有一個新鮮提法：繪畫有熱抽象，也有冷抽象。

N是一位畫家又是理論家解釋道：「熱抽象的原則，可以槪括忠實於內在需要，即內在感受和情緒需要。」他還舉例說，如一種把水墨或色彩倒在玻璃板上，任水墨、色彩在玻璃板上流動，然後鋪紙去吸玻璃板上變化了的水墨或色彩的抽象。當然，吸到什麼算什麼。關於冷抽象，他解釋道：「冷抽象的原則可以槪括為忠實外在需要，即形式規律與結構力學的需要，如意到筆不到的延伸，即是一種表現。畫一個人的臉部表情，有必要的話，可以畫一隻眼睛，或者是直的嘴巴。畫人，在必要時，少了鼻子與耳朵，並不影響藝術形象的完整性。這種藝術不是醜化人，恰恰是在用高度單純的手法美化人。」

O說：「藝術家要有勇氣創作包括創作評價作品自身的標準。我們不必依靠科學家、哲學家、理論家和大衆來改造咱們藝術家，只能靠自

我反思，自我開放，歸結到自我否定，從而逐漸實現西方現代藝術的華化。我們雖然是炎黃子孫，黃帝相信象罔找到那顆玄珠，我們用不到。便是玄珠，也早已進博物館了。」

（說這些話時，會上有人不知道「象罔」與「玄珠」。於是 I 作了講解：所謂「象罔」、「玄珠」。見於《莊子》，內容的大意是：黃帝在赤水遊覽，還登上崑崙山，回歸的路上，把一顆名貴的玄珠失落了。差一個叫知的去找，找不到，差一個叫離朱的去找，也找不到，黃帝再差遣一個叫吃垢的去找，同樣也找不到。後來黃帝差一個叫象罔的去找，結果找到了。黃帝說：這可怪了，象罔怎麼會找到的。I 接著說：《莊子》的文意，所謂玄珠，無非象徵「道」。叫知的人，有點知識而已；叫離朱的人，不過視力比較好一點；叫吃垢的人，不過嘴上能說會道；只有叫象罔的人，是一個能根據客觀實際見機行事，真正有智慧的才人。因此，我不得不問，抽象畫的畫家，難道連「智慧」都不要了嗎？當時會上發出了笑聲。）

P 說：對於人類文化的發展，早被多數學者認為，這是以人類獲得理性並完善理性為其文明的標誌。因此，如何算是「以人類獲得理性並完善理性」成為大家共同關心的問題。又由於大家的認識不一致，在繪畫界，有的說：「畫家必須是一個獲得理性並完善理性者。」但也有畫家認為：「進行現代主義繪畫。畫家需要的是藝術的熱情，不需要什麼理性，畫家與詩人一樣，可以有宗教性意識，即力圖尋找一種解脫方式；要有與自然分離的意識，不是『人化自然』，必須駕馭自然，突出人的主體作用，追求純真的和諧，去獲得獨立自由的方式。藝術家不能被理性所束縛。」由這一種理論的導向，80 年代的繪畫界，一度出現一種所謂「衝動性的繪畫」，或稱之為「激情性藝術」，畫家運用強烈的色彩，讓「筆觸在畫布上飛動、跳躍」。作品告一段落，當展出之際，畫家可以「配合實際行動，甚至舉槍射擊，打碎他想要打碎的物體，使他發出不同尋常的音響，給人們受到刺激而後獲得快感與美感」，「終於使他未完成的藝術作品達到完成」。有人問：「畫家這樣的做法，有沒有考慮到社會效果。」畫家回答：「藝術家不是政治家，考慮不了那麼多。」

Q提出，如果要讓新文人畫發展，就應允許新文人畫家的背叛性大於繼承性，如果讓繼承性大於背叛性，就會導致像纏小腳女人去從事改

良工作，肯定幹不出有開拓精神的事。有人同意這種說法，還做了補充道：中國文人畫的精神，向來是「重道而輕器」。這個精神很好，要繼承，就要繼承它的這種精神。中國的傳統「筆墨」是一種器，為什麼我們今天重道的同時，要重「筆、墨」的器，明明受到墨筆的束縛，卻不敢越雷池一步。持這種觀點的畫家接著舉例說：「香港中文大學美術系劉國松教授是很有創造性的畫家，他有叛逆精神，提出革筆的命。他本來是有筆墨傳統功夫的，可是他敢於重道輕器，何況他有不少詩一般的繪畫作品，證明他的這種畫法的成就，他的繪畫能夠飲譽中外，並不是偶然的。」會上又有人說：「劉國松的畫，是一朵花，他的畫法，並不是唯一的，他的這些作品，只是當代繪畫的一個流派。」

80 年代的一個時期，W 提出「脫離傳統」，「消滅傳統」，「觀念要絕對更新」，贊成這種觀點的畫家，在一度期間，創作出不少類似「盤古開天」、「女媧補天」的題材；有的「全新山水」，被有的評論家看作「將《楚辭》中的浪漫主義精神融會到文人畫的表現技法中，因此，使所畫氣象博大」等等。此外，有的畫家畫類似《鳳凰涅槃》、《萬年的樹根》等作品，被有的評論家看作「是二十世紀主體生命的舒展」……對於這些言行，當時也有不少人提出疑問：這難道算是脫離傳統，是觀念的「絕對更新」嗎？又有人說，「這些作品與評論的產生，是思想上的混亂，導致邏輯上的矛盾」。

也曾有人提出，「中國畫已經到了窮途末路」，80 年代的中期，不少人環繞這個觀點寫反駁文章。

還有……

以上，應該說是 80 年代對中國繪畫的一些不同觀點的反映。我只是如實地匯編，我不想以評論的姿態來評述上面的各種觀點。當然，純客觀地反映是很難的，我還是免不了有我的傾向性。我的傾向是什麼，其實都在字裡行間，恕我不作自我評說。

走向何方

80 年代至今天，對中國繪畫的現狀，有人分析並提出，中國畫壇包括三大板塊：一是突出現實主義手法的寫實派；一是發展傳統的「新文人畫派」；一就是前衛派。而對中國繪畫發展的爭論以及在實踐上表明，不同觀點的根本分歧是兩種：

一是主張以繪畫的民族傳統爲基礎，繼承、發揚、革新、創造；

二是主張觀念更新，與傳統決裂，騰飛開拓，進行創作，掀起新潮。

就在這兩大基本論點上，又派生出許多不同的說法。這些爭論是很複雜的，有些畫家，既贊同這個說法，又贊同那種說法的某一部分。從 1985 年開始至 1990 年，我有意識地從十一份全國性與地方性的報刊上摘錄了一些論點，又從我自己親身參加的全國性的、地方性的三十多次美術座談會上所獲知的有關爭論的問題而加以統計，接觸到的畫家、理論家，有北京、南京、天津、上海、揚州、西安、廣州、武漢及杭州等地來的，其中有美術校院的教師，有美術家協會、畫院的專業畫家，不少是業餘的中青年畫家與繪畫愛好者。如果說，將這些畫家、理論家按不同說法，分 A 派與 B 派，每一派又可以分六、七個支派。譬如某某，他既贊同「批判吸收民族傳統的精華」，卻又說「不顧傳統，不講究那些流派，我行我素」；有的表示「堅持傳統不動搖」，可是他又同意「適當改革」；有的高喊「要與傳統絕對決裂」，「觀念要絕對更新」，但是他又「十分贊成中西融合」。繪畫界的思想固然複雜，然而 A 派與 B 派，他們總的傾向性都還是分明的。讓我重複一句，在學術上，我們不怕爭議，不怕思想複雜，怕的是糊糊塗塗，提不出自己的新見解。

80 年代的一個時期，傳統藝術受到全面挑戰，一種尋求變化與更新的熱情普遍增長，所謂「現代新派繪畫」，被看作「一股爆炸性的解放力量」，爲什麼會出現這種現象，我在前面已經提到，這是由於十年的「文革」動亂，繪畫藝術被摧殘得太厲害，因而出現反逆現象。但不久，就有人高喊要「冷靜思考」。接著，穩定了一下子，便形成了一個競走的現

狀。一度時期有人主張，「要使現代繪畫進入新層次，要發現自己，充實自己，選擇自己的形式，構造自己的藝術世界」，這種說法，曾博得許多畫家的贊同，這是適合競走時期的口號。最值得注意的，也是決不可忽視的，還在於如何使自己的藝術創造獲得深化。一切科學研究者，包括畫家，都必須在「漸修」的基礎上有所「頓悟」。「頓悟」是開朗，在很短的時間裡明白過來，但是，這不是單純的明白，而是對事物認識的一種深化。能深化，這便算得有慧悟有出息的科學家或者是畫家。

沒幾個年頭，時間就進入二十一世紀，中國現代的繪畫走向那裡？走「傳統」，走「中西結合 (混合)」，走「寫實」，走「寫意」，走「抽象」，走「朦朧」，走「超然」……在當前，我們還是不要急於爭評優劣、是非，應該是，畫家仍然我行我素，各走各的，進行競走。只不過在競走期間，畫家有必要「充實自己」，「認識自己」，深化自己的藝術創造。

藝術的提高，文化的發展，從宏觀的角度去觀察，凡稱得上劃時代的進步，決不是在短暫的時間可以獲得的。請翻翻世界的繪畫史，翻翻我們中國自己的繪畫史，就可以明白過來。在歷史上，歐洲有幾個文藝復興時期，在我國，有幾個唐、宋昌盛時期的繪畫。古代的畫家如顧愷之、吳道子、荊浩、董源、李公麟、梁楷以至到近古的石濤、八大山人，都不是一年接一年出現的。何況畫家的成就，還要經得起時間的考驗。

地球滅不了，生態則必須保持平衡。有人怕保守，你放心，中國畫家不會全都保守的，有人怕冒進，你也放心，中國畫家不會全都冒進的。當前，我們正處在「大戰前夕」的競走時期，各方面都在「調兵遣將」，還談不到誰消滅誰的時候，各種題材，各種形式的繪畫展覽會儘管舉辦。真正的「短命藝術」，經過一段歷史就會自然淘汰。當然，我這樣說，不等於在競走時期不要評論和爭鳴。

結束語

處在新舊世紀交替的 90 年代，研究近代即百年來的繪畫發展，並作各方面的反思是必要的，近年來，對於研究編寫近現代美術史，似乎到

處可以聽到呼喚。近百年來，中國畫在發展過程中，概括中述，其論爭的中心問題：一是繼承與創新；二是中國與西方；三是為藝術還是為人生。到了 80 年代後期，在繪畫實踐上，突出的問題是具象還是抽象。凡在本世紀競走的畫家，都曾遇到這些問題。這些都不是單一的問題，而是有相互矛盾的。我們要有足夠而深入的認識，更需要有年輕一代的史論家參與，當然也歡迎外國的美術史論家的研究與關心。

本世紀 90 年代，中國繪畫界出現競走的局面是正常的，是中國繪畫界有旺盛的青春生命力的的反映。走完 90 年代，跨入二十一世紀之初，讓我慎重地說一句，也只能是繼續競走。到了那個時候，自強不息的中華民族畫家，再加一把勁，則在氣勢磅礴的競走時期中，將會有一位或幾位處之泰然而又能邁出大步的俊傑者出現。他不會只是一個名家，而必然是大家。他（或他們）的作品，一定是一種深化了有非常特色的藝術創造，在東方畫壇上會引起人們普遍的注目。這些傑出畫家的創造，不只是忙了拍賣行與記者的採訪，它的價值，還在於美術史冊上將成為光輝的一頁。這樣的作品，必定是繼承傳統，不與歷史脫節，當然，也不會受傳統束縛。因為繼承傳統與不受傳統束縛是可以矛盾統一的。這些作品，一定在一個歷史時期帶有一種規範性的藝術創作。這種富有藝術價值的創作，不論其表現手法有何等的神奇變化，凡是中華民族的畫家，他都不會在作品中不深含著中國人民的感情與民族氣質，他（或他們）有價值的藝術品，必定充實著具有中華民族發展了的極為豐富的文化內涵，而又有明顯的時代性。我提出這樣的畫家，並要求其創造出這樣的藝術品，雖然是我在二十世紀末的預言，但我堅信，今後將會以事實證明是這樣的。

「天行健」，中國的畫家們，競走吧！努力地競走吧！作為一個無愧於中華民族的有出息的畫家，只要不無視民族傳統不從「零」開始參加競走，都是有很大勝利希望的。總之，中國畫的發展，中國畫的未來，中國畫的特點及其成就，當進入新的世紀，不只在東方，必將使舉世更加矚目。

附 錄

中 外 歷 史 對 照 簡 表

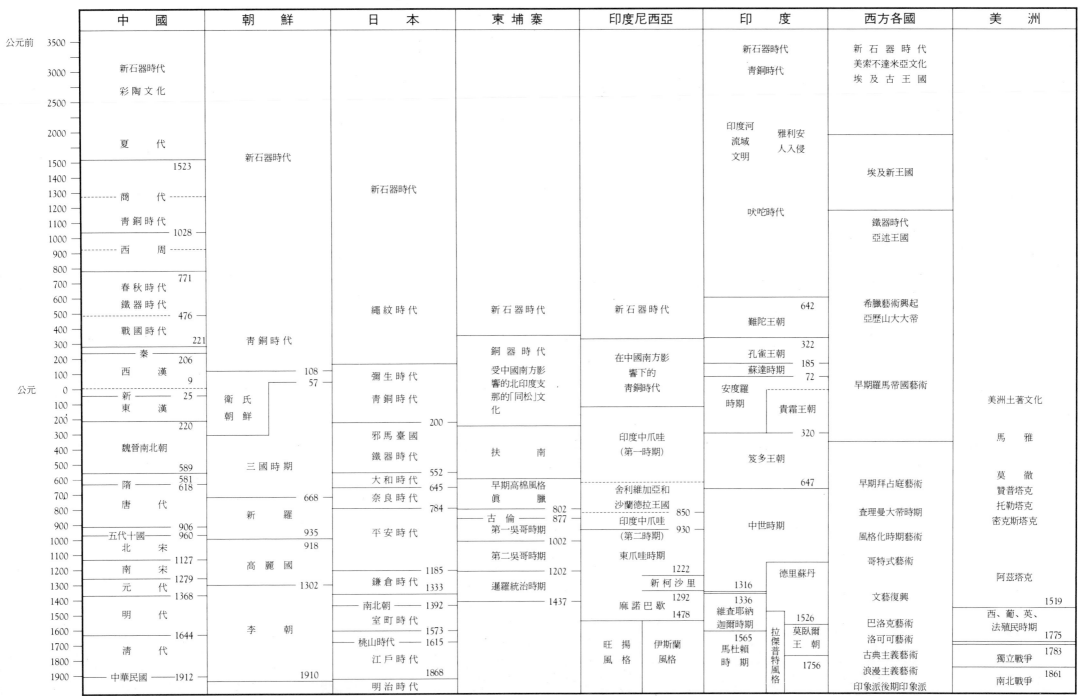

（本表據《中國美術通史》參考李雪曼《遠東藝術史》阿布拉姆版繪製。）

附表二　　　中國繪畫史簡表

朝代	公元	紀年	干支	事　　略	提　　要
原 始 社 會	約 170 萬 年前 〜 前 2000 年左右	有巢氏 燧人氏 伏羲氏		元謀人。 藍田人。 北京人。 馬壩人。 丁村人。 河套人文化。 柳江人文化。 下村文化。 富林文化。 山頂洞人文化。	舊石器時代。
		神農氏 蚩尤 黃帝 堯 舜		河姆渡文化。 仰韶文化。 　半坡型彩陶。 　廟底溝型彩陶。 大溪文化。 大地灣文化。 馬家窯文化。 　馬家窯彩陶。 　半山型彩陶。 　馬廠型彩陶。 青蓮崗文化。 大汶口文化。 齊家文化。 良渚文化。	新石器時代。 陶器上彩繪蛙、 魚、鳥、鹿及舞蹈 紋。 岩畫狩獵。 地畫人物。

夏	約前2100 〜 約前1600	禹		龍山文化。 偃師二里頭文化。早期青銅器。	進入奴隸社會。
商	約前 1600 〜 前1028			安陽武官村「司母戊」大方鼎。 青銅器上各種紋飾。 甲骨文象形文字。 畫九主之形。 夢良弼而畫其像。	青銅藝術。
西周·春秋	約前 1028 〜 前476			畫跡之事，雜五彩。 九族之物，皆畫其像。傳孔子見明堂，畫有堯舜、桀紂之像及周公成王的壁畫。 木器漆畫。	以繪畫「成教化、助人倫」。 進入封建社會。
戰國	前475 〜 前221			楚廟、祠堂，圖畫天地山川、神靈及聖賢行事。 宋有「畫史」。 狩獵紋漆奩。 水陸攻戰紋銅器。 長沙楚墓帛畫，畫人物龍鳳等。	
秦	前221 〜 前207			每破諸侯，寫放其宮室，作之咸陽北阪上。 騫霄國獻刻玉善畫名工。 咸陽秦宮發現壁畫殘片，有《車馬圖》。 雲夢發現漆繪魚、鳥。鹿、鳳瓦當與龍、鳳空心磚。	
				十月劉邦兵入咸陽，蕭何	宮廷設上方畫工。

	前 206	高祖元年	乙未	先入秦丞相府，收圖籍藏之。	壁畫進一步發展。有帛畫、漆畫、木板畫、畫像石、畫像磚等。
西	前 177	文帝三年	甲子	畫未央宮承明殿壁。	
	前 168	前元十二年	癸酉	長沙馬王堆 3 號漢墓帛畫約於此時作。	
	前 165	文帝十五年	丙子	長沙馬王堆 1 號漢墓帛畫約於此時作。山東臨沂金雀山帛畫於此時前後作。	
	前 140	建元元年	辛丑	武帝時「創置祕閣，以聚圖畫」。	
	前 102	太初三年	己卯	四川樂山崖墓畫像石。	
	前 91	征和二年	庚寅	武帝使黃門畫者，畫周公負成王朝諸侯以賜光。	
	前 80	元鳳元年	辛丑	山東沂水鮑宅山鳳凰刻石。	
	前 73	元始元年	戊申	畫漢烈士，或不在畫上者，子孫恥之。	
	前 51	甘露三年	庚午	畫功臣十一人於麒麟閣。	
	前 38	建昭元年	癸未	毛延壽、陳敞、劉白、龔寬為宮廷畫工。	
漢	前 24	陽朔元年	丁酉	約此時(或許元帝時)洛陽老城西北漢墓壁畫。	
	前 4	建平三年	丁巳	樂浪出土漆盒，銘文有「畫乙豐」等製作者之名。	

	1～8	西漢末年		甘肅武威出土漆樽，畫車馬舞蹈。	
	18	天鳳五年	戊寅	河南唐河馮君孺人墓畫像石。	
東	25	建武元年	乙酉	居延木板畫，約於此時前後作。	繪畫尚處於稚拙階段。
	58	永平元年	戊午	明帝雅好圖畫，別開畫室。	
	60	永平三年	庚申	畫中興功臣二十八將於雲臺。	
	68	永平十一年	戊辰	洛陽白馬寺壁作《千乘萬騎繞塔三匝圖》。	
	77	建初二年	丁丑	四川彭山崖墓畫像。	
	78	建初三年	戊寅	張衡生。	
	96	永平八年	丙申	陝西綏德蘇家圪坨畫像石墓。	
	100	永元十二年	庚子	山東金鄉朱鮪墓祠畫像石，陝西綏德王得元墓畫像石。	
	123	延光二年	癸亥	河北望都墓室壁畫（？）	
	129	永建四年	己巳	山東肥城孝堂山畫像石。	
	137	永和二年	丁丑	山東濟南兩城山畫像石。	
	147	建和元年	丁亥	山東嘉祥武梁祠石闕銘。銘文中有刻工孟孚、李丁卯姓名。	

	151	元嘉元年	辛卯	山東武氏祠武梁碑銘文，內有「良匠衛改，雕刻畫羅列成行，攄聘技巧，委蛇有竟」。 鍾繇生。	
	176	熹平五年	丙辰	河北安平漢墓壁畫。	
	178	光和元年	戊午	「置鴻都門學，畫孔子及七十二弟子像」。	
	190	初平元年	庚午	獻帝西遷，內府珍藏圖畫大損失。	
漢	201	建安六年	辛巳	趙岐自爲壽域，自畫像居主位，畫季札、子產、晏嬰、叔向四像爲賓位。是年卒。	
	238	景初二年	戊午	曹不興於吳赤烏元年畫赤龍。	
魏	364	興寧二年	甲子	顧愷之於建康瓦棺寺畫《維摩詰像》。	宗教繪畫發達。敦煌莫高窟存世。
	366	太和元年	丙寅	敦煌莫高窟於苻秦建元二年建窟。	
	375	康寧三年	乙亥	宗炳生。	
	384	太元九年	甲申	天水麥積山石窟開鑿（384～417）。	
	385	太元十年	乙酉	謝安卒。	
	386	太元十一年	丙戌	王獻之卒。 雲南昭通後海子墓壁畫（386～394）。	

			江蘇鎮江畫像磚墓（東晉，年未詳）。		
	420	永初元年	庚申	炳靈寺石窟 196 西秦壁畫（建弘元年）。 宗炳撰《畫山水序》（約 430 年前後）。	
	460	大明四年	庚子	大同雲岡曇曜 5 窟作於此時（北魏拓跋濬和平元年）。	顧愷之、陸探微、張僧繇爲六朝三大畫家。
晉	465	秦始元年	乙巳	陸探微於明帝時，常在侍從。	
	491	永明九年	辛未	蔣少游於北魏太和十五年自魏至齊，圖畫而歸。 劉瑱請段蒨畫鄱陽王像於此時前後。 江蘇丹陽、南京南朝墓墓壁有《七賢圖》等。	
	495	建武二年	乙亥	洛陽石門石窟此時始建（北魏太和十九年）。	
	502	天監元年	壬午	張僧繇直祕閣，知畫事於天監中。	
南	517	天監十六年	丁酉	畫工馮道根畫像於武德殿。	
	532	大中通四年	壬子	謝赫《古畫品錄》成書於 532～549 年之間。	謝赫提出畫有「六法」。
	537	大同三年	丁巳	丹陽一乘寺彩繪用暈染繪成，遠視如有凸凹。	

	539	大同五年	己未	敦煌莫高窟 285 窟壁畫。	
北	541	大同七年	辛酉	梁佛經畫工去百濟。	
	550	武定八年	庚午	河北磁縣茹茹公主墓壁畫。	
	551	天正元年	辛未	姚最《續畫品錄》成書於 550～551 年之間。	
	554	承聖三年	甲戌	梁元帝蕭繹燒圖畫十四萬卷。	宗教繪畫興於一時。
	561 ～ 565	北齊武成帝時期		楊子華「仕直閣將軍、員外散騎常侍……天下號爲畫聖」。	
	562	河清元年	壬午	山西壽陽庫狄迴洛墓壁畫。	
	567	天統三年	丁亥	河北磁縣堯峻墓壁畫。	北朝多石窟美術。南朝多寺院美術。
	569	天和四年	己丑	寧夏固原李賢墓壁畫。	
朝	570	武平元年	庚寅	山西太原婁叡墓壁畫。	
	571	武平二年	辛卯	山東濟南馬家莊道貴墓壁畫。	
	572	武平三年	壬辰	咸陽底張灣北周墓壁畫。	
隋	581	開皇元年	辛丑	隋文帝楊堅統一南北,至隋,展子虔授朝散大夫、帳內都督。	
	589	開皇九年	己酉	文帝楊堅命裴矩、高熲收陳內庫名畫,得八百餘卷。展子虔入隋。	繪畫開始擺脫稚拙階段。

	600	開皇二十年	庚申	新疆庫木吐喇千佛洞 46 窟開鑿此頃。 文帝楊堅命夏侯朗作《三札圖》。	
	605	大業元年	乙丑	煬帝楊廣去江都，攜妙楷、寶蹟二臺書畫南行，船覆失去大半。	
	607	大業三年	丁卯	敦煌發現僧智果畫佛像。	
唐	618	武德元年	戊寅	唐高祖李淵即位。	
	626	武德九年	丙戌	閻立本寫秦府十八學士。	
	627	貞觀元年	丁亥	尉遲乙僧於此時到西安，以善畫薦入宮廷。	
	629	貞觀三年	己丑	閻立德作《王會圖》。	
	635	貞觀九年	乙未	彥悰《後畫錄》成書。	
	639	貞觀十三年	己亥	裴孝源自敍《貞觀公私畫史》。	繪畫進入封建社會的繁榮昌盛時期。
	643	貞觀十七年	癸卯	閻立本畫功臣二十四人於凌煙閣。	
	658	顯慶三年	戊午	長安郭杜鎮唐墓壁畫。	
	663	龍朔三年	癸亥	新疆阿斯塔那 322 號墓絹畫伏羲女媧。	
	668	總章元年	戊辰	西安李爽墓壁畫。	
	690	天授元年	庚寅	武則天稱帝，召天下之畫工修整內府圖畫。	

	691	天授二年	辛卯	尉遲乙僧畫洛陽淨土寺、大雲寺壁。	
	692	如意元年	壬辰	敦煌西千佛堂 6 窟開窟。	
唐	696	登封元年	丙申	山西太原新茹村趙澄墓壁畫。 李嗣眞卒。	
	701	長安元年	辛丑	王維生。	
	706	龍神二年	丙午	乾縣永泰公主墓、章懷太子墓壁畫。	敦煌莫高窟壁畫興盛。
	713	開元元年	癸丑	李思訓爲左武衛大將軍並圖畫山川。	山水畫產生各種風格。
	718	開元六年	戊午	陳閎召入爲供奉。 韋頊石椁畫像。	
	722	開元十年	壬戌	吳道子畫敬愛寺西禪院《日月藏經變》及《業報差別變》。	吳道子負盛名。
	723	開元十一年	癸亥	曹霸畫功臣及御馬。 張萱、楊升在開元間爲史館畫直。	
	725	開元十三年	乙丑	吳道子、韋無忝、陳閎隨駕合作《金橋圖》。	
	729	開元十七年	己巳	吉林和龍渤海貞孝公主墓壁畫。	
	737	開元二十五年	丁丑	李白論畫詩《觀博平王志安少府山水粉圖》。晉昌郡太守樂璥庭於開元、天寶間興造敦煌莫高窟(130	李白、杜甫論畫詩。

			窟）並壁畫。	
742	天寶元年	壬午	吳道子於天寶中畫嘉陵江山水於大同殿，韓幹此時供奉內廷。 敦煌莫高窟 45、103、217 等窟壁畫作於此時。	
749	天寶八年	己丑	吳道子於洛陽玄元皇帝廟畫《五聖圖》。 杜甫論畫詩《冬日洛城謁玄元皇帝廟》。	
754	天寶十三年	甲午	杜甫論畫詩《奉先劉少府新畫山水障歌》。	
755	天寶十四年	乙未	李白論畫詩《當塗趙炎少府粉圖山水歌》。	
764	廣德二年	甲辰	曹霸被廢爲庶人後，「屢貌尋常行路人」。	
767	大曆二年	丁未	畢宏作《松石圖》。	
783	建中四年	癸亥	張璪於長安平康里張延賞家作八幅大障山水畫，未完成。	
唐	785	貞元元年	乙丑	周昉於貞元中畫長安章敬寺壁。 邊鸞畫新羅所進孔雀。
	803	貞元十三年	癸未	新羅國人來求周昉畫。
	847	大中元年	丁卯	張彥遠《歷代名畫記》成書。 畫分人物、屋宇、山水、鞍馬、鬼神、花鳥。
	881	中和元年	辛丑	孫位入蜀。

				敦煌莫高窟 156 窟壁畫《張議潮出行圖》。	畫有評品。 中國第一部繪畫史成書。	
		894	乾寧元年	甲寅	貫休於江陵繪《十六羅漢圖》成。	
		902	天復二年	壬戌	刁光胤入蜀。	
		903	天復三年	癸亥	貫休入蜀（一作 907 年）。	
五		907	開平元年	丁卯	後梁太祖朱溫即位。 吳越錢鏐天祐四年。 前蜀王建天復七年。	荊關山水。
		919	貞明五年	己卯	石恪畫《二祖調心圖》（一說作於 963 年）。 黃筌事王衍爲待詔。 荊浩於唐末梁初著《筆法記》。	
		934	清泰元年	甲午	郭忠恕作《盤車圖》粉本。	
		935	清泰二年	乙未	後蜀孟昶設翰林圖畫院。	宮廷設立圖畫院。
		940	天福五年	庚子	胡嚴微摹寫吳道子畫《天王圖》。	
		943	保大元年	癸卯	南唐李璟設宮廷畫院。 後蜀丘文播等在淨壽寺畫天王、竹石、花雀等二十餘壁。	
		944	開運元年	甲辰	孟昶命黃筌畫六鶴於便殿（約此年）。	花鳥徐黃異體。
代		947	天福十二年	丁未	南唐保大五年正月元日大雪，李中主召畫《登樓賞雪賦》之圖。	

	952	廣順二年	壬子	後蜀黃居寀在彭州樓眞南軒畫山水石一壁。
	953	廣順三年	癸丑	後蜀黃筌父子畫八封殿四壁。
	954	顯德元年	甲寅	後蜀蒲師訓修補吳道子所畫神像。
	956	顯德三年	丙辰	後蜀蒲師訓、趙忠義作《鍾馗圖》，蜀主命黃筌品評二畫優劣。吳越王刊《寶篋印陀羅尼經》，扉頁爲木版雕畫。
北	960	建隆元年	丙辰	宮廷設置翰林圖畫院。
	962	天顯元年	壬戌	遼耶律倍 (李寶華) 作《田園詩》。
	965	乾德三年	乙丑	黃筌、黃居寀、高文進等隨蜀主歸宋。
	970	開寶三年	庚午	曹元忠興建敦煌莫高窟427窟窟檐署乾德八年。敦煌地僻，不知改元已三載。
	973	開寶六年	癸酉	南唐向宋進周文矩《南莊圖》。
	975	開寶八年	乙亥	石恪、王道眞、高文進、李用及等畫汴梁相國寺壁。巨然至汴梁，居開寶寺。
	977	太平興國二年	丁丑	高文進奉詔，訪求民間圖

			畫。
984	乾亨九年	甲申	遼，獨樂寺觀音閣壁畫（統和二年）。
988	端拱元年	戊子	太宗命牟谷隨使者往交趾，寫安南王及諸臣像。
989	端拱二年	己丑	燕文貴進《七夕夜市圖》。
993	淳化四年	癸巳	黃居寀在成都聖興寺畫《龍水》、《天台山圖》等壁畫。
994	淳化五年	甲午	童仁益在成都天慶觀畫龍虎兩壁。
1000	咸平三年	庚子	北京西郊遼墓壁畫。
1006	景德三年	丙午	黃休復《益州名畫錄》成書。
1007	景德四年	丁未	畫玉清昭應宮壁，武宗元爲左部長，王拙爲右部長。
宋 1031	天聖九年	辛未	遼，永慶陵壁畫《四季山水圖》。
1036	景祐四年	丁丑	此頃李成孫李宥爲開封尹命相國寺僧惠明收購李成畫作。蘇軾生。王詵生。
1038	寶元元年	戊寅	詔畫《農家蠶織圖》。
1040	重熙九年	庚辰	耶律宗眞遣使至宋，將所畫《千角鹿圖》爲獻禮。

	1048	慶曆八年	戊子	劉道醇《聖朝名畫評》成書。	
	1050	皇祐二年	庚寅	文同在邛州畫《疏篁怪石圖》。	
	1051	皇祐三年	辛卯	李公麟於 1049 年生。米芾於 1051 年生。黃庭堅於 1045 年生。	
	1057	嘉祐二年	丁酉	文同作《捕魚圖》。	
	1059	嘉祐四年	己亥	劉道醇《五代名畫補遺》成書。	
北	1061	嘉祐六年	辛丑	崔白作《雙喜圖》。	中國繪畫在封建社會發展到鼎盛時期。
	1063	嘉祐八年	癸卯	蘇軾題王維在鳳翔開元寺東院所作壁畫。	
	1066	治平三年	丙午	郭熙畫《一望松圖》。	
	1069	熙寧二年	己酉	蘇軾與駙馬都尉王詵交友。	
	1070	熙寧三年	庚戌	文同作《風竹圖》。	
	1071	熙寧四年	辛亥	李公麟作《羅漢圖》。	
	1072	熙寧五年	壬子	郭熙作《早春圖》、《關山春雪圖》。	
	1074	熙寧七年	甲寅	郭若虛自敍《圖畫見聞志》。	
	1078	元豐元年	戊午	文同被委以湖州知府，未到任。翌年卒（文同畫竹，	

宋				後有湖州派之稱）。	
	1082	元豐五年	壬戌	郭熙在溫縣縣學宣聖殿畫山水窠石壁畫。	
	1083	元豐六年	癸亥	蘇軾書《赤壁賦》。 郭熙畫玉堂《春山圖》屏風。	
	1085	元豐八年	乙丑	蘇軾在靈壁臨華閣畫《怪石風竹》。 李公麟畫《孝經圖》卷。	
	1087	元祐二年	丁卯	黃庭堅爲李公麟摹韓幹《三馬圖》題詩。 西藏夏普寺始建。	
	1088	元祐三年	戊辰	蘇軾作《墨竹圖》。 王詵作《夢遊瀛山圖》。 李公麟作《五馬圖》。	山水畫，董、巨、李、范、郭影響較大。
北	1098	元符元年	戊寅	李薦《德隅齋畫品》成書。	文人畫開始發展。
	1100	元符三年	庚辰	趙令穰作《湖莊消夏圖》卷。 李公麟病隱龍眠山。	李公麟白描。
	1101	建中靖國元年	辛巳	蘇軾卒。 米芾在江淮間。	花鳥畫發達。
	1104	崇寧三年	甲申	米芾爲書畫學博士。 宋徽宗命畫手圖熙寧元年功臣像於顯瑛閣。	風俗畫流行。
	1107	大觀元年	丁亥	山西大同臥虎灣遼墓壁畫。 徽宗趙佶作《桃鳩圖》。	

	1111	政和元年	辛卯	畫院以古人詩句命題,招考畫工,王希孟爲畫院學生。李唐約於此頃考入畫院。	宮廷畫院興盛。
北	1117	政和七年	丁酉	郭思整理其父郭熙的《林泉高致》成書。	
	1120	宣和二年	庚子	《宣和畫譜》成書。	繪畫分人物、山水、鳥獸、花木、道釋等十門。
	1121	宣和三年	辛丑	韓拙自序《山水純全集》。	
	1122	宣和四年	壬寅	胡舜臣畫《送郝玄明使秦圖》。	
宋	1123	宣和五年	癸卯	趙令穰跋喬仲《赤壁賦圖》。	
	1124	宣和六年	甲辰	李唐作《萬壑松風圖》。	
	1127	建炎元年	丁未	南宋高宗趙構即位。	
	1134	紹興四年	甲寅	米友仁作《遠岫晴雲圖》。蕭照作《山居圖》。	
	1135	紹興五年	乙卯	米芾作《瀟湘奇觀圖》卷、《雲山得意圖》。毛剛中向宮廷上《鑑古圖紀》十卷。	
南	1138	紹興八年	戊午	南宋定都臨安(今浙江杭州)。	
	1139	紹興九年	己未	李德光進呈《五帝功臣繪像圖》。	

	1146	紹興十六年	丙寅	南宗畫院復置。	
	1147	紹興十七年	丁卯	黃伯思《東觀餘論》成書。	
	1156	清寧二年	丙子	山西應縣佛宮寺木塔地宮建成，內畫佛坐像及飛天等。	
	1158	正隆三年	戊寅	畫工崔瓊、程經作長子石哲金墓壁畫。	
宋	1165	乾道元年	乙酉	楊補之作《四梅圖》卷。	
	1167	乾道三年	丁亥	金畫家王逵在山西作壁畫。鄧椿《畫繼》成書。	山水畫有青綠巧整,水墨蒼勁不同畫風。
	1174	淳熙元年	甲午	劉松年充畫院學生。	
	1178	淳熙五年	戊戌	林庭珪、周季常畫《五百羅漢圖》。	
	1180	淳熙七年	庚子	大理張勝溫作《梵像圖》。	
	1190	紹熙元年	庚戌	劉松年、馬遠、李嵩等為畫院待詔。	
	1193	乾祐二十四年	癸丑	安西榆林窟第3窟西夏畫工此頃作《唐僧取經圖》，孫悟空為猴頭像，為畫史上首見。	
南	1195	慶元元年	乙卯	夏珪為畫院待詔。劉松年畫《耕織圖》。	
		明昌元年		山西長治安昌金墓壁畫《二十四孝圖》。	
	1197	慶元三年	丁巳	李迪畫《駿犬》、《小雞	

				圖》、《木芙蓉圖》。	
	1201	嘉泰元年	辛酉	梁楷於嘉泰間畫院待詔賜金帶不受。	梁楷減筆。
	1210	嘉定三年	庚午	李嵩畫《市擔嬰戲圖》。劉松年作《醉僧圖》。樓日壽《耕織圖》刊行。	
	1211	嘉定四年	辛未	李嵩作《貨郎圖》卷。	
	1216	嘉定九年	丙子	馬麟作《層疊水綃圖》。	
	1226	寶慶二年	丙戌	詔畫文武功臣二十三人於崇德閣。	
	1238	嘉熙二年	戊戌	宋伯仁《梅花喜神譜》書成。	
	1240	嘉熙四年	庚子	牟益畫《搗衣圖》卷。	
	1253	寶祐元年	癸丑	龔開作《天香書屋圖》。	
	1258	寶祐六年	戊午	趙孟堅作《墨蘭圖》。	
宋	1265	咸淳元年	乙丑	山西太原馮道眞墓山水壁畫。法常作《水墨寫生》卷。	
	1271	至元八年	辛未	元世祖忽必烈，元朝始。	
	1280	至元十七年	庚辰	劉貫道作《元世祖出獵圖》。	
	1286	至元二十三年	丙戌	趙孟頫應召至京。	文人畫迅速發展。
	1290	至元二十七年	庚寅	溫日觀畫《葡萄》。鮮于樞喜李衎《墨竹》。	
	1291	至元二十八年	辛卯	趙孟頫題溫日觀所畫《葡	

			萄》。	
1292	至元二十九年	壬辰	龔開七十一歲，作《人馬圖》。	
1295	元貞元年	乙未	趙孟頫作《鵲華秋色圖》卷。	水墨畫法提高。
1297	大德元年	丁酉	高克恭作《山村隱居圖》。	趙孟頫書畫影響。
1298	大德二年	戊戌	山西稷山興化寺壁，畫工朱好古、張伯淵等繪。 趙孟頫畫《陶淵明像》。	
1299	大德三年	己亥	李衎自序《竹譜》。	
1300	大德四年	庚子	李衎爲仇運作《清秋野思圖》卷。 高克恭爲白圭作《春雲曉靄圖》。 鮮于樞題王庭筠《幽竹枯槎圖》。 陳琳作《寒林鍾馗圖》。	
1301	大德五年	辛丑	陳琳訪松雪齋作《溪鳧圖》。 趙孟頫八月作《高逸圖》。 趙孟籲作《十八羅漢圖》。	
1302	大德六年	壬寅	趙孟頫作《水村圖》。	
1304	大德八年	甲辰	任仁發作《五馬圖》。 王淵爲仲美畫《秋山行旅圖》。	
1306	大德十年	丙午	鄭思肖六十八歲作《蘭花》卷。	

1307	大德十一年	丁未	李衎作《四清圖》卷。
1308	至大元年	戊申	任仁發作《貢馬圖》。 管道昇於碧浪湖舟中作《水竹圖》。
1309	至大二年	己酉	李衎夏六月題高克恭《雲橫秀嶺圖》軸。 趙孟頫九月作《番馬圖》。
1313	皇慶二年	癸丑	盛懋仿張僧繇《山水圖》。 管道昇作《墨竹圖》卷，趙孟頫書《修竹賦》。
1314	延祐元年	甲寅	王振鵬作《滕王閣圖》。
1315	延祐二年	乙卯	黃公望四十九歲，因事下獄。
1317	延祐四年	丁巳	吳鎮三十八歲，在杭州賣卜。 仇遠題錢選《浮玉山居圖》卷。
1318	延祐五年	戊午	趙孟頫與楊叔謙合作《農桑圖》。
1319	延祐六年	己未	宮廷於此時設「畫局」。 趙孟頫自題竹石，謂「石如飛白木如籀」句。 管道昇卒於臨清舟中。 黃公望賣卜於松江，旋歸虞山。
1323	至治三年	癸亥	王振鵬畫《金明池龍舟競渡圖》。

元

1325	泰定二年	乙丑	山西永樂宮三清殿壁畫。	
1328	天曆元年	戊辰	湯垕《畫鑑》成書。 吳鎮爲雷所尊師作《雙松圖》。	
1330	至順元年	庚午	柯九思爲奎章閣學士院鑑書博士。 虞集與柯九思爲忘年交。柯作畫，虞必題之。 王冕四十四歲，題柯九思畫竹。	
1336	至元二年	丙子	吳鎮作《漁父圖》。	
1344	至正四年	甲申	王淵作《竹石集禽圖》。 盛懋作《秋江釣槎圖》。 倪瓚泛舟太湖三泖間。	墨花、墨禽出現較多。
1346	至正六年	丙戌	張渥臨李公麟《九歌圖》。 王冕作《梅花圖》。	
1347	至正七年	丁亥	黃公望入富春山，作《富春山居圖》。	黃、王、倪、吳爲元代四家。 山水畫大興。
1350	至正十年	庚寅	吳鎮作《竹譜册》。	
1352	至正十二年	壬辰	倪瓚作《南渚泊舟圖》。 張中作《垂柳雙燕圖》。 黃公望題王蒙《竹趣圖》。 吳鎮又作《漁父圖》。	
1353	至正十三年	癸巳	王冕五月作《南枝春早圖》。	
1354	至正十四年	甲子	王蒙與倪瓚山水，合作	

				《松溪觀瀑圖》。	
元	1358	至正十八年	戊戌	山西永樂宮壁畫，有畫工張遵禮、曹德敏等題記。王蒙三月作《溪山高隱圖》。	
	1360	至正二十年	庚子	方從義作《太白龍湫圖》。	
	1363	至正二十三年	癸卯	王繹畫《楊竹西小像》，倪瓚補景。	
	1364	至正二十四年	甲辰	朱德潤作《秀野軒圖》卷。	
	1365	至正二十五年	乙巳	夏文彥自序《圖繪寶鑑》。	
	1366	至正二十六年	丙午	王蒙作《青卞隱居圖》。	
明	1368	洪武元年	戊申	洪武初，宮廷設圖畫院，始於武英殿置待詔，後於仁智殿置畫工。	文人畫發達。
	1372	洪武五年	壬子	趙原圖昔賢像。應對失旨被殺。倪瓚作《江亭山色圖》、《容膝齋圖》。	
	1383	洪武十六年	癸亥	王履入華山，作《華山圖》四十幅。	
	1385	洪武十八年	乙丑	王蒙因累於胡案，卒於獄。	
	1388	洪武二十一年	戊辰	曹昭《格古要論》成書。	
	1392	洪武二十五年	壬申	王紱題楊孟載《淞南小隱圖》。	
	1401	建文三年	辛巳	王紱九月作《墨竹圖》。	

	1403	永樂元年	癸未	王紱作《山亭文會圖》。邊文進此時爲武英殿待詔，上官伯達直仁智殿。	山水、花鳥畫興盛。
	1410	永樂八年	庚寅	王紱作《岱岳春雲圖》。	
	1426	宣德元年	丙午	戴進於宣德初徵入畫院。謝環授錦衣千戶。李在、石銳此時爲仁智殿待詔。	
	1465	成化元年	乙酉	吳偉爲錦衣衛鎮撫。	
	1467	成化三年	丁亥	沈周爲其師陳寬作《廬山高圖》。	
	1471	成化七年	辛卯	沈周作《吳中名勝》十六冊。林良活動於此時。	吳門派山水畫占優勢。
	1492	弘治五年	壬子	沈周作《夜坐圖》，並題《夜坐記》於其上。	
	1495	弘治八年	乙卯	吳偉受「畫狀元」印。	沈、文、唐、仇爲四大家。林良、呂紀爲花鳥大家。
	1498	弘治十一年	戊午	唐寅鄉試中試爲解元。	
	1500	弘治十三年	庚申	唐寅因科場案被累，謫爲吏，恥不就。	
	1505	弘治十八年	己丑	吳偉作《長江萬里圖》。	
	1507	正德二年	丁卯	常儒等在山西新絳畫東岳稷益廟殿壁。	
明	1509	正德四年	己巳	沈周、文徵明、周臣、唐寅、仇英合作《桃渚圖》卷。	

			張春爲鄒德中《繪事指蒙》作序。
1513	正德八年	癸酉	唐寅作《雲槎圖》。
1517	正德十二年	丁丑	文徵明二月作《湘君夫人圖》。
1519	正德十四年	己卯	韓昂《圖繪寶鑑續編》成書。
1523	嘉靖二年	癸未	文徵明授翰林待詔。
1526	嘉靖五年	丙戌	郭詡作《東山攜妓圖》。
1532	嘉靖十一年	壬辰	文徵明作《石湖清勝圖》。
1545	嘉靖二十四年	乙巳	李開先自序《中麓畫品》。
1551	嘉靖三十年	辛亥	文彭題仇英摹《清明上河圖》。 蘇州畫工呂大良、朱一貴以畫像聞名於此時。
1555	嘉靖三十四年	乙卯	劉世儒《雪湖梅譜》成書。
1565	嘉靖四十四年	乙丑	文嘉奉檄閱官籍嚴氏書畫。 王世貞《藝苑卮言》成書。
1568	隆慶二年	戊辰	文嘉《鈐山堂書畫記》成書，並自序。
1572	隆慶六年	壬申	王世貞重訂《藝苑卮言》。
1573	萬曆元年	癸酉	陸治作《洞庭清夏圖》卷。
1575	萬曆三年	乙亥	徐渭作《墨花圖》。
1579	萬曆七年	己卯	陳嘉言作《鶡鶉圖》（扇

徐渭水墨大寫意。

	1581	萬曆九年	辛巳	尤求作《桐陰雅集圖》。	
				面）。 文嘉作《泛雪圖》。 王世貞遊峴山，並請朋友作圖。	
	1581	萬曆九年	辛巳	尤求作《桐陰雅集圖》。	
	1583	萬曆十一年	癸未	雲南麗江大寶積宮壁畫。	
	1592	萬曆二十年	壬辰	丁雲鵬作《待朝圖》。	
	1600	萬曆二十八年	庚子	趙琦美自序《鐵網珊瑚》。	董其昌等創畫分南北宗說。
	1603	萬曆三十一年	癸卯	顧炳《歷代名公畫譜》成書。 趙左作《千山招隱圖》卷。	
	1607	萬曆三十五年	丁未	陳洪綬此時臨杭州府學李公麟《聖賢圖》。	
	1616	萬曆四十四年	丙辰	張丑《清河書畫舫》成書。 李日華《味水軒日記》成書。	繪畫臨古之風較盛。
明	1620	泰昌元年	庚申	董其昌作《無聲秋興圖》。 藍瑛作《白岳喬松圖》。	
	1621	天啓元年	辛酉	董其昌遊武林，作《書畫合璧冊》。 黃鳳池《集雅齋畫譜》成書。	
	1622	天啓二年	壬戌	曾鯨繪《張卿子像》。	
	1623	天啓三年	癸亥	陳繼儒作《山雨欲來圖》。	
	1625	天啓五年	乙丑	唐志契撰《繪事微言》。	

	1631	崇禎四年	辛未	陳洪綬作《水滸圖》。	
				朱謀垔《畫史會要》成書。楊文聰 (龍友) 作《秋林遠岫圖》。	
	1634	崇禎七年	申戌	郁逢慶《郁氏書畫題跋記》。	
	1643	崇禎十六年	癸未	汪砢玉《珊瑚網》成書。	明清之際繪畫,在中國畫史上成爲一個有代表性的時期。
清	1644	順治元年	甲申	逸然東渡至日本,住長崎 (一說 1645 年東渡)。王時敏作《仿大癡山谷圖》。王鑑作《秋山圖》。	
	1650	順治七年	庚寅	陳洪綬爲周亮工作《歸去來圖》。弘仁作《碧山灌木圖》。	
	1660	順治十七年	庚子	髡殘作《黃山探奇圖》。弘仁作《黃海松石圖》。	中國繪畫處於封建社會趨向衰落時期。
	1661	順治十八年	辛丑	弘仁作《曉江風便圖》卷。	
	1664	康熙三年	甲辰	戴本孝作《溪亭淸興圖》。	
	1665	康熙四年	乙巳	王時敏《仿北苑山水》。	
	1671	康熙十年	辛亥	唐芠作《紅蓮圖》。程正揆作《江山臥遊圖》卷第二四〇卷。	

	1673	康熙十二年	癸丑	周亮工《讀畫錄》刊行。
	1675	康熙十四年	乙卯	惲南田作巨幅絹本《牡丹富貴圖》。 宮廷召畫士於南書房。
	1679	康熙十八年	己未	《芥子園畫傳》初集刊印。
	1680	康熙十九年	庚申	笪重光《畫筌》定稿。
	1688	康熙二十七年	辛酉	唐芠為王石谷作《蓮花圖》。
	1689	康熙二十八年	己巳	石濤於揚州平山堂晉謁康熙。 王武作《松柏白頭圖》。 惲格約王石谷毘陵銷暑。
	1690	康熙二十九年	庚午	八大山人作《孔雀圖》。 石濤作《黃山雲松圖》。
	1691	康熙三十年	辛未	宮廷召畫《南巡圖》，王翬主繪。
	1696	康熙三十五年	丙子	焦秉貞作《耕織圖》。 王翬作《太行山色圖》。 王原祁作《高風甘雨圖》。
	1702	康熙四十一年	壬午	袁江作《驪山避暑圖》。 馬元馭作《花卉冊》。
	1706	康熙四十五年	丙戌	《佩文齋書畫譜》告成。
清	1715	康熙五十四年	乙未	郎世寧自意大利來北京，為內廷供奉。

八大、石濤在山水、花鳥方面發揮了創造性。

山水以「四王」為最有影響。

摹古風氣流行。

1717	康熙五十六年	丁酉	冷枚等十四人為康熙六旬作《萬壽圖》。	
1720	康熙五十九年	庚子	楊無補輯錄董其昌《畫禪室隨筆》成書。 尹海(孚九)東渡日本至長崎。	
1721	康熙六十年	辛丑	厲鶚《南宋院畫錄》成書。	
1728	雍正六年	戊申	高其佩作指墨《鍾馗圖》。	
1729	雍正七年	己酉	年希堯撰《視學精蘊》(又名《視學》)初版(1735年再版)。	
1731	雍正九年	辛亥	沈銓應聘赴日本。	沈銓繪畫影響及於日本。
1734	雍正十二年	甲寅	費漢源赴日本。	
1735	雍正十三年	乙卯	張庚《國朝畫徵錄》成書。	
1737	乾隆二年	丁巳	鄒一桂《小山畫譜》成書(一作1756年)。	
1738	乾隆三年	戊午	法國畫家王致誠來北京。	
1742	乾隆七年	壬戌	蔣驥《傳神祕要》成書。	
1743	乾隆八年	癸亥	上官周繪《晚笑堂畫傳》刊行。 蔡嘉作《癡山圖》。 安岐《墨緣彙觀》成書。 方士庶作《竹堂夜坐圖》。 郎世寧作《十駿圖》。	
1744	乾隆九年	甲子	《秘殿珠林》二十四卷	

	西元	年號	干支		
				成。 唐岱與郎世寧合作《春郊閱駿圖》。 唐岱、沈源合作《圓明園四十景》。	
	1745	乾隆十年	乙丑	《石渠寶笈》四十四卷成。	
	1753	乾隆十八年	癸酉	李鱓作《萱花圖》。 華喦作《松鶴圖》。 李方膺作《墨竹圖》。	揚州八怪繪畫創造。
	1761	乾隆二十六年	辛巳	金農作《梅影圖》。 鄭燮作《蘭竹圖》。 黃慎作《騎馬圖》。	
清	1762	乾隆二十七年	壬午	羅聘作《醉鍾馗圖》。 袁耀作《觀潮圖》。	
	1768	乾隆三十三年	戊子	徐揚畫《南巡盛典圖》刻成。	
	1770	乾隆三十五年	庚寅	法蘭西人賀清泰來中國,奉命入宮作油畫。	
	1776	乾隆四十一年	丙申	陸時化《吳越所見書畫錄》成書。	
	1781	乾隆四十六年	辛丑	沈宗騫《芥子舟學畫編》成書。 奚岡作《溪山煙靄圖》。	
	1787	乾隆五十二年	丁未	童翼駒成《墨梅人名錄》。	
	1791	乾隆五十六年	辛亥	《石渠寶笈續編》成書。	
	1792	乾隆五十七年	壬子	費漢源《山水畫式》加序。	

			蔣和繪編《寫竹簡明法》刊行。	
1793	乾隆五十八年	癸丑	《秘殿珠林續編》成書。	
1795	乾隆六十年	乙卯	迮朗《三萬六千頃湖中畫舫錄》成書。 楊柳青、桃花塢等民間年畫於此時發達。	民間年畫發達。
1803	嘉慶八年	癸亥	畫工梁廷玉等八十二人畫山西定襄關帝廟壁。	畫工有行會組織。
1804	嘉慶九年	甲子	湯貽汾《畫筌析覽》成書。 江稼圃東渡日本至長崎。	
1805	嘉慶十年	乙丑	王昶《金石萃編》成書。 《清逸山房竹譜》刊行。	
1806	嘉慶十一年	丙寅	虞蟆作《雅宜山齋圖》。 李祥鳳《仿黃公望山水圖》。 金啓繪《吳中碩耄像》。	
1809	嘉慶十四年	己巳	迮朗《繪事雕蟲》成書。	
1812	嘉慶十七年	壬申	錢杜《松壺畫贅》成書。	
1815	嘉慶二十年	乙亥	《石渠寶笈三編》成書。	
1816	嘉慶二十一年	丙子	胡敬《國朝院畫錄》成書。	
1818	嘉慶二十三年	戊寅	蘇州小西山房《芥子園畫傳》四集刊行。	
1830	道光十年	庚寅	錢杜自序《松壺畫憶》。	
1832	道光十二年	壬辰	費丹旭作《東軒吟社圖》。	

	1840	道光二十年	庚子	鴉片戰爭。	
	1843	道光二十三年	癸卯	華琳《南宗抉秘》成於此時。	
	1844	道光二十四年	甲辰	張熊與費丹旭合寫《水仙梅花圖》。	
	1845	道光二十五年	乙巳	梁章鉅《退庵金石書畫跋》二十卷刻成。	
清	1853	咸豐三年	癸丑	太平天國軍攻入南京，在此期間(1853～1864)，揚州民間畫家洪福祥、鄭長春、李匡濟等在天京王府作壁畫。	太平天國繪畫。
	1854	咸豐四年	甲寅	蘇六朋作《吸毒圖》四幅。	
	1856	咸豐六年	丙辰	任熊《劍俠傳圖》刻成。秦祖永自敍《畫學心印》。	
	1863	同治二年	癸亥	戴以恆《仿李成山水》。姚奕題王冕《墨梅》卷。齊白石生。	
	1864	同治三年	甲子	秦祖永《桐陰論畫》成書。	
	1865	同治四年	乙丑	管庭芳自序《別下齋書畫錄》。黃賓虹生。	
	1871	同治十年	辛未	李佐賢《書畫鑑影》成書。趙之謙作《花卉屏》、《蟠桃圖》。	
	1872	同治十一年	壬申	輔仁堂本《芥子園書畫》刊行。	

1873	同治十二年	癸酉	李玉棻《甌缽羅室書畫過目考》成書。	
1875	光緒元年	乙亥	此時張熊、胡遠、任薰、任伯年、虛谷、蒲華、吳昌碩等皆在滬上。	
1880	光緒六年	庚辰	謝堃《書畫所見錄》成書。	
1882	光緒八年	壬午	王寅繪《冶梅蘭譜》、《冶梅竹譜》等刊行。 顧文彬《過雲樓書畫記》成書。	
1883	光緒九年	癸未	趙之謙畫《鍾馗面遮》紙扇。	
1884	光緒十年	甲申	吳友如畫《點石齋畫報》。	
1887	光緒十三年	丁亥	李鐵夫去英國阿靈頓美術學校留學。	
1888	光緒十四年	戊子	顧澐至日本，作《南畫樣式》。 任顧爲點春堂畫《觀刀圖》。	
1892	光緒十八年	壬辰	陸心源《穰梨館過眼錄》成書。	
1893	光緒十九年	癸巳	戴兆春編《習苦齋畫絮》。	
1895	光緒二十一年	乙未	四明邱興龍畫工行會訂「行例」十二則，列畫工邱光普、朱是元、楊小玉等名十三人。 陳烺《讀畫輯略》成書。	民間畫工行會活動。

	1896	光緒二十二年	丙申	上海鴻福來票行發行《滬景開彩圖》，爲我國較早的月份牌。	
	1897	光緒二十三年	丁酉	楊寶鏞著《書畫考略》。丁善長繪《歷代畫像傳》刊行。	近代美術史開始。
	1900	光緒二十六年	庚子	敦煌莫高窟 17 窟所藏經卷、佛畫等發現，斯坦因到敦煌，盜取部分。	
清	1902	光緒二十八年	壬寅	法人伯希和到新疆，盜取古物九千餘件。	
	1903	光緒二十九年	癸卯	邵松年自序《古緣萃錄》。	
	1904	光緒三十年	甲辰	倪田《鍾馗騎驢圖》。吳昌碩作《雙桃圖》、《紅梅圖》。李毅士去英國格拉斯哥美術學校留學。	
	1906	光緒三十二年	丙午	李瑞清在南京兩江優級師範堂內率先創立圖畫手工科。	近代最早美術科。
	1907	光緒三十三年	丁未	斯坦因到敦煌，盜去文物計萬餘件。	
	1908	光緒三十四年	戊申	法人伯希和到敦煌，盜去大批文物。張鳴珂自序《寒松閣談藝瑣錄》。	晚清海上畫派興起。
	1909	宣統元年	己酉	龐元濟《虛齋名畫錄》成	

			書。 吳昌碩、高邕之等創辦 「上海豫園書畫善會」。 蒲華作《梅石圖》。		
1910	宣統二年	庚戌	清宮書畫流散,「北京、天 津市上偶能見到」。 吳昌碩作大幅《梅石圖》 並長題。		
1911	宣統三年	辛亥	黃賓虹、鄧實合編《美術 叢書》初版刊行。 寶鋆《國朝書畫家筆錄》 成書。 葉德輝《遊藝卮言》成書。 吳昌碩作《壽桃圖》。 吳法鼎去法國巴黎美術 學校留學。 周湘創辦圖畫傳習所。 劉海粟、陳抱一、烏始光 於此時在滬學畫並進行 繪畫活動。 高劍父在廣州舉辦中國 近代首次個人畫展。		
民	1912	民國元年	壬子	上海圖畫美術院成立,創 建者有劉海粟等。 《眞相畫報》創刊,高奇 峰爲主編。 福州第一師範學校開設 圖畫手工專修科一班。 浙江兩級師範學堂開設 高師圖畫、手工專修科一 班。	中華民國始。 出國留學美術者 漸多。

			李超士、方君璧赴法國美術學校留學。
1913	民國 2 年	癸丑	魯迅發表《擬播布美術意見書》，並提出建立中央美術館。 陳抱一留學日本。
1914	民國 3 年	甲寅	浙江省第一師範學校高師圖畫、手工專修科進行第一次人體寫生。 俄國人鄂登堡到敦煌，剝走一些壁畫。 鄭曼陀作四幅《美人圖》，為月份牌畫。
1915	民國 4 年	乙卯	烏始光、汪亞塵、劉海粟、沈伯塵等組成「東方畫會」。 國立北京高等師範設立三年制圖畫手工科。
1916	民國 5 年	丙辰	陳抱一、江新、許敦谷、胡根天等留學日本的青年美術家，在東京成立「中華獨立美術協會」。 蔡元培始編《歐洲美術小史》，完成《拉斐爾》一章。
國 1917	民國 6 年	丁巳	上海美專首次陳列人體習作展覽，社會為之譁然，謗焰四起，劉海粟被稱之為「藝術叛徒」。
1918	民國 7 年	戊午	陳獨秀發表《革命美術

			——答呂澂來信》，提出中國畫必須改良。 「北京大學畫法研究會」成立。 國立北平美術專門學校成立。 李叔同在杭州虎跑寺出家爲僧。	
1919	民國 8 年	己未	五四運動影響波及全國。 徐悲鴻赴西歐。 顏文樑發起組織「美術畫賽會」。 上海美專招收插班女生。 林風眠、林文錚等赴法國。 「中華美育會」成立。 劉海粟赴日本考察。 吳昌碩與王一亭合作《流民圖》以籌賑。 楊逸《海上墨林》成書。	
1920	民國 9 年	庚申	上海美專增科系。 羅振玉《雪堂書畫跋集》成書。	
1921	民國 10 年	辛酉	豐子愷赴日。 「赤社第一屆西洋畫展」在廣州舉行。 上海美術學校正式更名爲「上海美術專門學校」，校長爲劉海粟。	
1922	民國 11 年	壬戌	蘇州美術專科學校創立，	私立、公立美術專

	西元	紀年	干支		
				顏文樑爲校長。	科學校先後創辦。
				國立北京美術學校更名爲「北京美術專門學校」。	
				陳師曾赴日本舉行畫展。其專著《中國繪畫史》成書。	
				蔡元培任上海美術專門學校校董會主席。	
	1923	民國 12 年	癸亥	敦煌莫高窟壁畫被美國華爾納偷剝若干幅。	
民	1924	民國 13 年	甲子	「中國美術展覽」在法國爾薩斯省府史太師埠的萊因阿宮舉行。龐元濟《虛齋名畫錄》續錄刊行。	
	1925	民國 14 年	乙丑	劉海粟、王濟遠、朱屺瞻、李毅士等舉行上海洋畫家聯合展覽會。《東方》雜誌發表黃文農愛國漫畫。《文學》週報連續刊登豐子愷漫畫。黃賓虹《古畫微》成書，由商務印書館出版。	油畫逐漸興起。
	1926	民國 15 年	丙寅	滕固《中國美術小史》由商務印書館出版。日本大村西崖著的《中國美術史》，由陳彬龢翻譯，商務印書館出版。	
	1927	民國 16 年	丁卯	蔡元培主持「藝術教育委	

			員會」會議，通過全國美術展覽會辦事細則。 蔡元培等創辦國立中央大學藝術教育科於南京。 潘天壽編譯的《中國繪畫史》由商務印書館出版。 倪貽德赴日本。		
	1928	民國 17 年	戊辰	國立藝術院創辦於杭州，林風眠爲院長。 《上海漫畫》創刊。 英國蒲休著《中國美術》，由戴岳翻譯，商務印書館出版。 王瞻民《越中歷代畫人傳》成書。	
國	1929	民國 18 年	己巳	西湖「一八藝社」成立。 魯迅、柔石編輯的《藝苑朝花》第 1 期出版。 教育部主持的第一次全國美術展覽在上海開幕，出版《美展匯刊》。 「西湖博覽會」在杭州開幕。 鄭午昌發起組織「蜜蜂畫社」。 鄭午昌專著《中國畫學全史》由中華書局出版。	
	1930	民國 19 年	庚午	上海新華藝術大學改名爲「新華藝術專科學校」，徐朗西任校長。	新興美術興起。

				「中國左翼美術家聯盟」在上海成立，許幸之為「美聯」主席。 比利時獨立百年紀念展覽會聘劉海粟為國際美術展覽會評審委員。	
民	1931	民國 20 年	辛未	魯迅主辦「木刻講習會」，由日本內山嘉吉講授木刻技法。 「現代木刻研究會」在上海成立。 傅抱石《中國繪畫變遷史綱》由南京書店印行。	魯迅提倡木刻藝術。
	1932	民國 21 年	壬申	「春地美術研究所」在上海成立。 余紹宋《書畫書錄解題》出版。 李樸園《中國藝術史概論》出版。 顏文樑從西歐帶回近五百件希臘雕塑的石膏翻製品。	
	1933	民國 22 年	癸酉	「木鈴木刻研究會」在杭州成立。 徐悲鴻組織的「中國近代繪畫展覽會」在巴黎舉行，此後在比、德、意展覽七次。 蘇區出版《革命畫集》。 「中國美術會」成立，張	

			道藩任總幹事。 趙望雲《農村寫生集》出版。		
1934	民國 23 年	甲戌	由劉海粟主持「中國現代繪畫展覽會」在柏林舉行。 《時代漫畫》創刊。 魯迅、鄭振鐸編《十竹齋箋譜》出版。 秦仲文《中國繪畫學史》由立達書店出版。		
1935	民國 24 年	乙亥	應英國政府邀請,「中國現代繪畫展覽」在倫敦舉行。		
1936	民國 25 年	丙子	上海木刻作者協會在上海成立。 九龍萬國美術學院成立,劉君任爲院長。 蘇聯木刻畫展在京滬舉行。 兪劍華《中國繪畫史》成書。		
國	1937	民國 26 年	丁丑	抗日戰爭爆發。 全國美術家奮起抗戰救亡。 「中華全國美術會」成立。 美術院校內遷。	美術家奮起抗戰救亡。
	1938	民國 27 年	戊寅	北平藝專與杭州藝專在內遷中合併,改稱「國立	

				藝術專科學校」。 軍政委員會下設第三廳, 由郭沫若任廳長, 當時三廳的藝術處集中了大批美術家, 對抗敵宣傳工作產生重大作用。 上海風雨書屋出版《西行漫記》。 「中華全國美術界抗敵協會」成立, 汪日章任理事長。 「中華全國漫畫作家抗敵協會」籌備於武漢, 魯少飛等十五人爲籌備委員。
民	1940	民國 29 年	庚辰	「戰地寫生隊」離渝, 奔赴晉西北、太行山、中條山及晉南等戰區工作。 「教育部美術教育委員會」成立。 「教育部西北藝術文物考察團」成立, 聘王子雲爲團長。 劉海栗、徐悲鴻等, 各在南洋舉辦畫展, 將所得盡數捐獻國家, 作爲抗戰之用。 張善孖等舉行美術品愛國義賣活動。
	1941	民國 30 年	辛巳	延安舉辦「陝甘寧邊區美協 1941 年美術展覽會」。

			太平洋戰爭爆發,上海美專部分師生內遷浙閩,加入國立東南聯合大學,成立藝術專修科,教授有潘天壽、謝海燕等。
1942	民國 31 年	壬午	「中國木刻研究會」在重慶成立。 「西北藝術文物考察團」在渝舉行「敦煌藝術展覽會」。 5 月,毛澤東《在延安文藝座談會上的講話》發表。 國立藝專遷至重慶。
1943	民國 32 年	癸未	「抗戰美術製作管理委員會」成立。 籌設國立中央美術館,張道藩、陳樹人等爲籌備委員。
1944	民國 33 年	甲申	敦煌藝術研究所成立,常書鴻爲所長。 延安舉行文教展覽會和建設展覽會,參展作者百餘人,作品達三千餘件。
1945	民國 34 年	乙酉	「漫畫聯展」在重慶舉行,參展漫畫家有張光宇、葉淺予、丁聰、廖冰兄等。 「勞軍美術展覽」在重慶舉行。

國

抗日戰爭勝利。

民			「現代繪畫展」舉行，參展作者有倪貽德、龐薰琴、關良、方幹民、汪日章、郁風、趙無極等。 8月15日，抗戰勝利，日本宣布投降。		
	1946	民國 35 年	丙戌	國立藝專分爲兩部分，各遷回北平、杭州復校。 延安舉辦木刻展覽，參展木刻家有古元、彥涵、力群、胡一川等。 「上海美術家協會」成立，並舉行美術作品展覽。	
	1947	民國 36 年	丁亥	「全國木刻協會」在杭州舉辦「抗戰八年木刻展覽會」。 「中華全國美術會」發起首屆美術節。 「漫畫工學團」成立。	
	1948	民國 37 年	戊子	東北魯迅文藝學院成立。 北平、上海美術學校學生開展民主活動。 徐悲鴻、吳作人、艾中信、董希文等成立「一二七藝術學會」(非公開)，以迎接新時期的到來。	
國	1949	民國 38 年	己丑	「中國木刻赴日本遊動展」在日本華僑學校舉行。	「全國文代會」召開。

			7月2日，「第一次全國文代會」在北平召開，並舉辦美術展覽。 全國文化藝術事業，在各個方面都發生具有歷史性的變化。	

後　記

　　由於出版社的好心要求，加上我有其他研究工作在等待，本書竟以較快的速度重寫完畢。

　　如果本書與前一本《中國繪畫史》比較，最明顯的地方：一是編寫的時間，延至民國，即延至公元 1949 年；二是把明清兩個朝代劃分為三個繪畫時期；三是將新出土的有關資料作了補充；四是圖頁增多了；五是在觀點上，尤其對畫家與作品的評價，作了一些修訂與補充。

　　本世紀的 50 年代至 90 年代，是現代，也是當代。作為繪畫史，可以寫，應該寫。但是，使我感到，沒有告一段落的情況太多；沒有明確的問題不少，未作定評的人與事較普遍……怎麼寫，值得再思考，因此，我只在自己的筆記本內擬了一個提要，把筆擱下了。最近聽說有人要寫二十世紀的中國美術史，分為四編，時間延至 1999 年，這是令人振奮的消息，祝願其成功，祝願其於本世紀末能出版。

　　幾篇附錄，猶豫好久才定下來，前三篇，可謂中國人物、山水、花鳥畫的縮影。最後一篇為當代繪畫的概括，無非聊勝於無，至於「參考書目」，我決定不予附錄，因為凡引用的書、刊、報紙，我都在注中寫上了，對繪畫史論的著作，尤其是中國畫史的出版物，都在正文中寫進去了，所以不擬重複。

　　這部稿子，由閻毅輸入電腦，由王荔核對並作注，他（她）

們幫了不少忙。因此使完稿的速度加快。

當這部稿子快要結束時，我的老伴鍾定明患病，住進了醫院，我的案頭工作，立即受到了影響。回想四十多年來，我之所以能出版幾十部美術史論的編著，沒有她在家中的操勞，沒有她對我的生活照料，千餘萬字的稿子在我的筆下完成是不可能的。國家鼓勵我，譽稱我在學術上作出了「突出貢獻」，應當說，其中的一半「貢獻」是屬於她的。

當然，不容諱言，學術研究，更少不了社會其他各方面的協助，圖書館、博物館不必說，就本書所增補的有些材料，除了百分之五是我自己花一些勞動發掘的，而絕大部分，都是引用他人的勞動成果。譬如一篇古墓壁畫的發掘報告，從掘土到記錄、繪圖、攝影、查對、分析、考證……體腦並用，然後書刊出版（發表）、發行，其間所花的精力就很多，所以當我的這部稿子將脫手時，衷心地感謝這些文物發掘和撰寫報告的專家們。他們對我的幫助實在太大了，沒有他們的報告，我能充實材料嗎？因為一個美術史工作者，不可能一一親臨文物出土的現場。

當這部稿子正要送交出版單位時，碰上了一件與美術史學習有關的事。那就是中國美術學院和《浙江日報》合辦的《美術報》，與寧波大成化纖集團公司聯合舉辦了「大成盃中外美術史知識競賽」的頒獎大會。這一天下午，我被邀出席，還要我講話，並給獲獎者發了獎。我作為一個美術史研究者，感到特別有意義。這個競賽活動，史無前例，它必將促使美術史在社會上的學習普遍化。對於這樣的創舉，在今後的美術史冊上，應該給它記上一筆，所以在此先附一語。

也還記得，1982 年我曾作長詩跋《中國繪畫史》稿，現在節錄四韻，作爲這篇後記的結束語。

平居湖一角，齋閣書堆山；
華髮催人老，秉燭不令閒；
治史素非易，文章拙亦難；
更深忙琢璞，星斗盡斑爛。

其實，「拙」也好，「巧」也好，我的文章都未達到。荀子云：「吾嘗終日而思矣，不如須臾之所學也。」爲此，甚望賢達者多加指正，以匡不逮。

王伯敏

五月與東方 ──

中國美術現代化運動在
戰後臺灣之發展（1945～1970）

蕭瓊瑞著

「**五**月」與「東方」是興起於戰後臺灣畫壇的兩個繪畫團體；主要活動時間，起自1956、1957年之交，終於1970年前後；其藝術理想與目標為「現代繪畫」。

　　本書以史實重建的方式，運用大量的史料和作品，對於兩畫會的成立背景、歷屆畫展實際作品，以及當時社會對其藝術理念的迎拒過程，和個別的藝術言論與表現，作一全面考察，企圖對此二頗具爭議性的前衛畫會，作一公允定位。全書近四十萬言，包括畫家早期、近期作品一百餘幀，是瞭解戰後臺灣美術發展的重要參考書籍。

島嶼色彩──臺灣美術史論

蕭瓊瑞著

本書收錄了一位年輕的臺灣美術史研究者對臺灣文化本質的思考、對藝術家創作心靈的剖析、對美術作品深層意義的發掘，以及對研究方法的辯證討論。他以豐富的論證、宏觀的視野，和帶著情感的優美文筆，提出了許多犀利中肯、發人省思的獨特觀點，在建構臺灣文化主體性思考的努力中，提供了一個更可長可久的紮實架構。

橫看成嶺側成峯　　薛永年 著

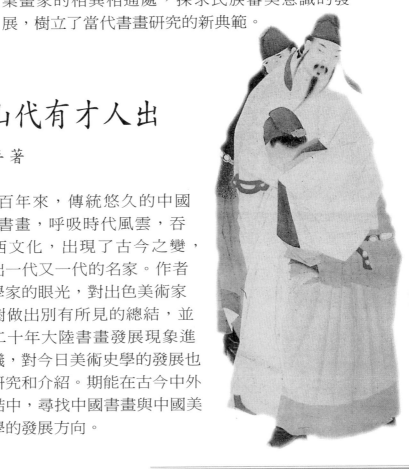

本書匯集了大陸著名美術史家薛永年先生研討古代書畫的成果，上起魏晉，下逮晚清，帶您領略書畫的真善美，思索其發展嬗變的軌跡；豎看「思接千載」，橫看「視通萬里」。講理論而及乎技法與媒材，論藝術而兼及文化與社會，並在書與畫、文人畫家與職業畫家的相異相通處，探求民族審美意識的發展，樹立了當代書畫研究的新典範。

江山代有才人出

薛永年 著

近百年來，傳統悠久的中國書畫，呼吸時代風雲，吞吐中西文化，出現了古今之變，湧現出一代又一代的名家。作者以史學家的眼光，對出色美術家的建樹做出別有所見的總結，並對近二十年大陸書畫發展現象進行評議，對今日美術史學的發展也給予研究和介紹。期能在古今中外的連結中，尋找中國書畫與中國美術史學的發展方向。